클릭, 아시아미술사

선사토기에서 현대미술까지

일러두기

1. 이 책은 중국, 일본, 인도, 동남아시아를 위주로 한 미술사를 다루고 있습니다.

2. 나라별 인명, 지명의 표기는 그 나라 발음에 따라 표기했습니다. 다만, 중국의 경우 한국에 익숙한 한자 발음대로
 적었으며, 일본과 인도 외 지역은 외래어 표기법에 따라 적었습니다. 인도의 도시명은 현재 도시명을 기준으로 표기하
 였으나 식민통치 기간 중 명명되어 우리에게 익숙한 이름들(예: 뭄바이, 봄베이)은 처음 나올 때만 병기하였습니다.

3. 원어는 처음 나올 때만 병기하도록 했습니다.

4. 한자나 원어를 병기할 경우 괄호를 생략했습니다. 단 본문과 별도의 박스 정보글이나 덧붙이는 말이 있을 경우에는
 ()를 사용했습니다.

5. 책, 잡지에는 《 》, 작품, 전시, 모든 도판 제목에는 〈 〉, 인용문은 " ", 강조에는 ' '로 표시했습니다.

6. 책의 앞부분에 《클릭, 아시아미술사》를 한 눈에 볼 수 있도록, 나라별, 시대별, 테마별 주요 내용을
 그림이나 사진을 활용해 시각적으로 표현했습니다.

7. 도판설명은 기본적으로 작가명, 〈작품명〉, 제작년도, 재료, 크기, 출처, 도시명, 소장처 순으로 표기했으며,
 작품의 크기는 통례에 따라 세로×가로를 기준으로 적었습니다.

8. 일부 작품은 저작권자를 찾지 못했습니다. 저작권자가 확인되는 대로 정식 동의 절차를 밟겠습니다.
 도판사용을 허락해주신 분들께 감사드립니다.

클릭, 아시아미술사

선사토기에서 현대미술까지

예경

우리에게 아시아미술은 무엇인가

우리가 아시아미술에 관심을 기울이는 것은 여러 면에서 의미가 있다. 우선 같은 아시아에 속하기 때문에 비슷한 점이 많다. 중국, 일본은 같은 한자문화권이며 인도와는 불교문화를 공유한다. 동시에 서로 다른 점도 두드러진다. 유교에 기초한 문인화의 경우에도 한국·중국·일본의 그림은 양식과 내용에서 구별된다. 인도에는 한국에서는 찾아보기 힘든 힌두교와 이슬람교 미술이 발달했다. 이렇게 공통점과 차이점이 동시에 나타나고 있는 아시아미술은 우리에게 마치 거울과도 같은 것이다. 이를 통해서 한국미술의 참모습을 알게 되며, 다시 아시아미술을 깊이 이해할 수 있다.

선사시대부터 20세기까지 아시아의 중요한 미술품을 소개하는 이 책은 아시아미술이 지니고 있는 독특한 성격은 무엇이고, 시대에 따라서 어떻게 변화해왔는지 알 수 있도록 해주는 길잡이가 될 것이다. 책장을 넘기면서 독자들은 아시아미술에 대한 안목을 키울 수 있으며, 미술관을 관람하거나 아시아를 여행할 때 도움을 받을 수 있을 것이다. 그러나 보다 중요한 것은 인류가 기나긴 역사를 통해 창조하고 즐기며 보존해온 미술품에 대해서 올바르게 이해하고 더 나아가 새롭게 해석해보는 일이다.

아시아미술을 알기 위한 가장 좋은 방법은 무엇일까? 아시아미술은 물론이고, 모든 미술 감상에 있어서 가장 중요한 것은 미술품을 직접 관찰하는 것이다. 그러나 미술품이 여러 나라에 흩어져 있고 소중하게 보호되고 있는 현실에서 실제로 작품을 만나는 일은 쉽지 않다. 화집의 사진이나 인터넷 이미지를 이용할 수 있지만 이것만으로는 부족하다. 예를 들면 색깔, 크기, 입체감, 재질, 세부 등은 제대로 알 수 없다. 결국 기회가 되는대로 자신의 눈으로 직접 작품을 보고 이해하려고 노력하는 것이 가장 중요하다는 점을 잊어서는 안 된다. 이 책에서 설명하는 것은 단지 독자들이 스스로 작품을 살펴보는 데 도움을 주는 것일 뿐이지, 그대로 외우다시피하는 것은 바람직한 일이 아니다. 가능하면 자기 자신의 눈과 마음으로 아시아미술의 아름다움을 느끼기 바란다.

한국에서 아시아미술에 대한 관심은 점점 높아지고 있다. 특히 중국미술의 경우 1992년 중화인민공화국과의 수교 이후 연구가 활발해졌다. 현재 중국은 세계패권을 놓고 미국과 겨루고 있으며, 국제 정치와 경제에서 갈수록 비중이 높아지고 있다. 유구한 문화 전통, 세계 최다의 인구, 급속한 경제성장, 개방정책 등으로 앞으로 중국은 더욱 우리의 눈길을 끌 것이다. 인도 역시 세계에서 두 번째로 많은 인구를 가지고 있으며 불교와 힌두교의 발상지이기도 하다. 중국·한국과 함께 동아시아 문화의 주축을 이뤄온 일본의 미술 역시 눈여겨 볼 가치가 충분하다.

서양에 소개된 아시아미술

서양에서는 아시아에 기독교를 포교하고 국제무역을 시도하면서 처음 아시아미술을 접하게 되었고, 19세기부터는 식민지 경영과 국제무역을 위한 정보 수집, 아시아문화에 대한 박물학적 관심에서 좀더 적극적으로 아시아미술을 탐구하기 시작했다. 서구 열강들이 경쟁적으로 아시아 각지를 탐사하고 유물을 수집하는 과정에서 아시아미술에 대한 열풍이 일어났다. 한편 서양 제국주의에 희생된 아시아의 여러 나라들은 정치적 혼란과 경제적 빈곤에 허덕였다. 아시아에서 쏟아져 나온 미술품은 막강한 경제력을 갖춘 서양의 관심을 끌었고, 서양의 대형 미술관들은 뛰어난 아시아미술품을 많이 확보할 수 있었다. 이러한 과정에서 중국취미Chinoserie나 일본취미Japonaiserie가 유행했고 미술사조이자 사상적 조류로서의 오리엔탈리즘Orientalism이 널리 퍼졌다.

아직도 아시아미술과 서양미술은 크게 다른 것으로 구별되곤 한다. 아시아미술은 '정신적'이고 '신비'하며 '여성적'인 반면, 서양미술은 '물질적'이고 '합리적'이며 '남성적'이라고 보기도 한다. 이런 오해가 생겨난 이유는 대체로 근대 이전의 아시아미술과 근대 이후의 서양미술을 비교하는 오류 때문이었다. 그러나 이 책에서 설명하겠지만 아시아미술은 시대와 지역에 따라 다양한 모습을 지니고 있다. 아시아미술에서도 물질적·합리적인 요소를 얼마든지 찾을 수 있다. 특히 현대 아시아미술은 매우 활발하고 복합적이며 딱히 근대 이전 아시아미술의 연속이라고 할 수 없는 측면이 많다.

아시아에서 현대 서양미술을 받아들이는 경우에도, 전통을 바탕으로 현대적 아시아미술을 창조해야 한다는 전제를 당연시하는 경우가 많다. 과거의 아시아미술에서 독창적이며 우수한 요소를 찾아서 계승해야만 훌륭한 현대 아시아미술이라고 여긴다. 하지만 과연 아시아적 전통이 유별나게 뛰어난 것일까라는 의문은 계속 남는다. 미술은 서로 경쟁하면서 누가 더 잘났는지 따지기 위한 것은 아니다. 각각의 미술이 어떻게 다르고 흥미로우며 아름다운지 주목하는 것이 올바른 태도일 것이다.

아시아미술을 세계 문화유산으로 만드는 일은, 아시아미술품 중에서 인류의 문화유산으로 손색없는 것을 널리 소개하고 그 예술적 성취를 함께 즐기는 것이다. 이렇게 아시아미술을 세계라는 보다 넓은 차원에서 살펴보는 일은 서구 중심의 미술사를 탈피해 진정한 의미의 세계미술사를 이루어내는 것이기도 하다.

아시아에서의 미술

'미술美術'이라는 용어는 영어의 'fine art'에 해당하는 말로서 그 자체가 근대 일본에서 만들어진 신조어新造語다. 일본의 문헌에서는 1873년대에 처음 '미술'이라는 단어의 용례가 나오는데, 이때로부터 약 10여 년간 시와 음악을 모두 포함하는 용어로 쓰였다. 말하자면 오늘날의 개념에서 예술에 가까운 의미였던 셈이다. 현재 쓰이는 말과 같이 미술이 그림, 조각들을 포함하는 조형예술이라는 뜻으로 쓰인 것은 1890년대에 비로소 이뤄졌다. 1887년에 일본 정부가 당시 프랑스의 미술성을 모방해 궁내부에 미술국을 설치한 것이 공식적으로 확인되는 '미술'의 등장이다. 이전까지 아시아에서는 오늘날 미술로 불리는 것들을 함께 묶어서 부르는 말이 따로 존재하지 않았다. 아시아 전통 사회에서 서예와 그림을 일컫는 서화書畵는 사대부士大夫들의 여기餘技이자 묵희墨戱로, 그리고 남아시아 사회에서도 경전이나 코란을 만드는 것을 특별하게 여기기는 했다. 그 외에 건축建築이나 조각彫刻, 공예工藝를 따로 호칭하는 말이 없었다. 그러나 '미술'이라는 근대 용어의 탄생과 함께 이들은 한 묶음으로 동일한 범주에 속하게 되었다. 물론 이로써 이전과는 다른 의미와 맥락context를 지니게 된 것도 사실이다. 바로 여기에 일본이 미술이라는 용어를 만들고 보급한 이유가 있다.

아시아미술사의 대상이 된 회화, 조각, 도자는 어찌 보면 일본에 의해 예술로 가치가 재평가되고 '미술'로 발견됐다고 할 수 있다. 이전까지 이들 각각이 속해있었던 사대부의 유희로, 민중의 예배대상으로, 실생활 용기로써의 의미는 미술이라는 용어로 인해 감상의 대상이자, 보호·보존되어야할 대상으로 오늘날 현대인의 눈 앞에 자리하게 되었던 것이다. 그 중에는 골동품骨董品이든 예술藝術이든 수집대상이 되어 박물관에 진열됨으로써 '공공公共의 완상玩賞'을 위한 전시물이 된 경우도 있고, 대대적인 발굴과 복원의 대상이 된 예도 있다.

일본이 미술의 개념을 만들고 보급하면서 정치적으로 근대국가 만들기에 적극적으로 활용했던 것은 잘 알려졌다. 유물과 유적을 통한 성공적인 역사 만들기를 시도했던 것이며 서구의 선진제국주의에서 배워온 일이기도 하다. 세계 제2차대전 이전의 서구제국주의 국가들이 자신들의 식민지에서 했던 일을 일본 역시 조선과 대만에서 했다. 그러므로 인도, 동남아시아, 한국은 모두 소위 '미술'을 통한 자신의 정체성 찾기에서 자유롭지 않은 것이 사실이다. 이러한 경향은 식민지의 경험이 있는 아시아 여러 국가에 그대로 반영이 되는 반면 중국은 사정이 달랐다. 식민지 경험이 없고, 근대 이전의 전통이 강했으며, 서화에 대한 기호가 확실했던 중국은 오늘날도 미술이라는 말을 보편적으로 쓰지는 않는다. 1978년

중국이 개혁·개방을 선언한 이후, 서구 및 일본과의 접촉이 활발해지면서 각계에서 미술이라는 단어의 용례가 늘어가고는 있으나 여전히 전통적인 서화, 조소, 공예 등의 개별 용어를 더 많이 쓴다. 그러나 우리가 말하는 일본식 용어로서의 '미술'이 지칭하는 예술로서의 내용과 의미는 역시 대동소이하다고 할 수 있다.

제1장 고대미술의 재발견(기원전12000-6세기 중엽)

제2장 아시아 종교의 형성 : 불교와 유교미술(기원전321-6세기)

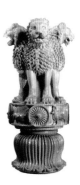

제3장 종교와 권력의 표현(5-13세기)

제10장　세계화시대의 아시아미술(19-20세기)

세계로 열리는 아시아의 눈과 미술−연표[350]

아시아의 역사 연표

	인도		캄보디아	인도네시아
기원전				
3500 - 3000 - 2500 - 2000 - 1500 - 1400 - 1300 - 1200 - 1100 - 1000 - 900 - 800 - 700 -	인더스문명 아리아인의 이동 베다시대			
600 - 500 - 400 -	십육대국			
300 - 200 - 100 - 0 -	마우리아 322 승가 185 사타바하나 72 70		동손문화 (동남아시아 선사문화)	
기원후				
100 - 200 - 300 -	안드라	쿠샨 320	푸난	
400 - 500 -	팔라바	굽타 550		
600 - 700 - 800 -	찰루캬 850		첸라	슈리비자야, 마타람, 샤일렌드라
900 - 1000 - 1100 - 1200 -	촐라	팔라세나 1206	앙코르 802	힌두, 불교시대
1300 -		델리 술탄국		싱아사리
1400 -	1336		1431	마자파히트
1500 -	비자야나가라	1526		네덜란드 바타비아 건설
1600 - 1700 -	1565	무굴 제국		
1800 -	나야카	1858		
1900 -				

중국	한국	일본
하		
상		
주		
주의 천도 770		
춘추시대(기원전 771-403) 전국시대(기원전 403-221)	고조선	조몬시대
221		
진 206		
한	108	
220	삼국시대	야요이시대
위진남북조시대		고훈시대
581		아스카시대 552
수 618	668	645
당	통일신라 발해	나라시대 794
오대십국시대 907 960	918	헤이안시대
송	고려	1185
1279		가마쿠라시대 1333
원 1271 1368	1392	남북조시대 1392
명	조선	무로마치시대 1573 모모야마시대 1615
1644		에도시대
청	1910	
1912		1868

클릭, 아시아미술
한 눈에 보기

	기원전 **12000-6** 세기 중엽	기원전 **321-6** 세기	**5-13** 세기
	테마1 고대미술의 재발견	**테마2** 아시아종교의 형성: 불교와 유교 미술	**테마3** 종교와 권력의 표현

중국

신석기시대
채도 발달

한대
무덤을 장식한 감계화

북위 초기
강건한 불상

청동기
의례용 제기가 주류

남북조시대
우아하고 섬세한 인물화

당대 조각
인도와 서역의 영향
강한 국제성

일본

대표적 고분 수장품인
대형 하니와

아스카시대 불상
경직되고 평면적

인도와 동남아

하라파 문명
계획 도시와 인장을 남김

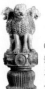
아쇼카 왕
불교 사상을
기반으로 하는
석주 건립

간다라 불입상
최초의 불상 제작

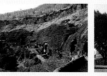
중앙아시아를 거쳐
중국에 전해진
인도 석굴사원

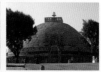
석가모니의 사리를 안치한
스투파

힌두신들의 거처로
사원 건립 시작

11세기 이후
힌두사원 왕권과
밀접한 관계

동남아 건축
힌두교와 불교의
우주관을 형상화

7-13 세기	12-16 세기	12-16 세기
테마4 회화와 서예의 성립	**테마5** 정복자의 미술: 이슬람과 몽골의 후손들	**테마6** 회화의 시대: 지성과 기량

당대 회화
당시의 이상적인 미인

몽골 제국의 중국 정복으로
본격적으로 발달한 문인화

명대 전기
복고적인 궁정회화 발달

송대 회화
산수의 비중 높아짐

송대 서예
개성 넘치는 서체

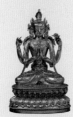

명대 라마교 성행으로
많은 조각 제작

명대 후기
절파와 오파가 경쟁

헤이안시대
불교회화,개인 신앙에 호소

일본 가마쿠라시대
사실적인 초상화

헤이안시대
해학적이고 민중적인 두루마리 그림 유행

일본 무로마치시대
새롭게 수묵화가 유행

이슬람 진출 후
새로운 용도의 건축

개인의 일상과 취향을
반영하는 회화 제작

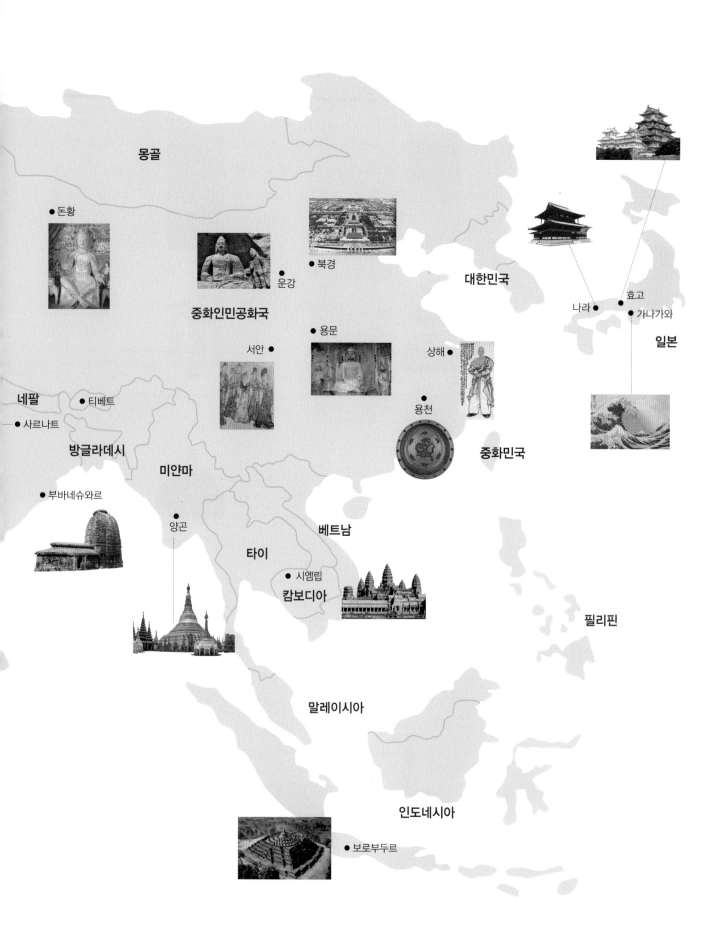

몽골

● 돈황

운강

● 북경

중화인민공화국

서안 ●

용문 ●

대한민국

상해 ●

용천

중화민국

나라 ● 효고 ●
● 가나가와

일본

네팔

● 티베트

─ ● 사르나트

방글라데시

미얀마

● 부바네슈와르

● 양곤

타이

베트남

● 시엠립

캄보디아

필리핀

말레이시아

인도네시아

● 보로부두르

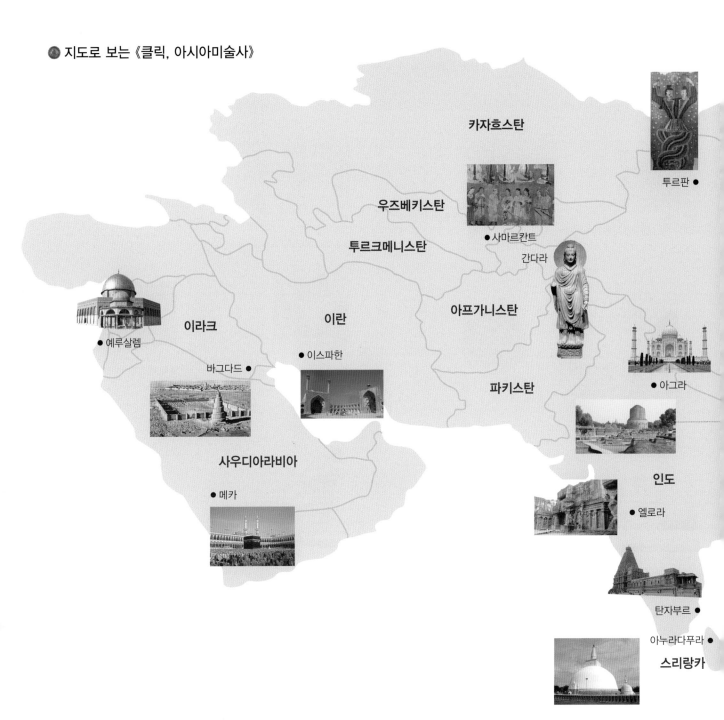

● 지도로 보는 《클릭, 아시아미술사》

카자흐스탄

투르판

우즈베키스탄

투르크메니스탄

● 사마르칸트

간다라

이라크

이란

아프가니스탄

● 예루살렘

● 이스파한

바그다드 ●

파키스탄

● 아그라

사우디아라비아

인도

● 메카

● 엘로라

탄자부르

아누라다푸라 ●

스리랑카

● 아시아와 세계

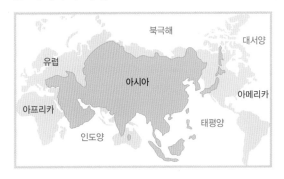

북극해

대서양

유럽

아시아

아메리카

아프리카

태평양

인도양

16-19 세기	17-19 세기	16-19 세기	19-20 세기
테마7 국가이념과 권력	**테마8** 기술과 자본의 꽃, 도자기	**테마9** 미술과 대중: 전통과 근대의 교차	**테마10** 세계화시대의 아시아미술

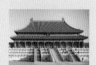

청대 건축
강력한 중앙집권적 왕권 반영

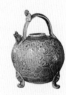

북송대
고전적인 청자 발달

명대
인쇄술 발달과 출판산업
부흥으로 판화 발달

근대회화
유화를 도입하면서 전통과 사실주의적
기법을 접목

만주족 치하의 중국
개성적인 회화

원대
혁신적인 청화백자

청대
양주와 상해에서 상업 미술 번성

중국미술
문화대혁명을 거치면서 정치선동을 중시

천수각의 건립

선종의 영향으로
다도 발달,
차도구로 도자기 사용

에도시대
대중적인 목판화,
우키요에 발달

에도시대
장식적인 회화 발달

도자기
다양한 색상으로
장식한 채색자기 발달

우키요에의 주제
가부키, 스모, 여행 등
여가활동 관련

근대회화
서양식 미술학교와 교육의 도입

무굴 제국 치하에서
다양한 회화양식 수용

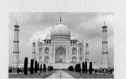

이슬람 건축의 백미
무굴 제국의 타지마할

영국 식민치하
여신과 신화를 소재로 삼은
석판화가 큰 인기

모더니즘 건축
새로운 국가 정체성

현대회화
인도 고유의 철학과 예술을 표현

● 불교의 전파

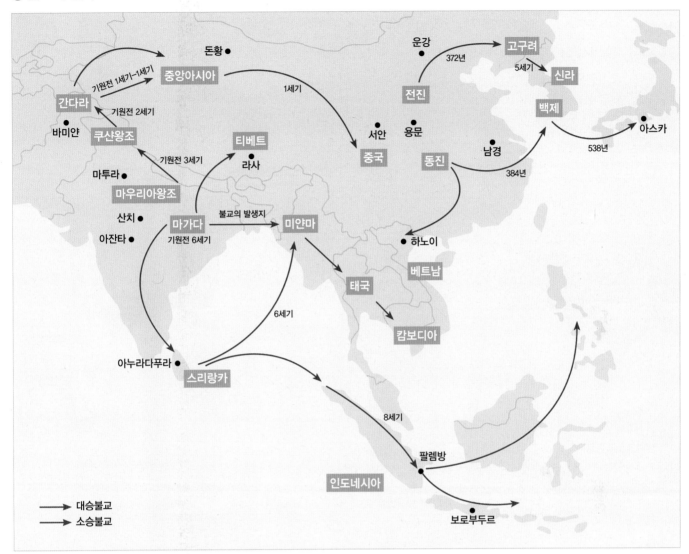

● 오늘날 아시아의 구분

《클릭, 아시아미술사》에서 사용하는 '아시아'라는 용어는 인문지리학적인 개념으로 유라시아 대륙의 일부를 지칭한다.

아시아라는 개념은 오래 전부터 그리스와 로마 기록에 등장하지만, 그 어원이나 정확한 의미에 대해서는 아직 밝혀지지 않았다.

오늘날 아시아는 일반적으로 동아시아와 중앙아시아, 동남아시아, 남아시아, 서아시아 등으로 구분할 수 있다.

동아시아 한국, 중국, 일본

중앙아시아 카자흐스탄, 키르기스탄, 타지키스탄, 투르크메니스탄, 우즈베키스탄, 몽골 등

동남아시아 캄보디아, 라오스, 미얀마(버마), 태국, 베트남, 말레이시아, 인도네시아, 싱가포르, 필리핀, 동티모르, 브루나이 등

남아시아 파키스탄, 인도, 부탄, 네팔, 방글라데시, 아프가니스탄, 스리랑카, 몰디브 제도 등

서아시아 터키, 이란, 이라크, 쿠웨이트, 아르메니아, 아제르바이잔, 그루지아, 시리아, 레바논, 이스라엘, UAE(아랍 에미리트 연합),
바레인, 오만, 카타르, 예멘, 요르단, 사우디아라비아 등

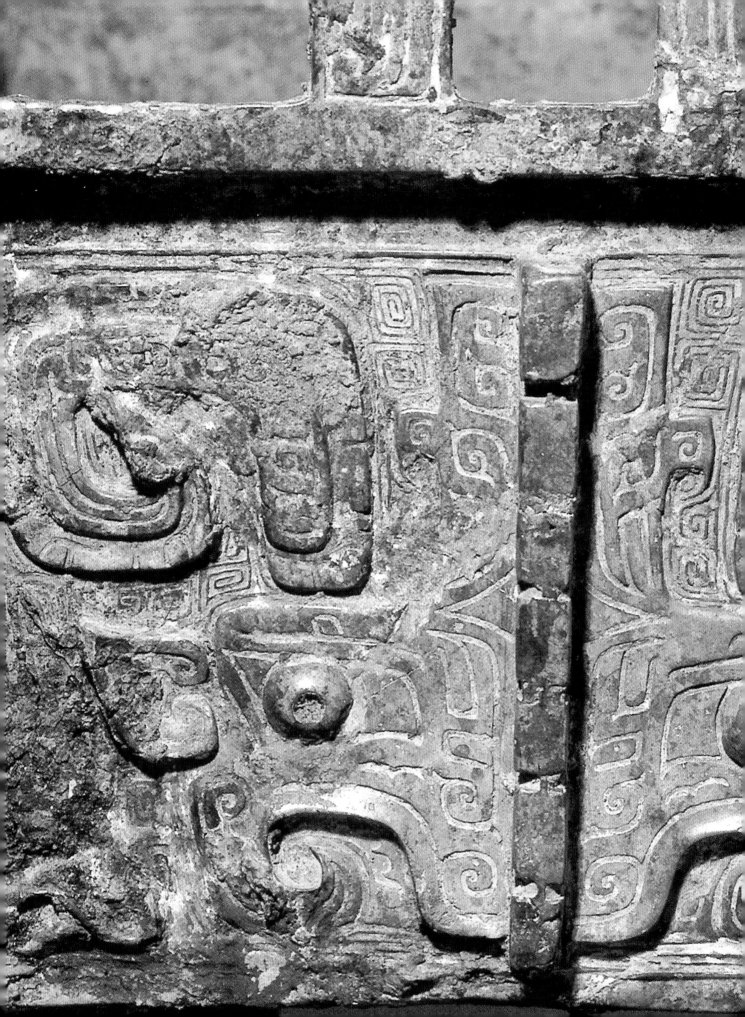

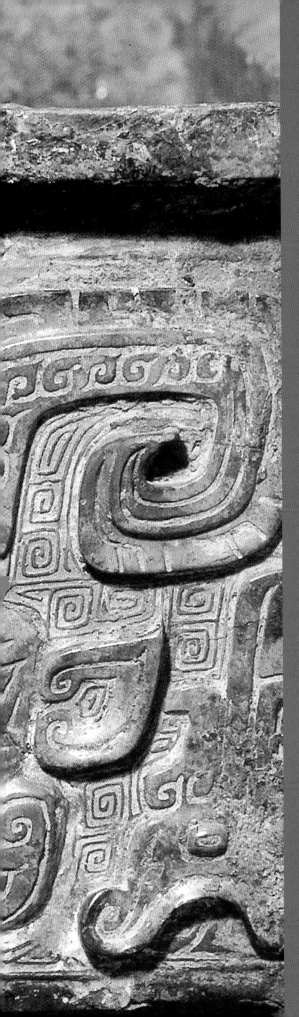

고대미술의
재발견

아시아미술의 기원

아시아미술의 기원은 어디에 있을까? 인류는 어떻게 미술을 창조하기 시작했을까? 세계 어느 지역에서나 그랬던 것처럼 아시아미술 역시 선사시대에 시작되었다. 채집, 수렵 생활을 하던 구석기 인류는 곡물을 재배하고 가축을 키우기 시작하면서 생존을 위해 주거공간을 만들고 정착생활을 하게 된다. 이들은 원시적인 공동체 생활을 함으로써 분업 생산을 하고, 점차 새로운 도구를 만들었다. 이 과정에서 인류는 석기와 토기를 만들고, 이어서 청동기와 철기에 눈을 돌렸다. 같은 선사시대라도 청동기 시대에 들어서면 한정된 재화와 살기 좋은 환경을 차지하기 위해 갈등이 생기고, 평등했던 인류의 공동체는 계급이 분화되고, 원시적인 고대국가 건설이라는 새로운 단계에 진입하였다.

인류에게 문명의 발전을 가져온 도구의 발달은 인간이 자신의 의도에 맞게 도구를 만들 수 있는 지혜를 제공하고, 아름답게 꾸미려는 의지를 실현하는 대상이 되었다. 세계 4대문명 가운데 황하, 메소포타미아, 인더스문명 세 곳이 모두 아시아에서 일어났다. 그만큼 아시아에서는 일찍이 농경이 발달하여 정착지가 생기고, 고대문명이 발현할 수 있는 조건을 갖추고 있었다.

황하문명으로 유명한 중국의 선사문화는 추상적 성격이 강한 토기와 단순하게 나타낸 암각화, 여러 형태의 옥 제품에서 이미 중국의 원초적인 미의식을 보여준다. 세계 어느 지역보다 일찍 발달한 청동기문화는 의례에 적합한 형태와 창의적인 문양을 조화시켰고, 지배층의 권위를 보여주는 수단으로 활용되었다.

인더스문명으로 대표되는 인도의 선사문화는 중국처럼 기하학적인 문양 대신 구체적이고 현실적인 동물을 조각한 인장과 다양한 테라코타, 정교한 벽돌로 지은 건축물 유적을 만들었다. 대욕장과 배수시설 등을 갖추어 고도로 발달한 고대도시가 있었다는 사실만으로도 당시 인도 아대륙에 발달한 건축술과 그 기반이 되는 다양한 지식이 있었음을 알 수 있다.

세계적으로 가장 오래된 토기 산지 중 하나로 알려진 일본은 한반도와 대륙에서 새로운 도구 제작자들이 건너갈 때까지 선사시대가 지속되었다. 청동기와 철기문화 및 다양한 도구제작법, 장인, 선진문명이 전해졌고, 이를 빠르게 발전시켜 고대국가의 기틀을 잡고, 특징적인 고분문화를 창출했다.

아시아의 역사
WORLD HISTORY

아시아미술의 역사
ART HISTORY

아시아 선사문화의 시작 기원전 12000

신석기 거주지, 발루치스탄 기원전 6000년경

기원전 8000년경 동물 벽화, 인도 중북부 보팔 등

기원전 6000 중국 옥기 제작 시작

기원전 6000년경 토기, 메흐르가르 출토

기원전 5000-3000
중국 앙소문화

기원전 4300-2500 중국 대문구문화

기원전 3500 중국 능가탄 29호묘의 옥인 제작

기원전 2600-1700
인더스문명

기원전 3300-2000
중국 양저문화

기원전 2600-1900
모헨조다로와 하라파

하 왕조 기원전 2070년경-1600년경
상 왕조 기원전 1600년경-1046년경
전기베다시대 : 리그베다 등 기원전 1500-1000년경

기원전 1300 중국 사천성 삼성퇴 조성

기원전 1190년경 중국 하북성 부호묘 조성

서주시대 기원전 1046년경-771
후기베다시대 : 브라흐마나 등 기원전 1000-500
춘추전국시대 기원전 771-221

기원전 6세기 경
석가모니 활동

마가다 등 16대국의 성장 기원전 500년경

기원전 433 중국 호북성 증후을묘 조성

기원전 300-300
일본 야요이시대

기원전 300-300 일본 야요이토기, 동탁과 동경 발달

기원전 313경 중국 중산국 왕석릉 조성

일본 고훈시대 300-8세기 초

일본에 불교 전래 6세기 중엽

300-700 일본 하니와

4세기 말-5세기 일본 닌토쿠천황릉 조성

6세기 일본 다케하라 고분

I 선사문화의 등장

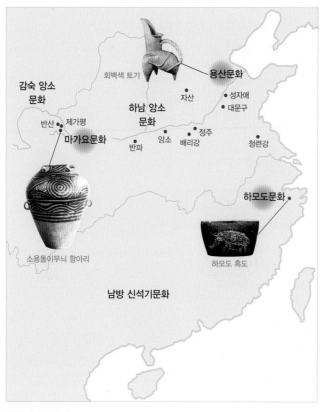

감숙 앙소 문화

회백색 토기

용산문화

• 성자애
• 대문구

하남 앙소 문화

자산

마가요문화

반산 제가평

정주

반파 앙소 배리강 청련강

소용돌이무늬 항아리

하모도문화

하모도 흑도

남방 신석기문화

〈중국의 선사 유적〉

중국의 선사문화 (기원전 10000-기원전 2000)

중국 미술은 선사시대, 즉 문자로 역사적 사실을 기록하기 이전 시대의 문화에서 시작된다. 자연과의 조화를 기본으로 삼고 선과 자연의 리듬감을 살려 생명력을 표현한 것이 중국 미술의 특징이다. 구석기문화는 고대 중국 전역에 광범위하게 퍼졌으며, 중국 각지에서 발달한 여러 신석기시대 문화들은 점차 황하 중류를 중심으로 통합되어 최초의 왕조로 알려진 '하나라'가 성립하게 된다. 이곳은 토지가 비옥하고 기후가 온난해 수준 높은 문화가 발달하기 좋은 조건을 지닌 곳이었다.

| 석기시대 미술 | 중국의 구석기시대 주구점 마을에서는 북경원인과 상동인의 존재를 확인할 수 있다. 북경원인과 상동인은 각각 호모 에렉투스와 호모 사피엔스로, 상동인만 현생 인류의 조상에 해당한다. 이들은 모두 채집과 수렵 위주의 생활을 했고, 동굴이나 절벽을 주거지 삼아 떠돌아다니는 이동 생활을 했다. 구석기문화는 동물의 뼈로 만든 골기骨器나 석기와 같은 도구에서 시작되며, 유럽이나 인도와 같은 구석기 동굴벽화는 발견되지 않는다. 구석기 인류는 뗀석기를 만들어 썼으며 밀개, 찌르개, 주먹도끼 등의 다른 도구들도 발견된다. 구석기 유적에서 발견된 장식용 구슬이나 목걸이는 다양한 재료를 사용한 것으로, 뼈나 조개껍질을 꿰어 만든 목걸이를 보면 당시 인류에게 곱게 꾸미려는 미적 욕구가 있었음을 알 수 있다. 영하 회족자치구, 운남성, 귀주성 등에서는 중석기시대의 존재를 알려주는 세석기細石器가 발견되기도 했다. 원시적이지만 곡물을 재배하고 가축을 키우기 시작하면서 현생 인류는 움집을 짓고 촌락을 이루어 정착생활을 하게 된다. 인류는 처음에 토굴을 이용해 엉성한 주거공간을 만들었지만, 점차 땅을 약간 파고 들어가서 나무 기둥을 세우고 지붕을 얹은 반움집 형태의 주거지를 만들었다. 앙소문화 유적 중 하나인 반파에서 발굴된 주거지 유적은 신석기시대 반움집의 예를 잘 보여준다.

△ 〈주거지 평면도〉, 중국 섬서성 반파유적
바닥을 얕게 파거나 평지에 기둥을 세우고 지붕을 덮은 선사주거지다.
평면은 둥근 원형이거나 직사각형이고 내부에 구획을 해서 부엌과
거주 공간을 나누기도 했다.

△ ▷ 〈직신도(추정)〉, 신석기시대, 280×400cm, 중국 강소성 장군애
직선과 원을 이용해 추상적인 무늬를 나타낸 신석기시대 암각화.
둥근 원 안에 눈과 코로 보이는 모습이 있어 사람의 형상으로 보고,
아래 풀을 곡식으로 간주하여 이를 농사와 관련된 신으로 보기도 한다.

| 암각화 | 도구의 발달로 생산력이 증가하면서, 경제가 성장하고 계급이 분화되었다. 수직적인 계급사회가 구성되자, 가족 단위의 생활공간과 촌락 뿐 아니라 제단과 같은 공공건물도 발달했다. 또한 유럽 같은 구석기시대 동굴벽화 대신 신석기시대 암각화가 몇몇 곳에서 확인되었다. 암각화는 단단한 암벽 위에 날카로운 도구로 새기거나 파내어 만든 미술로, 통상 회화로 분류하지만 엄밀히 말하면 선각이나 다름없다. 일반적으로 벽화를 근거 삼아 구석기시대의 미술은 사실적이고, 신석기시대에는 추상이나 반추상 미술이 발달했다고 본다. 중국의 신석기시대 암각화 역시 추상적인 성격이 강하다. 강소성 연운항에 위치한 장군애 암각화 역시 구체적인 형체를 알 수 없는 기하학적인 묘사로 가득 채워져 있다. 둥실 떠오른 풍선 같은 형상 안에 사람이 웃는 듯한 표정을 새긴 것도 있고, 눈을 동그랗게 뜬 듯한 모습을 새긴 것도 있다. 아랫부분에는 직선 몇 가닥으로 단순하게 처리된 풀잎 같은 형상이 보여서, 이 암각화가 곡식의 신을 그린 것으로 보는 견해도 있다.

| 토기의 등장과 발전 | 암각화보다 다양하게 신석기시대 문화를 보여주는 것은 토기다. 신석기시대는 토기의 등장과 함께 시작된다. 농경과 정착생활의 상징으로 여겨지는 토기는 중국 각 지역의 자연환경과 독자적으로 발달한 기술의 차이에 따라 다양한 형태를 보여준다. 중국에서 발견된 토기 중 가장 오래된 것은 약 1만 년 전에 만들어졌다고 추정된다. 양자강 유역의 동굴에서 발견되는 이들 토기는 태토에 모래가 많이 섞여 있고 그릇 바닥은 둥글다. 기형은 깊은 대접, 병, 잔 등 다양하며 산화염 소성으로 적갈색을 띤다. 토기 겉면에는 그릇 벽을 단단하게 만들기 위해 막대기나 나무판에 새끼줄이나 간단한 직물을 말아서 두드리는 과정에서 자연스럽게 생긴 새끼줄무늬繩文나 등자리무늬蓆文가 표현되기도 했다. 하남성 신정시 배리강裴李

〈앙소 채도〉, 신석기시대, 스톡홀름 국립미술관
물레로 기형을 만들어 기벽이 얇고 두께가 일정하다.
그릇 전면에 갈색, 붉은색을 이용해 경쾌한 필치로
기하학적인 문양을 그렸다.

岡에서도 역시 모래가 섞인 태토를 이용해 테쌓기輪積法 방식으로 만든 적갈색 토기가 발굴되었다. 테쌓기란 흙을 얇고 긴 노끈처럼 만들어서 한층씩 쌓아올리는 방법이다. 이들 지역에서 발굴된 토기 중에는 중국의 특징적인 형태로 다리가 세 개 달린 삼족기三足器도 있었다. 배리강에서는 섭씨 900도 이상에서 토기를 구울 수 있는 토기 전용 가마土器窯가 발굴되기도 했다.

| 앙소문화의 채도 | 중국의 신석기 토기는 크게 채도와 흑도로 대별된다. 대표적인 채도문화는 앙소문화기원전 5000-기원전 3000다. 앙소문화는 하남성 앙소를 중심으로 섬서성과 산서성 일부 지역, 감숙성에서 발달한 채도문화로 1921년에 앙소 지역을 발굴함으로써 처음 알려졌다. 앙소 외에 섬서성 서안 반파半坡, 하남성 묘저구廟底溝, 감숙성 마가요馬家窯 등지에서 주거지, 작업장, 무덤이 발굴되고 무수한 토기와 골각기가 출토되었다. 앙소 채도는 적갈색 진흙을 태토로 테쌓기 방식이나 손으로 형태를 만든 후, 마연하거나 원래의 태토와는 다른 흙을 표면에 바르고 무늬를 그려 구운 것이다. 표면에 바르는 흙을 화장토라 부르는데, 앙소 채도에는 지역에 따라 적색 화장토를 물에 풀어 쓴 것과 흰색 화장토를 쓴 것이 있다. 앙소와 마가요에서는 붉은 바탕에 검은색으로 무늬를 그린 토기가 발굴되었고, 산동성 태안 대문구大汶口 유적에서는 붉은색과 흰색, 회색을 써서 무늬를 그린 채도가 발굴되었다. 앙소 채도는 무늬가 다양한데 물고기나 사람 형상을 극도로 단순화시킨 것이나 활달하고 분방한 필치로 기하학적인 무늬를 그린 것이 많다. 반파에서 발굴된 〈인면어문분人面魚文盆 토기〉은 붉은색 태토가 그대로 드러나는 토기 안쪽에 가면을 쓴 듯한 사람 얼굴과 물고기를 그린 것이다. 뾰족한 삼각모자를 쓴 원 형태의 사람 얼굴에 짧은 선으로 눈썹과 눈을 지극히 단순하게 나타냈다. 이처럼 간략한 기법으로 사람과 물고기를 표현한 이유는 반파문화권의 고유 신앙과 관계가 있다고 보기도 한다.

감숙성과 청해성 일대에서 나타나는 마가요 유적도 후기 앙소문화로 분류된다. 마가요 유형 채도는 병이나 항아리, 독, 화분 등의 기형이 많고 빠른 손놀림으로 대범하게 무늬를 그렸다. 토기 표면에 몇 줄의 선이나 소용돌이, 파도 등 간단하면서 추상적인 문양을 주로 검은색으로 그렸기 때문에 강렬하고 현대적인 분위기가 있다. 중국역사박물관에 소장된 소용돌이무늬 항

〈인면어문분 토기〉, 신석기시대(앙소문화),
16.5x39.5cm, 반파 출토, 베이징 중국국가박물관
그릇 안쪽에 비교적 가는 붓으로 사람 얼굴 모양을
그린 토기. 우주인처럼 보일 정도로 추상적이지만
사람 얼굴과 물고기를 알아볼 수 있게 그렸다.

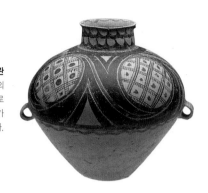
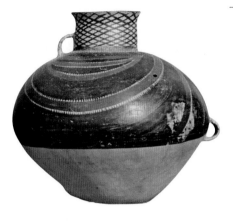

아리는 전형적인 마가요 유형 앙소 채도다. 항아리 위에서 3분의 2까지만 문양을 그리고 그 아래는 비워두어서 문양에 시선을 집중시키는 효과가 있다. 항아리 몸통과 구연 부분에 귀를 만들어 붙인 경우도 있다.

| **용산문화의 흑도** | 앙소문화를 뒤이은 용산문화기원전 2500-기원전 2000년경는 황하 하류와 산동성 일대에서 발달한 흑도문화다. 용산문화에서 발굴된 토기는 검은색이나 짙은 회색을 띠며 특별한 무늬가 없는 흑도다. 흑도는 산소를 차단한 상태에서 환원 소성으로 구운 토기로, 소성 마지막 단계에 갑자기 불의 온도를 낮추어 생기는 연기에서 나온 탄소가 그릇 표면에 달라붙어 검은빛을 띠게 된 것이다. 환원염 소성은 보다 짧은 시간에 적은 연료를 써서 효율적으로 도자기를 구울 수 있기 때문에 대량생산에 알맞은 소성법이다. 앙소문화 후기부터 환원염 소성으로 구운 회도灰陶가 증가해 용산문화기에 이르면 일상용기는 회도가 주류를 이룬다.

일반적으로 흑도는 채도보다 높은 온도에서 구워 더 단단할 뿐만 아니라, 표면을 문질러서 윤을 내고 내구성을 높이기 때문에 음식이나 물을 담는 실생활용기로도 적합하다. 또한 물레를 써서 토기 형태를 만들어 매우 얇은 기벽을 지닌 것으로 유명하다. 계란껍질처럼 기벽이 얇은 흑도는 산동 용산문화의 정점이라 하겠다. 흑도는 그릇 종류와 기형이 매우 독특해 문양이 그려진 채도문화와 연속성이 없다고 생각되었다. 그러나 채도, 회도, 흑도가 같이 발굴된 대문구 유적은 흑도문화가 채도문화를 계승해 발달했음을 보여준다. 특이한 흑도의 기형은 초기 청동기 기형과 유사한 경우가 많아서, 흑도를 만들던 사람들이 청동기문화를 발전시켰음을 알 수 있다. 구체적으로 화盉, 정鼎, 력鬲 등과 같은 흑도의 기형을 본떠서 초기 청동기의 틀을 만들었던 것으로 보고 있다. 흑도와 같은 기형의 청동기가 제기나 의식구로 쓰였던 것을 보면 용산의 청동기 중 일부는 제기로 쓰인 흑도의 기형을 그대로 이어받았음을 알 수 있다.

△ 〈옥인〉, 신석기시대, 능가탄 29호묘 출토
신체 비례와 묘사가 사실적이지는 않지만 신체의 특징을
간결하게 표현한 점이 돋보이는 옥공예품.

△▷ 〈새, 사람 얼굴 문양이 장식된 옥〉, 상대,
길이 9.1cm, 폭 5.2cm
청동기를 연상시키는 정교한 옥조각품으로, 한 마리의
새가 두 명의 사람 머리를 붙잡고 있는 모습이 독특하다.
흔들림 없는 구성과 긴장된 선은 당시 장인들의 탁월한
기량을 보여준다.

〈옥종〉, 기원전 3000, 절강성 여항현 반산 12호묘 출토
하늘이 둥글다는 것을 상징적으로 나타낸 옥종으로
옥을 깎고 다듬어 높은 고리처럼 만들었다.
신석기시대부터 제작되었기 때문에 '천원지방'의
사고가 일찍부터 자리 잡았음을 알려준다.

| 옥에 매료된 중국인 | 토기처럼 일찍부터 여러 지역에서 발견된 유물 중에 옥기가 있다. 옥기는 중국에서 기원전 6000년경부터 지역별 특색을 보이며 발달했고, 대체로 기원전 3000년경에 이르러 의례를 위한 도구로 사용되었다. 가장 오래된 옥기는 요녕성과 내몽골에서 발견되었다. 특히 농경의 비중이 높아서 일찍이 신분제가 발달했던 홍산紅山문화의 적석총積石塚 유적에서는 옥을 상감해 만든 여신상이 발견되었다. 신상神像인지는 확인할 수 없으나, 안휘성 함산현含山縣 능가탄淩家灘에서도 사람 형상과 비슷한 옥인玉人이 여섯 점 발굴되었다. 능가탄 29호묘의 옥인은 기원전 3500년경의 작품으로 생각된다. 본격적인 조각이라 보기는 어렵지만 인간의 모습을 입체적으로 나타냈다는 점에서 신석기시대 미술품으로 주목할 만하다. 얼굴과 인체는 최대한 간략하고 특징적으로 묘사했으며, 귀에는 구멍이 뚫려 있어서 끈을 꿰어 걸거나 어딘가에 부착했던 것으로 짐작된다. 두 손을 들어 가슴 앞에 두었는데 팔에 여러 겹의 가로줄이 새겨져서 장신구를 나타낸 것으로 보인다. 이는 머리에 쓴 장식과 함께, 신분이 높은 사람을 옥인으로 만들었음을 시사한다.

양자강 하류의 양저문화良渚文化에서는 은허에 버금가는 대규모 유적이 발굴되었는데, 후대의 중국 공예품에서도 종종 볼 수 있는 옥종玉琮과 옥벽玉璧이 나왔다. 옥종과 옥벽은 각각 땅과 하늘을 상징하는 것으로 '하늘은 둥글고 땅은 네모지다天圓地方'는 의미를 지닌다. 이들 옥종과 옥벽은 중국인들이 우주에 대한 전통적인 관념을 일찍부터 시각적으로 형상화했음을 알려준다. 절강성 여항현余杭縣 반산反山에서 출토된 옥종은 표면 네 곳에 직사각형을 새기고 그 안에 얼굴 같은 것을 표현했다. 얼굴은 양의 머리 같기도 하고 도철문 같기도 하며, 크고 둥근 눈과 강한 턱선이 두드러진다. 이러한 얼굴은 양저문화에서 발견된 옥기에서 종종 볼 수 있는 형태며, 토착신을 표현한 것으로 추정되기도 한다.

산동의 용산문화에서는 옥기 제작과 사용이 확대되는 양상을 보인다. 이 지역에서 발굴된 옥기들은 칼과 도끼 모양으로 만든 것들이 적지 않아서 의례용으로 쓰였음을 알 수 있다.

일본의 선사문화(기원전 12000-기원후 300년경)

동아시아에서도 유독 선사시대가 길었던 일본은, 구석기, 신석기, 청동기와 같이 선사문화를 구분하는 대신 각 시대를 대표하는 토기 유형의 이름을 따라서 시대 명칭을 정했다. 이에 따르면 신석기시대는 그 지표가 되는 조몬繩文토기의 이름을 따라 조몬시대로 불리며, 청동기·철기시대는 당대의 토기

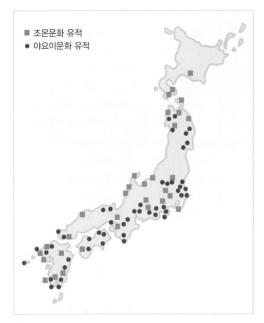

■ 조몬문화 유적
● 야요이문화 유적

〈일본의 선사 유적〉

〈끝이 뾰족한 토기〉, 신석기시대(조몬시대),
높이 31.5cm, 하코다테시 출토, 시립하코다테박물관
우리나라 빗살무늬토기처럼 밑을 뾰족하게 만들어서
땅에 묻어 사용한 전형적인 선사시대 토기다.
구연부를 물결처럼 만들어 변화를 주었다.

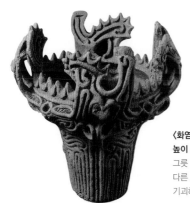

〈화염형 토기〉, 신석기시대(조몬시대),
높이 32.5cm, 니가타현 출토, 도카마치시박물관
그릇 전면에 덧띠를 붙여 과장되게 만든 토기.
다른 조몬 토기처럼 상부를 넓게 만들고 덧띠로 장식해
기괴하면서 불안정하게 보인다.

유형이 발굴된 도쿄도 소재의 조개무지 유적의 이름을 따서 야요이彌生시대라 한다. 기원전 300년경 벼농사가 보급되고 금속기가 전래되면서 야요이시대가 시작하였으며, 기원후 300년경에 이르면 고대국가가 성립되고 고분이 축조되기 시작한 고훈古墳시대가 이어진다.

│ **조몬시대 : 토기와 토우** │ 일본에서 가장 오래된 조몬 토기는 본래 오모리大森 조개무지에서 발견된 토기 유형을 지칭하는 말이었다. 일본 전역에 걸쳐 발견되지만 지역마다 다른 특색을 가지고 있다. 조몬 토기를 만든 사람들은 수렵과 채집 위주의 생활을 했지만, 근래의 연구결과로는 한곳에 정착해 나무를 관리하거나 벼를 재배하기도 했던 듯하다. 주거지는 지표에서 1미터 정도 파고 내려간 바닥에 기둥을 세우고 지붕을 덮어 만든 움집이었다. 조몬시대 초기기원전 12000-기원전 4000 토기는 태토가 거칠고 윗부분이 넓게 벌어져 있으며 바닥은 둥글거나 뾰족해 한국의 빗살무늬토기와 비슷하게 생겼다. 홋카이도에서 발굴된 이 〈끝이 뾰족한 토기〉는 바닥이 뾰족한 대표적 초기 조몬 토기다. 원래 '조몬'이란 말은 토기를 좀 더 단단하게 만들기 위해 나무판에 새끼줄 같은 것을 말아 표면을 두들긴 흔적을 말하는 것이었다. 새끼줄의 재료와 매듭, 누르는 방식에 따라 토기 표면에 다채로운 무늬가 만들어졌다. 그런데 중기(기원전 3000-기원전 2000경)로 갈수록 점차 그릇 형태가 다양해졌을 뿐 아니라 무늬도 변화를 보여서, 그릇 겉면에 흙을 따로 반죽해서 점토띠로 무늬를 만들어 붙인 경우가 많아졌다.

도카마치十日町시박물관에 소장된 화염형 토기는 납작바닥에 위가 넓은 중기 조몬 토기다. 토기 표면에 비어 있는 공간이 없을 정도로 빼곡하게 덧띠를 붙여 장식했으며, 중간부터 윗부분은 과장되게 벌어졌고, 손잡이에 해당하는 고리를 네 곳에 덧붙였다. 장식이 과다하고 그로테스크하게 보이는 일부 조몬 토기는 주술적인 의도로 만들어졌을 것으로 추정하기도 한다.

일본의 전통 종교는 신도神道지만, 조몬시대에 신이나 종교에 대한 관념이 있었는지는 확인하기 어렵다. 그런데 군마현에서 발굴된 여성 토우는 일종의 지모신地母神이었을 가능성이 있어 주목된다. 토우란 흙을 빚어 만든 인형으로 사람이나 동물 형상을 본뜬 것이 대부분이다. 조몬시대 중기부터는 사람 형상을 한 토우 제작이 늘어나며 크기도 점차 커지는 경향이 있다. 이 토우는 얼굴이 작고 이목구비가 극도로 단순하게 표현되었으며 손은 보이

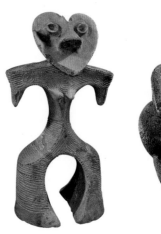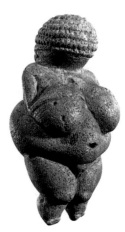

▷ 〈여성형 토우〉, 신석기시대(조몬시대) 후기, 높이 27.5cm,
군마현 출토, 도가리이시 조몬고고관
이목구비를 극도로 단순하게 만들어 간신히 알아볼 수 있는 정도이지만,
가슴과 배, 엉덩이를 크게 만들어서 여성의 신체 조건을 강조했다.

▷▷ 〈빌렌도르프의 비너스〉, 구석기시대, 높이 11.1cm, 빈 자연사박물관
1908년 오스트리아에서 발견된 여성형 토우. 현재로부터 22000~24000년 전에
제작된 것으로 추정된다. 커다란 유방과 엉덩이, 불룩한 배에서
풍요와 다산을 기원한 조형으로 짐작되고 있다.

〈배모양 토기〉, 청동기시대(야요이시대),
높이 20.3cm, 구마모토현 출토
배 모양의 토기 아래 높은 굽이 있어 한반도 문화의 영향을
받았음을 알 수 있다. 토기를 구울 때 불이 골고루
닿지 않아 일부분이 까맣게 그을렸다.

〈주전자형 토기〉, 청동기시대(야요이시대),
높이 21.8cm, 가시하라 고고학연구소부속박물관
조몬 토기보다 높은 온도에서 구워 회갈색을 띠는
야요이시대 토기. 태토도 훨씬 곱게 정련되어
토기 제작기술이 상당히 발달했음을 알 수 있다.
표면에는 굵은 빗을 이용해 기하학적인 무늬를 냈고
굽에 구멍이 뚫려 있는 것이 특징이다.

지 않는다. 납작하게 처리된 상체에 비해 하반신을 넓고 풍성하게 강조해 빌렌도르프의 비너스처럼 풍요를 기원하기 위해 만든 것으로 보인다.

| 야요이시대 : 청동기 전래와 실용토기 | 1만여 년 지속된 조몬시대는 중국과 한반도에서 서일본으로 유입된 금속기문화에 의해 이전과 전혀 다른 야요이시대로 급속하게 변했다. 야요이시대에는 대륙에서 청동기와 철기가 전해졌을 뿐만 아니라 벼농사가 널리 보급되었다. 경작지를 중심으로 촌락이 형성되어 정착생활을 했고, 중기기원전 200-기원후 100부터 후기100-300에 걸쳐 점차로 계급의 분화가 일어났다. 후기에 이르면 계급과 권력을 시사하는 고상식高床式 창고와 궁전, 제사용 사당이 건축되기도 했는데, 고상식 창고는 이후 신사神社 건축의 원형이 되었다. 토기는 물론 목기, 청동기, 철기도 적지 않게 만들어져 이 시대의 조형미술은 보다 다양한 재료를 이용해 여러 방면으로 발달했다.

장식성이 매우 강했던 조몬 토기와 달리 야요이 토기는 실용성을 중시해 불필요한 장식을 될 수 있는 대로 절제했다. 또한 바닥이 뾰족한 조몬 토기와 달리 야요이 토기는 평평한 바닥에 병이나 항아리, 고배高杯 모양이 많다. 태토가 한결 정선되었고 갈색이 살짝 도는 회색을 띠어 토기 소성방식이 훨씬 발달했음을 말해준다. 토기를 굽는 과정에서 불기운이 닿아 거무스레하게 변한 부분도 있다. 목과 몸통 부분의 경계에 손잡이가 달린 토기는 야요이 중기에 제작된 것으로, 그릇 전면에 짧은 직선과 파상선을 번갈아 배치했다. 무늬는 한반도의 빗살무늬토기처럼 빗 모양의 도구를 이용해 토기 표면을 누르거나 긁어서 만들었다. 주목되는 점은 토기 아랫부분의 넓은 굽에 타원형 구멍들이 뚫린 것이다. 그릇 받침대나 굽에 삼각형, 원형 등의 구멍을 일정하게 뚫은 토기는 한반도 남부의 가야 지역이나 원삼국시대 고신라古新羅 지역에서 발굴된 바 있다.

〈동탁〉, 야요이시대 중기, 고베시립박물관
직선을 이용해 사각형으로 구획을 하고 그 안에
각각의 특징을 잘 살린 동물과 사람을 함께 표현한 청동제 방울이다.
거북, 물고기, 사람 등이 매우 간략하면서도 명확하게 묘사되었다.

야요이시대를 대표하는 청동기로는 동탁銅鐸과 동경銅鏡을 들 수 있다. 이들은 모두 일본으로 유입된 청동기문화가 한반도와 중국에서 전래되었음을 말해준다. 그중에서도 동탁은 원래 중국에서 동물의 목에 다는 방울로 만들었던 것이 한반도를 거쳐 일본으로 전해지면서 제사용구로 변모되었다. 야요이시대 초기기원전 300-기원전 200의 동탁은 20-30센티미터 크기에 거의 무늬가 없었지만, 후기로 갈수록 40-50센티미터로 대형화되고 장식이 늘어난다. 동탁 전면은 보통 물결무늬나 기하학 무늬로 장식했지만 대형 동탁 중에는 수렵이나 농경, 동물이나 물고기 등을 간단하게 묘사한 것도 있다. 동탁에 표현된 인간과 동물의 형상은 특징 요소들을 직접적으로 간략하게 나타냄으로써 이 시대 사람들이 사물의 핵심을 잘 파악하고 있었음을 보여준다. 야요이시대 중기에 만들어진 가사거문袈裟襷文〈동탁〉은 고베시에서 발굴된 크고 작은 동탁 열네 개 중 하나다. 양면을 각각 네 부분으로 구획해 구획면마다 탈곡, 수렵 장면, 거북, 물고기 등을 가느다란 양각으로 표현했다. 사람이나 동물 모두 형체를 단순화시켜 기호처럼 나타냈고, 따로 배경은 없다.

〈동탁〉 세부
간략한 윤곽선으로 활을 이용해 사냥하는 장면을 묘사했다.

인도의 선사문화(기원전 8000-기원전 2500)

아시아의 다른 지역과 마찬가지로 인도 아대륙subcontinent에서도 구석기를 사용하는 인간이 살았던 흔적을 여러 곳에서 찾을 수 있다. 돌이나 동물 뼈로 만든 칼날이나 도끼, 타조알 껍데기로 만든 장신구 등과 함께 기원전 8000년경 이후부터 인도 중북부 보팔Bhopal을 중심으로 150여 곳에서 동굴벽화가 발견되었다. 코끼리나 사자, 영양, 황소 등의 동물이나 인간을 묘사한 벽화는 사냥과 채집, 요리 등 당시의 생활방식을 그리고 있다. 농경의 시작과 함께, 기원전 6000년경에는 파키스탄의 메흐르가르Mehrgarh에서 발굴된 것과 같은 추상적·기하학적 문양이 채색된 각종 토기나 간결하게 인물을 표현한 테라코타상도 제작되었다. 인도 아대륙 석기시대의 편년이나 시기별·지역별 연관성에 대해서는 앞으로 많은 연구가 필요하다. 그러나 이러한 석기시대의 작품들과 이에 나타나는 황소나 보리수나무 등의 모티브는 뒤따르는 인더스문명뿐 아니라 인도 미술 전반에 지속적으로 등장하는데, 그 뿌리를 이미 수천 년 전에 찾을 수 있음을 보여주는 중요한 자료다.

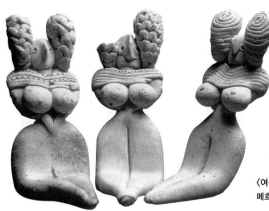

**〈여성상〉, 기원전 3000년경, 테라코타,
메흐르가르 출토, 카라치 고고박물관**

2 도시와 무덤 그리고 문명

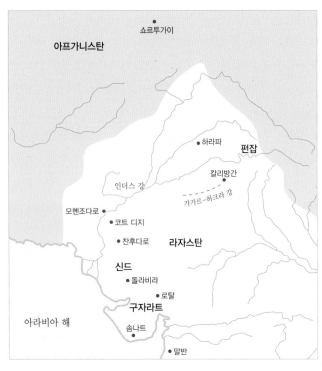

〈인더스문명의 주요 유적〉
인더스 강 유역에 유적들이 집중되어 있으나 펀잡와 라자스탄, 구자라트에서도 유적이 발굴되었다. 아프가니스탄의 쇼르투가이는 인더스문명의 중심지에서 상당히 멀리 떨어져 있으나 발굴된 건축과 유물 양식이 동일해 인더스문명의 교역을 위한 전초 기지였을 가능성도 제기되고 있다.

인더스문명

| **도시의 발생** | 인더스문명기원전 2600-기원전 1900은 히말라야 산맥에서 발원해 아라비아 해로 흘러들어 가는 인더스 강을 따라 발달한 문명으로, 가장 먼저 발견된 유적지의 이름을 따라 하라파문명이라고도 불린다. 도끼와 창촉 등 석기와 청동기, 토기도 발굴되었으나, 인더스문명에 대한 연구는 중국이나 일본 고대문명과 달리 도시 유적을 중심으로 이뤄지고 있다. 인더스문명의 도시들이 가장 번성했던 시기는 기원전 2600년에서 기원전 1900년경으로 추정되고 있으며, 이때 하라파에 거주한 인구는 2만 명이 넘었다. 인더스 강 상류의 하라파와 하류의 모헨조다로와 같이 파키스탄에서 발굴된 유적뿐 아니라 남쪽으로는 인도 구자라트 해안지역, 동쪽으로는 아대륙 중북부 델리 근방까지 많은 유적이 남아 있는데 모두 놀라울 정도로 유사한 모습을 보인다.

인더스문명의 도시에서 공통적으로 나타나는 요소는 벽돌로 지은 건축물이다. 가옥과 축대를 쌓는 데 사용된 말린 벽돌과 구운 벽돌은 인더스문명에서 지역과 시기를 막론하고 거의 비슷한 크기와 비율로 만들어졌다. 현재 발굴된 유적 중 가장 큰 모헨조다로에는 남북 축을 따라 격자형으로 놓인 도로 양쪽으로 벽돌집들이 지어져 있다. 폭이 10미터에 가까운 대로에서는 간간이 작은 창이 뚫린 가옥 외벽만을 볼 수 있으며, 좁은 골목길로 접어들어야 각각의 집으로 들어가는 입구를 찾을 수 있다. 여러 개의 방이 중정을 둘러싸고 있는 구조가 가장 흔한데, 이는 지금도 인도 아대륙에서 널리 지어지는 가옥구조이다. 가옥의 크기와 층수는 다양하지만 특별히 규모가 큰 건축물은 거의 발견되지 않았다. 이와 함께 하수시설도 길을 따라 마련되었는데, 벽돌이 깔려 있고 돌로 덮여 있어 위생에도 상당한 신경을 썼음을 알 수 있다. 또한 많은 가옥들 안에 우물이나 저수조가 설치돼 있어, 당시 인더스문명의 도시민들은 상당히 쾌적한 생활을 했던 것으로 보인다.

이와 같이 계획적으로 지어진 도시 유적과 광범위한 지역에

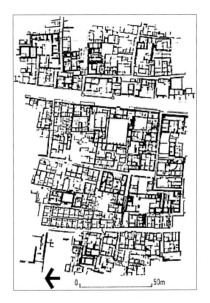

△ 〈모헨조다로 유적 평면도〉

△ ▷ 〈대욕장〉, 기원전 2500-1900년경, 모헨조다로

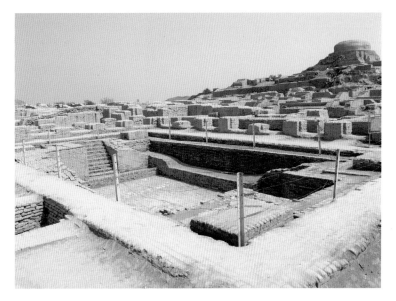

서 발견된 일정한 비율의 벽돌과 통일된 도량형 등은 인더스문명에 상당한 수준의 통치체제가 존재했음을 암시한다. 그러나 일반 주거시설 외에 이러한 권력기구를 반영하는 듯한 공공시설은 매우 드물게 남아 있다. 모헨조다로의 경우 주거지역 서쪽에 높은 제방 또는 성채가 지어졌는데, 인더스문명의 대표적인 공공시설인 '대욕장'이 이곳에서 발견되었다. 이는 지금도 인도 아대륙에서 흔하게 볼 수 있는 저수조들과 유사한 형태로, 물을 끌어들이는 시설이 설치된 사실이나 방수용 마감재로 인해 대욕장이라는 명칭이 붙었다. 그러나 인더스문명이 번성했을 당시 이곳이 정확히 어떤 용도로 사용되었는지는 알 수 없다. 이와 같은 모호함은 무엇보다 고도로 발달한 도시문명에 비해 남아 있는 유물과 사료가 부족하기 때문이다. 특히 문자가 존재했지만, 해독이 불가능하기 때문에, 인더스문명은 선사가 아닌 '원사原史' 시대로 분류된다.

| **문자와 인장** | 인더스문명의 문자는 유적에서 발굴된 2천여 개의 인장들을 통해서 알려졌다. 하라파와 모헨조다로에서 가장 많은 숫자가 발견되었으나, 메소포타미아 지역과 아라비아 반도 해안을 따라서도 발견되어 인더스문명의 교류관계를 짐작하게 한다. 대부분의 인장은 2-3센티미터 너비의 정사각형으로, 연한 동석凍石에 조각을 하고 유약을 바른 후 불에 구워 단단하게 만들었다. 이를 진흙에 찍은 봉인도 함께 발견되있다. 인장들은 아래쪽에 동물의 형상, 위쪽에는 3-10자의 문자를 새긴 것이 일반적이다. 인더스문명의 인장에 나타나는 문자는 아직까지 해독되지 않았는데, 문명이 멸망한 후 이 문자가 더 이상 쓰이지 않아 다른 문자와의 비교가 어려운 점을 원인으로 꼽을 수 있다. 또한 인장들에 당시 언어의 문법 등을 추론할 수 있는 내용보다 이름이나 지위 등 고유명사가 주로 새겨졌다면 역시 해독을 하는

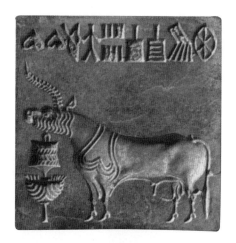

〈일각수가 있는 인장〉, 기원전 2500-1900, 동석,
5.7×5.7cm, 모헨조다로 출토, 뉴델리국립박물관
일각수 인장이 1천여 개가 넘게 발견되어, 일각수가 인더스 문명권에서 가장 흔하게 묘사된 동물임을 알 수 있다.

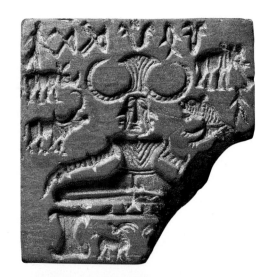

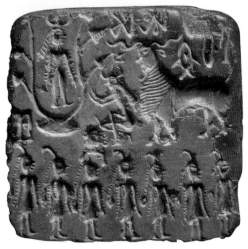

△△ 〈원초 시바 인장〉, 기원전 2100-1750, 동석, 3.4cm,
모헨조다로 출토, 뉴델리국립박물관(위)

△ 〈약시 인장〉, 기원전 2100-1750, 동석, 3-4cm,
모헨조다로 출토, 카라치박물관(아래)
'원초 시바'라는 이름은 후대 힌두교의 신 중 동물의 왕이면서
수행자로 묘사되었던 시바와의 유사성 때문에 붙은 것이다.
인장에서 볼 수 있듯이 남성 성기를 강조한 표현은 시바의
남성성과도 상통한다. 그러나 힌두교 조각에서 이러한 표현이
나타나는 것은 서기 400년 이후로 인더스문명과 직접적인
연관성은 찾기 어렵다.
또한 나무와 관련된 여신인 '약시' 역시 기원전 200년 이후에야
다시 나타나는 도상으로, 단순히 표현이 유사하다고 하여
종교·사상적으로 이어졌다고 단언할 수 없다.

데 더 큰 어려움을 줄 것이다. 그러나 인장들이 상업적인 용도로 주로 사용
되었다면 주거지역에서 발굴된 다양한 공예품과 함께 인더스문명의 활발한
교역활동을 시사하는 유물이라 할 수 있다.

크기는 작지만 이러한 인장에 나타나는 동물의 조각들은 인더스문명의 대
표적인 미술작품들로 꼽힌다. 가장 흔히 보이는 동물은 뿔 하나를 지닌 일각
수로, 구유 또는 화로같이 보이는 구조물 앞에 매여 있는 모습이다. 이를 신
화 속의 동물로 보는 견해도 있으나, 뿔 두 개가 달린 소와 같은 짐승을 측면
에서 그린 모습일 가능성도 있다. 이 외에도 혹소, 물소, 코끼리, 코뿔소 같은
동물이 자주 나타난다. 특히 혹소를 묘사한 인장들은 사실적인 표현과 함께
살아 숨 쉬는 듯한 조각으로 생생한 느낌을 전달하고 있다.

인간의 모습을 묘사한 인장들은 몇 개밖에 발견되지 않았는데, 동물과 달리
사실적인 묘사보다 상징적이고 개념적인 표현에 치중한 듯하다. 모헨조다
로에서 출토된 한 인장에는 좌선한 인물 주위에 호랑이, 물소, 코끼리, 사슴
등이 조각되었다. 인물은 뿔이 달린 듯한 머리장식을 쓰고 호랑이 줄무늬와
비슷한 웃옷 혹은 장식을 상반신에 걸치고 있다. 요가를 하는 수행자의 자
세나 동물들에 둘러싸인 모습은 힌두교나 불교 등 후대의 인도 종교미술에
서도 흔하게 볼 수 있는 도상으로, 인더스문명의 종교의례와 신앙이 후대까
지 이어졌을 가능성을 반영하고 있다. 나뭇가지 사이에 서 있는 여성을 경배
하듯 꿇어앉은 인물과 춤추는 여인과 들소의 모습을 묘사한 인장 역시 인더
스문명의 의례 모습을 반영한다고 할 수 있다. 후대 인도에서는 나무의 여
신이 다산과 풍요의 신으로 여겨졌는데, 인장에 보이는 모습은 이러한 믿음
의 기원이었을 수 있다.

| **테라코타와 조각** | 다산과 풍요의 상징으로서 여인상을 만드는 것은 고
대문명에서 흔히 볼 수 있는 현상이다. 인더스문명 역시 진흙으로 빚어 불에
구운 테라코타 여인상을 다수 남겼는데 대체로 작은 크기에 간결하게 표현
되었으며 몸에는 목걸이와 허리띠 등의 장신구가 붙어 있다. 여인상뿐 아니

〈테라코타 여인상〉, 기원전 2100-1750,
테라코타, 모헨조다로 출토
인간의 모습을 조각한 후 장신구의 형태를
파내어 표현하는 메소포타미아 문명의
테라코타상과 달리 인더스문명의
테라코타상들은 장식을 덧붙여 제작했다.

〈춤추는 소녀〉, 기원전 2000-1750, 청동, 높이 10cm,
모헨조다로 출토, 뉴델리국립박물관
실랍법으로 제작한 청동조각이다. 실랍법은 지금도 인도 아대륙에서
전통적으로 사용하는 제작 방식인데, 왁스로 조각을 한 후 몇 개의 구멍
만 남기고 진흙으로 덮어 가열한다. 구멍으로 왁스가 흘러나오면 여기에
청동을 부어 식힌 후 진흙 틀을 깨는 방식이다.

라 비슷한 양식으로 투박하게 만들어진 작은 수레나 동물, 새 등 각종 테라코타가 발견되었다. 이들의 용도가 무엇이었는지는 알 수 없으나 당시 조형미술 양식을 반영한다는 의의를 지닌다.

수많은 인장과 테라코타를 남긴 인더스문명권에서 보다 큰 조각상이 많이 발견되지 않은 것은 매우 기이한 일이다. 현재까지 하라파와 모헨조다로 등지에서 발굴된 조각상은 대부분 손에 쥘 수 있는 작은 크기로 석상과 동상을 통틀어 십여 개에 불과하다. 모헨조다로 주거지역에서 발견된 〈춤추는 소녀〉 청동상은 〈테라코타 여인상〉들과는 매우 다른 미적 감각을 보여준다. 길고 가는 몸과 팔다리는 팔찌와 목걸이 등으로 치장되어 있으며, 나체지만 여성성이 강조되기보다 허리에 얹은 팔과 약간 비튼 듯한 자세로 춤추는 듯 생기가 넘치는 모습이다. 석상의 경우 대부분 인더스 강 유역에서 발견되지 않는 석재를 사용했는데 메소포타미아 등지에서 수입한 석재를 사용한 것으로 보인다. 눈을 지그시 내려 깔고 수염을 기른 남성의 모습은 이러한 석상 중에서 가장 잘 알려진 예다. 명상에 잠긴 듯한 얼굴 표정과 높은 지위를 나타내는 머리띠나 화려한 의복으로 인해 이 남성상은 '사제-왕'이라고도 불렸다. 그러나 인더스문명이 어떤 종교와 정치체계를 가지고 있었는지 알 수 없는 상황에서 이런 이름은 적합하지 않을 수 있다. 높은 콧대와 수염, 짧고 곧은 머리카락 등이 후대 인도미술에서 외국인을 나타내는 특징으로도 쓰인 것을 감안한다면, 이 조각이 사제 또는 왕이었을 가능성은 더욱 적다. 〈수염을 기른 남자〉와 대조적인 작품으로 하라파에서 출토된 〈붉은 토

🗿 인더스문명의 발견

1842년 탐험가 찰스 매슨이 파키스탄과 아프가니스탄을 지나가면서 하라파를 처음 '발견'한 이후 인더스문명의 도시들이 서양학자들에게 알려지기 시작했다. 그러나 첫 발견 이후 하라파에서 인도 선사시대에 대한 연구가 진행되기는커녕, 풍부한 벽돌을 철도건설에 필요한 자재로 제공하고 말았다. 때문에 하라파의 도시구조는 거의 다 파괴되어 알려진 바가 많지 않다. 그러나 20세기 초 하라파에서 동석 인장이 발견된 이후 선사 유적지로서의 인식이 싹트기 시작했으며, 1920년 이후 본격적 발굴을 통해 모헨조다로를 비롯해 인더스문명의 다른 도시들이 세계에 드러나게 되었다. 인도와 파키스탄이 분리된 이후 인더스문명 도시들에 대한 발굴 조사는 지역적으로 점차 확장되어, 예상했던 것보다 훨씬 넓은 지역에서 꽃피웠음이 알려지게 되었다.

〈모헨조다로 발굴 광경〉
1921년부터 인도고고학회를 이끌며 모헨조다로와
하라파에 대한 발굴을 시작한 존 마샬에게 발굴자가
〈수염을 기른 남자〉를 보여주고 있다.

르소〉가 있다. 아무런 장식이나 의복을 걸치지 않은 남성의 토르소는 부드러운 피부와 몸의 양감을 표현하며 생기가 가득한 모습을 보여준다. 표현이 뛰어난 데다 발굴기록이 불충분한 탓에 한때 이 작품이 훨씬 후대에 제작되었다는 주장도 있었으나, 인더스문명의 테라코타상과 유사한 기법도 보이므로 하라파 전성기에 제작되었다고 보아야 할 것이다.

△ 〈수염을 기른 남자〉, 기원전 2100−1750, 석회암,
높이 19cm, 모헨조다로 출토, 카라치국립박물관

△▷ 〈붉은 토르소〉, 기원전 2100−1750, 붉은 돌,
높이 9.2cm, 하라파 출토, 뉴델리국립박물관

| 베다시대의 개막 | 계획적으로 지어진 도시나 크기가 일정한 벽돌과 도량형 등은 인더스문명에 거주했던 주민들이 강력한 중앙집권체제나 지속적이면서도 폐쇄적인 사회를 유지했음을 암시한다. 그러나 인더스문명의 인장과 조각이 다양한 재료와 양식으로 만들어지며 인도 아대륙뿐 아니라 메소포타미아 등지에서도 발견된 사실은, 인더스문명의 도시들이 타문명과도 활발히 교류했음을 짐작케 한다. 이러한 모순적인 양상으로 인해 인더스문명의 사회구조나 지배층 등에 대해 수수께끼가 많이 남아 있는데, 이 중 인더스문명이 쇠퇴하게 된 원인 역시 다양한 가설에도 불구하고 아직 정확하게 알 수 없다.

인더스문명의 도시들이 쇠퇴하던 시기에 인도 아대륙으로 이주하고 있던 유목민족은 스스로를 아리아인, 즉 '고귀한 존재'로 자칭하면서 이전과 전혀 다른 문명을 일구어냈다. 이들의 경전인 베다Veda들은 인도에서 가장 오래된 경전으로 꼽히며 기원전 1500년경부터 지어졌다. 베다들의 내용에 따르면 아리아인들은 인도 아대륙 원주민들의 도시들을 정복했으며, 많은 학자들은 이로 인해 인더스문명이 멸망한 것으로 인식했다. 그러나 발굴 결과, 인더스문명은 전쟁이나 대란보다는 오랜 시간에 걸쳐 문명 자체가 와해되었다고 봐야 더욱 타당할 것이다. 무엇보다도 인더스 강줄기의 위치가 변화하면서 홍수와 가뭄으로 도시들이 쇠락했던 것으로 보이는데, 모헨조다로의 후기 유적에서는 재건이 점점 부실해지는 모습도 볼 수 있다. 더 이상 생계를 유지할 수 없을 정도가 되었을 때 주민들은 새로운 지역으로 이주를 할 수밖에 없었을 것이다.

이후 '아리아'인들은 인도 아대륙에 정착하며 토기와 철기 등의 유물을 남겼으나, 계획된 도시유적이나 유물은 거의 발견되지 않고 있다. 종교의식을 치르기 위해 벽돌로 만든 제단의 흔적 정도를 찾을 수 있는데, 이외에 이들이 가옥이나 조각 등을 만들었다면 영구적이지 않은 재료를 이용했던 듯하다. 오히려 이 시기 인도의 예술로 대표적인 것은 이들이 남긴 위대한 유산이자

인도 문학의 기반을 이룬 베다들이다. 가장 오래된《리그베다Rig Veda》를 포함하는 네 개의 베다는 인도 북부에서 사용하는 대다수 언어의 토대가 되는 산스크리트어로 지어졌으며 당시의 종교의식과 언어, 세계관, 생활상을 전해준다. 베다에 나오는 신들은 후대 힌두교에서 숭앙받는 신들의 원형이 되기도 했으며, 이들에게 올린 제사와 의례 역시 푸자puja, 즉 신을 위해 봉헌하는 종교의식으로 발전했다. 베다에 이어 지어진 브라흐마나 경전들은 종교의식을 더욱 상세하게 발전시켰으며, 이를 수행하는 계급으로서 브라만Brahman의 중요성이 매우 커졌다.

이와 같이 의례 중심으로 흐르던 베다와 브라만 중심의 종교에 반발해, 철학적 의미와 연관성을 이해하는 데 중점을 둔 우파니샤드Upanishad 경전들이 기원전 1천 년경 인도 동북부 갠지스 강 유역에서 지어지기 시작했다. 곧이어 인도의 양대 서사시《라마야나Ramayana》와《마하바라타Mahabharata》도 지어지기 시작하며 후대 힌두교의 핵심 사상과 내용을 제공했다. 우파니샤드의 카르마業報나 윤회 같은 개념은 힌두교뿐 아니라 세계적으로 폭넓은 영향을 끼쳤다. 인도 아대륙에서 일어나 동남아시아와 중앙유라시아를 거쳐 중국·한국·일본까지 퍼진 불교와 현재도 인도에서 중요한 소수종교로 꼽히는 자이나교 또한 기원전 6세기경에 이러한 개념들을 받아들여 새로운 종교로 탄생했다.

하와 상 (기원전 2100-기원전 1045)

치수治水사업에 성공한 우禹 임금이 중국 최초로 세웠다는 전설의 국가 하나라는 아직 그 역사가 확실하게 알려지지 않았다. 다만 하의 수도로 추측되는 하남성 언사偃師 이리두二里頭에서는 궁전으로 추정되는 건물터와 도시의 흔적이 조사되었고 고분에서 청동기, 옥기 등이 발견되었다. 특히 용산문화의 옥기를 계승한 옥도玉刀, 옥부玉斧, 옥장玉璋이 발견된 것은 흥미롭다. 후대의 문헌《주례周禮》에 천자가 산천을 순행巡行할 때 옥장으로 제사를 지낸다는 대목이 있어서, 옥기 중 상당수는 의례와 관계가 있음을 짐작할 수 있다. 이리두의 옥기 또한 대개 의례용으로 장신구는 매우 적다. 옥과玉戈나 옥부처럼 특징적인 옥기들은 이 지역에서 제작되기 시작했다. 이 시기는 석기시대에서 청동기시대로 넘어가는 전환기로, 왕의 아들이 왕권을 이어받는 강력한 세습 왕조가 출현해 새로운 미술 문화의 바탕이 되기도 했다.

하를 멸망시킨 상 왕조는 청동기를 사용하고 문자를 이용해서 기록을 남겼으며 성벽으로 둘러싸인 도시를 세웠다. 농업기술 향상에 힘입어 인구가 크게 증가했으며 농경에 필요한 역법曆法이 발달했다. 상은 최고 통치자가 왕권과 신권을 동시에 행사하던 제정일치 사회였다. 동물 뼈나 거북껍질 표면에 새긴 상형문자 기록이 많이 남아

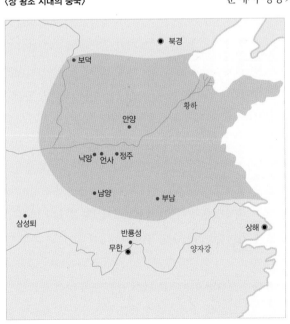

〈상 왕조 시대의 중국〉

북경

보덕

안양

황하

낙양 · 언사 · 정주

남양 부남

삼성퇴

반룡성

무한 양자강

상해

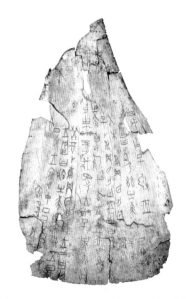

〈제사 수렵 갑골문〉, 기원전 11세기, 높이 32.2, 폭 19.8cm,
하남성 안양 출토, 베이징 중국국가박물관
수렵과 제사에 관한 갑골문으로 상대의 사회 생활과
기상 상태를 담은 160자 정도가 새겨져 있으며,
'구름이 동쪽에서 오고 무지개는 북쪽에 있다'고 쓰여 있다.

있는데, 이는 갑골문甲骨文이라 불린다. 주된 내용은 하늘과 땅의 신령 및 조상의 영혼과 소통하는 점술 결과다. 이들은 또한 조상신을 숭배하면서 무덤을 크고 화려하게 꾸몄다. 귀족이 죽으면 말이나 개 등 가축을 비롯해 시중들던 사람이나 노예를 죽여 함께 묻는 순장殉葬이 널리 행해졌고, 토기·옥기·청동기·칠기 등 온갖 진귀한 물품들이 있는 화려한 지하궁전을 만들었다. 상 초기의 수도는 하남성 언사와 정주鄭州에 있었다. 기원전 1400년경에는 은殷, 현재의 안양 부근으로 옮겼는데, 이곳은 상 왕조가 망할 때까지 도읍으로 남았기에 후대에 상을 은이라고도 부르게 되었다. 은의 폐허라는 뜻인 은허殷墟로 알려진 이 마지막 도읍에는 왕궁, 종묘, 왕릉, 주거지 등이 자리 잡고 있었으며 당시의 문화를 알려주는 여러 유물이 발견되었다.

상의 청동기는 수준 높은 제작기술을 바탕으로 양과 질에서 비약적인 발전을 이뤘다. 하 왕조에서도 청동기는 제작되었지만, 원료를 구하고 주조하기가 어려워 많이 만들어지진 못했다. 이런 발전은 인구가 밀집된 도시를 중심으로 이뤄질 수 있었고, 통치계층과 하층민이 엄격하게 분화된 사회체제에 기초한 것이었다. 다량으로 다양하게 발견되는 청동기는 내구성이 뛰어난 동시에 외형이 복잡하고 화려하다. 이 당시의 청동기는 그릇으로 대표되며, 왕족과 귀족들이 거행하는 제사에서 신령과 조상신에게 음식과 술을 바치는 용도로 만든 것이 대부분이다. 귀한 물건이었기 때문에 왕과 귀족을 비롯한 최고 지배층들만 소유할 수 있었다. 이렇게 청동기로 대변되는 상문화는 상의 통치영역을 넘어서까지 전파되었다.

| **청동기의 형태와 문양** | 상의 청동기는 다양한 형태와 복잡한 문양을 지녔다. 신석기시대 토기의 양상과 비슷하게, 단순한 실용성을 넘어서는 창의적인 발상과 심미적인 관심이 잘 반영되어 있다. 현재까지 알려진 상대 청동기는 30여 종류가 있는데, 그릇으로서의 기본적인 기능과 깊은 관련이 있다. 담는 재료의 성질, 즉 액체인가 고체인가에 따라 세부를 달리하고, 삶거나 찌거나 데우는 등 요리 방식에 적합하도록 모양을 정한다. 제사의 엄격한 절차에 따라 크기 모양 장식이 결정되며, 청동기의 제작자나 주문자가 마음대로 형식을 결정하는 것이 아니라 이미 정해진 규범에 따라야 한다. 그렇다고 모든 청동기가 몇 가지 유형으로 똑같이 나눠지는 것은 아니다. 전체적으로는 규범을 따르면서도 세부적으로는 개별 사례에 따라 조금씩 변형이 이루어진다. 당시 청동기는 대량생산 방식이 아니라 그때그때 필요에 따라 만들어졌으므로 사실상 똑같은 청동기는 없는 셈이다.

초기의 청동기는 형태에서 토기와 밀접한 관계를 지니고 발전했다. 흙으로 만들었던 그릇의 모양을 비슷하게 청동으로 다시 만든 것이 여러 종류가 있다. 널리 만들어지던 토기 그릇을 조심스럽게 새로운 청동으로 재료만 바

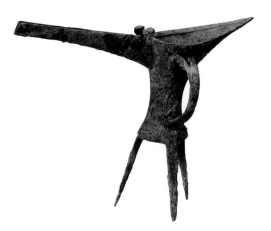

〈청동 술잔〉, 상 전기, 높이 20.7cm, 이리두 출토
다리가 세 개 달린 청동기 술잔으로 술을 데우는
용도로 제례에서 사용했다. 작고 가벼우며 표면의
문양 장식은 단순하다.

꾼 것이다. 또한 초기의 청동 무기는 본래 돌로 만들던 칼, 창, 화살촉 등을 더 견고한 청동으로 대신한 것이었다. 이처럼 기능과 형태는 유지하면서 재료만 다른 것으로 대체하는 일은 미술에서 종종 나타나는 현상으로, 신소재 발견이나 기술 혁신에 따른 것이기도 하고 간혹 미감의 변천과 관련 있기도 하다. 한편 청동의 특성과 주조기술 발달에 따라 이전에는 볼 수 없었던 청동기 고유의 형태가 점차 등장했는데, 제사 때에 술을 데우고 따르기 편리하도록 기다란 다리에 손잡이와 주둥이를 붙인 것이다. 이런 새로운 모양의 청동기는 다시 토기에 영향을 주어, 청동기 모양을 따라서 토기가 만들어지기도 했다.

| 기능과 상징 | 상대의 청동기는 무기, 마차 부품, 말 장신구 그리고 식기와 악기 같은 제례용 의기로 사용되었다. 이 중에서 가장 중요한 것은 예기禮器, 즉 술과 음식을 담는 그릇으로 왕을 비롯한 귀족들이 하늘의 신령과 조상신들에게 제사를 올릴 때 사용했다. 성대하고 엄숙한 제례의식에서 가장 중요한 시각적 장치로서의 화려한 청동기는 통치자의 권위를 과시하는 데 적합했다. 초월적인 힘과 소통하는 제례 그리고 이를 수행하는 최고 통치자가 주관하는 연회를 위해 이처럼 호화롭고 신비스러운 청동기가 필요했던 것이다.

중요한 청동기에는 가끔 해당 씨족이나 소유자의 이름 등을 새겨놓기도 했다. 뒤에서 살펴볼 부호묘의 경우도, 이곳에서 발견된 청동기에 남아 있는 글씨로 무덤의 주인공이 누구인지 알 수 있었다. 이처럼 명문銘文을 통해 청동기는 소속 집단을 분명히 해주고 소유자에 대해 오래도록 기억할 수 있게 해주기도 한다.

요약하자면, 청동기는 상문화의 성격이 가장 잘 드러나는 미술품으로 다양한 형태와 다채로운 표면장식이 특징적이다. 제사에 예기로 사용되어 혼령에게 봉헌하는 종교적 의미를 지니면서 동시에 신비스러운 통치자의 권위를 보여준다. 괴수 문양이 장식되는 것도 두려움과 경외감을 불러일으키며 신권과 왕권의 신비와 권위를 표출하기 위해서다. 청동기 소유 자체가 신분과 권위를 표상하는 것이었다. 청동기는 상의 역동적인 시각문화를 대표하며, 그 자체로 상대 사회를 반영한다.

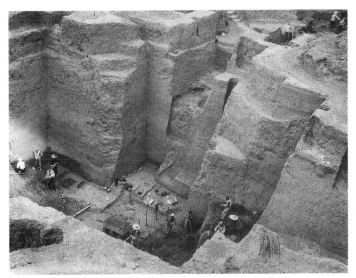

〈상대 무덤 발굴 장면〉
1935년 상대 왕릉 지역 후가장(侯家庄) 1001호 무덤 발굴 장면. 이곳에서 청동기 등 많은 유물이 출토되었다.

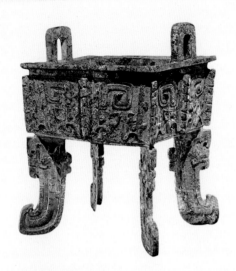

**〈네 발 달린 청동 그릇〉, 상대, 높이 42.3cm,
중국사회과학원고고연구소**
1976년 은허의 무덤에서 출토되었다. 도굴되지 않은 채로 발견
된 이 무덤의 주인공은 안양시기 상의 12번째 왕이었던 무정(武
丁)의 배우자 부호(婦好)로 밝혀졌다. 이 무덤 속에서는 수백 점
의 정교한 청동기, 옥기, 석기, 상아 제품 등이 발견되어 상나라
상류층 문화의 화려함을 잘 보여준다. 이 작품은 높은 신분의 왕
족을 위해 제작된 청동기임을 알 수 있는데, 이전 시대보다 표면
을 장식한 문양이 복잡하고 형태가 화려해졌다.

청동기 장식과 제작

초기 청동 그릇은 비교적 간단한 형태로 표면장식도 많지 않았다. 그러나 후대로 갈수
록 빈 공간이 거의 없을 정도로 각종 장식문양으로 덮인다. 주된 문양은 약간 도드라진
부조로 나타낸 동물 형상인데, 괴수의 얼굴이나 옆에서 본 새 등을 많이 사용하며 대칭
형태를 반복하는 경우가 많다. 그 사이를 가는 선을 위주로 한 작은 기하학적 문양으로
채운다. 기하학 문양 중 대표적인 것은 정사각형 안쪽에 소용돌이무늬를 넣은 뇌문雷
文이다. 전체적으로 요철이 뚜렷하고 섬세하고 밀집되어 있으며, 대칭을 이루거나 반복
적으로 배열되는 경우가 많다. 종종 고부조로 문양이 높이 튀어나오게 만든다. 이처럼
복잡하게 배치된 장식문양은 첫눈에는 쉽게 형상을 파악하기 어렵고 마치 추상 무늬
처럼 보이기도 한다. 특히 커다란 눈, 기다란 뿔, 날카로운 엄니에 눈썹, 귀, 코 등을 각
각 소, 호랑이, 사슴 등으로부터 따와서 조합한 괴수 머리가 자주 등장한다. 후대에 이
를 도철문饕餮紋이라고 부르기도 하지만 원래의 명칭이나 의미는 아직 밝혀내지 못했
다. 지금까지도 신비에 싸여 있는 상문화의 일면이다.

청동기 제작기술이 발달하고 청동기의 중요성이 높아지면서 점차 복잡하고 조각적인
형태가 발전했다. 호랑이·양·부엉이 등의 형태로, 또는 여러 동물을 변형하고 조합해
청동기를 만들기도 했다. 전체 조형이 그릇의 기능을 유지하면서도 마치 조각작품처럼
잘 구성되어 있다. 상의 청동기 제작자들은 창의적인 상상력과 수준 높은 기술로 어떤
모양의 청동기도 만들 수 있었던 듯하다.

청동기 제작은 당대 사회의 기술을 총동원한 것이었고, 당시로써는 다방면에서 고도의
기술력을 요하는 최첨단 산업이라 할 수 있었다. 원래 천연 동銅은 너무 부드러워 물건
을 만드는 데 적합하지 않았다. 여기에 주석朱錫을 섞어서 만든 합금이 청동인데 낮은
온도에서 녹기 때문에 가공하기가 편리하고, 식은 후에는 경도가 높아져서 실용적이다.
처음 만들었을 때는 구리처럼 붉은빛이 감돌면서 좀 더 밝은 황색을 띠며 표면은 매끄
럽고 거울처럼 형상이 반사되기도 한다. 그러나 시간이 흐르면서 공기 중의 산소와 산
화반응을 일으켜 표면이 청록색 또는 검은색 녹으로 덮인다.

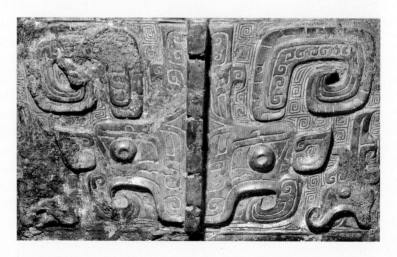

〈네 발 달린 청동 그릇〉(세부)
몸체의 네 방향에 각각 괴수 머리를 크게 장식하였는데
기괴하면서도 역동적인 표현으로 눈길을 끈다. 가운데
위아래로 길게 튀어나온 돌기를 중심으로 정확한 좌우대칭을
이루고 있다. 받침 역할을 하는 네 다리에도 위를 향해 입을
크게 벌린 괴수 머리가 장식되었다. 많은 비용과 시간을
투여하여 공들여 만든 청동기로서, 단순하게 음식물을 담고
조리하는 이상의 중요한 역할을 하였음을 알 수 있다.

삼성퇴 유적 : 청동기문화의 다양성

황하 중류를 중심으로 흥성한 상문화는 중국 황하문명의 발원지로 크게 주목받았다. 그러나 최근의 고고학 연구 성과는 상문화와 주변부 문화와의 관계에 대해서 새로운 해석을 가능하게 한다. 비록 상문화가 남으로는 양자강 유역, 동으로는 산동 반도에 이르기까지 영향을 미치고 있었지만, 이 지역을 비롯한 여러 지방에서 나름대로 고유한 청동기 문화가 발전하고 있었다.

양자강 상류에 위치한 사천 분지를 중심으로 발달한 고대 촉蜀문화와 관련된 것으로 1986년 사천성 삼성퇴三星堆에서 청동기 유적이 발견되었다. 두 개의 커다란 구덩이에 각종 청동기, 금제품, 옥기, 상아 등 700여 점의 유물이 출토되었다.

코끼리의 유해를 비롯한 여러 종류의 유물이 뒤섞여 묻혀있는 것으로 미루어 제사를 지낸 후 사용한 물건을 폐기했던 장소로 여겨진다. 여기에는 상 왕조 중심부와의 교류를 알려주는 청동기도 있었지만, 독자성이 강한 유물이 많이 포함되어 있어서 황하 지역을 중심으로 단일하게 해석하던 중국 청동기시대에 대한 지금까지의 상식을 뒤집게 되었다. 따라서 삼성퇴 유적은 단순히 상의 판도를 넓히는 자료가 아니라 지방 정권의 독특한 문화가 존재하고 있었음을 알려주는 것이다. 시기는 대략 상대 중기에서 후기에 걸치는 기원전 1300년에 해당한다.

삼성퇴의 청동기 중에서도 눈길을 끄는 것은 등신대의 커다란 인물상이다. 머리에 관을 쓰고 이목구비가 커다랗게 과장되어 기괴한 인상을 주는 얼굴을 하고 있으며, 원통처럼 기다랗고 가는 몸통에 맨 발로 서있다. 양팔은 좌우로 벌려 들어 올리고 커다란 양손은 둥근 구멍을 만들어 코끼리 상아를 끼워놓았을 것으로 생각된다. 몸을 덮고 있는 긴 옷의 표면은 가는 선으로 복잡한 문양을 새겨놓았다. 아래쪽 받침은 네 마리의 코끼리 머리가 맞붙은 형상이다. 황하 유역에서는 볼 수 없던 특이한 형태인데 조각적이고 뛰어난 주조기술로 만든 대형 청동기다. 근엄한 얼굴과 괴이한 모습을 하고 있는데 아마도 주술적 상징을 담고 있으며 제사에 사용되었을 것이다.

삼성퇴에서는 40여 점의 청동 얼굴상이 발견되

〈금박 덮인 청동 얼굴상〉, 상대,
높이 48.5cm, 삼성퇴박물관

었다. 어딘가에 부착되었던 것으로 생각되는데 대형 인물상과 비슷한 얼굴을 하고 있으며 머리 장식이 조금씩 다르고 입가에 야릇한 미소를 띠고 있기도 하다. 이 중 몇 점은 얇게 편 금을 입히고 있어 눈길을 끈다. 황하 유역의 청동기가 아직 금을 사용하지 않는 점과는 크게 차이가 있다. 얼굴상 외에도 대형 가면이 여러 점 출토되었다. 눈이 튀어나오고 이마 사이로 높게 솟아오른 장식이 붙어 있으며, 커다란 귀와 불가사의한 미소 등이 전혀 새로운 조형 감각을 보여준다. 귀 위아래에 네모난 구멍이 있어 가면처럼 어디에 부착했던 것으로 추정된다. 《화양국지華陽國志》에서는 고대 촉 왕조의 창시자 잠총蠶叢이라는 인물이 눈이 튀어나왔다고 기록하고 있는데 이를 형상화한 것이 아닌가 생각된다.

이렇게 황하 유역 상문화의 중심지에서 멀리 떨어진 곳에서 고도로 발달된 청동기문화가 그 지역의 특색을 유지하며 존재하고 있었다. 따라서 고대 중국의 청동기문화가 다원적으로 전개되었음을 알 수 있으며 이러한 다양한 면모는 앞으로 계속 밝혀질 것이다.

〈커다란 청동 인물상〉, 상대,
높이 262cm, 삼성퇴박물관

주의 문화(기원전 1045-기원전 771년경)

| 봉건제와 청동 제기의 발달 | 주周는 원래 섬서성 서부인 관중평원에서 농업을 위주로 하던 부족이었다. 상 왕조가 세력을 확장하면서 주는 주원周原으로 이동했고 상의 선진 문화를 수용하면서 지방 소국으로 발전했다. 이처럼 상나라 서쪽 변방의 작은 지방 정권이었던 주는 점차 세력을 키워 문왕文王이 상 영토의 상당 부분을 점령하고, 마침내는 문왕의 아들 무왕武王이 기원전 1045년 도읍 은을 함락하고 상을 멸망시켰다. 주는 호경鎬京, 현재의 서안에 도읍을 정하고 상의 발달된 문화를 계승해 문왕, 무왕, 주공周公의 황금기를 맞았다. 기원전 771년 사양길에 접어든 주는 낙읍洛邑, 현재의 낙양으로 도읍을 옮기는데 이를 기준으로 전 시대는 서주西周, 후대는 동주東周로 구분한다.

주 왕조는 왕이 중앙을 직접 다스리고 변방은 제후에게 맡기는 봉건제와 종족 내에서 예법을 규정하는 종법제를 기초로 사회를 유지했다. 이는 혈연과 신분에 기초한 통치체제로, 신권과 왕권을 통합해 다스리던 상 왕조의 방식과는 다른 것이었다. 새로 점령한 영토는 종실과 공신에게 분봉해 다스리게 했다. 이로써 각지에 제후들이 등장했다.

천자를 정점으로 제후, 경, 대부, 사士 및 일반 백성이 엄격하게 위계적으로 주종관계를 맺는 것이 봉건제 및 종법제도의 근간이었다. 이러한 사회 구성에 맞추어 각종 제도와 문물을 정비함으로써 주 왕조는 중국 문화의 초석을 다져놓았다. 사상적으로는 이전의 범신론적 종교관이 변화해 하늘과 땅 그리고 조상신을 주로 숭배했다.

서주 시대에 청동기 주조기술은 계속 발달했으며 생산량도 증가해 이전보

〈청동 제기 일괄〉, 미국 메트로폴리탄미술관
섬서성 보계(寶鷄)에서 출토된 이 청동 제기 한 벌은 십여 가지의 크고 작은 청동기들로 이루어져 있다. 특히 주원의 부풍(扶風) 인근에는 유력 가문의 가묘가 있었는데, 주가 낙양으로 도읍을 옮길 때 후일을 기약하며 청동 예기를 땅에 묻고 피신했다고 한다. 최근 이러한 저장 구덩이가 여러 군데서 발견되었는데 대부분의 경우 한 곳에 200개 이상의 청동기가 묻혀 있다.

〈풍이 만든 그릇〉, 서주시대, 높이 21cm, 보계시 주원박물관
서주 청동기에는 길고 화려한 벼슬과 꼬리를 지닌 새 두 마리가
마주 보고 있는 문양이 새롭게 등장했다. 둥근 꼭지가 붙은
뚜껑에도 새 문양이 크게 차지하고 있으며 커다란 손잡이 끝은
표범머리로 장식했다. 유연하고 곡선적인 처리가 이전의
각진 청동기와 다르다. 그릇 형태도 아래쪽이 풍만해 안정감이
느껴지며 전체적으로 매끄럽고 단순해졌다.

〈청동 그릇〉, 서주시대, 높이 65.4cm, 바오지시 보계청동기박물원
보계시 부풍현 장단 마을에서 1976년에 수십 점의 청동기가
발견 되었는데, 모두 미씨(微氏)와 관련된 글이 새겨져 있었다.
이 그릇의 뚜껑에도 글씨가 새겨져 있다. 파도치듯
규칙적인 곡선이 표면에 장식되어 있다.

다 폭넓게 보급되었다. 주 사회는 신분에 따라 엄격한 예제禮制가 적용되었
다. 정치, 도덕은 물론 일상생활에서도 예법이 널리 준수되었고 청동기 또한
이러한 제도를 잘 보여준다. 복잡한 절차에 따라 진행되는 제례에서는 각종
청동기가 용도에 따라 정교하게 순서에 걸맞도록 사용된다. 여러 가지 다양
한 청동기 중에서 술을 따르는 주전자, 술을 마시는 기다란 잔, 육류를 요리
하는 커다란 솥 등이 모여 구색을 갖추게 된다. 이처럼 제례와 관련된 기능
이 주대 청동기의 성격을 이해하는 데 핵심적인 요소다.

상 왕조에서는 음주문화가 과도하게 발달해 패망을 촉진했기에 주 왕조는
귀족들의 음주를 제한했다. 청동기도 정鼎이나 궤처럼 음식기를 중시하고,
술 마시는 데 사용하는 음주기는 덜 중시했다. 주대의 청동기는 경건한 예제
에 적합한 정교하고 화려한 형태로 변화했다. 음식기는 여러 기이하고 용맹
한 동물과 괴수를 장식문양으로 활용했지만, 음주기는 봉황새 문양을 위주
로 우아하게 표현하는 경우가 많았다.

〈풍이 만든 그릇〉에는 29자의 명문이 새겨져 있는데 풍豐이라는 사람이 왕
으로부터 상을 받고 죽은 아버지를 위해 이 그릇을 만들었음을 알려준다. 이
처럼 주대 청동기에 새겨지는 명문은 길어져서 때로는 몇백 글자에 이르기
도 한다. 명문은 씨족의 명예로운 선조에 대한 칭송이나 귀족들의 업적을 기
념하는 기록으로 후손에게 남아 가문의 위엄과 권력을 상징하게 된다. 왕에
의한 책봉, 제후들의 공훈, 토지 교환, 소송 등 정치 · 경제 · 문화 방면의 여
러 내용을 담고 있다.

주대에는 동물이나 괴수 얼굴 문양이 점차 사라지고, 파도치는 듯 굵은 띠
문양이 유연한 곡선을 이루며 등장한다. 동물 형상 대신 추상적이고 기하학
적인 표현이 중시된 것이다. 이는 그릇의 문양으로 어떤 상징적 의미를 환기

시키는 대신에 그릇 자체가 하나의 상징물이 됨을 의미한다. 즉 그릇 표면에 재현된 형상에 관련해 의미를 떠올리기보다는 조형물로서 그릇이 지니고 있는 시각적, 물질적 특성 자체가 고유한 기능을 수행하게 된다.

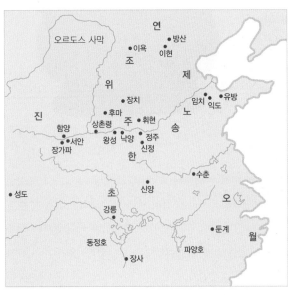

〈춘추전국시대의 중국〉

춘추전국시대(기원전 770-기원전 221년경)

| 제자백가와 철기의 등장 | 주 왕실이 내부 분열과 외부 침입에 의해 낙양으로 천도한 기원전 771년부터 기원전 256년까지를 동주 시대라 하며, 기원전 476년까지의 역사를 기록한 공자孔子의 《춘추春秋》라는 책에 따라 춘추시대라고도 한다. 또한 이때부터 진秦이 다시 천하를 통일한 기원전 221년까지를 전국시대라 칭한다. 천자로서 천하를 호령하던 주 왕실의 권위는 몰락하고 봉건제는 해체되었으며, 이 틈을 타서 각지의 제후들이 난립해 패권을 다투었다. 땅과 사람을 비롯한 물자를 획득하기 위해 크고 작은 전쟁이 빈번했고 약육강식의 세태로 인해 정치적으로 혼란스러운 시기였다. 화북의 제와 진, 남방의 초, 강남의 오와 월 등이 강국으로 등장했고 작은 나라들은 큰 나라에 무력으로 병합되었다. 전국시대에는 연, 초, 위, 한, 진, 조, 제 등 일곱 개의 나라가 서로 쟁패하는 양상이 되었다. 이들 제후국은 이전의 예법에 얽매이지 않고 제사, 장례 등에서 천자의 의례를 따르며 자신들을 왕이라 칭해 세력을 과시했다.

이러한 혼란기에 공자는 인륜에 기초한 질서 회복을 주창했다. 그의 사상은 사람과 사람 사이의 도덕적 책무를 바탕으로 현실의 조화로운 관계를 올바르게 따를 것을 강조했다. 공자는 붕괴된 주의 문물제도를 모범으로 간주하고 이를 회복하는 것이 시급하다고 했으며, 인仁과 덕德에 기초한 예제 준수를 중시해 이를 실현하기 위한 방편으로 올바른 교육을 강조했다. 그의 사상은 제자들에 의해 유가儒家로 발전했다.

한편으로는 노자老子에 의해 규범과 통제로 가득 찬 현실을 떠나 무위자연과 합일하려는 도가道家 사상이 등장했다. 노자는 허황되고 억압적인 눈앞의 현실에 얽매이지 말고 천지만물의 순리와 자연적 본능을 따르며 궁극의 도에 도달하기를 갈망했고, 이를 위해서 신선의 경지에 이를 수 있는 심신 수련을 강조했다. 유가와 도가는 이후 중국 사상의 큰 흐름을 이뤘고 예술에도 커다란 영향을 끼치게 되었다.

사회적으로 춘추전국시대는 역동적인 시기였다. 전국시대에 새로운 금속기인 철기가 발달했는데, 특히 철제 농기구 사용에 힘입어 농업생산력이 비약적으로 증대했다. 이에 따라 인구가 증가했으며 물자 교환이 활발해지면서 상업이 발달하고 화폐경제가 성립되었다. 개별 국가들이 자신의 세력을 강화하려고 서로 경쟁했고, 이전의 폐쇄적인 신분 질서가 붕괴되어 실력 위주의 시대가 되었다. 제후들은 우수한 인재를 등용했고 이들의 조언을 받아들여 각종 부국강병책을 추진하기도 했다.

| **예기에서 사치품으로** | 주 왕실의 힘이 쇠약해짐에 따라서 예악의 질서는 붕괴되고 청동기에도 지방 제후들의 다양한 취향이 반영되었다. 과거에는 예제의 엄격한 적용으로 청동기의 형태나 문양이 제한되었지만, 춘추전국시대에는 예제가 와해되면서 이에 구애받지 않는 다양한 청동기가 나타날 수 있게 된 것이다. 서주시대 청동기의 새로운 경향이 계속 이어져, 높게 튀어나온 부분이 줄어들고 표면이 매끄러워지고 단순화된 청동기가 많이 만들어졌다. 그러나 이 시기의 특징을 이루는 것은 돌출 부위가 많아지고 과장된 형태에 복잡한 장식을 덧붙이는 화려한 청동기 유형이다. 또한 주로 예기에 한정되었던 것에서 벗어나 일상생활에서 사용하는 물품을 청동기로 화려하게 만들었다. 이렇게 호사스러운 청동기는 전란 와중에 전리품으로 획득되기도 했으며, '합종연횡'이라고 칭해진 정치 연합과 동맹의 과정에서 귀중한 예물로 선사되기도 했다.

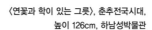
〈연꽃과 학이 있는 그릇〉, 춘추전국시대,
높이 126cm, 하남성박물관
춘추시대 강국으로 등장한 정(鄭)의 청동기로, 새로운 양식을
보여준다. 높이 126센티미터의 대형 청동기 맨 위에는 학을
장식하고 연꽃잎이 밖으로 벌어진 모양으로 윗부분을 장식했다.
몸체 여러 곳에 용을 붙이고 받침은 호랑이와 비슷한 괴수로
장식했다. 연꽃잎과 용은 투조로 만들고 몸체는 복잡한 기하학적
무늬를 채워넣었다. 발달된 주조 기술과 자유분방한
조형의지가 결합해 만들어진 과감한 양식의 청동기다.

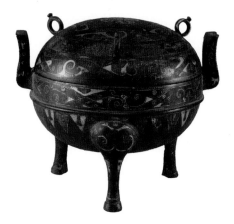

〈금은 상감그릇〉, 춘추전국시대, 높이 14cm, 함양박물관
뚜껑에는 용무늬가, 몸통에는 기하학적 문양이 금은으로
상감되었다. 짙고 어두운 청동 바탕과 대비되어 밝게 빛나는
금색과 은색은 청동기를 더욱 화려하고 장식적으로 만들어준다.

| **북방양식의 유행** | 한편 귀족 계급은 화려하고 사치스러운 금은재료를 많이 사용했다. 주로 청동기의 부분 장식이나 장신구였는데, 녹송석綠松石 같은 보석을 곁들여 화려함을 더했다. 금제품은 중원민족보다는 북방민족이 선호했다. 북방 유목민족과의 교섭을 통해, 역동적인 동물 소재가 청동기에 새롭게 등장하기도 한다. 특히 매끈한 청동기 표면에 금이나 은을 새겨 넣는 상감象嵌기법이 유행해 각종 무기류는 물론 실용적인 청동기에도 휘황찬란한 금은 상감이 더해지게 되었다. 이렇게 역동적인 동물 의장과 화려한 금은 상감은 북방민족에게서 기원한 것이지만 춘추전국시대에는 널리 퍼지게 되었고, 실랍·투조·도금 등 복잡한 기법과 더불어 이 시기 청동기의 호사스러움을 더욱 발전시켰다.

일본 고훈시대(300년경-710년경)

| **고분 축조와 계급사회** | 3세기 후반에 이르면 일본에서는 기존의 토착 문화에 대륙에서 새로운 문화가 유입되어 점차 권력이 집중되면서 강력한 왕권이 성립된다. 이 일본 최초의 왕국을 야마토 정권이라 한다. 왕권 성립과 함께 규슈에서 동일본에 걸친 지역에 대규모 분묘가 축조되었고, 이들 고분의 존재로 인해 이 시대를 고훈古墳시대로 부른다. 좁은 의미에서 고훈시대는 일본에 공식으로 불교가 전래된 6세기 중엽까지를 말하지만, 근래에는 고분이 축조된 8세기 초까지를 이 시대에 포함시킨다. 이미 고훈시대 전기3세기 후반-4세기 후반에 전형적 고분 형식인 전방후원분前方後圓墳이 만들어졌다. 가장 큰 고분으로 알려진 닌토쿠천황릉仁德天皇陵은 고훈시대 중기4세기 말-5세기에 축조되었다. 후기5세기 말-6세기 말에는 횡혈식석실묘橫穴式石室墓가 보급되었다. 횡혈식석실묘는 내부에 석실에 벽화가 그려져 있

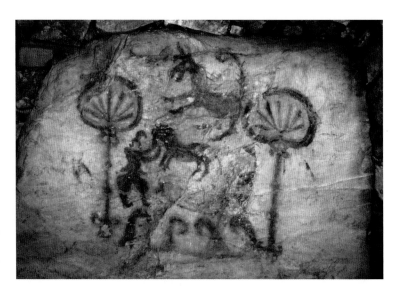

〈다케하라 고분 석실벽화〉, 고훈시대, 후쿠오카
검은색과 붉은색을 이용해 무덤 내부에 그린 벽화.
부채처럼 생긴 나무와 천마, 사람을 거친 필치로
간략하게 그려 마치 야수파 회화를 보는 듯하다.

어 장식고분裝飾古墳이라고도 부른다. 고훈시대 종말기6세기 말-8세기 초에는 전방후원분이 사라지고 횡혈식석실묘가 주류가 되며, 석실에는 사신도四神圖가 그려져 대륙과 한반도로부터 새로운 문화가 유입되었음을 알려준다. 고훈시대 미술로는 하니와 장식고분 석실벽화가 주목된다. 석실벽화는 4세기부터 축조된 횡혈식 장식고분에 안치된 석관에 원이나 무기 모양을 부조나 선각으로 꾸민 데서 시작됐다. 6세기에 절정기를 맞은 장식고분은 북규슈에 집중되어 있는데, 주로 현실玄室로 들어가는 연도羨道에 채색이나 선각으로 벽화를 그렸다. 후쿠오카의 다케하라竹原 고분벽화는 검은색으로 윤곽선을 그리고 군데군데 붉은 칠을 하는 방식으로 추상적인 나무와 운기문雲氣文을 나타냈다.

🐴 하니와 : 지배층의 권위를 위한 미술

본래 야요이시대에 만들어지기 시작했던 하니와埴輪는 고훈시대의 특징적인 미술품이다. 토기를 만들듯이 흙으로 특정한 형상을 만들고 구워서 세울 수 있게 한 것으로, 원통圓筒형 하니와와 형상形象형 하니와로 나뉜다. 형상형 하니와란 병사나 말, 개 등의 동물과 집처럼 자연이나 실생활에서 볼 수 있는 사물의 모양을 본떠서 만든 것이다. 하니와의 크기는 다양하지만, 지나치게 무게가 나가는 것을 막고 말리거나 구울 때 편하도록 내부는 비웠다. 보통 고분의 구획 내에 세움으로써 고분을 신성한 장소로 만들고 고분 외부와 고분에 포함되는 영역을 경계 짓는 역할을 했다. 장례를 치른 후 고분에서 행해진 의식에서 분묘에 매장한 부장품 대신 점토로 모조품을 만들어 썼던 것이 하니와의 기원이라고 보기도 한다. 대규모 인력과 많은 비용이 필요한 대형 고분을 축조하고 하니와를 세울 수 있었던 것은 계급사회의 발달 때문이었다. 인류 역사에서 청동기시대에 이뤄진 권력 집중에 의해 형성된 지배층이 자신들의 권위를 과시하기 위해 만든 것이다.

▽ 〈말 모양 하니와〉, 시마네현 출토
▷ 〈앉아 있는 사람 모양 하니와〉, 군마현 출토

증후을묘 청동기

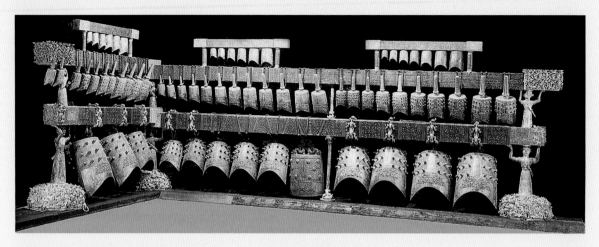

〈증후을묘 편종〉, 춘추전국시대, 높이 237cm, 호북성박물관
증후을묘에서 청동 종 65개로 구성된 편종(編鐘) 한 벌이
온전한 상태로 출토되었다. 칼을 찬 청동 전사 여섯 명이 크고
작은 종이 매달린 받침대를 두 손과 머리로 떠받치고 있다.
청동 종의 명문에 따르면, 이 편종은 기원전 433년보다 약간
이전의 작품으로, 크기가 다른 청동 종들이 각각 다른 음색과
음량을 만들어내어 음악 연주가 가능하다. 정교한 제작기술을
사용해 극도로 화려하게 만든 작품이다.

**〈청동 그릇과 받침〉, 춘추전국시대, 그릇 높이 30.1cm,
받침대 높이 23.5cm, 호북성박물관**
받침대 위에 원통형 그릇을 놓은 것이다. 수십 개의 작은
부분을 결합시켜 완성했다. 투조와 용접 기술을 적극적으로
사용했고, 작은 뱀들이 뒤엉킨 듯한 섬세한 문양이 돋보인다.

증국曾國의 정확한 소재는 2천 년간 알려지지 않았다. 1978년 호북성 수현隨縣에서
증후을묘曾侯乙墓가 발견됨으로써 비로소 이 작은 왕국의 문화가 알려지게 되었다.
이곳은 증나라 제후였던 을의 무덤으로, 지하에 나무로 만든 커다란 방 네 개로 이
루어졌다. 동쪽 방에는 을후의 대형 관과 여시종 8명의 관, 서쪽 방에는 소녀 13명을
순장한 목관, 가운데 방에는 청동 제기와 악기, 북쪽 방에는 무기·마차·마구를 묻
었다. 방 여러 개를 용도에 따라 달리 배치한 것은 마치 죽은 사람을 위한 주거공간
의 구성과 같다. 이는 당시 발달한 영혼에 대한 새로운 관념, 즉 무덤은 죽은 사람이
계속해 머무르는 곳이므로 살아생전의 장소와 비슷해야 한다는 생각을 보여준다.
청동기와 칠기를 비롯해 각종 유물 수천 점이 쏟아져 나온 이 무덤에서 가장 주목받
은 것은 바로 악기였다. 서주 이래로 음악은 예제와 밀접한 관계를 갖고 발달했다.
음악은 고대 사회에서 특히 제의적인 성격이 강한 예술이었고, 공자는 올바른 음악
과 그렇지 못한 음악을 구분해 좋은 음악을 들을 것을 강조했다. 춘추전국시대에 궁
중의 아악은 쇠퇴했지만 민간의 자유분방하고 생기발랄한 음악이 유행했고, 음계와
선율에 대한 정교한 이해를 바탕으로 악률이 발달했다. 증후을묘의 대형 편종은 이
러한 음악의 사회적 의미를 여실히 보여준다.

이 무덤에서 출토된 청동 그릇들은 실험적인 장식 수법과 정교한 세공기법으로 지
극히 화려하다. 이렇게 복잡한 형태의 청동기를 제작할 수 있었던 배경에는 실랍
법失蠟法이라는 선진적 주조 기술이 있었다. 원하는 형상을 밀랍蜜蠟으로 만들고 진
흙을 바른 후 건조시킨다. 여기에 열을 가하면 밀랍은 녹아내리고 진흙 틀 속에 빈
공간이 생긴다. 이 공간에 청동 용액을 부어 성형하면 복잡한 모양의 청동기를 손
쉽게 만들 수 있다.

증후을묘의 유물들은 춘추전국시대 청동기에서 종종 나타나는 과도함의 미학을 대
표한다. 경쟁자들에게 부와 문화를 과시하는 수단으로써 지나칠 정도로 화려한 청
동기가 동원된 것이다. 결국 청동기는 권력을 과장하고 위엄을 선전하는 사치품으
로 바뀌었다.

북방양식 청동기와 중산국

하북성 평산현平山縣에서 1974년부터 발굴된 중산국中山國 왕릉은 전국시대의 왕릉으로는 유일하게 발견된 것이다. 중산국은 백적白狄이라 불리던 민족이 세운 나라로 북방에 위치했는데 그 세력이 전국 칠웅에 필적했다고 한다. 그러나 역사 문헌에는 중산국에 대한 기록이 거의 남아 있지 않다.

발견된 무덤의 주인공은 중산국 다섯 번째 군주 왕석王䤮이다. 시신이 묻혀 있던 방은 도굴되었지만 부장품이 있던 곳은 피해를 입지 않아서 많은 유물이 출토되었다. 유물의 성격은 복합적이어서 상주 이래 중원문화와 북방문화의 상호 교섭을 잘 보여준다.

〈호랑이 모양 병풍 받침〉은 사나운 호랑이가 작은 사슴을 잡아먹으려는 순간을 포착해 생생하게 묘사했다. 호랑이는 상반신을 낮추고 뒷발로 땅을 단단히 딛고 서 있다. 날렵함을 드러내기 위해 몸통이 크게 휘어졌으며 용맹함을 강조하기 위해서 발톱은 과장되었다. 등을 물린 사슴은 고통을 못 이겨 울부짖고 있다. 이렇게 사실적인 묘사는 북방 유목민족 문화의 특성이다. 금은 상감을 적절히 사용해 박진감을 더해준다. 등에는 네모난 꼭지가 달려 무엇인가를 끼우게 되어 있는데, 이런 꼭지가 등에 붙은 청동 소 두 개가 함께 발견된 것으로 보아 병풍 같은 가구를 받쳤던 물건으로 추정된다.

〈날개 달린 괴수〉는 고개를 왼쪽으로 돌린 것 2개, 오른쪽으로 돌린 것 2개가 발견되었다. 자세를 낮추고 무릎을 구부리고 있어서 마치 금방이라도 뛰어올라 발톱으로 낚아챌 것만 같다. 두꺼운 목을 곧추 세우고 머리를 돌려 울부짖는 복잡한 형상이 효과적으로 표현되어 있다. 몸 전체에 은으로 기하학적 문양을 상감해서 화려함과 기이함을 더했다. 이렇게 날개 달린 괴수는 이전까지는 자주 나타나지 않던 소재이므로, 서역으로부터의 전파도 생각해볼 수 있다.

〈용봉 받침〉은 네 마리 용과 네 마리 봉황이 서로 복잡하게 얽히고 네 마리 사슴으로 받침대를 이뤘다. 용맹스러운 괴수를 활기차게 표현했고, 화려한 금은 상감을 효과적으로 사용해 호사스러움을 더했다. 무엇보다도 동물들의 몸을 서로 얽히게 표현한 상상력이 돋보인다. 이는 능숙한 청동 주조기술이 뒷받침되어야 가능한 조형이다. 역시 북방의 미술양식과 중원의 제작기술이 결합된 예다.

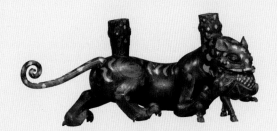

〈호랑이 모양 병풍 받침〉, 춘추전국시대,
높이 21.9cm, 하북성문물연구소

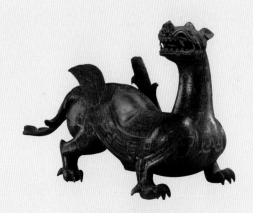

〈날개 달린 괴수〉, 춘추전국시대,
높이 24cm, 하북성문물연구소

〈용봉 받침〉, 춘추전국시대,
높이 36.2 cm, 하북성문물연구소

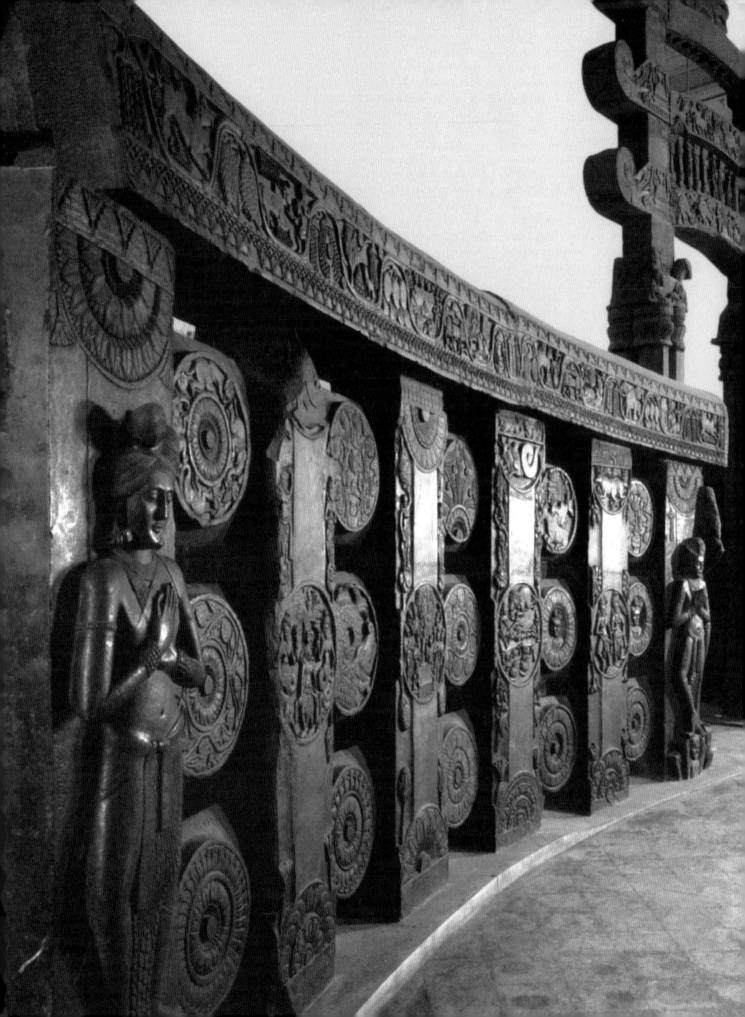

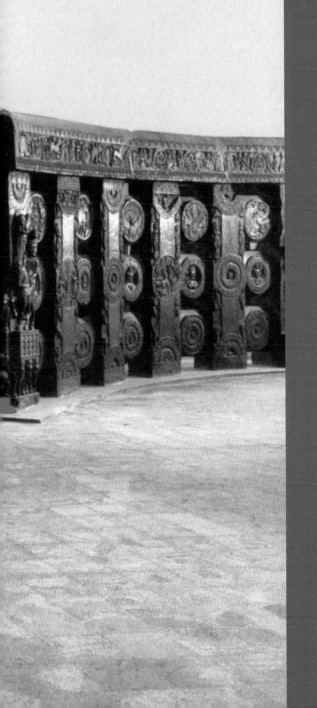

아시아 종교의 형성:
불교와 유교미술

종교미술의 시작

종교는 아시아미술에 어떤 영향을 미쳤나? 종교미술에서 우리는 무엇을 찾을 수 있을까? 불교, 기독교, 이슬람교의 세계 3대 종교는 모두 아시아에서 시작되었다. 그 가운데 불교와 이슬람교는 여전히 아시아에서 가장 큰 영향력을 지닌 종교다. 종교에 심취했던 인도, 중국, 일본의 고대 미술은 이들 종교와 밀접하게 연관된다. 왜냐하면 예술은 본질적으로 사회와 시대를 반영하기 때문이다. 유교는 종교라기보다 사상이자 의례이지만 역시 아시아 문화의 발달에 지대한 영향을 주었다.

고대 아시아미술에서 가장 중요한 역할을 한 것은 불교다. 기원전 500년경에 발생한 불교는 점차 세력을 확장하여 마우리아 왕조 때인 기원전 3세기에는 북인도 전역에 퍼졌고, 실크로드를 거쳐 중국과 한국, 일본으로 전해졌다. 동남아시아에는 훨씬 늦은 3세기경에 바닷길을 통해 전해졌으나 오래도록 영향력을 발휘하고 있다. 불교미술은 불교가 발생한 때로부터 약 500년이 지난 기원전후에 비로소 발달하게 된다. 불교 교리의 발전과 함께 서양의 헬레니즘 문화가 융합되어 탄생한 간다라 불상과 인도 고유의 미의식이 강한 마투라 불상은 종교미술의 가장 뛰어난 예로 꼽힌다. 그러나 간다라의 불교미술은 4세기 이후 쇠퇴하기 시작했으며, 불교미술에 이어 인도 고유의 베다문화를 기반으로 한 굽타미술이 아대륙으로 퍼져나갔다.

인도의 불교미술은 서역을 거치면서 더욱 복잡한 양상을 띠었다. 이는 실크로드의 지리적 성격상 다양한 문화 교류가 이뤄졌기 때문이며 실크로드를 통해 동·서의 문화가 융합되어 조화를 이룬 것이 초기 불교미술에 잘 드러난다. 아시아 일대를 풍미한 불교미술은 지역적으로 시차를 두고 발전한다. 이는 각 지역의 문화적 토양과 불교가 거쳐 간 지역의 차이에 기인한다. 중국에서는 석굴사원이 발달했으며, 일본에서는 금동불이 많이 만들어졌다. 중국에서 신선사상과 결합된 채 받아들여졌던 불교는 지역별로 특색을 보이며 발전하여 중국화되는 양상을 보인다.

이와 더불어 중국 사상의 핵심인 유교가 성립되면서 충효를 기본으로 하는 사회 통치이념으로 채택되고 공동체의 도덕으로 자리하게 되었다. 유교는 이후 동아시아 전역에 영향을 미쳤고, 이를 근간으로 하는 일종의 유교미술이 만들어지기 시작했다. 정치적·역사적 교훈을 그림이나 화상석으로 나타내고, 공신의 사당과 초상화가 제작되면서 중국의 역사와 전통을 시각적으로 구체화한 것이 좋은 예다.

아시아의 역사
WORLD HISTORY

아시아미술의 역사
ART HISTORY

기원전 322
마우리아 왕조 건국

알렉산더 대왕의 인도 진출 기원전 327–325

아쇼카대왕 기원전 268–232

진 시황제 천하 통일 기원전 221

유방, 한 건국 기원전 206

슝가왕조 (~기원전 73년) 기원전 185

진 시황제 천하 통일 기원전 185

중인도 사타바하나 왕조 기원전 1세기

쿠산왕조/쿠줄라 카드피세스 1세기 초

78–144사이
쿠산왕조의 카니슈카왕이 즉위함

한 멸망 220

221–589
위진남북조시대

320
굽타 왕조 건국

북위 건국 386

중국 북위 태무제 폐불령 446

북위 낙양 천도 493

훈족의 인도 침입 시작 5세기 중반

동위 534–550

서위 535–557

일본 불교 전래 538

기원전 3세기중반 산치 대스투파 최초로 건립

기원전 3세기 로마스 리시 석굴, 바라바르 언덕

기원전 2–1세기 바자와 칼리 석굴사원

기원전 2세기 바르후트 스투파 난간

기원전 1세기 산치 대스투파 탑문과 난간

기원전 51 서한 선제 기린각 공신 초상 제작

1세기
간다라와 마투라에서
불상 조성 시작

1세기 발라명불입상, 마투라

151 중국 무량사 건립

176 안평현 무덤 〈초상화〉

2세기 아마라바티 스투파 난간

3세기 강소성 혼병, 사천성 요전수

338 건무4년명 불좌상

366 돈황 막고굴 개착

400년경 고개지 〈낙신부도〉

420 병령사 169굴 조성

460 운강 석굴 담요5굴 조영

465–490
아잔타 석굴 조영

470년경 굽타 초전법륜상, 사르나트

5세기 굽타 불입상, 마투라

483 남제 영명원년명 무량수상

5세기 금탑사·맥적산 석굴 조영 시작

570년경 북제 동안왕 무덤 조성

Ⅰ 인도의 불교미술

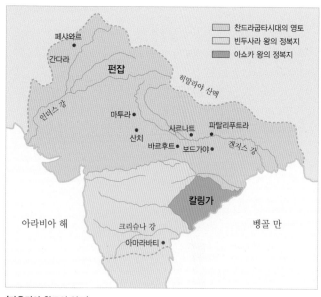

〈마우리아 왕조의 영토〉

새로운 종교의 탄생

주로 반농반목 생활을 하던 고대 인도인들은 기원전 8세기경 인도 아대륙 동북부에서 철을 발견하면서 삶에 큰 변화를 겪었다. 그들은 철기를 이용해 농사를 짓기 시작했고, 무역이 활발해지며 부족과 도시 단위의 국가를 이뤘다. 복잡한 의식을 중요시하는 브라만교와 브라만 사제가 계급의 중심이 된 경직된 사회제도에 반발하는 문화가 풍요로운 갠지스 강 유역의 도시들을 중심으로 일어났다. 이에 따라 베다의 권위를 인정하지 않는 새로운 종교도 상당수 발생했다. 이 중 불교는 후대까지 인도뿐 아니라 아시아 각지에 많은 영향을 끼쳤다.

불교는 불타佛陀의 가르침을 따르는 종교다. 불타는 네팔에 인접한 작은 도시국가 카필라바스투의 왕자 고타마 싯다르타로 태어났으나 군왕의 자리를 버리고 출가했다. 싯다르타는 6년 동안 다양한 수행을 한 후 보드가야Bodhgaya의 보리수 아래에서 좌선을 통해 진리를 깨달았다. 이후 그는 사르나트Sarnath의 녹야원에서 첫 설법을 하고 제자들을 모아 승단을 조직했고, 쿠시나가라에서 열반에 들 때까지 유랑하며 진리를 설파해 불타붓다Buddha 부처, 깨달음을 얻은 자 또는 석가모니샤카무니Shakyamuni, 샤카족의 성자聖者라 불리게 되었다.

마우리아 제국과 불교의 성장

석가모니가 활동하던 때는 인도 동북부를 중심으로 마가다와 코살라 등 여러 강대국이 일어나던 시기였다. 이들 국가가 해체되며 병합되던 기원전 3세기에 마케도니아의 알렉산드로스 대왕은 세계를 정복할 야심을 품고 페르시아를 물리친 후 동진해 인더스 강까지 이르는 대제국을 세웠다. 알렉산드로스의 제국은 그의 사후 곧 여러 개의 나라로 나뉘어졌으나 인도인들에게 거대한 통일국가의 이상을 알리는 계기가 되었다. 그후 곧 북인도 전역을 통일한 최초의 제국, 마우

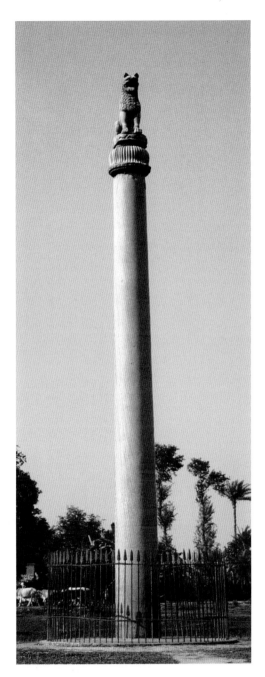

△ 〈아쇼카 석주〉, 마우리아 왕조 기원전 3세기 중반,
사암, 높이 12m, 로리야 난단가르
이 석주에는 아쇼카의 칙령 여섯 개가 새겨져 있다.
다른 석주들과 달리 사자 조각의 주두 아래 거위가 줄지어
날아가는 모습을 볼 수 있는데, 거위는 하늘과 땅과 물을
연결하는 존재라는 상징성을 가진다.

△▷ 〈사사자 석주 주두〉, 마우리아 왕조 기원전 3세기 중반,
사암, 높이 213.5cm, 사르나트 출토, 사르나트 고고박물관
사자 네 마리가 등을 대고 앉은 모습으로 조각된 석주 주두로,
부서진 석주와 함께 사르나트의 수도원 터에서 발굴되었다.

리아 제국이 탄생했다.

│ **아쇼카 석주** │ 마우리아 제국기원전 322-
기원전 185의 창시자는 찬드라굽타 마우리아였
으나, 실제로 제국을 이룬 이는 그의 손자였던 아
쇼카 왕이었다. 아쇼카 왕은 오늘날도 인도를 다스
린 가장 탁월한 통치자 중 하나로 꼽히는데, 인
도 북서부의 펀잡에서 중부까지 포괄하는 넓은
지역을 정복전쟁으로 통일했다. 전설에 의하면
아쇼카 왕은 정복전쟁 중 끔찍한 살상 현장을
보고나서 불교에 귀의했다고 한다. 이후 그는 불
교와 관련된 수많은 건축을 후원하고 스리랑카
에 승려를 보내 불법을 포교하는 등 독실한 불
교 신자가 되었다.

후대의 문헌에 따르면 아쇼카 왕은 곳곳에 그의 칙령을 새긴 석주를 세웠다.
오늘날까지 남아 있는 아쇼카 석주 10여 기는 대개 비슷한 유형인데, 높이는
9-15미터로 기단이 없으며 위로 갈수록 가늘어지는 모습이다. 석주 꼭대기에
는 하나의 돌로 조각한 주두가 얹혀 있다. 주두에는 대개 연꽃을 뒤집은 종 모
양 대좌 위에 사자나 코끼리, 황소, 말과 같은 동물 조각이 있다.

이러한 석주에 담긴 의미는 어떤 것일까? 석주를 이용해 지붕을 받치는 건
축양식은 당시 페르시아에서도 볼 수 있는 것이었으나, 아쇼카 석주들은 건
축적 기능을 지니고 있지 않다. 이 석주들은 '법의 기둥'으로도 알려졌는데,
곱게 마련한 석주 옆면에 칙령이 새겨졌기 때문이다. 이 칙령은 부모를 존중
하며, 살생을 금하고, 죄 없는 자들을 징벌하지 말라는 보편적인 내용을 담고
있다. 즉 살생을 금하는 불교적인 내용과 함께 당시 아쇼카 왕의 통치원리와
실천윤리를 설파하고 있다.

석주를 도상학적으로 해석해보자. 대부분의 석주는 기단 없이 땅에 바로 세워
하늘과 땅을 연결하는 기둥, 즉 세계의 축axis mundi과 같은 모습이다.《리그베
다》에 의하면 신들의 왕 인드라는 세계의 중심에 기둥을 세워 하늘을 받치
고 땅과 분리시켰다. 그리고 지상의 왕에게 자신의 업적을 상징하는 기둥을
내려 경배토록 했다고 한다. 아쇼카 왕은 자신이 인드라와 같이 세계의 질서
를 세운 왕임을 보여주고자 했을 것이다. 주두 조각 중 가장 흔하게 볼 수 있
는 사자는 메소포타미아와 서아시아에서 오래전부터 제왕의 모습을 상징했
으며, 황금 갈기로 인해 태양과 같은 존재로 여겨지기도 했다. 또한 '샤캬족
의 사자'라는 별칭을 가진 석가모니를 표현한 것으로도 볼 수 있다. 주두 부
조에서 쉽게 볼 수 있는 법륜은 태양을 상징하며 우파니샤드 철학에서는 우

석가모니의 가르침

석가모니의 가르침은 브라만 중심의 사회에서 상대적으로 피해를 보았던 무사계급과 상인계급에게 큰 호응을 받았다. 또한 그는 베다의 언어인 산스크리트어 대신 지역 방언으로 설교 하여 많은 여성과 하층민 신도를 얻을 수 있었다. 석가의 사후 수많은 승려들이 유랑하며 그의 가르침을 전파하여, 기원전 3세기에 이르러서는 북인도 전역에 걸쳐 교세를 확장하게 되었다.

석가모니가 깨닫고 세상에 설파한 내용은 어떤 것일까? 당시 의식 중심의 베다와 브라만의 권위에 반발하여 일어난 종교들은 대부분 끊임없는 윤회에서 벗어나는 길을 명상이나 수행에서 찾는다는 공통점을 가지고 있었다. 이러한 움직임을 이끈 것은 출가 수행자, 즉 슈라마나Shramana들이었으며 이는 후에 사문沙門 또는 승려의 어원이 되었다. 그중에서도 석가모니는 윤회에서 벗어나 해탈을 이루려면 진리를 깨닫고 따라야 한다는 매우 실천적인 내용을 설법했다. 석가모니에 의하면 세상 만물은 항상 변화하여無常 자기의 본질에 대해 알지 못하기에 고통으로 가득 차게 된다苦聖諦. 이러한 고통은 인간이 집착하기 때문에 생기는데執聖諦, 여기에서 벗어나기 위해서는 집착을 소멸시키고滅聖諦 도를 행해야 한다道聖諦. 이와 같은 사성제四聖諦가 불교의 중심 사상이다. 도를 행한다는 것은 다르마Dharma, 즉 법法에 따라 자신을 세우는 것을 의미한다. 또한 석가모니는 자신을 확립할 수 있는 바른 길을 여덟 가지 들었는데 바른 보기와 바른 생각, 바른 말, 바른 행동, 바른 생활, 바른 노력, 바른 새김, 바른 정신 통일의 팔정도八正道다.

〈석가사상도釋迦四相圖〉, 굽타 왕조, 사암, 사르나트 출토, 콜카타 인도박물관
석가모니의 일생 중에서 가장 중요한 네 가지 사건을 표현한 부조. 아래 가운데에서 위쪽의 순서로 탄생, 항마성도(降魔成道, 도를 깨우침), 초전법륜(初轉法輪, 최초의 설법), 열반이 묘사되어 있다.

주를 상징하기도 했다. 또한 석가모니가 사르나트에서 최초로 설법했을 때 '진리의 수레바퀴를 최초로 돌렸다'고 했다. 그러므로 아쇼카 왕의 석주는 인도 고유의 우주관과 불교 도상 그리고 서아시아의 석조 조각이 조화를 이뤄 왕권과 불교에 대한 생각을 표출한 것이다.

아쇼카 왕이 지은 파탈리푸트라Pataliputra, 현재의 파트나Patna의 궁성은 마치 하늘에서 약샤Yaksha들이 내려와 지은 것 같았다고 한다. 발굴을 통해 마우리아 시대의 건축으로 보이는 궁성 터가 발견되었는데 목조 기단에 열주를 세운 양식이었다. 그 밖의 건축 유적으로는 파탈리푸트라 근방에 석굴 몇 개가 남아 있을 뿐이다. 그러나 마우리아 왕조 이후 스투파 또는 탑파塔婆라는 구조물이 본격적으로 만들어지기 시작하면서 불교미술에서 가장 중요한 건축으로 꼽히게 되었다.

스투파와 무불상시대

석가모니의 유해를 화장하고 남은 사리舍利는 당시 석가의 제자들과 제후

〈바르후트 스투파 난간〉, 기원전 100년경, 콜카타 인도박물관

일곱 명이 나누어 각각 스투파를 지어 이를 안치했다고 전해진다. 스투파는 석가모니 사후 재가신자들에게 열반을 이룬 스승을 상징했으며, 승려들에게도 수행과 명상을 돕는 역할을 했다. 마우리아의 아쇼카 왕은 수많은 벽돌 스투파를 각지에 짓고, 석가모니의 사리를 새로 지은 스투파에 안치했다고 한다. 초기의 스투파는 봉분처럼 매우 간소한 모습이었을 것이나, 신도들의 후원을 받아 규모가 커진 스투파는 석조 난간과 탑문, 각종 조각으로 장식되면서 수도원이나 사원의 핵심을 이루게 되었다.

| 바르후트 스투파 | 인도에서 스투파 건축이 가장 활발하게 이뤄진 시기는 기원전 3세기에서 기원 전후였다. 기원전 2세기 말 마우리아 제국이 무너진 후 북인도를 지배한 왕조들은 상대적으로 규모가 작았으며 대부분 브라만교를 따랐다. 그러나 이 중 슝가 왕조 치하 바르후트Bharhut 등 여러 도시에 불교 스투파가 지어졌는데 이러한 스투파는 당시 건축의 대표적인 예로 꼽힌다. 불행히도 바르후트의 스투파는 이미 오래전에 파괴되어, 지름이 20미터에 달했을 것으로 추정할 뿐이다. 그러나 스투파를 둘러싸고 있던 난간은 발굴 후 콜카타로 옮겨져 지금까지 전해지고 있다.

탑문과 난간 조각을 통해 어떤 사실을 알 수 있을까? 석조 난간에 남은 수많은 명문에는 이를 봉헌한 후원자들의 이름과 직업 등이 기록되어 있다. 이로써 당시 스투파 건축이 왕실보다 상인이나 여성 등 일반 신도들의 후원으로 이뤄졌음을 알 수 있다. 바르후트의 석조 탑문과 난간은 아마도 당시 목조건축 양식을 모방해 지었을 것이다. 조각은 매우 평면적인 표현을 보여준다. 한 예로 탑문의 기둥 조각 중 나무에 몸을 감고 선 여인상을 보면, 가슴과 배꼽 주변의 융기된 살을 입체적으로 표현하기 위해 십자 모양의 선을 이용한 것을 뚜렷하게 볼 수 있다. 이는 덧붙여 만드는 소조와 달리 한정된 덩어리를 깎아내 형상을 만들어야 하는 조각에 익숙지 않았기 때문일 것이다. 나무에 새겨진 명문에 의하면 이 여인은 찬드라 약시Chandra Yakshi, 즉 달의 정령이다. 약시 또는 약샤는 인도 민간신앙에서 풍요를 가져오는 자연신으로 숭배 받았으며 인간과 가장 가까운 신이었다. 찬드라 약시의 바로 왼쪽에는 약샤들의 왕인 쿠베라 약샤Kubera Yaksha를 볼 수 있는데, 역시 얕은 부조로 합장한 모습을 보여주기 위하여 두 손을 옆으로 접은 자세로 표현했다. 이런 자연신들은 스투파 주변을 둘러싸고 이를 보호하는 역할을 하거나, 신자들과 함께 스투파에 안치된 존재에게 경배를 하는 모습으로 나타난다.

탑문과 달리 바르후트의 난간 기둥에는 메달 모양의 둥근 부조가 장식되었다. 이러한 메달에서는 당시의 생활모습과 사회상을 반영하는 다양한 불전도와 본생담本生譚을 볼 수 있다.

△ 〈찬드라 약시〉, 바르후트 스투파,
기원전 100년경, 사암, 콜카타 인도박물관
약시의 왼팔이 감긴 나무 기둥에 '찬드라 약시'라는 명문이 보인다.
약시의 얼굴에는 문신이나 채색한 듯한 문양이 보이며, 화려한
머리장식과 목걸이, 팔찌 등 당시의 복식을 엿볼 수 있다.

△▷ 〈쿠베라 약샤〉, 바르후트 스투파 난간,
기원전 100년경, 사암, 콜카타 인도박물관

불전도와 본생담

오늘날까지도 불교 문학과 미술에서 중요한 사리를 차지하는 것은 석가모니의 생애와 전생을 묘사한 이야기들이다. 석
가모니의 생애를 표현한 그림을 불전도라 하며, 전생의 이야기는 본생담(자타카, Jataka)이라 한다. 불전도에서는 주로 석
가모니의 생애에서 가장 중요한 사건인 탄생과 깨달음, 첫 설법, 열반 등이 그려졌다. 그 외에도 수행 중의 유혹이나 유
랑, 설법 중 일으킨 이적도 묘사되었다. 또한 석가모니는 싯다르타로 태어나기 전에 수많은 전생을 살았으며 이를 기억
해내어 설법 중에 거론했다. 후대에 전해지는 본생담 547개가 팔리어 경전에 수록되어 있는데 이러한 이야기들의 뿌리
는 남아시아 민간설화 등에서 찾을 수 있다. 대표적인 본생담으로는 대원 본생담과 금록 본생담, 엘라파트라 본생담과
수자타 본생담 등이 있다.

불전도의 예로 '축복받은 자의 탄생'이라는 명문을 지닌 부조는 석가모니의 어머니 마야 부인의 태몽을 묘사하고 있다. 전
설에 따르면 마야 부인은 석가모니를 잉태하기 전에 하얀 코끼리가 자신의 품에 뛰어든 꿈을 꾸었다고 한다. 누워 있는
여인 위로 앞다리를 구부린 코끼리가 미치 날고 있는 듯이 보이며, 여인의 발치에는 작은 인물들이 앉아 있다. 더운 날씨
에 벌레를 쫓는 도구인 차우리chauri를 들고 있는 인물들은 시녀, 긴 머리를 올리고 합장한 인물은 수행자라고 추측할 수
있다. 누워 있는 왕비에 비해 상대적으로 크기가 작은 인물들은 중요성이 떨어진다. 중요한 인물일수록 크게 나타내는 것
은 남아시아 미술에서 흔히 볼 수 있는 표현방식이었다. 또한 마야 부인은 위에서 내려다본 시점으로, 시녀들은 옆에서
본 시점으로 표현한 것은 보는 이가 쉽게 이해할 수 있는 고졸한 양식이라 할 수 있다.

가장 널리 묘사된 본생담 중 하나인 대원본생에 따르면, 석가모니는 한 번 원숭이 왕으로 태어났다. 원숭이 왕은 다른 원
숭이들보다 몸집이 크며 지혜로웠다. 원숭이들은 히말라야 산맥 아래 거대한 망고나무에 살았는데, 이 나무의 열매는 어
떤 망고보다도 맛과 향기가 뛰어났다. 그러나 강으로 뻗은 가지에서 열매가 하나 떨어져 바라나시까지 흘러갔다. 바라나
시의 왕은 이를 맛보고는 더 먹고 싶어 군대를 끌고 상류로 찾아갔으며, 망고나무에 앉은 원숭이들을 모두 활로 쏘아 죽
이라는 명령을 내렸다. 원숭이 왕은 몸집이 커서 강 건너편으로 도망칠 수 있었으나 다른 원숭이들은 꼼짝없이 죽게 되
었다. 이에 원숭이 왕은 긴 넝쿨을 자신의 몸에 묶은 후 다시 뛰어 돌아와 강 너머로 원숭이들이 자신의 몸을 타고 도망
치도록 했으나 자신은 떨어져 버리고 말았다. 바라나시의 왕은 이를 보고 감명받아 원숭이 왕을 구하여 경배하고는 군
왕의 의무에 대한 설법을 들었다. 바르후트 부조는 아래에 명문이 달린 것이 대부분이며 보는 이에게 이야기를 전달하
는 것을 가장 중요시하는 모습이 두드러져, 당시 본생담과 불전도가 아직 활발하게 전파되지 않았다고 추측할 수도 있다.

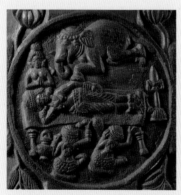 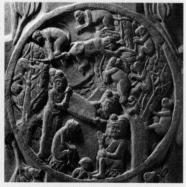

△ 〈마야 부인의 태몽〉, 바르후트 스투파 난간, 기원전 100년경, 콜카타 인도박물관
이 부조는 위의 명문을 통해 마야 부인의 태몽을 묘사하고 있음을 설명하고 있다.

△▷ 〈대원본생〉, 바르후트 스투파 난간, 기원전 100년경, 사암, 콜카타 인도박물관
석가가 원숭이 왕이었을 때 인간 왕의 공격을 받자 자신의 몸을 다리 삼아 원숭이들을 도망치게 했다(부조 위쪽).
아래쪽에는 선행에 감동을 받은 인간 왕이 원숭이 왕에게 설법을 청하는 장면이 묘사되었다.

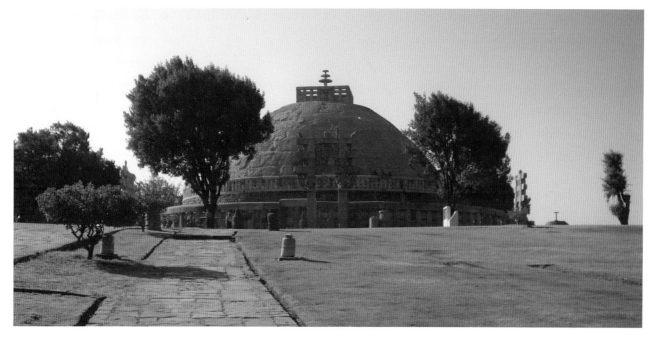

〈대스투파〉, 기원전 1세기, 산치
산치 대스투파는 발굴 결과 유물이 나오지 않았으나
세 겹으로 세운 산개와 스투파의 규모를 보았을 때
석가모니의 진신사리를 모셨던 것으로 추정할 수 있다.

〈약시〉, 대스투파 동문, 기원전 1세기, 산치

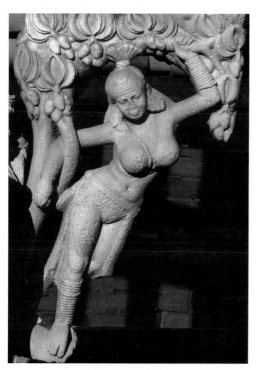

| **산치 대스투파** | 인도 중북부의 산치는 스투파 난간만 남아 있는 바르후트와 달리 스투파와 이를 둘러싼 승방 유적을 간직한 곳이다. 기원 전후 상업으로 번성했던 도시 비디사Vidisha에 인접해 많은 후원을 받았고, 낮은 언덕에 수많은 사원과 스투파 세 기가 지어졌다.

산치에서 가장 큰 구조물은 기원전 3세기경 아쇼카 왕 시대에 처음 건립한 것으로 추정되는 대스투파다. 19세기 발굴조사 결과, 대스투파는 몇 번에 걸쳐 증축해 현재의 모습이 되었음을 알아냈다. 명문에 의하면 사타바하나 왕조의 사타카르니 왕을 위해 일하는 장인들이 대스투파의 탑문을 지었다. 사타바하나 왕조가 브라만교를 신봉했음에도 이렇게 불교 수도원과 불탑이 건립되고 증축되었다는 것은, 왕들이 다양한 종교 후원을 포용하거나 허용했음을 보여준다.

바르후트에서 산치에 이르기까지 스투파 장식은 어떤 식으로 변화했을까? 난간과 탑문이 대부분 부조로 덮였던 바르후트 스투파와 달리, 산치 대스투파의 조각은 모두 탑문에 집중되어 있다. 경배하는 듯한 약샤와 약시, 반신半神 역시 두 스투파에서 모두 찾을 수 있으나 산치에서는 보다 입체적으로 표현되었다. 산치 대스투파 동문의 문설주에 매달린 여인상을 보자. 풍만하며 관능적인 여인이 망고나무에 몸을 감은 모습으로 보아 약시를 묘사했음을 알 수 있다. 바르후트 스투파의 매우 평면적이었던 찬드라 약시와 비교해 산치의 약시상은 몸의 굴곡이 입체적으로 표현되었다. 허리띠 위로 볼록하게 솟아오른 배의 표현은 조각상이 지닌 숨결을 표현한 뛰어난 예로 꼽을 수 있다. 그러나 완전히 반구형으로 표현한 가슴이나, 옆모습을 고려하지 않고 앞뒤 모습만을 조각한 것은 인체에 기반을 둔 사실적인 표현이라기보다 매우 조

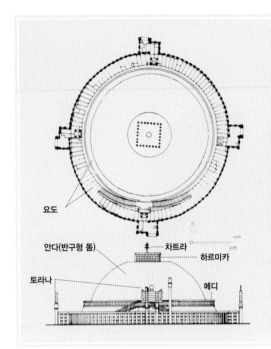

요도

안다(반구형 돔) ── ✦ ── 차트라
하르미카

토라나 ── 메디

1cm
3oft

🪷 스투파의 구성 요소와 상징 의미

초기의 스투파 또는 탑파에는 석가모니의 진신사리를 안장하였으나 시간이 가면서 고승들의 사리나 모발, 손톱을 비롯하여 경전 등을 안치하기도 하였다. 또한 불교가 아시아 전역으로 퍼지면서 스투파는 지역마다 다른 모습으로 발달하였다.

그러나 인도 스투파의 전형적인 모습은 원통형 기단medhi 위에 반구anda가 얹힌 모습이다. 이러한 반구는 우주를 상징한다. 반구 위에 정방형 난간harmika으로 둘러싸인 산개chatra가 있는데 이는 고귀한 신분의 상징이었다. 신자들은 기단을 둘러싸고 해가 가는 방향을 따라 우요(右繞, 수행승이 부처를 중심으로 오른쪽으로 세 번 도는 것)하며 경배를 하였고, 이 길을 따라 스투파를 둘러싼 난간과 사방으로 향한 탑문torana이 지어졌다. 후대의 난간과 탑문은 많은 부조로 장식되었는데, 수많은 재가신자들이 공덕을 쌓기 위해 함께 후원한 경우가 많았다.

산치 대스투파(제1 스투파) 드로잉

〈대원본생〉, 대스투파 서문, 기원전 1세기, 산치
이 부조의 왼쪽 하단에는 망고나무 아래로 군대를 이끌고 나타난 왕을, 오른쪽 상단에는 갠지스 강 너머로 몸을 뻗은 원숭이왕의 위로 건너는 원숭이들을, 그리고 왼쪽 상단 나무 아래에는 대화를 나누는 두 왕의 모습을 볼 수 있다.

형적인 표현이라 할 수 있다.

산치 대스투파에서도 많은 불전도와 본생담을 볼 수 있다. 예를 들어 대원본생 부조는 바르후트에서도 볼 수 있는 소재였다. 그러나 바르후트에는 명문이 있었으나 산치에는 명문이 사라져, 그사이 불교도들에게 이러한 이야기들이 매우 익숙해졌음을 알 수 있다. 주인공들인 원숭이왕과 바라나시의 왕은 두 차례 중복되어 그려졌다. 조각가는 사건이 일어난 시간과 관계없이 갠지스 강의 망고나무 아래에서, 즉 한 장소에서 일어난 일들을 한 장면에 표현하는 이시동도법異時同圖法을 따르고 있다. 이는 인도 초기 불교조각의 전형적인 표현방식이다. 또한 멀리 있는 나뭇잎도 세밀하게 표현한 점이나 갠지스 강이 부조의 상하를 가로지르는 모습으로 그린 것은 투시도법이나 원근법에 상관없이 사물의 중요한 특성을 살린 것으로, 역시 의미 전달에 치중하는 고졸한 표현방식을 유지하고 있음을 보여준다.

산치의 불전도 부조에서 두드러지는 점은 석가모니의 모습을 찾을 수 없다는 것이다. 남문 상인방上引枋, 문 윗쪽에 기둥과 기둥 사이를 연결한 부재에 있는 부조 한 장면은 석가모니의 출가유성을 묘사하고 있다. 그러나 왕자 싯다르타는 보이지 않고 산개를 쓴 애마 칸타카와 이를 끌고 가는 시종만 세 번 그려졌다. 가장 오른쪽에는 커다란 발자국 위로 산개가 조각되었으며, 애마는 산개 없이 왼쪽으로 돌아가는 모습이다. 싯다르타는 인간의 모습으로 표현되지 않고 산개로 존재만을 암시하거나 불족적佛足跡으로 나타난 것이다. 이와 같이 불교미술에서 바르후트와 산치의 부조처럼 석가모니가 인간의 모습으로 표현되지 않은 시대를 무불상시대라 한다.

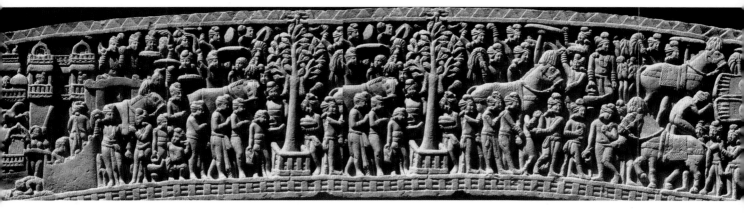

〈출가유성出家踰城〉, 대스투파 남문, 기원전 1세기, 산치
무불상시대 싯다르타 왕자의 모습은 산개를 씌운 말이나
불족적으로만 표현되어있다.

석가모니를 인간의 모습으로 표현하지 않는 전통은 어디에서 유래했을까? 초기 불교 경전에는 특별히 이에 대한 경구를 찾을 수 없다. 더구나 6세기의 판본이 가장 오래된 것이므로 이에 근거를 두고 기원전 1-2세기 조각을 설명하기는 역부족이다. 그러나 추측컨대, 신도들이 윤회의 사슬을 끊고 열반에 든 스승을 보통 인간의 모습으로 표현하기를 꺼렸을 가능성이 크다. 이러한 관습은 기원후 1세기경 사라지기 시작하며, 이때부터 인도 불상 조영의 황금기가 시작되었다.

| 아마라바티 스투파 | 산치 대스투파가 지어졌을 당시 북인도를 다스렸던 사타바하나 왕조는 1세기 이후 남하하여 크리슈나 강 주변에 새로운 도읍을 정했다. 오늘날 인도의 안드라 프라데시Andhra Pradesh 주에 있는 아마라바티는 크리슈나 강과 중요한 무역로가 지나는 교통 요지였으며 수도에서도 멀지 않아 수 세기 동안 남인도에서 중요한 불교 중심지였다. 중국 구법승 현장이 이곳을 방문했을 때에도 수많은 사원과 수도원이 융성했다고 한다. 이곳에서 가장 규모가 큰 건축물은 기원전 200년경부터 4세기 동안 증축된 스투파였다. 아마라바티 스투파는 높이가 30미터에 달하며 지름은 50미터가 넘는 거대한 크기였을 것으로 추정된다. 불행히도 이 스투파 역시 파괴되어 19세기에 건축자재로 쓰였지만, 스투파 겉면의 부조 일부가 첸나이 정부박물관과 런던 영국박물관에 소장되어 오늘까지 전한다.
아마라바티 스투파의 부조 중에서 특별히 눈여겨볼 것은 스투파의 모습을 조각한 부조들이다. 이러한 부조를 통해 당시 아마라바티 스투파의 모습을 상상할 수 있는데, 산치 대스투파와 같이 낮은 기단 위에 놓인 반구형 돔과 조각으로 뒤덮인 난간 등을 알아볼 수 있다. 탑문 대신에 기둥을 다섯 개 세웠으며, 그 앞에 아쇼카 석주와 비슷한 기둥도 보인다.
또한 바르후트나 산치와 달리 훨씬 후대에 지어진 아마라바티 스투파

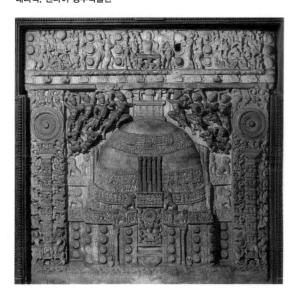

〈스투파 부조〉, 아마라바티 스투파, 2세기 말,
대리석, 첸나이 정부박물관

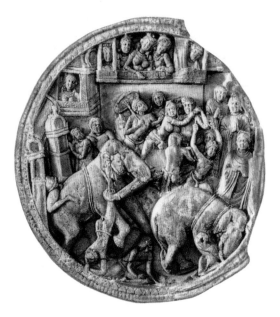

〈취상조복辭象調伏〉, 아마라바티 스투파, 2세기 말, 대리석, 첸나이 정부박물관
무릎을 꿇은 코끼리 앞에 석가모니와 그의 제자들의 모습이
표현된 것을 보아 이 시기 아마라바티에는 석가모니가
인간의 형상으로 그려졌음을 알 수 있다.

에서는 석가모니를 인간의 모습으로 표현한 예도 보인다. 이와 같은 표현은 스투파가 오랜 기간 증축되면서 석가모니를 인간의 모습으로 표현하는 것을 기피하던 초기의 전통에서 벗어나고 있음을 보여준다. 무불상 표현이 공존하며 변화해가는 의식이 활달하면서도 생동감 넘치는 양식으로 나타났다.

양식적으로도 아마라바티 스투파의 부조에 보이는 인물은 유려한 선에서 리듬감을 느낄 수 있으며, 여러 인물을 겹쳐 공간의 깊이를 표현한 특징을 볼 수 있다. 이러한 부조에서 볼 수 있는 불상과 인물의 묘사는 후에 남인도 미술의 출발점이 되었다.

쿠샨 왕조

알렉산드로스 대왕의 동방 원정 이후 현재의 아프가니스탄과 파키스탄 지역은 그리스문화의 영향을 받은 왕국들의 지배하에 남아 있었다. 그러나 기원전 2세기경 중앙아시아 유목민들이 남하하면서 이러한 왕국들을 정복하고 인도 북부까지 통일해 쿠샨 왕조를 세웠다. 쿠샨 왕조는 상업으로 번성했으며, 현재 파키스탄의 페샤와르Peshawar와 인도 북부의 마투라Mathura 같은 큰 도시를 중심으로 매우 국제적인 문화를 발달시켰다. 이러한 문화적 포용성은 석가모니를 비롯한 다양한 신의 모습과 여러 언어가 새겨진 쿠샨 왕조 주화에서 찾아볼 수 있다.

**〈불상이 있는 주화〉 쿠샨 왕조,
1-2세기, 금화, 지름 2cm, 런던 영국박물관**
주화의 앞면에는 쿠샨 왕의 초상을, 그리고
뒷면에는 석가모니의 모습을 그리고 있다.

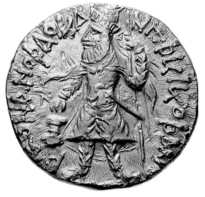

앞면　　　　　　　뒷면

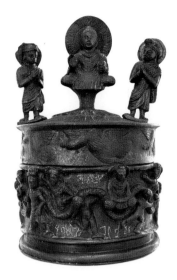

**〈카니슈카 왕 사리기〉, 2세기, 높이 19cm,
샤지키 데리 출토, 페샤와르박물관**
페샤와르 동쪽 카니슈카 대스투파 유적은 흔적만 남았으나,
카니슈카 왕이 지었을 당시에는 높이가 400척이 넘고 금으로
장식되었다고 한다. 여기서 발굴된 사리기에는 중앙의 불좌상을
양 옆에서 보좌하는 입상이 조각되어, 이 시기에 이미 삼존불과
같은 불상 양식이 정립되었음을 보여준다.

| **불상의 발생** | 이 시기에는 무불상시대에서 벗어나 석가모니의 모습이 인간 형상으로 표현되기 시작했다. 그렇다면 최초의 불상은 언제 만들어졌을까? 학자들 사이에 다소 이견이 있으나 기원전 1세기경에는 작은 불상 부조 또는 환조가 만들어졌던 것으로 보인다. 늦어도 쿠샨 왕조의 3대 왕 카니슈카 치하에서는 독립적인 불상이 만들어진 것이 확실하다. 카니슈카 왕은 독실한 불교 신자로서 거대한 사원과 스투파를 지었으나, 불상 조영의 전통은 불교 교리가 변하고, 석가모니에 대한 인식이 바뀌면서 발생했을 가능성이 높다. 특히 재가신자가 급속히 증가하면서 승려들과 달리 경배 대상이 중요시되었을 것으로 여겨지는데 스투파의 진신사리 숭배와 함께 불상이 이러한 욕구를 충족시켰을 것이다.

쿠샨 왕조의 불상은 간다라Gandhara와 마투라 두 지역을 중심으로 제작되기 시작했다. 간다라는 페샤와르와 현재 아프가니스탄 남부를 포함하는 광활한 지역으로, 8세기에 이르기까지 수많은 석상과 스터코stucco상이 이곳에서 만들어졌다. 마투라는 6세기까지 불상 제작의 중심지였으며, 이곳에서 만들어진 불상이 인도 북부 전역으로 퍼져나갔다. 두 지역의 불상들은 비슷한 시기에 제작되기 시작했으나 양식상 매우 두드러진 차이를 보여 각각 다른 전통에서 발생했음을 알 수 있다.

| **간다라양식** | 간다라는 기원전 4세기 알렉산드로스의 동방 원정 이후 그리스 전통의 영향을 받았으며, 중앙아시아 무역로를 통해 다양한 문물을 꾸준히 받아들였다. 쿠샨 왕조가 일어난 이후 정치적 중심지로 부상하면서 수도원과 스투파가 많이 지어졌고 석가모니를 조각한 입상과 좌상도 돌로 다수 만들어졌다.

간다라 지역에서는 대부분의 불상이 특히 페샤와르 분지를 중심으로 만들어진 것으로 보인다. 불행히도 간다라 불상은 대부분 명문이 없거나, 있는 경우에도 연대를 각기 다른 방식으로 표기하여 양식의 변모를 이해하는 데 아직 많은 어려움이 있다. 이는 국제 무역의 중심 역할을 하였던 지역으로 다양한 연대가 공존했기 때문일 수 있다. 반면에 이와 같이 다양한 문화, 특히 헬레니즘 미술이나 이란과 로마 미술을 접하며 많은 영향을 받은 지역이었기 때문에 석가모니를 인간 형상으로 표현하는 데 보다 열린 태도를 지녔을 가능성이 높다.

간다라 불상들은 대부분 회색이나 검은색 편암으로 만들어졌다. 간다라 지역에서 출토된 불입상은 석가모니가 시무외인을 하고 서 있는 모습으로 표현되었다. 육계는 머리를 끌어올려 묶은 상투 모양으로 표현되었으며 이목구비가 뚜렷한 얼굴에는 콧수염이 분명하게 조각되어 있다. 양쪽 어깨에 걸친 통견 형식의 승복은 매우 자연스러운 주름으로 덮였으며 그 아래 사실적

으로 표현된 몸의 형태가 드러난다.

간다라에서 발견된 불상 중 단연코 눈길을 끄는 예는 석가모니의 고행을 보여주는 좌상이다. 출가한 후 석가모니는 극단적인 고행을 통해 깨달음을 얻고자 했다. 이를 묘사한 좌상은 두 눈이 퀭하게 들어가고 온 몸의 뼈가 드러날 정도로 마른 석가모니를 표현하고 있다. 이러한 고행상은 수행의 고통을 표현한 묘사도 뛰어나지만, 석가모니가 깨달음을 얻기 이전의 모습임을 그렸다는 점에서 주목해야 한다. 즉 석가모니가 되기 전의 싯다르타 왕자 역시 경배의 대상이 되면서 고행 중인 모습이나 명상에 잠긴 모습으로 표현되었는데, 이러한 상태를 일컬어 보살이라고 하였다. 특히 왕자 시절의 보살상은 출가한 이후와 달리 왕자의 신분을 알려주는 왕관, 목걸이, 귀걸이 등 다양한 장신구와 화려한 의복을 특성으로 꼽을 수 있다.

| **마투라양식** | 간다라 불상과 비교하였을 때, 인도 중북부의 마투라에서 만들어진 불상은 매우 다른 모습을 보여준다. 쿠샨 왕조의 수도가 있는 지역을 중심으로 불상 조영이 이루어졌던 간다라와 같이, 마투라도 주요 도시로서 불상 제작에서도 중심지가 되었던 것으로 보인다.

마투라 근방에서는 특히 붉은 사암을 쉽게 구할 수 있다. 붉은 사암을 이용

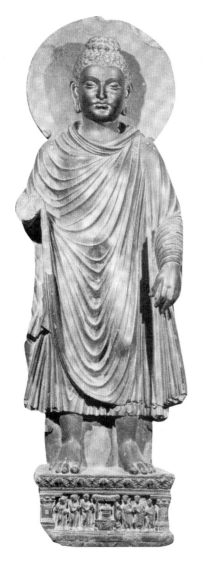

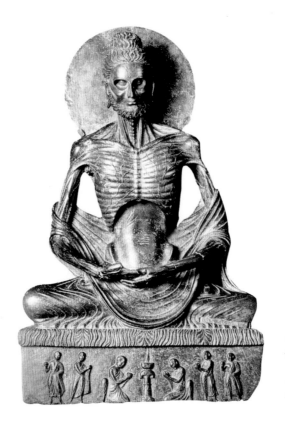

◁◁ 〈불입상〉, 2세기, 회색편암,
높이 150cm, 간다라 출토, 라호르박물관

◁ 〈고행상〉, 2세기, 편암, 높이 84cm,
시크리 출토, 라호르박물관

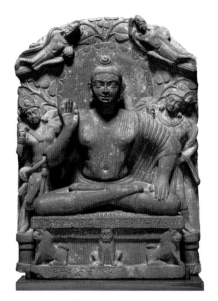

하여 만든 불상 중 대표적인 예로는 카트라Katra에서 출토된 불좌상이 있다. 명문에 의하면, 이를 만든 이는 상을 바침으로써 모든 중생의 구원을 위한 공덕을 쌓고자 하였다. 편단우견의 간소한 복장과 미간의 백호, 소라고둥 모양으로 틀어진 육계, 손바닥과 발바닥의 법륜으로 보아 석가모니를 표현한 것임을 알 수 있다. 석가모니의 머리 뒤로는 그의 신성함을 알려주는 광배가 표현되었으며, 광배 뒤로 그가 깨달음을 얻을 당시 머리 위로 드리웠던 보리수 나무의 잎과 가지가 보인다. 석가모니 양옆에는 차우리를 든 수행원이 서 있는데 이들은 브라마와 인드라 또는 협시보살을 표현한 것이라고 할 수 있다. 사자 세 마리가 있는 사자좌에 앉은 석가모니는 '샤캬족의 사자'라는 칭호에 걸맞은 모습이다. 마투라 불상들은 이와 같이 대부분 중생을 안심시키는 시무외인을 하여 오른손을 어깨높이로 들고 있다.

마투라에서 제작된 또 다른 불상으로, 석가모니가 첫 설법을 행한 사르나트

〈좌상〉, 2세기, 붉은 사암, 높이 72cm,
카트라 출토, 마투라박물관

🏛 불상의 도상과 수인

인도에서 시작된 불상 조형의 전통은 수 세기에 걸쳐 동남아시아와 중앙아시아, 중국, 한국, 일본까지 이어졌다. 그러나 이토록 광활한 지역에서 만들어진 불상들에서도 공통적으로 발견되는 특징이 있다. 머리 위에 상투같이 돌출된 육계와 두 눈 사이의 백호 등이 석가모니임을 알아보게 하는 도상들이다. 후대의 경전에 따르면 석가모니는 태어날 때부터 일련의 특징들을 지녔는데, 이를 32상 80종호라 하였으며, 석가모니가 보통 사람들과 다른 초월적인 존재임을 보여준다고 하였다. 육계와 백호 외에도 석가모니는 온몸에서 금빛이 나며 손과 발에는 법륜의 문양이 있었고, 눈은 연꽃의 푸른 색과 같았으며 목소리는 사자가 포효하는 것과 같았다고 한다. 하지만 이 중에서 조형적으로 표현하기 어려운 예들은 일반적으로 불상표현에서 생략되었다. 도상을 통해 누구인지를 알아볼 수 있다면, 무엇을 하는지 알려주는 요소로 수인手印을 꼽을 수 있다. 수인, 즉 손동작은 이미 산치 대스투파를 비롯한 인도 조형전통에서 행위를 설명해주는 중요한 요소로 사용되고 있었다. 쿠산 왕조에서 만들어진 불상의 경우 두 가지 수인을 주로 사용하였다. 마투라 불상은 오른 팔을 꺾어 어깨높이로 들고 손바닥을 밖으로 내보이는 시무외인을 통하여 '두려움을 없애주겠다'는 의미를 전달하고 있다. 간다라 불상은 결가부좌한 다리 위에 양손을 포개어놓은 선정인으로 석가모니가 참선 또는 수행을 하고 있음을 나타내고 있다. 이후 전법륜인과 여원인, 항마촉지인 등이 나타나기 시작하였다.

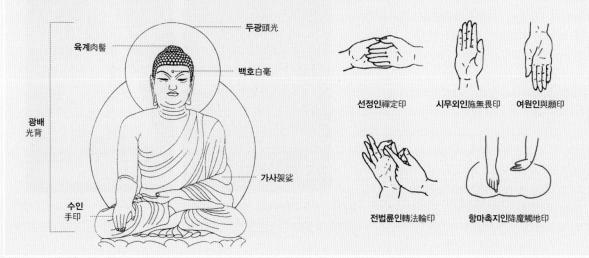

두광頭光
육계肉髻
백호白毫
광배光背
가사袈裟
수인手印

선정인禪定印　　시무외인施無畏印　　여원인與願印

전법륜인轉法輪印　　항마촉지인降魔觸地印

에서 발견된 입상이 있다. 이 불입상은 높이 3미터에 이르는 거대한 크기로 산개 및 받침기둥과 함께 발견되었는데, 산개에 명문이 여러 개 남아 당시 승려들의 생활과 봉헌방식도 알려준다. 명문에 의하면 이 불상은 승려 발라가 모든 이들의 구원을 위해 카니슈카 왕 3년에 봉헌하였다고 하지만, 카니슈카 왕의 재위기간이 분명하게 밝혀지지 않아 정확한 연대는 알 수 없다. 마투라 불상에서는 이와 같이 제작연대와 봉헌자 등을 자세하게 기록한 경우가 많다. 얼굴 부분이 훼손되어 알아보기 어려우나 육계와 우견편단 승복, 시무외인을 한 자세, 두 다리 사이에 사자가 앉아 있는 모습 역시 카트라의 불좌상과 매우 유사함을 볼 수 있다. 마투라 불상들은 두 눈을 크게 뜨고 미소를 띤 듯한 표정이나 의복, 수인 등의 표현이 유사하다. 또한 숨결이 가득 찬 듯한 복부나 건장한 어깨와 가슴의 표현도 마투라에서 만들어진 불상의 공통된 특징이다.

마투라 불상양식은 어떤 전통에서 비롯되었을까? 석가모니임을 알아볼 수 있는 도상을 제외한다면, 마투라 불상은 산치 대스투파에서 보았던 건장한 체구의 약샤상을 연상시킨다. 인도 고유의 민간신앙에서 비롯하여 스투파를 지키고 경배하는 약샤의 모습이, 불상을 처음 만들 때 조형적 기반을 제공했을 것이다.

〈발라 봉헌 '보살명' 입상〉, 카니슈카 3년명(2세기 초), 붉은 사암, 높이 289.5cm, 사르나트 출토, 사르나트 고고박물관

🗿 불상에 기댄 왕권의 표현

20세기 초 마투라에서 멀리 떨어지지 않은 마트Mat에서 쿠샨 왕조의 사원으로 보이는 유적이 발견되었다. 발굴하면서 원형이 훼손되었으나, 아마도 반원형 성소를 가진 직사각형 건물이었던 것 같다. 이 건물에서 발견된 조각은 쿠샨 왕 카니슈카와 전대前代 왕 비마 카드피세스의 상으로 추정된다. 명문뿐 아니라 장화를 신은 발이나 재단이 된 옷 모양 등 매우 이국적인 복식으로도 이들이 쿠샨 왕조의 왕임을 알아볼 수 있다. 양식적으로 이 두 상은 매우 평면적이라서 당시 마투라에서 만들어졌던 불상과는 대조된다. 어떤 의미로 이러한 도상을 차용했는지 알 수는 없지만, 비마 카드피세스상의 경우 시무외인이나 사자좌에 앉은 모습은 불상과 매우 유사하다. 카니슈카상의 경우, '대왕, 왕중왕, 신의 아들 카니슈카'라는 명문을 통해 왕권을 강화시키고자 한 의도를 엿볼 수 있다.

〈비마 카드피세스〉, 카니슈카 6년명, 사암, 높이 208cm, 마트 출토, 마투라박물관

〈카니슈카〉, 2세기 경, 사암, 높이 185cm, 마트 출토, 마투라박물관

굽타 왕조 : 인도 불교미술의 전성기

쿠샨 왕조에 이어 북인도를 통일한 굽타 왕조는 인도 문화의 황금기를 열었다. 굽타 왕조는 그다지 넓지 않은 지역을 다스렸지만 문학, 법, 수학, 천문학 등 여러 분야에서 많은 업적을 이뤘으며 다양한 종교를 꽃피우기도 했다. 경제 문화적으로 번영한 굽타 왕조는 많은 조각상을 남겼는데, 이 중에서 특히 불상은 후대 중국과 한국, 일본 불교미술에 큰 영향을 끼쳤다.

| 불상 생산지의 변화 | 굽타 왕조에 들어서 불상 조영 중심지였던 마투라와 간다라는 큰 변화를 겪게 되었다. 간다라 지역은 굽타 왕조의 지배권에서 벗어나면서 이후 불교 수도원을 중심으로 스터코 등 보다 값싸고 쉽게 만들 수 있는 재료를 이용하는 모습이 두드러졌다. 마투라 역시 이전처럼 불상을 만들어 각지에 보내는 생산 중심지가 아니라 여러 지역적인 양식 중 하나로 그 중요성이 다소 줄어든 것으로 보인다. 그러나 마투라에서 출토된 〈불입상〉은 간다라와 마투라양식이 어우러진 굽타 왕조 초기 불상의 대표적인 예라고 할 수 있다. 마투라 특유의 붉은 사암을 사용했으며 남성적이고 힘찬 모습으로 시무외인을 하고 있다. 짧게 밀었던 머리 대신 나선형으로 묘사한 머리카락이 머리와 육계를 덮고 있으며, 마투라에서 만들어졌음에도 간다라 불좌상에서 많이 볼 수 있었던 모습으로 눈을 내리깔고 있다. 몸의 형체가 드러나는 얇은 승복을 입고 있으나 옷주름은 매우 정형화된 통견이다. 그 밖에 굽타시대 조각의 특징으로는 목 밑에 세 개의 줄이 나타나는 것과 불상 뒤의 광배가 더욱 현란하며 연꽃 등 다양한 문양으로 장식되는 것을 꼽을 수 있다.

마투라에서 동쪽으로 약 600 킬로미터 떨어진 사르나트에서도 굽타시대 동안 수많은 불상이 만들어졌다. 마투라가 쿠샨 왕조의 몰락으로 중요성이 떨어진 반면, 대승불교

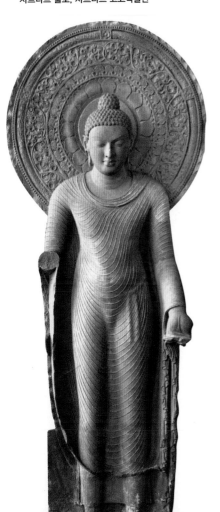

▽ 〈불입상〉, 5세기경, 붉은 사암, 높이 183cm,
자말푸르 출토, 뉴델리 대통령궁

▽▷ 〈초전법륜상〉, 5세기 말, 황갈색 사암, 높이 160cm,
사르나트 출토, 사르나트 고고박물관

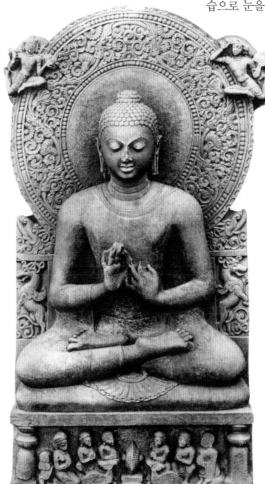

의 확산과 함께 석가모니 숭배가 중요해지면서 석가모니가 활동하고 직접 족적을 남긴 곳들의 중요성이 더욱 커졌다. 이로 인해 굽타시대부터는 석가모니의 생애와 깊은 관계를 가진 곳들을 순례하는 익식이 널리 퍼졌고, 석가모니가 첫 설법을 했던 사르나트가 불교 중심지로 성장하면서 이곳에서 만들어진 불상 역시 굽타 불교 조각의 걸작으로 꼽히게 되었다. 그중 대표적인 예는 황색 사암으로 만든 〈초전법륜상〉으로 마투라 불상과는 달리 호리호리한 몸매에 미묘한 굴곡을 표현했다. 옷주름도 거의 생략된 모습이며 법륜과 백호 등 석가모니임을 나타내는 도상도 알아보기가 어려운데, 어쩌면 당시에는 채색하여 이를 표현했을 가능성도 있다. 건강미 넘치는 마투라 불상들과 달리, 사르나트 불상들은 유려하면서도 우아한 미의식을 표출하여 당시 화려한 문화를 꽃피웠던 굽타 왕조 불교미술을 대표한다고 할 수 있다.

굽타 왕조의 불교 조각은 인도뿐 아니라 아시아 각지로 퍼져나갔다. 중국의 구법승 법현이 석가모니의 탄생지를 찾은 것이 401년이었으며, 기록에 의하면 그는 경전 외에 불상도 가져간 것으로 보인다. 구법승들이 가져온 조상이나 그림을 통해 마침내 동남아시아와 중국, 한국, 일본에 다다른 불교미술은 바로 이러한 굽타 불교 조각의 영향으로 더욱 다양한 면모를 보일 수 있었다.

🔔 불과 보살의 구별

보살은 어떤 존재인가? 인도의 초기불교에서 보살菩薩, bodhisattva은 깨달음의 본질이라는 의미를 가지고 있으며 본래 석가모니로서 깨달음을 얻기 이전의 싯다르타 왕자를 나타낸다고 할 수 있다. 마투라에서 만들어진 불상의 대부분은 불상으로서의 도상을 가지고 있음에도 명문에는 '보살'이라는 명칭을 사용했다. 이는 이미 인간 존재를 초월한 석가모니를 인간의 형상으로 표현하길 주저하였던 당시 신도들의 심정을 반영했다고 볼 수 있다. 시간이 지나면서 석가모니 정각正覺 이전의 모습을 나타낸 것에서, 보살이라는 말 자체가 깨달음을 추구하는 모든 존재를 포용하는 의미를 포함하게 되었다. 즉 보살은 '상구보리 하화중생上求菩提 下化衆生', 위로는 진리를 구하고 아래로는 중생 제도를 실천하는 존재로 알려지게 되었다. 석가모니가 깨달음을 얻기 이전의 상태를 보살이라고 할 수 있다면, 석가모니의 전생들 역시 보살이라고 할 수 있을 것이다. 그리고 모든 사람이 언젠가는 해탈할 수 있는 존재라면 이들도 모두 보살이라고 할 수 있을 것이다.

보살의 개념이 확장됨에 따라 간다라에서는 다양한 보살상도 만들어졌다. 대표적인 예로, 미래에 깨달음을 얻을 존재이며 중생 구제를 위해 남은 미륵보살彌勒菩薩을 꼽을 수 있다. 간다라에서 만들어진 미륵보살은 대개 정병을 들고 있는 모습으로 표현되었다. 보살상들은 시간이 흐름에 따라 독립상보다 석가모니를 좌우에서 보필하는 존재로 삼존불양식을 이루며 중앙아시아를 통하여 중국으로 전달되었다.

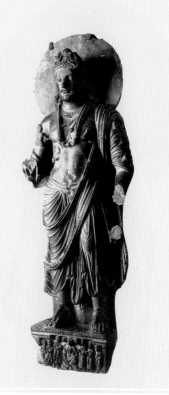

〈미륵보살입상〉, 2세기, 회색편암, 높이 153cm,
사흐리 바흐롤 출토, 페샤와르박물관

〈로마스 리시 석굴 평면도와 측면도〉,
마우리아 왕조, 기원전 3세기경, 바라바르 언덕

〈로마스 리시 석굴 입구〉,
마우리아 왕조, 기원전 3세기경, 바라바르 언덕

| 인도 각지의 석굴사원 | 암괴를 파내어 거주 및 예배 공간을 만든 석굴은, 엄밀히 말하면 건축이라기보다는 조각에 가깝다고 할 수 있다. 석굴은 여름에 시원하며 비와 추위를 피할 수 있는 장점 때문에 고대로부터 거주 공간이자 수행 공간으로 사용되었을 것이다. 석굴이 보다 깊은 종교적 의미를 가지게 된 것은 불교의 영향이었다. 석가모니가 유랑하며 설법을 할 때에도, 비가 오는 몬순 기간에는 한곳에 머무를 것을 권하였다. 이를 우안거雨安居라 하였는데, 도심의 정원이나 이미 만들어진 거처에서도 행하였으나 석굴을 이용한 경우도 많았을 것이다. 그리고 이러한 전통에 따라 정주포교가 일반화되면서 석굴을 사원과 수도원으로 이용하게 되었다.

석굴사원의 이른 예로 바라바르Barabar 언덕에 남아 있는 네 개의 석굴을 꼽을 수 있다. 명문에 의하면 이 석굴들은 아쇼카 왕과 그 후계자들이 후원해 만들어졌으며, 현재 소멸된 종파인 아지비카교 수행자들의 우안거를 위한 것이었다. 언덕을 파서 조영된 석굴들 안에는 외벽과 평행으로 파낸 긴 예배공간이 있다.

승려들이 인도 아대륙을 유랑하기 시작하면서 데칸 고원에도 많은 석굴이 지어지게 되었다. 이러한 석굴 중 바자Bhaja, 기원전 2세기나 칼리Karli, 기원전 1세기에서는 한 곳에 예배를 위한 석굴차이티야Chaitya과 거주를 위한 승방굴 비하라Vihara이 여러 개 조성되어 수도원 역할을 했던 것을 알 수 있다. 특히 예배당으로 쓰인 석굴의 가장 안쪽에는 스투파를 조각해 우요할 수 있도록 했는데, 사실상 암반을 깎아내어 모양만 남긴 스투파는 사리나 유물을 안장할 수가 없는 상징적인 경배의 대상이었다.

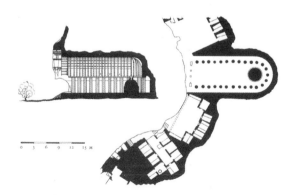

△ 〈바자석굴 평면도와 측면도〉, 기원전 2세기-1세기경
스투파가 조영된 차이티야와 함께 승려들이
거처할 수 있는 비하라의 모습을 볼 수 있다.

▷ 〈바자석굴 차이티야〉, 기원전 2세기-1세기경

아잔타 석굴사원 : 바위를 파내 만든 성소

아잔타Ajanta 석굴사원군은 인도의 불교 석굴사원 중에서 가장 거대한 규모로, 명문에 의하면 대부분 465년에서 490년 사이의 비교적 짧은 기간에 조성되었다. 후원자들은 굽타 왕조와 대립하고 있던 인도 서부 바카타카 왕조 치하의 불교 신도였다. 그러나 무슨 이유인지 5세기 말에 버려졌고, 이후 1819년 사냥 나온 영국군에 의해 발견되었는데 현재 계곡을 따라 크고 작은 석굴이 30여 개 남아 있다.

아잔타 석굴에서는 당시 스투파 숭배가 중심이 되었던 예배당과 더불어, 불상이 모셔졌던 것으로 보이는 승방굴이 공존하는 것을 볼 수 있다. 특히 제1굴은 승려들의 개인 거처로 보이는 방들이 넓은 중앙 홀을 둘러싸고 있다. 중앙 홀 안쪽 가장 깊은 방에 불상을 모시는 형식이 정착되면서 스투파를 모신 예배당의 중요성이 점점 줄어들었다고 할 수 있다. 본존불을 모신 방 양쪽 입구에 그려진 협시보살 벽화를 포함한 아잔타 석굴의 벽화들은 인도에서 가장 오래된 회화의 예로 꼽히는데, 장엄하면서도 유려한 보살들의 이상적인 표현은 오늘날까지 아름다운 모습을 잃지 않고 있다. 아잔타 석굴사원은 이와 같은 조각과 벽화들로 인해 1983년 유네스코에 의해 세계문화유산으로 지정되었다.

△ 〈제19굴 전면의 모습〉, 아잔타 석굴, 5세기 말
차이티야, 즉 예배를 위한 석굴의 전면은 불상과 신도, 문지기 등 다양한 인물조각으로 장식되어 있다.

◁△ 〈아잔타 석굴 전경〉, 기원전 1세기~기원후 5세기

◁ 〈제1굴 내부의 모습〉, 아잔타 석굴, 5세기 말
아잔타석굴에서는 승려들이 거주하면서 수행과 명상의 장소로 사용한 비하라 석굴의 중요성이 커진 것을 볼 수 있다.

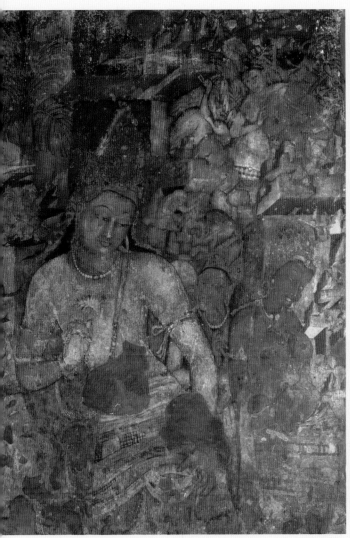
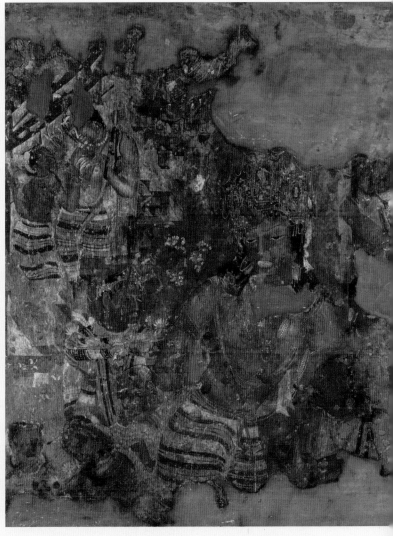

〈연화수보살과 금강저보살〉, 아잔타 제1굴, 5세기 말
하얀색으로 반사되는 극적인 빛의 표현.
자연스럽게 틀어진 허리나 섬세한 손과 얼굴의 표현.
그리고 정교한 장신구의 묘사에서 당시 인도 회화의
수준이 매우 뛰어났음을 볼 수 있다.

아잔타의 벽화는 건식 프레스코화Fresco Secco로 분류할 수 있다. 위의 보살상을 포함하여
수많은 벽화를 그리기 위하여 우선 석굴의 암벽에 진흙을 두껍게 바른 후 회반죽으로 마감
하였다. 그리고 윤곽을 그리고 색칠한 후 완성된 표면을 다듬어 마무리하였다. 오랜 기간
석굴이 외부와 차단되어 현재의 모습으로 벽화들이 남을 수 있었으나 그 사이에도 벌레와
습기로 손상된 부분을 볼 수 있으며, 최근 관광객이 급증하면서 이를 보존할 수 있는 방법
에 대한 논의가 시급해졌다.

2 중국에서의 불교 전파와 불교미술

〈아시아의 불교 유적〉

〈바미안 석불〉, 쿠샨 왕조, 2–5세기, 55m, 바미안, 아프가니스탄
불상의 좌우로 절벽을 파내어 만든 석굴들이 보인다. 불교의 전성기에 이곳에서 설교가
진행되었다. 바미안 석불은 세계 최대의 석불이었으나 이슬람을 모독하는 문화재라는
이유로 2000년 5월에 탈레반에 의해 완전히 파괴되었다.

불교의 동점東漸과 초기 불교미술

인도에서 발생한 불교가 중국에 전해지기까지는 500년 이상 상당한 시간이 걸렸다. 불교는 오늘날의 파키스탄인 간다라 지역에서 서역 비단길실크로드을 거쳐 중국 서부로 전해지거나, 인도 남부에서 바닷길을 통해 중국 동남부로 전해진 것으로 보인다. 다만 중국 동남부에 속하는 강소성이나 절강성은 지속적인 불교미술의 역사를 보여주는 작품이 그다지 남아 있지 않기 때문에, 비단길을 통해 전해진 미술에 비해 주목을 받지 못했다. 불교가 전래될 때는 불佛像, 법法, 경전, 승僧侶의 세 가지 보물三寶이 함께 전해졌다고 한다. 그러므로 불교미술은 불교 전래와 밀접하게 관련된다. 인도 각 지역에서 제작된 다양한 형태의 불상들이 불교 전파와 함께 동남아시아와 중앙아시아, 중국 등지에 전해졌고, 이들 나라에서는 인도 불상양식을 토대로 지역마다 고유의 특색이 있는 불상 조각을 발전시켰다. 중국에서도 시대마다 또 지역에 따라 매우 다른 형태의 불상이 제작되었는데, 때로는 중국 고유색이 더 강하게 반영되었고 때로는 인도나 중앙아시아 불상의 영향이 뚜렷이 드러나기도 했다.

중앙아시아의 석굴사원 조영

인도에서 발생한 석굴사원 역시 서역을 거쳐 중국으로 전래되었다. 그러므로 서역의 석굴사원은 인도식 석굴이 중국으로 전해지는 데 징검다리 역할을 했다고 볼 수 있다. 인도의 석굴사원들은 모두 산 중턱의 암벽을 파고들어 가 만든 인공 석굴로 건축적 성격이 강한 경우도 있으며, 석굴 내부에는 벽화로 장엄을 하기도 하고 스투파나 석상을 안치하

〈부처의 화장〉, 프레스코 벽화, 키질 석굴,
6세기, 베를린 민속박물관
석가모니를 화장하는 모습을 열반상 위의 화염무늬로
형상화했다. 화염이 마치 광배처럼 보인다. 주위에는
석가의 제자와 보살이 슬퍼하고 있다.

기도 했다. 그러나 중앙아시아에서는 암벽이 많지 않은 지형적 특성 때문에 흙벽을 파서 석굴을 만들었다. 석굴 안에는 짚과 진흙을 섞어서 만든 소조상을 봉안하거나, 석굴을 파면서 남겨둔 중앙의 흙기둥에 진흙을 덧발라서 부조로 만든 불상을 안치했다. 중국의 돈황 막고굴과 운강 석굴 일부에는 중심주中心柱라고 불리는 넓고 큰 기둥이 중앙에 있는데 이는 서역의 석굴사원에 기원이 있다. 이러한 석굴에 안치된 소조상은 대부분 표면에 화려하게 채색하여 장식적으로 꾸민 것이다. 석굴 내부에도 석가모니의 본생담이나 현생 이야기佛傳 등을 그린 벽화가 장식되어 있다. 서역의 대표적 석굴사원으로는 쿠처 지역의 키질 석굴이나, 투루판 지역의 베제클리크 석굴 등이 있다. 서역의 석굴사원은 대부분 20세기 들어 주목을 받았고 그와 동시에 서구 및 일본 학자들에 의해서 내부의 소조상 및 벽화가 외국으로 반출되었다. 또한 인위적으로나 자연적으로 파손된 부분도 많아서, 현재 석굴 내에 남아 있는 예술품은 많지 않다.

| 돈황 막고굴 | 5세기경에는 중국 각지에서 대규모 석굴사원이 활발하게 조성되었다. 석굴사원은 북방의 여러 이민족이 각축을 벌였던 5호16국시대부터 대규모로 조영되기 시작했다. 이는 각 나라가 경쟁적으로 불교를 수용하고, 적극적으로 불교의 힘을 빌려 세력을 확장하려고 했기 때문이다. 대개 석굴 안에는 벽화가 그려졌으며 불상이나 보살상, 다양한 천인상天人像 등이 안치되었고, 굴 안팎은 화려하게 꾸며졌다. 석굴사원 조영이 활발해짐에 따라 불교미술의 저변은 더욱 확대되었고, 불교 대중화가 촉진되었다. 중국의 석굴사원 가운데 가장 일찍부터 조영되기 시작해 가장 오랜 기간 불교미술 창작이 끊이지 않았던 곳은 돈황 막고굴莫高窟이다. 감숙성 돈황에 있는 막고굴은 중국에서 서역으로 가는 관문이자 비단길에서 중국으로 들어가는 입구로, 일찍부터 사람들의 왕래가 끊이지 않는 교역의 중심지였다. 막고굴

〈불좌상〉, 북주, 6세기 중엽, 막고굴 428굴, 돈황
가운데를 남겨 사각 기둥처럼 만들고, 나머지 부분을 파내어 굴을
만든 중심주굴. 중심주에는 중앙에 다시 감을 파서 불상을 안치하고
주위에 소조의 보살상과 나한상을 배치했다. 굴 내부에 화려하게
채색을 하고 벽화를 그린 남북조시대 막고굴의 좋은 예다.

△ 〈교각미륵보살좌상〉, 북위, 5세기, 막고굴 275굴, 돈황
머리에 작은 화불(化佛)이 표현된 보관을 쓴 채 늘어뜨린 두 다리를 교차시키고 앉아 있는 미륵보살상이다. 크고 둥근 얼굴에는 고졸미소(古拙微笑)를 띠었으며 눈은 활짝 뜨고 있다. 벌거벗은 건장한 상체에 옷주름이 도드라진 치마를 입었다. 서역을 통해 유입된 간다라 미륵보살의 도상을 따른 것으로 주목된다.

△ ▷ 〈시비왕본생도〉, 북위, 5세기, 막고굴 275굴, 돈황
석가모니의 전생이야기 가운데 비둘기를 위해 자신을 희생하려 했던 시비왕 이야기를 그린 것이다. 비둘기 무게만큼 자기 살을 베어내도록 허락한 시비왕이 가운데 앉아 있고, 아무리 살을 베어도 저울이 비둘기 무게와 수평이 되지 않아서 계속 그의 넓적다리를 베어내는 모습이다. 이야기의 시간적 순서와 관계없이 한 화면 안에 모든 장면을 같이 그려 넣는 방법을 택했다.

은 366년에 승려 낙준樂傳이 처음 굴을 판 것으로 알려졌으나 이 시기의 굴이 남아 있지는 않다. 현재 490여 개의 굴감窟龕이 남아 있는데, 5세기 전반부터 13세기에 이르는 오랜 기간 조영된 것이다. 사암으로 이뤄진 암벽을 파서 굴을 만들고 소조상을 안치한 중앙아시아식 석굴인 돈황 막고굴에는 다양한 채색 소조상과 벽화가 남아 있다.

막고굴 272굴과 275굴은 현재 남아 있는 가장 오래된 석굴로, 5세기 전반에 조영되었다. 이 무렵 불교의 중심은 석가모니와 미륵이었기 때문에 불교조각 역시 석가상이나 미륵상이 중심을 이룬다. 당시 간다라 미술의 영향을 받아 중국에서도 두 다리를 교차시키고, 두 손을 가슴 앞에 모아 설법인을 한 미륵보살상을 만들었다. 막고굴 275굴 보살상은 설법인을 하지 않았지만 엇갈리게 교차시킨 두 다리와 보관에서 미륵임을 알 수 있다.

막고굴은 지리적 위치로 인해 중앙아시아 석굴사원의 영향을 받아서, 석굴 내에 석가모니의 현생이나 본생담 그림이 많다. 이러한 이야기 그림은 석가

🛕 장경동

돈황 석굴이 세계인의 관심을 모으게 된 것은 돈황 막고굴 자체의 가치가 높기 때문이기도 하지만, 20세기 초에 발견된 장경동의 존재에 힘입은 바도 크다. 막고굴 17굴의 한쪽 벽에서 그 안에 감춰져 있던 5만여 점에 이르는 경전과 각종 전적典籍, 불화佛畵, 비단 번화幡畵 등이 발견되면서 이곳에 장경동藏經洞이라는 이름이 붙여졌다. 1036년 서하西夏가 돈황 지역에 침입하자 불교 경전이 약탈당하고 파손될 것을 두려워한 막고굴의 승려들이 17굴 입구의 벽면을 파고 책들을 숨겨두었던 것이다. 1900년경, 이곳을 지키고 있던 왕원록 도사에 의해 17굴 내부에서 장경동이 발견됨으로써 막고굴이 더욱 유명해지는 계기가 되었다. 당시 서역의 오아시스 일대를 탐험하던 영국의 오렐 스타인과 프랑스의 폴 펠리오가 각각 돈황을 방문하여 막대한 양의 경전과 문서, 불화를 런던 영국박물관과 파리 기메박물관으로 가져갔다. 이들의 뒤를 이어 스웨덴의 스벤 헤딘, 일본의 오타니 고즈이, 독일의 르 코크가 장경동의 유물을 수집하러 왔다. 이로써 서구의 박물관들이 막고굴에서 발견된 중국의 많은 유물을 소장하게 되었다. 유명한 혜초의 《왕오천축국전》도 이곳에서 발견되었다.

모니의 생애와 전생의 과보를 한눈에 시각적으로 보여주고 설득하는 효과가 있다. 화려하게 채색된 이 그림들은 이야기 순서에 따라 연속해서 그림을 그리는 방식으로 전개되는데 이를 '연환화'라고 부른다. 275굴의 미륵상 하단부에 그려진 〈시비왕본생도尸毘王本生圖〉 역시 잘 알려진 본생담 중 하나다. 시비왕본생은 석가모니가 전생에 자비심 많은 시비왕으로 살다가 자기 몸을 비둘기 대신 보시하려고 했다는 내용이다. 그림에는 시비왕이 비둘기의 무게만큼 자신의 허벅다리 살을 베어 저울에 올려놓는 장면이 표현되어 있다. 벽화를 그리는 화법 역시 중앙아시아 석굴 벽화와 마찬가지로 일반적인 중국 그림에서 중요하게 여겼던 필선 위주의 묘사가 아니라, 다채로운 채색을 통해 음영을 나타내는 면 위주의 방식으로 그려진 것이 특징이다.

| **하서회랑의 석굴들** | 역시 감숙성에 있는 이른 시기의 석굴 중 하나인 금탑사金塔寺 석굴도 초기 중국 불교미술을 보여주는 좋은 예다. 돈황에서 난주蘭州에 이르는 교통로를 중심으로 한 지역을 하서회랑河西回廊이라고 부르는데, 서역과 중원 지방을 연결해주는 역할을 했다. 활발한 동서교역이 이뤄지면서 하서회랑 일대에는 마제사馬蹄寺 석굴, 천제산天梯山 석굴 등 석굴 사원들이 조영되었다. 이들 하서회랑 석굴군은 막고굴과 마찬가지로 중앙아시아 석굴사원의 영향을 받았다.

이 가운데 5세기 석굴의 원래 모습을 비교적 잘 보전한 곳은 금탑사 석굴이다. 금탑사 석굴도 중앙아시아나 중국의 다른 초기 석굴처럼 굴 한가운데를 네모난 기둥처럼 남기고 그 둘레를 파서 만든 중심주굴中心柱窟이다. 중심주 각 면을 다시 감龕처럼 야트막하게 파내고 불상을 안치했다. 중심주와 석굴 벽면 모두 보살상이나 천인 등 각종 장식을 소조로 만들어 붙이고 화려하게

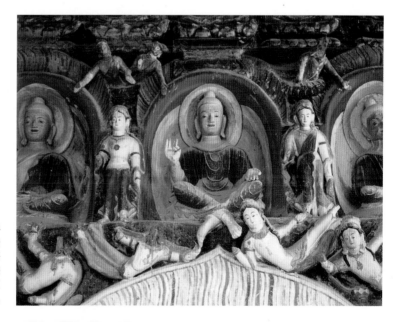

〈교각미륵불좌상〉, 북량, 5세기 초, 금탑사 서굴 중심주
의자에 앉은 자세로 두 다리를 교차시킨 금탑사 서굴 중심주 상단의 소조 불좌상이다. 나발 없는 민머리와 크고 둥근 얼굴에 미소를 머금은 모습으로 통견 대의를 입고 있다. U자형 옷주름이 동일한 간격으로 무릎 아래까지 흘러내리게 양각되어 서역 불교 조각의 영향을 보여준다.

△ 〈맥적산 석굴 동남쪽 전경〉

△▷ 〈소조불좌상〉, 북위, 5세기, 맥적산 78굴, 천수
나무와 짚 등을 이용하여 심을 만들고 흙을 덧붙인 후 그 위를 회반죽으로 매끈하게 다듬다 다시 채색을 한 소조불이다. 넓은 얼굴과 뚜렷한 이목구비는 운강 석굴 담요(曇曜) 5굴의 불상과 유사하다. 신체는 양감이 별로 없이 밋밋한 편이며, 양주식 편단우견 옷주름은 5세기의 불상에서 볼 수 있는 것과 동일하다.

〈태화 10년명 금동미륵불입상〉, 북위, 486, 메트로폴리탄 미술관
소용돌이처럼 말려 올라간 머리카락과 높은 육계가 특징인 하북성의 조각이다. 넓은 어깨와 두드러진 가슴, 잘록한 허리와 넓적다리의 양감이 얇은 통견 대의 아래로 잘 드러난다. 이중으로 처리된 옷주름은 감숙성 조각에서 볼 수 있는 것으로, 이 불상의 연원을 짐작하게 해준다.

채색했다는 점에서 중국 서부지역에 위치한 초기 석굴사원과 공통된 특징을 보여준다. 금탑사 석굴 중 서굴의 보살상은 둥근 얼굴에 눈, 코, 입의 윤곽이 분명하게 표현되었고 신체는 양감이 강하게 강조되어 가슴과 다리의 탄력이 잘 드러난다.

감숙성의 또 다른 석굴사원으로 맥적산麥積山 석굴이 있다. 맥적산 역시 5세기 전반에 석굴이 조영되기 시작했지만, 현재 남아 있는 굴 가운데 가장 오래된 74굴과 78굴은 금탑사 석굴보다 늦은 5세기 후반에 조영되었다. 78굴 내부에는 세 면에 각 한 구씩의 불상이 안치되었는데 굴에 비해 불상 규모가 상당히 크기 때문에 관람객을 압도하는 느낌을 준다. 그래서 석굴 안 공간에서 승려나 신도가 커다란 불상을 보면서 명상 수행을 했을 것이라고 추정된다. 불좌상은 이목구비 윤곽이 큼직한 얼굴에 고졸한미소를 띠고 있으며, 나발 없는 민머리 위로 크고 분명하게 육계가 표현되었다. 오른쪽 어깨를 드러낸 편단우견 방식으로 옷을 입었지만 어깨를 완전히 드러내지 않는 양주식 편단우견이라고 한다.

5세기에 조성된 하서회랑 일대 석굴사원의 불교미술은 미술양식 측면에서나 내용 면에서나 북위北魏, 386-534 전기 불교미술의 중요한 기반이 되었다. 이를 잘 대변해주는 조각이 북위 〈태화太和 10년명486 금동미륵불입상〉이다. 명문에 의해 문명태후를 위해 당시 세도가였던 왕씨, 최씨 일가가 만든 미륵불임을 알 수 있다. 하서회랑 석굴의 조각들이 소조상인데 비해 금동으로 만들어진 이 불상은 재료는 다르지만 양식적으로 유사성을 보인다. 둥글게 팽창한 얼굴에 활짝 뜬 눈, 입가를 올려 미소 짓는 모습, 넓고 당당한 어깨와 불룩하게 솟은 가슴과 아랫배의 양감은 금탑사 석굴이나 막고굴 조각

에서도 보이는 특징이다. 이는 신체에 밀착된 통견 법의에 겹겹이 새겨진 옷주름과 함께 운강 석굴의 초기 조각들로 이어진다. 5세기 말로 갈수록 양주식 편단우견은 점차 사라지고, 두 어깨를 모두 가리는 간다라식 통견을 입은 불상이 많이 조성된다.

남북조시대

5호16국시대의 혼란은 명실공히 북중국의 패자가 된 북위에 의해 정리되었다. 선비족이 세운 북위는 산서성 대동大同을 수도로 해 북중국 일대를 통치하다가 493년 낙양으로 천도하였다. 같은 시기 양자강 일대의 남중국에는 북위와 같은 이민족에 의해 중원에서 쫓겨 내려온 한족 국가가 명멸했다. 중국의 남과 북에 각각 여러 나라가 세워져 서로 대치했던 이 시기를 남북조시대라고 부른다. 남북조시대는 581년 수隋에 의해 통일될 때까지 계속되었는데 중국 전역에서 전란이 끊이지 않던 혼란한 시대였다. 다양한 이민족이 각축을 벌이는 사이에 이들의 관습과 문화도 유입되어 한족의 문화와 섞이게 되었다. 불교가 중국에 전래되어 널리 보급될 수 있었던 데에는 이민족과의 교류와 마찰이 동시에 계속되었던 남북조시대의 사회배경이 중요한 역할을 했다.

| 불교미술의 중국화 | 인도에서 전해진 불교는 이방인의 종교였으나, 스스로가 이방인이던 이민족들에게는 불교를 믿는 것이 문제가 되지 않았다. 한족이 중심인 사회에서 지배적인 이념은 유교와 도교였다. 불교가 중국에 전래된 후 이에 대한 유교와 도교의 반발은 불교사상과의 이론적인 논쟁으로 나타나기도 했고, 불교 탄압으로 이어지기도 했다. 외래 민족이 다스리던 북중국에서 '오랑캐의 종교' 불교는 이민족과 한족의 문화를 융합하는 역할을 했다. 그러므로 불교미술에서 남북조시대는 이민족의 미술문화와 한족의 미술문화가 하나로 조화를 이루어 당唐 문화의 토대를 이룬 시대다. 이민족은 보통 오랑캐라는 의미에서 '호胡'라고 불렸는데, 호와 한이 '중화中華'로 통일된 미술을 이룰 수 있는 기초가 형성된 것이다. 중국에 들어온 대부분의 이민족은 한족의 제도와 문화를 수용하는 한화漢化정책을 썼다. 북위 역시 마찬가지였다. 인도에서 중앙아시아를 거쳐 중국에 전래된 불교는 한족의 종교가 아니었으므로, 초기 불교미술은 이민족의 미술이나 다름없었다. 불교가 중국 전역으로 전파되고 신도가 늘어남에 따라 불교미술은 점차 중국적인 특색을 수용하기 시작했다. 불교가 오랜 인류 역사에서 살아남을 수 있었던 이유 중 하나가 바로 현지 사회에 잘 적응했다는 점이다. 불교는 전파된 지방의 고유문화와 풍속을 수용하면서 스스로 변화되었는데, 남북조

〈태화 원년명 금동 석가불좌상〉, 북위, 477,
높이 40.3cm, 도쿄 M.닛타 컬렉션
넓고 큰 배 모양의 광배와 사각형의 대좌를 모두 갖춘 북위의
금동불. 광배에는 위로 솟구친 화염문을 새겼고 대좌에는
2마리의 사자와 공양자를 만들었다. 건장한 신체와 단정한
이목구비가 돋보이는 태화양식의 불상이다.

시대의 불교와 불교미술 또한 마찬가지였다. 처음에는 서역에서 전해진 형상을 조금 변형시킨 불상을 만들다가, 점차 각 지역 이민족 특유의 조형성이 더해졌다. 여기에 다시 한족 고유의 미술 표현을 적극적으로 수용한 불교미술이 만들어지는 데 그리 오랜 시간이 걸리지 않았다.

| **상징적 모티프 : 용과 봉황** | 중국에서 불교 조각이 처음 만들어지기 시작했을 때는 인도나 중앙아시아에서 들어온 불상이나 보살상을 모델로 해 그 지역에서 중국으로 온 승려들이 주로 제작을 담당했을 것이다. 그러나 불교가 중국 전역에 보급되면서 점차 중국에서 제작된 조각이 모델 역할을 하게 되고, 이민족이나 한족 장인들이 불상을 만드는 경우가 더욱 늘어났다. 그러므로 불교 전래 이전부터 중국에서 만들어졌던 다양한 시각문화의 상징이나 조형 특징들이 불교미술에도 반영된 것은 당연한 일이었다.

처음에 상징적인 모티프들은 불상이나 보살상 같은 중요한 예배 대상보다는 비교적 지엽적인 부분에 장식으로 쓰였다. 기원전부터 중국적인 상징으로 자리 잡았던 용이나 봉황이 불교에서도 여전히 중요한 상징으로 받아들여진 것은 이러한 맥락에서 이해할 수 있다. 막고굴이나 운강 석굴의 감龕 장식에 쓰인 용이나 봉황이 좋은 예다. 용이나 봉황은 이미 한나라 이전부터 청동기나 화상석畵像石, 화상전畵像塼 등에서 종종 찾아볼 수 있었던 대표적인 상상 속 신수神獸이며 한족의 상징이나 다름없다. 이는 《산해경》, 《사기》 등에도 나오는 상서로운 상상의 동물이다. 막고굴에서 가장 이른 시기의 굴에서는 용이 발견되지 않지만, 5세기 후반에 조영된 257굴 중심주 굴감窟龕 공액拱額에는 용두龍頭가 보인다. 감실 지붕 끝에 해당하는 부분을 공액이라

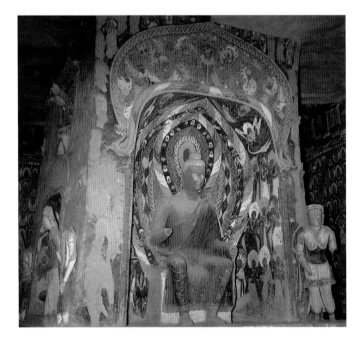

〈막고굴 257굴 중심주 굴감 공액 용두〉, 북위, 5세기 후반
공액이란 중심주 중앙 감실부의 지붕 같은 부분을 말한다. 막고굴 257굴 공액의 양쪽 끝부분은 용이 바깥쪽을 향한 모습으로 마무리되었다. 다리와 꼬리는 생략되었지만, 고개를 치켜들고 이를 드러낸 용의 형태는 한대(漢代)부터 계속된 중국 용의 전통을 그대로 따랐다.

부르는데, 막고굴과 운강 일부 굴의 공액 끝에는 용 두 마리가 조각된 예가 종종 있다. 용의 머리는 바깥쪽을 향하기도 하고 안쪽을 향하기도 했지만 특별히 정해진 표현 방식은 없다. 운강 16굴과 17굴의 불감을 비롯해 산동성 제성 출토 불상에 이르기까지 중국 전통의 상징적인 서수瑞獸로 불감佛龕이나 대좌, 광배를 장식하는 방식은 5세기 후반에 시작되어 6세기 중엽까지 이어졌다. 불교미술에 수용된 한족의 상징 모티프는 용만이 아니다. 운강 10굴 전실 서벽과 동벽, 운강 12굴 전실 서벽에는 지붕 한가운데 봉황이 앉아 있는 건물이 있다. 건물 자체도 중국의 목조건축이지만, 그 지붕에 봉황이 앉아 있는 모습 역시 한족의 전통적인 도상이 불교미술에 섞여 통일된 시각문화를 만들었음을 잘 보여준다.

| 불비상 | 중국의 전통적인 미술 형식을 불교에서 수용한 대표적인 예가 비상碑像이다. 비상은 불상을 비롯한 불교적 소재를 새겨 넣었기 때문에 흔히 불비상佛碑像 혹은 조상비造像碑라고도 불리며, 그 기원은 중국의 비석에 있다. 비상에는 보통 중앙에 불상과 보살, 인왕상 등의 권속眷屬을 조각하고, 하단부에는 그것을 만들도록 후원한 공양자를 새긴다. 옆면이나 뒷면에 비상을 조성하게 된 목적과 이를 만들면서 기원한 내용, 시주한 사람에 대한 명문을 써넣기도 한다. 이민족에게는 원래 봉분을 쌓아 무덤을 만들거나 비석을 세우는 전통이 없었으므로, 비석과 유사한 형태의 불비상도 기본적으로 한족의 전통에서 착안한 것임을 알 수 있다. 불비상은 북위가 낙양으로 천도한 이후 본격적으로 나타나기 시작해서 불교 조각의 한 유형으로 자리 잡게 되었다.

529년의 연기年紀가 있는 보스턴미술관 소장 〈영안 2년명 불비상〉은 비석 모양을 그대로 따랐다. 비상의 정면 맨 위에 용 두 마리가 머리를 서로 반대 방향으로 한 채 얽혀 있는 모습은 동 시기의 비석에서 쉽게 볼 수 있는 것이다. 용두 아래로 석가모니가 탄생하자마자 아홉 마리 용이 씻어주었다는 구룡관정九龍灌頂 장면이 작게 표현되었다. 중앙에는 낮게 감실을 만들어 불좌상과 협시보살상을 조각했고 아랫부분과 옆면, 뒷면에는 주로 공양자상을 새겼다. 제일 윗부분의 용두에서부터 맨 아래 공양자의 이름을 비롯한 발원문發願文을 새겨 넣은 것을 포함하여 전체적으로 비석 형식을 본떠 만들었다. 이처럼 비상은 예배대상으로서 불상과 보살상의 도상은 물론, 신분에 따라 분류된 공양자상과 조성에 관한 명문을 통하여 이 시기 불교미술에 대해 많은 정보를 주는 중요한 시각자료다.

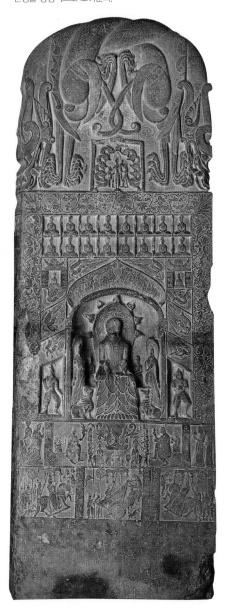

▽ 〈영안 2년명 불비상〉, 북위, 529,
높이 191cm, 넓이 67cm, 보스턴미술관
전통적인 중국 비석처럼 상부에 서로 얽혀 있는 용두가 표현된 비상이다. 전형적인 비석에서는 원래 용두 아래 명문이 들어가지만, 이 비상에서는 명문 대신 불상과 공양자상 등을 새겼다. 용두 아래 용 아홉 마리가 갓 태어난 석가모니를 씻어주는 장면이 석가모니의 특별한 탄생을 상징적으로 보여준다.

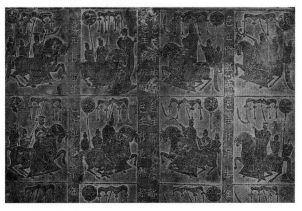

▽ 〈영안 2년명 불비상〉(뒷면 후원자 부분)

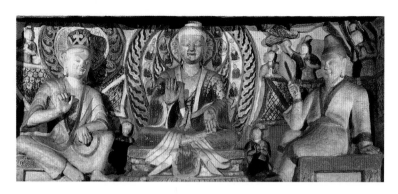

〈유마경변상도〉, 북위, 운강 6굴, 대동
중앙의 불상은 고졸미소를 띤 얼굴에 당당한 체구를 보여주지만,
두툼한 법의 아래로 인체는 묘사되지 않았다. 오른손은 위로 들어
두려움을 없애준다는 시무외인을 했고, 왼손은 아래로 내려
중생의 소원을 들어준다는 여원인을 했다. 시무외인과 여원인은
이 시대의 불보살상에서 쉽게 볼 수 있는 수인이다. 양옆으로
불상과 똑같은 크기의 문수보살과 유마거사를 조각했다.
유마와 문수가 대담을 나누는 장면은 《유마경》에 근거한
내용으로 이 시기 중국에서 널리 유행했다.

| **불상의 복식** | 불교미술의 중국화와 관련해 가장 논란이 되었던 문제는 불상의 복식에 관한 것이다. 운강 6굴 불입상은 이전까지의 불상과는 달리 중국식 옷을 입고 있다. 흔히 양쪽 어깨에서 두루마기처럼 옷자락을 늘어뜨린 쌍령하수식雙領下垂式 혹은 포의박대식襃衣博帶式이라 불리는 옷 모양은 불교가 전해진 인도나 중앙아시아 조각에서는 보기 드문 형식이다. 따라서 이는 중국 한족의 전통적인 복식을 본떠서 만들었다고 본다. 한족 복식을 입은 불상을 만들려는 생각이 운강 석굴을 조영한 북위에서 시작되었는지는 분명하지 않다. 북방 유목민으로서 중원을 통일했던 북위는 점차 한족에 동화되어갔는데, 그중에서도 효문제는 적극적인 한화정책을 폈던 인물이다. 그가 실시한 한화정책 중 하나가 486년에 내린 '호복금지령胡服禁止令'으로 선비족인 북위가 스스로 자신들의 옷을 입지 못하게 한 복제 개혁이다. 쌍령하수식으로 옷을 입은 새로운 형태의 불상은 복식에서도 한화정책을 추구했던 북위에서 쉽게 받아들여졌다. 운강 6굴의 불상은 복식만이 아니라, 입체감이 강한 이전의 조각과는 달리 정면 위주의 평면적인 조각이라는 점에서도 한족 취향이 반영된 새로운 유형으로 알려졌다. 이처럼 한족의 복식과 유사한 옷을 입은 불상은 한족이 세운 남조문화의 영향을 받아 제작되기 시작했다고 보는 견해도 있다. 그 예로서 사천성 무현茂縣에서 발굴된 남제南齊 영명 원년永明元年, 483 명문이 있는 〈무량수상無量壽像〉을 들 수 있다. 명문에 의해 확인된 이 무량수상의 제작연대는 북위의 호복금지령보다 3년이나 빠르기 때문에 남조에서 먼저 중국 복식을

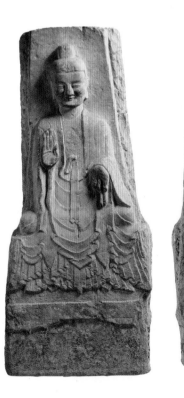

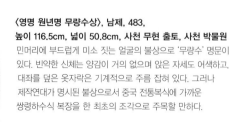

〈영명 원년명 무량수상〉, 남제, 483,
높이 116.5cm, 넓이 50.8cm, 사천 무현 출토, 사천 박물원
민머리에 부드럽게 미소 짓는 얼굴의 불상으로 '무량수' 명문이
있다. 빈약한 신체는 양감이 거의 없으며 앉은 자세도 어색하고,
대좌를 덮은 옷자락은 기계적으로 주름 잡혀 있다. 그러나
제작연대가 명시된 불상으로서 중국 전통복식에 가까운
쌍령하수식 복장을 한 최초의 조각으로 주목할 만하다.

입은 불상이 조성되었으며, 그 영향으로 운강 석굴에서도 쌍령하수식 불상이 제작되었다는 추정의 근거가 된다. 이 불상은 한족 국가인 남제의 연호가 표시되어 있고 또 그 영향권에 있었던 사천성에서 발굴되어 남조 조각으로 간주되기 때문이다.

쌍령하수식 불상의 기원이 어디에 있든지, 이전까지의 양주식 편단우견이나 간다라식 통견을 입은 불상을 대체하게 된 것은 분명하다. 이를 기점으로 6세기 중엽까지 불상의 옷은 점차 두꺼워졌고 인체를 가리는 방향으로 발전했다. 인체의 양감을 드러냈던 서역풍 조각 대신 중국 전통의 선線적인 조형성을 중시하게 되었다. 5세기 말 이후의 많은 조각은 당당한 신체와 비교적 얇은 대의를 보여주던 이전 조각과는 달리, 좁은 어깨에 양감이 드러나지 않는 뻣뻣한 몸을 지닌 형태로 변화했다. 복식 변화에 수반된 불상양식의 변화는 한대漢代 이래로 선을 중요하게 여긴 전통적 조형감각으로의 회귀를 의미한다. 이질적인 외국의 종교로 전래된 불교는, 중국에서 자리를 잡기까지 기존의 전통 및 사상은 물론 이민족 문화와도 관계를 맺어갔다. 이민족과 한족 사이의 갈등과 대립은 불교미술에서도 다양하게 길항작용을 했다. 남북조시대 불교미술에서 이들 양자 간의 관계, 미의식, 문화전통이 조화를 이루어 대제국 당의 미술로 발전될 수 있는 중화화의 토대가 형성되었음은 흥미로운 일이다.

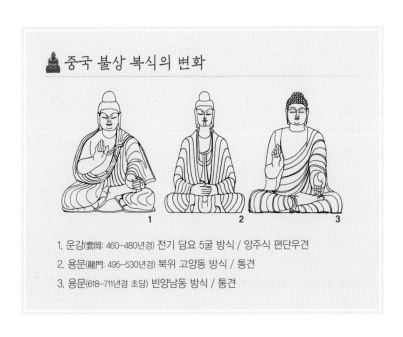

중국 불상 복식의 변화

1. 운강(雲岡: 460–480년경) 전기 담요 5굴 방식 / 양주식 편단우견
2. 용문(龍門: 495–530년경) 북위 고양동 방식 / 통견
3. 용문(618–711년경 초당) 빈양남동 방식 / 통견

비단길 : 동서교역과 중국 불교미술의 시작

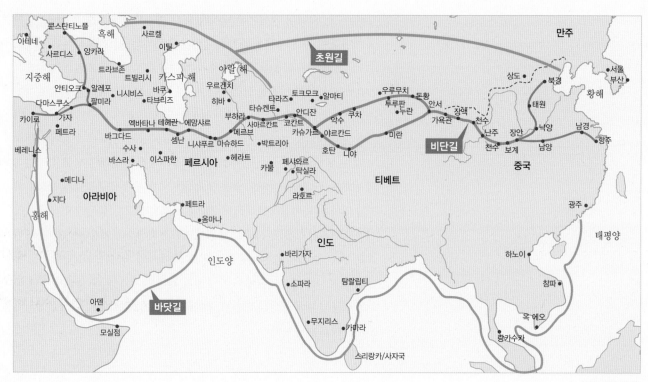

〈비단길의 경로〉

불교가 중국으로 전래된 중요한 통로는 인도에서 서역을 거쳐 중국 서부 돈황에 이르는 비단길Silk Road이었다. 비단길을 따라 승려나 대상隊商이 오갔으며 그들에 의하여 동서 문화의 교류가 활성화되었다. 주로 중국의 비단과 서아시아·유럽의 문물이 교역되었기 때문에 붙여진 이 이름은 독일 지리학자 F. 리히트호펜이 자이덴슈트라센Seidenstrassen, 비단길이라는 말을 사용한 데서 시작되었으며, 고대의 가장 중요한 동서교역로 중 하나로 알려졌다. 이 길은 서역 원정을 나섰던 한漢의 장건에 의해 처음 개척되었다고 알려졌으나 이는 공식적인 기록일 뿐이다. 비단길은 타림 분지 인근의 여러 오아시스 도시를 지나 파미르 고원을 넘어 중국과 서방을 연결시킴으로써 서아시아 문화권과 중국 문화권을 이어주었다. 비단길은 동서교역로뿐만 아니라 불교와 불교문화의 유입로流入路로서도 의미가 깊다. 유명한 구법승求法僧 법현法顯이나 현장玄奘도 이 길을 거쳐 인도로 갔다. 비단길이 지나는 오아시스 국가들 대부분이 불교를 숭앙하여 불교사원을 짓고 불상을 안치했다. 그러므로 비단길을 거쳐 중국으로 유입된 인도의 불교미술은 서역에서 변화된 경우가 적지 않다.

후한대後漢代인 기원후 1세기경, 한 명제明帝는 반짝반짝 빛나는 '금인金人'의 꿈을 꾸고 그를 모셔오게 했다. 금인은 온몸이 금색으로 빛나는 부처를 의미한다. 명제가 인도에서 불상과 경전을 가져오게 하여 낙양 백마사白馬寺에 안치했다는 '명제 구법설求法說'이 중국의 공식적인 불교 전래 기록으로 알려졌다. 그런데 불교가 중국에 전해진 후에도 약 200년 동안, 독립된 불상을 만들어 예배했던 흔적은 남아 있지 않다.

후한대에는 날개가 달린 우인羽人이나 서왕모西王母에 대한 동경과 신앙이 있었는데, 석가모니 역시 인간과는 다른 신선 같은 존재로 받아들여졌다. 그러므로 초기 불교미술이 신선계의 존재와 섞여서 표현된 것은 자연스러운 일이었다. 불상이 예배를 위한 단독상으로 만

〈혼병〉
원시청자 혹은 고월자(古越磁)라고도 불리는 자기의 일종으로 은은한 황록색 유약이 엷게 도포되었다. 주로 무덤에서 출토되는 이러한 형태의 항아리는 상부에 작고 복잡한 소조 장식이 가득하며 입구가 보통 그릇처럼 열려 있지 않아 정확한 용도를 알 수 없어서 죽은 이의 혼을 담는다는 의미로 '혼병'이라 부른다. 항아리 상부에 표현된 목조건물과 새, 작은 불좌상은 전통적인 사후세계 관념과 관계된다.

들어진 것이 아니라 신선이나 우인과 함께 묘사되었다는 것은 요전수搖錢樹, 혼병魂瓶, 사천성 낙산의 마호애묘麻浩崖墓 등에서 확인할 수 있다. 신선계의 도상과 동일한 크기의 군상으로 만들어진 것을 보면 부처와 신선이 동등한 존재로 인식되었음을 알 수 있다. 절강성과 강소성 일대의 분묘에서 발견되는 항아리 모양의 도자기인 혼병에는 눈이 부리부리한 이국적인 얼굴에 간다라식 통견 옷을 입은 불상의 모습이 보인다. 새를 비롯한 여러 기물과 함께 표현된 이 소형 불상이 예배 대상이 아니었음은 분명하다. 이처럼 3세기경 중국에서 만들어져 널리 유통되었던 불상은 예배를 위해 특정한 장소에 안치된 신앙의 대상이 아니라 인간과 다른 존재이자 신선 같은 존재로 인식되었다.

초왕楚王 영英이나 착융笮融이 부처를 믿었다는 이야기나 이국의 승려들이 중국에서 불교를 포교했던 기록은 많은 문헌에서 찾아볼 수 있지만, 이와 관련되는 불교미술은 현재까지 남아 있는 예가 드물다. 제작연대를 확실히 알 수 있는 가장 이른 시기의 불상은 후조後趙 건무建武 4년(338) 명문이 있는 불좌상이다. 결가부좌하고 두 손을 배에 갖다 댄 변형 선정인을 한 이 불상의 생김새는 하버드대학박물관에 소장된 불좌상에 비교하면 훨씬 중국적이다. 간다라 불상처럼 이국적인 얼굴에 턱수염이 있는 하버드대학박물관의 불좌상은 중국의 초기 불상이 비단길을 거쳐 유입된 간다라 미술을 모델로 했음을 보여준다. 구불구불하게 빗어 올린 머리카락과 옷주름이 도드라지는 법의 아래로 드러나는 건장한 신체 윤곽은, 납작한 신체에 옷주름이 일정하게 U자형으로 흘러내린 건무 4년명 불좌상과는 확실한 차이가 있다.

간다라 불상만 중국의 초기 불상에 영향을 준 것은 아니다. 현재 남아 있는 중국 초기 불상들이 만들어진 4–5세기는 인도에서 굽타 왕조가 번성했던 시대로, 당시 불교미술의 중심지는 마투라였다. 굽타시대 마투라 조각의 영향을 보여주는 예는 병령사炳靈寺 169굴 불입상들이다. 서진西秦 건홍建弘 원년(420) 묵서명이 있는 병령사 169굴 조각 가운데에도 이 불입상은 넓고 당당한 어깨와 가슴, 양감이 두드러지는 팔과 다리, 신체에 밀착된 얇은 법의에서 마투라양식의 영향을 짐작하게 해준다. 이로 미뤄볼 때, 간다라와 마투라 불상조각 모두 중국의 초기 불교미술이 형성되는 데 중요한 역할을 했을 것이다.

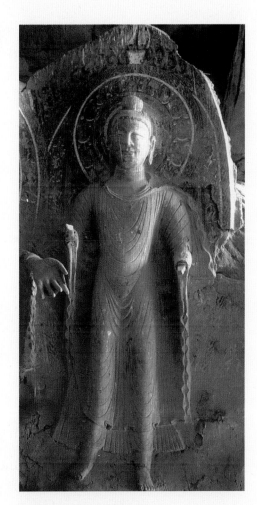

〈불입상〉, 420, 병령사 169굴, 난주
양감이 풍부한 신체가 얇은 대의(大衣) 아래 선명하게 드러나
이국적인 인상을 주는 조각이다. 특히 넓은 어깨와 두 팔 아래로
흘러내린 옷자락의 파상선 처리는 굽타시대 마투라 불입상을
연상시킨다. 마투라양식과 유사하지만 그보다 양감이 훨씬 적어서,
서역에서 이미 변형된 굽타미술의 영향을 받았음을 말해준다.

3 중국의 유교문화 : 사회 통치이념과 미술

〈한대의 중국〉

한漢

춘추시대 공자에 의해 제창된 유교사상은 올바른 명분을 가졌음에도 진나라 때는 탄압을 받았다. 진시황제는 중국 최초의 통일 제국을 다스리기 위하여 강력한 통치를 옹호하는 법가法家 사상을 채택하고, 이에 대하여 비판적이었던 유교를 금지했다. 이 과정에서 책을 불태우고 선비들을 땅에 파묻는 분서갱유焚書坑儒가 행해지기도 했다. 그러나 진의 뒤를 이은 한나라는 유교를 국가와 사회 질서를 유지하기 위한 지배이념으로 삼았다. 한 무제가 동중서董仲舒의 건의를 받아들여 백가百家를 물리치고 오로지 유학만을 인정함으로써 처음으로 유교가 중국의 지배사상이 된 것이다. 정치에서는, 하늘과 사람은 서로 감응하고 군주의 권한은 하늘이 부여한 것이라 하면서 충효의 실천과 인덕에 의한 덕치를 강조했다.

| 정치적 · 교훈적 벽화와 초상화 | 유교는 예술의 현실적 효용성을 강조하고 교육적인 효과를 중시했다. 유교에 기반을 둔 국가이념이 미술에 반영되면서, 미술은 정치와 긴밀한 관계를 맺게 되었고 충효와 같은 유교 도덕을 강조했다. 궁궐 · 관청 · 사당 등에는 이런 내용의 벽화가 많이 그려졌으며, 나라에 공을 세운 신하를 공신으로 표창하고 초상화를 제작해 널리 칭송하기도 했다. 기록에 따르면 서한의 선제宣帝는 기린각麒麟閣에 공신 11명의 초상을 그려 후세의 모범으로 삼았는데, 이것은 중국 최초의 대규모 기념회화라 할 수 있다. 동한의 명제明帝는 동한 건국에 공을 세운 공신 28명을 추앙해 낙양 남궁南宮의 운대雲臺에 초상을 그렸다. 한대에는 성인과 현자를 비롯하여 청렴한 관리의 모습도 후세에 남겨 그 뜻을 높이 기렸다. 동한 시대에는 삼황, 요순 등 고대에 이상적인 정치를 행했던 성인들에 대한 신격화가 이루어져 분묘나 사당에 이들을 묘사했다. 경제景帝의 아들로 노왕魯王이었던 유여劉餘는 곡부曲阜의 영광전靈光殿에 고대의 선왕을 비롯해 충신 · 효자 · 열사 등을 벽화로 묘사했다. 이 벽화에는 폭군도 포함시켜, 악행으로 경계하고 선행으로 모범을 보인다는 교훈적 목적을 따랐다. 동한의 영제靈帝 또한 인재를 선발하기 위해 홍도학鴻都學을

△ 〈초상화〉, 동한, 하북성 안평현
무덤의 주인공으로 추정되는 인물이 장막 아래 앉아서 정면을 향하고 있다. 오른쪽 옆에는 시동 두 명이 서 있는데, 주인공에 비하여 훨씬 작게 그려져 인물의 중요도에 따라 크기가 달라지는 고대 회화의 특징을 잘 보여준다. 동한 말기에 해당하는 176년에 만들어진 무덤으로, 벽돌 위에 회를 바르고 벽화를 그렸다. 하북성 녹가장(逯家莊)에 있으며 1971년 발굴되었다.

△▷ 〈출행도〉, 동한, 하북성 안평현
여러 벽면 위쪽에 무덤의 주인공을 비롯한 사람들을 태우고 마차 수십 대가 달려가는 모습을 장대하게 묘사했다. 말 한 필이 끄는 양산 달린 마차에 두 사람이 타고 있으며, 그 뒤로 병사들이 말을 타거나 뛰어서 따르고 있다.

설치했을 때 건물 벽에 공자와 72제자 초상을 그렸으며, 각 지방 학교에도 삼황오제, 공자와 제자들이 그려졌다.

현세에 유교 덕목을 실천할 것을 강조해 효도를 내세웠으며, 부모가 돌아가신 후에도 살아 계신 것과 같이 모신다는 이념으로 장례를 성대하게 지냈다. 또한 관리를 임용할 때도 효행을 가장 중요한 척도로 삼는 효렴孝廉제도가 동한시대에 널리 보급되었다. 많은 재물을 들여서 만든 무덤은 자식의 효심을 대외적으로 드러내는 효과적인 조형물이었다. 이로써 무덤, 사당祠堂, 석궐石闕 등 대규모 분묘 건축이 조성되었고 후장厚葬 풍습이 중요한 효도의 실천으로 유행했다. 살아 있을 때의 생활공간을 모방하여 땅 속에 무덤을 만들고 여러 귀중한 물건을 부장하였으며, 무덤 안에는 각종 벽화를 그려 넣었다. 이런 벽화는 죽은 자가 생전에 누리던 권세를 강조하고 부유한 가옥을 묘사했다. 무덤 주인공의 초상화를 비롯해 시종에 둘러싸여 연회를 즐기는 부부의 모습이 화려하게 표현되기도 하며, 마차 수십 대가 등장하는 장대한 행렬 장면도 나타난다. 역사적 고사로는 춘추시대 제나라 때 복숭아 두 개를 이용하여 장수 세 명이 서로 다투다가 모두 죽게 만든 '이도살삼사二桃殺三士', 항우가 자신의 힘을 과신하여 경솔하게도 유방을 제거할 기회를 놓쳤던 '홍문연鴻門宴' 등이 등장한다. 또한 이전 시기의 전통을 이어받아 신화적·종교적 주제와 관련된 상서로운 내용을 묘사하기도 했다.

| **사당과 화상석** | 한대에는 지하의 무덤에 대응한 지상 건축물로서 사당과 묘궐廟闕이 출현했다. 유교에서는 사람이 죽으면 정신에 해당하는 혼魂은 하늘로 올라가고 육체에 해당하는 백魄은 땅으로 돌아간다고 믿었다. 때문에 조상의 넋인 혼을 모시기 위해서 사당을 짓고 시신인 백을

〈복희〉, 서한, 하북성 낙양시
중국 고대 신화의 전설적인 시조신인 복희와 여와는
사람의 상반신에 뱀의 하반신을 한 모습으로 등장한다.
남성의 모습을 한 복희와 여성으로 나타나는 여와가 무덤
위쪽에 그려져 있다. 서한시대 복천추(卜千秋)의 무덤에서
발견되었으며, 화려한 색채와 활달한 묘사가 돋보인다.

모시기 위해 무덤을 만들었다. 조상 숭배를 위한 건축공간으로서 사당에서는
죽은 이의 혼이 깃들어 있다고 여긴 신주를 받들어 모시고 제례를 올렸다. 따
라서 사당은 조상들의 혼령을 모신 곳으로 가장 신성한 건물이자 정신적 중
심지였다.

무덤과 사당 등 상장례와 관련된 건축물은 후장 풍습에 따라 각종 보물을 묻
기도 하고 신성한 제의 장소이며 조상을 기리는 기념물이기도 하므로 견고
하고 훼손되기 어려운 재료가 선호되었다. 그래서 오랫동안 보존되는 견고
한 석재로 무덤과 주변 건축물을 만들었는데, 이러한 석조건축물의 경우에
도 나무나 벽돌로 만든 것과 같은 장식효과를 내야만 했다. 과거에는 칠기
나 나무로 만든 관과 무덤에 표현했던 내용을 이제 벽화 대신 화상석과 화상
전을 이용해 장식했다. 여기에는 효덕孝德을 상기시키는 도상이 묘사되었으
며, 교훈적·역사적 고사에서 따온 도상들이 효행을 과시하는 역할을 했다.
조상이 사망하면 가족들은 뛰어난 장인을 고용하여 화상석으로 장식한 건
축물을 만들었다. 우선 화공 석재의 평평한 면에 먹과 붓을 사용해 밑그림을
그린다. 다음으로 석공은 화공이 그린 먹선을 따라 요철로 형상을 돌에 새긴
다. 조각이 끝난 후 화공은 다시 채색을 한다. 이런 과정을 거쳐서 제작되었
기 때문에 엄밀한 의미에서 조각이라 부르지 않고 그림畵이라고 불렀던 것
이다. 화상석은 돌의 표면을 조각하는 기법에 따라 선각과 부조로 구분할 수
있으며, 내용은 대체로 벽화와 유사해 천상계·선계·인간계 등으로 구분
할 수 있다. 현재 화상석은 산동 지역에 가장 많이 남아 있는데 효당산석사孝
堂山石祠, 가상嘉祥의 무씨사武氏祠가 유명하다. 이들은 여백을 깎아내고 선각
으로 새겼는데 내용으로는 역사적 고사가 가장 풍부하여 고대 제왕, 열녀, 효

무량사 화상석 〈서벽 탁본〉
네 개의 층으로 구분되는데 맨 위에는 고대 전설의 시조와
제왕의 모습을, 그 아래는 효자의 이야기를, 세 번째는 의로운
사람들을, 맨 아래는 말을 타고 출행하는 장면이다.

▽ **〈양고행〉, 무량사 화상석**
양고행은 한 손에 거울을 들고 다른 손에 칼을 든 모습으로
묘사되었다.

▽▽ **〈형가자진왕〉, 무량사 화상석**
형가가 던진 비수가 화면 가운데 기둥에 꽂혀 있다. 기둥 왼편의
한 사람은 머리를 돌리고 황급히 도망을 가며, 기둥 오른편의
한 사람은 노하여 뒤쫓고 있다. 나머지 한 사람은 이를 제지하려고
허리를 잡고 있으며, 그 위에 한 사람은 엎드려 있다. 땅에는
함의 뚜껑이 열려 있다.

자와 의사義士, 자객, 열사 등이 등장한다.

151년에 사망한 무량武梁을 위해 세워진 무량사武梁祠에는 유교 덕목 인仁을
중심으로 충효와 절의를 대표하는 내용이 벽면을 가득 채우고 있다. 이 중에
서 인간세계를 표현한 것으로는 역사고사화 43폭과 종묘제사 장면이 있다.
등장인물은 고대 제왕, 절부열녀, 효자, 협객의 네 부류로 나눌 수 있다. 고대
제왕은 전설상의 상고시대에 속하는 삼황복희, 축융, 신농과 오제황제, 전욱, 제
곡, 요, 순를 위시하여 모두 열 명의 도상이 배치되었다. 열녀는 서한 말기 유
향이 지은 《열녀전》에서 일곱 명을 묘사했는데, 위급한 중에도 정절을 지킨
여인들과 의義를 규범으로 행한 용감한 여인들이다. 예를 들어 위魏나라의 양
고행梁高行은 아름답고 행실이 좋았는데, 남편이 일찍 죽자 재가하지 않았
다. 여러 귀인이 청혼했으나 거절했고, 마침내 위나라 왕이 사자를 보내 궁
으로 들어오라고 하자 정절을 지키는 것이 도리라고 하면서 자신의 코를 베
었다. 무량사 화상석에는 한 손에 거울을 들고 다른 손에 칼을 든 모습으로
묘사되었다. 효자 이야기는 무량사의 서벽·후벽·동벽에 배치되었는데, 모
두 17폭으로 역사고사화 중에서 가장 많은 숫자다. 한편 협객 이야기는 8폭
으로, 그중에서 서벽에 있는 〈형가자진왕荊軻刺秦王〉은 한대의 화상석과 화
상전에 가장 많이 보이는 소재다. 형가는 자신이 모시던 연燕 태자 단의 요
청으로 진왕을 암살하려다 실패한 인물로 형가가 태자 단에게 표현한 충과
의를 높이 기린 그림이다.

이런 회화적 표현들은 무덤 주인들의 정치적 이상, 즉 황제가 삼황오제를 본받아 성현지군이 되고, 천하의 백성은 충효절의를 엄수해 충신효자와 절부열녀가 되어 태평성대를 실현하려는 의지를 나타낸다.

위진남북조시대

위진남북조시대에 중국은 통일된 시기가 끝나고 장기간 분열을 겪었다. 북방으로부터 남방으로 대거 이주가 있었고 남조가 경제적으로 번영했다. 사상과 문화 측면에서도 현저한 변화가 있었다. 동한이 멸망하면서 정통의 지위에 있던 유교사상이 흔들리게 되었다. 허위적으로 명분을 중시하고 현학적으로 경전을 연구하는 경향이 비판받았으며, 허황된 도참과 역술을 펼치는 것이 힘을 잃었다. 반면 노장사상을 숭상해 현실을 초탈한 이상세계를 추구하는 경향이 나타났다. 유교를 숭상하던 사대부 사이에서도 세속을 등지고 소박하며 정결한 생활을 추구하는 것이 유행했다. 문화예술 영역에서도 아직 도덕과 규범을 선양하고 효자·열녀·열사에 관련된 고사의 비중이 크긴 했지만, 서서히 새로운 면모가 나타났다.

| **고개지의 활약** | 이 시기에는 문인사대부들이 화단에 진출해 회화적 표현영역이 확대되었고, 표현 기교도 현저히 높아졌다. 일부 화가는 전통적 제재를 뛰어넘어 문학작품에서 소재를 취했다. 이 화가들의 두드러진 특징 중 하나는 선線을 가장 중요한 표현 수단으로 삼았다는 것이다. 이는 색色과 면面 위주로 구현된 서구 회화와 크게 대비되었다. 동진의 사대부 가문 출신이었던 고개지顧愷之, 346년경-407년경는 인물화에서 독특한 선묘를 구사해 이후 인물화의 방향을 제시한 것으로 평가된다. 고개지는 "봄날에 누에가 실을 뽑아내는春蠶吐絲" 듯 가늘고 섬세하면서도 탄력이 넘치는 필선을 구사했다. 또한 "봄날에 구름이 공중을 떠다니고, 흐르는 물이 대지를 달리는春雲浮空 流水行地" 느낌을 자아내는 우아하고 유연한 선묘를 능숙하게 펼쳐보였다. 그의 화론에 따르면 선묘는 단순히 형상을 드러내는 것 이상의 의미를 지닌 표현 수단이다. 대상의 형태, 질감, 양감, 운동감을 실감 나게 전달할 뿐만 아니라 인물의 분위기와 성격까지도 제시하는 것이다. 인물을 그리는 데 외형 묘사에 그쳐서는 안 되고 내면의 정신까지 담아내야 한다는 의미로 '전신傳神'을 중시했다. 기법적인 측면에서 본다면, 이는 아주 작은 부분에서 성패가 판가름날 수도 있다는 의미였다. 고개지가 배해裵楷라는 인물의 초상을 그릴 때, 뺨에 세 가닥 수염을 덧그려서 비로소 전신의 효과를 냈다는 유명한 일화가 있다. 즉 전신은 어느 정도까지 부분적으로 성취될 수 있는 것이 아니라, 조금이라도 미흡하면 도달할 수 없는 것이다. 인물의 성

〈여사잠도〉 중 풍첩 장면, 당대 모본, 비단에 채색, 높이 25cm, 런던 영국박물관
현재 아홉 장면이 남아 있다. 각각의 인물마다 동작이 잘 표현되어 있으며, 이야기를 효과적으로 전달하기 위한 구도를 취하고 있다.

격을 표현하고 내면을 깊이 있게 묘사하는 새로운 요청이 바로 전신이었다. 현재까지 고개지의 화풍을 잘 전해주고 있는 〈여사잠도女史箴圖〉는 그에 대한 높은 평가가 과장이 아니었음을 입증한다. 〈여사잠도〉는 서진의 문학가 장화가 쓴 《여사잠》을 채색 두루마리 그림으로 도해한 것이다. 《여사잠》은 궁궐 여인들로 하여금 부도덕한 욕심을 자제하여 올바른 처신을 하고 과거 모범적인 여인들의 행실을 본받을 것을 가르치는 내용으로, 유교이념을 강조하는 작품이다. 따라서 그림 또한 이러한 내용을 정확하게 전달하는 것이 주된 목적이었다. 그러나 고개지는 교훈적인 주제를 직접 드러내기보다는 회화의 시각적 효과에 치중했다. 등장인물들을 살펴보면 마치 가는 제도용 필기구로 정교하게 작도한 것 같다. 끊어질 듯 섬세한 필선이 일정한 굵기로 그어져 있어 부드러운 모필을 사용했다고 믿기 어려울 정도다. 여성의 신체는 고개지의 화필에 의해 빼어나게 묘사되었고, 단정한 몸가짐과 높게 치장한 머리와 바람에 풍성하게 나부끼는 옷자락이 고아하고 우아한 자태를 보여준다. 더욱이 등장인물의 성격과 사건 전개에 따른 분위기도 선묘에 반영되어 있다. 예를 들어 한 원제元帝가 비빈들과 궁궐 정원에서 노닐 적에 우리에서 곰이 한 마리 뛰쳐나온 장면을 보자. 사람들이 놀라 피하는 순간에 풍첩馮婕이 홀로 당당히 곰과 맞서 황제를 위험에서 구했다. 고개지는 풍첩의 용기와 황제의 당혹, 비빈들의 나약함을 잘 묘사하고 있다. 이에 해당하는 역사 고사를 모르더라도 무슨 일이 벌어지고 있는지 대략은 짐작할 수 있으며, 이는 바로 생생한 선묘에 의해 가능한 것이다.

△△ 〈죽림칠현〉, 남북조, 높이 80cm, 남경박물관

남경의 서선교(西善橋)에서 발견되었다. 완적(阮籍), 혜강(嵇康), 왕융(王戎), 산도(山濤), 상수(尙秀), 유령(劉靈), 완함(阮咸) 일곱 사람은 모두 자연을 벗 삼아 대나무 숲속에서 노닐면서 시를 쓰고, 악기를 연주하고, 술을 마시며 자유로운 삶을 즐겼다.

△ 〈행렬도〉, 누예 무덤 벽화, 북제, 높이 130cm, 산서성 태원시

무덤방으로 가는 통로 양쪽에 기마병, 낙타 대열, 관리들의 모습 등이 묘사되었다. 서로 교차하는 사람들의 시선, 서로 다른 자세를 취한 말의 배열 등이 화면을 생동감 넘치게 해준다.

이러한 고개지의 화풍이 완전히 독창적인 것은 아니었다. 한대부터 선묘를 위주로 하는 회화가 꾸준히 발전했고, 고개지시대에는 높은 수준에 도달하여 널리 통용되고 있었던 것이다. 회화는 아니지만 돌로 만든 관 표면에 선각으로 효자도, 사신도 같은 그림을 새겨 넣은 사례도 여럿 알려져 있다.

한편 남조시기에는 도교적인 미술도 발달했다. 이 시기 현실도피적인 사상적 모색은 과거의 유교적 속박을 탈피하게 만들었고, 미술에서도 새로운 경향이 등장했다. 남경 등지에서 발견된 벽돌무덤에는 노장사상의 가르침을 좇아 청담淸談을 나누고 술을 즐기는 모습이 표현되어 있다. 당시 상류 귀족사회에서는 이러한 풍습이 유행했으며, 죽림칠현竹林七賢은 동진과 남조 귀족들이 추앙하는 고대 인물들이었다. 이 중에서 벽돌에 돋을새김으로 선묘를 표현하여 죽림칠현을 묘사한 것이 대표적이다. 약 200개의 벽돌로 화폭을 구성했는데, 인물은 두 명씩 무덤 양쪽 벽에 대칭으로 배치했다. 다만 인물의 짝을 맞추기 위해 춘추시대의 영계기榮啓期를 포함시켰다. 이들은 악기를 연주하거나 휘파람을 불고 사색에 잠기기도 하며 술을 즐기는 모습이다. 당시에는 유교적 명분을 거부하며 자연을 따르고 개성적인 인물에 대한 품평을 중시해 풍모·재주·기질 등에 주목하는 태도가 널리 퍼졌는데, 이전 시기에 도덕과 절제를 강조하던 것과는 크게 대비된다. 여기서도 고개지가 추구했던 유연한 선묘에 의한 인물의 내면을 표현하는 방식이 그대로 적용되고 있다.

북조에서는 계속 높은 수준의 무덤 벽화가 제작되었다. 특히 태원에서 발견된 북제 동안왕東安王 누예婁睿의 무덤 벽화에는 뛰어난 필법과 구도를 사용한 행렬도가 그려져 있다. 말을 탄 인물들이 밀집된 공간에 겹쳐져 표현된 복잡한 구성이지만, 효과적인 배열과 정교한 묘사로 전혀 혼란스럽지 않다. 이러한 작품들에서 공통으로 확인할 수 있는 것은, 정확하면서도 섬세한 필선의 묘미를 한껏 발휘해 인물을 생동감 넘치게 표현한 점이다. 결국 고개지로 대표되는 섬세한 필치의 이 시대 인물화는 이후 중국 회화의 중요한 전통으로 자리 잡았다.

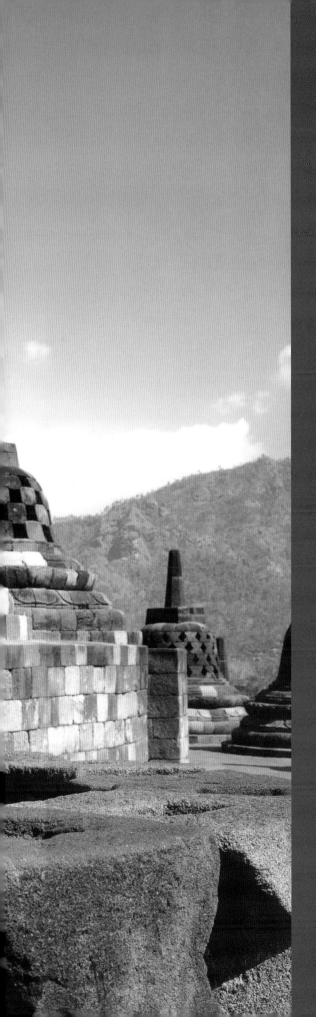

종교와
권력의 표현

03

안정된 국가의 종교양식과 문화예술

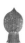

강력한 고대국가의 등장은 미술에 어떤 영향을 주었을까? 전제 왕권의 막강한 권력은 아시아미술의 발전에 어떤 역할을 했을까? 중국에서는 남북조시대의 분열과 혼란기를 수습하고, 국토를 통일한 수나라와 당나라에 의해 비로소 300여 년 동안 평화의 시대를 맞게 된다. 정치적 안정과 경제적 번영으로 이룩한 화려한 미술을 통해 이 시기가 명실공히 중국 문화와 예술의 황금기가 되었음을 알 수 있다.

계속되는 전란으로 사회가 불안정했던 남북조시대에 남조에서는 현실도피를 위한 노장사상과 허무주의가 발달한 것과 달리 막강한 왕권을 구가했던 북조는 황실의 전폭적인 지지로 운강 석굴, 향당산 석굴 등 대규모의 석굴사원을 조성했다. 석굴사원과 그 내부의 불상, 벽화는 이를 후원한 북조 국가들의 전제왕권과 경제력을 단적으로 보여준다.

수·당 시대는 안정된 정치와 번영을 통해 활달하고 자신감에 넘치는 미술을 생산했다. 전 시대에 이어 엄청난 비용이 들어가는 석굴사원과 사원을 짓도록 하고 황제의 권위와 위엄을 과시한 것도 이 시대이다. 또한 세계 각지의 미술을 받아들여 조화롭고, 역동적인 당 문화를 구축했다.

뒤늦게 백제로부터 불교가 전해진 일본도 고대국가의 기틀을 잡는 과정에서 적극적으로 불교를 받아들이고, 불교사원을 건립했다. 대규모의 국가 사찰을 짓고, 불상을 조성하여 일본의 불교는 단기간에 성장할 수 있었다.

반면 후기 굽타 왕조 이후 인도에서는 불교가 쇠퇴하거나 힌두교와 결합하는 양상을 보인다. 힌두교의 괄목할 만한 성장이 두드러져 인도 전역에서 웅대한 힌두교 사원이 건립되기 시작했다. 이는 굽타시대 서인도를 중심으로 활발하게 이뤄진 불교 석굴사원 개착에 뒤이어 이뤄진 일이다. 강력한 힌두 왕조의 탄생과 함께 힌두교 미술은 건축과 조각을 중심으로 현실적이고, 관능적인 방향으로 발전했다.

불교와 힌두교는 동남아시아로도 전해져서 이슬람 유입 전까지 동남아시아 사람들에게 정신적인 지주를 제공하였다. 이들은 대규모의 기념비적 건축물을 남겼을 뿐만 아니라 해상 실크로드를 통해 동서미술 교류의 가교 역할을 했다.

아시아의 역사
WORLD HISTORY

아시아미술의 역사
ART HISTORY

401–402 인도 우다야기리 석굴사원 건립

5세기 초 인도 비타르가온 사원 건립

495 중국 낙양 용문 석굴 고양동 조영

319/320
굽타 왕조 건국/찬드라굽타 1세

500–523 용문 빈양중동 조영

법현의 중인도 방문 405–11

인도 남서부 찰루캬 왕조 543–

인도 남동부 팔라바 왕조 574–

6세기 초 인도 데오가르 비슈누 사원 건립

618–907
당나라

596 일본 아스카데라 완공

6세기
엘레판타 마헤슈바라 석굴사원

601–602 수대 인수사리탑 건설

607 일본 호류지 창건

현장의 인도 방문 630–43

6세기 중엽 향당산 석굴

623
일본 호류지 금당 석가삼존불

당 태종의 율령격식 선포 637

641 이태, 용문 빈양남동 조영

658 이복, 신통사 천불애 아미타불 조성

7세기 전반 일본 구세관음 조상

710–794
나라시대

650 인도 파라슈라메슈바라 사원 건립

7세기 중엽 일본 구다라 관음 조성

아랍인들의 신드 정복 711

670 일본 호류지, 화재로 전소

672–675
용문 봉선사동 조영

704, 704, 724 광택사 칠보대 불상군

인도 북동부 팔라 왕조 750–

725 인도 라자심헤슈바라 사원 건립

찰루캬 왕조 멸망, 라슈트라쿠타 왕조 설립 753–

739 일본 호류지 동원가람 건립

헤이안시대 794–1185

8세기 인도 엘로라 카일라사나타 사원

8세기 후반
인도네시아
보로부두르 사원 건립

당 무종의 폐불령 845

인도 남부 촐라 왕조 재건 850년경

954 인도 카주라호 락슈마나 사원 건립

촐라 왕조의 라자라자왕: 남인도와 스리랑카 정복 985–1014

마흐무드 가즈니의 북인도 침략 1000–27

1010 인도 탄자부르, 라자라제슈바라 사원 건립

11세기 초 인도 부바네슈와르, 링가라자 사원 건립

1113–1150
앙코르, 수리야바르만 2세

앙코르, 자야바르만 7세 1181–1218

12세기 캄보디아, 앙코르 와트

13세기 초 캄보디아, 바욘 사원, 앙코르 톰

13세기 인도 코나락, 수리야 사원 건립

I 국가와 개인의 종교

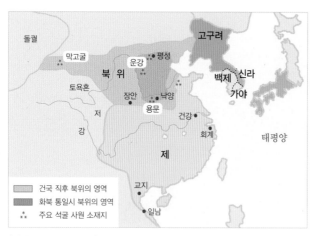

〈남북조시대의 동아시아〉

북위 : 국가불교와 대규모 불사

중국 불교 조각이 본격적으로 활발하게 만들어진 것은 북위北魏, 386-534 시대다. 여기에는 대규모로 절을 짓고 불상을 조성하는 등 불사를 주도할 수 있었던 황실의 비호가 큰 힘을 발휘했다. 이러한 불사는 무엇보다도 막대한 비용이 들어가기 때문에 일반 신도들로서는 웬만해선 어려운 일이다. 신도 여러 명이 신앙결사를 맺고 돈을 모아서 불상을 만들거나 사원을 보수할 수는 있었지만, 절을 통째로 짓기란 어려웠다. 황실이나 상당한 권력과 재산을 지닌 고관대작의 후원이 남북조시대 이래 불교미술을 융성하게 한 것이다. 사원에 안치하기 위해 조성한 불상 중에도 황실에서 후원한 예들이 있지만, 막대한 비용이 들어가는 석굴사원 조영이야말로 황실을 비롯한 세도가들의 후원이 중요한 역할을 했다. 흔히 불교국가로 알려진 북위 역시 마찬가지였다. 북위 황제 태무제太武帝가 불교를 말살하라는 폐불령廢佛令, 446-452을 내리기도 했지만, 황실과 귀족은 여전히 불교 조각의 흐름을 좌우하는 중요한 후원자 역할을 했다. 북방 유목민 선비족 계통인 탁발족拓跋族이 세운 북위는 398년에 남하해 평성平城, 현재의 산서성 대동大同을 수도로 정하고 주변 국가들을 정복해 439년 마침내 북중국 전체를 통일했다. 당시 태무제가 자신이 멸망시킨 양주의 북량北涼 사람들을 대동으로 강제 이주시켰기 때문에, 북량의 불교미술이 북위 석굴사원에 큰 영향을 주었을 것으로 추정한다.

| 운강 석굴 | 북위 황실의 대대적인 후원으로 조성된 대표적인 예가 운강 석굴이다. 산서성 대동시 서쪽으로 약 16킬로미터 떨어진 무주산에 있는 운강 석굴에는 동서 약 1킬로미터에 걸쳐 40여 개의 굴감이 남아 있다. 태무제의 손자인 문성제文成帝는 할아버지와 달리 불교 숭상 정책을 폈다. 당시 불교 교단을 통솔하는 최고위직인 사문통에 임명된 담요曇曜는 문성제에게 북위의 과거 황제 5명에게 바치는 석굴 다섯 개를 조영할 것을 청했다. 문성제의 지지와 후원 및 담요의 지도 아래 대형

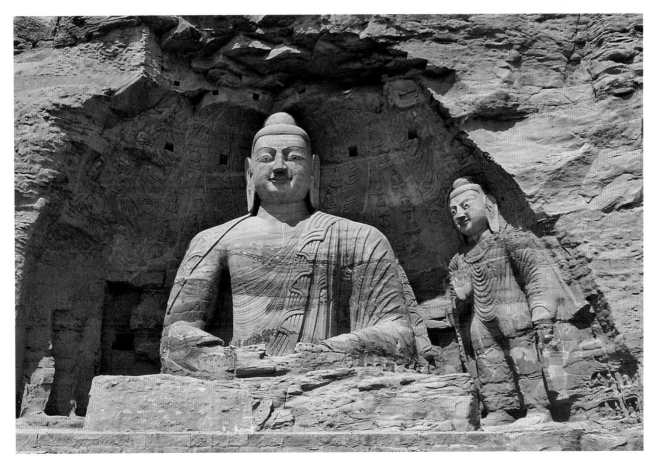

〈불좌상〉, 북위, 460년경, 운강 20굴, 대동
규모도 막대하지만 조각의 양식 자체도 강인한 인상을
주기에 충분하다. 굵고 넓은 목과 어깨. 미소를 띠었지만 표정이
보이지 않는 얼굴. 길게 늘어진 귀에 이르기까지 북위 황실이
보여주고 싶은 기상을 나타냈다고 해도 과언이 아니다.

불상을 각각 5구 안치한 거대한 규모의 석굴 5동이 460년부터 465년까지 조영되었는데, 이것이 현재 운강 석굴 16굴에서 20굴에 해당한다. 운강에서 가장 먼저 조영된 이 다섯 굴의 불상은 북위 태조부터 문성제에 이르는 다섯 황제를 위해 봉헌되었다. 이들 운강의 초기 5굴은 담요의 청을 받아들여 조성했기 때문에 '담요 5굴'이라고 한다. 태무제의 혹독한 폐불을 경험한 담요는 '황제가 곧 현세의 여래'라는 '황제즉당금여래皇帝即當今如來' 사상을 주장해 황제를 위한 불상을 만들게 함으로써 불교에 대한 지배층의 비호를 더욱 돈독히 하려고 했다.

담요 5굴 중에서 가장 규모가 큰 20굴은 멀리서도 눈에 띄는 만큼 운강을 대표한다고 해도 과언이 아니다. 당당하고 위엄 있는 본존불은 두 손을 앞에 모아 선정인을 하고 있다. 법의는 왼쪽 어깨에 옷이 걸쳐진 편단우견 형식으로 입었는데, 오른쪽 어깨는 살짝 옷으로 가리고 있다. 이런 형식은 막고굴을 비롯한 하서회랑의 양주 지역 조각에서 많이 나타나 흔히 '양주식 편단우견'이라고도 부른다. 옷 주름은 좁은 간격으로 납작하게 새겨져 평면적으로 보인다. 운강 석굴 전기의 불상은 이처럼 어깨가 넓으며 양감이 풍부한 신체에 오른쪽 어깨를 옷으로 살짝 덮은 편단우견, 중앙에 가는 홈을 파서 이중으로 보이게 만든 옷 주름을 특징으로 한다. 보살상도 상반신은 대부분 옷

〈막고굴 제96굴 북대불전〉

을 입지 않고 신체에 바로 달라붙은 X자형 영락瓔珞 장식을 하고 있으며, 천의天衣와 머리띠가 역동적으로 바람에 날리는 모습으로 만들어졌다. 둥글고 양감이 강한 신체와 밝은 표정에서 북량이 있었던 양주 조각, 더 나아가 서역 조각의 영향이 잘 보인다.

운강 석굴 조각이 돈황 막고굴을 비롯한 중국 서부지역과 관계가 있다는 것은 석굴의 평면과 구성에서도 알 수 있다. 예컨대 돈황 막고굴과 금탑사 석굴에는 굴 한가운데 중심주라고 불리는 넓은 사각 기둥이 있는데 운강 석굴 일부에도 같은 중심주가 있다. 중심주에는 사방 각 면에 다양한 불상을 조각해서 마치 굴 한가운데 탑이 있는 것처럼 보인다. 담요 5굴 이후에도 운강에서는 계속해서 석굴이 개착되고 거대한 불상이 세워졌다. 황제를 불상에 견주어 현세의 권위를 과시하고 종교적 경외심을 불러일으키는 기념비적인 조각은 담요 5굴에서 충분히 볼 수 있지만, 불교 교리를 설명하기 위한 노력도 게을리하지 않았다. 그중 눈에 띄는 것은 불교적 세계관을 반영한 다양한 조각들과 석가모니의 생애를 묘사한 불전도 조각이다. 이 시기에 표현된 석가모니의 생애는 마치 시각적으로 나타낸 서사처럼 보인다. 글을 못 읽는 사람이라도 석굴 내부의 조각을 보면서 석가모니의 생애를 머릿속에 그리고 공경하는 마음을 일으킬 수 있다. 흥미로운 점은 운강에 조각된 석가모니가 이미 중국화됐다는 것이다. 중국인의 복식과 생김새로 인도의 석가모니를 나타낸 것은, 운강의 서사조각들이 기존 미술작품을 모델로 해 만든 것이 아니라 이야기에 기반을 둔 중국적인 창작임을 시사한다. 운강 석굴의 조영과 불상 조성은 20여 년간 지속되다가, 북위가 낙양으로 천도함에 따라 자연스럽게 쇠퇴했다.

| **용문 석굴** | 북방 유목민족이었던 북위는 점차 중국화, 즉 한화정책을 적극 추진해 493년에는 마침내 중화문명의 요람이라고 할 수 있는 낙양으로 천도한다. 이후 낙양에서 있었던 불교의 변화와 사원 건축은《낙양가람기洛陽伽藍記》를 통해서 짐작할 수 있다. 낙양으로 수도를 옮긴 이후에도 북위 황실은 대대적으로 석굴사원을 건립하고 싶어 했다. 운강의 종교적 영광을 낙양에서 되살리고 싶었던 것이다. 그러나 북위의 세력이 이미 많이 약해져 있었기 때문에 운강처럼 대규모 불교미술을 만들진 못했다. 돈황 막고굴, 운강 석굴과 더불어 중국 3대 석굴 중 하나이자 세계문화유산으로 등록된 용문 석굴龍門石窟이 대표적인 낙양 천도 이후의 석굴이다. 낙양 근교에 있는 용문 석굴에는 북위부터 당대에 이르기까지 황실과 귀족, 장군, 승려들이 후원해 다양한 조성 활동이 이루어졌다. 그러나 북위시대 석굴들은 고양동古陽洞과 빈양중동賓陽中洞을 제외하고는 대부분 미완성인 채로 남겨졌다. 국운이 이미 기울었기 때문인지, 북위 황실이 500년경 용문 빈양동에 조영하던

〈불좌상〉, 북위, 496년경, 용문 고양동, 낙양
마멸된 부분이 많아서 세부 형상을 알기는 어렵지만 불상의
마른 골격은 잘 보인다. 어깨는 좁아졌고, 옷은 두꺼워서
신체를 거의 드러내지 않는다. 정면관 위주의 중국식
미의식으로 바뀌었음을 보여준다.

세 개의 굴 중에서도 빈양중동밖에 완성하지 못했다.

용문 고양동과 빈양중동의 조각들은 운강의 조각양식을 계승한 면도 있으나 훨씬 딱딱한 조형감각을 보여준다. 철저히 정면관을 중시하고 옷 주름은 도식화되어, 선을 중시하는 한족漢族의 전통적인 미의식이 반영되었다고 보기도 한다. 용문 석굴에서 가장 먼저 조영된 고양동에는 다양한 종류의 명문이 새겨져 있어 하나의 굴에 각계각층의 사람들이 후원하고 불상을 조성했음을 알려준다. 이 점은 운강 석굴의 경우와는 분명히 차이가 있다. 우선 운강 석굴에는 조성 배경을 알려주는 명문이 매우 드물지만, 용문 석굴은 고양동에만도 수십 개의 명문이 있다. 이로 인해 운강 석굴 조영이 황실과 귀족 중심으로 이뤄진 데 반해 용문에서는 보다 다양한 계층의 사람들이 참여했다는 것을 알 수 있다. 고양동 본존불에는 운강 석굴 조각양식의 영향이 일부 남아 있다. 간격이 좁고 추상적으로 형식화된 옷 주름 표현, 턱이 좁고 갸름한 장방형 얼굴과 고졸미소, 빈약한 어깨, 대의 자락이 대좌까지 흘러내린 상현좌裳懸座 등의 표현은 북위 불교 조각양식의 변화를 잘 보여준다. 용문 석굴의 북위 조각들은 운강 석굴에서 시작된 중국화혹은 한화가 보다 진전되면서, 복식만 변한 것이 아니라 신체도 이전보다 수척한 형상으로 바뀌었다. 윤곽선을 중시하는 묘사가 늘어나 마르고 단단해 보이는 불상들은 흔히 중국 회화에 나오는 용어를 써서 '수골청상秀骨淸像'이라고 묘사된다.

고양동과 달리 황실이 관여해 조영한 것이 용문 석굴 빈양동 세 굴이다. 빈양동의 세 석굴 가운데 완성된 굴은 빈양중동뿐이며, 북동과 남동은 완성되지 못했다. 빈양동은 선무제宣武帝, 재위 499-515가 돌아가신 아버지 효문제와 어머니 문소황태후를 위해 조성한 석굴이다. 문헌이나 명문으로 확실하게 지목할 수 있는 예가 별로 없지만 빈양동 이전에도 돌아가신 부모를 위해 황제나 세도가들이 석굴을 조영했을 가능성이 크다. 황실의 막강한 후원을 받았음에도 치밀한 석회암 벽을 파고들어 가 석굴사원을 만들기는 어려웠

〈불좌상〉, 북위, 523년경, 용문 빈양중동, 낙양
고양동에 비하면 잘 남아 있는 편이다.
본존불은 입가에 가득한 고졸 미소를 보여주고 있으며
어깨가 넓어졌고, 손도 큼직하게 표현됐다.
중국식 복식을 하고 있어서 가슴 아래로
옷고름이 흘러내린 것이 잘 보인다.

〈황제황후예불도〉, 북위, 6세기 초, 공현 석굴, 공의
위아래 각 1단씩을 제외하고 3단으로 벽을 분할해
예불하러 가는 행렬을 새겼다. 위에서 아래로 신분의 차이에
따라 황제와 황후 무리들이 차례로 불상에 예불하러 가는
모습을 나타냈다. 인물의 크기는 신분에 따라 정해졌는데,
이를 계급적 스케일이라고 한다. 각 인물은 당시의 복식과
생활용구, 장신구를 잘 보여준다.

기 때문인지, 빈양동에서는 운강 석굴에서 볼 수 있는 것 같은 장대한 기념비적 미술의 느낌은 없다. 빈양중동은 굴내 정면에 본존불을 중심으로 두 구의 보살과 두 구의 나한羅漢이 양쪽에 있는 오존불五尊佛을 새겼다. 운강에서 보이지 않던 오존불 구성도 빈양동 조각의 특징이다. 비교적 마른 느낌을 주는 고양동 불상에 비해 훨씬 인체를 둥글게 처리했으며 양감에도 신경을 쓴 모습이다. 각각 여원인與願印, 소원을 들어준다는 의미, 시무외인施無畏印, 두려움을 없애준다는 의미을 한 큼지막한 두 손과 미소 띤 얼굴이 두드러진다. 뒷벽에 섬세하게 새긴 화염문火焰文, 연화문蓮花文도 운강 석굴의 이국적인 부조들과는 차이를 보인다. 운강과 용문 빈양동을 비교할 때, 같은 북위 황실의 후원에 따라 조영되었음에도 전혀 다른 구성과 조각양식을 보여준다는 데 주목할 필요가 있다. 이 차이가 어디에서 왔는지는 연구되지 않았지만, 불상을 설계하거나 조영에 관여한 장인들이 전혀 달랐음을 말해준다.

한편 굴 입구 좌우 내벽에 〈황제황후예불공양도皇帝皇后禮佛供養圖〉, 〈유마문수대담도維摩文殊對談圖〉 등이 새겨진 것도 눈여겨볼 만하다. 이전의 조각에서는 이처럼 황제·황후가 예배하기 위해 행차하는 모습이 보기 드물었지만, 낙양으로 천도한 이후의 석굴사원 부조에서는 종종 나타난다. 게다가 황제·황후와 그 행렬은 모두 중국식 복장, 즉 한족 복장을 하고 있어서 북위의 한화정책이 계속 실행되고 있음을 시사한다. 낙양 근교에 있는 공현鞏縣 석굴에도 이 시기에 조영된 〈황제황후예불도〉가 표현되었는데, 공현 석굴 역시 용문 석굴 못지않게 황실과 깊이 관련되었다. 비교적 세밀한 용문 석굴 조각에 비해 공현 석굴 조각들은 간략하고 부드러운 것이 특징이다. 양쪽 벽면을 보통 5단씩으로 나누고 황제와 황후가 각각 반대편 벽에서 중앙의 불상을 향해 걸어가는 듯한 모습이며, 사람들은 모두 중국식 예복을 갖춰 입고 각각 4명에서 7명 정도가 한 무리가 되어 끝없이 이어지는 행렬을 이룬다. 이러한 행렬도는 6세기 중엽 이후에는 찾아보기 어렵기 때문에, 일시적으로 유행했던 것으로 보인다.

| **향당산 석굴** | 북위 말기의 정치적 혼란은 결국 북위의 멸망과 연이은 동서 분열로 이어졌다. 각각 장안長安과 업鄴으로 천도한 서위535-556, 동위534-550는 이후 각기 북제550-577, 북주556-581로 이어지면서 각축을 벌인다. 이 시기 불교미술은 정치적 혼란만큼이나 복잡하게 전개되었으며, 이들 왕조가 각각 이삼십 년밖에 존속하지 못했기 때문에 미술의 변화상을 뚜렷이 그려내기란 쉽지 않다. 대체로 동위의 불상은 북위 말기 불상의 엄격한

좌우대칭이 느슨해지고, 얼굴과 어깨의 선이 둥글어지면서, 날카롭고 각진 옷 주름도 한결 차분해지는 경향을 보인다. 반면 서위의 불상은 여전히 각이 지고 옷 주름이 길게 늘어져 번잡하게 표현되는 경향이 있다. 동위의 뒤를 이은 북제의 불교미술은 신체를 둥글고 부드럽게 표현해 양감이 증대되며, 옷 주름이 이전보다 간략해져서 인체를 잘 드러낸다. 서위에 이어 건국된 북주에서는 무제武帝가 또 폐불령574-581을 내려서 불교가 위축된 탓에 현재 남아 있는 유물이 북제만큼 많지는 않다. 북주의 불교미술은 대개 둥글넓적한 머리, 튼실하고 묵직한 중량감, 매우 짧고 땅딸막한 동자형童子形 신체를 특징으로 하며 보살상의 경우에는 묵직한 영락으로 번잡하게 장식하는 경향이 두드러진다.

북제의 중요한 석굴 가운데 향당산響堂山 석굴은 황실의 후원을 받은 것으로 유명하다. 북제의 수도였던 업도業都 고산鼓山에 있는 향당산 석굴은 하북성과 하남성에 걸쳐 있어 북향당산과 남향당산으로 나뉜다. 이들은 북제를 세운 고씨 일가의 발원으로 세운 일종의 묘굴墓窟이다. 누가 묻혔는지에 대해서는 여전히 논란이 있지만, 향당산 석굴을 조영한 문선제의 아버지인 고환高歡의 관을 모신 석굴사원이라는 설이 가장 유력하다. 죽은 이의 시신을 매장했다는 점에서 이 향당산 석굴은 묘와 사원을 겸한 곳이라고 볼 수 있다. 더욱이 열렬한 불교신자였던 문선제의 막강한 후원으로 조영된 석굴이라는 점에서 북제 황실이 불교 사후세계에 대해 불교적인 관념을 가졌음을 알 수 있다. 현재 미국 워싱턴 프리어미술관에 소장된, 남향당산 2굴에서 떼어온 〈아미타정토도阿彌陀淨土圖〉는 이를 잘 보여준다. 서방정토를 묘사한 이 부조는 중앙의 아미타불을 중심으로 주변에 그를 따르는 무리와 함께 정토에 다시 태어나는 사람들을 묘사했다. 죽은 뒤에 아미타불의 세계에 다시 태어남으로써 구원을 얻는다는 신앙은 이 시기부터 유행했으며, 이 주제는 향당산 석굴에 다양하게 묘사되었다. 살아 있을 때의 죄를 씻고 깨끗한 몸

**〈아미타정토도〉, 북제,
남향당산 2굴 추정, 미국 프리어미술관**
보살과 천인들로 둘러싸인 아미타불을 중심으로
정토의 화려하고 아름다운 모습을 조각한 부조.
아미타 경전에서 설명한 대로 양쪽에 높은 누각과
나무, 연못을 묘사했고 연못에서는 극락정토에서 다시
태어나는(화생化生) 사람들의 모습을 나타내고 있다.

〈불입상〉, 북제, 6세기 후반, 석회암, 높이 64cm, 오로라미술관
아담한 체구의 불상이지만 인체의 양감이 늘어났고, 온화한 얼굴도 훨씬 사실적으로 보인다. 대의가 따로 표현되지 않고 회색과 붉은색 안료로 가사를 그려 넣은 것으로 대신하여 마치 얇은 옷을 입은 것처럼 보인다. 몸에 금칠을 한 흔적이 남아 있다. 사르나트 불상 양식이 해로를 통해 산동에 유입되었음을 보여준다.

으로 부처님나라에 다시 태어나 구원받는다는 생각은 불교의 어려운 수행을 거치지 않아도 된다는 점 때문에 상당히 많은 대중의 관심을 끌어 당대唐代까지 중요한 신앙으로 자리 잡았다.

│ 산동의 북제시대 불교 조각 │ 이 시기에 주목되는 것은 산동성을 중심으로 하는 중국 동부지방에서 새로운 미술 경향이 나타난다는 점이다. 해로를 통해 남조 혹은 동남아시아와의 교역이 상대적으로 용이했던 지방에서 이런 변화가 두드러진다는 사실이 흥미롭다. 청주를 비롯해 임구, 박흥 등 산동성 일대에서 대대적으로 발굴된 일련의 불교 조각들은 그 막대한 양으로도 세간의 관심을 끌었지만 질적으로 우수한 조각으로도 유명하다. 이들은 대부분 어떤 이유로 인해 갑작스럽게 땅에 파묻힌 것으로 추정되며 동위에서 당대에 이르는 시기의 조각들이 망라되었는데 동위-북제기의 예가 다수다. 특히 북제의 조각들은 원통형의 신체, 양감의 증대가 두드러질 뿐만 아니라 얇은 옷이 밀착된 유연하고 섬세한 묘사가 돋보인다. 이전의 동위 조각에서 볼 수 없던 인체를 과감하게 드러내고 화려한 장신구를 착용한 모습은 바닷길을 통해 동남아시아로부터 인도의 새로운 영향이 들어왔기 때문으로 보고 있다.

산동의 보물: 새로 발굴된 불교조각과 바닷길

1970년대 후반 이후 근래까지 제성, 박흥, 청주 등 산동성 일대에서 많은 수의 불교조각이 발굴되었다. 남북조시대에서 당대까지 제작된 대량의 불상은 제작 시기는 다르지만 한꺼번에 매장된 것으로 폐불을 피하기 위한 고육지책이거나, 새로 불상을 만들면서 기존의 불상을 폐기 처분한 유구로 추정되고 있다. 각기 다른 지역에서 발굴되었지만 불상의 양식적 흐름은 일관성이 있으며, 삼국시대 한국 조각과의 관련으로 인해 주목을 받았다. 특히 북제~수대의 조각은 바닷길을 통해 인도에서 동남아시아를 거쳐 새로 전해진 도상과 양식을 반영한다. 이 시기는 동위~서위 이래 계속된 갈등과 분쟁으로 서역 실크로드를 왕래하기 어려웠고, 새로운 불교미술의 도입은 바닷길을 통해 이뤄졌다.

수 : 중국 통일과 인수사리탑

수隋, 581-618는 단명한 왕조이지만 중국 불교미술 역사에 뚜렷한 업적을 남긴 것으로 평가된다. 300년이 넘는 오랜 분열의 시기를 종식하고 중국을 통일함으로써 수는 동서 혹은 남북으로 분열되었던 불교미술의 지역성을 극복하고 통일제국의 단일한 문화로 수렴시킬 토대를 닦았다. 더욱이 수 황실은 중국 역사상 어느 왕조 못지않게 열성적으로 불교를 후원했다. 수 문제文帝, 581-604 재위기에는 전국적으로 불상 150만여 구를 보수하고 10만여 구를 새로 제작했을 정도다. 독실한 불교신자였던 그는 601-604년, 3년이라는 짧은 기간에 100여 기의 사리탑을 세웠는데, 그의 연호를 따라서 이들은 인수사리탑仁壽舍利塔이라고 불린다. 인수사리탑에 봉안된 사리기와 관련 유물들이 오늘날에도 일부 남아 있다. 사리기는 여러 겹으로 이뤄져 있으며 바깥쪽에서 안쪽으로 갈수록 값비싼 재료를 쓴다. 제일 바깥쪽은 대개 돌을 이용한 경우가 많고 안쪽으로는 차례로 동-은-금-유리를 이용한 사리기가 만들어진다. 인수사리기 중에 전체 세트가 제대로 남아 있는 예로 섬서성 요현 신덕사지에서 출토된 사리기를 들 수 있다. 투박한 석제 외함에 금동제 내함, 금동제 원형합, 유리병 등으로 구성되었다. 1969년 출토된 신덕사지 사리기는 석함 뚜껑에 '대수황제사리보탑명大隋皇帝舍利寶塔銘'이라

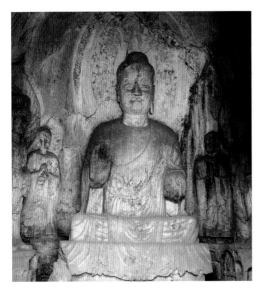

〈불좌상〉, 당, 641, 용문 빈양남동, 낙양
수대 불상에 비해 어깨가 둥글게 처리되어 좀 더
사실적인 느낌을 준다. 부푼 뺨의 양감이 느껴질 정도로
얼굴이 통통하게 표현됐지만 가슴 아래와 다리 부분은
여전히 경직되어 있으며, 옷 주름도 뻣뻣해 보인다.

고 새겨져 있어 인수사리기임을 분명하게 보여준다. 석함 내부에 있던 금동
제 방형함에서는 사리 3과와 오수전, 사산조 페르시아 은화까지 나와서 다
양한 공양구를 함께 넣었음을 잘 보여준다. 이들 사리기는 수 황실의 전폭
적인 후원으로 단기간에 다량 만들어진 것이며 당시의 정교한 공예 제작 솜
씨를 보여주는 예다.

한편 수대의 불상들은 기존 불상을 보수하는 과정에서 각지의 다양한 양식
이 뒤섞이는 양상을 보인다. 수 조각의 특징은 대체로 네모난 덩어리를 쌓
은 듯이 뻣뻣하고 괴량감塊量感 있는 신체에 정면 위주로 움직임이 별로 없
는 자세다. 보살상은 북제·북주보다 훨씬 더 화려하고 정교한 장신구로 치
장했고 원통형 신체는 길쭉하고 유연하게 표현되었으며, 특히 장안長安 지
역에서는 이중으로 U자형을 이루는 천의가 나타난다. 어느 쪽이든지 황실
의 전폭적인 지지를 받은 만큼 대형화된 기념비적 조각의 성격이 강하다.

당 : 대제국과 국제양식의 완성

618년에 이연이 당唐, 618-907을 세우고 제국의 영토를 사방으로 확장함에
따라 비로소 중국에는 정치적·경제적 안정이 이뤄진다. 사회가 안정되었을
뿐 아니라 개방적인 정책을 씀에 따라 동서교류가 활발해짐으로써 당은 국
제적인 문화의 꽃을 피우게 됐다. 당은 중국 역사에서도 다시 찾아보기 힘든
대제국이었으며 문화적 역량과 파급력 또한 엄청났다. 건국 직후 당 황실은
이李씨의 조상이 노자라는 믿음으로 도교에 경도되었기 때문에 도관 건립

 인도로 떠난 구법승, 현장

당 이전에도 인도로 떠난 구법승求法僧의 활약은 이어져왔으나, 당대에
는 적극적인 영토 확장으로 인해 서역을 거쳐 인도까지 안전한 교통로
가 확보되면서 더욱더 많은 구법승이 인도를 왕래할 수 있게 되었다.
이로 인해 서방의 불교문화를 직접 수용하는 일이 훨씬 용이해졌고, 당
문화의 국제성은 그 영향이 상당히 반영된 것이다. 인도로 구법의 길을
떠났다가 645년에 장안으로 돌아온 현장玄奘은 17년간의 여행길에서
구한 수많은 경전과 함께 인도 성지를 순례하면서 수집한 여러 불상을
가져와 당시 불교문화에 일대 혁신을 일으킨다. 이런 활약은 현장에 국
한되지 않는다. 671-695년에 걸쳐 의정義淨 등 여러 구법승이 인도를
왕래했으며, 인도나 서역 출신 전법승傳法僧들도 상당수 당에 들어왔다.
인도와 중국 간에 공적인 사신 왕래도 상당히 빈번해져서 왕현책王玄策
등의 사절단은 인도 불상을 모사해 귀국하기도 했다. 부처가 깨달음을
얻은 곳인 인도 보드가야는 구법승과 사신들에게 특히 중요한 순례 장
소였다. 보드가야의 사찰 대각사大覺寺 마하보리에 있던 정각상正覺像은
석가모니가 깨달음을 얻던 바로 그 순간을 나타낸 불상인데, 현장이 남
긴 《대당서역기大唐西域記》 등의 기록을 통해 본래 항마촉지인을 하고
신체를 보석으로 장엄한 여래상이었음을 알 수 있다. 이 상이 여러 경
로를 통해 전래되면서 중국에서는 팔찌와 목걸이 등으로 장엄한 촉지
인觸地印 보관불寶冠佛이 유행하게 된다. 불교미술 전통에서 불상에 장
식을 가하는 경우는 다소 이례적이다. 이 보관불은 인도의 봉헌자들이
부처님에 대한 경의를 나타내기 위해 실제 장신구로 신체를 장식한 데
서 비롯되었다고 보기도 하고, 정각에 이른 부처의 황홀하고 장엄한 경
지를 극적으로 묘사하기 위해 등장했다고 보기도 한다.

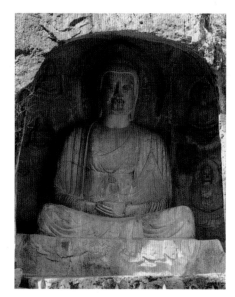

〈아미타불좌상〉, 당, 658, 신통사 천불애, 제남
근엄해보이는 얼굴과 경직된 신체, 딱딱한 손 모양이 초기 당 조각의 성격을 잘 보여준다. 어깨를 덮은 대의도 무겁고 딱딱해 보이며 오른편 어깨에 늘어진 띠 장식도 매우 평면적이다.

과 도교상 조성에 적극적이었지만 불교 조각은 뚜렷한 발전을 이루지 못했다. 그러나 곧 무측천武則天, 624-705의 적극적인 비호로 불교가 전성기를 맞는다. 이에 따라 당의 불교미술은 기존의 성과를 종합하고 인도와 서아시아 미술의 영향을 흡수하면서 이른바 '국제양식'을 완성하게 된다. 국제양식은 인도, 이란, 서역, 동남아시아 문화와 종교가 당에 들어와 중국 본연의 전통과 융화되어 미술로 드러난 것이다. 용문, 돈황, 천룡산 석굴 조각은 물론 무측천이 건립한 광택사 칠보대 부조들과 서안 비림박물관 소장의 조각, 서안 역사박물관 소장의 철불 등이 국제양식으로 설명될 수 있다. 역동적이고 이상화된 미의식을 시각화한 국제양식의 조각은 사실상 당에 유입되었던 외래요소들 간의 완벽한 조화에 기반을 둔 것이다. 당의 불교 조각이 활기를 되찾게 된 데는 645년 인도로 갔던 현장이 귀국한 일과 7세기 후반에 무측천이 적극적으로 불교를 후원한 것이 중요한 역할을 했다. 앞에서 언급한 국제양식과 당 미술의 구심력은 불교 조각에서도 적용됐다. 국제도시였던 장안에서 발달한 조각기술과 미적 감각은 중국은 물론이고 통일신라와 일본에까지 영향을 주었다.

당 황족이 발원한 초기의 조각은 빈양남동 불상이다. 용문 석굴에서 이뤄진 조상 활동과 석굴 조영에 관해 상세한 정보를 알려주는《이궐불감비伊闕佛龕碑》에 의하면 정관 15년641에 태종의 넷째 아들인 위왕魏王 이태李泰가 돌아가신 어머니 문덕황후文德皇后를 기리고자 빈양남동을 조영하게 했다. 원래 빈양동은 북위 때 석굴을 파다가 중지했기 때문에 이태가 다시 완성하기까지는 긴 시간이 걸리지 않았을 것이다. 따라서 이 남동은 북위식과 당식이 공존하는 양상을 보이는데, 그중에서 남동 정벽에 있는 불상을 이태가 후원한 것으로 본다. 경직된 신체와 자연스러운 인체 굴곡이 보이지 않는 점, 뻣뻣하고 약간 두꺼운 옷에서 여전히 수 조각의 연장선상에 있음을 알 수 있다. 반면 둥글고 통통한 얼굴과 손의 팽창한 입체감은 당 조각이 점차 변해갈 방향을 예고한다. 산동성 제남시 신통사神通寺 천불애千佛崖에도 당 황실 일가의 후원으로 조각한 불상들이 있다. 당 현경 3년658 명문이 있는 아미타불은 조왕趙王으로 봉해진 태종의 열세 번째 아들 이복李福이 발원한 상이다. 아직까지 수대 불상양식의 영향이 남아 있어서 신체는 덩어리를 쌓아 만든 것 같은 괴량감이 있다. 즉 머리, 상체, 다리 부분을 각각 차곡차곡 쌓아올린 것처럼 만들어서 양감은 있으나 실제 인체에서 볼 수 있는 유기적인 연결은 약하다. 정면을 응시하는 얼굴도 딱딱해 보이며 전성기 당의 조각과 같은 자연스러움은 아직 보이지 않는다. 이로써 초기 당 조각이 수의 조각을 충실히 계승하고 있었음을 알 수 있다.

7세기 후반의 고종高宗, 재위 649-683과 무측천 시기는 당 황실이 국가 차원에서 적극적으로 불교를 밀어주었던 때다. 특히 중국 역사상 최초의 여제女帝로 제위에 올라 잠시 주周로 나라 이름을 바꾸기까지 했던 무측천은 정치적 입지를 확고하게 굳히기 위해 더욱 불교를 후원했다. 그의 지시에 부응해 불교 교단에서는 무측

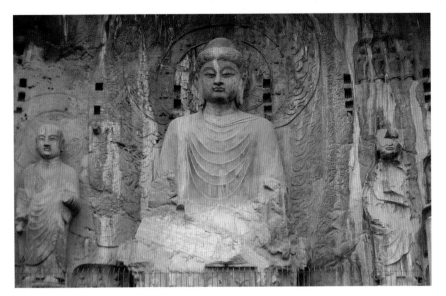

〈노사나불좌상〉, 당, 675, 용문 봉선사, 낙양
이상주의적인 본존불의 얼굴이 무측천의 얼굴을 모델로
만들었다는 속설이 있으나 증명하기는 어렵다. 불상의 신체는
여전히 딱딱하고 경직됐지만 얼굴 생김새와 상반신의
양감은 훨씬 사실적으로 변했다.

천을 미륵의 화신으로 간주하는 각종 가짜 경전僞經을 만들고 미륵대불을 조성했다. 이 시기 불교 조각을 대표하는 예로는 장안의 광택사 칠보대七寶臺 불상 군과 낙양의 용문 석굴 봉선사동奉先寺洞을 들 수 있다. 봉선사만이 아니라 경선사, 위자동, 간경사 등 당대 만들어진 용문의 크고 작은 석굴사원들은 용문 석굴이 당대에 얼마나 번성했는지를 보여준다. 유명한 승려들은 물론 백거이白居易를 비롯한 많은 시인, 묵객들이 용문에 와서 머무르며 불사를 후원했다. 황실과 귀족, 장군, 비구니 등 다양한 사람들의 시주로 용문의 석회암 벽은 그들의 기원을 가득 담은 크고 작은 굴감으로 채워졌다.

| 용문 석굴 봉선사동 | 용문 석굴에서 가장 큰 봉선사동은 675년 무측천이 자신이 모은 사재를 털어서 후원함으로써 준공을 앞당긴 곳이다. 이에 관한 기록 역시 《이궐불감비》에서 찾을 수 있다. 결과적으로 황제와 황후의

당의 밀교미술 : 주술과 철학 사이

밀교는 '비밀의 가르침'을 의미한다. 민중들의 사소한 기원을 들어주기 위해 주문(다라니)을 외우고 주술적인 의식을 시행하는 잡부 밀교가 먼저 시작되었고, 이어서 고도의 철학적 논리를 갖추고 대일여래를 중심으로 범신적인 불타관佛陀觀을 구성하는 밀교로 발달했다. 7세기 중엽부터 발달하여 중국에 전해진 후기 밀교를 순부 밀교라 하며, 《대일경大日經》, 《금강정경金剛頂經》에서 철학이 집대성되었다. 당에 고차원의 밀교를 전한 선무외善無畏, 637~735, 금강지金剛智, 671~741의 뒤를 이어 불공不空, 705~774이 황제의 강력한 지지를 받았다. 이들이 후기 밀교를 전했으나 실상 국가적인 재해를 방지하거나 황제의 만수무강을 비는 기원에는 밀교의 주술적인 성격이 큰 역할을 했다. 후기 밀교의 승려들은 현종玄宗·숙종肅宗·대종代宗 황제의 제사로 장안에서 활발하게 활동을 했지만 밀교미술에 대해서는 잘 알려지지 않았다. 그나마 전형적인 후기밀교 조각인 마두관음馬頭觀音, 부동명왕不動明王 등이 장안 안국사지 등에서 발굴되어 그 실체를 알려주었다. 밀교미술이 별로 전해지지 않는 것은 후기 밀교가 전해지고 얼마 지나지 않아 당 무종의 폐불령845이 내려 밀교사원들도 크게 타격을 입었기 때문일 것이라고 추정하고 있다.

〈항삼세명왕 降三世明王〉, 당, 8세기, 안국사지 출토, 서안 비림박물관
밀교에서는 동·서·남·북·중앙의 오방불을 중심으로 판테온을 구성한다.
각각의 불타마다 화신이 있는데 그 중에 무지한 중생에게 분노한 모습으로
나타나는 것이 명왕이다. 항삼세명왕은 동방 아촉불의 화신이며, 3개의 얼굴과
8개의 팔을 가지고 있다. 손마다 번뇌를 무찌르는 무기를 들고 있는 형상이다.

후원으로 만들어진 조각이기 때문에 초기 당 조각의 기준이 된다. 봉선사는 20여 미터 높이의 본존과 제자상, 협시보살상, 천왕상 및 인왕상으로 구성되어 있으며 용문 석굴 전체를 통틀어 규모와 완성도에서 가장 훌륭한 작품이다. 〈대노사나상감기大盧舍那像龕記〉에 의해 중앙의 주존은 화엄경의 노사나불盧舍那佛임을 알 수 있다. 연화좌의 꽃잎마다 원래 작은 화불化佛이 부조되었는데 지금은 거의 남아 있지 않다. 이 화불들은 모든 불타 중에 으뜸인 노사나불을 상징한다. 멀리서도 눈에 띄는 본존불과 주위의 조각상은 모두 상체가 훨씬 크고 양감도 강한 반면 하반신은 빈약한데, 이러한 불균형은 아래에서 위로 올려다보는 시점을 염두에 두고 조각했기 때문이라고 보기도 한다. 그러나 아직까지 이상주의적 경향이 강한 당 조각의 완성기라고 보기 어려운 때이니만치, 의도적으로 왜곡된 조각이라고 하기 어려운 것도 사실이다. 이 점은 근육과 힘줄을 나타냈음에도 어색하기만 한 사천왕과 인왕상 조각을 보면 더욱 명확하게 드러난다. 황실에서 후원해서 조성했지만 비례가 맞지 않고 딱딱해 보이기만 하는 봉선사동 조각은 초기 당 조각의 양상을 잘 말해준다.

| 칠보대 조각 | 무측천과 관계있는 불교미술로 빼놓을 수 없는 것이 칠보대七寶臺 조각이다. 이 조각들은 원래 장안 광택사 칠보대의 벽면 부조였으나, 후에 보경사寶慶寺 혹은 화탑사花塔寺로 옮겨져 불전과 전탑 벽면에 안치되어 있다가 20세기 초 미국, 일본 등 국외로 유출되었다. 광택사는 무측천이 장수 2년693에 조영한 사찰이며 이 부조들은 그때로부터 720년대 전후까지 조각된 성당盛唐양식의 대표작이다. 부조 중에는 703-704년, 724년의 명문이 있는 것들이 있어서 이들이 8세기 전반 각기 다른 연도에 제작되었음을 알려준다. 이 불상군은 얕은 감실을 파고 안치한 삼존불과 십일면관음 독립상 등으로 구성되어 있으며, 30여 구가 남아 있다. 또한 항마촉지인을 한 불좌상과 시무외인을 한 불좌상, 두 다리를 아래로 내리고 의자에 앉은 듯한 의좌상, 십일면관음상 7구 등이 세계 각지에 흩어져 있다. 불상은 명문과 도상에 의해 각각 석가모니, 아미타, 미륵임을 알 수 있다. 이전 시기의 불상에 비해 인체 비례가 훨씬 길어졌고 얇은 옷이 밀착되어 신체의 굴곡을 잘 보여주고 있다. 조화를 이루는 이상적인 인체와 생생한 입체감 표현, 자신감 넘치는 표정에 허리를 비틀어 율동적인 삼곡三曲자세를 취한 보살상은 초기 당 조각의 완성과 성당 조각의 초기 예임을 한눈에 보여준다. 항마촉지인을 한 석가삼존불의 경우, 머리 위로 상당히 입체적인 보리수를 새겨 마치 지붕처럼 표현했고, 이전에 볼 수 없었던 모습의 의자 등받이를 나타낸 것은 현장의 귀국과 함께 인도에서 새로운 요소가 들어온 것을 반영한다. 이처럼 8세기의 당 조각은 서역과 동남아시아를 거쳐 새로 유입된 인도 문화의 영향을 적극적으로 수용해 국제성이 강하고 활력이 넘치는 미술을 만들었다.

〈석가삼존불〉, 당, 8세기 초, 광택사 칠보대, 도쿄국립박물관
통상적인 중국 불상들이 불상. 보살상 2구, 나한상 2구로 구성된 오존불인 데 비해 칠보대 조각들은 전부 삼존불이다. 본존불은 양감이 풍부하고 사실적이며 좌우 협시보살들이 몸을 살짝 비틀어 본존불로 향하는 삼곡자세를 취했다.

2 일본에서의 불교 전파와 미술

〈일본 고대의 시대별 수도 위치〉

아스카시대

일반적으로 아스카시대는 스이코推古, 554-628 천황 시대인 6세기 전반부터를 말한다. 이후 겐메이元明, 661-721 천황이 아스카明日香, 飛鳥에 있었던 도읍을 나라의 헤이조쿄平城京로 옮긴 710년까지가 아스카시대에 해당한다. 일본 최초로 왕권이 성립되었던 고훈시대에 이어, 이 시기에는 한반도에서 불교가 전래되어 사상과 신앙의 지주 역할을 했다. 또 이전보다 더 수나라 및 백제, 신라와 긴밀한 관계를 유지하며 중국식 정치제도를 포함한 선진 문물을 수용해 일본의 최초 고대문화로 일컬어지는 아스카문화를 꽃피웠다. 일본 최초의 여성 천황이었던 스이코 천황은 어머니가 불교 후원자인 귀족 소가씨 집안이었던 까닭에 자신도 불교를 열렬히 숭상했다. 그녀는 조카인 쇼토쿠聖德 태자를 섭정으로 등용해 조정을 개혁했는데, 태자 역시 불교를 공식적으로 후원하면서 중앙집권국가의 기틀을 마련하는 정책을 폈다. 이러한 정치상황을 보면 아스카문화가 불교미술로 대표되는 것은 당연한 일이다. 스이코 천황을 비롯해, 쇼토쿠 태자 등 당시의 세력가들은 불교를 적극적으로 후원했으며 대대적으로 사원과 탑을 짓고 불상을 조성했다. 그들의 후원으로 건립된 이 시기의 사원과 불상은 한반도와 중국에서 건너간 도래인들의 도움을 받아서 이전 시기와는 다른 모습을 보여준다.

🏯 일본 초기 불교미술에서 백제 장인의 역할

백제 성왕이 538년에 석가여래상과 경전을 보내서 일본에 불교를 전한 것에서 알 수 있듯이, 일본 불교는 처음부터 백제의 영향을 강하게 받았다. 불교가 전해지기 전까지 일본에서 존상尊像을 숭배하는 전통이 있었는지는 알 수 없다. 하니와 같은 도용陶俑을 만든 것은 분명하지만 신의 개념을 가지고 있었다고는 말할 수 없다. 불교가 전해졌다고 해서 일본인이 갑자기 이전에 본 적도 없는 거대한 목조건축을 짓거나 금동불을 만들 수는 없었다. 백제에서 건너간 기술자가 일본에 불교미술품 제작법과 건축기술을 가르쳤다. 《일본서기》에는 577년 백제 왕이 승려와 조불공造佛工, 조사공造寺工 2명을 일본에 보냈다고 나온다. 금동불을 만들 수 있는 기술자와 거대한 목조건물을 지을 수 있는 건축가를 보낸 것이다. 백제인들에게 배운 일본 견습공들이 오랜 수련을 통해 기술을 익힘으로써 비로소 일본인에 의한 사원 건축과 불상 조성이 가능해졌다. 백제 공인들이 일본에 파견된 지 10년이 지난 588년에 소가노 우마코가 후원해 일본 최초의 사원인 '아스카데라'가 착공됐고, 가람은 596년에 완공을 보았다. 이처럼 체계적이고 계획적으로 추진된 백제문화의 유입은 일본문화에 큰 영향을 주었다. 경전을 통해 한문을 공부한 일본인들이 증가하면서 일본의 지적 수준이 빠르게 향상되었고, 목조건축과 불상 조성 등 새로운 기술이 들어와 아스카시대의 문명개화에 중대한 역할을 했다.

〈호류지 금당〉
이전의 일본 건축과 달리 백제의 영향으로 지어진
목조건물로 너른 기단 위에 기둥과 벽을 바로 올린
새로운 형태의 구조물이다. 기둥과 벽체, 지붕으로
구성된 대륙풍 목조건물의 전형적인 예를 잘 보여준다.

| 아스카데라 | 이 시기에 가장 먼저 세워진 사원은 소가씨의 후원으로 건립한 아스카데라飛鳥寺이지만 현재는 남아 있지 않다. 588년에 착공되어 596년에 완공된 아스카데라는 일탑삼금당一塔三金堂식 가람이었다. 일탑삼금당식 가람은 중앙의 목조탑 1기를 중심으로 동·서·북 세 방향을 금당 3채가 'ㄷ자' 형태로 둘러싼 사원 구성형식이다. 이들 바깥쪽에는 회랑을 돌렸으며 남북 일직선상에 중문·남문과 강당을 갖추었다. 이러한 사원 구성은 일제 강점기에 발굴된 평양 청암리 절터와 8.15 광복 이후 발굴된 부여 군수리 절터에서도 볼 수 있어서, 아스카데라 건립에 백제나 고구려계 장인들이 관여했으리라고 추정된다. 이보다 약간 늦게 건립된 오사카의 시텐노지四天王寺는 회랑 안에 탑과 금당을 일렬로 배치한 일탑일금당一塔一金堂식 가람으로 바뀌었다. 7세기 후반이 되면 불교의 발달로 사원건립도 전국으로 확산된다. 이와 함께 가람 배치방식도 가와라데라川原寺처럼 회랑 안에 탑과 금당을 좌우로 짓거나 모토야쿠시지本樂師寺처럼 금당 앞에 탑을 2기 세우는 쌍탑식 등 다양하게 나타난다.

| 호류지 금당 석가삼존상 : 도리양식 | 아스카데라에 뒤이은 호류지法隆寺 건립은 일본 고대문화에서 기념비적인 사건이라고 할 만하다. 호류지는 일본인들에게 '일본의 보물창고'다. 금당·대보장전大寶藏殿·오층목탑을 비롯해 사찰에 안치된 수십 종의 불상과 조각품이 국보로 지정되었다. 607년에 창건된 호류지는 670년 화재로 불타 없어지고 이후 재건되었다. 오랜 시일에 걸쳐 재건이 이뤄져 금당과 탑은 7세기 말경에 세워졌지만 현존하는 최고最古 목조건축물로 주목할 만하다. 중국에 기원을 둔 목조건축 형식을 갖춘 이 금당은 낮은 석재 기단부 위에 바로 기둥을 세웠고, 기둥과 처

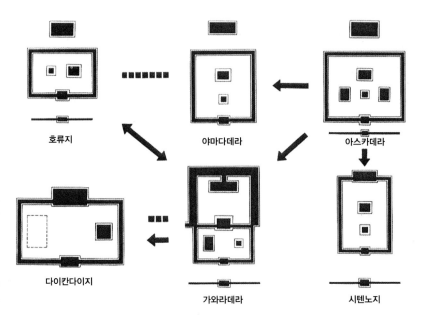

〈일본 고대의 가람배치도〉
고대 일본의 가람이 어떻게 배치되었고,
어떤 식으로 변화했는지를 보여주는
평면도이다. 주로 탑을 중심으로 금당과
강당, 중문이 어떻게 위치하는지가 중요하다.
가장 오래된 아스카데라는 금당이
3채 있는 구조이고, 후대로 가면 금당,
즉 대웅전이 하나이고 탑이 1기인
시텐노지식으로 바뀐다. 어느 쪽이든
삼국시대 한반도 가람의 영향을 받았다.

호류지　　야마다데라　　아스카데라

다이칸다이지　　가와라데라　　시텐노지

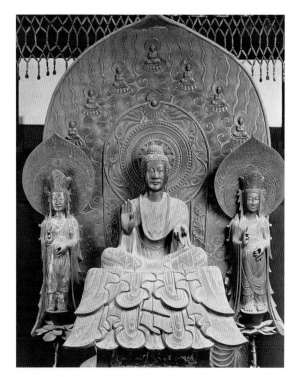

**〈금동석가삼존상〉, 623, 전체높이 134.3cm,
본존높이 87.5cm, 호류지 금당, 나라**
딱딱해 보이는 얼굴과 경직된 옷 주름 처리, 얼굴에 비해
빈약한 신체가 북위 조각양식을 연상시킨다. 4등신에 불
과한 유아적인 신체 비례를 보여주는 양옆의 두 보살상
과 본존불상이 불균형하면서 묘한 조화를 이룬다.

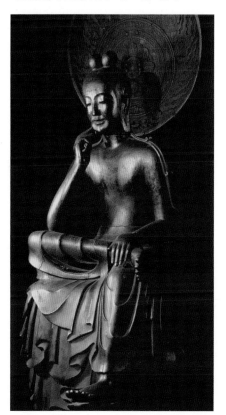

〈반가사유상〉, 7세기, 높이 126.1cm, 쥬구지, 나라
호류지 석가삼존불에 비해 상체와 팔의 사실성이 증가했으나
근엄한 얼굴과 이목구비에는 도리양식의 흔적이 남아 있다.
우리나라 반가사유상에 비해 체구가 크고 어른스러워져서
수. 당 미술의 영향을 받았음을 알 수 있다.

마에도 정교한 공포구조를 갖추었다.

한편 607년에 쇼토쿠 태자가 후원해 짓기 시작한 호류지가 같은 해에 완성됐다고 보는 견해도 있다. 호류지 금당에 있는 약사여래상 광배에는 607년에 호류지를 완성했다고 쓰였기 때문이다. 하지만 그러면 호류지는 아스카데라와 거의 비슷한 시기에 건립된 것과 다름없기 때문에, 607년은 처음 공사를 시작한 연대라고 보아야 한다. 현재 호류지 남쪽 빈터에는 와카쿠사가람若草伽藍이라고 불리는 곳이 있는데, 중문·불탑·금당·강당이 남북으로 직선상에 세워져 있었던 흔적이 남아 있다. 이곳은 불이 나서 없어진 최초의 호류지 유적이다. 발굴 결과 이 절터의 건물들이 서쪽으로 20도 가량 기울어졌다는 것이 밝혀졌는데, 이는 백제 군수리 절터나 부소산 절터의 경우와 일치한다. 일본 초기 사원 건축이 백제 장인들의 영향으로 건립되었음을 시사하는 흥미로운 점이다. 이후 670년경에 재건된 호류지는 동서로 길게 금당과 목조탑을 세운 형식으로 만들어졌으며, 다시 지어진 금당은 창건 당시의 호류지 금당과 거의 같은 규모로 재건되었다. 불상은 623년 3월에 완성되었고, 명문과 후대의 기록은 호류지가 태자에 대한 신앙을 유지하기 위한 사찰로 변모했음을 보여준다. 즉 일본에 율령체제가 확립되면서 호류지가 나라에서 경제적으로 원조하는 국가관사國家官寺에 포함되지 못하자, 태자 신앙을 위한 사찰이 되는 자구책을 취한 것이다.

호류지 금당에 안치된 〈금동석가삼존상〉은 연꽃잎 모양의 광배에 새겨진 명문에 623년 도리止利 불사가 조각했다고 씌어 있다. 이 불상은 622년에 사망한 쇼토쿠 태자의 극락왕생을 위해 공양되었다고 한다. 석가불의 광배에 새겨진 명문에는 "622년 정월 쇼토쿠 태자가 병으로 누워 있을 때 치유를 기원하며, 병이 낫지 않으면 그의 정토왕생을 위해 왕후와 왕자, 군신들이 함께 태자 등신대의 석가여래와 협시보살상을 도리 불사에게 조성하도록 했다. 그러나 그해 2월에 태자가 돌아가시고, 다음 해인 623년 3월에 완성했다."는 내용이 담겨 있다. 호류지 〈금동석가삼존상〉은 이처럼 명문에 의해 제작연대, 제작 동기, 조각가를 알 수 있어 아스카시대 조각의 기준이 된다. 이로 인해 이 상과 양식이 비슷한 조각들을 도리양식 불상이라고 부른다. 도리라는 사람은 한반도나 중국에서 온 도래인의 후손으로 알려졌으나, 조상이 정확히 어디에서 온 것인지는 논란이 있다. 하지만 분명한 것은 일본 황실이 불상을 만들게 했으므로 조각가는 아스카시대 당시 최고 솜씨를 가진 명장이었으리라는 점이며, 당시 국가의 대사였던 중요한 사원의 불상 제작에 참

여했다고 알려졌다는 것이다. 도리파 불상으로는 호류지 〈금동석가삼존상〉 외에 〈무자명戊子銘 석가여래상〉, 현재 도쿄국립박물관에 전시된 호류지 헌납 보물 4점, 쥬구지中宮寺 〈목조반가사유상〉 등을 들 수 있다. 당 양식이 가미된 쥬구지의 반가사유상은 장방형의 얼굴과 경직된 옷주름에서 도리 양식의 그림자가 오래도록 영향을 미쳤음을 알려준다.

불상은 하나의 광배를 세 조각상 뒤에 붙인 '일광삼존불一光三尊佛' 형식으로, 중앙의 석가불과 그 좌우에 훨씬 작은 보살상을 배치했다. 석가모니불은 오른손을 위로 들어 시무외인을 했고, 왼손은 아래로 손바닥을 펴 보이고 있다. 이는 남북조시대 중국과 삼국시대 한국에서 유행한 수인이다. 얼굴은 길쭉한 편이며, 옆으로 길게 올라간 눈에 우뚝 선 코가 어색하고 딱딱해 보인다. 근엄해 보이면서도 입가에 머금은 고졸미소가 분위기를 부드럽게 풀어준다. 입술 양끝만 웃고 있는 얼굴 표정이나 앉은 자세, 납작해 보이는 신체, 고사리처럼 말려서 흘러내린 보살상의 머리 모양과 지느러미처럼 펼쳐진 천의天衣 등은 모두 도리양식의 특징으로 알려졌다. 이러한 특징은 북위에서 동위시대에 제작된 불상에 기원을 둔 것이다. 특히 용문 석굴 빈양중동의 본존 여래좌상과 매우 유사하며, 이러한 양식의 불상이 삼국시대 백제 등을 경유해 일본에 전해진 것으로 보인다. 양옆의 협시보살상도 같은 양식을 보여주는 조각이며, 전체적으로 석가불과 매우 닮았다. 하지만 4등신 정도에 불과한 짧은 신체비례가 근엄한 얼굴과는 안 어울리는 묘한 조합을 보여준다. 이는 북위양식과 북주양식이 한반도에서 결합된 결과다. 또 허벅지에서 X자로 교차하는 천의 자락과 평면적인 옷 주름 처리도 삼국시대 백제 보살상들을 연상시키는 특징이다. 납작하게 칼로 깎은 듯한 광배의 화염문이나 연꽃은 일본 미술의 평면성을 잘 보여준다.

| 호류지 금당 벽화 | 일본 회화 사상 최고의 걸작으로 불리는 금당 벽화는 흔히 고구려의 담징이 그렸다고 알려져 있으나, 1949년 화재로 인해 안쪽 위 작은 벽면에 그려진 비천상飛天像을 제외하고는 모두 불타 없어져버렸다. 현재 호류지 금당 벽화로 알려진 것들은 화재 전에 찍은 사진자료에 의해 복원되어 있는 상황이다. 호류지 금당은 중앙부에 수미단須彌壇이 있고, 이 수미단을 독립된 기둥 10개가 둘러싸고 있는데 이를 내진이라고 한다. 즉 기둥 안쪽 공간과 바깥쪽 공간으로 분리되어 각각 내진과 외진이라고 불린다. 10개의 기둥으로 형성된 20개의 작은 벽에 그려진 비천도만 원래의 모습을 보존하고 있다. 외진의 벽에 그려졌던 벽화가 소위 호류지 금

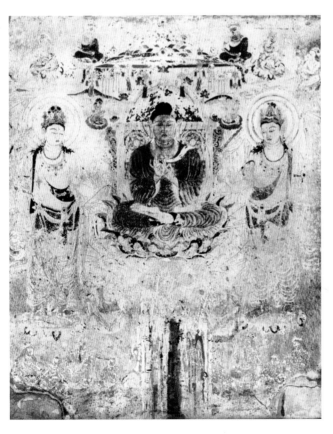

〈아미타정토도〉, 7세기(소실), 호류지 금당 서벽
선묘에 충실한 전통적인 묘사와 보살상의 육감적이고 이국적인 표현이 묘한 대조를 이룬다. 아미타불의 대의에는 붉은 색의 농담을 다르게 처리한 음영법으로 입체감을 살렸다. 당대의 불상에서 볼 수 있는 것처럼 중앙의 본존불 좌우에서 허리를 한껏 구부려 삼곡자세를 취한 보살상의 여성적인 성격이 두드러진다.

당 벽화로 알려진 것들이며, 양식상의 공통점이 있기는 하지만 그림 솜씨나 화법에 차이가 있어서 여러 화가가 함께 작업한 것으로 추정할 수 있다. 원래 외진에 그려졌던 대형 벽화 중에는 동벽의 석가정토, 서벽의 아미타정토阿彌陀淨土, 북벽 동쪽의 약사정토藥師淨土와 북벽 서쪽의 미륵정토彌勒淨土가 유명하다. 이들 벽화에서는 인도나 중앙아시아, 당대 회화의 영향이 고루 보이는데 가늘고 섬세한 필선과 입체감을 살리기 위한 음영법, 양감 있는 신체 표현이 특징이다. 이는 사실상 담징이 일본으로 건너간 7세기 초에는 아직 보기 어려운 화법이었기 때문에, 호류지 금당 벽화를 담징이 그렸다고 말하기는 어렵다. 다만 사진으로 남아 있는 벽화 이전에 있었을 그림을 담징이 그렸으리라고 생각해볼 수는 있다. 호류지 금당 벽화 가운데 가장 유명한 것은 〈아미타정토도〉다. 중앙의 아미타불 좌우에 각각 관음과 세지보살을 그린 이 〈아미타정토도〉는 인도 불화의 틀을 충실히 모방한 것이다. 그러나 그에 비하면 붓질의 묘미를 살린 윤곽선과 훨씬 담담하고 옅은 채색으로 중국 회화의 영향도 적지 않게 반영했음을 보여준다. 호류지 금당 벽화에 보이는 인도와 당 양식의 결합은, 이 시기 일본 미술 역시 중국 못지않게 국제적인 성격이 강했음을 말해준다.

| 유메도노 구세관음상 | 호류지의 승려들은 쇼토쿠 태자에 대한 신앙을 내세우면서 그의 궁전이 있던 곳에 739년 건립한 것이 동원東院가람이다. 그러므로 호류지 동원가람은 호류지 태자신앙의 상징적 장소라 할 수 있다. 동원의 중심 건물인 유메도노夢殿는 평면 팔각형 평면을 지닌 팔각원당八角圓堂형 건축이며, 내부에는 쇼토쿠 태자와 등신대라고 전해지는 구세관음보살이 안치되었다. 실제로 쇼토쿠 태자의 키가 얼마였는지는 알 수 없으나, 이 보살상은 높이 178.8센티미터에 달하는 장신으로 위압감을 주기에 충분한

🔔 구세관음상의 발견

구세관음상의 존재를 오늘날 우리 현대인들이 알게 된 데는 두 사람의 힘이 컸다. 바로 어니스트 페놀로사 Ernest Fenollosa, 1853-1908와 오카쿠라 덴신岡倉天心, 1862-1913이다. 1878년부터 도쿄대학교에서 철학과 경제학을 가르쳤던 페놀로사는 일본 미술을 근대적 의미로 재정립시킨 사람이다. 그는 각지에 알려지지 않고 숨겨져 있던 일본 미술을 발굴하고 이를 관리하는 근대적 문화재 행정에 탁월한 업적을 남겼다. 1884년 페놀로사는 일본 정부의 보물조사단으로 임명되어 제자인 오카쿠라 덴신과 함께 나라, 교토 일대의 사찰을 조사했다. 이 조사 중 그는 호류지에서 창건됐을 때부터 주지스님도 봐서는 안 되는 비불秘佛로 알려졌던 구세관음상을 공개하게 했다. 호류지 승려들은 "비불을 개봉하면 지진이 일어나 세상이 멸망한다."고 심하게 저항하다가 마침내 겁에 질려 모두 도망쳤다고 한다. "오랜 세월 동안 사용된 적 없는 열쇠가 쇳소리를 냈을 때의 감격은 언제까지나 잊을 수 없다. 불상이 안치된 전각의 문을 열자, 목면 천을 붕대처럼 둘둘 만 사람 높이의 물건이 있었다. 약 450미터나 되는 천을 푸는 것만 해도 쉽지 않았다. 드디어 감겨 있던 마지막 천이 풀려나가자 이 경탄할 만한, 세계에 둘도 없는 조각은 수 세기를 넘어 우리 앞에 모습을 드러냈다." 페놀로사는 이렇게 당시의 감격을 전했다.

어니스트 페놀로사

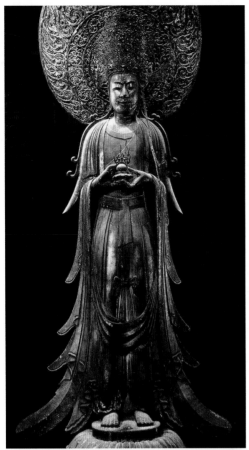

크기다. 녹나무로 조각하고 칠한 뒤 금박을 입혔으며, 오랫동안 공개되지 않은 채 백포로 싸여 있었기에 보존상태가 양호하다. 관련 기록은 남아 있지 않다. 얼굴은 물론 신체 표현, 옷 주름 처리, 머리에 쓴 높은 보관寶冠, 양어깨로 흘러내린 머리카락까지 호류지 금당의 석가삼존불과 매우 유사하기 때문에 같은 도리양식 불상으로 분류하고 있다. 다만 석가삼존불의 협시보살에 비하면 신체 비례가 팔등신에 가까운 장신이며 양감이 좀 더 표현되었기 때문에 그보다는 약간 후대에 조각되었을 것으로 추정된다. 또 흥미로운 점은 두 손을 가슴 앞으로 올려 화염형 보주를 맞잡고 있다는 점이다. 이처럼 두 손으로 보주를 들고 있는 것은 백제의 서산마애불, 태안마애불에서 볼 수 있듯이 백제계 보살상의 특징이라는 점에서 주목된다.《법화경》에 따라, 보주를 들고 있는 보살상은 관음보살로 판단된다.

| **구다라관음상** | 앞의 불보살상들과 달리 어느 한곳에 안치되지 못한 채 이리저리 옮겨졌던 구다라관음상은 1998년에야 비로소 호류지에 새로 건립된 구다라관음당百濟觀音堂에 안치되었다. 구다라는 백제의 일본어 발음이므로, 이 보살상은 이름부터 백제와의 관련성을 말해준다. 이 시기의 다른 보살상처럼 녹나무로 조각되었으며 호류지 금당 석가삼존불보다 약간 늦은 7세기 중반에 만들어졌다. 구세관음상보다 더 커서 무려 211센티미터에 달하는 대형 목조상이며, 구세관음상에 비하면 신체가 훨씬 날씬해서 가늘고 긴 느낌을 준다. 머리에는 보관을 썼으며 뒤로는 보주 모양의 광배가 있다. 보살은 아래로 내려뜨린 왼손에 가볍게 물병을 들고 서 있는데, 가볍게 몸을 휘감은 천의가 신체의 리듬감을 더해준다.

언제부터인지 알 수 없을 때부터 이 보살상은 백제에서 전해진 것으로 알려졌고 많은 사람이 그렇게 믿고 있으나, 근래에 일본에서 제작된 목조상으로 판정됐다. 다만 백제에서 일본으로 건너간 사람의 후예가 만들었을 가능성도 있으며, 그만큼 당시 일본의 다른 조각들과는 구별되는 특징을 가지고 있는 것은 사실이다. 구다라관음상은 구세관음상과 제작 시기에서 그다지 차이가 나지 않는다. 하지만 두 보살상의 양식적 차이가 명확해서 구다라관음상이 백제에서 조각됐다는 오해를 주게 되었다. 구다라관음상은 정면관 위주의 구세관음상에 비해 원통형 신체로 입체감이 더 발달했고, 허리와 다리를 살짝 굽혀서 율동미가 더해졌다. 입가에 감도는 부드러운 미소와 섬세한 얼굴은, 같은 시기 도리양식의 불상에 비해 더욱 새로운 조각양식이 전해졌음을 잘 보여준다.

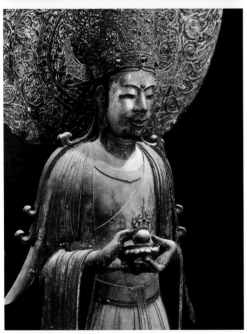

〈목조구세관음상〉, 7세기 전반, 높이 178.8cm, 호류지, 나라
같은 도리 양식의 금당 석가불과 비슷하지만 얼굴에
좀 더 살이 올라 입체감이 더해졌고, 원통형의 신체가 훨씬
길어진 게 눈에 띈다. 팔 아래로 흘러내린 옷 주름의
과장된 곡선으로 하체가 더욱 평면적으로 보인다.

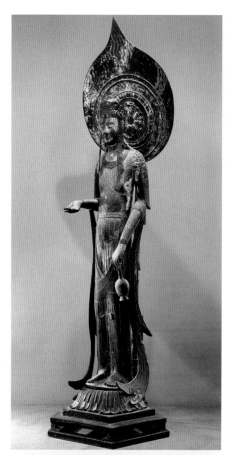

〈목조구다라관음상〉, 7세기 중엽, 높이 210.9cm, 호류지, 나라
천의 자락이 아래로 칼처럼 날카롭게 뻗친 구세관음상에 비하면
훨씬 자연스럽게 흘러내렸고 두 팔의 양감도 발전했다. 그러나
치맛자락의 평면적인 조각은 아직까지 입체적 사실적 표현을
위주로 하는 당양식을 수용한 것은 아니라는 점을 보여준다.

나라시대 : 중앙집권제도와 대사찰의 번영

나라奈良, 즉 헤이조쿄를 도읍으로 삼았던 710년부터 794년까지를 나라시대라고
한다. 겐메이 천황의 천도로 시작된 나라시대는 7대에 걸쳐 70여 년 동안 지속되
었다가 간무桓武 천황이 오늘날의 교토인 헤이안平安으로 수도를 옮기면서 막을
내렸다. 헤이조쿄 천도에 앞서 일본의 실정에 맞추어 다방면에서 검토, 수정한 다
이호大寶 율령에 따라 나라를 다스렸기 때문에 정치적으로는 율령시대에 해당하
며, 중앙집권적 정치제도가 완성된 시기다. 성공적인 중앙집권국가가 그렇듯이
문화적으로도 번성했는데 신라의 삼국통일에 따라 문화가 발달되어 있던 고구
려와 백제의 유민들이 일본으로 유입되었을 뿐만 아니라, 여섯 차례에 걸친 견당
사遣唐使의 파견으로 선진문화의 영향을 강하게 받아 국제적 성격이 강한 덴표天
平문화를 꽃피웠다. 729년부터 766년까지 덴표라는 연호를 썼기 때문에 이를 따
로 덴표시대라고 부르기도 한다. 덴표시대는 당시 건립된 대사찰을 중심으로 한
불교미술 번영기로, 전국에 400곳 이상의 사원이 세워졌을 것으로 추측된다. 대
표적인 사원 도다이지東大寺는 8세기 후반 몇십 년간 건설된 관사官寺로서 압도
적인 규모의 대불전이 유명하며 홋케도法華堂, 창고에 해당하는 쇼소인正倉院 또
한 나라시대를 잘 말해주는 건축물이다. 또한《고사기古事記》712와《일본서기日本
書紀》720의 두 역사서가 완성된 것은 물론 거국적인 차원에서 절을 짓고 불상을
만드는 등 활발한 불사佛事가 일어났던 시대다. 중국의 수도 장안을 모방해 만들
어진 대도시 헤이조쿄는 주민 대부분이 관리였던 정치도시로 유명하다. 기본적
인 도시계획이 비슷했던 장안과 경주, 헤이조쿄는 번창했던 동아시아 고대도시
의 일면을 보여주는 좋은 예다.

| 호류지 오중탑 열반상 | 나라시대 전반기의 조각 가운데 주목되는 것은 호류
지 오중탑의 소상들이다. 호류지 오중탑은 높이 34미터에 이르는 목조건축으로
금당과 함께 호류지를 대표하는 건축물 중 하나이며, 일본에서 가장 오래된 오층
탑으로 유명하다. 맨 아래층의 중심 기둥 둘레에 흙으로 만든 수미산과 수미단을
두고 각기 다른 주제에 맞춰 소조상 93구를 안치했다. 각각의 방위에 따라 동쪽
면에는 유마거사와 문수보살이 문답하는 〈유마문수대담〉 장면, 북쪽 면에는 석
가모니가 열반에 드는 〈열반〉 상년, 서쪽 면에는 열반에 든 석가모니의 사리를 나
누는 〈분사리〉 장면, 남쪽 면에는 〈미륵보살의 설법〉 장면이 묘사되어 있다. 그중
에서 〈열반〉 장면은 아시아 조각으로는 보기 드물게 다양한 군중의 다채로운 감
정 묘사가 보여서 흥미롭다. 한가운데 가로로 길게 누워 있는 석가모니는 후대의
조각이지만, 그 외의 군중은 나라시대 초기 조각들이다. 불교에서 열반은 윤회를
더 이상 하지 않는 것을 의미하므로, 속세에서의 죽음과는 다른 의미다. 석가모니
가 열반할 때, 그 참된 의미를 아는 보살들은 담담한 표정을 짓거나 아니면 가볍
게 미소를 띠기까지 한다. 반면 불교의 근본 교리를 잘 모를수록 석가모니의 열

〈호류지 오중탑 열반 장면〉
소조상의 특징을 여실히 살려 표정과 자세가 다채롭게 표현되었다.
석가의 열반 앞에서 자연스럽게 각자의 슬픈 감정을 드러내는
군중의 행동과 다양한 움직임 묘사가 이채롭다.

반을 슬퍼하는 모습으로 표현됐다. 주먹으로 가슴을 쾅쾅 치는 제자나 머리를 쥐어뜯으며 애통해하는 제자가 있는가 하면, 땅바닥을 데굴데굴 구르는 동물들도 보인다. 이렇게 슬퍼하는 정도가 다른 것은 열반의 참된 의미를 얼마나 제대로 이해하고 있는지에 차이가 있기 때문이다. 종교미술에서 감정을 표현하는 것이 드문 상황에 이처럼 다종다양한 감정 층위들을 묘사했다는 점에서 주목할 만한 나라시대 조각임이 분명하다. 목재나 돌을 깎아 만드는 조각에서는 이처럼 감정을 나타내기 어렵지만, 흙을 빚어 만든 소조상이기 때문에 자연스러운 표현이 가능했다. 근엄하고 딱딱한 정면 위주의 조각을 만들던 시대에 비하면 확실히 기법이 발달했음을 말해주는 작품이기도 하다.

| 감진상 : 승려의 초상조각 | 당에 보낸 사신인 견당사로 인해 당과 일본의 왕래가 잦아졌을 즈음, 불교를 전하기 위해 오랜 시련을 겪고 마침내 일본으로 건너간 당나라 고승 감진鑑眞의 초상조각도 나라시대의 중요한 조각상이다. 일본 율종의 시조로 여겨지는 감진은 스승의 출국을 원하지 않는 제자들의 방해, 배의 난파 등으로 다섯 번이나 일본행이 실패하고 여섯 번째 시도 끝에 753년에야 일본에 도착했으나, 오랜 고생으로 시력을 잃은 상태였다. 일본에서 그는 도다이지에 들어가 불법뿐만 아니라 중국의 건축, 미술, 의약 등도 일본에 전했다. 천황으로부터 전등대법사傳燈大法師에 임명되었고, 가이단인戒壇院과 도쇼다이지唐招提寺를 세웠다. 감진상은 오랜 고생으로 눈이 먼 감진의 연로한 모습을 잘 표현한 목조상으로 감진이 입적하기 직전인 763년에 제작하기 시작한 것으로 알려졌다. 좌절하지 않는 고승의 강한 의지가 엿보이는 굳은 얼굴과 정갈하게 갖춰 입은 법의가 딱딱하면서도 엄숙한 인상을 준다. 같은 시기의 불보살상이나 천인상과는 분명히 다른 얼굴 모습을 하고 있어서, 비교적 초상성을 띤 조각임을 알 수 있다.

〈감진상〉, 763년경, 높이 81cm, 도쇼다이지, 나라
삼베를 이용한 건칠조각에 채색을 했다. 노구를 이끌고 일본에
오느라 근엄하면서도 다소 지친 듯한 표정의 감진을 묘사했다.
단정한 매무새에 일정한 간격으로 잡힌 옷주름이 종교적 열정을
내면화한 노승의 심리를 잘 암시해준다.

3 인도의 힌두교 미술

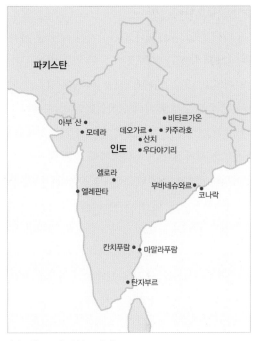

〈인도 힌두교 유적 분포 지도〉

인도 북부를 다스렸던 굽타 왕조 치하에서 수많은 불상이 만들어지며 성숙한 불교문화가 동남아시아와 동아시아로 퍼져나갔다. 그러나 7세기 중국 구법승 현장이 인도에 다다랐을 때, 불교는 날란다 수도원 등의 불교대학이 남아 있던 동북부 일부를 제외하고 이미 각 지역에서 쇠퇴하는 모습을 보이고 있었다. 이와 같이 불교가 쇠망한 원인은 여러 가지를 들 수 있다. 우선 불교 교리 자체의 변화에 따라 힌두교에 잠식당한 점과 11세기 이후 이슬람이 본격적으로 진출하면서 곳곳의 사원과 불교 중심지가 파괴된 점도 꼽을 수 있다. 상인들과 함께 불교 후원에 힘썼던 왕조의 후원도 줄었는데, 불교에 내재한 평등사상은 강력한 왕권을 형성하는 데 도움을 주지 않았기 때문이다. 굽타 왕조 이후 인도를 다스린 왕조나 지배층은 대부분 힌두교를 신봉하는 경향을 보였다.

초기의 힌두사원 : 석조사원의 발생

초기의 힌두사원 중 현존하는 예는 대부분 인도 중북부 지방에 분포하고 있다. 이는 굽타 왕조의 남쪽 변경에 해당하는 지역으로 야무나 강의 지류들을 통해 수도 프라야그, 현재의 알라하바드에 이를 수 있었다. 이렇듯 외떨어진 곳에 사원이 많이 남은 이유는 사원 건축에 필요한 석재가 상대적으로 풍부했다는 것과 이후 수 세기에 걸친 왕조 간의 전쟁이나 이슬람의 진출에도 파괴되지 않았기 때문일 것이다. 현존하는 사원들은 대부분 규모가 작으며 여러 가지 다양한 구조로 지어졌다. 석굴사원, 벽돌이나 석재를 이용해 독립적으로 지어진 사원 그리고 독립 사원 중에서도 방향이나 상부구조가 다양하게 나타나는 예를 통해 당시 힌두사원 건축양식이 아직 정립되지 않았으며 실험을 하던 시기임을 알 수 있다. 명문이 남은 경우가 매우 느물기 때문에 초기 힌두사원을 시대순으로 이해하기 위해서는 사원의 건축양식이나 조각을 근거로 해야 하지만, 이 역시 많은 한계가 있음을 미리 알아야 할 것이다. 초기 힌두사원들은 베다의 제례의식에 영향을 받아 벽돌로 지어졌던 것으로 보인다. 그러나 현존하는 가장 이른 시기의 힌두사원은 불교사원과 마찬가지로 석굴사원이다. 예배 또는 수행과 거주 공간으로 지어진 불교 석굴과는 다른 구조로 지어졌으나, 힌두교의 믿음 때문에도 석굴사원이 선호되었던 것으로 보인다. 즉 비슈누와 시바 등 힌두교의 중요한 신은 산에 산다고

△△ 〈제5굴(좌)과 제6굴(우)〉 전경, 401-402년경,
우다야기리, 마드야프라데시
오른쪽의 작은 입구를 통해 성소가 보이며,
왼쪽에는 커다란 암벽조각이 보인다.

△ 〈바라하의 모습을 한 비슈누〉, 제5굴, 401-402년경,
우다야기리, 마드야프라데시

믿어졌기 때문에, 산에 석굴을 파고 사원을 조영하는 것은 이러한 '신의 집'을 재현하기에 매우 적절한 방식이었다.

가장 이른 예로 401-402년경 인도 중북부 우다야기리에 조영된 석굴들은 이전에 보았던 불교 석굴사원과는 사뭇 다른 모습을 하고 있다. 불교 석굴사원의 경우 내부에 예배를 위해 스투파 또는 불상을 우요할 수 있는 공간이나 승려들이 수행하며 거처하는 공간이 있었다. 그러나 우다야기리 석굴 중 예배당으로 보이는 제5굴과 제6굴은 회중이 들어갈 수 있는 공간이 따로 마련되어 있지 않다. 암벽에 만들어진 작은 성소는 신만이 거처하는 공간으로, 사제 외에 일반인들의 공동 예배나 출입을 위해 특별히 크게 지어질 필요가 없었다.

비록 성소의 신상은 사라졌으나, 우다야기리 석굴 외벽의 부조를 통해 이 사원이 비슈누를 위해 조영되었음을 알 수 있다. 제5굴의 경우 비슈누의 화현 중 바라하Varaha를 조각한 거대한 부조가 남아 있다. 바라하는 멧돼지의 모습으로, 크나큰 홍수가 일어났을 때 대지를 심연에서 건져내어 다시 세상을 존재하게 했다. 이 부조에서 인간의 몸과 산돼지의 얼굴을 가진 바라하는 화환을 두르고 송곳니로 대지의 여신을 들고 있으며, 물결 모양의 바다에는 나가naga들이 경배하는 모습으로 그려졌다. 바라하는 이 세상에 안정을 가져오는 비슈누의 성격을 부각시킨 것으로, 굽타의 왕들은 비슈누를 섬기며 인도 아대륙을 통일해 평안을 가져온 자신들을 바라하와 비교하기도 했다. 양식상 바라하는 비슷한 시기의 불교미술, 특히 마투라 불상과 유사해 인체 비례라든지 몸의 형체가 드러나는 얇은 옷 아래 다부진 몸의 표현을 볼 수 있다. 제6굴의 부조에 나타난 비슈누는 높은 관을 쓰고 화환을 두른 모습이나 곤봉과 법륜이 표현된 것으로 보아, 이 시기에 힌두교 도상이 상당히 정립되어 있었음을 알 수 있다. 또한 당시 굽타 왕조의 직접적인 후원이나 지배를 받지 않는 지역이라도 종교를 넘나드는 미의식이 널리 퍼졌음을 알 수 있다.

우다야기리 석굴사원 근방에서, 이러한 석굴사원으로부터 독립된 사원으로 발달해가는 과정을 볼 수 있다. 준準석굴사원이라 부를 수 있는 사원은 폐허로 발견되어 누구를 위해 지어진 것인지 알 수 없으나, 목조건축 양식이 점차 석굴 밖으로 나오고 있는 양상을 보여준다. 아직 신의 거처는 산속, 즉 땅속인 석굴이지만 열주현관이 밖으로 연결되어 성소를 속세

△ 〈준석굴 사원〉, 5세기경, 우다야기리, 마드야프라데시

△ ▷ 〈제17사원〉, 5세기경, 산치

와 구분하고 있다.

현존하는 독립 석조사원 중 가장 이른 시기에 지어진 예는 5세기경 대스투파가 있는 산치 수도원에 지어진 제17사원이다. 산치 제17사원 역시 폐허로 발견되어 어느 신을 섬겼던 사원인지 불확실하며, 불교 수도원에 지어져 있기 때문에 정말로 힌두사원이었는지도 불분명하다. 그러나 중요한 점은 5세기경 지어진 것으로 추정되어 힌두사원의 네 가지 요소를 모두 보여주는 최초의 예라는 것이다. 첫째는 사원을 받치고 있는 기단으로, 비록 계단 두어 개의 높이지만 이는 후대로 갈수록 높아지는 모습을 보여준다. 이와 같은 기단은 속세와 신이 거주하는 성소를 뚜렷하게 구분하는 역할을 한다. 만다파 mandapa로 불리는 전당前堂은 열주가 있는 간결한 형태로부터 삼면이 벽으로 둘러싸이거나 분리된 건물로 지어지는 등 다양하게 발전했다. 이는 신도들이 성소를 들여다볼 수 있도록 만든 공간이다. 사원의 중심을 이루는 작고 어두운 성소는 가르바 그리하garbha griha, 즉 자궁-집이라는 의미를 가지고 있다. 성소로 들어가는 문은 강의 여신, 즉 생명을 잉태하는 물이나 항아리에서 자라는 식물 문양으로 장식되어 생명의 원천을 상징한다. 이곳은 신이 거처하는 곳으로 사제만이 출입할 수 있는 신성한 장소다. 성소 바로 위의 상부구조는 산치 제17사원의 경우 낮은 단뿐이지만 갈수록 높아지며, 세계의 중심을 이루는 '산'을 상징한다.

3억 3천의 힌두신

다양성의 종교라고도 불리는 힌두교의 사원이나 신화에서는 수많은 남신과 여신을 볼 수 있다. 이는 여러 신을 인정하는 포용적인 태도에서 비롯된 것으로, 오랜 시간 동안 형성되며 다양한 전통을 흡수한 힌두교의 성격에서 기인하기도 한다. 그러나 사원 또는 가정에서 경배를 드리는 경우 대상이 되는 신은 단 한 명으로, 그 외의 신들은 종속적인 존재로 공존하는 것이 일반적이다.

1세기경 경배 대상과 의식이 정립되면서 힌두교에서 가장 중요한 신으로 등장한 것은 비슈누와 시바 그리고 여신 데비다. 비슈누는 악이 선을 억눌러 세상이 멸망하게 되면 나타나서 세계를 다시 창조하는 신으로 알려져 있다. 창조성이 강조된 성격으로 인해 비슈누는 신들의 왕이라는 칭호를 가지고 있으며 왕족과 같이 높은 관과 수많은 장신구, 화환으로 장식된 모습으로 표현된다. 네 개의 팔에는 각각 창조를 상징하는 소라고동, 힘을 상징하는 철퇴, 정신을 상징하는 원반 그리고 구원을 상징하는 연꽃을 들고 있다. 비슈누는 독수리인 가루다를 타고 다니며 풍요의 여신 락슈미와 지혜의 여신 사라스와티를 배우자로 두고 있다. 비슈누는 신들 중에서도 독특하게 이 세상에 나타나는 화현化現, 즉 아바타라를 열 명 가지고 있다. 이들 중 가장 인기 있는 화현은 일곱 번째 화현으로 《라마야나》의 주인공인 라마와 여덟 번째 화현인 크리슈나를 꼽을 수 있다.

시바는 남아시아에서 가장 널리 숭상받는 신으로, 무형의 존재인 링가 또는 인간의 모습으로 표현된다. 인간 모습으로 나타날 때에는 긴 머리를 올리고 짐승 가죽을 입은 수행자로 나타나기도 하며, 세계를 파괴할 수 있는 강력한 세 번째 눈을 가지고 있다. 다른 신들 중에서도 시바는 인더스문명과의 연계성이 두드러지는데, 백수百獸의 왕으로 숭앙받는 모습이나 남아시아에서 전통적으로 신성시했던 황소를 승물vahana로 둔 모습은 인더스시대 인장을 연상시키기 때문이다. 시바는 히말라야 산신의 딸인 파르바티와 결혼해 카일라사 산에 사는 것으로 믿어졌으며 두 아들로 코끼리 머리를 가진 가네샤와 전쟁의 신인 청년 스칸다 또는 카르티케야를 두고 있다.

데비는 모든 여신을 일컫는 말이다. 남아시아에서 여성은 힘의 원천, 즉 샤크티Shakti로 숭배받았는데, 이러한 전통적인 의식이 브라만교에 받아들여진 것이라고 할 수 있다. 데비는 파르바티를 지칭하기도 하지만 동시에 락슈미나 다른 여신을 일컬을 수도 있으며, 풍만하고 관능적인 모습으로, 또는 전투적이고 괴기스러운 모습으로도 그려진다. 여신 중 널리 숭상받는 두르가는 남신들이 처치하지 못하는 물소 악마를 물리치는 전사로 그려지는 경우가 많았는데, 이때는 물소를 밟고 열 개 또는 열여덟 개의 팔에 수많은 신이 빌려준 무기를 든 모습으로 표현되었다.

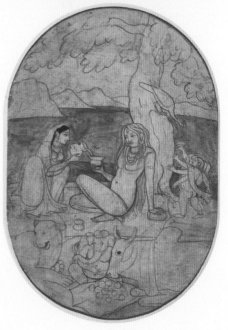

△▷ 〈비슈누〉, 라니키 와브(여왕의 우물), 11세기, 구자라트
비슈누는 네 개의 손에 (왼쪽 위부터 시계방향으로)
원반과 소라고동, 연꽃 봉우리와 곤봉을 들고 있다.

▷ 〈시바의 가족〉, 1830년경, 캉그라, 워싱턴 DC, 프리어 미술관
시바와 아내 파르바티가 히말라야에서 두 아들, 즉 머리가 여섯 개인
스칸다(또는 카르티케야)와 코끼리 머리를 지닌 가네샤와
평화로운 시간을 즐기고 있는 모습을 그리고 있다.

〈여신 두르가가 물소 악귀를 물리치는 모습〉,
8세기, 마말라푸람, 타밀나두
여신 두르가가 사자 또는 호랑이를 타고
남성신들이 처치하지 못하는 물소 악귀를 물리치고 있다.

괴물스러운 힌두신들의 모습

힌두교 신들이 이질적으로 느껴지는 이유는 무엇일까? 힌두신들은 여러 개의 팔이나 머리를 가진 모습으로 표현되어 한국인의 정서상 신보다는 도깨비를 연상시키며, 이는 신을 인간과 같은 모습으로 구현했던 서구의 그리스 로마 신화나 기독교적 관점에서도 용납할 수 없는 것이다. 오늘날 우리가 힌두교 신들을 낯설어하며 논리적으로 설명하고자 하는 근본적인 원인은 이와 같은 서구식 사고 때문이라고 할 수 있다. 그러나 이러한 고정관념에서 벗어나면, 여러 개의 팔은 인간과 달리 여러 일을 한꺼번에 할 수 있는 신의 무한한 능력을 보여주며 여러 개의 머리 역시 한 명의 신에 내재한 다양한 성격 또는 능력을 상징한다. 또한 힌두교 신들은 반드시 승물vahana을 동반하는데 황소나 독수리, 호랑이와 같이 신성시되는 동물을 타고 나타나 신성을 한층 격상시키게 된다.

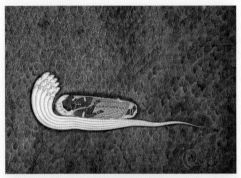

◁△ '두르가 마스터' 추정, 〈잠자는 비슈누〉,
1780년경, 조드푸르, 런던 영국박물관
이 그림에서 비슈누는 아난타 셰샤라는 물뱀 위에 누워
잠을 청하고 있다. 푸른색으로 그려진 비슈누는 깊은 잠을 통해 배꼽에서
한 송이 연꽃을 꽃피우게 되며 이 연꽃에서 태어난 브라흐마가 세계를 창조하게 된다.

◁ 〈칼리, 세계의 파괴자〉, 1660년경, 바소흘리,
종이에 구아슈와 금은, 23 x 21cm, 옥스퍼드 애쉬몰리언박물관
여신 데비는 아름답게 그려지기도 했지만, 엄청난 힘을 지녀 세계를 파괴하는
무서운 여신 칼리로 표현되기도 했다. 17세기경에 그려진 칼리여신은 시체를
밟고 서서 한 손에 시바와 비슈누를, 다른 손에는 브라흐마의 잘린 머리를,
그리고 거대한 칼을 들고 시체를 뜯어먹는 모습으로 그려졌다.

121

🙏 힌두교에 대해

힌두Hindu라는 말 자체는 힌두스탄, 즉 인도를 뜻하는 말로 인도 고유의 종교를 믿는 사람을 일컫는다. 19세기 영국 식민지 통치하에서 힌두교는 이슬람과 구별해 인도에서 일어나 인도인들, 즉 '힌두'들이 믿는 구체적인 종교로서의 의미를 띠게 되었다.

그러나 힌두교에는 체계화된 조직이나 통일된 경전이 없다. 다만 브라만교에서 비롯한 교리와 이를 기반으로 하는 의식과 믿음을 통칭하는 인도인들의 생활방식이었다고 할 수 있다. 브라만교는 기원전 1500년경부터 인도 아대륙에 진출한 아리아인들의 종교로 베다의 믿음을 따랐다. 아리아인들의 경전인 베다에 의하면 이들은 자연신을 따르며 제례의식을 중요시했다. 그러다가 기원전 8세기 이후에는 사제계급이 주도하는 희생제의에 대해 의문을 제기하는 우파니샤드 철학이 발생했다. 철학적이고 근원적인 의문에 대한 해결책으로서 업業과 윤회에 대한 논의가 시작되었으며, 이를 기반으로 해 불교나 자이나교와 같은 반反베다적인 종교가 일어나게 되었다. 우리가 오늘날 알고 있는 힌두교는 브라만교 내에서 우파니샤드 철학을 포용하며 목사moksha, 즉 구원에 이르는 길로 신에 대한 헌신, 즉 박티bhakti를 받아들인 것이다. 힌두교 믿음의 체계는 인도의 대서사시 《마하바라타》와 《라마야나》, 역사서를 포함하는 《푸라나》를 통해 1세기경 정립되었으며, 3세기경부터는 남아시아의 주도적인 종교가 되었다. 힌두교의 주된 목적은 불교와 마찬가지로 윤회를 벗어나는 것이다.

끊임없이 입, 즉 카르마로 인한 윤회를 하는 대신 구원을 얻기 위해 육체적인 절제나 명상 등을 주로 행하였던 반反베다 종교와 달리, 힌두교에서는 신을 통해 직접 구원을 받을 수 있음을 강조하였다. 이와 같이 신에게 헌신함으로써 구원을 추구하는 것은 브라만교의 희생제의가 변화한 모습이라고 할 수 있다.

신에게 구원을 받는 가장 빠른 방법은 다르샨darshan을 통하는 것이다. 다르샨은 산스크리트어로 '본다'는 동사에 어원을 두었으며 단순히 신을 보는 것이 아니라 신으로 하여금 자신을 인식하도록 만들어 직접적인 관계를 형성하는 것이다. 신을 '보는' 방법으로는 사원에서 신상을 보는 것이 있다. 이때 사원은 신이 현세에 내려와서 머무르는 신성한 거처가 되며, 사원의 중심인 성소에 안치된 신상은 단순히 신을 상징하는 형상이 아니라 신이 화현한 존재이기도 하다. 성소에 들어갈 수 없는 신도는 사제를 통해 신에게 신선한 화환이나 향유, 옷, 장신구 등을 선사하는데 이를 푸자puja, 즉 봉헌이라고 한다. 사제는 신에게 바쳐진 꽃이나 우유, 물을 신도에게 돌려줌으로써 물질화된 신의 축복을 전달한다. 이렇듯 힌두교도에게는 다르샨과 푸자가 중요한 의식이기 때문에 그 대상인 신상을 모신 힌두사원이 남아시아 전역에 거대한 왕실 사원에서부터 길가에 돌이나 나무를 모신 간소한 사당까지 수없이 지어지게 된 것이다.

🛕 링가 숭배

힌두사원의 성소에는 신상 외에도 시바 사원의 경우 링가linga라고 불리는 성물이 놓이기도 한다. 링가는 '기호'라는 어원을 지니고 있으며, 인간 또는 구체적인 모습의 존재가 있기 이전 신을 상징한다. 링가는 일반적으로 남성의 성기 모양으로 만들어졌으며 자궁을 의미하는 가르바 그리하에 배치됨으로써 시바가 지닌 생명의 힘을 보여준다. 가장 이른 시기의 링가로는 1세기에 만들어진 예가 있다. 후대에는 링가에 얼굴을 새기거나, 이를 여성을 상징하는 요니에 올린 모습으로 조각되어 무에서 유를 창조하는 순간을 보여준다.

〈시바 링가〉, 5세기 초, 제4굴,
우다야기리, 마드야프라데시

남북양식의 성립

굽타 왕조 치하에서 지어진 힌두교사원에서는 이와 같이 힌두 믿음의 체계를 정립하면서 도상 및 석조사원이 발달하는 과정을 볼 수 있다. 또한 힌두사원은 불교사원과 달리 신의 거처로서 중요한 의미를 지녔기 때문에 사원을 산으로 표현하고자 하였으며, 이러한 의미를 지녔던 석굴사원은 점차 석조사원과 경쟁하게 되었다. 석조사원 역시 2층에 성소를 마련하거나 기단을 거친 바위처럼 표현하며 다양한 상부구조가 나타나는 등 여러 가지 양식이 실험적으로 나타나기 시작하였다.

이와 같이 힌두교사원 건축이 본격화되면서 많은 문헌 기록도 나타난다. 널리 알려진《바스투샤스트라》, 즉 건축의 서書와 같은 경전은 사원을 짓는 순서나 위치, 각 부분의 명칭과 비례 등을 서술하고 있으나 사원 건축의 구체적인 모습보다는 추상적인 원리에 대해서 서술하는 경우가 많았다. 경전에 의하면 사원 건축은 정사각형의 만다라 또는 우주를 기하학적으로 도해한 그림을 근거로 삼아 설계되었다. 실제 건축과정 중 각종 제례의식을 행한 후 신상을 안치하고 눈을 뜨게 함으로써 사원 안에 신의 존재를 받을 수 있었다.

경전에 의하면 힌두사원은 데칸 고원을 기준으로 지역에 따라 크게 두 가지 양식으로 나눌 수 있다. 나가라양식은 주로 데칸 고원 이북 인도 아대륙 중북부에 지어졌으며, 드라비다양식은 힌두사원 건축이 약간 늦었던 데칸 고원 이남에 주로 지어졌다. 그러나 이러한 양식은 뚜렷이 구분되지 않는 경우도 많으며 때로 혼합된 양식이 나타나기도 한다.

인도 북부의 나가라양식 사원에서 가장 두드러지는 특징은 원추형 상부구조로 이를 시카라, 즉 '산꼭대기'라 했다. 성소 바로 위에 수직으로 올라간 시카라를 둘러싸고 작은 시카라를 수직으로 $\frac{1}{2}$ 또는 $\frac{1}{4}$면으로 분할하여 옆에 덧붙인 모습도 흔히 볼 수 있다. 시카라 꼭대기에는 신비로운 힘을 가진 아말라카 과일 모양으로 둥글고 넙적한 장식이 있다. 나가라양식 사원의 옆면은 여인상 또는 남녀교합상 등의 부조로 장식되는 경우가 많으며 대다수가 비슈누를 위해 지어졌다.

이와 달리 인도 남부의 드라비다양식 사원에서는 피라미드식으로 층층이 쌓인 상부구조를 볼 수 있으며, 시바를 모시는 경우가 많다. 이러한 상부구조에는 마치 궁전 건축을 연상시키는 샬라shala라는 원통형 지붕 또는 스투피stupi라는 돔형 지붕을 가진 정자가 조각되었다. 꼭대기에는 큰 돔형 미침석이 있으며, 사원의 옆면에는 여인이나 남녀교합상 대신 길고 가는 벽감에 신상을 조각하는 경우가 많다. 나가라양식 사원과 달리 사원을 둘러싼 외벽이 있는 경우가 많고, 사원으로 들어오는 문은 매우 큰 규모로 지어지며 고푸라gopura라 불렸다.

| **나가라양식** | 5세기 이후에 지어진 힌두사원들은 이와 같은 두 양식이 발달하는 모습을 보여준다. 비록 건축 시기를 알려주는 명문이나 문헌은 부재하지만, 이 중에서 인도 중부 비타르가온의 벽돌사원은 양식상 5세기경 지어진 것으로 추정된다.

〈벽돌 사원〉, 5세기 초반, 비타르가온, 우타르프라데시
굽타 왕조 당시 이와 같이 벽돌사원도 다수 지어졌을 것으로 추정된다.

▽ 〈비슈누 사원〉
(다샤바타라 혹은 '열 개의 화현' 사원),
6세기경, 데오가르, 우타르프라데시,

▽▷ 〈비슈누 사원 성소의 입구〉,
6세기경, 데오가르, 우타르프라데시

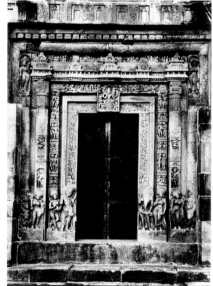

사원은 동쪽을 향해 기단 위에 지어졌으며 북부양식의 시카라를 가지고 있었다. 상당한 높이에 이르는 상부구조는 내부에 아치를 이용해 지어져, 상인방양식이 주를 이루었던 사원 건축에도 아치가 사용되었음을 보여준다. 상부구조는 19세기에 낙뢰로 파괴되었으나, 굽타 왕조 당시에도 이와 같은 벽돌사원이 석조사원과 함께 지어졌음을 보여주는 귀한 예라고 할 수 있다. 인도 중부 우타르프라데시의 데오가르에 위치한 비슈누 사원은 나가라양식 석조사원의 가장 이른 예로 꼽힌다. 비슈누 사원은 산치 제17사원과 마찬가지로 사원을 기단 위에 지었으나 기단이 성소에 비해 매우 넓다. 원래 기단의 네 귀퉁이에는 작은 사원이 있었다. 기단의 아랫부분은 거친 석재로 지어져 산의 바위를 표현한 듯하며 벽면에는 《라마야나》, 《마하바라타》 등 인도 고유의 대서사시 중 전쟁 장면들이 부조로 새겨져 있다. 이는 인간세계에서 영웅들의 세계, 그리고 기단 위 신들의 세계로 올라감을 시각화한 것이라고 할 수 있다. 아쉽게도 데오가르 사원의 열주현관과 상부구조의 시카라는 거의 부서져서 원래의 모습을 알 수 없다. 사원 내부의 신상도 없어졌으나, 서향으로 지어졌다는 사실과 사원 외벽 부조를 통해 비슈누를 위해 지어진 사원임을 알 수 있다. 비슈누는 현관 위와 남쪽과 동쪽, 북쪽 외벽의 부조에 표현되었다. 남쪽에서부터 보면 세 외벽 부조는 비슈누 관련 일화 중에서 탄생과 수행 그리고 해탈의 모습을 순서대로 그리고 있다. 특히 성소 입구에는 문지기와 강의 여신, 남녀상, 당초문 등이 정교하게 조각되었으며 문 위에는 끝없는 물뱀 위에 앉아 세계를 창조하는 비슈누의 모습을 볼 수 있다. 문의 양쪽 윗부분에 조각된 강의 여신은 물로 둘러싸인 신의 거처를 상징하며, 난쟁이의 배꼽에서 자라나는 당초문은 새로운 생명의 잉태를 표현하고 있다. 아래에서 성소를 지키는 문지기와 함께 다정하게 손을 잡은 남녀는 미투나

mithuna라고 부르는데, 이를 통해 신과의 합일을 추구하는 경배자의 마음을 담고 있다. 이 사원에는 명문이 없다. 하지만 굽타 왕조 아잔타의 부조보다 좀 더 풍만하며 인체 길이가 짧아진 유려한 삼곡자세를 보아 사원 건축 역시 6세기 초반에 만들어진 것이라 추정한다.

| **드라비다양식** | 북부에 비해 비교적 늦게 석굴사원이 조영된 인도 남부의 경우, 독립된 석조사원 건축 역시 상대적으로 늦게 이뤄졌다. 남부 최초의 힌두사원은 인도 남동부 해안의 마말라푸람에 지어졌는데, 이곳은 당시 주변 지역을 다스리며 스리랑카와 동남아시아와의 해상무역으로 많은 부를 쌓았던 팔라바 왕조4세기 초-9세기 말의 수도였다. 바닷가에서 멀리 떨어지지 않은 곳에 일군의 사원들이 모여 있는데, 석굴사원과 석조사원이 혼재한 모습은 남부 힌두사원 건축의 초기 모습을 잘 반영하고 있다. 명문에 팔라바 왕조의 왕들이 언급되었으며, 또한 팔라바 왕조의 상징이자 왕권의 상징이었던 사자 조각이 나타난 것으로 보아 이 사원들은 왕실이 후원해 지은 것이 아니었을까 추측할 수 있다.

마말라푸람에서 가장 이른 시기에 만들어진 사원으로는 석굴사원과 암벽조각을 동시에 조영한 예가 있다. 약 30미터에 이르는 암벽을 부조로 가득 메운 모습을 볼 수 있는데, 원래 중앙에 수직으로 갈라진 틈이 있어 암벽 위에 고인 물이 흘러내렸다고 한다. 이 틈새에 조각된 나가 역시 물의 상징으로, 부조 전체가 물을 소재로 하고 있다. 즉 세상이 가뭄에 시달리자 바기라타 왕은 갖은 고행을 했으며 이에 감명받은 시바가 갠지스 강을 세상에 내려주었다고 하는 내용을 그리고 있다. 바기라타 왕의 고행 외에도 이 암벽에는 드라비다양식으로 지어진 작은 사원과 군중과 동물을 묘사한 부조

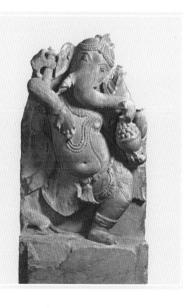

🐘 극복의 신, 가네샤

가네샤는 시바와 파르바티의 아들이다. 여러 가지 이야기가 전해지지만, 시바가 실수로 아들의 머리를 자른 후 코끼리 머리를 붙인 일화에 따라 항상 인간의 몸에 코끼리의 머리를 가진 신으로 표현된다. 이러한 이유로 가네샤는 억경을 극복하는 데 도움을 주는 신으로 추앙받으며, 또한 성격이 너그럽고 단것을 즐겨 먹어 배가 나온 호탕한 신으로 사업이나 가정이 처음 꾸려질 때 축복을 내린다고 믿어진다. 시작을 축복한다는 의미에서, 가네샤는 힌두사원에서 항상 우요가 시작하는 지점에 부조로 표현되었다. 데오가르 사원에서는 남쪽 외벽의 비슈누 부조 왼쪽 상단에 그려졌는데, 이는 서쪽의 문 앞에서 시작해 시계 반대방향으로 우요해야 함을 보여준다.

〈춤추는 가네샤〉, 11세기, 56.5×25cm,
벵골 지역 출토, 베를린 아시아미술관
이 조각에서 가네샤는 승물인 쥐를 타고 춤추며
달콤한 과자를 찾는 모습으로 그려졌다.

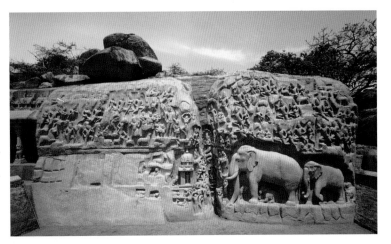

〈갠지스 강의 하강〉, 팔라바 왕조, 7세기경, 마말라푸람
오른쪽에 보이는 거대한 암벽 중앙에는 자연적으로
형성된 틈이 있다. 왼쪽에 일부 보이는 열주현관은
얕은 석굴사원으로 내부 벽면에는 크리슈나가
고바르단 산을 들어 올리는 부조가 조각되어 있다.

들을 다수 볼 수 있다. 팔라바 왕조의 상징인 사자
조각뿐 아니라 코끼리와 원숭이·가족이 실제처럼
조각되어 당대인들의 자연에 대한 관심과 애정을
반영하고 있다. 갠지스 강의 하강을 묘사한 암벽
부조 좌측에는 크리슈나를 위해 조영한 작은 석굴
사원이 있다. 얕은 열주현관의 안쪽 벽면에는 크
리슈나와 인드라의 대결이 부조로 표현되었다. 크
리슈나는 인드라의 진노로 폭풍이 쏟아지자 산을
한손으로 들어 그 아래에 사람들과 동물들을 피난
시키는 모습으로 그려졌다. 이와 같이 가뭄과 홍
수에 대처하는 지도자의 모습을 한곳에 모아 표현한 것은 당시 치수의 중요
성을 반영하며, 관개수로를 정비하며 치수에 힘쓴 팔라바 왕들의 업적을 기
린 것으로 여겨진다.

암벽조각에 나타난 사원 모습으로 보아 팔라바 왕조 당시에 이미 많은 사원
이 지어졌음을 알 수 있으나, 현존하는 예는 많지 않다. 마말라푸람에서 드
라비나양식으로 지어진 최초의 석조사원은 여기에서 얼마 떨어지지 않은
곳에서 찾을 수 있다. '다섯 수레'라고 불리는 이 다섯 개의 사원은 암괴를 조
각한 것으로, 독립된 사원이면서도 돌을 쌓아올리는 대신 깎아냈다는 것이
특이하다. 다섯 수레라는 이름은 후대에 붙인 것으로,《마하바라타》에 나오
는 다섯 형제와 그 아내를 위해 지어졌다는 의미를 가지고 있다. 그러나 실
제로 이 다섯 사원은 좌측으로부터 두르가를 위한 초가지붕 모양 사원, 드라
비다양식의 시바 사원, 누구를 위한 것인지 불확실한 '코끼리 등 모양' 사원,
비슈누를 위한 긴 사원, 시바를 위한 드라비다양식 사원이다. 이 중 가장 큰
두 개의 사원은 미완성 상태다. 이 외에 두르가 사원 앞의 사자, 시바 사원 앞
의 황소, 세 번째 사원 앞의 코끼리 등 동물상도 원래 암괴를 이용해 조각되
었다. 다섯 사원 주변을 여러 개의 조각이 둘러싸고 있는데, 모두 각각 하나

〈다섯 수레〉, 팔라바 왕조, 7세기경, 마말라푸람
사자 조각의 뒤에 있는 작은 사원은 여신 두르가를 위한 사원이며.
독특한 지붕 모양을 볼 수 있다. 두르가 사원 오른편의 시바 사원은
전형적인 남부 드라비다양식 사원을 조각한 듯하다. 이 외에도
이 사원들 오른편에는 가로가 긴 사원과 둥근 성소를 지닌 사원 등
다양한 양식의 사원이 조각되었다.

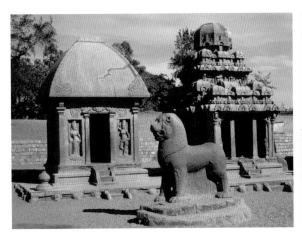

의 암괴를 조각한 것으로 가장 작은 사원의 조각을 제외하고는 미완성 상태로 남아 있다. 이 중 두 개의 사원은 피라미드형으로 층층이 쌓아올리고 샬라와 스투피를 지닌 정자로 가득한 상부구조가 있는 드라비다양식으로 지어졌으나 나머지 세 사원은 남북 양식 외에도 갖가지 형태로 표현되어, 매우 특이한 사원군으로 꼽히고 있다. 예를 들어 가장 작은 사원은 초가지붕 같은 모양의 상부구조를 가지고 있으며, 한쪽 끝이 둥근 사원은 스투파를 우요하도록 조영된 아잔타 석굴사원의 내부와 유사한 모습이다. 지금까지 남은 대규모 석조사원이 없음에도 '다섯 수레'는 당시 사원양식이 매우 다양했으며 석굴과 목조건축, 독립된 석조사원 건축이 어우러져 지어졌음을 보여준다.

팔라바 왕조가 가장 번성했던 8세기에 라자심하 왕, 일명 '사자왕'은 수많은 사원을 지었다. 그중 가장 큰 사원은 마말라푸람에서 70여 킬로미터 떨어진 수도 칸치푸람에 있었으며 라자심헤슈바라 사원으로 불렸다. 이 이름은 '라자심하 왕이 경배하는 시바의 사원'이라는 의미로 해석할 수 있지만 동시에 '시바인 라자심하왕의 사원'이라는 의미로 해석될 수도 있는 중의적인 이름으로 알려져 있다. 후원자의 이름을 따서 사원을 부르는 것은 인도 남부에서 오랫동안 유지된 관습이었으나, 이와 같이 왕의 정체성을 시바에서 찾으려 한 것은 라자심하 왕의 재위 기간부터로 볼 수 있다.

라자심헤슈바라 사원은 전형적인 드라비다양식으로 지어졌다. 사원 밖에는 예배 전에 몸을 정결히 할 수 있는 저수조를 마련했으며 처음으로 높은 고푸라, 즉 사원으로 들어가는 정문을 볼 수 있다. 사원 규모가 확장되면서 성소 앞의 만다파도 두 개로 늘어나며, 성소에는 시바 링가가 안치되었다. 그리하여 이 사원은 시바의 거처라는 의미에서 카일라사나타카일라사의 주인 사원으로 불리기도 했다. 사원의 기단은 팔라바 왕조의 상징이었던 사자 조각으로 가득하며 '소마 스칸다', 즉 시바와 시바의 가족을 묘사한 부조도 다수 찾

〈라자심헤슈바라 사원〉, 팔라바 왕조, 725년경, 칸치푸람, 사원 앞에는 저수조가 조성되었으며 사원을 둘러싼 벽에 벽감을 지어 시바와 그의 가족을 조각했다.

을 수 있다. 이러한 조각은 "시바에게 아들 스칸다가 태어난 것처럼, 신실한 왕자라자심하가 태어났다."는 명문에서 볼 수 있듯 팔라바 왕조가 다스리는 세계를 시바의 세계와 합일시키고자 하는 의도를 보여준다.

〈시바 마헤슈바라 사원〉, 6세기 중반, 엘레판타, 마하라슈트라

힌두 석굴사원의 발달

다른 지역에 석조사원이 꾸준히 지어지기 시작한 6세기 이후에도, 아잔타 석굴을 비롯해 수많은 불교사원이 남아 있는 인도 아대륙 중서부에는 많은 석굴사원이 조영되었다. 석굴사원을 선호한 것은 지형적인 원인도 있었겠지만, 조영의 어려움에도 신의 거처를 재현하고자 하는 염원에서 비롯되었을 것이다. 특히 시바를 위해 지어진 석굴사원에서는 불교 석굴사원 전통을 이어받으면서 드라비다양식을 도입하는 예를 볼 수 있다.

| 엘레판타 | 이 중 잘 알려진 예로 뭄바이에서 배로 한 시간 정도 걸리는 엘레판타 섬의 시바 사원이 있다. '코끼리 모양의 섬'이라는 의미를 가진 이 이름은 후대 유럽 선원들이 붙인 것이다. 조각양식으로 보아 6세기경 조영된 사원으로 보이며, 당시 이 지역을 정복하며 시바를 숭배했던 칼라추리 왕조의 후원이 있었다고 추측할 수 있다. 서쪽 열주 입구로 들어갔을 때 정면에 보이는 성소에는 간결한 시바 링가가 안치되어 있다. 또한 기존 암벽의 구조를 이용해 만들어진 북쪽 입구로 들어서면 정면 벽면에 시바의 얼굴 세 개를 조각한 거대한 마헤슈바라 식상을 볼 수 있다.

엘레판타 사원은 사원 내벽의 다양한 부조로 더욱 잘 알려져 있다. 아쉽게도 많은 부조가 파괴되어 형상을 잘 알아볼 수 없으나, 남성들은 키가 크고 건장한 모습으로, 여성들은 가슴이 풍만하며 가는 허리를 가진 모습에 우아한 삼곡자세로 조각되었다. 이 중 서로 마주보는 부조는 시바의 상반되는 모습을 그린 경우도 있는데, 예를 들어 조용히 좌선하고 있는 수행자 시바의 모습은 격렬한 춤을 추어 세상을 파괴하는 시바 나타라자의 모습과 마주하고 있다. 중앙의 시바 마헤슈바라의 좌우에도 이와 같은 부조를 볼 수 있다. 왼쪽에는 시바와 파르바티가 한 몸에 합쳐져 마헤슈바라의 탈것인 황소 난디에 기댄 모습을 볼 수 있으며, 오른쪽에는 시바가 하늘에서 내려오는 갠지스 강의 여신을 머리카락으로 받는 모습을 그리고 있다. 왼쪽의 모습이 시바와 파르바티의 합일을 상징한다면, 오른쪽에서 파르바티는 다른 여신을 받아

〈시바 마헤슈바라와 부조〉, 6세기 중반, 엘레판타, 마하라슈트라

엘레판타의 시바상은 마헤슈바라, 즉 위대한 신이라 불리며 5미터가 넘는 규모로 보는 이를 압도한다. 삼면에 시바의 얼굴을 조각해 신의 다양한 성격을 표현했는데 수행자로 그려진 절대자의 모습, 어둠과 싸우는 파괴의 신 그리고 아름답고 자비로운 신을 형상화했다. 한몸이 된 시바와 파르바티(좌)와 갠지스 강의 여신을 머리카락으로 받는 시바(우)가 양옆에 부조로 표현되었다.

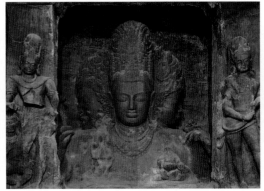

〈카일라사나타 사원〉, 8세기, 엘로라, 마하라슈트라
카일라사나타 사원은 네 개의 작은 사당으로 성소를
둘러싼 드라비다양식 사원으로 칸치푸람의 카일라사나타
사원과 매우 유사한 모습을 볼 수 있다.

들이는 시바로부터 몸을 돌려 피하는 모습을 보이고 있다. 이렇듯 마헤슈바라의 좌우에 시바와 파르바티를 표현한 두 개의 부조는 석조사원의 성소 입구에 미투나 또는 남녀교합상이 조각된 것과도 비교할 수 있다.

| 엘로라 | 힌두 석굴사원의 정점은 엘로라에 지어진 카일라사나타 사원이다. 아잔타와 마찬가지로 엘로라에도 암벽을 따라 불교와 자이나교, 힌두교 사원이 30개 이상 조영되었다. 이 중 가장 규모가 큰 카일라사나타 사원은 사실상 석굴사원이라고 하기 어려운데, 암벽을 깎아 거대한 암괴를 분리시킨 후 이를 석조사원의 형태로 조각했기 때문이다. 이는 팔라바 왕조의 다섯 수레 사원과 유사한 방식이지만, 카일라사나타 사원의 총면적은 파르테논 신전의 면전에 육박하며 높이는 30미터에 달한다.

카일라사나타 사원은 전형적인 드라비다양식으로 조각되었다. 드라비다양식 사원에서 볼 수 있는 외벽은 암벽의 일부를 남긴 방식으로 조영되었으며, 이는 사원의 정면 조망을 가로막는다. 외벽 중앙에 있는 낮은 고푸라 양옆 외벽의 가는 기둥 사이에는 동물에 올라탄 수호신이 조각되었다. 이를 통과하면 좌우로 《마하바라타》와 《라마야나》의 전쟁 장면이 부조로 새겨진 거대한 기둥 두 개를 볼 수 있다. 본당의 기단에는 실제 크기의 코끼리와 사자가 조각되어 있으며 2층 규모의 만다파와 고푸라는 다리로 연결되어 있다. 2층으로 올라가는 중간에는 이 사원의 이름을 연상시키는 부조가 있다. 시바와 파르바티가 카일라사 산에서 휴식을 취하고 있을 때 마왕 라바나가 이를 방해하기 위해 지진을 일으켰다고 한다. 이때 시바는 발로 라바나를 눌러 가볍게 제압했는데, 만다파의 한쪽 벽면에 환조에 가까운 방식으로 이 모습이 조각되었다. 사원 외벽의 조각은 완성된 상태이지만, 1층은 만다파나 성소 둘 다 완성되지 않아 출입할 수 없게 되어 있다. 만다파의 계난을 통해 2층으로 오르면 다리를 지나 본당의 가르바 그리하에 접근할 수 있다. 가르바 그리하에는 시바 링가가 안치되어 있으며, 완성되지 않은 상부구조 위로 포효하는 사자의 모습 등 다양한 조각이 있다.

카일라사나타 사원은 굽타 왕조 이후 인도 아대륙 중서부 지방을 지배했던 라슈트라쿠타 왕조의 크리슈나 1세재위 757-783가 지은 것으로 추정된다. 크리슈나 1세는 인도 남부의 칸치푸람까지 정복했으며 팔라바 왕조의 석공 수백 명을 끌고 돌아왔다고 한다. 이러한 이유로 비교적 북쪽에 위치한 엘로

라에도 암괴를 조각해 사원을 만드는 인도 남부의 조각 방식이나 드라비다 양식의 상부구조 등이 전래되었다고 볼 수 있다. 고푸라의 수호신 역시 길고 가는 기둥 사이에 조각된 모습으로 인도 남부의 사원 외벽 조각과 유사한 모습을 보여준다.

엘로라 근처에서 발견된 동판의 명문에 따르면 "이 사원을 완성하고도 내가 이를 지었다는 사실을 믿을 수 없으며 신들도 찬사를 보냈다."고 했다. 그렇다면 크리슈나 1세는 이러한 사원을 지음으로써 무엇을 이루려 했던 것일까? 우선 카일라사나타 사원을 우요하며 2층 성소까지 오르는 행위를 통해 시바의 성지를 순례한 것으로 여길 수 있었다. 그리고 무엇보다도 카일라사나타 사원을 지음으로써 시바가 살고 있는 산을 자신의 영토에 재현했다는 의미가 있다. 결국 세계의 중심인 시바의 카일라사를 자신의 영토에 옮겼다는 것은 자신의 왕국이 세계의 중심임을 선포한 것과 마찬가지였던 것이다.

왕실 사원과 지역별 건축양식 정립

석굴사원과 석조사원이 혼재하며 다양한 양식이 실험되었던 시기를 지나, 8세기 이후부터는 어느 정도 지역별로 힌두사원 양식이 정립되는 모습을 볼 수 있다. 8세기에서 12세기, 즉 이슬람이 도래하기 전까지 지어진 사원들은 나가라나 드라비다 등의 양식만으로 분류하기보다 지역에 따른 분류가 일반적이다. 이는 물론 지역에 따라 건축양식에 차이가 있기 때문이기도 하지만, 다양한 언어와 건축용어로 연구가 분산되었기 때문일 것이다. 이 장에서는 사원 건축을 동부, 북부, 남부, 서부로 나누어 간단히 살펴보고자 한다.

〈파라슈라메슈바라 사원〉, 650년경, 부바네슈와르, 오릿사
작은 규모의 나가라양식 사원이지만 낮은 외벽으로 둘러싸인 모습 등은 드라비다양식 사원에서도 볼 수 있는 특징이다. 이렇듯 멀리 떨어진 곳까지 드라비다양식이 보이는 것은 당시 데칸 고원을 다스리던 왕조를 통해 건축과 조각이 전래되거나 해상 무역을 통해 장인들이 오갔을 가능성도 꼽을 수 있다.

△ 〈링가라자 사원〉, 11세기 초, 부바네슈와르, 오릿사

△▷ 〈수리야 사원〉, 13세기, 코나락, 오릿사
현재 수리야 사원은 거의 폐허 상태로 남아 있지만, 완공되었을
당시의 모습은 1610년 사원을 그린 야자수잎 필사본에서 볼 수 있다.
사원을 마차 모양으로 형상화한 것은 아마도 축제일마다 신상을
수레에 싣고 도시를 순회하는 풍습에서 기인했을 것이다.

| 인도 동부 : 부바네슈와르와 코나락 | 7세기 인도 동북부 지역을 중심
으로 일어난 왕조들은 오릿사 주의 부바네슈와르를 수도로 삼아 많은 사원
과 조각을 남겼다. 이 중 가장 이른 시기에 지어진 예로 7세기 중반 시바를
위해 지어진 파라슈라메슈바라 사원이 있다. 오릿사 사원의 경우 사원의 명
칭을 가리키는 문헌이 많이 남아 있으며, 다른 지역과 달리 실제 건축에서도
이러한 문헌 내용이 실현된 모습을 찾을 수 있다. 그리하여 오릿사 사원의
부분 명칭은 만다파 대신 자가모한jagamohan, 비마나 대신 데이울deul 등 독
특한 용어를 사용한다. 그러나 외양상 파라슈라메슈바라 사원을 비롯한 동
부 사원들도 나가라양식에서 크게 벗어나지 않아서, 원추형 시카라에 있는
아말라카나 남녀교합상, 부조 역시 다른 북부 사원과 유사하다. 다만 곧게
올라가다가 꼭대기에 가서야 휘어지는 시카라는 오릿사 특유의 모습이라고
할 수 있으며, 시카라를 수많은 지붕과 아말라카 등이 겹친 조각으로 장식했
다는 점도 독특하다. 서향으로 지어진 파라슈라메슈바라 사원은 자가모한
과 데이울이 따로 지어졌으며 자가모한에 입구 두 개와 창문 여러 개가 엉성
하게 조각되었는데, 아직 사원의 모습에 대한 의식이 정착되지 않은 결과였
던 것으로 보인다. 링가가 안치되었던 성소를 둘러싼 데이울의 외벽에는 직
사각형 부조로 시바의 가족인 파르바티와 카르티케야, 가네샤가 조각되었
다. 특히 카르티케야가 중요한 위치에 조각된 점은 이 지역에서 성행했던 시
바 숭배의 일면을 반영하는데, 이는 상대적으로 동부에서 오랜 기간 유지되
었던 불교의 영향을 받은 것이다.

이와 같은 인도 동부 특유의 건축양식이 발달한 예로 11세기경 지어진 링가
라자 사원을 꼽을 수 있다. 48미터에 이르는 데이울은 오릿사의 독특한 양식
으로 지어졌으며, 자가모한 외에도 신을 위해 춤을 추는 전당과 공양음식을
나누어주는 전당 등 여러 개의 전당이 앞에 추가되었다.

이 지역에서 가장 큰 사원으로 알려진 코나락의 수리야 사원도 오릿사 특유

의 양식으로 지어졌다. '검은 파고다'라고 알려진 수리야 사원은 불행히도 13세기에 완공된 후 곧 데이울의 상부구조가 무너져 현재 자가모한만이 남아 있다. 이 사원은 높은 기단 위에 지어졌는데 기단 양옆에 거대한 바퀴를 열두 개씩 부조로 새기고 사원 앞에는 실제보다 큰 말을 조각했다. 이와 같이 독특한 표현은 사원 자체를 하나의 마차로 형상화해 수리야, 즉 태양신의 거처일 뿐 아니라 일곱 마리 말이 끄는 태양신의 수레로 표현한 것이다. 당시 문헌을 통해 6년의 설계와 12년의 건축기간 그리고 엄청난 재원과 노동력이 투입되었다는 사실을 알 수 있다. 사원 옆면에는 후원자였던 나라심하데바 왕이 수리야를 경배하는 모습과 함께 수많은 여신과 남녀교합상이 조각되어 성장과 다산, 풍요를 기원하고 있다.

| **인도 북부 : 카주라호** | 인도 북부의 경우, 왕조 간에 빈번하게 일어난 전쟁으로 11세기 이전 사원 중 현존하는 예가 그리 많지 않다. 그러나 10세기부터 12세기까지 인도 북부를 다스렸던 찬델라 왕조의 수도 카주라호에는 20여 개의 사원이 남아 당시 모습을 보여주고 있다. 이처럼 수도에 많은 사원을 짓는 행위에는 신을 모시는 거처를 지음으로써 공덕을 쌓는다는 의미도 있었으나, 왕이 섬기는 신의 사원을 지음으로써 왕권을 정당화하며 왕실 계보를 널리 알리는 의미도 있었다.

현존하는 사원 중 가장 완벽하게 남아 있는 것은 락슈마나 사원이다. 이 사원은 나가라양식 사원 중에서도 뛰어난 비례와 우아한 윤곽선을 자랑하는 건축물로 꼽힌다. 사원의 기단에서 발견된 명문에 따르면 락슈마나 사원은 954년 찬델라 왕조의 야쇼바르만 왕에 의해 지어졌으며, 다른 왕조와의 전쟁에서 전리품으로 획득한 금속 비슈누상을 안치했다고 한다. 현재 성소에 있는 비슈누상은 석조 입상으로 아마도 후대에 원래의 신상과 교체된 것 같은데, 이는 힌두 왕조들에게 왕실 사원과 신상의 의미가 매우 정치적인 것이었음을 보여준다.

락슈마나 사원은 동향으로 높은 기단 위에 지어졌고 주변에 네 개의 작은 사원이 있다. 외벽만 있는 인도 동부와 남부의 사원들과 달리, 높은 기단으로 '성聖'과 '속俗'을 뚜렷이 구분했다. 입구부터 성소 위의 가장 높은 시카라에 이르기까지 상부구조가 솟아오른 모습은 마치 산맥을 보는 듯

〈락슈마나 사원〉, 찬델라 왕조, 954년 완공,
카주라호, 마드야프라데시
건축가 치츠차하(Chhichchha)가 지은 것으로
알려진 락슈마나 사원은 밀교 경전에 따라
외부 조각을 배치한 것으로도 알려져 있다.

하다. 가장 높은 시카라의 경우 반으로 자른 시카라를 사면에 층층이 붙인 듯해 더욱 산봉우리를 연상시킨다. 높은 계단을 오른 후에, 기둥으로 둘러싸여 외부로 열린 만다파와 창문만 있는 만다파를 두 개 통과해 성소에 이를 수 있다. 성소 입구는 데오가르에서부터 볼 수 있었던 미투나와 여신상과 당초문 조각으로 덮여 있으며, 만다파 내부에도 남녀와 각종 동물, 다양한 자세의 여인 등이 기둥에 조각되어 있어 내부 조각이 드물었던 이전의 사원과 매우 비교된다.

🛕 사랑과 전쟁 : 카주라호의 놀라운 조각들

카주라호의 힌두사원이 유네스코 세계문화유산으로 등재되는 등 세계적으로 유명해진 이유는 현존하는 나가라양식 사원 중 가장 뛰어난 예로 꼽히기 때문이다. 하지만 많은 관광객에게 카주라호는 사원 외벽에 조각된 풍부한 부조 때문에 잘 알려져 있다. 힌두사원에서 부조는 흔하게 볼 수 있는 것이지만, 카주라호는 사랑과 전쟁의 모습을 매우 직접적으로 묘사한 부조가 다수 남아 있다. 예를 들어 기단을 둘러 새겨진 부조에서는 코끼리에게 짓밟히는 사람 등 전쟁의 참상이나 다양한 체위로 성애를 즐기는 장면을 볼 수 있다. 이는 우선 산치 대스투파나 불교 석굴사원에서 보았던 풍만한 여신상이나 미투나상과 비슷한 의미로 이해할 수 있다. 즉 풍만한 여인이나 미투나는 다산과 풍요의 상징이며, 사원의 외벽 또는 기단에 조각되어 전쟁과 정복, 관능과 성애로 대표되는 인간의 세속적인 욕망을 표현한 것이다. 신의 거처인 사원에 오르기 전에 신도는 이를 넘어야만 한다는 사실을 보여주는 것일 수 있다.

그렇다면 기단을 오른 후 사원의 외벽에 보이는 성애 장면은 어떤 의미로 조각되었을까? 우파니샤드 철학에서는 성행위를 통해 남녀가 합일을 이룸으로써 신에게 가까워질 수도 있다는 논지를 볼 수 있다. 이와 같이 우주를 이해하는 방법으로서 합일을 이루는 것은 당시 찬델라 왕조에 만연했던 밀교의식을 연상시키며 이러한 사상이 반영되었다고 할 수 있다. 특히 어느 곳이나 성애 장면 위로 남녀 신상 그리고 비슈누가 조각된 순서가 일정해 이러한 해석의 가능성을 뒷받침하고 있다. 그러나 건축적인 의미로 설명할 수도 있다. 즉 비마나와 만다파가 만나는 곳은 건축적으로 두 요소가 만나는 약한 부위로, 이곳에 있는 남녀교합상으로 합일시켜준다고 본 것이다. '이음매'라는 의미가 있는 요가는 '합일'이라는 의미도 가지고 있는데, 이러한 성애 장면을 통해 사원의 취약한 부분을 상징적으로 보강했던 것이다.

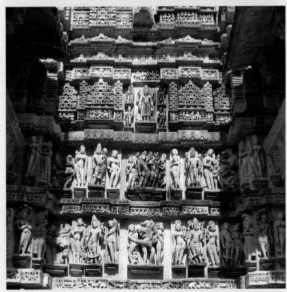

△△ 〈기단의 전쟁과 성애 장면〉, 락슈마나 사원, 카주라호
△ 〈사원 외벽의 성애 장면과 신상〉, 락슈마나 사원, 카주라호

〈라자라제슈바라 사원〉, 촐라 왕조, 1010년경, 탄자부르, 타밀 나두
약 7년 만에 완공된 라자라제슈바라 사원의 벽면에는 사원
건축과정 및 사제와 무녀들의 이름까지 기록하여 두고 있다.

| 인도 남부 : 촐라 왕조 | 인도 남부에서는 팔라바 왕조 이후에도 여러
왕조들이 일어났는데, 그중 가장 강력했던 것은 촐라 왕조였다. 촐라 왕조는
9세기경 인도 남부를 통일하고 라자라자^{왕 중의 왕} 왕이 스리랑카와 몰디브
를 점령하며 동남아시아까지 세력을 확장해 11세기까지 번성했다. 촐라 왕
조 초기의 건축은 대부분 규모가 작지만 매우 정교하게 조각되었으며, 팔라
바 왕조에서 나타났던 드라비다양식을 계승해 피라미드형 상부구조와 만다
파, 고푸라를 가진 외벽으로 둘러싸인 모습으로 지어졌다.

이후 촐라 왕조는 여러 차례 수도를 옮기며 그때마다 왕실 사원을 건립했는
데 이는 왕이 있는 곳이 바로 수도임을 상징하는 절대왕권의 표현이었다. 대
표적인 예로 탄자부르의 라자라제슈바라 사원을 들 수 있다. 이 역시 칸치푸
람의 라자심헤슈바라 사원과 같이 이중적인 의미의 이름으로 라자라자 왕
과 시바를 동일시하고자 하는 의도를 보여준다. 라자라자 왕이 지은 사원은
높이 65미터가 넘으며 11세기에 지어진 건축물 중 세계에서 가장 높은 예
로 꼽힌다. 주 사원을 둘러 외벽이 몇 겹으로 둘러싸여 있으며, 외벽의 고푸
라 역시 거대한 규모로 지어졌다. 비마나에 붙어 있는 만다파 외에도, 시바
의 탈것인 황소 난디를 위한 만다파 등이 독립되어 지어진 모습을 볼 수 있
다. 촐라 왕조의 후원으로 지어진 대부분의 사원과 마찬가지로 남쪽 벽면의
가네샤로부터 시작하여 수행하는 시바, 서쪽 벽면의 링가 속에 화현한 시바,
북쪽 벽면의 브라마와 두르가에 이르기까지 일정한 순서에 따라 배치된 조
각을 볼 수 있으나, 이전에 비해 조각의 규모가 매우 커지면서 조각의 생생
함과 정교함을 잃었다고 할 수 있다.

촐라 시대에 지어진 사원 내부에는 프레스코 벽화가 그려졌으며 많은 청동
상도 안치되었다. 이러한 청동상은 실랍법을 이용해 주조한 후 세부를 정교
하게 조각하는 방식으로 완성되었다. 30센티미터에서 1.4미터에 이르는 다

〈시바 나타라자〉, 1100년경, 청동,
107×86cm, 첸나이 정부박물관
라자라자 왕 이후 시바 나타라자는 촐라 왕조의 힘을
상징하는 의미를 지니게 되었으며, 왕뿐 아니라 왕비와
왕실 인척 등이 다수 후원해 제작했다. 시바는 길고 우아한
몸매에 정교한 춤동작을 보이는 모습으로 표현되었다.

양한 크기의 청동상은 평상시에 경배의 대상이 되기도 했으며 축제나 중요
한 행사 때 성소의 신상을 대신해 행렬을 이끌기도 했다. 즉 시바가 다스리
는 영역을 확인하는 의미로 청동상을 수레에 태워 도시 전체를 순회했는데,
이는 동시에 시바를 모시는 왕의 지배영역을 확인하는 의미도 가지고 있었
다. 잘 알려진 예로는 파괴의 춤을 추는 시바 나타라자가 있다. 춤을 추어 세
계를 파괴하고 새로운 세상을 시작하게 하는 시바는 무지를 상징하는 난쟁
이를 밟고 화염을 뿜으며 격렬한 춤으로 머리가 풀려 사방으로 흩어진 모습
인데, 후기 작품에서는 갠지스 강의 여신을 머리에 받아주는 모습도 볼 수
있다. 라자라제슈바라 사원이 지어진 이후에도 인도 남부는 북부와 달리 새
로운 세력의 침입을 대체로 피할 수 있었기에 사원 건축이 꾸준히 이루어졌
으며, 라사라세슈바라 사원과 같은 예들은 규모가 커지면서 하나의 도시와
같은 역할을 했다. 성소보다도 성과 속을 구분해주는 고푸라가 더욱 견고해
지며 높아지는 모습을 보이기도 하지만, 후대 비자야나가라 왕조나 나야카
왕조때까지 지어진 수많은 사원은 이러한 촐라 사원에서 발달한 것이었다.

| 인도 서부 | 인도 서부에는 수많은 사원이 지어졌으나, 아대륙 북서부를
통해 진입했던 이슬람 세력과의 전쟁으로 많이 파괴된 것으로 알려졌다. 오
늘까지 남은 사원으로는 구자라트 주 모데라의 수리야 사원을 들 수 있는데,

이 역시 비마나의 상부구조는 무너져 내렸다. 비마나 앞에는 독립된 만다파가 있으며, 그 앞에 수십 개의 계단을 통해 내려갈 수 있는 석조 저수조가 조성되었다. 이는 강수량에 따라 저장된 물이 줄거나 늘어날 때 손쉽게 다다를 수 있도록 고안한 구조로, 인도 서부에 지어진 저수조 중에서는 가장 큰 규모이다. 명문에 의하면 이 사원은 1026년 완성되었는데 당시 인도 서부를 다스리던 솔랑키 왕조의 왕실 사원으로 추측된다. 다른 어느 지역 사원보다도 사원 전체를 다양한 조각으로 빈틈없이 채운 모습으로 이 지역에서 특히 발달했던 목공예와 목조건축의 영향을 받았다. 신상이나 동물 조각은 대다

🏛 사원 건축 : 어떻게 짓고 어떻게 유지했는가?

탄자부르에 있는 라자라제슈바라 사원은 상부구조 꼭대기에 있는 돔형 시카라의 무게가 80톤에 가까울 것으로 추정된다. 이렇게 무거운 돌을 어떻게 높이 65미터가 넘는 사원에 올릴 수 있었을까? 건축에 대한 경전에서도 사원을 짓기 위한 의례 외에 실제 건축방법은 거의 논의되지 않고 있다. 아마도 작은 사원이라면 오늘날 남아시아의 많은 공사현장에서 볼 수 있는 것과 마찬가지로 대나무같이 유연하면서도 단단한 나무로 사원을 둘러싼 구조물을 지어 재료를 올렸을 것이다. 그러나 라자라제슈바라 사원같이 거대한 건물은 이러한 공사기법으로는 불가능했을 것이다. 상부구조를 모두 돌로 쌓으면 하중을 견디지 못하므로 사원의 내부구조를 벽돌로 쌓는 경우도 많았다. 사원의 층을 높이면서 동시에 따라 완성된 부분을 흙으로 둘러 작은 산처럼 만들었을 가능성도 있다. 이러한 방식으로 사원을 꼭대기까지 세운 후 이를 둘러싸고 있는

흙을 제거함으로써 사원이 완성되는 것이다. 인도 동부 부바네슈와르에 지어진 사원에 대한 연구에서도 건축방식에 대해 논의하고 있는데, 사원 앞에 저수조를 조성하면서 파낸 흙으로 이러한 산을 만들어 사원을 지었다는 의견도 있다.

대부분의 사원은 지어진 후 신도들의 후원이나 봉헌으로 유지되었으나, 엄청난 규모로 지어진 왕실 사원은 이것이 불가능했다. 수많은 명문이 남아 있는 라자라제슈바라 사원의 예를 보면 왕실은 사원에서 일하는 사제들과 무희, 청소부, 이발사, 코끼리에게까지 월급을 줬으며 신에게 봉헌할 꽃과 향, 가난한 이들에게 보시하는 곡식과 우유 등을 조달할 수 있도록 사원에 많은 땅을 내리기도 했다.

〈비말라 사원 또는 아디나트 사원 성소와 만다파 천정〉,
1032, 12세기 재건, 아부산, 구자라트

수 파괴되었지만, 남아 있는 조각들에서 마치 숨을 가득 들이쉰 듯한 복부나 곧고 힘차게 뻗은 다리 등 뛰어난 표현을 볼 수 있다.

동시대 같은 지역에 지어진 자이나교 사원 또한 정교한 조각으로 뒤덮인 인도 서부 힌두사원의 외양을 그대로 받아들이고 있다. 자이나교는 석가모니와 동시대에 활동하며 깨달음을 얻었던 마하비라를 비롯해 스물네 명의 스승을 섬기며 불교와 마찬가지로 해탈을 추구하는 종교이다. 불不살생을 철저하게 지키는 교리로 인해 많은 자이나교도들은 은행업이나 상업으로 진출했으며 정치적으로 왕을 보좌하는 역할도 했다. 1032년 구자라트 주 아부산에 지어진 아디나트 사원은 자이나교의 첫 번째 스승을 기리는 사원으로, 당시 솔랑키 왕조의 재상이었던 비말라가 후원했다. 이 사원은 12세기에 백색 대리석으로 재건되었는데 간소한 외관과 달리 내부는 모데라의 수리야 사원 못지않게 화려하게 조각되었다. 이와 같이 내부 장식에 치중한 것은 사원 의례를 중시하는 자이나교의 특성과 함께 사원을 천상의 설교장으로 인식하는 사고방식 때문이었다. 그리해 기둥과 벽면, 천정까지 선녀와 각종 동물들로 가득 찬 모습을 볼 수 있으며 사원을 둘러싼 벽면을 따라 수많은 사당을 연이어 지은 후 스승들의 상을 안치해 본당의 상이 설법하는 것을 듣는 모습을 재현했다. 자이나 신상은 수행자의 신분으로 나신인 경우가 대부분이며, 가부좌를 한 모습이나 똑바로 서 있는 모습 두 가지로만 표현되었다. 넓은 얼굴과 아몬드 모양의 큰 눈, 뾰족한 콧등과 턱은 언제나 양식적으로 크게 변화가 없었는데, 이는 무엇보다도 이 세계의 윤회와 업을 벗어난 스승의 모습을 관념화하여 표현했기 때문이었다.

4 동남아시아의 거대사원

동남아시아와 인도 : 해상의 실크로드

동남아시아는 미얀마, 라오스, 타이, 캄보디아, 베트남으로 이루어진 대륙부와 말레이시아, 브루나이, 싱가포르, 인도네시아, 필리핀으로 이루어진 도서부로 구분 지을 수 있다. 수많은 섬과 높은 산맥으로 나뉜 반도라는 지형적 특성으로 인해 동남아시아는 다양한 언어와 민족, 문화 및 토착신앙이 공존하면서 어우러지는 모습을 보였다. 이를 반영하는 유물로 화려한 소용돌이 문양을 가진 신석기시대 토기나 기하학적 문양이 새겨진 청동기시대의 북, 동고를 들 수 있다. 무엇보다도 동남아시아는 오스트로네시아, 동아시아와 남아시아를 잇는 해로에 위치해 각 지역의 문화 교류에 중대한 역할을 했다. 특히 남아시아의 상인들은 기원전 350년경부터 동남아시아에 진출했던 것으로 보이며 3세기 이후에는 동남아시아 각지에 정착했다. 이들은 결혼 등을 통해 지역사회와 융합했으며 기원 전후부터 남아시아에서 일어난 두 종교, 즉 불교와 힌두교를 전파했다. 현재 동남아시아에서는 불교와 함께 이슬람, 기독교가 널리 퍼진 상태이지만, 힌두교의 여러 의례와 개념 역시 토착신앙과 융합되어 여러 방면에서 그 모습을 찾아볼 수 있다. 말레이 열도와 인도차이나 반도의 대표적인 유적인 보로부두르와 앙코르에서는 인도 문명의 영향을 받아 동남아시아 고유의 미의식을 발달시킨 모습을 찾아볼 수 있다.

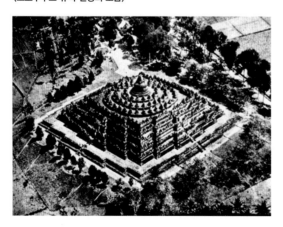

〈보로부두르 유적 전경의 모습〉

인도네시아 : 지상의 만다라 보로부두르

7세기 이후 동남아시아에는 수마트라 섬의 슈리비자야, 자바의 샤일렌드라, 베트남 중부의 참파 등 여러 왕국이 존재했다. 슈리비자야는 강력한 해군을 보유하여 당시 해상교역을 장악했으며 인도 북부 날란다 사원의 수도원을 후원하는 등 불교를 보호하고 인도 문명을 수용하여 발전시켰다. 이 외에도 인도의 왕권사상을 받아들인 소국이 다수 존재했으며, 중국이 점령한 베트남 북부를 제외하면 인도 문화의 영향을 크게 받았다. 단명한 국가였던 샤일렌드라 왕조에서는 민간신앙과 불교의례를 혼합한 금강승불교가 융성했다고 한다.

동남아시아에서 가장 잘 알려진 불교사원은 이와 같은 사상을 반영한

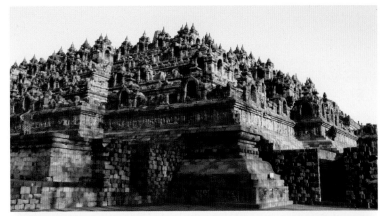

보로부두르의 유적이다. 보로부두르가 있는 자바 섬 중부는 인도와 중국 사이의 무역을 통해 많은 부를 쌓은 샤일렌드라와 마타람 왕조의 지배하에 있었으며, 불교와 관련된 비문을 통해 불교문화가 융성했던 지역임을 알 수 있다. 아직 보로부두르 주변에 대한 발굴이 미흡하고 문헌 기록이 부재해 정확한 축조 시기와 규모, 후원자는 알 수가 없지만, 8세기 말에 건립된 것으로 추정된다. 이 외에도 중부 자바에는 장대한 규모의 힌두교와 불교 사원이 공존했다.

보로부두르는 주변에 풍부했던 화산암을 이용해 지어졌으며 정방형 테라스 다섯 층, 원형 플랫폼 세 층, 정상의 기념비적인 스투파로 구성되어 있다. 각 층을 따라 회랑이 조성되어 있으며 세 층의 원형 플랫폼에는 총 72개의 스투파가 세워져 있다. 이와 같이 보로부두르는 건축적으로 매우 독특한 모습인 데다가 관련 기록도 적어서 어떠한 목적을 위해 지어졌는지는 추측할 수밖에 없다. 예배 공간이나 공양을 바칠 수 있는 공간이 부재하므로 사원이라고 하기에는 부적합하며, 탑 형태로 지어진 모양은 인도의 반구형 스투파와 유사하지만 사리를 넣었다는 사실이나 이를 발굴한 기록 역시 찾을 수 없다. 산처럼 위로 쌓아올린 모습은 수미산을 중심에 둔 세계를 표현한 것과 유사하기도 하다. 그렇다면 이곳은 어떤 상징적 의미를 가진 건축이었을까?

보로부두르 사원의 가장 아래층은 기단이다. 복원 중에 발견한 기단 안에 묻

〈시비왕본생도〉, 9세기, 보로부두르
석가모니의 전생 중 시비왕으로 태어났던 장면을
그리고 있는 부조의 왼편에는 비둘기를 올린 저울에
자신의 살을 저며 올리는 시비왕을 그리고 있다.

〈선재동자에게 설법을 하는 문수보살〉, 9세기, 보로부두르

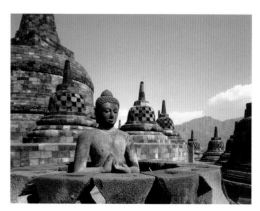

〈종형 스투파와 불상〉, 9세기 초, 보로부두르

흰 벽면에도 지옥을 묘사한 부조가 있다는 사실이 발견되었으며, 현재는 남서쪽 모퉁이 일부만을 공개하고 있다. 기단 내부의 부조에는 물고기를 산 채로 요리하는 자가 벌받는 모습 등 인과에 따른 지옥의 생생한 장면이 묘사되었다. 기단 부조가 보이지 않게 묻힌 이유에 대해서는 여러 가지 설명이 있다. 첫 번째는 상부구조의 무게로 인한 압력을 견디지 못할 것을 우려해 건축공학석으로 보강하기 위해 당초 계획보다 기단을 확장했다는 것이다. 그러나 지옥을 표현한 부조가 처음부터 땅속에 묻히는 것으로 계획되었다는 가설도 있다. 지옥은 지하에 있다는 생각 때문이다.

기단 위에 있는 네 층의 정방형 테라스를 따라 우요할 때 아래쪽이나 위쪽을 볼 수 없도록 높은 벽면이 세워져 있다. 네 층의 양측 벽면을 따라 1천여 개의 부조가 새겨졌는데, 층과 위치에 따라 서로 다른 내용이 묘사되었다. 1층과 2층 벽면에는 석가모니 본생담과 초전법륜初轉法輪에 이르는 석가모니의 생애가 묘사되어 있다. 예를 들어 석가모니를 잉태한 마야 부인의 모습이나, 마라의 세 딸에게 유혹을 받는 싯다르타의 고행 모습을 묘사한 부조가 있다. 이러한 부조는 기단부의 지옥도보다는 정제된 느낌으로 당시 자바의 궁전이나 도시, 왕족과 일반인의 모습 등이 생생하게 표현되었다.

2층 내벽과 3, 4층 정방형 테라스의 벽면 부조는 대승불교 경전 중《대방광불화엄경大方廣佛華嚴經》의 〈입법계품入法界品〉, 즉 선재동자의 여행을 묘사하고 있다. 주인공 선재동자가 불법을 찾아 차례로 방문하는 55인의 선지식善知識은 다양한 나이와 계층, 직업을 가진 자들로 보살이나 비구, 장자, 여성 재속신자, 선인, 소년소녀 등을 포함한다. 마침내 선재동자는 미륵보살의 궁전에 다다라 보살을 만나고 불법을 깨닫게 된다. 화엄경을 묘사한 부조는 거의 유사한 구조로 그려졌는데 옥좌에 앉은 스승 앞에서 선재동자가 배움을 얻는 모습으로 묘사된 것을 볼 수 있다.

회랑을 내려다보는 내벽 윗부분에는 총 432개의 감실 안에 불상이 안치되어 있다. 불상은 방향에 따라 각기 다른 수인을 하고 있는데 동쪽은 촉지인, 서

쪽은 선정인, 남쪽은 여원인, 북쪽은 시무외인이다. 이와 같은 모습은 방위에 따른 상징 의미나 주문 등을 중시했던 밀교의 영향이라고도 하지만 20세기 초의 복원에서 의도적으로 배치했다고도 한다. 모두 72개의 종형 스투파는 각각 안을 들여다볼 수 있도록 뚫려 있으며 내부에 불좌상이 안치된 예도 있다. 가장 꼭대기의 스투파는 완전히 덮였으며 비어 있는 상태인데, 처음부터 안에 아무것도 없었다는 설이 유력하다.

이와 같이 보로부두르는 기단에서 꼭대기로 올라오면서 지옥과 석가모니가 실존했던 세계 그리고 깨달음을 얻기 위해 수행하는 과정과 정상의 구원까지 욕계欲界, 색계色界, 무색계無色界를 표현한 것으로 본다. 신도는 보로부두르를 층에 따라 우요하면서 오르는 과정을 통해 진리를 찾는 여행을 재현하는 것이다. 그러므로 보로부두르는 이 세계와 깨달음의 세계를 통합해 표현한 하나의 만다라, 즉 우주의 본질을 표현한 원형 안내도로서 철학적으로 수준 높은 당대 인도네시아의 종교관과 세계관을 반영하고 있다.

캄보디아 : 신들의 도시 앙코르

인도차이나 반도는 높은 산지로 이루어진 내륙 지역과 넓은 충적평야가 발달한 연안 지역이 매우 상이한 모습을 보이면서 발전했다. 화전농업과 부족 중심 체제를 유지했던 내륙 산지와 달리, 해안 지역은 풍부한 쌀 생산으로 인구가 밀집되었으며 많은 왕국이 명멸했다. 왕국들은 인도에서 불교와 힌두교를 받아들였으며 특히 시바나 비슈누를 숭배하는 경우가 많았다. 현재의 캄보디아, 라오스, 태국 일부를 포함한 대륙부 동남아의 중요지역을 9세기경부터 다스린 크메르 왕조 역시 많은 유적을 남겼다. 왕조의 기반은 아시아에서 가장 큰 민물 호수로 꼽히는 톤레삽Tonle sap 호수의 어업활동과 주변 지역의 풍부한 쌀 생산에 있었다. 특히, 크메르 왕조는 '바라이'라 불리는 대

🐚 동남아시아 유적의 발굴과 보존

인도와 함께 오랜 식민통치의 역사를 지닌 동남아시아는 유적 발굴 역시 대부분 19세기 이후 식민 치하에서 이루어졌다. 앙코르도 16세기 이후 폐허화되었으나 19세기 중반부터 서구 탐험가들과 학자들에 의해 재발견되기 시작하였다. 그러나 재발견 후에도 많은 조각이 도난당하는 등 수모를 겪다가 20세기 초반부터 프랑스 극동연구원과 인도 고고학부, 유네스코 등의 작업으로 오늘의 모습을 되찾을 수 있었다.

앙코르 복구작업은 수백 년 동안 우거진 밀림을 제거하는 것으로 시작되었다. 해자로 둘러싸여 계속 경배가 이루어졌던 앙코르 와트를 제외하고 대부분의 사원은 나무뿌리와 줄기로 인해 사원 전체가 무너지거나 기단이 붕괴되어 있었다. 이러한 기단을 보강하며 수해를 방지하기 위한 작업 외에도, 사원 복구를 위해 1930년대 개발된 아나스틸로시스anastylosis 공법이 이용되었다. 이는 가능한 한 원래의 건축자재를 이용해 건축물을 복구하는 기술로, 발굴 과정에서 평생 크메르 건축을 연구했던 앙리 마르샬이 앙코르에서 본격적으로 시도했다.

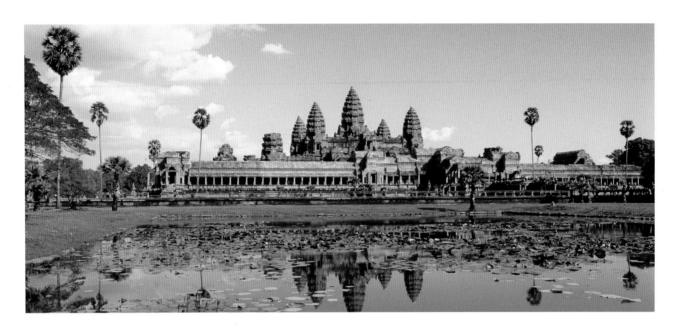

〈사원 전경〉, 크메르 왕조,
12세기, 앙코르 와트

형 저수지를 건설하여 농업생산량을 비약적으로 늘렸다.

현재 앙코르에는 앙코르 와트와 앙코르 톰바욘 사원, 수많은 관개시설을 포함해 240여 곳의 유적이 남아 있다. 9세기 초 실질적인 건국왕 자야바르만 2세는 크메르 왕조를 세우고 앙코르로 수도를 옮겼으며, 수리야바르만 2세 1150년경 재위가 앙코르 와트를 짓기 시작했고, 자야바르만 7세1181-1218 재위가 앙코르 톰을 세워 주요 종교 유적은 대개 왕실에서 건립했음을 알 수 있다.

앙코르 와트가 지어졌을 때 앙코르는 이미 200년 이상 수도로 사용되어 수많은 사원과 궁전이 지어진 상태였다. 힌두교와 대승불교사원을 비롯한 크메르 사원들은 대개 왕실 사원으로서 높은 첨탑과 외벽을 지닌 모습이었다. 특히 크메르 왕조의 전성기를 이룬 수리야바르만 2세는 새로운 사원을 지어 자신의 위엄을 표출하고자 했는데, 거대한 사원을 지을 만한 공간을 찾기 위해 원래 수도의 남쪽에 새로운 터를 선택했다. 이는 후에 '사원도시'라는 의미로 앙코르 와트라 불리게 되었다.

크메르 왕조는 불교와 함께 힌두교를 널리 받아들였으며, 왕실은 힌두교를 신봉했던 것으로 보인다. 특히 힌두사원은 신의 거처인 동시에 왕실 사원으로서 중요한 역할을 했는데 이는 크메르 초기부터 볼 수 있는 신왕神王, devaraja 사상 때문이었다. 신왕 사상에 따르면 왕이 모시는 신은 왕국에서 가장 중요한 신이었으며 현세의 왕은 사후 신에게 귀일한다는 믿음에 따라 신의 화현으로 숭상받았다. 즉 크메르 미술에서는 동남아시아 특유의 조상신 숭배사상으로 인해 인도에서 볼 수 있는 신과 왕의 동일화보다 훨씬 직접적인 표현이 발달한 것이다.

앙코르 와트에서 산 모양의 사원을 둘러싼 해자는 성과 속을 구분하는 역할

▷ 〈유해교반〉, 사원 동쪽 외벽 부조,
　크메르 왕조, 12세기, 앙코르 와트

▷▽ 〈수리야바르만 2세의 초상〉, 사원 외벽 부조,
　크메르 왕조, 12세기, 앙코르 와트

을 하고 있다. 중앙의 사원은 높은 산을 시각화한 것으로, 힌두 신화에 의하
면 세계의 중심인 수미산Mt.Sumeru을 나타낸다. 수미산은 산과 바다로 둘러
싸였으며 압사라apsara, 즉 여신과 나가 등 수많은 신인神人이 살고 있는 것으
로 묘사되었다. 따라서 사원의 높은 벽과 해자 그리고 부조는 수미산의 모습
을 지상에 시각화한 것이라고 할 수 있다. 중앙의 탑과 그 주위에 세운 4개의
탑은 힌두교와 불교의 우주관을 반영한다.

정문으로 접근하는 길을 따라 수많은 나가Naga, 즉 뱀신들이 조각되어 있다.
이들은 수미산을 둘러싼 바다에 사는 지혜로운 물의 신일 뿐 아니라 크메르
왕실에 정당성을 부여하는 역할도 했다. 인도의 왕과 나가 공주가 혼인해 태
어난 이들의 후손이라고 자처한 크메르 왕들은 성스러운 뱀신으로 하여금
사원을 지키는 역할을 하도록 한 것이다.

중앙 사원은 세 겹의 외벽으로 둘러싸여 있으며, 외벽을 따라 끝없이 이어진
부조에는 다양한 내용이 그려져 있다. 앙코르 와트의 부조는 매우 얇게 조각
되었으며 상·중·하 삼단으로 화면을 분할해 원근을 표현하기도 했다. 힌
두 신화의 내용을 묘사한 장면이나 동남아시아에서도 널리 퍼져 큰 인기를
끌었던《마하바라타》,《라마야나》의 장면 등 다양한 소재를 찾아볼 수 있다.
이 중에서 가장 잘 알려진 부조는 동쪽 외벽의 부조로 유해교반乳海攪拌 장
면을 그린 것이다. 총 길이 50미터에 달하는 이 부조는 세계를 창조했을 때
선과 악의 투쟁을 그리고 있다. 세계가 처음 창조되었을 때 신들과 악마들은

▷ 〈바욘 사원 전경〉, 크메르 왕조, 12세기 말, 앙코르톰

▷▽ 〈인면상〉, 바욘 사원, 크메르 왕조, 12세기 말, 앙코르톰
인면을 새긴 탑들이 후대 추가로 지어지거나 부서진 경우도
있어 정확한 개수를 세기 어려우나, 현재 바욘에 남아 있는
인면상은 부분적으로 파괴된 것까지 150여 개가 넘는다고 한다.
이들을 관음보살로 표현한 자야바르만 7세의 모습으로
보는 견해 외에도 데바나 아수라로 보는 견해도 있다.

우유 바다를 저어 불사의 묘약을 만들고자 했는데, 이때 비슈누가 거북이로
화현해 우유 젓는 막대기를 받쳐주었다고 한다. 비슈누가 세계의 중심에서
창조를 돕는 역할을 하는 것으로 보아 가장 중요한 신으로 숭상되었음을 알
수 있으며, 이는 실제 수리야바르만 2세의 초상과 비교하였을 때 그 유사성
으로 왕을 묘사한 것이라는 견해도 있다.

수리야바르만 2세는 이와 같은 신화 외에도 전쟁 또는 행렬 장면에서 찾아
볼 수 있다. 명문에 따르면 크메르 왕조와 인근 베트남 중부의 참족이나 타
이족과의 전쟁 장면에서 군대를 지휘하고 있는 자가 바로 수리야바르만 2세
다. 이 사원은 비슈누의 방위인 서향으로 지어졌으며 수리야바르만의 시호
가 비슈누이기 때문에 수리야바르만이 비슈누에게 바친 사원임을 알 수 있
다. 그러므로 비슈누이자 수리야바르만 2세인 데바라자를 위해 지어진 사원

이라고 할 수 있으며, 이는 남인도의 라자라제슈바라 사원 등에서 반영된 왕권사상보다 더욱 강력함을 알 수 있다.

크메르 왕조의 신왕 사상을 볼 수 있는 또 다른 유적은 앙코르 톰에 지어진 바욘 사원이다. 자야바르만 7세는 12세기 말 참파 왕국에 앙코르를 빼앗기는 등 어려움에 처해 있던 크메르 왕조를 재건한 왕으로, 기록에 따르면 참파군을 크게 물리친 후 새로운 수도 앙코르 톰을 지었다고 한다. 수도에는 관개시설과 궁전, 성문 등 수많은 건축물이 지어졌으며 당시 대승불교가 확산되고 있던 사실을 반영하는 건축물 역시 다수 지어졌다. 앙코르 톰에서 가장 큰 사원인 바욘은 앙코르 와트와 비슷한 구조로 지어졌으나, 건립하던 중에 필연적으로 중앙 성소의 구조나 장식을 바꿔야 할 이유가 있었던 것으로 보인다. 이와 같은 구조 변화 및 상대적으로 부실했던 건축으로 인해, 바욘은 앙코르에 지어진 마지막 거대사원임에도 상당 부분 파괴되어 원형을 정확히 추측하는 데 많은 어려움이 있다.

바욘 사원 역시 동서 축을 따라 지어졌으며 해자로 둘러싸여 있다. 사원 중앙의 첨탑은 십자형이었으나 후대에 원형으로 다시 지어졌으며 하늘과 땅을 연결하는 상징적인 역할을 했다. 이를 둘러싸고 또다시 수많은 첨탑이 지어졌는데, 현재는 오랜 기간 이루어진 개보수로 인해 정확한 숫자를 알 수가 없다. 자야바르만 7세는 재위 중 불교로 귀의했으며 바욘에도 불상을 안치했을 것으로 추측된다. 그러나 왕실의 종교가 달라졌음에도 바욘은 구조나 건축 특징상 이전의 앙코르 와트와 크게 다르지 않다. 또한 사원 외벽 조각은 힌두교 신화의 소재를 그대로 차용하는 등 불교와 힌두교가 유사한 사원 양식을 공유했음을 보여준다.

바욘 사원에서 가장 두드러지는 조각적 요소는 첨탑마다 새겨진 거대한 인면상이다. 사면에 새겨진 인면은 네 방향을 바라보는데, 도움이 필요한 이들을 보살펴주는 관음보살을 표현한 것이다. 외적의 침입을 막기 위해 사원을 수호하는 브라흐마를 표현했다고 보기도 한다. 첨탑의 인면상은 거의 비슷한 모습을 보이고 있는데 넓은 코와 입, 치켜 올라간 눈매는 현재 프놈펜 박물관에 소장된 자야바르만 7세 초상조각과 매우 유사한 모습이다. 그러므로 바욘의 인면상은 당시 크메르 왕소를 재건한 왕으로서의 업적을 널리 표방하며 사방을 바라보는 자야바르만 7세의 모습을 신의 형상으로 나타냈다고 볼 수 있다.

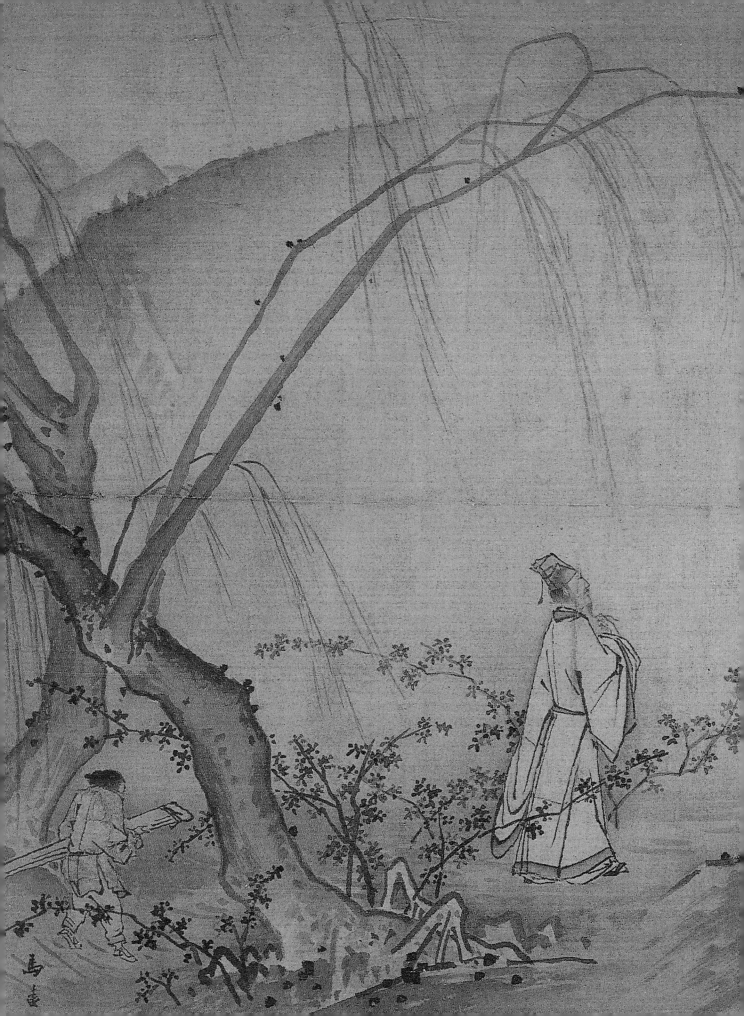

회화와
서예의 발전

동아시아 회화와 서예의 발달과정

'서화'라는 용어에서 알 수 있듯이, 동아시아미술을 대표하는 예술인 그림과 글씨는 어떻게 발달했을까? 중국은 남북조시대를 거치면서 본격적인 궤도에 올라섰고, 다시 통일을 이룬 당나라 때에 높은 수준에 도달했다. 인물화, 산수화, 불교회화 등이 독특한 면모를 보여주는데, 특히 실크로드를 통해 외래문물을 적극적으로 받아들인 국제성이 두드러진다. 상류층 여인의 아름다운 형상이나 성스러운 부처, 보살이 화려한 모습으로 그려졌다. 색채를 강조하는 장식적인 청록산수와 더불어 먹을 위주로 그리는 담백한 수묵화가 등장했다.

당 멸망 후 다시 오대의 분열기를 겪지만 오히려 산수화를 중심으로 한 회화는 다양한 양상을 띠며 한층 높은 수준에 이른다. 그 결과 오대북송 시기에 걸출한 화가들이 등장하여 중국 회화의 황금시대를 열었다. 이 시기에 인물화로부터 산수화로 회화의 중심이 옮겨졌다. 산세가 웅장한 화북 지방에서는 형호荊浩, 이성李成의 웅대한 산수화가 나타나고, 물이 많은 강남 지방은 동원董源과 거연巨然의 평탄한 산수화를 탄생시켰다. 견고하고 장엄한 장면을 연출한 범관范寬과 웅장한 소우주를 펼쳐 보인 곽희郭熙에 이르러 산수화는 절정에 이르렀다. 그 밖에 송대에는 사실적인 화조화가 발달했고, 문인화론을 비롯한 다양한 회화 이론도 등장했다. 남송의 회화는 한편으로는 복고적이고 한편으로는 서정적이다. 이당李唐의 그림에서는 북송 화풍의 여운이 남아 있으며, 마원馬遠과 하규夏珪의 산수화는 세련되고 시적이다.

몽골족이 다스린 원대는 문인화의 완성기다. 조맹부趙孟頫를 필두로 하여 사의寫意를 중시하는 이상적인 산수화가 발달했다. 사대가四大家황공망, 오진, 예찬, 왕몽에 의해 높은 경지에 도달한 문인화는 사실적인 재현이 아니라 마음속의 풍경을 펼쳐 보이는 것을 중시했다.

헤이안시대 전기는 나라시대부터 일본 열도에 막강한 영향력을 행사한 당문화가 일본에서 토착화되는 과도기라 할 수 있다. 이 시기에 불교의 천태종과 진언종이 창시되었으며, 궁중에서는 한시와 한문이 성행해 높은 수준의 문화와 문학이 발달했다. 또한 당으로부터 밀교가 유입되어 화려하고 장식적인 불교미술이 발달했다. 헤이안시대 후기에는 당의 영향이 쇠퇴하여 독자적인 일본문화가 발달했다. 야마토에大和繪 등 여러 분야에서 일본양식이 정착되었는데, 11세기에는 화려하고 장식적인 궁정문화가 완성되었고, 정토교 미술이 유행했다. 특히 이때 기다란 두루마리 그림이 유행했는데, 불교적 내용·문학적 내용 등을 야마토에 기법을 사용해 표현했다.

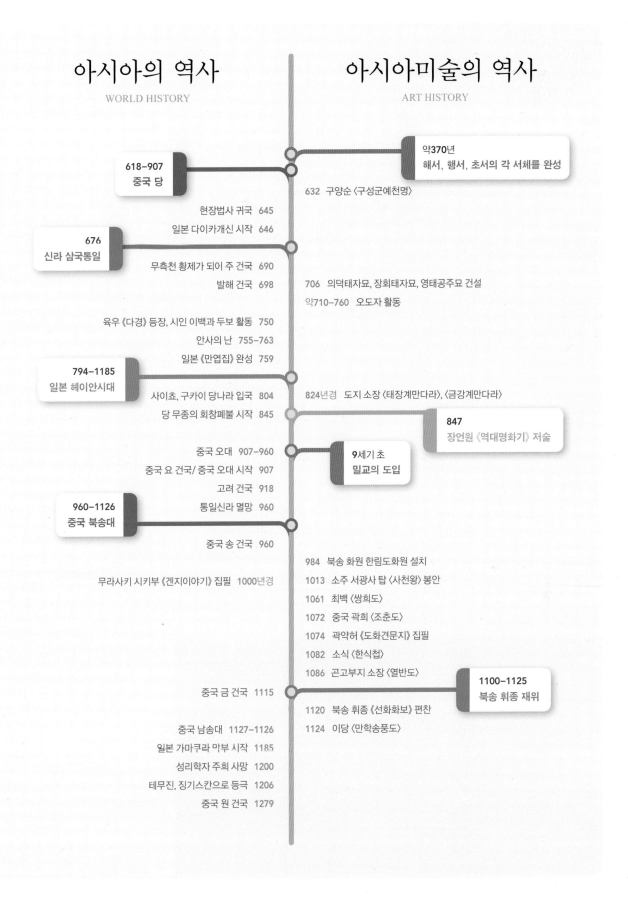

아시아의 역사
WORLD HISTORY

아시아미술의 역사
ART HISTORY

약370년
해서, 행서, 초서의 각 서체를 완성

618-907
중국 당

632 구양순 〈구성군예천명〉

현장법사 귀국 645
일본 다이카개신 시작 646

676
신라 삼국통일

무측천 황제가 되어 주 건국 690
발해 건국 698

706 의덕태자묘, 장회태자묘, 영태공주묘 건설
약710-760 오도자 활동

육우 《다경》 등장, 시인 이백과 두보 활동 750
안사의 난 755-763
일본 《만엽집》 완성 759

794-1185
일본 헤이안시대

824년경 도지 소장 〈태장계만다라〉, 〈금강계만다라〉

사이쵸, 구카이 당나라 입국 804
당 무종의 회창폐불 시작 845

847
장언원 《역대명화기》 저술

중국 오대 907-960
중국 요 건국/ 중국 오대 시작 907
고려 건국 918

9세기 초
밀교의 도입

통일신라 멸망 960

960-1126
중국 북송대

중국 송 건국 960

984 북송 화원 한림도화원 설치
1013 소주 서광사 탑 〈사천왕〉 봉안
1061 최백 〈쌍희도〉
1072 중국 곽희 〈조춘도〉
1074 곽약허 《도화견문지》 집필
1082 소식 〈한식첩〉
1086 곤고부지 소장 〈열반도〉

무라사키 시키부 《겐지이야기》 집필 1000년경

1100-1125
북송 휘종 재위

중국 금 건국 1115

1120 북송 휘종 《선화화보》 편찬
1124 이당 〈만학송풍도〉

중국 남송대 1127-1126
일본 가마쿠라 막부 시작 1185
성리학자 주희 사망 1200
테무진, 징기스칸으로 등극 1206
중국 원 건국 1279

I 당대의 회화

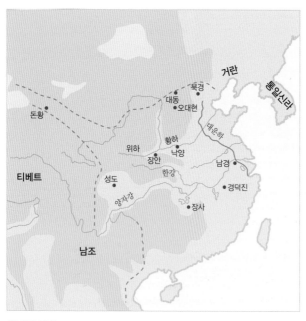

〈당대의 중국〉

인물화의 융성

남북조시대에 이어 수·당대에도 불교가 성행해 유명한 화가들이 사원 벽화 제작에 대거 참여했다. 그러나 여러 차례에 걸친 불교 탄압으로 훼손되어 현재는 거의 남아 있지 않으며 종이나 비단에 그려진 그림도 전해지는 작품이 많지 않다. 따라서 후대의 모본이나 최근에 발견된 무덤 벽화, 석굴사원에 남아 있는 벽화로 이 시기 회화를 추정할 수밖에 없다. 당대의 회화는 주로 역사와 문학 및 종교 경전에서 교훈적인 주제를 취해 그렸으며, 인물화가 전성기를 맞이했고 산수화도 서서히 등장했다.

중국 회화사에서 당대는 황실과 귀족을 중심으로 그림에 대한 수요가 증가해 뛰어난 화가들이 많이 등장하고 활약했다. 특히 인물화가 높은 수준으로 발달했는데, 인물 묘사에서 사실적이고 입체감 넘치는 표현을 중시했다. 이 시기 인물 표현의 두드러진 특징은 명확한 선묘로 대상에 실재감을 부여하고, 다양한 표정으로 생동감이 넘치며, 역동적인 자세로 활기찬 장면을 연출하는 것이다.

| **염립본** | 당나라 초기에 활약한 염립본閻立本은 귀족 집안 출신으로 궁중에서 높은 벼슬까지 올랐으며 그림에 뛰어났다. 그의 부친과 형도 궁정에서 미술과 건축 관계의 일을 지휘했다. 염립본의 화풍을 알려주는 작품으로는 〈보련도步輦圖〉가 있다. 이 작품은 641년 당 황제 태종이 문성공주를 투루판 왕에게 혼인시킨 역사적 사건을 기초로 제작되었다. 지금의 티베트에 해당하는 투루판의 왕은 사신을

염립본, 〈보련도〉, 7세기 중반,
비단에 채색, 38×130cm, 베이징 고궁박물원
염립본의 작품을 기초로 하는 충실한 송대 모본이다. 맨 앞의 붉은 도포를 입은 사람은 중앙아시아 출신의 당나라 관리이고, 두 번째의 화려한 투루판 복장을 한 사람은 사신 녹동찬(綠東贊)이며, 마지막의 수염 없는 사람은 아마도 환관일 것이다. 인물마다 생김새를 구체적으로 상세하게 표현했다.

당의 수도인 장안에 보내어 태종에 인사시키고, 문성공주를 아내로 삼았다. 그림은 태종이 시녀들이 나르는 가마인 보련에 앉아 투루판 사신을 접견하는 장면을 실감 나게 묘사했다. 정치적인 내용을 담고 있는 만큼, 삼각형 모양으로 기울인 부채 아래에 앉아 있는 태종의 몸을 크게 표현해 그의 우월한 지위를 강조하고 있다.

궁중에서 활약한 염립본의 또 다른 작품으로 〈역대제왕도歷代帝王圖〉가 있다. 한대에서 수대에 이르는 열세 명의 제왕을 그린 것으로 훌륭한 황제와 폭군을 모두 포함하여 교훈적인 의미를 담고 있다. 역시 군왕은 크게, 시종은 작게 표현해 인물의 중요도에 따라 크기를 달리하는 고대 회화의 특징이 엿보인다. 인물마다 얼굴 생김새가 다르도록 이목구비를 구체적으로 묘사했고, 특히 팽팽한 느낌이 날 정도로 탄력 있고 가는 필선을 능숙하게 구사해 화면의 긴장감을 더해준다. 이렇게 인물화와 초상화에 뛰어난 염립본은 능연각凌煙閣이라는 궁중 건물에 공이 많은 신하들의 초상을 그려서 후대 공신초상화 제작의 선례가 되었다.

| 장훤, 주방, 한간 | 궁중에서 활약한 화가들은 화려한 궁궐에 사는 아름다운 여인을 많이 그렸다. 장훤張萱의 〈도련도搗練圖〉는 궁중 여인들이 변방의 군사들을 위해 새 옷을 만드는 장면을 상세하게 그렸다. 전체 세 부분으로 구성되는데 절구질하는 장면, 실을 감고 재봉하는 장면, 옷감을 펴서 다리는 장면이다. 배경 없이 뚜렷한 윤곽선으로 다양한 동작을 정확하게 표현했다. 각 인물의 화려한 의복을 강조해 묘사했고 균형 잡힌 인체비례로 박진감을 전달해준다. 여기에 호화로운 의자와 화로까지 곁들여 상류층의 사치스러움을 과시한다. 동시에 궁중 여인들이 힘든 일을 하면서까지 백성들을 보살핀다는 정치적 메시지가 담겨 있다.

주방周昉은 장훤의 인물화를 계승해 더욱 섬세하고 화려하게 발전시켰으며

△△ 장훤, 〈도련도〉, 비단에 채색, 37×145cm, 보스턴미술관
여인들은 여러 종류의 천으로 만든 화려한 옷을 여러 겹 걸치고
있어 당시의 호사스러운 궁중생활을 강조한다. 절구질하는
여인들은 각기 다른 각도로 절구통의 네 변에 한 명씩 서 있어
공간의 깊이를 느끼도록 하며, 이런 구성은 다림질하는 여인
네 명에서도 반복된다. 장훤의 작품으로 전칭되는 송대의 모본이다.

△ 주방, 〈잠화사녀도〉, 비단에 채색, 46×180cm, 요녕성박물관
가는 선과 화려한 색채를 사용해 이목구비가 작은 여인들이
한껏 치장한 옷차림으로 여가를 즐기는 장면을 그렸다. 이른 봄에
온갖 꽃을 맞이하는 화조절(花朝節) 풍습과 관련이 있다고
여겨지기도 한다. 이날에 종이로 만든 꽃을 머리에 꽂고 나비를
잡으면 행운이 온다고 믿었다. 이렇게 아름다운 상류층 여인을
그린 것을 사녀화(仕女畵)라고 하는데, 당대에 크게 발달했다.

후대에 많은 영향을 끼쳤다. 〈잠화사녀도簪花仕女圖〉는 머리에 꽃을 꽂
은 궁중 여인들이 정원에서 나비를 잡거나 강아지를 희롱하는 장면을
그렸다. 머리를 높게 얹고 커다란 모란꽃을 장식했으며 얼굴은 진하게
흰 분칠을 했는데, 나방 더듬이같이 크게 그린 눈썹이 당시의 화장 풍
습을 알려준다. 여인들의 우아한 자태는 세련된 동작으로 더욱 돋보이
며, 섬세한 손 처리는 관능적인 아름다움까지 나타낸다. 속이 훤히 비
치는 얇은 겉옷 아래로는 다채로운 염색기법을 구사한 밝은 색채의 화
려한 의복이 보인다. 아마도 당시 실크로드 무역을 통해 장안에 수입되
었던 각종 염직물 문양이 반영되었을 것이다.

장훤과 주방의 그림에는 달덩이처럼 둥근 얼굴에 풍만한 여성들이 자
주 등장하는데 이것은 8세기경에 제작된 당삼채唐三彩 도자기나 흙으
로 빚은 여인상 도용에서도 공통으로 나타나는 특징이다. 따라서 이러
한 모습이 당시 아름다운 여성에 대한 독특한 미적 기준에 기초한 것임
을 알 수 있다. 특히 여성으로서 황제가 된 무측천시대를 거치면서 여
성들이 정치 및 문화 방면에서 적극적으로 활동했던 사실을 새로운 여
성 이미지의 등장과 연관시킬 수 있다. 여성들의 사회 지위가 높아지면
서, 건강한 모습으로 외출하거나 승마처럼 다양한 활동을 하는 여성들
의 능동적인 모습이 그려지기도 했다.

흥미롭게도, 여성을 풍만한 몸매로 표현하는 당시의 경향은 불상이나
동물화에서도 나타난다. 한간韓幹은 낮은 신분 출신이었지만 궁중에
들어가 활동하게 되었다. 당시 황실은 말을 수만 마리 소유했는데, 황

한간, 〈목마도〉, 비단에 채색,
27.5×34.1cm, 타이베이 국립고궁박물원
중앙아시아의 긴장하고 튼튼한 말은 당 황실에서
가장 총애받는 동물이었다. 한간과 같은 유명한 궁정화가들은
황실의 명을 받고 유명한 준마를 많이 그렸다. 턱수염이 수북한
위구르 계통의 중앙아시아인이 말을 부리는 관리가 되었음도
알 수 있다. 그림 왼편에는 한간의 진품이라는
북송 황제 휘종의 글씨가 적혀 있다.

〈사천왕〉(부분), 서광사 탑, 각 123×42.5cm, 북송
사천왕은 1978년 소주 서광사 7층탑에서 발견된
진주사리보당이 들어 있는 나무상자 네 면에 그려졌다.
상자 안쪽에 북송대인 1013년이라는 기록이 있어 이 그림은
북송 초의 작품으로 볼 수 있다. 휘날리는 옷자락과 울퉁불퉁한
근육 표현은 오도자의 역동적인 화풍을 계승한 것이다.

제 현종은 이 중에서도 뛰어난 말을 한간에게 그리게 했다. 송대《선화화보》의 기록에 의하면 현종은 진굉陳閎의 그림을 배우라고 했으나 한간은 이를 따르지 않고 "폐하의 마구간에 있는 말들이 나의 스승입니다."라고 했다고 한다. 그만큼 한간은 둥글고 살찐 풍만한 말의 모습을 포착해 잘 표현했다. 그의 작품으로 전해지는 〈목마도牧馬圖〉는 호화로운 안장을 얹은 흑마와 관복을 입은 마부가 탄 백마를 서로 대비되도록 겹쳐서 그렸다. 한간의 건장한 말 그림과 장훤이나 주방의 풍만한 사녀화 사이에는 양식상의 유사성이 있음을 알 수 있다. 이에 대해 시인 두보杜甫는 "한간은 단지 말의 살집만 그리고 뼈대는 그리지 않는다."라고 낮게 평가하기도 했다. 그러나 장언원張彦遠은 한간이야말로 말 그림의 최고라고 생각하며 말의 본질을 포착하는 화가라고 칭송했다.

| 오도자 | 8세기경 화가 오도자吳道子의 등장은 어느 정도 예견된 것이었다. 남북조시대에는 고개지가 단정하고 차분하며 우아한 필선으로 고전적인 인물화 화풍을 형성했지만, 동시에 그의 추종자들에 의해서 무미건조한 필선이 화면을 지배하는 도식적인 인물화가 양산되는 결과를 초래했다. 물론 염립본, 장훤, 주방 등 쟁쟁한 화가들이 활약하며 고개지의 전통을 계승하고 발전시켰다. 그러나 숙련을 바탕으로 극도로 절제된 선묘를 구사한 소수 뛰어난 화가를 제외하면, 대다수 화가는 단순한 모방에 불과한 미숙한 선묘의 한계를 보여주었다.

이러한 상황을 타개하기 위한 오도자의 해법은 다소 과격한 것이었다. 오도자는 비천한 집안 출신의 고아였지만 천부적인 그림 솜씨를 발휘해 궁정에서 활동했다. 낙양과 장안의 수많은 불교사찰과 도교사원 벽화를 도맡아 그렸으며, 호방한 필치로 생생한 장면을 잘 연출하는 것으로 유명했다. 오도자가 고개지와 대비되는 것은 즉흥적이고 자유분방한 창작태도와 역동성이 넘치는 과감한 선묘다. 오도자는 인물화를 그릴 때 옷자락이 바람에 나부끼며 부풀어 오르는 모양을 실감 나게 그려서, '오대당풍吳帶當風'이라는 말까지 생겨났다. 주경현은《당조명화록》에서 "경운사의 노승이 말하기를, 오도자가 지옥도를 그리자 백정과 생선장수들이 이를 보고는 자신의 죄를 두려워해서 직업을 바꾸었다."라고 기록할 정도로 생동감 넘치는 장면을 커다란 화면으로 연출했다. 오도자의 새로운 화풍과 혁신적인 선묘는 이후 인물화에서 고개지의 화풍과 더불어 또 하나의 중요한 전통으로 자리잡는다. 후대에 오도자는 화성畫聖으로까지 불리지만, 아쉽게도 그의 진작은 전하지 않고 있다.

오도자의 작품으로 현재 남아 있는 것은 없지만, 그의 회화에 대한 기록과 화풍이 반영된 작품을 통해 그가 구사한 혁신적인 필치를 추정해볼 수 있다. 소주의 서광사 탑에서 발견된 나무상자에 그려진 〈사천왕〉이 오도자가 즐겨 사용한 화풍의 전통을 이어받은 것으로 추정된다. 인물을 금방이라도 움직일

것만 같이 생생히 묘사하기 위해 과장되게 뒤틀린 자세를 취하고, 손이나 발을 정면에서 보는 단축법을 사용해 삼차원적인 착시효과를 추구했다. 필선은 굵기가 일정하지 않으며 먹의 농담도 흑백대비가 심하다. 화가의 손동작과 몸놀림까지 느낄 수 있는, 동세가 강하고 활달한 필치가 눈길을 끈다. 이처럼 오도자가 구사한 선묘는 빠르고 격정적이며 과장되게 표현되어 혁신적이었다.

산수화의 등장

한편 당의 상류층은 거대한 무덤을 만들었으며 종종 벽면을 그림으로 장식했다. 그중에서 고종과 무측천의 손자였던 의덕태자 이중윤李重潤의 무덤이 1971년에 발굴되었는데, 많은 벽화가 남아 있어 당시 회화의 양상을 알려주는 중요한 자료다. 무덤의 지하 묘실로 들어가는 길에는 접객도가 길게 그려져 있고, 묘실에는 아름다운 사녀화가 있다. 자신감 있는 선묘를 위주로 인물 특징을 표현하는 당대 인물화의 전통을 잘 따르고 있다. 그런데 같은 무덤 벽화에서 산수를 표현한 것을 살펴보면 그림 수준에서 차이가 크다. 산봉우리나 바위의 표현이 어색하고 비례가 맞지 않으며 나무의 표현도 자연스럽지 못하다. 인물이나 동물 그림은 고도로 발달되었으나, 산수의 경우는 아직 높은 수준에 도달하지 못했음을 알 수 있다.

이 점은 돈황 석굴에 그려진 불교 벽화에서도 마찬가지다. 〈돈황 172굴 관경변상도〉는 커다란 벽면을 대칭 구도로 구획해 복잡한 도상을 꽉 차게 배치한 구성이다. 화려한 건축물을 배경으로 온갖 보석이 널려 있고 음악이 연주되는 가운데 연못에서 연꽃이 피어나는 장면이다. 이는 불교 경전에 묘사된 극락정토를 상징적으로 재현한 것인데, 당시 궁정의 사치스러운 생활과 물품들을 모델로 했을 것이다. 그러나 돈황 불교회화의 경우에도 인물들의 정교하고 실감 나는 묘사에 비해 배경으로 조금씩 등장하는 산수는 아직까지 도식적이고 장식적인 측면에 치우쳤다. 짙은 청록색을 많이 사용해 비스듬한 산줄기를 반복하는 방식은 사실적인 경치라기보다는 관념적인 풍경에 그치는 것이었다.

장안에서 활약한 화가 중에는 산수로 이름을 떨친 인물도 있었다. 이사훈李思訓은 당나라 종실로 상류층에 속했는데 청록

▵▵ 〈이중윤 무덤 산수〉, 706, 함양
건물은 당시 모습을 알 수 있을 정도로 상세하게 표현했으나 배경의 산수는 허공에 떠있는 것처럼 부자연스럽게 그려졌다.

▵ 〈이중윤 무덤 사녀화〉, 706, 함양
이중윤은 무측천에 의해 처형되었다가 무측천 사후 복권되어, 706년에 그의 무덤이 새로 거대하게 만들어졌다. 중심이 되는 묘실에 사녀화가 있는데, 아직까지는 고개지 화풍을 반영해 길고 가는 몸매의 여인들이 등장한다. 벽화는 회벽에 그렸기 때문에 빠른 필치를 구사했다.

〈돈황 172굴 관경변상도〉
돈황 벽화는 복잡한 구성, 화려한 색채, 이국적인 도상으로
일반 회화와는 다른 종교회화의 독특한 면모를 잘 드러낸다.
당시에는 이처럼 화려한 불화가 비단에도 많이 그려졌다.

산수화에 뛰어났다. 무측천의 박해를 피해 숨어 지내다가 704년 무측천이
퇴위한 후 궁정에 돌아와서 여러 버슬을 지냈다. 그 덕분에 궁정에서 그의
회화양식이 널리 영향을 끼쳤다. 이사훈의 작품으로 확실한 것은 전해지지
않지만, 화려한 청록산수를 잘 그렸다고 알려져 있다. 이사훈의 아들 이소
도李昭道 역시 부친의 화풍을 계승했다. 대표작으로는 〈명황행촉도明皇幸蜀
圖〉가 알려져 있다. 당 현종이 안녹산의 난으로 사천 지방으로 피난한 고사
를 표현한 그림인데, 험준한 산악지대를 지나는 행렬의 모습을 정교하게 묘
사했다. 그다지 크지 않은 그림이지만 산수와 인물을 세밀하게 배치해 사건
을 서술하는 구도를 취했다. 화면 비중으로 본다면 산수가 중심을 차지하지
만 내용상으로는 역사고사를 표현하는 보조 역할에 그쳐서, 아직까지는 산
수 자체를 주제로 하지는 않음을 보여준다. 산봉우리의 생김새는 기이하게
과장되어 있으며 산이나 바위의 입체감과 괴량감은 색채로 표현되었다. 전
체적으로 밝은 채색이 적극적으로 사용되어 장식 효과가 크다.

한편 저명한 시인이자 화가였던 왕유王維에 의해 다른 형식의 산수화가 나
타났다. 왕유는 관직에 나아가 상서우승尙書右丞에 이르렀기 때문에 왕우
승王右丞이라고 불리기도 한다. 문예, 철학, 종교 등 각 방면이 크게 발달했던
시기에 활약한 인물로 시서화詩書畫를 두루 갖추어 후대에 문인화가의 시조
로 추앙받았다. 왕유는 만년에 은거했던 별장을 그린 〈망천도輞川圖〉에서 먹
을 위주로 간결하고 담백한 경치를 그려내었다고 한다. 소식1037-1101은 그
의 작품을 평해 "왕유의 시를 음미하면 시 가운데 그림이 있고, 그의 그림을
보면 그 속에 시가 있다詩中有畵, 畵中有詩."고 했다.

섬서성 부평富平에서 발견된 당대 벽화나 하북성 곡양현에서 발견된 오대
왕처직王處直 무덤 벽화에는 산수화가 그려져 있는데, 왕유가 발달시킨 수
묵산수화풍을 보여준다. 아마도 당시에는 산수화가 사후세계를 보호한다는

이소도, 〈명황행촉도〉, 당,
비단에 채색, 56×81cm, 타이베이 국립고궁박물원
송대의 작품이지만, 그림 양식으로 미루어볼 때
8세기 작품을 기초로 했다. 복잡한 산수와
세밀한 인물이 정교하게 묘사되었다.

▷ 왕유, 〈망천도〉(15세기 석각본), 프린스턴대학박물관
현재 곽충서의 모본을 근거로 제작된 석각 탁본만이
남아 있다. 간략한 구도를 취하면서 수묵을 위주로 했다.
후대 문인화의 비조로 칭송되는 왕유의 명성에 비해
그의 진면목을 알기 어렵다.

▽▷ 〈왕처직 무덤 벽화〉, 924, 백토에 수묵, 167×220cm,
하북성 보정시 고양현(1994년 발굴)
광활한 대지에 거대한 산봉우리가 중첩되어 전개되는
경치를 수묵 위주로 표현했다. 공간에 대한 이해와
묵법 구사가 기존의 당대 벽화와는 다르다.

의미를 지녔을 것이다. 이사훈과 이소도 부자의 청록산수가 선으로 산
모양의 윤곽을 그린 후 색채를 사용해 장식적이고 평면적인 산수풍경을
그린 것이라면, 왕유는 먹의 다양하고 미묘한 효과를 중시해 입체적인
공간감을 착시 효과로 암시했다.

📍 문방사보와 그림의 유형

그림과 글씨에 필요한 문방구 중에서 중요한 네 가지인 종이, 붓, 먹, 벼루, 즉 지필묵연紙筆墨硏을 문방사보文房四寶라 한다. 종이는 닥나무 등을
물에 담가 쪄서 섬유질을 걸러낸 후 서로 얇게 엉기도록 해 만들었다. 오랫동안 보존이 잘 되며, 적절한 흡수력과 매끄러운 표면이 그림과 글씨
에 적합하다. 붓은 짐승의 털을 묶어 대나무 끝에 끼워 만들었다. 부드럽고 탄력이 있어 오랜 훈련을 거쳐야 능숙하게 사용할 수 있으며 하나의
붓으로 굵고 가는 필선을 모두 그을 수 있다. 먹은 소나무 등을 태워서 얻은 그을음을 풀과 아교에 섞어 막대기 모양으로 굳힌 것이다. 사용할 때
는 물에 잘 개어서 쓴다. 벼루는 대개 돌을 깎아 만드는데, 먹을 가는 편평한 부분과 먹물이 모이는 움푹한 부분이 있다.
그림의 유형은 규모가 큰 것으로 건물의 일부분에 고정되는 벽화와 가구처럼 배치되는 병장화屏障畫가 있다. 규모가 작은 것으로는 세로로 길게
걸리는 족자簇子, 가로로 길어서 조금씩 펼쳐보는 두루마리, 책처럼 만들어진 화첩畫帖, 둥글거나 접는 방식의 부채 등이 있다.

화론의 전개

회화의 창작이 활발해지면서 그림의 가치를 문학적·철학적·도덕적 측면에서 설명하려는 화론畫論도 점차 발달했다.

남북조시대 화가 고개지가 본격적으로 회화에 대해 논하기 시작했는데, 그는 당시 발달했던 인물화와 초상화에 관해 전신을 내세우며 형상뿐만 아니라 정신까지 그려낼 것을 강조했다. 사혁謝赫, 500-535 활동은 《고화품록古畵品錄》을 편찬해 그림의 우열을 평가하는 기준으로 육법六法을 제시했고, 그중에서도 '기운생동氣韻生動'을 가장 중시해 대상의 본질을 생생하게 전달하는 그림을 으뜸으로 삼았다. 사혁의 뒤를 이은 수대의 요최姚最, 534-602는 《속화품록續畵品錄》을 지어 이를 보충했다. 한편 산수화에 대해서는 일찍이 종병宗炳, 375-443이 《화산수서畵山水序》에서 늙고 병들어 명산을 찾을 수 없으면 산수화를 벽에 그려놓고 누워서 유람한다는 '와유론臥遊論'을 내세웠다.

당대에는 회화의 발달과 더불어 중요한 이론서들이 등장했다. 언종彦悰의 《후화록後畵錄》, 이사진李嗣眞의 《서후품書後品》, 주경현朱景玄의 《당조명화록唐朝名畵錄》, 배효원裴孝源익 《정관공사화록貞觀公私畵錄》, 장언원張彦遠의 《역대명화기歷代名畵記》와 《법서요록法書要錄》 등이 나타났다. 당대에는 회화를 품평하는 기준으로 신품神品, 묘품妙品, 능품能品 삼난계를 설정하고 이에 구애되지 않는 것으로 일품逸品을 첨가했다. 장언원은 그림과 글씨의 뿌리가 같다는 '서화동원書畵同源'을 주장했는데 이는 당시 서예보다 낮은 예술로 간주되던 회화의 지위를 높이는 이론이었다.

오대에는 산수화의 발달과 더불어 화론 역시 다르게 전개되었다. 이것은 채색에 이어 먹이 새롭게 중요한 조형적 소재로 등장한 것과도 관련이 깊다. 형호는 자신의 창작경험을 바탕으로 해 산수화 이론서인 《필법기筆法記》를 저술했다. 그는 자연 경물의 정신과 모습을 동시에 드러내어야 함을 강조하고 그림에 핵심이 되는 여섯 가지 요점을 '육요六要'로 정리했다. 기氣, 운韻, 사思, 경景, 필筆, 묵墨이 그것이다. 이 중에서 특히 주목을 끄는 것은 먹에 대한 강조다. 예를 들어 바위에서 빛을 받는 부분은 먹을 옅게 사용해 밝게 하고 그림자가 지는 부분은 먹을 짙게 써서 어둡게 해야 하는데, 이는 마치 먹을 색채처럼 사용하는 것이라고 했다. 그는 "오도자는 산수를 그리는 데 필은 있으나 먹이 없고, 항용은 먹이 있으나 필이 없다. 나는 마땅히 두 사람의 장점을 취했다."며 산수화의 '기와 질을 모두 갖춤'을 강조했다.

송대에는 곽약허郭若虛가 당대부터 송대까지 생존했던 화가들에 대한 전기를 정리해 《도화견문지圖畵見聞誌》를 지으면서, 당시에 산수화가 크게 발달한 것을 자부심을 가지고 높이 평가했다. 《임천고치林泉高致》에 생동감 있고 수려한 절경을 어떻게 화폭에 옮겨낼 것인가를 논하고 구도와 필묵법을 다방면에 걸쳐 서술한 곽희는, 산수화를 감상함으로써 직접 산에 가지 않고 방 안에 앉아서 자연을 관찰할 수 있으며 산천에서 자유롭게 소요하는 정신적 희열까지 만족시킬 수 있어야 한다고 천명했다. 그는 실제로 산수에 대한 깊은 관찰과 체험을 강조해 직접 산천에 가서 산을 보는 각도, 계절, 기후 등 여러 조건에 따라 만들어지는 자연 변화를 멀리서 바라보고 가까이에서 관찰했다. 또 사계절의 변화와 아침저녁 차이에 따라 하나의 산이 다양한 모습으로 변하는 것에 주의했다. 그는 사계절 산을 "봄 산은 부드럽고 아름다워 미소 짓는 듯하고 여름 산은 자욱하고 푸르러 흠뻑 젖은 듯하며, 가을 산은 맑고 깨끗해 단장한 듯하고 겨울 산은 쓸쓸해 잠자는 듯하다."고 설명했다. 또한 화가는 반드시 선한 것에만 주의를 기울이고 부지런하게 이곳저곳을 유람하고 많이 보아야만 마음 속에 그리는 아름다운 산수를 표현할 수 있다고 주장했다. 즉 '거닐 수 있고 거처할 수 있는 경치'를 그리고 사대부가 사랑하는 이상적인 경치를 그릴 것을 강조했기 때문에 산수화가는 모름지기 수양을 넓게 하고, 풍부한 경험을 쌓고, 많이 보고 정갈하게 체득해 각 방면에서 전인적인 수양을 갖추도록 하라고 말했다. 구체적인 측면에서는 산수화의 '삼원三遠'을 강조해 산 아래에서 산꼭대기를 올려다보는 고원高遠, 산 앞에서 산 뒤를 넘겨다보는 심원深遠, 가까운 산에서 먼 산을 바라보는 평원平遠을 표현할 것을 주문했다. 산을 하나의 살아 있는 유기체로 바라보았기에 물의 흐름은 산의 동맥이고 풀과 나무는 산의 머리카락이며 안개나 아지랑이는 산의 얼굴색이라고까지 말했다. 그 밖에도 송대에는 소식을 중심으로 문인화론이 발달했다. 형사보다는 사의를 중시했고, 사물에 자신의 감정을 의탁해 표현함으로써 그림 속에 시적 정취가 담기도록 했다. 현란한 기교나 화려한 장식에 치우치지 않고 평범하고 담백하며 자연스럽고 진실한 '평담천진平淡天眞'의 경지를 추구했기에 화가의 내면적 수양을 중시했다.

2 오대, 송대의 회화

오대 : 귀족사회에서 관료사회로

안녹산의 난으로 쇠퇴하기 시작한 당 제국은 계속되는 경제 악화와 농민반란 등으로 몰락해 마침내 907년에 300여 년 역사를 마쳤다. 이후 50여 년간 중국은 각지의 군벌에 의해 분할되어 오대십국시기로 접어들었다. 황하 유역의 중원에서는 후량後梁, 후당後唐, 후진後晉, 후한後漢, 후주後周 등 5개 왕조가 흥망했고 주변에서는 전촉前蜀, 후촉後蜀, 형남荊南, 오吳, 오월吳越, 민閩, 초楚, 남한南漢, 남당南唐, 북한北漢 10국이 번갈아 등장했다. 이 과정에서 세습귀족이 몰락해 신분 중심 귀족사회에서 실력 위주 관료사회로 변화하는 계기가 되었다. 오대에는 인물화도 지속되었지만 산수화가 본격적으로 발달하기 시작했다.

| **오대 인물화** | 남경에 도읍한 남당937-975의 군주 이욱李煜은 서화를 애호했고 당의 회화 전통을 유지했다. 남당의 궁정에 속한 주문구周文矩 같은 화가는 당대 주방의 화풍을 계승해 상류층의 화려한 생활을 세련된 필치로 묘사했다. 그와 같은 시기에 활약한 고굉중顧閎中은 인물화를 잘 그려 이욱의 초상을 그리기도 했다. 그의 작품으로 알려진 〈한희재야연도韓熙載夜宴圖〉는 긴 두루마리 형식으로 한희재라는 인물이 자신의 집에서 연회를 베푸는 장면을 상세히 묘사했다. 한희재는 원래 북방 출신으로 포부를 품고 남당으로 갔지만, 궁정 내부의 알력으로 뜻을 펼치지 못했다. 이욱이 그를 재상으로 임명하려 했지만, 그는 이미 남당의 장래를 비관적으로 보고 사치스러운 연회를 자주 베푸는 등 방탕한 생활을 하면서 이를 회피했다. 이욱이 그의 생활을 정확히 알아보기 위해 궁정화가인 고굉중, 주문구, 고대중 세 사람을 그의 집에 보내 염탐하고 그림으로 기록하게 했다.

이렇게 옆으로 긴 두루마리 그림은 양손으로 조금씩 풀어가면서 오른편에서 왼편으로 조금씩 감상하도록 제작된 것이다. 밤이 깊도록 벌어지는 연회 장면을 순서대로 배치했는데 각 장면은 병풍, 침대 등 여러 가지 가구로 자연스럽게 구분된다. 전체 그림은 음식을 즐기며 비파 연주를 듣고, 북을 치면서 춤을 구경하며, 시녀들과 휴식을 취하고, 의자에 앉아 피리 합주를 감상하며, 손님을 영접하는 다섯 장면으로 이루어져 있다. 높은 모자를 쓰고 턱수염이 긴 한희재가 다섯 차례 반복해 등장한다.

고굉중은 복잡한 내용을 표현하기 위해 효과적으로 구도를 설정하고, 세밀

고굉중, 〈한희재야연도〉, 오대,
비단에 채색, 28.7×335.5cm, 베이징 고궁박물원
작가의 이름이 그림 앞에 쓰인 제발에 나타나지만,
화면의 병풍 속 산수화풍으로 미루어 볼 때 송대의
임모본일 가능성이 크다. 고굉중은 한희재의 얼굴과
신체 특징을 강조해 초상화처럼 정확하게 묘사했다.

한 필치로 정확하고 상세하게 인물과 배경을 묘사했다. 전체적으로 사치스러운 물건
을 많이 포함하고 다양한 색채를 조화롭게 사용해 연회 장면의 호화로움을 강조했다.
내용상으로는 젊은 여인들이 남자들과 함께 어울리며 승려까지 등장하고 있어 환락
을 추구하는 방탕함을 암시한다. 흥미롭게도 등장하는 여인들의 모습이 이전 당대와
는 다르다. 우선 부드러운 중간 색조 채색은 당대의 밝고 강한 색채 사용과는 구별된
다. 게다가 여성들도 풍만하지 않고 체구가 작으며 호리호리하게 표현되었다.

| **오대 산수화** | 중국 회화에서 가장 중요한 비중을 차지하는 산수화는 사실 인물
화에 비해 늦게 발달했다. 인물화나 동물화는 현실에 존재하는 비교적 작은 대상을
그리는 것이므로 사실적인 묘사가 그다지 어렵지 않았다. 하지만 산수화는 거대한 자
연 풍경을 작은 화면에 담아야 하며 광활한 공간에 펼쳐지는 복잡한 형태를 포착해
야 하기 때문에 실감나게 표현하기가 쉽지 않았다. 산수화에는 높은 산봉우리가 겹쳐
지고 깊은 계곡이 숨어 있으며 넓은 평원이 펼쳐지기도 하는 중에 바위와 나무가 가
득하고 폭포에는 안개가 서려 있어야 한다. 게다가 사찰이나 가옥이 깃들어 있고 사
람들이 점점이 보여야 그럴듯한 산수화가 된다. 당대까지도 산수는 다른 장면의 배경
으로 단순하게 그려졌다. 오대와 북송을 거치면서 비로소 위대한 산수화가들이 배출
되어 중국의 고전적 산수화가 등장했고, 회화의 주도권이 인물화에서 산수화로 넘어
간 것이다. 그러나 아쉽게도 현재 남아 있는 이 시대의 작품은 매우 적다. 오대 화가
들은 왕유의 수묵산수 전통을 이어서 북방의 험준한 산과 강남의 수려한 풍광을 커
다란 화면에 재현했다.

형호는 유교 경전을 공부하고 역사에도 정통한 사대부였으나 당 말 혼란기에 난세를
피해 태행산太行山에 은거했다. 그는 북방의 웅장한 산천을 오랫동안 접하면서 자연
에서 깊은 영향을 받았다. 그가 그려낸 산수화는 모두 첩첩이 겹쳐지고 끊임없이 이
어진 산으로 기세가 웅장한 장관을 이루었다고 한다. 또한 그는 중요한 산수화 이론
서인 《필법기》를 저술하기도 했다. 그는 신사神寫와 형사形寫, 즉 대상의 내적 성질과
외적 형태를 모두 갖춘 그림을 추구했고, 자연 속에서 오묘함을 찾아내어 참된 것을

작자 미상, 〈심산회기도〉, 10세기 후반,
비단에 채색, 106×54cm, 엽무대묘 출토, 요녕성박물관

무덤 속에 화조화와 같이 걸려 있었다. 그림 중간의 건물 안에서는
두 사람이 바둑을 두고 아래에서는 또 다른 사람이 술과 악기를 든
시동을 거느리고 오는 중이다.

창조해야 한다고 주장했다. 이렇게 자연 경물의 정신과 모습을 온전히 드러내야 한다는 이론을 세웠을 뿐만 아니라, 실제로 산수화 창작에서 필요한 '육요', 즉 여섯 가지 요체를 제시해 사혁의 육법론을 발전시켰다.

형호의 화풍을 따른 화가로 장안 출신의 화가 관동關仝이 있다. 역시 북방의 산수를 기이한 구도 속에 포착해 복잡한 형태를 강조하면서 묘사했다고 한다. 이들의 화풍을 추정하게 해주는 작품으로, 대략 10세기 후반에 만들어지고 1974년에 발굴된 요대遼代의 무덤 그림이 있다. 깊은 산중에 있는 건물 안에서 사람들이 바둑을 두는 장면이라 〈심산회기도深山會棋圖〉라고 제목이 붙여졌다. 수직으로 깎아지른 듯한 장대한 산을 짙은 먹 위주로 묘사했는데 다양한 필선을 동원해 바위의 질감을 표현했다. 깊은 산중임을 알려주기 위해 복잡한 공간을 구성했으며 건물과 인물은 크기가 작지만 상세하게 그렸다. 우뚝 솟은 산봉우리와 산기슭에 깃든 건물과 계곡을 효과적으로 재현해, 이전에 비해 회화기법이 크게 발전되었음을 보여준다.

형호와 관동이 산서·섬서·하남 등 화북지역의 험준하고 거친 산세를 주로 표현한 반면 양자강 남쪽인 강남지역에서는 완만하고 부드러운 풍광을 소재로 한 산수화가 나타났다. 동원은 남경 출신으로 남당 군주 이욱의 궁정에서 벼슬을 했는데 물이 많고 땅이 기름지며 숲이 우거진 강남의 산천을 잘 그렸다. 그는 몽롱한 안개 속으로 길게 이어지는 강과 호수, 낮은 산과 얕은 절벽, 무성한 숲 사이의 작은 가옥 등으로 서정적인 강남 산수의 진면목을 보여주었다. 북송의 곽약허郭若虛는 1074년에 지은 《도화견문지圖畵見聞志》에서 "동원의 수묵은 왕유와 같고, 그 채색은 이사훈과 같다."고 평가해 동원이 당의 두 가지 산수화풍을 종합시켰음을 알려준다. 그의 〈소상도瀟湘圖〉는 둥글둥글한 산의 형태와 물이 많은 풍경을 부드럽고 자유로운 필법을 구사해 파노라마처럼 펼쳐 보인다. 전체 구성은 간결하며 소재도 단순하다. 옅은 수묵 위주로 낮게 솟아오른 산봉우리, 굽이치는 강, 대기를 감싸는 안개와 비, 길게 뻗은 모래톱과 무성한 갈대를 표현했다. 넓은 강에 작은 배가 오가고 강가에서는 사람을 배웅하는 장면이 눈길을 끈다. 이전처럼 산이나 바위의 윤곽선을 그어 그 안을 색으로 칠하는 방식이 아니고, 여러 가지 농도로 먹을 섬세하게 구사해 산의 질감을 풍부하게 표현했다. 나무 역시 장식적인 역할에 그치는 것이 아니라 크고 작고, 짙고 옅고, 밀집되고 성기게 표현해 미묘한 변화를 나타내며 결과적으로 그림 전체에 잔잔한 율동감을 부여해준다. 동원은 점, 선, 먹과 같은 조형요소 자체의 미적인 효과를 예민하게 살리면서도 균질한 화면의 평면성을 추구해 바위보다는 흙이 많은 강남지역 산수를 성공적으로 그려내었다. 이렇게 시각적 연상 효과를 중시한 점은 특히 문인들에 의해 높게 평가되었다. 북송의 심괄沈括은 《몽계필담夢溪筆談》에서 동원의 산수화에 대해 "가까이서 보면 잘 알아볼 수 없으나 멀리서 보

동원, 〈소상도〉, 10세기, 비단에 채색,
50×140cm, 베이징 고궁박물원
호남성에 위치한 소강과 상강의 경치를 염두에 두고
그린 작품이다. 수평선은 높게 위치하고 낮고 부드러운
산들이 길게 연결되며 그 사이로 강남의 어촌 풍경이
펼쳐진다. 축축하고 부드러운 점과 필획으로 끝없이
펼쳐지는 강변을 효과적으로 묘사해 수묵산수화의
전형을 창안했다. 이 작품과 요녕성박물관 소장의
〈하산도(夏山圖)〉는 비단, 크기, 양식이 거의 동일해
원래 한 작품이었던 것으로 추정되기도 한다.

면 경물이 뚜렷하게 드러나며 그윽한 정취와 아득한 생각이 마치 경이로운 경
치를 보는 듯하다."고 칭송했다. 한편 미불米芾, 1051-1107은 "평담하며 꾸밈이
없는 천진한 산수"라고 극찬했다.

송대 : 문인 세력과 복고적 취향

959년에 후주後周의 장군 조광윤趙匡胤이 황제가 되어 송 왕조를 세우고 개봉開
封을 수도로 삼아 중국 통일의 위업을 이루었다. 그러나 송의 통일은 이전 당 제
국의 절반 정도에 불과한 부분적인 것이었다. 북으로는 거란·여진·몽골이 버
티고 있었으며, 서쪽에는 티베트, 남쪽에는 안남과 남조에 의한 위협이 항시 도
사리고 있었다. 군사력이 약했던 송은 변방의 불안과 위협이 끊이지 않아 문화
적으로도 소극적이고 내향적인 성격을 지니게 되었다. 이는 국제적인 당의 문

〈송대의 중국〉

화와는 대조되는 것이다. 따라서 외국의 문물과
종교를 받아들이기보다는 자체적인 전통을 발
전시켜 도교와 유교가 발달하면서 철학적 경향
이 심화되었다. 한편 경제 면에서는 생산력 증대
에 따라 안정과 번영을 구가했다. 특히 상품경제
가 부흥해 개봉은 당시 인구 100만으로 세계 최
대의 도시가 되었다.

북송대는 문인층을 중심으로 하는 관료세력이
성장했다. 그 결과 인쇄술이 발달하고 유학이 부
흥했다. 복고적 문화가 유행하고, 도자기나 산수
화같이 절제되고 세련된 문인 위주의 예술이 발
달했다. 그러나 점차 군사력이 취약해지고 관료
들이 부패하자 송의 국력은 쇠약해졌다. 1125년
에 여진이 수도를 포함한 북쪽 지역을 점령해 황
제를 포로로 잡고 금金을 세웠다. 이에 송 황실
은 남부로 피난해 항주杭州를 새로운 수도로 삼

이성, 〈교송평원도〉, 10세기, 비단에 수묵,
205.6×126.1cm, 일본 조카이도

미불은 《화사》에서 "이성 산수화의 옅은 먹은 안개 속에서 꿈꾸는
듯하고, 바위는 구름이 움직이는 듯하다."고 평했다. 그는 선에
의한 필획과 먹에 의한 선염을 조화시키면서 '먹을 금처럼
아껴쓴다(惜墨如金)'는 태도를 유지했다. 동시에 세세한
소나무의 표현에서 보이듯 정치(精緻)한 필묵법을 구사했다.

는다. 이것이 남송의 시작이었다.

| **북송대 산수화** | 오대십국의 분열기가 끝나자 북송의 수도에는 화가들이 모여들었다. 특히 직업화가들의 활약이 두드러졌는데 이는 회화의 상업화 경향을 촉진했다. 송은 건국 초기에 한림도화원翰林圖畫院을 설립해 유명한 화가들을 불러들였다. 화원화가들은 주로 궁중과 황실 귀족을 위해 작품을 제작했으며 황제의 초상, 궁전과 관청 벽화, 각종 병풍, 황실이 후원하는 사원의 벽화 등을 그렸다. 또한 궁중에서 수집한 역대 서화의 감정과 임모에도 종사했다. 송의 여러 황제가 서화를 애호했는데, 특히 휘종徽宗, 재위 1110-1125 때 궁정회화가 크게 번성했다. 휘종은 엄격한 사실적 묘사를 강조했고, 직접 편찬을 지휘한 《선화화보宣和畫譜》에서 회화를 도석·산수·화조·영모 등으로 구분했다.

북송 초기에는 산수화가 두드러지게 발전해 회화의 중심이 인물화에서 산수화로 바뀔 정도였다. 이제 산수는 그 자체로 주제가 되었으며, 선이나 색이 아닌 수묵에 의한 자연의 사실적 재현에 주력했다. 곽약허는 《도화견문지》에서 "도석인물, 사녀, 우마는 근대가 고대에 미치지 못하나 산수와 화조는 고대가 근대에 미치지 못한다."고 해 당시 산수화의 발달을 증언해준다. 북송 산수화는 오대의 형호와 관동으로 대표되는 북방 산수화풍을 계승했다. 오대 말 북송 초에 활동한 화가 이성李成의 선조는 당대 종실이었으나 오대의 난을 피해 산동지역으로 이주했다. 이성은 시문에도 능했고 그림에서는 형호와 관동을 따랐으며, 특히 겨울철 나무들이 서 있고 쓸쓸한 분위기로 길게 펼쳐진 한림평원寒林平遠을 그린 산수화로 유명했다. 〈교송평원도喬松平遠圖〉에서 볼 수 있듯이 그는 옅은 먹을 잘 구사해 넓은 공간에 변화를 주면서 거친 경치를 표현했고, 고요하고 아득한 산의 적막감을 화폭에 담아내었다. 그림 인면으로는 군자의 덕을 상징하는 소나무 두 그루가 높게 솟아 있는데 세부가 정교하게 묘사되었다. 가지가 드러나 앙상한 나무들과 메마르고 거친 대지의 황량한 느낌이 보는 이로 하여금 대자연의 숭고함을 눈으로 확인하게 해준다. 이성은 이전의 산수화처럼 인위적인 윤곽선으로 산의 형태를 묘사하는 대신 구불구불한 필획과 수묵의 효과를 적극적으로 이용했다. 산과 암석의 거친 표면까지도 반복되는 붓질로 묘사해 더욱 중후하고 입체감 있는 장면을 연출했다. 근경의 바위는 마치 구름이 꿈틀거리는 것처럼 묘사해 대지의 기운이 살아 숨쉬는 듯하다. 이차원의 작은 화면 가운데 구체적으로 존재하는 공간을 실감나게 표현하기 위해 빛과 공기의 미묘한 변화까지 포착해 계절감과 시간의 변화까지 담아내려 했다. 이러한 이성의 산수화는 이후 많은 영향을 끼쳤다.

북송 시대에 황제, 귀족, 관리, 대상인은 궁궐과 저택의 벽을 장대한 산수화

▷ 범관, 〈계산행려도〉, 10세기,
206×103cm, 타이베이 국립고궁박물원
장대한 산수는 자연의 한 부분일 뿐만 아니라 그 자체로 완결된
소우주라는 사상을 반영하는 작품이다. 범관은 그림에서 안개를
효과적으로 사용해 근경과 원경 사이의 거리감을 합리적으로 제시한다.
거대한 비석과도 같은 중앙의 산봉우리 아래쪽이 윤곽선이 안개
속으로 사라지게 해 높이 솟아오른 신비한 느낌을 강조한다.
반면 가장 아래의 근경에는 견고하고 안정적인 형태의
암석을 묘사해 현실감을 더해준다.

▷ ▷ 거연, 〈층암총수도〉, 송,
비단에 수묵, 144.1×55.4cm, 타이베이 국립고궁박물원
동원의 필법에 이성의 구도를 더했으며 대기와 안개 등의
분위기를 적극적으로 고려했다. 후세에 동원과 더불어
'동거(童巨)'라고 불리며 강남산수를 대표했다.

로 장식했다. 이전의 서사적인 역사인물화나 상징적인 종교화를 대신해 웅
대한 풍경의 사실적 재현에 치중하고 대지의 골격과 구조를 회화적으로 재
구성함으로써 대자연을 시각적으로 상징하는 예술품으로 산수화를 채택한
것이다. 형호와 이성의 전통을 이어받은 범관范寬은 아름다운 산에 오랫동
안 거처하면서 자연을 관찰하고 그 체험을 그림으로 남겼다. 화북지역 산악
의 장엄하고 웅대한 기세를 강한 필치로 형상화한 〈계산행려도谿山行旅圖〉가
대표작이다. 화면 가운데 거대한 산이 자리잡아 안정감 있고 균형 잡힌 구
도를 취했다. 높이 솟은 험준한 산과 쏟아지는 폭포, 계곡물, 당나귀를 앞세
운 상인 행렬 등으로 웅장하고 아름다운 북방산천을 실감나게 그렸다. 범관
은 자잘한 필선을 반복해 겹쳐지게 그으면서 바위와 나뭇잎의 질감을 정교
하게 표현했다. 이러한 산수풍경은 실재하는 장소를 똑같이 그린 것은 아니
지만 마치 눈앞에 산봉우리가 열을 지어 펼쳐진 듯해 현실에 존재하는 것이
실제로 가능할 것만 같은 산수표현을 이루어낸 것이다. 특히 바위와 절벽의
견고한 질감, 여러 종류의 나무가 뒤엉키며 우거진 숲과 안개에 의한 깊은
공간감을 구현한 것 등이 송대 산수화의 사실적 특징을 잘 보여준다. 눈앞에
솟아오른 높은 산은 위대한 자연을 대변하고, 꽉 들어찬 언덕과 숲은 그 사
이를 지나가는 인간을 넉넉하게 품어준다.

한편 남경 개원사開元寺의 승려였던 거연巨然은 동원의 추종자였으며 그 후

개봉에 와서는 이성의 화풍을 따라 작품을 제작했다. 그의 〈층암총수도層巖叢樹圖〉는 동원처럼 습윤한 필묵법을 사용해 안개 낀 산천을 분위기 있게 표현했다. 계속 펼쳐지는 산봉우리와 숲 사이로 좁은 길이 굽이굽이 이어지는 평화스러운 경치를 운치 있게 표현했다. 복잡한 구성이나 명확한 형태를 추구하기보다는 유려한 필치를 고르게 구사해 화면 자체가 주는 미적인 시각 효과를 중시하고 있다.

송대에 이렇게 산수화가 발달한 배경에는 철학적 전환도 있었다. 형이상학적으로 일관성 있는 세계관을 제시하는 불교와 철학적 담론으로 은일적인 처세관을 강조하는 도교에 비해, 전통 유교는 도덕과 윤리를 중시하며 현실 정치에 치중했다. 그러나 송대에는 신유학이 등장해 불교, 도교의 형이상학에 의해 고대 유교를 재정비했다. 이후 남송의 주희가 이를 집대성해 성리학으로 발전시켰다. 신유학에 따르면 우주는 인간 도덕과 윤리의 기초다. 인간의 마음心은 자연과 연관되어 있고 배움이란 곧 자기수양이다. 마음이 우주의 완전한 이치理를 반영하는 만큼, 인간은 자신에 내재하는 본연의 도덕심을 깨달아 우주 창조의 궁극원리와 합치될 수 있다는 것이다. 즉 하늘과 인간이 하나가 되는 천인합일天人合一을 강조하고, 하늘과 땅과 인간이라는 천지인天地人의 삼재三才가 서로 감응한다는 유기적이고 순환적인 사상이다. 따라서 자연을 상세히 관찰하고 그에 반응하는 자신을 성찰하는 것은 매우 중요한 일이었다. 이때 외부 자연의 보편적 진리와 인간 내부의 심리적 진실이 소통하는 계기로 산수화가 중시되었다.

한편 현실적인 측면에서 보면, 도시화와 상업화가 진행되는 와중에 산수화가 관심을 끌게 된 것이기도 하다. 농업과 광업 등 산업 발달과 더불어 인구가 증대되면서 이를 뒷받침해주는 대지에 대한 인식이 심화되었다. 또한 산수화는 바쁜 도회지 생활에서 벗어나 여유를 찾게 해주는 도피처 역할을 해주었다. 도시의 삭막한 삶에서 지칠수록 고요히 은거할 수 있는 평화로운 산수는 더욱 이상화되었다.

이러한 송대 산수화의 대표적인 화가로 곽희郭熙를 들 수 있다. 곽희는 여러 화풍을 두루 섭렵한 후 각각의 장점을 취해 피어나는 구름과 안개 속에서 드러나는 산의 경치를 복잡하게 묘사했다. 특히 이성의 화법을 배워 돌을 구름같이 그렸으며 숙달된 기교로 천변만화하는 경치를 잘 표현했다. 곽희는 신종神宗, 재위 1067-1085 때 화원화가로 활동했으며 궁정의 벽화와 병풍은 대부분 그의 손으로 그려졌다고 한다. 소식, 황정견, 사마광 등 당시 사대부들이 모두 곽희의 산수화를 찬미했다. 곽희의 〈조춘도早春圖〉는 거대한 용이 수면을 뚫고 솟구쳐 올라가는 형상으로 산의 모습을 표현했다. 하늘 높이 수직으로 상승하는 용이 구름을 부르고 안개를 퍼뜨리는 것 같은 환상적인 장면이다. 산자락과 계곡을 감싸고 피어나는 안개의 아스라한 표현과 바위 사

곽희, 〈조춘도〉, 1072, 비단에 수묵과 채색,
158×108cm, 타이베이 국립고궁박물원
그림 왼쪽에 '조춘임자계 곽희화(早春壬子季郭熙畵)'라는
글씨가 적혀 있다. 이 그림은 북송을 거쳐 금나라 궁정에
수장되었다가 다시 원·명대 궁정에 소장되었다. 그 후 민간에
잠시 나왔다가 청 건륭제의 소장품이 되었다. 명암 대조가
뚜렷하고, 풍화된 바위 형태를 강한 필선과 울퉁불퉁한 윤곽선으로
표현했다. 정확한 묘사로 자연의 힘과 계절감을 드러낸다.

왕희맹, 〈천리강산도〉(부분), 송,
비단에 채색, 51.5×1191.5cm, 베이징 고궁박물원
요절한 왕희맹이 18세에 그린, 유일하게 전해지는 작품이다.

이를 번갈아 비치는 빛에 대한 관심이 돋보인다. 동시에 유기적인 산의 형태를 굳건하게 유지하는 정교한 필묵법, 개별 대상을 정확하게 묘사하는 탁월한 기법은 빛과 공기로 충만한 현실 공간을 설득력 있게 표현했다. 더욱이 인물, 가옥, 나무 등은 아주 구체적이고 사실적이어서 전체적으로 환상과 현실이 공존하는 몽환적인 분위기를 만든다. 자세히 살펴보면 아직 얼음이 덜 풀려서 계곡에 물이 많지 않고, 겨울 느낌이 나는 나무에는 잎사귀가 적어 이른 봄날의 계절감이 정확하게 나타난다. 일을 마친 어부가 가족들이 반겨주는 집으로 돌아가고 있어 저녁 무렵인 것을 알 수 있다. 산 중턱에는 정교한 필치로 세부를 상세하게 묘사한 건물이 자리 잡고 있으며, 먼 아래쪽에는 이쪽으로 향하는 행인이 간혹 있어 운치가 더욱 돋보인다. 이렇게 세부에 대해 지나칠 정도로 정확한 묘사를 추구한 것은 사물의 이치를 탐구해 앎을 온전히 하려는 '격물치지格物致知'를 강조했던 당시의 신유학 이념과도 상통한다. 이 점은 회화기법적인 측면에서도 나타난다. 상하좌우로 공간을 적절히 분할하고 소나무를 거리에 따라 비례에 맞도록 크기를 달리했다. 특히 앞쪽의 수목은 짙은 먹으로, 뒤의 수목은 점차 옅어지는 먹으로 묘사했다. 게다가 관동의 심원深遠, 이성의 평원平遠, 범관의 고원高遠이라는 삼원법을 함께 구사해 매우 구축적인 공간 표현을 이루어내었다. 변화가 심한 필선을 구사하고 대조가 뚜렷한 명암으로 처리해 세월에 의해 풍화된 산수의 질감을 효과적으로 재현했다. 결국 조형적 소재 자체의 미적 효과를 의식해, 빛과 대기에 의한 경물의 사실적 표현이 극도로 중시되었다고 할 수 있다.

그러나 장식적이고 화려한 회화를 선호한 휘종이 황제가 된 후에 곽희의 산수는 궁중에서 철거되어 걸레로 사용되기도 했을 정도였다는 일화도 남아 있다. 휘종은 나시금 징형화된 필법과 도식적인 구도로 서정적이고 문학적인 주제를 묘사하는 산수화를 후원했다. 왕희맹王希孟은 휘종에게서 직접 그림을 배웠는데, 〈천리강산도千里江山圖〉는 과거의 화려한 청록산수화 전통을 계승해 복고적인 화풍을 보여준다. 작은 화폭에 장대한 산수를 축소해서 배치했으며, 밝은 색채로 빛나듯이 산봉우리를 표현해 별천지 풍경을 연출해내고 있다.

최백, 〈쌍희도〉, 1061, 비단에 채색,
193.7×103.4cm, 타이베이 국립고궁박물원
정교한 동물의 묘사와 달리 황량함을 느끼게 하는 거친 풍경에서는
이 시기 산수화에서 추구했던 사실적인 공간 표현을 발견할 수 있다.

휘종, 〈오색앵무도〉, 1110년경, 비단에 채색,
53.3×125.1cm, 보스턴미술관
휘종은 원래 신종의 열한 번째 아들로 서열상 황제가 될 가능성이
적었기에 서화를 비롯한 예술을 즐겼다. 18세에 황제가 되었으나 계속해
미술과 도교에 심취했다. 그가 황제로 재위한 시기에는 국가가 쇠약해져
급기야 여진족이 세운 금에 중국의 절반을 내주고 자신도 포로가 되었다.

| 송대 기타 회화 | 송대는 산수화뿐만 아니라 화조화가 활발하게 제작된 시기이기도 하다. 궁궐이나 저택의 실내장식을 화려하게 하면서 화조화에 대한 수요가 증가했다. 북송 화가들은 직접 자연을 관찰해 계절에 따른 꽃과 동물의 변화를 그림에 반영했고, 세부에 대한 정확한 이해를 기초로 사실적인 그림을 그렸다. 최백崔白은 신종 때 활약한 화원화가로 화조에 뛰어났다. 북송 초기에는 황거채黃居寀가 궁중 화원의 중요한 화가였는데 정적이고 부드러운 모습의 꽃과 새를 짙은 색채로 표현해 궁정 화조화의 표준이 되었다. 그러나 최백은 이러한 양식을 뛰어넘어 새로운 화풍을 이루었다. 그의 〈쌍희도雙喜圖〉를 보면 나무는 윤곽선을 사용해 상세하게 그렸지만 동물은 수묵 위주로 묘사했다. 놀라서 날갯짓하는 새 한 쌍과, 앞발 하나를 들고 고개 돌려 새들을 바라보는 토끼의 모습이 생동감 넘치게 표현되었다. 마치 동물들 사이에 서로 교감이 있는 것처럼 감정을 이입해 의인화시켰다. 자연 모든 만물에서 조물주의 섭리가 드러난다는 성리학적 사유방식이 담겨 있다. 황량함을 느끼게 하는 풍경에서는 이 시기 산수화에서 추구했던 구체적인 공간 표현을 발견할 수 있다.

한편 미술에 심취해 서화 수집에 열심이었던 휘종 황제가 그렸다고 전해지는 〈오색앵무도五色鸚鵡圖〉는 정확한 묘사와 장식적 사실주의가 돋보인다. 당시 궁중에 만든 호화로운 정원에서 진귀한 화초와 동물을 키웠는데, 휘종은 이를 화조화에 반영했다. 그 결과 지극히 정교하고 섬세한 동식물 묘사가 등장하게 되었다. 공작을 그릴 때 화원들이 관습에 따라 오른발을 든 공작을 그리자 휘종은 화를 내고, 실제로 공작이 날개를 펼칠 경우 오른발이 아니라 왼발을 드는 것을 지적했다고 전해진다. 그러나 곽희 등의 산수화가 보는 사람을 화면 속 광대한 자연으로 끌어들이는 반면, 휘종의 화조화는 작은 화폭에 세련된 모습의 꽃과 새를 적절히 배치함으로써 보는 사람과 분리된 별도의 영역을 만들었다. 최백의 동물이 동적이고 변화가 있는 데 비해, 휘종의 새는 조용하고 정적이다. 이것은 휘종이 자연 자체의 운동감이 충만하게 드러나는 표현보다 인위적으로 정돈된 자연의 조화로운 재현을 추구한 결과다.

북송대에는 상업이 발달하고 더불어 도시가 발전함에 따라 당시의 경제생활을 반영하는 작품이 많이 그려졌다. 거대한 산수화의 일부분으로 포함되는 상인, 물레방아, 선박, 마을 등이 당시의 번성을 암시한다. 풍속 장면을 집중적으로 그린 작품으로 장택단張擇端의 〈청명상하도淸明上河圖〉가 있다. 이 작품은 북송의 수도였던 개봉을 배경으로 청명절 풍경을 상세히 그린 것이다. 5미터가 넘는 긴 화폭에 수많은 가옥, 상점을 배치하고 500명이 넘는 인물이 등장하는 대작이다. 개봉 주변을 흐르는 변하汴河 강변과 동각리문 주변 시가의 번화한 경치를 생동감 넘치게 그려내었다. 교외의 농촌 풍경으로

장택단, 〈청명상하도〉, 송,
비단에 수묵, 24.8×528.7cm, 베이징 고궁박물원
인물과 건물은 물론이고 산수, 동물, 수레 등이 가득하다.
강남에서 실어온 쌀가마니가 가득한 운반선들이 강을
메우고 있다. 가게는 손님으로 가득 차고 각계각층의
수많은 인파가 거리를 메운다. 아주 작은 크기임에도 누가
누구인지 쉽게 알아볼 수있도록 얼굴과 옷차림을 구별 지어
묘사했다. 북송 패망 후에 남쪽으로 피신한 사대부들은
옛 영화를 그리면서 〈청명상하도〉의 모본을 비싼 값에
구하기도 했다.

시작해, 중간에 구름다리를 중심으로 한 활기찬 풍경이 나오고, 뒤를 이어
성문 안과 밖의 성시 장면이 나온다. 복잡하고 다양한 사회생활을 세밀하게
관찰해 치밀하게 표현했는데 풍부한 생활 내용과 역사적 기록성에 뛰어난
예술적 표현까지 더해졌다. 당시 산수화에서 나무 한 그루 바위 하나까지 포
착해 그려냈듯이, 다양한 인물 군상과 상점의 작은 물건까지 집요할 정도로
정교하게 묘사했다. 자연과 인간에 대해 합리적이고 역동적으로 이해하는
사상이 반영되었다고 할 수 있다.

당시 개봉은 넓은 평원 가운데 자리 잡아 각지에서 생산된 풍부한 물자가 집
중되는 상업의 중심지였다. 야간에도 통행금지가 없어 24시간 불야성을 이
루었다고 한다. 그러나 등장인물을 살펴보면 여성은 거의 없고 성문을 지키
는 군인이나 치안을 담당하는 포졸도 없다. 사람들은 대개 옷차림새가 좋으
며 대도시에는 으레 있게 마련인 거지나 병자도 등장하지 않는다. 따라서 이
그림이 당시의 현실을 정확히 반영했다기보다는 태평성대의 흥성함을 강조
하는 정치적인 기능을 담당했을 가능성도 있다.

북송시대 지배층은 문치주의를 주장해 귀족이나 군인보다는 관료사대부
인 문인이 성장했고, 점차로 가장 유력한 사회계층이 되었다. 세습적인 신
분에 의해서가 아니라 개인의 재능을 평가하는 제도인 과거시험을 거쳐
관료가 된 문인인 이들이 미술의 영역에도 적극적으로 가담한 것은 독특한
현상이었다. 이들은 전문적인 기술 훈련이 크게 필요하지 않은 간단한 산
수화나 사군자를 주로 그렸고, 커다란 벽화보다는 작은 감상용 회화를 주

문동, 〈묵죽도〉, 1070년경, 비단에 수묵,
131.6×105.4cm, 타이베이 국립고궁박물원
문동은 소식과 더불어 대나무 그림의 이론과 기법을
완성시켰다. 왼쪽 위에서 오른편 아래로 내려오는
대나무가 대각선으로 화면을 가로지르는 구도로 배치했다.

로 제작했다.

폭넓은 교양을 중시했던 문인들은 독자적인 문인화를 내세웠다. 문인화는
외형의 사실적 묘사보다도 내면의 주관적 표현을 우선시하면서 화가의 생
각과 느낌을 시각적으로 전달하려 했다. 당시 문인계층의 대표적 인물이었
던 소동파蘇東坡는 서화에서도 인품과 학식을 위주로 하는 문인정신을 추구
했다. 그는 그림에서 똑같이 닮게 그리는 형사形似의 격식에 얽매이지 않고
심오한 인격을 드러내는 사의寫意를 중시했다. 따라서 작품보다 작가로서
그림을 평가했기에 품평하는 사람의 안목을 중시하는 새로운 차원의 감상
방식을 요구했다. 또한 문인들에게 서화는 생계수단이 아니라 여유롭게 즐
기는 것이어야 했다. 오랜 훈련을 거쳐 고도로 숙달된 기량을 지닌 전문화
가들이 웅장한 산수화나 화려한 화조화를 주로 그린 것과는 달리 문인화가
들은 비교적 단순한 묵죽墨竹이나 묵매를 많이 그렸다. 문동文同, 1018-1079
은 "대나무를 그릴 때는 마음속에 먼저 대나무를 이루어야 한다."고 주장했
다. 문인들이 그리는 대나무는 단순히 자연에서 볼 수 있는 식물에 그치지
않고 고고한 절개를 상징하는 것이어야 했다. 문동의 묵죽화는 마치 서예 작
품처럼 먹의 미묘한 농담과 붓의 섬세한 변화를 위주로 그려냈기에 글씨처
럼 읽히는 그림이다.

| 남송대 산수화 | 송대에 문인 출신 관료계층의 성장이 두드러지면서, 점차 권력이 이들에게 집중되고 부패가 심화되었다. 신종 때 왕안석王安石이 중심이 되어 정치 개혁을 시도했지만, 이에 반대하는 세력과 갈등을 겪다가 결국은 실패로 돌아갔다. 뒤를 이은 휘종 때에 북방지역의 정세가 변했다. 요의 지배하에 있던 여진족이 금을 세우자 송은 금과 연합해 요를 공격했다. 이때 금은 송의 쇠약함을 간파하고 결국 침략해 휘종을 포로로 사로잡았다. 송 황실은 남쪽지역으로 피신했으며 고종高宗, 재위 1127-1162이 황제로 등극해 항주杭州를 새로운 도읍으로 삼았다. 이로써 남송이 시작되었다. 이렇게 송 황실이 천도하면서 회화의 중심도 남쪽으로 옮겨졌다. 회화 제작이 궁중에 의해 주도된 만큼 정치적 의미가 강한 작품이 많이 만들어졌다. 주로 남송의 정통성을 강조하기 위한 역사고사화가 활발히 제작되었다. 예를 들어 〈문희귀한도文姬歸漢圖〉는 후한 말엽 채옹蔡邕의 딸 문희가 흉노에게 붙잡혀갔다가 돌아온 이야기를 그렸다. 고종의 생모 위 부인이 금에 억류되었다가 남송으로 돌아온 당시의 역사적 상황과 연관지어 그려졌을 것으로 추정된다.

북송의 웅장한 산수화풍은 남송 화가들에 의해 수려한 강남의 경치로 변모했다. 이당李唐의 〈만학송풍도萬壑松風圖〉는 이러한 변화의 과도기 양상을 잘 보여주면서 북송과 남송의 산수화를 이어준다. 이당은 원래 휘종 때 화원화가였으나 남송으로 피신했다. 그래서 이 작품에서는 거대한 산봉우

▽ 작자 미상, 〈문희귀한도〉, 비단에 채색, 남송,
31.6×51cm, 타이베이 국립고궁박물원
이당의 작품으로 전해지기도 한다. 한나라 사신이
초원으로부터 문희를 데려가려고 하지만, 문희는 자신의
자식과 이별해야 하는 슬픈 장면이다.

▽ ▷ 이당, 〈만학송풍도〉, 1124, 비단에 채색,
188.7×139.8cm, 타이베이 국립고궁박물원
범관의 영향을 볼 수 있는 그림이다. 붓 옆면을 이용해
바위 단면을 표현했는데 마치 나무를 도끼로 쪼갠
것처럼 보여 부벽준(斧劈皴)이라 한다. 원경의 길고 뾰족한
산봉우리는 먹으로만 묘사했다. 그중 하나에 '황송선화갑
진춘(皇宋宣和甲辰春) 하양이당필(河陽李唐筆)'
이란 글귀가 예서체로 씌어 있다.

리가 웅건하게 펼쳐진 북송 산수화의 특징이 남아 있다. 다만 구도가 덜 복잡하게 바뀌었고 필치도 간략하고 장식적이다. 날카롭게 각진 바위와 절벽은 비현실적으로 과장되었고, 근경에 심하게 비틀리고 꺾인 나무들을 강조한 것도 새로운 변모다. 원래는 청록색이 많이 칠해져 있어 장식적인 효과도 두드러졌다. 이전의 범관이나 곽희의 산수화에 비해 그림 속에 묘사된 산은 규모가 작아졌다.

남송 산수화는 북송의 사실적 묘사에서 탈피해 서정적인 풍경으로 바뀌었다. 마원馬遠은 여러 대에 걸쳐서 궁중 화원을 배출한 화가 집안 출신이었다. 그는 이당의 새로운 화풍을 계승했으며 화면 한쪽에만 경치를 배치하는 대담한 구도를 즐겨 사용했다. 〈화등시연도華燈侍宴圖〉는 남송의 네 번째 황제였던 영종寧宗, 재위 1194-1224과 황후 및 친척들이 참석한 연회를 그린 것이다. 아래쪽에 연회가 개최되는 건물을 그리고 주변으로 밤안개에 싸인 나무를 배치한 후, 뒤편에는 먼 산을 아스라하게 그렸다. 그림 윗부분의 절반 정도는 여백으로 남겨두어 넓은 공간을 암시하는데 연회에 대한 내용을 시로 적어놓았다. 거대한 산봉우리를 화면 가득히 채우는 북송의 산수화와는 판이한 양식이다. 마원의 〈산경춘행도山徑春行圖〉는 작은 화면이지만 넓은 공간을 암시하고 시정을 농후하게 담아내었다. 그림 오른편에는 영종의 황후라고 알려진 양매자楊妹子의 시구가 영종 자신의 글씨로 씌어 있다. 그 내용을 살펴보면 "소매에 스치는 들꽃들은 저절로 춤추고, 사람을 피해 숨는 새는 울지 않는구나觸袖野花多自舞 避人幽鳥不成啼."라고 되어 있다. 전체적으로 낭만적인 분위기를 살리기 위해 짙고 분명한 윤곽선으로 산수와 인물을 묘사했다. 이렇게 작은 산수화는 웅장한 산수화와 달리 그윽하고 시의詩意가 풍부해 보는 이의 마음을 사로잡는다.

마원과 비슷한 시기에 화원으로 활약한 하규夏珪는 주로 산수화를 그렸는

마원, 〈화등시연도〉, 남송,
비단에 채색, 111.9×53.5cm, 타이베이 국립고궁박물원
다섯 칸의 건물 아래 앞쪽에는 손님을 환영하는 무희들이 춤을 추고 있다. 그 아래로 매화가 피어 이른 봄날임을 알려준다.

마원, 〈산경춘행도〉, 13세기,
비단에 채색, 27.4×43.1cm, 타이베이 국립고궁박물원
흰 옷을 입은 선비가 금(琴)을 든 시동을 거느리고 외출한 장면이다.
마침 버드나무 위로 날아가는 새 한 마리를 보면서 생각에 잠겨 있다.

하규, 〈계산청원도권〉, 13세기,
종이에 수묵, 46.5×889cm, 타이베이 국립고궁박물원
넓은 공간과 물이 많은 경치가 보는 이의 눈을 시원하게
해준다. 중간중간에 작은 인물을 집어넣어 장대한 느낌을
잘 전달해준다.

데, 세련된 필치와 힘찬 묵법을 구사했다. 〈계산청원도권溪山淸遠圖卷〉은 9
미터에 가까운 긴 화면을 따라 산천이 계속 이어지며 산과 공간이 서로 막
히고 트이는 변화가 풍부하다. 이당이 발달시킨 부벽준을 효과적으로 사용
해 간결한 인상을 주며, 눈부시게 퍼지는 안개를 배경으로 선명한 자연경물
이 잘 조화를 이룬다. 짙은 필치와 두드러진 윤곽선에 의한 극적인 명암대비
는 범관과 곽희, 나뭇가지를 게의 집게처럼 그리는 해조묘는 이성, 부벽준은
이당에게서 이어받았다.

산은 산처럼, 바위는 바위처럼: 산수화의 준법皴法

평면의 그림에서 먹과 붓을 사용하여 산과 바위의 입체감을 표현하는 것은 쉽지 않다. 산수화가 본격적으로 발달하기 시작한 오대와 북송 시대
부터 화가마다 독특한 방식으로 산과 바위의 표면에 울퉁불퉁한 주름이 접힌 것처럼 묘사했다. 이것을 준법이라 하는데 대표적인 것으로 벗겨낸
삼베 껍질처럼 가늘고 구불구불한 동원, 거연의 피마준皮麻皴, 뭉게 구름처럼 보이는 이성, 곽희의 운두준雲頭皴, 도끼로 나무를 찍어낸 흔적 같은
이당, 미원, 하규의 부벽준斧劈皴 등이 잘 알려져 있다. 조선시대 정선은 금강산을 그릴 때 수직준垂直皴을 즐겨 사용했다.

피마준

운두준

부벽준

수직준

3 중국의 서예

구분	말마	수레차
전서	象	車
예서	馬	車
해서	馬	車
행서	馬	車
초서	马	车

〈오체: 다섯 가지 서체〉

다섯 가지 서체 : 전서, 예서, 초서, 해서, 행서

서예는 언어를 기록하는 글씨가 예술로 발전한 것이다. 중국에서는 서법書法으로 일본에서는 서도書道로 불린다. 서예는 그림처럼 특정한 대상을 모방하는 것이 아니라 선 위주로 이루어지는 추상적인 형태의 예술이다. 서예가의 개성이 두드러지는 자기 표현적인 요소가 강하다. 자신을 적극적으로 드러낸다는 측면에서 서예는 회화보다 우월하다고 간주되었다. 중국에서 서예는 회화보다 먼저 예술로 취급받았으며, 이를 이해하기 위해서는 고전에 대한 높은 학식이 필요한 지적인 예술이었다. 서예 작품은 글씨를 구성하는 필획 하나하나의 강약과 태세 같은 조형적인 측면에 대한 심미적 속성을 주목한다.

서예에 사용되는 글씨체는 크게 다섯 가지다. 전서篆書는 동물 뼈에 새겨진 갑골문이나 청동기에 새겨진 금문金文이 대표적이다. 단단한 표면에 뾰족한 도구로 새기는 글씨로 시작되었기에 똑같은 굵기로 직선과 곡선을 그으며 글자 크기도 같다. 후대에 도장의 글씨체로 많이 사용되었다. 예서隸書는 전서보다 붓의 유연한 표현 효과를 살린 것이다. 가로획의 경우 힘을 주어 굵게 시작해 점차 가늘어졌다가 다시 굵게 강조되면서 끝난다. 가늘고 굵은 필선의 변화와 끝을 날렵하게 마무리하는 운동감이 두드러진다. 전서와 예서는 글씨를 쓰는 데 시간이 많이 걸린다는 단점이 있었다. 이를 보완하며 등장한 것이 초서草書다. 초서는 예서를 간략화한 것으로 처음에는 간단한 일상생활 기록이나 편지에 주로 쓰였다. 빠른 속도와 단순함을 추구하면서 붓과 먹의 자유로운 표현이 증가했는데, 필획과 글씨 그리고 행간 사이의 변화가 크다. 후대에는 개성적인 서체를 즉흥적이고 유려하게 구사하는 데 많이 사용되었다. 필획이 계속 이어지면서 글씨가 서로 연결되기도 하기 때문에 문맥에 의해 글자를 판독해야 하는 경우가 많다. 해서楷書는 읽기 쉽게 표준화된 글씨체로 예서를 대체해 공식 문서에 많이 사용되었다. 필획 하나하나를 분

왕희지, 〈평안하여봉귤삼첩平安何如奉橘三帖〉(부분), 4세기,
종이에 수묵, 46.8×24.7cm, 타이베이 국립고궁박물원

명하게 알아볼 수 있는 정자체 글씨다. 출판물을 인쇄하기 위한 활자는 대개
해서체로 만들어진다. 행서行書는 일상생활에서 각종 문서에 많이 사용되는
글씨로 단정한 해서의 가독성과 빠른 초서의 자유분방함을 결합한 것이다.
종종 초서와 결합되어 행초서가 되기도 한다.

서예가 본격적으로 선과 공간으로 이루어지는 예술로서 발달한 것은 남북조
시대부터다. 여기에는 서성書聖이라 일컬어지는 왕희지王羲之의 등장이 있
었다. 왕희지는 속도와 움직임이 변화무쌍한 필선으로 혁신적인 행서와 초
서를 창안했다. 자유로우면서도 거리낌 없는 그의 서체가 갑자기 나타난 것
에 대해서는 도교와의 관련이 언급되기도 한다. 도교에서는 영험한 부적을
만드는 과정에서 거침없이 초탈한 표현을 강조했는데, 집안 대대로 도교를
믿었던 왕희지가 이를 참고해 독특한 서체를 개발했을 것으로 추정되기도
한다. 이후 왕희지의 서체는 고전적인 본보기가 되어 지금까지도 계승되고
있다. 서예를 배우는 과정은 이전의 훌륭한 작품을 따라 쓰는 것이었다. 이
는 필획의 추상적 속성을 체득하는 필수적인 과정이었다. 왕희지의 작품은
탁본이나 임모본으로 널리 알려져 많은 사람이 배우게 되었다.

당대의 서예 : 왕희지체의 유행

당대에는 해서가 발달했고, 특히 많은 비석이 세워져 이를 위한 비각도 활발
하게 설립되었다. 궁중에서 활약한 관리들을 중심으로 왕희지의 서체가 유
행했다. 당 태종은 그의 글씨를 매우 좋아해 자신의 무덤에 왕희지의 최고
걸작으로 여겨지던 〈난정서蘭亭序〉를 함께 묻도록 했다고 전해진다. 일찍이
왕희지의 서체를 배웠으며 태종에게 서예를 가르쳤고 해서에 뛰어났던 우
세남虞世南, 태종이 천태산 구성궁으로 피서 갔다가 물이 부족함을 알고 샘
을 발견했던 사건을 기록한 〈구성궁예천명九成宮醴泉銘〉으로 이름을 날린 구
양순歐陽詢, 현장이 인도로 경을 구하러 갔다 온 이야기를 당 태종과 당시 태
자였던 고종이 정리한 〈안탑성교서雁塔聖敎序〉의 글씨로 유명한 저수량褚遂
良이 대표적인 당대 초기의 서예가들이다. 단정하고 우아한 형태에 균형이
잘 잡힌 글자 배열이 이들 서예의 특징이다.

한편 8세기에 활약한 안진경顔眞卿은 글자들이 서로 밀집하도록 배치해 필
획이 힘차고 강건하다. 그의 〈마고선단기麻姑仙壇記〉를 보면 왕희지의 미려
한 서체에서 벗어나 굵고 가는 선이 둔탁하게 대조를 이루는 힘있는 서체를
구사했다. 안녹산의 난을 맞아 의병을 일으켰고 나중에는 황제의 명을 받아
나라를 위해 일하다 순국한 그의 충절로 인해, 안진경의 서체는 후대에 더
욱 크게 평가받았다.

승려 회소懷素는 과감하고 표현적인 초서를 잘 썼다. 〈자서첩自敍帖〉에서 글

△ 구양순, 〈구성궁예천명〉, 탁본
△▷ 안진경, 〈마고선단기〉, 탁본

씨 크기를 자유자재로 조절하고 현란한 붓놀림을 구사해 초서체의 예술성을 효과적으로 보여준다. 그 밖에 전서체로는 이양빙李陽氷이 유명했다.

송대의 서예 : 개성의 강조

송대에는 점차로 개성적인 서체를 강조하는 경향이 나타났고, 자신의 개성을 드러내려고 노력하는 서예가들이 등장했다.

소식蘇軾은 평생 정치적으로 부침이 심하고 파란만장했지만 꾸준히 예술을 연마하고 부지런히 창작했다. 〈한식첩寒食帖〉은 1082년, 〈황주한식시黃州寒食詩〉로 지어진 이후에 서예로 쓰인 작품이다. 소식의 슬픈 심정을 담은 이 작품은 글자 사이, 행 사이에서 글에 담긴 감정의 움직임에 따라 리듬 있게 변화한다. 행초서체로 쓴 글자는 때로는 크고 때로는 작게 비교적 자유로이 변하고 있다. 이는 의도적으로 어떤 것은 크게 어떤 것은 작게 하면서 문장 내용을 강조한 것이다. 소식은 '마음의 상태를 반영하는' 송대 서예 풍조를 대표하는 인물 중 한 사람이다.

미불米芾은 휘종 때에 관직을 지냈으며 모친이 황후와 가까운 사이로 그 자신도 황실과 밀접한 관계를 유지했다. 골동서화에 취미가 있었고, 서예가와 화가로서 이름이 높았다. 그가 잦은 돌출행동으로 비판받자 휘종이 옹호하기를 "미불은 통상적인 잣대로 평가하기에는 곤란한 인물이다. 반드시 하나 있어야만 하는 인물이지만, 이런 인물이 둘 있다면 감당하기 어렵다."고 했다. 서예에 대한 폭넓은 지식으로 자신의 서체를 종합적으로 발전시켰다. 그의 〈초계시권苕溪詩卷〉은 측필側筆을 많이 사용했는데 느슨하고 예측 불허한 필치인 동시에 자유롭고 활달하다. 미불의 글씨는 필법과 속도에서 가장 민첩하고 변화가 많다.

황정견黃庭堅은 문인 집안 출신이며 일찍이 시인으로 이름을 날렸고 소

소식, 〈한식첩〉, 1082,
종이에 수묵, 34.2×199.5cm, 타이베이 국립고궁박물원

△ 미불, 〈초계시권〉(부분), 1088,
종이에 수묵, 30.3×189.5cm, 베이징 고궁박물원

△▷ 황정견, 〈한산자방거사시〉(부분), 11세기,
종이에 수묵, 29.1×213.8cm, 타이베이 국립고궁박물원

식과 가까이 지냈다. 그의 서예는 왕희지와 안진경을 따르고 당의 구양순,
우세남, 저수량을 비판했다. 용필에 힘이 넘치고 초서적인 서체를 즐겨 구사
했다. 〈한산자방거사시寒山子龐居士詩〉는 필획에 힘이 있고 강건하며, 먹색
은 진하고 습윤함과 건조함 사이에 변화를 주고 있다. 둥근 글씨 형태와 비
대칭적인 균형을 추구해 간결하면서도 담백한 느낌을 준다. 그는 팔을 이용
해 중봉中鋒을 주로 사용했기에 글씨에서 삐침이 별로 없어 미불과는 대조
를 이룬다.

황정견과 미불은 상대방의 글씨를 장난으로 조롱하면서, 미불의 글씨는 바
위에 달라붙은 개구리 모양이고 황정견의 것은 나무에 매달린 뱀이라고 서
로를 놀렸다. 또한 미불은 휘종에게 자신의 서예를 표현해보라는 말을 듣자
"황정견은 글씨를 묘사하고, 소식은 그린다. 반면 나는 쓸어내린다."고 했다.

4 헤이안시대 회화

일본의 독자적 양식과 세련된 장식화

나라시대에는 불교사원이 지나치게 강대해졌으며 승려들이 정치에 깊이 관여했다. 이를 벗어나 천황의 권력을 강화하기 위해 794년에 간무桓武 천황은 도읍을 헤이안쿄平安京, 오늘날의 교토로 옮겼다. 이로부터 가마쿠라鎌倉에 막부幕府를 세운 1185년까지의 400여 년을 헤이안시대라고 한다. 헤이안시대 초기에는 나라시대에 시작된 율령정치가 이어져 천황의 통치가 계속됐으나 점차 귀족과 승려의 세력이 커지면서 후지와라 정권에 의한 부패가 늘어나고, 이에 따라 정치에 불만을 가진 세력들이 도처에서 난립한다. 이들을 제압하기 위해 커진 무사계급이 귀족을 대신해 정치를 하게 되고, 이런 상황이 다음 시대로 이어진다. 이 시기는 보통 고대 말기에 해당하지만 동시에 중세의 시작이라고 할 수도 있으므로, 고대에서 중세로 넘어가는 과도기라고 본다.

9세기 중반부터 일본은 막강한 후지와라藤原 가문에 의해 통치되었다. 여러 귀족 중에서 가장 세력이 우세했던 이 집안

작자 미상, 〈산수병풍〉, 11세기 후반,
비단에 채색, 각 폭 146.4×42.7cm, 교토국립박물관
오른편에서 넷째 폭 가운데 나무 사이로 초가집이 있고 은자가 앉아 있으며 시종을 데리고 젊은 귀족이 방문하는 중이다. 인물 묘사에서는 중국풍이 확연히 드러나지만 병풍 대부분을 차지하는 산수는 일본 풍경을 반영하고 있다.

〈겐지 이야기〉 중 '니오산과 아버지', 12세기 전반,
종이에 채색, 세로 21.6cm, 나고야, 도쿠가와미술관
서사적인 이야기를 묘사한 긴 두루마리 형태의 에마키모노(繪卷物)라는
형식이다. 화려한 색상을 구사해 귀족들의 생활을 묘사했는데
색채 배열이 중요하다. 여인들의 긴 머리채를 짙은 검은색으로 그려
변화무쌍한 율동감을 준다.

은 중국과의 외교 관계를 단절함으로써 일본의 자생
적인 문화와 예술이 발달할 수 있는 여건을 마련했
다. 그 결과 헤이안시대 후기는 이전과는 달리 중국
의 영향을 벗어나 일본의 독자적인 특징이 두드러진
회화가 발달했으며, 일본의 경치와 일상생활을 소재
로 삼기도 했다. 양식적인 측면에서도 이 시기의 미
술은 보다 섬세하고 우아하게 변화했다.

헤이안시대 귀족들은 집 안 곳곳을 그림으로 호화
롭게 장식했는데, 미닫이문을 그림으로 치장하거나 이동식 병풍을 널리 사
용했다. 병풍에는 청록산수 계열의 장식적인 산수화가 많이 그려졌다. 작
자 미상의 〈산수병풍〉은 전체 6폭으로 이루어져 있으며 산속에 은거하는
늙은 시인을 귀공자가 방문하는 장면을 묘사했다. 언덕과 바위는 부드럽고
둥근 형태를 보여주며 율동감 있게 반복된다. 나무들도 바람에 흐느적거리
는 듯 우아하게 묘사되었는데 전체적으로 섬세하고 장식적인 경향이 두드
러진다. 높은 봉우리가 치솟은 심산유곡의 장대한 산수가 아니라, 등나무 꽃
이 보이고 벚꽃으로 뒤덮인 일본 경치를 친숙하고 부드러운 분위기를 살려
표현했다.

헤이안시대의 궁정생활은 지극히 호사스럽고 세련되었다. 이를 반영하는
대표적인 작품이 무라사키 시키부紫式部의 소설 내용을 그린 〈겐지 이야기〉
다. 원작은 교토 궁중의 로맨스를 다룬 소설로 히카루 겐지光源氏라는 재능
있고 잘생긴 왕자가 여러 여성과 벌이는 애정행각이 주된 내용이다. 시대
배경은 겐지의 아들과 손자까지 이어져 70년 이상이고 등장인물은 400명
이 넘는다. 원래 삽화로 그려진 그림은 90여 점이었으나 현재 전해지고 있
는 것은 19점이다. 그중에서 한 장면을 살펴보면 겐지의 젊은 새 부인 니오
산女三의 이야기다. 니오산은 겐지의 조카와 바람을 피워 임신을 하게 되었
다. 겐지가 배반당한 사실을 알고 니오산을 냉대하자 이를 견디지 못한 니오
산은 출가해 승려가 된 아버지를 찾아가서 하소연한다. 이 장면은 다다미 바
닥에 엎드린 니오산과 이를 바라보는 아버지를 그렸다. 작가는 병풍과 미닫
이문을 적절히 사용해 공간을 효과적으로 구분하는 동시에 대각선 구도를
활용해 인물 간의 심리적 분위기를 암시해준다. 조감도식의 구도는 실내에
서 전개되는 사선의 선개를 훤히 들여다볼 수 있게 해주고, 이를 위해서 지
붕을 생략했다. 인물들은 얼굴과 손만 노출되어 있으며 나머지 신체는 커다
란 옷에 감싸여 있다. 등장하는 귀족 남녀와 어린이까지 모두 짧은 선으로 눈
을 표현하고 코는 작은 갈고리 모양으로 구부러지게 그렸으며, 입술은 작고
붉은 점으로 묘사했다. 여인은 얼굴은 희게 분칠하고 눈썹을 크게 그렸으며
길고 짙은 검은색 머리를 강조했다. 인물들의 얼굴은 거의 유사해 개인의 특

성을 감추었다. 그러나 이로 인해 섬세하고 정적인 자세와 미묘한 표정의 변화가 더욱 눈길을 끈다.

민중적·해학적 두루마리 그림

〈겐지 이야기〉가 귀족들의 화려한 생활을 우아하고 정적으로 그려냈다면, 일상생활의 활발한 장면을 재미있게 그려낸 두루마리 그림도 있다. 작자 미상인 〈시기산 전설〉은 시기산信貴山에 있는 사찰의 신비한 창건 설화를 묘사하고 있다. 묘렌命蓮 선사는 탁발한 쌀과 음식을 저절로 날라다 주는 요술 발우를 가지고 있었다. 어느 날 화가 난 농부가 요술 발우를 곳간에 넣어 둔 채 문을 잠가버렸다. 그러자 요술 발우는 곳간 건물 전체를 하늘로 날라서 산으로 가져갔다. 그림 속 장면은 곳간이 강 위로 날아가자 농부와 가족들이 혼비백산해 뛰어나오는 모습이다. 표정이 만화처럼 과장되었고 인물들의 동작도 즉흥적이다. 이후 농부가 묘렌을 만나서 사과하자 승려가 쌀가마니를 다시 하늘로 날려 보내는 장면과 이를 돌려받은 가족들이 기뻐하는 장면이 계속 그려져 있다. 경쾌하고 해학적인 이 그림은 점잖은 〈겐지 이야기〉와는 대조적이다.

헤이안시대 말엽에는 혼란과 무질서가 판쳤다. 무사계층이 성장해 서로 세

▷△ 작자 미상, 〈시기산 전설〉 1권 첫 부분 '날아가는 쌀 창고',
12세기 전반, 종이에 채색, 세로 31.8cm, 시기산 초고손시지
부드러운 색채와 빠른 필치를 구사해 궁성 밖에 사는
백성들의 삶을 역동적으로 반영한 두루마리 그림이다.

▷ 작자 미상, 〈아귀도〉(부분), 12세기,
종이에 채색, 세로 27.3cm, 도쿄국립박물관
불교에서 말하는 육도(六道)인 지옥(地獄), 아귀(餓鬼),
축생(畜生), 아수라(阿修羅), 인(人), 천(天)을 반영하는 그림이다.
인간은 전생에 지은 업보에 따라 이 중 하나로 윤회한다고 한다.
악한 사람은 아귀로 환생할 수도 있다는 것을 경고하며
중생을 구원하려는 불교의 염원이 깔려 있다.

작자 미상, 〈동물 이야기〉(부분), 12세기,
종이에 수묵, 세로30.4cm, 교토 고잔지
승려들의 행동을 풍자하는 이 작품이 교토 인근의 사찰
고잔지(高山寺)에 보관되어 있는 점은 흥미롭다. 아마도
세속의 혼란과 불교계의 타락을 역설적으로 경고하는
의미를 지녔을 것이다.

력 다툼을 벌이는 와중에 전란과 폭력이 난무했다. 이후 귀족과 승려들은 힘을 잃
고 사무라이의 시대가 시작되었다. 작자 미상의 〈아귀도〉는 이러한 참상을 반영한
다. 불교에서는 음식에 탐욕을 부렸던 자는 죽은 후 아귀가 된다고 한다. 아귀는 영
원히 굶주림과 목마름에 괴로워하며 음식을 찾아 묘지를 헤매고, 볼록 튀어나온 커
다란 배와 가느다란 목을 한 헐벗고 처참한 존재로 살아야 한다. 당시의 사회 혼란
을 증언하는 이 그림은 극락정토의 아름다운 장면과 대조된다.

흥미로운 두루마리 그림 〈동물 이야기鳥獸戲畵〉는 여러 짐승이 인간처럼 놀이를 하
는 내용이다. 토끼, 원숭이, 여우, 개구리 등이 등장해 수영, 활쏘기, 승마, 씨름 등
을 즐기고 있다. 마지막에는 개구리가 부처를 대신하고 원숭이가 승려 흉내를 내
며, 토끼와 여우는 귀족 역할을 맡는다. 정확한 내용은 파악하기 어렵고, 동물들의
행동에서도 일관성을 찾기가 어렵다. 예를 들어 수영에서는 토끼가 원숭이에 승리
하지만 씨름에서는 개구리가 토끼를 이기고, 사이좋게 놀다가 서로 싸우기도 한다.
무사가 성장하고 귀족이 몰락하는 격동기의 사회현실을 풍자하는 정도로 이해할
수 있겠다. 의인화된 동물들이 벌이는 다양한 사건에는 흥겨움이 넘친다. 사람처럼
두 발로 일어서서 갖가지 동작을 과장스럽게 펼치는 모습은 웃음을 자아낸다. 자
유분방하고 천진난만한 모습으로 흥겹게 놀다가도 바로 물어뜯고 싸우는 장면이
이어진다. 활발한 장면은 먹선으로만 묘사했는데, 빠르고 능숙한 필치가 엿보인다.

밀교의 도입과 만다라

헤이안시대에 불교는 일본 역사상 정점을 이루며 후대에 큰 영향을 미쳤다. 특기할
만한 일은 9세기 초에 중국으로 유학 갔다 돌아온 두 명의 승려에 의해 일본 불교
에서 매우 중요한 두 종파가 성립된 것이다. 우선 사이초最澄, 767-822는 불법을 구
하기 위해 중국으로 갔다가 천태종大台宗을 배워 일본에 돌아와서 히에이 산을 근
거로 천태종을 열었다. 천태종은《법화경》,《열반경》을 토대로 모든 인간은 출생이
나 신분에 관계없이 평등하다는 사상을 일본에 보급했다. 또 다른 유학승 구카이空
海는 중국 장안에 있던 사찰 청룡사青龍寺에서 혜과惠果로부터 배운 밀교를 들여와
진언종眞言宗을 열었다. 진언은 주문을 말하는 것이므로, 진언종이란 주문을 중요
하게 여기는 밀교 종파임을 알 수 있다. 개인의 수행을 중시하는 밀교의 한 갈래로

〈태장계 만다라〉, 9세기, 비단에 채색, 183.6×163cm, 교토 도지
채색이 된 양계만다라로서 가장 오래된 작품이다. 서역풍이 나타나는
인물자세와 선명한 색체가 특징이며, 극도로 정교한 묘사에 금니를
많이 사용해 화려하다.

〈금강계 만다라〉, 9세기, 비단에 채색, 185.5×164.2cm, 교토 도지
밀교의 우주관과 세계관을 집약해 놓은 것으로 태장계 만다라와
한 쌍을 이룬다. 맨 위 칸의 가운데에 보관을 쓴
대일여래(大日如來)를 크게 그렸다.

서 진언종은 장엄하고 화려한 의식을 거행해 조정 및 지배층으로부터 환영을 받았다. 이후 진언종은 조정과 긴밀한 관계를 맺었고, 구카이도 조정의 두터운 신임을 받아 교세가 널리 확장되었다. 중국에서 전래된 천태종과 진언종 두 종파는 왕실과 귀족 가문, 특히 정치의 주도권을 쥐고 있던 후지와라 일가의 지지를 받아 불교계의 갈등과 충돌을 뛰어넘어 일본의 모든 사회 계층을 통합하려고 했다.

밀교는 각종 불상과 조형물을 종교의식에 적극적으로 사용했는데, 예술적인 표현보다는 복잡한 도상의 정확한 표현을 강조했다. 그 결과 이전보다 다양한 불교회화가 활발하게 제작되었다. 특히 이전에 없던 새로운 형식은 만다라曼荼羅다. 만다라는 커다란 화면에 수많은 불교 도상과 상징물을 기하학적으로 복잡하게 배치한 도표 같은 그림이다. 밀교는 인도와 중국에서 모두 일찍부터 발달했지만 이처럼 부처, 보살, 제천, 신들을 밀교의 세계관에 맞추어 그린 계급도로서의 만다라 가운데 가장 오래된 예는 일본에 남아 있다. 헤이안시대의 만다라로는 두 종류가 있다. 〈태장계胎藏界 만다라〉와 〈금강계金剛界 만다라〉이며, 이 둘을 합쳐서 '양계兩界 만다라'라고 부른다. 이들은 각각 다른 사상을 기반으로 한 밀교 종파의 만다라이기 때문에 구성이 다르다. 도지東寺 소장의 〈태장계 만다라〉는 현재 남아 있는 옛날 만다라 중에 가장 상태가 좋은 편이다. 한가운데에는 부처 중에서도 가장 핵심이 되는 비로자나불, 즉 대일여래大日如來를 보살의 형상으로 표현하고 그 주위에 붉은색 연꽃을 그렸다. 여덟 장의 연꽃잎마다 각기 다른 계위의 불상과 보살상을 그려 넣고, 다시 바깥쪽으로 이들과 관련이 있는 보살과 천인, 명왕 등을 차곡차곡 그려 넣어 원과 사각형을 기반으로 화면을 구성한 것이 마치 도표를 그린 것처럼 보인다. 옅은 녹색과 짙푸른색, 밝은 노란색 등을 써서 화면을 꽉 채운 불화이면서 붉은색이 화면의 집중도를 높여 시선을 중앙으로 끌어모으는 효과를 준다. 〈금강계 만다라〉는 불교의 신들을 위계적 질서에 따라 배열했는데 사각형 화면을 9등분하고 각 구획을 다시 원과 사각형으로 세분해 여러 존상을 그려 넣었다. 선명한 색채를 구사했으며 짜임새 있는 구성과 질서정연한 도상의 배치로 심오한 불교의 가르침을 시각화한 작품이다. 이러한 만다라를 보면서 신도들은 부처가 되기 위해 진언眞言, 즉 주문을 외웠을 것이다. 화려하면서 풍부한 색감의 만다라는 일본 불교회화의 새로운 장을 열었다고 해도 과언이 아니다.

이전의 불교회화들이 근엄하고 위압적인 신상의 숭고함을 강조했다면, 새로운 그림들은 온화하고 친근감이 넘친다. 선묘에서도 가느다란 선을 일정하게 그어 강직한 느낌을 주는 철선묘鐵線描를 사용하지 않고, 굵고 가는 변화가 두드러진 유연한 묘법을 즐겨 쓴다. 장식적인 측면이 발달해 선명한 색채를 즐겨 사용하고, 금박을 붙여 문양에 따라 오려내는 절금切金: 기리카네

〈열반도〉, 1086, 비단에 채색, 267.3×271.1cm, 고야산 곤고부지
각 인물 옆에는 네모난 칸에 이름을 쓴 방제旁題가 있어 누구인지를
알 수 있다. 멀리 산수 배경이 펼쳐지는 가운데 오른편 위에서는
석가모니의 모친 마야 부인이 하늘에서 내려오고 있다. 아마도 이런
유형의 커다란 그림은 부처의 기일인 음력 2월 15일에 사찰 행사에서
사용되었을 것이다.

〈아미타내영도〉, 12세기 초, 비단에 채색, 중앙 210×210cm,
양측 210×106/210×105.7cm, 고야산 곤고부지
부처의 오른편에 보이는 관음보살이 연꽃 좌대를 받쳐 들고
임종이 임박한 신도를 서방정토로 데려가려고 한다. 주변의
여러 천신(天神)은 악기를 연주하거나 춤을 추고 있는데,
이들의 표정이 훨씬 더 풍부하고 동작 역시 활발하다.

기법으로 마무리했다. 그 결과 선명하고 화려한 화면으로 변모해 불화에도 세련된 귀족적 취향이 드러났다. 이러한 경향을 잘 보여주는 작품으로 〈열반도涅槃圖〉가 있다. 석가모니가 현세의 삶을 마감하고 열반에 들어가는 장면을 커다란 족자 형태로 제작했다. 경배의 대상이 되는 도상을 강조하기보다 이야기를 전개시키는 설화적인 방식을 취해서 한 장면을 확대한 그림이다. 화면 가운데 침상에 연꽃 모양으로 장식한 베개를 베고 평온하게 누운 부처는 수많은 인물, 동물, 식물로 둘러싸여 있다. 수많은 보살, 제자, 신도들이 부처가 기나긴 생사의 윤회를 마감하고 번뇌의 끈을 잘라내는 장엄한 순간을 함께 맞이하고 있다. 그런데 인물들의 종교상 위계에 따라 감정 표현이 다르다. 보살들은 손으로 턱을 괴고 명상하듯 멀리를 보거나 차분히 부처를 바라보는 초탈한 모습이다. 반면 제자와 신도들은 비탄에 잠겨 흐느끼거나 울부짖고 있어 대조적이다. 특히 오른편 아래 사자는 땅바닥에 나뒹구는 모습으로 격한 감정을 토해내고 있다. 전체적으로 수많은 인물이 꽉 들어찬 구도인데, 부처가 누운 침상의 네 측면에 나무가 한 그루씩 배치되어 공간감을 암시한다. 사실적인 순간을 실감나게 그림으로써 종교적인 위엄보다는 섬세한 표현에 치중했다. 그림 전체에 슬픔과 기쁨의 교차가 충만하고 서사적인 내용을 연극적으로 묘사했다. 화려한 색채로 표현된 인물들의 의복과 너풀거리는 옷자락이 이러한 분위기를 돋운다.

헤이안시대 후기에 귀족들은 내세에도 현세의 부귀영화가 지속되기를 소망하며 정토종淨土宗의 든든한 후원자가 되었다. 정토신앙에 따르면 불심이 깊은 사람이 사망할 때 아미타불이 다른 25명의 부처와 수천의 보살을 거느리고 내려와 구제해주는데, 이때 사방에서 보라색 구름이 펼쳐지고 꽃과 향기가 만발하며 음악이 울려 퍼진다고 한다. 세 부분으로 이루어진 〈아미타내영도阿彌陀來迎圖〉는 서방정토를 믿는 아미타신앙에 근거한 작품으로, 당시 극락왕생을 열망하던 귀족계층에 널리 퍼진 주제를 그렸다. 이 그림에는 30여 가지 신이 등장하는데 이들이 타고 내려오는 구름은 휘몰아치는 듯이 묘사되었고 그 아래로 산과 물이 펼쳐져 보인다. 한가운데에는 연꽃 좌대에 앉은 아미타불이 내려오고 있다. 부처가 입은 가사의 무늬는 절금기법으로 화려하고 정교하게 장식했다. 주변 인물들이 서로 어울려 그림을 보는 사람 앞으로 쇄도하는 듯하다. 내영도는 불교 신앙이 국가 차원에서뿐만 아니라 개인 차원에서도 널리 수용되었음을 보여준다.

정복자의 미술: 이슬람과 몽골의 후손들

인도의 이슬람 문화와 몽골 지배하의 미술

이슬람이라는 새로운 세계 종교를 통해 아시아의 미술은 어떤 변화를 보이게 되었을까? 그리고 새로운 정복자들을 맞이해 아시아 각지의 전통적인 미술은 어떤 방식으로 동화 또는 저항하는 모습을 보였을까? 중앙아시아와 북방 고원을 근거지로 삼았던 투르크족과 몽골족이 각각 인도와 중국에 진출해 새로운 왕조를 세우면서 12세기 이후 아시아의 전통적인 사회와 문화 그리고 예술까지 달라지는 모습을 볼 수 있게 되었다. 중앙아시아에서 여러 투르크 왕조가 정통 수니파 이슬람으로 개종한 이후 이슬람 세계에 이미 크나큰 변혁을 가져온 바 있었다. 7세기 초 아라비아 반도에서 일어났던 이슬람은 스페인 남부에서 북아프리카, 중앙아시아와 인도 북부까지 진출하면서 이슬람의 유일신 사상뿐 아니라 페르시아의 뿌리 깊은 왕권 사상 그리고 혁신적인 건축과 회화, 서예 등을 소개하며 아시아 각지에 영향을 끼쳤다. 따라서 이를 이해하기 위해서는 이슬람의 교리와 역사부터 살펴봐야 할 것이다. 최후의 선지자로 불리는 무함마드의 가르침을 기반으로 했던 이슬람은 그 지역적 범위가 넓어지면서 초기의 평등사상과 정치 사회적 조직도 변화를 맞이하게 되었으며, 이슬람 신비주의 즉, 수피즘Sufism과 같이 다양한 양상으로 변모하는 모습도 보이기 시작했다. 남아시아 아대륙에 진출했을 당시 이슬람은 이와 같이 이미 600여 년의 역사를 지닌 종교로서 수많은 신을 모신 사원과 축제, 성지로 가득한 땅을 정복하며 새로운 도전에 당면하게 되었다.

북방 유목민들을 정복 또는 회유하며 다스렸던 중국 역시 12세기 중앙아시아를 정복하며 제국을 키운 몽골에 무너지면서 새로운 문화를 꽃피우게 되었다. 몽골이 세운 왕조 중 원나라는 몽골 정복자들뿐 아니라 봉건영주와 지주로 자리 잡은 위구르인, 탕구트인, 돌궐인 등의 비한족, 즉 색목인色目人들이 중추적인 역할을 담당했다. 원의 문화는 이와 같은 정복자들의 문화와 몰락한 기존 한족 지배층의 문화가 공존하는 모습을 보였다. 몽골 귀족들이 받아들인 라마교의 독특한 조각미술과 대담하며 화려한 장식미술은 새로운 상류층의 취향을 반영한 반면, 회화에서는 관직으로 진출하지 않는 대신 독립적인 활동을 중시한 문인화가들의 작품이 두드러진다. 원사대가라 불리는 대표적 화가들의 예에서 볼 수 있듯이 많은 것을 박탈당한 한족, 특히 강남의 선비들은 다양한 작품을 통해 과거에 대한 향수와 새로운 정권에 대한 질시와 경멸을 표현하고자 했다.

아시아의 역사
WORLD HISTORY

아시아미술의 역사
ART HISTORY

11세기 이스파한 대모스크, 4-이완양식으로 재건

구르 왕조의 아이바크, 델리 점령 1192

1192–
인도 쿠왓 알 이슬람 모스크 건설

1206–1526
델리 술탄 왕조

아이바크, 델리 술탄 왕조 건국 1206

1198
쿠틉 미나르 건축

1271–1386
원나라

할지 술탄 왕조 1290–1320

1295 조맹부 〈작화추색도〉

12세기 《반야바라밀경》을 그린 종려나무 잎 필사본, 벵골

1211 일투트미쉬의 영묘, 쿠왓 알 이슬람 모스크

1278 《칼파수트라》, 솔랑키 왕조

1280 유관도 〈세조출렵도〉

1280년대 항주 비래봉에 라마교 조각

1288 지원25년명 금강살타

1305 대덕9년명 금동문수보살좌상

1320년경 루크니 알람의 영묘, 물탄

1320–25 기야스 웃딘 투글루크의 영묘, 델리

1336 지원2년명 석가여래좌상

바흐마니 왕조 설립 1347

1342–1345 거용관 운대의 조각

1350
황공망 〈부춘산거도〉 완성

1354 피루즈 샤 투글루크의 아쇼카 석주, 델리

1372 예찬 〈용슬재도〉

티무르의 남아시아 침입 1398

1385 왕몽 사망

델리 사예드 술탄 왕조 설립 1414

1403–1435 영락 연간, 금동제 라마교 조각

1430년경 《칼라카차리야카타》, 아흐마드바드

1451
로디 술탄 왕조

1433 이후
치토르 산성, 치토르

1472 마흐무드 가완 마드라사, 비다르

바스코 다 가마, 인도 캘리컷에 도착 1498

15세기 로터스 마할, 비자야나가라

1511년경 《니맛 나마》, 만두

1517년경 로디의 영묘, 델리

Ⅰ 이슬람의 전파와 새로운 건축

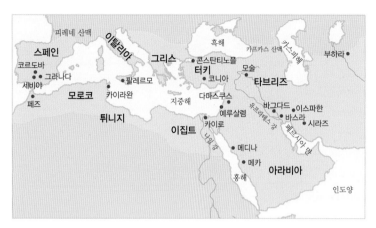

〈이슬람의 세계의 확산〉
아라비아 반도의 메카에서 일어난 이슬람은 200여년 만에
서쪽으로는 스페인에서 동쪽으로 중앙아시아까지 이르는
거대한 지역으로 전파되었다.

유일신 사상의 전래:
초기 이슬람과 남아시아

12세기경 남아시아는 자이나교가 일부 융성했던 북
서부와 남부 지역을 제외하고 대부분 시바 및 비슈누
와 같은 힌두신들을 믿는 종교를 따르고 있었다. 특
히 왕실의 후원을 받아 카주라호 등 많은 힌두사원이
지어졌으며 아대륙 남부에는 어마어마한 규모의 왕
실 사원을 중심으로 사원 도시들이 성장했다. 그러나
12세기부터 남아시아에 새롭게 등장한 지배층은 중
앙아시아에서 진출해 북부 지역을 점령한 유목민들
이었다. 이들은 델리를 중심으로 여러 개의 이슬람 왕
조를 세웠으며 남아시아 문화와 미술에 새로운 요소
를 소개하기 시작했다.

이슬람은 7세기 중반 서아시아에서 일어난 후 다양
한 경로를 통해 남아시아에 이미 소개되었을 것이다.
이슬람으로 개종한 아랍 상인들은 아마도 남아시아
의 해안 도시 등을 거점으로 활동했을 것이며 이들을
통해 이슬람이 알려졌을 것이다. 또한 8세기에는 현
재 파키스탄 일부가 아랍인들에게 정복되기도 했다.
그러나 이슬람이 남아시아 아대륙에 큰 영향을 끼치
기 시작한 것은 중앙아시아의 투르크족 등 유목민들
이 진출한 이후였다. 이들은 11세기부터 이슬람으로
개종하면서 이와 함께 페르시아의 왕권사상을 받아들
였다. 그리고 강력한 기병대를 이끌고 특유의 조직력
과 군사적인 문화를 기반으로 남아시아의 부유한 도
시들을 약탈하기 시작했다. 마침내 1192년 아프가니
스탄을 다스리던 구르 왕조의 노예 출신 장군 아이바
크Qutb ud-din Aibak가 델리를 점령했으며 스스로 술탄
으로 즉위해 남아시아 최초의 이슬람 왕조를 세웠다.

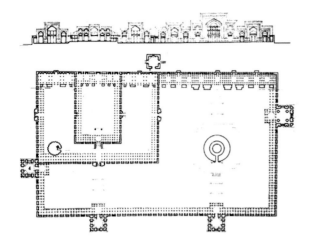

〈쿠왓 알 이슬람 모스크의 평면도와 확장 모습〉, 1192–14세기, 델리
아이바크가 지은 초기의 모스크를 둘러싸고 이후 여러 차례 확장된
모습을 볼 수 있다.

| 델리 술탄 왕조 | 아이바크가 남아시아 아대륙 북부를 점령한 후 가장 먼저 한 일 중 하나는 공동예배를 위한 대모스크를 짓는 일이었다. 오늘날 쿠왓 알 이슬람이슬람의 힘 모스크라 불리는 아이바크의 대모스크는 힌두 초한Chauhan 왕조의 요새가 있던 델리 남쪽에 지어졌다. 이 모스크는 이후 250여 년간 지속적으로 사용되면서 증축되어, 이슬람 왕조의 델리 정복이라는 중요한 상징성을 지닌 모스크로 인식되었음을 알 수 있다. 아이바크가 지었을 당시에는 빠른 시일 내에 예배 장소를 마련하느라 힌두교와 자이나교 사원의 기둥을 이용하여 중정을 둘러싼 열주회랑을 지은 것으로 알려져 있다. 그러나 몇 년 후 아이바크의 명령으로 키블라, 즉 메카를 향한 쪽의 회랑 앞에 아치 모양을 살린 높은 벽면을 세웠다. 이는 당시 이스파한Isfahan 대모스크 등 중앙아시아의 모스크나 이슬람 건축에서 쉽게 볼 수 있는 뾰족한 아치를 여러 개 이은 모습이었다. 벽돌을 주재료로 삼았던 중앙아시아의 건축가들이 석조건축에 익숙하지 않았다면 아이바크의 모스크와 벽면은 당시 남아시아의 석공들이 지었을 것이라고 추측할 수 있다. 이와 같은 사실은 벽면에 남은 당초문양 등이 12세기경 아대륙의 힌두사원이나 자이나사원에서 쉽게 볼 수 있는 유기적이며 자연스러운 식물 문양과 유사하다는 사실에서도 확인할 수 있다. 그러나 남아시아의 석공들은 쐐기돌을 박아 아치를 축조하는 기술을 이해하지 못했던 듯 상인방양식으로 벽을 쌓으면서 단지 아치의 모양만 조각한 독특한 방식으로 벽면을 지었다.

아이바크는 또한 쿠왓 알 이슬람 모스크의 남쪽에 거대한 첨탑을 세

**〈아이바크의 벽〉, 1198,
쿠왓 알 이슬람 모스크, 델리**
아치 중앙에 보이는 철기둥은 5세기경
굽타 왕조대에 비슈누를 위해 제작된 것으로
추정되고 있으나 13세기 일투트미쉬 치하
쿠왓 알 이슬람 모스크로 옮겨졌다.

〈쿠틉 미나르Qutb Minar〉, 1193~14세기,
쿠왓 알 이슬람 모스크, 델리

현재를 통해 과거를 읽는 오류를 범하지 말자

최근 인도에서 힌두–무슬림 간 종교 분쟁이 거세지면서 역사에서 이슬람의 '파괴적이고 폭력적인' 성격을 보여주고자 하는 힌두극단주의자들을 찾아볼 수 있다. 이들은 쿠왓 알 이슬람 모스크와 같은 초기 모스크의 건축에 힌두교나 자이나교 사원의 건축자재를 사용한 사실을 꼽으며 이러한 주장을 일삼기도 하였다. 그러나 역사적으로 사원의 파괴와 신상 약탈은 이슬람에 한정된 행위가 아니라 정복전쟁에 따르는 당연한 행위였다. 남아시아의 경우 힌두 왕조 사이의 전쟁에서도 왕실 사원의 신상을 파괴하거나 약탈하는 모습을 볼 수 있으며, 이는 군주를 신의 화현으로 보았던 당시 왕권사상의 기반을 고려했을 때 반드시 필요한 행위였다. 또한 당시 중앙아시아 출신의 이슬람 왕조들은 남아시아 힌두교도들의 개종을 원하지 않았으며, 종교적 갈등을 유발할 이유도 없었기 때문에 굳이 사용 중인 힌두사원을 파괴했을 리가 없었으며, 건축재료를 가져온 힌두사원들 역시 이미 버려진 사원들이었을 것이라고 주장하는 학자들도 있다.

오히려 중앙아시아 출신의 정복 왕조들은 언어와 혈통, 출신이 서로 다른 지배층의 결속을 다질 필요가 있었으며, 이를 위해 정복 전쟁을 '이슬람'을 퍼뜨리기 위한 전쟁, 즉 지하드jihad라고 선포하는 경우가 많았다. 이러한 정치적 · 사회적 상황을 고려하며 역사적인 기록과 유적을 읽을 필요가 있을 것이다. 이후에도 이슬람 세력이 남아시아의 힌두사원이나 자이나사원을 파괴한 경우는 대체로 왕실 사원이거나 피정복민들의 정신적 집결지를 파괴한다는 정치적인 의미가 강했던 곳으로 보인다.

〈일투트미시의 영묘〉, 1211,
쿠왓 알 이슬람 모스크, 델리

웠는데, 이는 72미터에 달하며 최근까지도 세계에서 가장 높은 미나렛Minaret으로 꼽혔다. 쿠틉 미나르라 불리는 미나렛에 여러 층에 걸쳐 유일신을 믿지 않는 자들에 대한 경고를 담은 코란 문구가 새겨져 있으며, 이전과 비교하여 보다 평면적이고 기하학적인 식물 문양으로 장식되었다. 이러한 높은 첨탑은 망루와 같이 실용적인 역할도 했겠지만, 이를 지음으로써 아이바크는 피정복민들에게 이슬람의 위력을 떨치는 효과도 노렸을 것이다. 그러나 이와 함께, 아이바크와 같은 중앙아시아의 무슬림들이 남아시아를 정복했다는 역사적 사건을 알리고자 했음도 읽을 수 있다. 특히 그들이 세계의 중심으로 여겼던 서아시아, 즉 메카와 메디나, 바그다드와 이스파한 등에 자신의 업적을 알리는 의미로 이와 같은 상징적인 건축을 지었다고 보는 것이 적합할 것이다. 아이바크의 사위로 술탄 자리를 이어받은 일투트미시Iltutmish 1210-1230 재위는 쿠왓 알 이슬람 모스크를 세 배 가까이 확장했으며 키블라 뒤쪽에 자신의 무덤을 짓기도 했다. 일투트미시의 무덤은 중앙아시아에 널리 지어졌던 영묘 양식을 받아들인 것으로, 간결한 정방형의 건물 위에 돔을 올린 모습이었다. 석조로 지었음에 불구하고 중앙유라시아의 벽돌 건축을 연상할 수 있는데, 기록에 의하면 축조하고 얼마 후 둥근 돔이 무너진 것으로 알려져 있다. 붉은 사암을 이용한 건축물과 달리 내부의 미흐랍과 석관은 하얀 대리석으로 마감했다. 대리석은 13세기 이후에야 남아시아에서 건축 재료로 널리 사용되기 시작했는데, 특히 하얀색 대리석은 빛 또는 알라의 존재, 즉 성스러움을 상징하는 요소로 자리 잡게 되었다. 이후에도 쿠왓 알 이슬람 모스크는 여러 술탄 왕조에서 중요한 모스크로 인식되어 알라우딘 할지Alauddin Khalji, 1296-1316 재위 치하에서도 두 배 이상 확장되었으나 14세기 이후 델리가 정치적 · 군사적 시련을 겪으면서 그 상징적 의미를 잃게 되었다.

이슬람과 이슬람 미술 : 탄생과 동점東漸

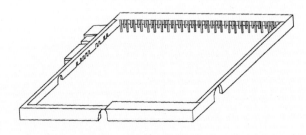

최초의 모스크, 〈무함마드의 집(상상도)〉, 7세기, 메디나
당시 무함마드는 신으로부터 계시받은 바를 수많은 신도들에게 설교하기 위해
자신의 집을 개방했으며 한쪽 벽면에 단을 세워 설교를 했다고 한다. 그러므로
최초의 모스크는 서아시아 지역에서 흔히 볼 수 있는 주거 건축 양식에 따라
여러 개의 방들이 중정을 둘러싼 모습이다. 역사적인 기록에 따르면 무함마드는
더위에 지친 이들을 위해 한쪽 벽면에 열주를 세우고 야자수 잎을 덮어 그늘을
만들어주었으며, 후에 이를 본받아 열주 회랑으로 두르는 모습으로 발전했다고 한다.

〈무타와킬의 대모스크〉, 850년경, 사마라, 이라크
햇빛에 말린 벽돌로 지은 모스크는 오랜 시간 방치되어 형체만을 알아볼 수 있으나
거대한 중정을 둘러싼 열주 회랑과 메카 방면을 향한 키블라, 그리고 나선형으로
높이 쌓은 첨탑 즉 미나렛에서 후대 모스크의 중요한 요소들을 찾아볼 수 있다.

이슬람Islam은 서아시아에서 일어난 종교로 유일신에 대한 믿음을 가장 중요시한다. 메카Mecca에서 태어난 상인 무함마드Muhammad는 대천사 가브리엘을 통해 하나님의 계시를 받았다고 전해지며 이를 널리 가르치면서 최후의 선지자로 불리게 되었다. 다신교적인 전통이 강하던 메카의 박해를 피해 무함마드는 622년 메디나Medina로 이주했는데 이를 이슬람 원년hijra, 헤지라Hejira로 꼽으며 이때부터 종교를 기반으로 하는 정치적인 공동체를 형성한 것으로 여긴다. 이후 무함마드는 632년에 사망할 때까지 이슬람을 기치로 내걸고 아라비아 반도 전역을 통일했으며 결국 이슬람은 200여 년 만에 서쪽으로 스페인과 북아프리카 그리고 동쪽으로는 중앙아시아까지 퍼진 세계 종교로 성장했다.

이슬람의 교리는 무함마드가 계시를 받은 내용을 담은 경전인 코란Quran: 낭송에서 볼 수 있다. 오로지 유일신만이 존재하며 이를 증언함과 함께 기도, 자선, 단식, 순례 등 다섯 가지 의무를 이행하는 것이 무슬림, 즉 이슬람교도의 의무다. 기도는 하루에 다섯 번 이슬람에서 가장 중요한 성지인 메카의 성소 카바Kaaba를 향해 행해야 하며 일주일 중 금요일의 정오 예배는 공동체의 결속을 다지는 역할을 하는 동시에 공동체를 이끄는 지도자를 인정하는 의례khutba가 이루어지는 장이었다.

무함마드의 사후 이슬람 세계를 이끌 지도자로서 정치적·종교적 권위를 모두 지닌 할리파khalifa가 선출되었다. 그러나 이 직책은 곧 왕조와 같이 세습되기 시작했으며 할리파의 권위를 인정하는지 아닌지에 따라 수니파와 시아파 등으로 이슬람 종파가 나뉘기 시작했다. 8세기 초부터 강력한 세력을 유지했던 압바스의 할리파는 바그다드로 천도하며 이슬람 세계의 중심을 아라비아 반도와 시리아에서 이란과 이라크로 옮겼다. 그러나 11세기 이후 이슬람 세계에 새로운 세력으로 등장한 이들은 이슬람으로 개종한 중앙아시아 출신 유목민들이었다. 압바스의 용병으로 활약하던 투르크족을 비롯해 압바스 할리파를 멸망시키고 이슬람으로 개종한 몽골족 그리고 유럽 전역을 두려움에 떨게 했던 티무르 등 다양한 민족이 수니파 이슬람과 페르시아의 전통적인 왕권사상을 받아들이면서 이슬람 세계에 새로운 활력소를 제공했다.

이슬람 세계에서 가장 중요한 건축으로 떠오른 것은 금요일의 공동 예배를 위한 사원, 즉 대모스크Jama Masjid였다. 최초의 모스크는 선지자 무함마드의 집이었다고 전해지지만 문헌으로만 알려져 있을 뿐이고, 초기의 모스크들은 지역적 전통과 재료에 따라 다양한 모습으로 지었던 것으로 보인다. 압바스 할리파 치하에서 열주로 둘러싸인 중정의 한 쪽에 메카 방향

을 알려주는 키블라qibla를 표시하는 전통이 정착되어 모스크의 전형이 완성된 것으로 보이며, 9세기 이후 아단adhan: 기도 시간을 알리는 외침을 위한 첨탑인 미나렛이 모스크의 중요한 요소로 등장하는 것을 볼 수 있다.

대모스크의 건축에 획기적인 변화가 이루어진 것은 이슬람으로 개종한 셀주크 투르크족이 페르시아 지역을 정복하고 이스파한에 대모스크를 지은 이후였다. 당시 대모스크는 궁륭형의 천장, 즉 이완iwan이라 불리는 페르시아 고유의 건축적 요소를 중정의 사면에 배치한 모습을 처음 보이기 시작했는데 이후 이슬람 세계에서 이와 같은 4-이완양식4-iwan plan이 전형적인 모스크양식으로 자리 잡았다.

영묘건축을 권장하지 않았던 초기 이슬람의 모습과 달리 할리파가 세습되며 강력한 힘을 발휘하면서 조상 숭배의 전통과 왕권사상이 발달했던 중앙아시아 고유의 문화 영향으로 다양한 영묘건축이 시작됐다. 최초의 영묘건축은 압바스 할리파를 위해 지어진 단순한 영묘였으며 이러한 건축이 중앙아시아를 거쳐 이슬람 세계에 퍼지면서 돔으로 덮인 거대한 중앙집중식 구조의 건축물로 발전하게 되었다. 대표적인 예로는 중앙유라시아의 오아시스 도시로 동서교류에 매우 중요했던 부하라Bukhara를 다스렸던 사만 왕조Samanids의 영묘를 들 수 있다. 이는 구운 벽돌로 지었으며 정방형의 건축 위에 간소한 돔을 올린 모습을 볼 수 있다. 이러한 영묘는 일반적으로 강이나 호수 등 물가에 지어졌는데, 건조한 지역에서 일어난 이슬람의 믿음에 따라 물이 풍부하며 수풀이 우거진 곳을 낙원으로 인식했기 때문이다.

압바스는 결국 1258년 몽골족이 바그다드를 점령하고 최후의 할리파를 암살하면서 멸망했다. 그러나 일한국IlKhanids의 몽골족은 이후 이슬람으로 개종하며 페르시아문화를 적극적으로 받아들였으며 이들이 남긴 회화와 건축은 후대 이슬람 세계에 큰 영향을 끼쳤다. 예를 들어 술타니야Soltaniyeh로 천도한 대칸 울자이투는 이슬람으로 개종한 후 자신의 영묘를 남겼는데 여덟 개의 미나렛과 높은 돔이 마치 메디나의 대모스크를 연상시켰다고 한다.

△△ 〈루크니 알람의 영묘〉, 1320년경, 물탄(Multan)
△ 〈기야스 웃딘 투글루크의 영묘〉, 1320-25, 투글루크바드, 델리 남쪽

술탄 왕조의 건축과 티무르의 침입

델리 술탄 왕조들 중 할지 왕조가 무너진 후 북인도를 정복한 이슬람 왕조는 현재 파키스탄의 인더스 강 유역에서 일어났던 투글루크Tughluq 왕조1320-1413였다. 투글루크 왕조의 첫 술탄이었던 기야스 웃딘 투글루크 역시 페르시아 출신으로 투르크계 노예 무사들을 기반으로 새로운 왕조를 세워 델리까지 정복했다. 기야스 웃딘 투글루크가 남긴 건축 중 가장 유명한 것은 이슬람 성인 루크니 알람Rukn-i Alam을 위한 영묘로, 당시 정치적인 상황이나 건축적 양식으로 보았을 때 자신의 영묘로 계획했다가 후에 성인을 묻은 것으로 추정된다. 팔각형으로 지은 건축 위에 높은 돔을 올린 모습과 벽돌을 재료로 사용한 점, 청색과 백색의 타일을 장식으로 사용한 점에서 이란 지역 이슬람 영묘 건축의 영향을 찾아볼 수 있다.

몽골족이 중국과 중앙아시아를 정복하자 기야스 웃딘 투글루크는 이들이 남아시아까지 침략할 것에 대비해 1320년경 델리 동쪽으로 천도하며 거대한 방어용 성곽을 지닌 도시를 새로 지었다. 당시 격자형 도시를 설계해 부대별로 지구를 나눴으며 이를 둘러싼 성곽은 귀족들에게 분담해 건설하도록 했다. 투글루크바드Tughluqbad로 명명한 도시 옆에는 얕은 인공 해자를 마련하고 한가운데에 섬을 만들었다. 성곽으로 두른 섬 안에는 투글루크 자신의 영묘를 지었는데, 수목이 푸르게 번성하며 물이 흐르는 이슬람의 '낙원'을 형상화한 듯하다.

투글루크의 영묘가 있는 섬은 투글루크바드의 평면도와 유사한 오각형으로 만들어졌으며 이를 둘러싼 성곽 역시 투글루크바드를 둘러싼 방어용 성곽처럼 안으로 기운 모습이었다. 영묘는 이후 인도 이슬람 건축에서 흔히 보게 되는 붉은색과 흰색 석재로 장식했으며 영묘 안에는 하얀 대리석으로 석관과 미흐랍을 마감했다.

기야스 웃딘 투글루크를 이어 술탄이 된 무함마드 빈 투글루크1325-1351 재위는 몽골족의 위협을 피해 아대륙 남부의 다울라타바드Daula-tabad로 천도했다. 왕실과 귀족들 그리고 델리의 인구 대부분을 이주하도록 했다가 몇 년 후 델리로 귀환했는데, 이는 결과적으로 아대륙 남부까지 이슬람 술탄 왕조가 일어나고 이슬람문화가 전파되는 결정적인 계기가 되었다. 무함마드를 이은 피루즈 샤 투글루크1351-1388 재위 대에 이르러 투글루크 왕조는 거의 대부분의 영토를 잃었으나 수도 델리를 중심으로 많은 건축물을 남겼다. 피루즈 샤는 새로운 자마 마스지드Jama Masjid를 비롯해 마드라사 등을 지었으며, 기원전 3세기경 세워진 아쇼카 석주를 10여 개 옮겨와 새로이 건립하는 특이한 모습을 보였다. 당시에는 기원전 3세기에 쓰여진 브라흐미 문자에 대한 해독이

불가능했기 때문에 아쇼카 왕의 업적이나 칙령의 의미를 이해하고 옮긴 것으로 보이지는 않는다. 그러나 열 개의 석주를 전국 각지에서 옮겨와 건립한 것으로 보아 인도의 과거 문명의 영광을 차용해 자신의 왕권을 강화하고자 한 의도를 엿볼 수 있다.

〈피루즈 샤의 아쇼카 석주〉, 1354년경, 피루자바드, 델리
피루즈 샤는 델리 남동쪽에 새로운 수도를 짓고 자신의 이름을 따 피루자바드라 명명했다. 그리고 자미 마스지드 북쪽에 높은 피라미드형 건축물을 짓고 350킬로미터 떨어진 곳에서 아쇼카 왕의 석주를 가지고 와 세웠다. 기록에 의하면 피루즈 샤는 이와 같은 아쇼카 석주를 10개 세웠다고 하는데 현재 6개만이 남아 있다.

🏛️ 마스지드와 마드라사, 다르가

남아시아의 초기 이슬람 건축에서 가장 중요한 것은 마스지드, 즉 모스크, 그리고 마드라사와 다르가라고 할 수 있다. 모스크는 예배를 위한 공간으로, 공동예배를 위한 지미 모스크 외에도 수많은 모스크가 지어졌다. 마드라사는 이슬람 율법을 가르치는 학교를 뜻하며, 왕실이나 귀족들의 후원을 받아 지어지는 경우가 많았다. 마드라사를 통해 배출되는 인재들은 관직에 진출하기도 했으며 이슬람 율법을 연구하는 학자로 남기도 했다. 다르가는 수피sufi라 불리는 이슬람 성인들의 영묘가 있는 건축을 뜻한다. 수피들은 코란이나 이슬람 전통에 나타나는 율법 외에 선지자 무함마드가 체험한 영적인 기적을 경험하기 위해 명상과 함께 시나 음악, 무용을 중시했다. 이들은 중앙아시아에서 유랑하면서 지지들올 기르치기도 했으며 셀주크 투르크 치하에서는 왕실의 후원을 받으며 정착하기도 했다. 특히 수피들의 가르침은 힌두교에서 영적인 경험이나 신에 대한 헌신을 중시하는 모습과 유사했기 때문에 많은 힌두교도들이 이슬람으로 개종하는 데 큰 역할을 하였다. 또한 수피들은 죽은 후에도 영험한 힘이 있는 것으로 믿어져 영묘 건축이 화려하게 이뤄지는 경우가 많았다.

〈로디의 영묘〉, 1517년경, 델리
영묘의 돔을 높이 올리기 위해 티무르 제국에서부터
널리 쓰인 이중 돔양식을 남아시아에서 최초로 이용
했으며, 처마 모양의 차자(chhajja)로 장식했다. 석재로
지어진 왕족의 묘와 달리 귀족들의 영묘는 잡석으로
지은 후 스터코로 마감한 간결한 모습이었다.

1398년에는 몽골족의 뒤를 이어 중앙유라시아를 정복한 티무르가 남아시아
아대륙까지 진출해 델리를 점령했다가 돌아가는 일이 일어났다. 델리는 이
로 인해 폐허가 되었으며 아대륙 북부 지역은 15년 이상 권력에 공백이 생
겼다. 대신 중북부의 만두Mandu와 자운푸르Jaunpur, 서부의 구자라트Gujarat나
동부의 벵골Bengal 등 지역별로 수많은 술탄 왕조가 일어나게 되었다. 이 중
에서 15세기에 델리 지역을 중심으로 북인도를 통일하여 다스린 술탄 왕조
는 아프간족 출신의 로디Lodi 1451-1526 왕조였다. 로디 왕조의 두 번째 술
탄 시칸드라 로디1489-1517 재위는 델리에 새로운 자미 모스크를 지으면서
자신의 묘를 같이 짓기도 했는데, 당시 지배층은 물이 흐르고 수목이 우거
진 정원을 조성해 여가를 즐겼으며 사후에 이러한 정원에 자신의 영묘를 짓
도록 유언을 남겼다고 한다. 시칸드라 로디의 영묘 외에도 현재 델리의 로디
공원이라 불리는 정원에 로디 술탄 치하에 지어진 영묘가 수십 개 남아 있
는데, 이들은 왕실 영묘가 아니라 귀족들의 영묘였다. 이전까지 술탄과 이슬
람 성인들 외에는 영묘가 지어진 예를 찾기 어려웠으나, 술탄과 귀족들 사이
에 수평적인 관계가 강했던 로디 왕조의 문화를 반영한 듯 귀족들의 영묘가
다수 지어지기 시작한 것이다. 술탄의 영묘는 팔각형의 건물에 높은 돔을 올
린 반면, 귀족들의 묘는 정방형 건축에 돔을 올린 모습이었다. 양식에 따라
왕족과 귀족의 무덤이 구별되었음을 알 수 있는데, 팔각형으로 지어진 건축
은 세 개만이 현존한다.

이슬람 진출 이후 남아시아 각지의 다양한 미술 전통
14세기 이후 아대륙은 북부의 로디 왕조 외 지역별로 여러 개의 왕조가 이어

졌다. 우선 투글루크 술탄 왕조가 다울라타바드를 떠나 델리로 돌아온 이후 데 칸 고원 이남 지역에도 이슬람과 이슬람문화가 지속적으로 소개되며 퍼져나 갔다. 이 중 아대륙 남부에서 문화적으로 두드러지는 왕조는 바흐마니Bahmani 술탄 왕조와 함께 현재 함피Hampi를 중심으로 왕조가 이어졌던 비자야나가라 Vijayanagara 승리의 도시가 있었으며, 서북부를 다스린 수많은 힌두 왕조 중 메와 르 지역을 다스린 시소디아 왕조를 꼽을 수 있다.

무함마드 이븐 투글루크가 데칸 총독으로 임명했던 바흐마니 샤는 페르시아 출신으로 1347년에 투글루크 왕조로부터 독립을 선포했으며 이후 바흐마니 왕조는 16세기 초까지 데칸 고원 서부를 중심으로 강력한 왕권을 이루었다. 바 흐마니 왕조는 수니파 무슬림뿐 아니라 중앙아시아나 이란 출신의 시아파 무 슬림 등 다양한 인종과 종파가 섞여 독특한 문화를 이루었으며 남쪽의 비자야 나가라와는 영토를 두고 경쟁 관계에 있었다. 바흐마니조의 건축은 페르시아 의 영향을 크게 받은 것으로 알려졌으며 도시 전체가 마치 페르시아를 방문한 듯 했다는 기록을 찾을 수 있다. 특히 잘 알려진 예는 비다르Bidar의 마드라사 1472로 유약을 칠한 벽돌과 타일 장식이 이란 지역의 건축과 매우 유사한 모습 을 보이고 있다. 이와 같이 바흐마니 술탄 왕조는 페르시아의 영향을 크게 받 은 무슬림 왕조로 투글루크 왕조와는 차별성을 지닌 문화를 이루었으나, 1538년 이후 여러 개의 작은 왕국으로 나뉘면서 세력이 약화되었다.

바흐마니 왕조와 경쟁했던 왕조로 비자야나가라를 꼽을 수 있는데 이는 데칸 고원 서부와 그 이남을 다스렸던 네 개 왕조의 수도에서 비롯된 이름이다. 척 박한 지형과 건조한 기후에서 성장한 비자야나가라의 왕조들은 매우 군국적 인 성격을 보였으며 수도 역시 거대한 방어용 성곽으로 둘러싸인 모습이었다. 왕실은 힌두신 시바 또는 비슈누의 화신 라마를 따르며 이들을 모신 힌두사 원을 수도에 지었고 전투 전이나 왕실의 중요한 행사 때 여신 두르가를 모시 는 행진과 축제를 성대하게 베풀기도 했다. 비자야나가라에는 상인들뿐 아니

〈마흐무드 가완 마드라사〉,
바흐마니 왕조, 1472년, 비다르

〈로터스 마할 蓮堂〉, 비자야나가르 왕조, 15세기,
함피, 카르나타카

라 용병과 승려 등 유럽과 서아시아, 동남아시아
에서 온 다양한 인종이 살며 복합적인 문화를 이
뤘던 것으로 보인다.

비자야나가라는 크게 사원 구역과 왕궁 구역으로
나뉘었으며, 사원 구역에 지어진 사원들은 남부
드라비다양식 힌두사원 건축의 전통을 이어받아
몇 겹의 외벽으로 둘러싸인 사원 단지에 거대한
고푸라를 세운 모습으로 지어졌다. 이는 비자야
나가라의 왕들이 촐라 왕조의 왕권을 계승하며 시
바, 또는 라마의 화신으로써 왕국을 다스린다는
의미를 가지고 있었다. 그러나 동시에 궁전 건축
에서는 이전에 볼 수 없던 아치와 돔 등을 자유롭게 구사하는 양식이 나타났
는데, 코끼리 축사와 같은 공식적인 건물 뿐 아니라 궁전과 저수조의 건축에
서 북인도 이슬람 건축의 영향이 보인다. 이는 전통적인 양식을 고수했던 사
원 건축과는 대조되는 모습으로, 비자야나가라의 문화는 전통적인 힌두문
화와 새로운 이슬람문화가 공존하며 건축의 기능과 의미에 따라 양식을 취
사선택하는 모습을 보여주었다. 그리고 다양한 양식과 생활방식 중에서도
공식적인 행사 및 의례는 이슬람 건축양식을 도입한 건축물에서 행하며 무
슬림들을 고려해 이슬람 세계의 의복을 입었던 반면, 개인적인 생활 및 종교
행위는 남아시아 고유의 힌두문화를 따랐던 것으로 알려져 있다.

델리와 데칸 고원을 중심으로 이슬람 술탄 왕조가 여러 개 이어지는 동안 북
서부에서도 여러 개의 왕조가 교체되었다. 특히 티무르의 정복으로 델리 술
탄 왕조가 약화된 틈을 타서 남아시아 아대륙 서부에서는 여러 개의 힌두 왕
조가 재건되었다. 이 중 대표적인 예로 스스로 라마의 후예라고 자처했던 시
소디아 왕조가 메와르를 지역을 중심으로 강력한 지방왕권을 이루었다. 시
소디아 왕조는 자이나교 및 힌두교 사원에서 볼 수 있는 건축적 전통 및 필
사본 세밀화의 전통을 후원해 계승 발전시켰다는 미술사적 의의를 지닌다.
시소디아 왕조의 수도는 라자스탄의 산성山城 치토르로, 괄리오르, 조드푸
르, 아즈메르 등 오늘날도 인도 서북부에 흩어져 있는 수많은 산성 중 대표
적인 예라고 할 수 있다. 이러한 산성 수도는 대체로 높은 산 위에 지어진 방
어용 요새였다. 치토르 산성은 15세기 북인도와 구자라트의 술탄 왕조들에
수많은 승리를 거둔 라나 쿰바Rana Kumbha 1433-1468 재위가 재건한 것으로
알려져 있다. 이후 치토르는 1614년 무굴 제국에 의해 정복될 때까지 시소
디아 왕조의 수도로 오랜 기간 이용되어 수많은 재건이 이루어졌다. 결과적
으로 건축물을 하나하나 구분할 수 없을 정도로 수많은 건물이 유기적으로
계단과 중정 그리고 성벽으로 연결된 형태로 남아 있다. 상인방양식으로 지

〈치토르 산성〉, 시소디아 왕조, 1433년 이후, 치토르, 라자스탄

으면서 불규칙한 성벽을 따라 돔을 얹은 차트리chattri 누각 또는 작은 정자를 올린 모습은 후대 인도 이슬람 건축에서도 찾아볼 수 있는 특징이다.

남아시아 필사본 전통의 변화

남아시아의 회화 전통은 5세기 이후 현존하는 예가 매우 드물다. 그러나 뛰어난 표현과 섬세한 묘사를 보여주는 아잔타의 벽화를 보았을 때 남아시아의 회화가 매우 높은 수준이었음을 알 수 있다. 오늘날 남아시아 전 지역에서 발견되는 궁전 또는 사원의 벽화들은 아잔타에서 비롯된 벽화 장식의 전통을 19세기까지 이어받아 지역적으로 발전시킨 것이라고 할 수 있다.

이 외에 제작된 회화로는 종교 경전의 필사본에 딸린 회화를 꼽을 수 있다. 남아시아의 필사본 중 가장 이른 예들은 회화가 거의 없는 불교 경전들로, 중앙아시아의 실크로드에 전래되어 후대에 발견된 예 등이다. 그러나 10세기 말부터 인도 동북부와 네팔의 탄트라 불교사원을 중심으로 많은 경전이 만들어지면서 부처와 보살 등을 경전에 묘사하는 모습이 나타나기 시작했다. 최초의 회화는 경전 내용과는 상관없이 주술적인 의미를 지닌 보살이나 신상을 묘사하는 경우가 많았으며, 특히 나무로 만든 표지에 그려진 예들이 남아 있다. 당시 가장 많이 제작된 경전은《팔천송 반야바라밀경八千頌般若經Ashtasahasrika Prajnaparamita Sutra》으로 석가모니의 일생 중 중요한 여덟 개의 사건을 그린 삽화가 포함되었다. 매우 작은 크기임에도 인물이나 장식이 구체적으로 그려진 것을 볼 수 있는데 인물들은 정면을 바라보고 있는 석가모니를 제외하고 $\frac{3}{4}$면을 보이고 있으며 적 · 황 · 청 · 녹 · 흑 · 백색 등 화려하고 선명한 색채를 사용하고 있다. 이러한 색채의 사용과 유려한 필체는 인도 동북부 회화의 독특한 양식이라 할 수 있다.

〈석가모니의 탄생〉, 《팔천송 반야바라밀경》, 12세기경,
벵골 지역 추정, 로스엔젤레스 카운티미술관
나무 아래 서 있는 마야 부인의 옆구리에서 싯다르타 왕자가
태어나는 모습을 그리고 있다.

동부 지역의 불교사원들이 몰락한 후에도 많은 회화가 제작된 지역은 서북부 지역이었다. 이 지역에서는 자이나교사원에 딸린 도서관에 많은 경전이 보관되었는데, 자이나교의 경전뿐 아니라 다른 종교의 경전과 문법, 천문학 등 다양한 분야의 서적도 같이 보관되는 경우가 많았다. 이는 책과 지식을 숭상하는 자이나교의 특성에서 기인한 전통으로, 불교 경전과 마찬가지로 신도들이 봉헌해 보관했던 것이다.

자이나교 경전 중 가장 많이 제작된 것으로 보이는 경전은《칼파수트라Kalpasūtra》와《칼라카차리야카타Kalakacharyakatha:승려 칼라카의 이야기》였다.《칼파수트라》는 자이나교의 스승 24명의 전기로 마지막 스승인 마하비라의 이야기가 주를 이루며, 승려들의 생활 태도 등 규범적인 내용이 주를 이루었다. 자이나 승려 칼라카의 이야기는《칼파수트라》에 부록으로 붙는 경우가 많았다. 동북부에서 제작된 초기 불교 경전과 마찬가지로 종려나무 잎을 이용해 가로로 긴 형태였으며 삽화는 일반적으로 글보다 중요치 않은 위치를 차지했다. 동북부 회화에 비해 붉은색 배경을 쓰는 경우가 많았으며 평면적이고 원색적인 색채의 사용은 동일하다고 할 수 있다. 여성을 그리는 경우 잘록한 허리와 역삼각형의 상체가 기하학적인 느낌을 주며 무엇보다도 뚜렷하게 그려진 콧날과 얼굴 밖으로 튀어나온 것처럼 보일 만큼 두드러지는 눈의 표현이 독특했다. 이는 10세기 이후 만들어진 자이나교의 신상에서도 볼 수 있는 특징이다.

무슬림들에 의해 남아시아에 종이가 전해진 것은 1200년경이라고 여겨진다. 이후 종려나무 잎 대신 종이가 사용되면서 경전에 담긴 삽화의 크기가 커지는 모습을 볼 수 있으나 경전이라는 특성상 필사본의 형식이나 회화양식 등은 오랫동안 보수적인 경향을 유지했던 듯하다. 그래서 종려나무 잎으로 만든 필사본에서 볼 수 있던 특징들이 계속 보이는데, 종려나무 잎을 묶어 장정할 때 뚫었던 구멍을 둘러싼 문양 등은 필요성이 사라졌음에도 종이 필사본에서도 나타났다. 이슬람 왕조 치하에서도 수많은 자이나교 필사본이 만들어진 것으로 보아 당시 종교적인 후원이나 미술 활동에 억압이 없었음을 알 수 있는데, 특히 자이나교 필사본에서는 간기에서 술탄을 언급하거나 이슬람력曆을 사용하는 경우도 많았다.

《칼파수트라》, 1278,
솔랑키 왕조 치하, 파탄 반다라
삽화에서는 여승들과 여신도들이 묘사되었는데,
의자에 앉아 산개를 쓴 여승들은 평신도에 비해 높은
지위를 가지고 있음을 보여준다. 검은 윤곽선과
평면적인 원색을 사용하고 있으며 각진 얼굴과
두드러진 코, 얼굴 밖으로 튀어나온 눈은 당시
자이나 신상과 매우 유사한 표현이다. 특히 다양한
문양을 가진 옷감의 표현을 통해 당시 고급 면직물
생산 중심지였던 구자라트 지역의 특색을 엿볼 수 있다.

물론 자이나교도들이 후원한 필사본 외에 무슬림 술탄들도 많은 필사본을
후원해 제작했을 것이라고 추측할 수 있다. 이때 먼저 만들어진 예들은 아마
도 이슬람에서 가장 중요한 코란이나 선지자의 일생과 가르침을 담은 책이
었을 것이다. 이 외에 이슬람 세계에서 큰 인기를 끌었던 주제는 11세기 페
르시아에서 지어진 《샤 나메Shah Nama》와 같이 페르시아 신화의 왕들에 대
한 이야기로, 이상적인 왕권의 모습을 논하는 책을 꼽을 수 있다. 그러나 남
아시아 술탄 왕조에서 만들어진 필사본 중 가장 독특한 것은 1500년경 말와
를 다스리던 기아스 웃던 힐지가 후원한 《니맛 나마》였다. 이는 다양한 요리
를 만드는 방법을 그림과 함께 설명한 필사본으로, 종교적 신심과 왕권 강화
를 우선적인 목표로 두었던 회화가 개인적인 취향을 반영하는 모습으로 변
화하고 있음을 보여준다.

🪦 남아시아 불교미술의 보루

남아시아에 이슬람이 진출하였을 때 불교는 이미 아대륙 대부분 지역에서 그 세력을 잃은 상태였다. 다만 굽타 왕조의 멸망 이후 히말라야 산맥 아래의 카슈미르와 티베트, 그리고 현재 벵골과 비하르 지역을 포함하는 동북부 지역에서는 그 명맥을 찾아볼 수 있었다.

카슈미르와 티베트에는 불교가 7세기경 전래된 후 10세기경부터 크게 융성했으며, 특히 13세기 승려 라마가 창시한 라마불교의 영향을 받아 다양한 신상과 화려한 색채를 지닌 불교미술을 남기기 시작했다(202쪽 장전미술 참조). 그리고 동인도의 경우, 팔라 왕조와 세나 왕조에서 힌두교와 함께 불교를 후원한 기록과 조각이 다수 남아 있다. 팔라·세나 왕조 치하의 불교는 힌두교적 요소를 포용한 밀교적 성향이 강했으며, 보살과 여성적 에너지인 샥티shakti, 즉 생명의 힘을 연결하고자 하였다. 특히 보드가야를 중심으로 많은 촉지인 불좌상이 남아 있으며, 불타가 신격화되면서 높은 관과 장신구로 치장한 보관불寶冠佛도 다수 제작되었다.

인도 불교의 마지막 중심지는 날란다를 꼽을 수 있다. 5세기에 설립된 이래 날란다는 현장과 의정 등 동아시아의 승려들이 꾸준히 찾는 곳이었으며, 팔라 왕조의 적극적인 후원 아래 학문과 교육이 융성한 것으로 알려져 있다. 날란다에서는 스투파보다 비하라, 즉 승려들이 공부하고 거처하는 수도원이 중심을 이루었으며, 20세기 발굴 결과에 따라 11개의 수도원과 여러 개의 대형 불당이 확인되었다. 그러나 날란다의 수도원들은 1197년경 투르크족의 침입으로 불타면서 파괴된 것으로 알려져 있으며, 이로써 인도 아대륙의 불교는 힌두교와의 차별성을 잃고 일반대중 및 왕실 후원이 멀어지면서 자취를 감추었다고 할 수 있다.

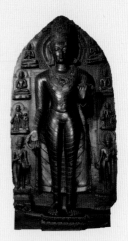

△ 〈촉지인 불좌상〉, 10세기, 검은색 편암, 28×17.8cm,
날란다 출토, 뉴욕 메트로폴리탄 박물관

△▷ 〈보관불입상〉 11-12세기, 검은색 편암, 195cm,
인도 동부, 런던 영국박물관
촉지인 불좌상은 깨달음의 순간을 상징하며 보드가야에서 특히 많이 제작되었다. 보관불(寶冠佛)의 경우, 불타의 신격화에 따라 석가모니를 세계의 제왕으로 표현한 것이라고 할 수 있다. 두 불상 주위에 석가모니의 일생에서 중요한 장면들이 조각되어 있다.

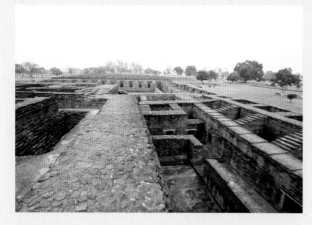

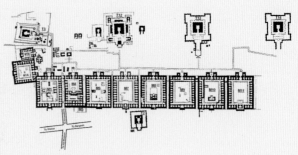

〈날란다 수도원 모습과 평면도〉

2 원: 몽골의 발흥과 복고적 문인화

〈몽골 제국의 세력확산〉

몽골 침입과 원 제국

중국에서 남송과 금이 대치하던 때 북방 고원에서 흥기한 몽골족은 마침내 칭기즈 칸 1155-1227의 영도 아래 일치단결해 주변 지역으로 세력을 확장했다. 1215년 몽골 군대가 중국 북방을 차지하고 있던 금의 수도 북경을 함락시켰다. 이후 쿠빌라이 칸재위 1260-1294은 북경을 도읍으로 해 1271년 원元을 세우고, 1279년에는 남송을 멸망시킴으로써 중국 전체를 다스리게 되었다. 이전에도 비한족이 중국의 일부를 정복해 왕조를 세우고 다스린 적이 있었지만 중국 전체가 이민족의 지배하에 놓인 것은 원대가 처음이었다. 이후 명에 의해 다시 초원으로 쫓겨갈 때까지 몽골의 원은 100여 년간 중국을 통치했다. 정부의 고위 관직은 몽골족이 차지했고 서역 출신의 색목인들을 우대해 절대다수인 한족을 견제했다. 이렇게 몽골인이 지배층이었던 원의 정권은 한족을 탄압했지만 한편으로는 분열되었던 중국을 다시 통일했고 문화 예술 면에서 많은 발전을 이룩했다.

원은 현재의 북경인 대도大都에 도읍해 궁성을 건설했다. 원 제국은 다민족 국가인 만큼 다양한 문화가 발달했지만, 강남을 중심으로 반원적인 태도를 유지한 한족 문인들에 의해 독특한 문인문화가 발달했다. 종교적으로는 티베트의 라마교를 숭상했다.

🐎 쿠빌라이 칸의 사냥 장면

궁정화가였던 유관도劉貫道가 그린 〈세조출렵도世祖出獵圖〉는 원나라를 세운 쿠빌라이 칸과 그의 왕비가 말을 타고 사냥을 나온 장면이다. 초상화처럼 상세하고 정확하게 황제의 얼굴을 묘사했으며, 당시 궁정에서 활약했던 색목인 관리들도 함께 등장한다.

▷ 유관도, 〈세조출렵도〉(부분), 1280, 비단에 채색, 182×104cm, 타이페이 국립고궁박물원
원 정부는 몽골의 문화를 중시했다. 전쟁을 통해 중시된 승마기술은 이 그림에서도 강조되고 있다. 쿠빌라이 칸이 사냥하는 장면인데 시종과 호위병들이 황제와 황후를 둘러싸고 있다.

〈차크라삼바라 만다라〉, 15세기 중반, 면,
30.5×30.5cm, 서울 국립중앙박물관

색다른 불교 : 라마미술의 발전

원대는 중국 조각사의 일대 전환기라고도 한다. 여기에는 여러 가지 이유가 있겠지만 무엇보다도 원 황실에서 라마교를 믿고, 라마교 조각을 적극적으로 후원했다는 점이 근본적인 원인이 될 것이다. 오대에서 송대에 이르는 시기의 조각은 당의 조각을 기반으로 하면서도 이전보다 여성적이면서 섬세하고, 한편으로는 고답적인 표현을 보여주는가 하면 중국의 전통적인 미의식을 보여준다고 평가하기도 한다. 그런데 몽골이 중국 대륙을 통일하고 원을 건국하자 불교 조각에서도 일대 변혁이 일어났다.

| **불교 조각의 급격한 변화** | 원래 샤머니즘을 신봉하던 몽골은 원을 세우고 나자 중국의 불교를 적극적으로 수용하고 라마교를 받아들였다. 원 황실이 신봉한 라마교는 밀교를 기반으로 발전한 불교인데, 라마는 스승을 의미한다. 세조 쿠빌라이부터 시작된 라마교 신봉으로 인해 중국 각지에 라마사원, 라마탑이 세워졌다. 이러한 라마교미술은 이전의 중국 사회에서 보기 드문 새로운 미술이 유입되는 결과를 낳았고, 멀리 고려에도 영향을 미쳤다. 물론 원 이전의 중국에서도 밀교미술품을 조성한 적이 있었지만 남아 있는 예는 많지 않다. 이것은 후기 밀교가 중국에 전해져 충분히 대중화되기 전인 845년 당 무종武宗의 폐불廢佛이 있었기 때문에 급격하게 파괴되어 현재는 당대 밀교미술이 그다지 전해지지 않게 된 것이다.

그러나 몽골에서 국교로 삼은 라마교는 당대 전해졌던 고급 밀교와는 이념과 성격이 다른 것이었기 때문에 이전과는 전혀 차원이 다른 밀교미술이 대거 제작되었다. 중국에서는 이와 같은 라마교미술을 서장西藏, 티베

🔴 장전미술

중국에서 티베트 지역의 정식 행정 명칭인 서장자치구西藏自治區를 줄여서 서장西藏이라 하고, 서장의 특징이 드러나는 미술을 서장미술이라 한다. 고유의 문화와 종교를 갖고 있던 티베트는 라마교를 신봉하고 티베트어를 사용했으나 1950년 중국의 침공으로 점령당했다. 서장미술 가운데 일부 중국에 전해진 티베트미술을 줄여서 서장에서 전해진 미술이라는 의미로 장전미술이라고 분류한다. 《몽골비사》에 의하면 티베트 계통의 탕구트족이 세운 서하西夏가 1227년 몽골에 항복할 때, 칭기즈 칸에게 보낸 공물 가운데 불상이 포함되어 있었는데, 이것이 라마교가 몽골에 전해지게 된 배경이라고 본다. 그런데 장전미술은 일반적인 불

교미술과는 다른 특징을 지닌 라마교 불상과 만다라를 가리키는 경우가 대부분이다. 기본적으로 라마교의 다양한 신상들이 기존의 불교미술에서는 표현되지 않은 경우가 많다는 점에서 장전미술은 도상의 측면에서나 양식의 측면에서나 독특한 것은 사실이다. 원이 주원장의 명에 멸망을 당한 후에도 1575년 남몽골에서는 티베트 불교의 겔룩파黃敎, 黃帽派를 받아들였고, 1585년 북몽골에서는 카라코룸에 샤카파花敎, 閒誌派고승을 초청해 에르데니 주 사원을 건립한다. 그러므로 장전미술의 시작은 원 제국의 건립과 밀접하게 관계되지만 원이 붕괴된 이후에도 몽골은 물론이고, 명, 청대 황실의 불교미술로 계승되었다.

**〈금동문수보살좌상〉, 원, 1305(大德 9년),
높이 18cm, 베이징 고궁박물원**
화려하게 치장한 보살의 신체는 균형이
잘 잡혀 있으며 입체적이면서 탄력 있게 표현됐다.
번잡해 보일 만큼 장식적인 보관과 목걸이, 귀고리, 벨트
등에는 푸른색의 보석을 감입한 흔적이 남아 있다.

트에서 전해졌다고 해서 장전미술藏傳美術이라 부른다. 특히 라마교의 조각 중에는 초자연적인 괴이한 모습을 보여주는 상이 많고, 기존의 중국 조각 전통과는 구별되는 특징을 지니고 있어서 눈여겨볼 만하다. 라마교에는 불법을 수호하는 호법신護法神에서 볼 수 있듯이 원래부터 인간의 형상이 아닌 신이 많은 데다 티베트 특유의 표현이 더해져 누구라도 한눈에 라마교 조각상이라는 것을 알 수 있다. 게다가 소조기법의 적절한 활용으로 목조상보다 훨씬 정밀하고 섬세하며 박진감 넘치는 조형을 보여준다. 오대에서 송대에 이르는 시기의 중국 조각들이 대개 경직된 자세와 뻣뻣한 신체로 정지되어 있는 것처럼 만들어진 데 반해 라마교 신상들은 인체의 움직임을 과감하게 보여주는 자세로 몸의 율동미를 강조하고 인체의 굴곡을 적극적으로 드러내는 형태로 만들어진다. 라마교 조각과는 범주가 다르지만 원대의 특징적인 조각에는 도교상도 포함된다.

| **전형적인 라마교 조각** | 라마교의 특징을 가장 잘 나타내는 것은 금동상으로, 베이징 고궁박물원 소장의 대덕大德 9년명1305 〈금동문수보살좌상〉이 좋은 예다. 라마교에서는 밀교 교리의 특성상 문수보살을 중요하게 여기고 있어서 다른 보살상보다 문수보살상이 많이 조성되었다. 철저하게 비례를 중시한 라마교의 조상법造像法에 의거해서 조성했기 때문에 이목구비를 포함해 얼굴과 신체, 팔다리가 규격화된 것처럼 보인다. 실제로 라마교 조각은 보살상이건 불상이건 단정한 얼굴과 균형 잡힌 신체, 율동감 있는 자세 등이 매우 유사하게 보인다. 이 대덕 9년명 보살상에서 사리와 함께 오장五臟, 오보五寶, 오곡五穀 등의 복장물이 발견되어 고전신高全身 일가의 발원으로 1305년에 조성했음을 알게 되었다. 복장물은 불상이나 보살상의 신체 안에 살아 있는 사람처럼 여러 가지 재료로 오장을 만들어 넣고, 경전이나 봉헌물품 등을 같이 넣은 것을 말한다. 보통 문수보살은 발鉢이라 불리는 그릇을 들고 있는 것이 특징인데 이 보살상은 아무것도 들고 있지 않다. 대신 가슴 앞에 모은 두 손에서부터 팔을 따라 뻗어나간 연꽃가지가 양어깨 위에 대칭적으로 걸쳐 있다.

일반적으로 라마교 보살상들이 율동미를 잘 보여주는 데 비하면 불상은 상대적으로 엄격한 대칭성을 드러낸다. 이 보살상보다 약간 늦은 지원 2년1336에 제작된 석가여래좌상은 라마교 불상의 한 예다. 중인귀仲仁貴가 조성했다는 조상기가 내좌에 새겨진 이 불상도 안정적인 신체 비례와 허리를 곧추세운 자세, 어깨가 넓고 허리가 잘록한 역삼각형의 상체, 살짝 미소 지은 얼굴 등에서 라마교 불상의 특징을 잘 보여준다. 그러나 정수리 위로 솟아오른 육계가 좀 큰 편이고, 상체와 팔이 뻣뻣한 편이고, 어깨도 각이 져 있어서 전형적인 라마교 조각과는 약간 달라졌다. 신체에 밀착된 얇은 대의의 선도 딱딱

〈금강살타상〉, 원, 1288(至元 25년), 높이 210cm, 항주 비래봉
머리에 오불관을 쓰고 오른속에 금강저를 올려놓은 금강살타상이다.
신체를 그대로 드러내고 허리를 구부려 인체의 곡선을 드러낸
라마교 조각이다.

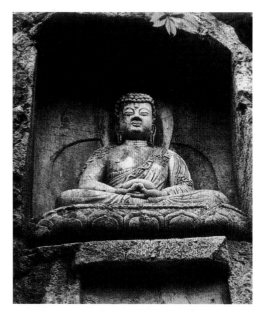

〈무량수불좌상〉, 원, 1289(至元 26년), 높이 206cm, 항주 비래봉
상체 오른편을 드러낸 편단우견의 법의를 입었으나 평면적인 얼굴
묘사와 신체, 딱딱한 옷주름 처리에서 아직까지 중국 전통조각의
흐름에서 크게 벗어나지 않았음을 알 수 있다.

하고, 얼굴과 상체의 평면화가 엿보인다.

한편 원은 1276년 남송의 중심지였던 항주를 점령하자마자 양련진가楊璉眞伽를 강남 불교의 우두머리인 강남석교총통江南釋敎總統으로 임명했다. 원에서는 종교적으로도 남송 점령의 위세를 떨치고 싶었는지 바로 그 뒤를 이은 1280년대부터 이미 항주에서 라마교 조각을 제작하기 시작했다. 그런 의미에서 본다면 항주는 원의 라마교 조각이 발견되는 남쪽 한계선이라 할 수 있다. 강남의 불교 조각은 그다지 알려지지 않았지만 항주 영은사 계곡을 따라 조성된 비래봉 조각은 오대부터 조상 활동이 시작된 것으로 알려졌다. 가장 이른 시기에 라마교 조각이 조성된 곳 역시 비래봉이었다. 그 가운데 지원至元 25년1288의 명문이 있는 〈금강살타상〉은 전형적인 라마교의 신상이다. 바위벽을 깎아 만든 조각이지만 인체의 굴곡이 부드럽게 보일 정도로 양감을 잘 살린 조각이 눈에 띈다. 끝이 뾰족하게 다섯 갈래로 갈라진 오엽관伍葉冠을 머리에 쓴 금강살타의 모습은 매우 특이한 형상이다. 이마에 눈을 하나 더 만들어 세 개의 눈을 나타낸 것은 기존의 중국 불상에서는 좀처럼 보기 어려운 모습이며, 원래 인도의 밀교계 신상에서 볼 수 있는 것이다. 기존의 항주 지역 불교 조각에서는 찾아볼 수 없는 이와 같은 조각은 당시에도 상당히 많은 관심을 불러일으켰을 것이다.

역시 지원 26년1289의 명문이 있는 비래봉의 〈무량수불좌상〉은 얼핏 보면 이전의 전통적인 중국 불상과 유사하게 생겼다. 하지만 당당하게 보이는 과감한 신체 표현, 역삼각형의 상체와 넓게 가부좌를 튼 자세에서 오는 안정감은 오대, 송대의 불상과는 다른 특징이다. 굵은 나발과 두텁게 늘어진 귀, 부풀어 오른 눈두덩은 비래봉의 남송 조각에서 찾아보기 어려운 모습이다. 한동안 제작되지 않았던 편단우견오른쪽 어깨를 드러내고 왼편에 가사를 걸쳐 입는 방식형의 대의 옷자락 끝단 주름이 구불구불하게 처리된 것도 새로 나타난 특징이다. 이 무량수불은 보통 아미타라고도 불렸으며 이 시기에 조성된 것은 중앙과 동서남북 사방을 다스리는 밀교 계통 오방불五方佛 가운데 서방西方 아미타불로 만들어졌다.

독특한 외모의 〈다문천기사상多聞天騎獅像〉은 이보다 약간 늦은 지원 29년1292에 조성했다는 명문이 있다. 동서남북 사방을 지키는 네 명의 사천왕四天王은 2구 혹은 4구씩 만들어지지만, 단독으로 북방 다문천만을 조각하고 신앙의 대상으로 삼았던 예가 이미 당대부터 나온다. 다문천은 특히 나라를 지켜주는 능력이 뛰어난 호국신護國神의 하나로 중요한 역할을 했으며, 또 한편으로는 개인의 일신을 지켜주는 능력이 있다고 믿어졌기 때문에 다른 사천왕보다 많은 사랑을 받았다. 그런데 맨땅 위에 서 있거나 악령 혹은 짐승을 밟고 서 있는 형상이 대부분이며 이처럼 사자를 타고 있는 다문천을 조각한 경우는 매우 보기 드물다. 이 역시 강남지역에 새로 유입된 라마교의

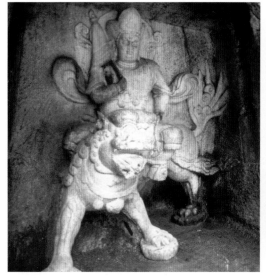

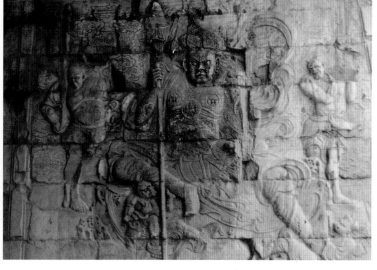

△ 〈다문천기사상〉, 원, 1292(至元29년), 항주 비래봉
중국식 사자를 타고 있는 북방 다문천의 모습이다.
강인해보이는 사자의 얼굴과 다리, 동세와 정면 위주의
다문천이 묘한 대비를 이룬다.

△▷ 〈다문천상〉, 원, 1345, 높이 2.8m, 북경 거용관 운대

영향에 의한 것이다. 다문천만이 아니라 이 시기에 새로 형성된 사천왕의 도상은 명·청대로 계승되는 경향이 있으며, 그 영향은 조선시대 후기 이후 제작된 우리나라의 대형 사천왕상에까지 이어진다. 오늘날 우리나라의 사찰 초입에 서 있는 대규모의 사천왕상들은 원에서 청으로 이어지는 시기의 중국 사천왕과 밀접하게 관련된다.

제작시기가 분명한 원대의 사천왕상으로 주목되는 조각이 거용관居庸關 운대雲臺에 있다. 북경에서 만리장성으로 가는 방향에 있는 팔달령 거용관에는 라마탑의 일종인 운대가 있다. 일명 과가탑過街塔으로 불리는 거용관의 운대는 탑의 상부구조물이 없어진 상태이며, 하부에 부조로 안치된 다양한 형태의 불상과 사천왕상이 있어 주목할 만하다. 이들은 원 순제의 명에 따라 1342년에서 1345년까지 약 4년에 걸쳐 완성된 것으로 추정된다. 라마식 사천왕상의 전형적인 예로 평가되는 이 부조는 인상을 쓰고 있는 표정과 자연스러운 신체 움직임, 세밀한 갑옷과 장신구 등에서 회화적인 묘사가 돋보인다. 보관과 갑옷의 묘사, 손에 들고 있는 지물과 동물의 종류, 신체의 움직임을 과장한 앉음새 등에서 당대唐代의 사천왕과는 차이를 보인다. 손에 들고 있는 창과 갑옷은 훨씬 무겁고 둔하게 처리됐지만 두 다리의 자연스러운 움직임과 강렬한 표정이 생생하게 표현되었다.

| 명 황실에서 만든 금동상 | 도자기에서도 볼 수 있듯이 영락연간1403-1424과 선덕연간1426-1435에 황실 주관으로 명이 건국된 후, 많은 불상과 보살상이 조성됐다. 조각에는 영락과 선덕의 영호를 넣어 '대명영락연시大明永樂年施', '대명선덕연시大明宣德年施' 등의 명문을 새겼다. 이들은 대개 중형, 소형의 금동상인 경우가 많고 라마교 조각의 영향을 그대로 드러낸다. 스위스 리트버그미술관Museum Rietberg 소장의 〈금동미륵보살좌상〉은 영락

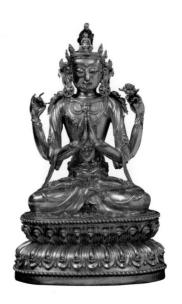

△ 〈금동미륵보살좌상〉, 명, 1403-24, 영락연간,
스위스 리트버그미술관
넓은 어깨와 잘록한 허리에서 보이는 균형미와
적당한 양감이 주는 당당한 자신감의 표현은 원대의
라마 조각에서 보는 것과 같다. 그러나 정해진 규정에
맞춰 조각함으로써 완벽한 조화를 추구하던 얼굴은
약간 평면적이고 권위적인 얼굴로 바뀌었다.

△ ▷ 〈금동문수보살좌상〉, 15세기, 높이 19.1cm,
폭 12.1cm, 뉴욕 메트로폴리탄미술관
라마교의 문수보살이므로 밀교의 보살상답게 팔이
4개이며, 각 팔에는 보살의 속성과 능력을 상징하는
연꽃, 검을 들었다.

△ ▷ ▷ 〈금동보살좌상〉, 명, 높이 81cm,
폭 57cm, L.A 카운티미술관
어깨가 넓고 허리가 좁은 역삼각형의 신체도 아니고,
역동적인 신체의 생동감은 더 이상 보이지 않는다.
목걸이와 영락으로 덮여 있던 상체는 무거운 옷이
늘어져 전부 가려졌으며, 옷자락 끝단에는 장식이
추가되었다.

연간의 조각이다. 라마교 조각답게 번잡하게 보일 만큼 장식이 많다. 머리에 쓴 오불관이나 커다란 꽃모양의 귀걸이, 온몸에 걸친 목걸이와 영락장식이 신체에 밀착되어 있다. 가슴 앞에 모은 두 손에서 각각 연꽃 줄기가 어깨 쪽으로 뻗어 올라간 것을 제외하면 앞에서 살펴보았던 문수보살상처럼 특별한 도상의 특징은 보이지 않는다. 이와 비슷한 예로 뉴욕 메트로폴리탄미술관 소장의 〈금동문수보살좌상〉을 들 수 있다. 역시 같은 영락연간에 조성된 보살상으로 매우 유사한 양식적 특색을 지니고 있는 라마교 보살상이다. 조각 자체로만 본다면 원대의 보살상으로 판단하기 쉬울 정도로 원대 라마조각의 특징을 그대로 보여준다. 단순히 외적, 양식적인 측면만이 아니라 도상에서도 라마교미술에 속해 있음을 잘 보여준다.

분명히 영락연간은 명대 라마교 조각의 전성기였다고 볼 수 있다. 원, 혹은 티베트의 라마교미술과 구분하기 어려울 정도로 비슷하게 만들어졌던 불교조각들은 점차 변하게 된다. 완벽을 추구하도록 세밀하게 규정했던 규범집의 틀을 벗어나 조각가는 자신의 재량을 충분히 발휘해 점차 중국화하는 경향을 보인다. 미국 L. A 카운티미술관 소장의 〈금동보살좌상〉이 좋은 예다. 미술관에서는 이 보살상을 관음보살이라고 보고 있지만 아래로 내려뜨린 오른손 손바닥을 바깥쪽으로 펴보이고 있는 것을 보면 원래 보살상이 아니라 밀교의 불상이었을 가능성이 있다. 밀교의 불상들은 보살상과 다를 바 없이 보관을 쓰고 화려하게 장식하는 것이 일반적이기 때문에 불상과 보살상을 구분하기가 어렵다. 반대로 관음이라 볼 수 있는 근거는 머리에 쓴 보관寶冠에 작은 화불化佛이 있기 때문인데, 밀교의 불상에도 화불은 표현된다. 앞에서 언급한 라마교 조각들에 비하면 신체를 드러내지 않고 옷으로 가리고 있는 점이 눈에 띈다. 영락연간의 라마 조각과 얼굴은 비슷한 편이지만 눈두덩이 두툼하게 부풀어 올랐고, 눈썹이 둥근 반원형으로 처리되어 점차

전통적인 중국 조각으로 회귀하는 인상을 준다. 이들은 기본적으로 라마교 조각에 기원을 두고 있지만 신체 묘사가 점차 뻣뻣해지고, 옷이 무겁게 늘어지며 온몸을 덮는 목걸이 대신 옷에 무늬를 새겨 넣음으로써 중국적인 라마 조각으로 발전했다.

충절을 지킨 화가들

몽골족의 지배하에서 한족 문인들은 차별을 받았고, 이전처럼 과거시험을 통해 높은 관직에 나아가기가 어려워졌다. 이들 중 일부는 이민족의 지배에 분개하며 세상을 등지고 은거하면서 이전 왕조에 대한 충절을 지키는 유민遺民이 되었다. 어려운 여건 속에서도 원에 협조하지 않고 절개를 지키는 문인들 가운데서는 공개龔開, 1222-1307처럼 힘들고 가난하게 살아가지만 기품을 잃지 않는 한족의 정서를 비썩 마른 말을 통해서 상징적으로 표현하기도 했다. 남송의 관료였던 공개는 원의 군대가 진격해오자 반원 투쟁에 가담했다. 남송의 멸망 후에는 소주와 항주 등지에서 그림을 팔면서 생계를 유지했다. 그의 〈준골도駿骨圖〉는 뼈가 앙상하게 드러날 정도로 수척한 늙은 말 한 마리가 고개를 숙인 채 힘겹게 걸어가는 모습이다. 한때는 발굽소리도 우렁차게 내달리던 준마가 이제는 비참한 몰골로 바뀌었으니, 이는 곧 화가 자신의 불우한 처지를 나타내는 것이다.

송대 말기의 학자였던 전선錢選 약 1235-1301 이후 역시 남송의 관직에 있다가 충성을 지키며 원대 조정에는 출사하지 않고 은둔 생활을 했다. 그는 시문과 서화에 모두 능했지만 자신이 읽던 책을 모두 불태워버리고 복고적인 양식의 그림을 그려 생계를 꾸려가는 직업화가처럼 살기도 했다. 그는 인물, 산수, 화조 등에 두루 능했다. 그의 〈왕희지관아도王羲之觀鵝圖〉는 동진의 서예가 왕희지가 거위의 유연한 목을 보면서 자신의 새로운 서체에 대한 영감을 얻었다는 고사를 묘사한 것이다. 이 작품에서처럼 전선은 산수화를 그릴

공개, 〈준골도〉, 원, 종이에 먹,
29.9×56.9cm, 오사카시립미술관
뼈가 드러날 정도로 비썩 마르고 쇠약한 모습의
늙은 말을 메마른 붓질로 섬세하게 그렸다. 그림 뒤에
공개가 적은 글에 따르면 이 말은 원래 송나라 황실의
마굿간에 있었지만 나라가 망한 후 버림받은 처지다.

전선, 〈왕희지관아도〉, 원, 종이에 채색,
23.2×92.7cm, 뉴욕 메트로폴리탄미술관
당나라 이전의 복고적인 양식이 두드러진다. 도식적인
삼각형 모양을 반복해 쌓아 올린 원산과 윤곽선을 강조한
근경의 언덕 그리고 선명한 청록색을 사용한 점은 송대의
수묵 산수화 전통과는 다르다. 건물을 둘러싸고 있는
나무들도 좌우 대칭형으로 도식화했다.

때 선명한 푸른색과 녹색을 사용한 고식의 청록산수양식을 선호했다. 산과
나무의 형태도 단순하게 표현했으며, 준법을 사용하지 않았고 공간감이 부
족하다. 이는 당나라 이전의 고대 회화 전통을 따른 것이다. 여기서 의도적
으로 과거의 양식으로 돌아가는 복고적 태도가 잘 드러나며, 이는 당시 현실
에 대한 부정을 의미하기도 한다.

송대에도 문인들이 서화를 중시했지만 이들은 사대부 관리들이었다. 그러
나 원대는 이전 왕조에 대한 충성을 버리지 않는 유민들이 등장해 문인화의
발달에 중요한 역할을 했다. 이러한 상황에서 원대의 회화는 오히려 문인화
가들에 의해 새로운 면모로 바뀌었다.

문인화의 부흥 : 조맹부

강남지역을 점령한 후 원의 몽골 정부는 한편으로는 한족 지식인들을 회유
하는 정책을 펼쳤다. 한족의 수준 높은 문화를 수용했고 영향력이 있는 문인
들의 출사를 권유했다. 전선의 제자였던 조맹부趙孟頫 1254-1322는 송나라
황실의 후손이었다. 그러나 그는 스승과 달리 쿠빌라이 칸에게 발탁되어 북
경의 궁정에 나아가 관리가 되어 높은 벼슬에 올랐다. 이러한 조맹부의 행적
에 대해 자신의 부귀영화를 위한 변절이라고 비난하기보다는 당시 어려운
상황에 처해 있던 한족 지식인을 돕고 원나라 정부가 올바른 방향으로 중국
을 통치하도록 조언한 것이라고 평가할 수 있다. 박학했던 조맹부는 그림에
도 뛰어나서 옛 회화의 전통을 두루 섭렵해 산수, 인물, 대나무, 말을 잘 그
렸다. 또한 서예에서도 당나라의 안진경 이래로 송나라에서 성행했던 서풍
을 배격하고, 왕희지의 고전적이고 유려한 서풍으로 복귀할 것을 주장했다.
그의 부인 관도승管道昇은 대나무 그림을 잘 그렸고, 아들 조옹趙雍도 산수
와 화조에 탁월했다.

조맹부는 고전적인 회화양식을 취해 초야에 묻혀 사는 은일사상을 그림 속
에 담아내려 했다. 그는 고의古意야말로 그림에서 가장 중요한 것이고 이것

조맹부, 〈작화추색도〉, 1295, 종이에 채색,
28.4×93.2 cm, 타이베이 국립고궁박물원
수평선을 많이 사용해 넓게 펼쳐지는 간단한 구도를 취하고
메마른 붓질을 적극적으로 사용해 사실적인 공간감보다는
평면적인 화면의 효과를 강조했다. 송대 산수화처럼 굳건한
대지의 느낌을 전달하기보다는 가늘고 떨리는 듯한 필선을
위주로 해 가볍고 경쾌한 수풀이 물위를 둥둥 떠다니는
것처럼 보인다. 비현실적인 분위기를 자아내는 가운데
작가의 내면 풍경을 표현했다.

이 없다면 그림이란 한낱 기예에 불과하다고 보았다. 자신의 그림이 비록 간단하고 아무렇게나 그려진 것처럼 보이지만 안목이 있는 사람이라면 그 속에 담긴 고격古格을 알아볼 수 있을 것이라고 믿었다. 새로운 기법을 통해 혁신적인 화풍을 추구하는 것이 아니라 과거 전통을 높이 평가하고 이를 다시 부흥시키려는 태도를 취한 것이다. 이때 고의란 단순히 옛날 방식을 아니라 본받을 만한 필법과 취향을 뜻하는 것이었다. 그는 남송의 세련되고 정밀한 원체화풍을 비판하고 간단하면서도 우아한 화풍을 중시했다. 당시 예단을 주도하던 조맹부의 이러한 문인화풍에 대한 선호는 후대에 많은 영향을 끼쳤다.

그의 산수화 중에서 대표적인 작품이 〈작화추색도鵲華秋色圖〉다. 이 작품은 조맹부가 북경에서 10년간 관직에 있다가 고향으로 돌아오는 길에 친구 주밀周密 1232-1298의 고향인 산동성에 있는 작산鵲山과 화산華山을 가본 후 그 모습을 그린 것이다. 이 그림은 삼각형으로 우뚝 솟은 화산과 부드러운 빵덩어리 같은 작산의 실제 모양을 비슷하게 표현했을 뿐이고, 기다란 화면의 양쪽으로 산과 나무, 늪 그리고 인물들은 임의로 배치했다. 평탄한 구도와 메마른 붓질로 길게 펼쳐지는 경치를 단조롭게 묘사하면서 조맹부는 이 작품에서 오랫동안 잊혀왔던 오대 북송시대 동원과 거연의 양식을 부활시켰다. 그림의 전경으로부터 원경까지 거의 수평으로 반복되어 펼쳐지는 구불구불한 필선은 동원의 그림에서 나타나는 기법을 차용한 것이다. 조맹부는 북경에 있는 동안 동원의 그림을 실제로 볼 기회가 있었다.

〈작화추색도〉는 항주를 중심으로 번성했던 남송시대 화원의 사실적이고 세련된 화풍과는 매우 다르다. 조맹부의 그림은 비록 실경을 염두에 두고 그렸지만 산과 나무, 가옥과 인물 등의 비례가 정확하지 않다. 나무를 보면 화면 가운데에서 조금 크게 그려졌고 좌우로 멀어지면서는 작아지고 있지만 공간적인 거리감은 어색하다. 특히 한 그루씩 구별해 나열하듯이 그린 나무들이 자연스럽지는 않다. 또한 갈대숲 사이로 고기잡이배들이 보이고 초가집 앞에는 양들이 놀고 있는데, 각각의 사물이 서로 잘 연결되지 않는다. 이

렇게 비합리적이고 어색하기까지 한 요소들은 오히려 고대 회화의 고졸한 특징을 복고적으로 재현한 것이다. 북송대에 발달한 정교하면서도 장대한 산수화와는 사뭇 다른 것이다. 이는 사물의 외형에서 비롯하는 사실성보다는 화면에 펼쳐지는 필선의 조형성에 더욱 관심을 기울이는 것으로 문인화의 기본 정신을 잘 드러내준다. 이런 면에서 매우 혁신적인 작품이라 할 수 있으며 후대에 끼친 영향이 지대했다.

원사대가

조맹부가 다시 부흥시킨 동원과 거연의 화풍은 원대의 문인화가들에 의해 더욱 발달했다. 이들에 의해 비로소 문인화는 본격적인 하나의 화풍으로 자리를 잡게 되었다. 이들은 관직에 나가지 않았으며 그렇다고 그림으로 생계를 유지하는 직업화가도 아니었다. 인격의 수양과 자아실현의 일환으로 그림을 그렸을 뿐이다. 서예적인 필치를 강조해 단순하면서도 정갈한 산수화를 주로 그렸고 대나무와 소나무처럼 문인의 고결한 인품을 상징하는 소재를 즐겨 다루었다. 이들이 화폭에 펼쳐 보인 것은 바로 자신들 마음속의 풍경이라고 할 수 있다. 그렇기에 완벽한 기교와 장식적인 화려함보다는 은유적이고 추상적인 정취를 중시했다. 송대의 사실적인 산수화와 더불어 원대의 이상적인 산수화는 이후 중국 회화사의 중요한 전통으로 자리 잡아 후대에 이어졌다. 특히 강남을 중심으로 활동한 네 명의 문인화가를 묶어서 원사대가元四大家라고 부른다.

| **황공망** | 사대가의 첫 번째에 해당하는 황공망黃公望 1269-1354은 원래 이름은 육견陸堅이었는데 일찍이 부모를 여의고 90세가 넘도록 자식이 없던 황락黃樂의 아들이 되었다. 이에 사람들이 "황공이 아들 얻기를 바란 것이 오래되었다黃公望子久矣."라고 말하던 것에서 이름을 황공망이라고 하고 자를 자구子久라고 정하게 되었다고 한다. 어려서부터 자질이 뛰어났던 황공망은 과거시험을 보고 말단 관료생활을 하다가 마침내 수도에서 근무하게 되었다. 그렇지만 상관의 부정사건에 연루되어 옥살이를 하게 되었다. 이후 관직에 대한 미련을 버리고 신흥 도교 종파의 하나였던 전진교全眞敎에 귀의해 도사道士가 되었다. 그는 강남을 떠돌다가 말년에 고향인 절강에서 은거했다. 황공망은 조맹부에게 그림을 배우기도 했다.

그의 대표작으로 알려진 〈부춘산거도富春山居圖〉는 절친했던 전진교 도사인 정현보鄭玄輔를 위해 그려준 것이다. 이 작품은 그가 만년에 머무르던 부춘산 일대를 그린 것인데, 3년에 걸쳐 제작된 작품으로 그의 나이 82세 때 완성했다. 황공망은 대략적인 구성을 마친 후에 오랫동안 들고 다니면서 틈틈이 붓을 덧대었다. 하나의 과정으로서 그림을 대하는 문인화의 태도를 알 수 있다. 수평으로 장대하게 펼쳐지면서 여유롭고 번잡함이 없는 동거파양식을 따르고 있다. 마른 붓을 사용해 먹을 담백하게 칠하는 필법은 이미 조맹부가 즐겨 사용했던 것인데, 여기서는 거친 종이의

황공망, 〈부춘산거도〉, 1350, 종이에 담채,
33×636cm, 타이베이 국립고궁박물원
황공망 그림 속의 산들은 송대의 거대한 봉우리와 대지가
전경·중경·원경으로 구분되는 것과는 달리, 서로 연결되고
조합되는 복잡한 연속체이다. 이러한 구성은 추상성이
드러나는 복잡한 변화가 풍부하다. 자연에 내재한 생명에
대한 강한 흥미를 보여주며, 고아하고 간결한 표현을
위주로 했다. 명대에 심주와 동기창이 이 작품을
소장하기도 했다가 청대에 궁중의 소장품이 되었다.

표면에 메마른 먹의 흔적이 은회색에 가깝도록 조금만 남게 되어 더욱 간결
한 인상을 준다. 게다가 단순한 모양의 산과 나무가 계속해 반복된다. 근경
에는 다소 자세하게 묘사된 구릉과 언덕이 강으로 길게 뻗어 나오고 멀리에
는 낮은 산자락이 광활한 공간을 가르면서 펼쳐지는 간략한 구도다. 6미터
가 넘는 긴 작품이지만 시작부터 끝까지 커다란 변화가 없이 잔잔하고 차분
한 느낌이 이어진다.

황공망은 자신이 지은 〈사산수결寫山水訣〉에서 밀집된 공간과 한산한 공간
이 교차하면서 균형을 이루어야 한다고 주장했다. 바위를 그리는 법은 묽은
먹으로 시작해야 변화와 수정이 가능하며 점차로 짙은 먹을 얹을 수 있다고
했다. 특히 먹을 사용하는 것이 가장 어렵다고 지적했다. 다른 글에서는 "산
수를 그리는 사람은 반드시 동원을 스승으로 삼아야 하며, 이것은 시를 짓는
데 두보를 배우는 것과도 같다."라고 언급하기도 했다.

이렇게 한없이 단조로운 구도와 필치는 의도적인 것이다. 기암절벽의 변화
무쌍한 장대한 산수화가 아니라 편안하게 바라보면서 마음을 가라앉히는
관조의 대상인 것이다. 그런 가운데 그림을 구성하는 조형 요소에는 나름대
로의 변화와 율동감이 넘친다. 황공망은 자신의 작품에서 동거파 화풍의 전
형적인 특징인 피마준披麻皴을 즐겨 사용해 산수를 부드럽게 표현했고, 동글
동글한 작은 바위를 중첩해 거대한 산을 구성했다. 둥그런 산의 먹색을 자
세히 살펴보면 미묘하게 옅고 짙은 변화가 두드러진다. 산의 모양새도 여러
방향으로 틀어지면서 서로 연결되어 이를 따라가는 눈길을 즐겁게 해준다.
그림 속의 작은 변화가 풍부해 생기가 넘치기에 조맹부 그림의 그윽하고 평
담한 정취와는 다르다.

| **오진** | 또 다른 원사대가 화가인 오진吳鎭 1280-1354의 생애에 대해서는 자세하게 알려져 있지 않다. 다만 학식에 높았음에도 관직에 미련을 두지 않아 가난하게 살았다. 고향 밖으로 거의 나간 적이 없을 정도로 세상에 모습을 잘 드러내지 않았고 가난했지만 고독하게 지조를 지키고 세속을 따르지 않았다. 시장에서 점을 쳐주거나 자신의 그림을 팔아 생계를 유지했으며 청빈한 은거생활을 했다. 시문에 능하고 초서에 뛰어났으며 산수와 매화, 대나무를 잘 그렸다.

오진은 동원과 거연의 작품을 열심히 따라 배웠는데, 짙으면서도 간결한 필선을 주로 구사했다. 그는 어부와 강변의 모습을 즐겨 그렸는데, 이는 마음에 들지 않는 세상의 현실로부터 도피하려는 그의 성향과도 일치했다. 〈어부도漁父圖〉를 보면 낚싯배를 타고 있지만 물고기를 잡는 것에는 관심이 없는 은일의 경지를 고요하고 평안하게 표현했다. 낚시는 번잡한 세상의 다툼을 멀리한 채 자연과 벗하면서 살아가는 은둔자의 삶을 대변해준다. 이 작품에서도 넓은 강에 작은 배를 띄우고 속세와 단절한 채 홀로 유유자적하는 모습을 보여준다. 이는 현실의 여러 불편한 모습에서 몸을 돌리고 평화로운 정경으로 도피한 것을 상징한다. 위아래로 수평적인 구도를 취해 안정감을 더해주고 아래쪽에 곧게 솟은 나무와 위쪽의 뾰족한 산봉우리로 변화를 주고 있다. 가운데는 텅 빈 공간으로 넓은 강을 보여주는데 고독과 단절의 적막감이 가득하다.

다른 작품인 〈추산도秋山圖〉에서는 거연의 피마준과 부드러운 산수 표현이 반복되고 있다. 오진의 그림에서는 다양한 기교보다 단조로운 필치를 반복하면서 화면 전체를 고르게 붓으로 다듬어나간다. 산의 외형을 비슷하게 묘사하던 준법이 이제는 그 자체로 의미를 지니는 조형적인 필선으로 바뀌었다. 화가는 형상을 따라서 그리기보다는 글씨를 쓰듯 선을 그어나간다. 그의 필선은 좀더 둔중하고 묵직한 인상을 준다.

이렇게 문인화는 화가의 개인적 감흥을 솔직히 표현하는 것이다. 문인화는 필법과 구도 그리고 제발과 낙관을 통해 화가의 독특한 개성이 숨김없이 나타나야 한다. 다시 말해서 문인화는 마치 화가의 인품을 드러내는 자화상과도 같은 것으로 여겼던 것이다.

| **예찬** | 원사대가 중에서도 예찬倪瓚 1301-1374은 속박되지 않은 문인화가의 이상적 본보기로 여겨진다. 예찬은 부유한 지주 집안에서 태어나 시서화를 결합하는 문인화의 높은 경지를 보여주었다. 그러나 원과 명이 교체하는 혼란기의 와중에 가족을 떠나 홀로 배 한 척을 마련해 20여 년을 떠돌았다. 명이 세워진 후에도, 예찬은 강남을 주유하다가 임종 직전에서야 겨우 고향으로 돌아와 숨을 거두었다.

오진, 〈어부도〉, 1342, 비단에 먹,
176.1×95.6cm, 타이베이 국립고궁박물원
특별하게 눈길을 끄는 풍경이 아니라 그저 조용하고
스산할 뿐이다. 심산유곡의 웅장함이나 요란함은
찾아 볼 수 없고 잔잔한 강물처럼 차분하고 고요하다.
다소 거칠고 굵은 필선을 서예를 하듯 사용했다.

**예찬, 〈용슬재도〉, 1372, 종이에 수묵,
74.2×35.4cm, 타이베이 국립고궁박물원**
전경에는 나무 세 그루가 바위에서 솟아 있고 그 뒤로 초옥이
있다. 넓게 펼쳐지는 강물을 배경으로 한다. 화면 위쪽에는 낮고
높은 언덕이 있다. 수평선과 수평 구도를 많이 사용해 평안함을
강조했다. 용슬재는 무릎이 겨우 들어갈 정도로 작고 소박한
정자라는 뜻으로, 도연명의 〈귀거래사〉에도 등장하는 구절이다.

예찬의 산수화는 대개 주인 없는 정자가 아래쪽 근경에 자리 잡고 그 주위로
몇 그루 나무가 앙상한 가지를 드러낸 채 높게 서 있다. 그 뒤로는 텅 빈 강이
넓게 펼쳐지고 멀리 야트막한 원산이 희미하게 모습을 감춘다. 산수는 상하
로 분리되며, 인적이 끊긴 쓸쓸한 정경은 격리된 선경仙境이다. 그의 〈용슬재
도容膝齋圖〉는 원래 1372년에 벽헌옹檗軒翁을 위해 그렸지만, 2년 후에는 용
슬재容膝齋에 살던 의사 반인중潘仁仲에게 주었다. 여기서도 바위와 나무 몇
그루에 작은 언덕과 빈 정자가 넓은 강을 배경으로 자리 잡고 있다. 간결하
고 단순한 구도로 깊은 인상을 주며, 마른 붓을 사용해 흐린 먹선을 천천히
그었다. 극도로 절제된 준법과 점묘로 완벽한 적막감을 표현한 것이며, 표면
적인 유약함 속에 오히려 큰 울림이 있다. 서투른 듯한 붓놀림은 오랜 수련
의 결과이며, 서술적 내용이 없는 장면에서 오히려 무궁무진한 이야기가 나
올 듯하다. 자연의 사실적 재현을 벗어나서 예술을 위한 예술을 추구한 셈인
데, 북송대 곽희의 〈조춘도〉와 비교해보면 그 차이가 분명하다. 곽희는 송대
의 현실적 재현을 추구한 반면에 예찬은 원대 비재현적 조형에 천착했다. 또
한 제발이 그림에서 중요한 역할을 차지한다.

| 왕몽 | 원사대가의 마지막 화가인 왕몽王蒙 1308-1385은 예찬과 친구였
지만 예술적 표현은 매우 다르다. 그는 조맹부의 외손자로 조맹부에게서 그
림을 배우기도 했다. 그는 당시 강남의 명사, 관리들과 친분이 있었다. 그러
나 혼란한 현실과 이상의 모순에서 갈등했다. 그는 잠시 관직에 있었지만 금
세 사직하고 항주 부근의 황학산黃鶴山에서 은일자로서 살았다. 명이 세워진
후 다시 산동에서 관직에 나아갔지만 정치적 권력투쟁의 희생양이 되어 감
옥에서 생애를 마감했다.

왕몽의 산수화는 뒤틀린 듯한 선과 다양한 필법을 사용해 빽빽하게 들어
찬 화면을 만들어냈다. 깊은 산속에 숨어 사는 생활을 묘사한 듯하고 동원
과 거연의 필치를 바탕으로 했다. 〈청변은거도靑卞隱居圖〉는 난세로 결별했
던 고향인 오흥吳興 부근의 변산에 살던 종형제 조린趙麟을 위해 그린 것이
다. 이곳에는 조맹부 집안의 별장이 있었다. 왕몽은 난세에 자신 집안의 소
유지에 은거하는 것에 대한 자신의 생각을 투영했다. 복잡한 구도와 소란스
러운 산의 형태는 화면 속에 한 구석에 물러난 은거처를 멀리 떨어진 이상
향으로 강조한다.

그림의 풍경은 마치 북송대의 산수화처럼 거대한 주봉이 화면의 중심에 솟
구쳐 있다. 연속적으로 이어지는 강한 동세를 강조했고, 필선 자체가 약동감
이 넘친다. 기묘한 산형이 연속되고 그 사이로 폭포가 쏟아져 내리는 격렬한
꿈틀거림이 있다. 사대가의 다른 화가들과는 다르게 대담한 표현과 변화무
쌍한 필법을 구사했다. 특히 예찬의 고요한 산수와는 정반대로 촉각적인 거

칠음과 굽이치는 필선의 격렬한 흐름이 화면 전체를 뒤덮고 있다.

이렇게 원사대가는 개성적으로 필묵과 구성을 중시했다. 은거라는 추상적인 주제를 담아내기 위해 그림의 재현적 요소를 극도로 제한해 단순화하고 개성이 두드러지도록 유형화했다. 그 결과 화가마다 독특한 화풍을 분명하게 보여준다. 마치 현대미술에서 추상적 조형 세계를 추구하는 것과 유사하게 개인적이고 주관적인 심정을 상징적으로 표현한 것이다.

| 대나무 그림 : 인품의 상징 | 한편 원대에는 문인들의 절개와 지조를 상징하는 대나무와 매화 그림이 발달했다. 특히 대나무는 가는 가지와 연약한 이파리를 지녔지만 항상 꼿꼿함을 유지해 문인의 올곧은 태도를 대변했다. 서예와 밀접한 관련이 있는 묵죽화가 크게 성행했다. 묵죽은 그 자체로도 순수한 상징이었고 먹의 색조와 붓의 움직임 그리고 은은한 그림자가 중시되었다. 조맹부를 비롯해 사대가 중에서 오진과 예찬도 묵죽화를 즐겨 그렸다. 예찬은 대나무 그림은 자신의 마음속에 있는 정신을 표현하는 것이며 댓잎의 풍성하고 성긴 모습이나 댓가지가 굽어지거나 쭉 뻗는 것에서 드러난다고 했다.

이간李衎 1254-1330 활동은 친구 조맹부처럼 원나라 조정의 높은 관직에 있었으며 평생 묵죽의 연구에 매진해《죽보상록竹譜詳錄》이라는 책을 편찬했다. 이 책은 묵죽을 배우는 사람들의 중요한 지침서가 되었다. 여러 관직에 있으면서 중국 각지를 돌아다니며 다양한 종류의 대나무를 접하고 사생했던 그는 대나무를 그릴 때 우선 자세히 관찰해야 함을 강조했다. 그의 대나

◁◁ 왕몽,〈청변은거도〉, 1366,
종이에 수묵, 140.6×42.2cm, 상해박물관
예찬의 간결한 그림과 정반대로 화면이
꽉 차고 형상이 역동적이다. 표면의 거칠고
변화무쌍함을 나타내기 위해서 구불구불하고
짧은 필선을 사용했다. 자신의 호를
황학산초(黃鶴山樵) 즉 황학산의 나무꾼으로
지어 불렀다.

◁ 이간,〈쌍구죽도〉, 비단에 채색,
163.5×102.5cm, 베이징 고궁박물원
댓잎이 무성한 네 그루의 대나무가 앞뒤로
엇갈리며 서 있다. 푸른색을 칠해 파릇파릇한
느낌을 주는 이파리와는 대조적으로
울퉁불퉁한 괴석은 수묵으로 만 표현해
불규칙하고 거친 표면과 기괴한 형상을 강조했다.

무 그림은 줄기와 잎을 윤곽선을 사용해 정교하게 묘사하고 색깔을 채워 넣는 사실적인 경향을 보여주기도 하지만, 정반대로 수묵만으로 표현하기도 했다. 수묵을 위주로 한 묵죽화의 경우에도 먹색의 변화를 활용해 앞쪽과 뒤쪽이 대나무를 공간적으로 구분해 원근감을 나타냈다. 〈쌍구죽도〉처럼 이간은 종종 풍화가 심한 괴석怪石과 함께 대나무를 그렸다. 대나무 이파리와 줄기를 반복해 뒤엉키게 묘사했다.

🪨 고결한 문인산수의 완성자 - 예찬

원말명초에 문인화에서 높은 경지를 이루어낸 예찬은 강남 무석無錫의 부유한 집안에서 태어나 평온한 젊은 시절을 보내면서, 풍족한 재산을 기반으로 서재와 정자를 마련하고 수많은 서책과 진귀한 골동품으로 가득 채웠다. 일찍부터 세속을 멀리해 뜻이 맞고 마음이 통하는 벗들을 불러 모아 시서화를 논하며 단아한 풍류를 즐겼다. 한편으로는 과도할 정도로 결벽에 집착해 수시로 손을 씻었고 집안의 오동나무까지 깨끗이 닦았다는 등의 갖가지 흥미로운 일화가 전해지기도 한다.

그러나 1340년대에 거듭된 자연재해와 실정으로 원나라 정부는 위기에 빠지고, 강남의 부유층에 과도한 세금을 부과하기에 이르렀다. 이를 견디지 못한 예찬은 가산을 정리한 후 배 한 척에 몸을 싣고 태호太湖 인근을 유랑했다. 게다가 홍건적紅巾賊의 봉기와 장사성張士誠의 거병으로 혼란이 가중되면서 은일을 추구했던 예찬은 자신의 지조를 힘들게 지켜야만 했다. 그 결과 임종 직전에야 겨우 자신의 고향에 돌아올 수 있었다.

예찬은 평생 풍요로움 속에서나 곤궁함 가운데서도 자신이 추구하는 고매한 태도를 잃지 않았으며, 이것이 자연스럽게 시서화에 스며들었다. 서예에서는 당시 유행하던 유미적인 조맹부의 서체를 벗어나 간결한 해서楷書를 추구했다. 마찬가지로 그림에서도 단순한 구도와 담백한 붓질로 탈속의 차분한 경치를 보여주었다. 그의 산수는 단조롭고 적막해 황량한 느낌까지 전해주며 개성이 분명한 화풍을 이루어냈다.

예찬의 드높은 인품은 자신의 삶과 작품을 통해서 차분한 평담平淡의 경지 속으로 숨을수록 더욱 드러나니 그 뜻이 원대하게 칭송되었다. 예찬은 성정性情과 경물景物을 융합하고 자아를 필묵으로 표현함으로써 중국 회화사의 새로운 흐름을 주도했다. 사실적 묘사를 넘어 심상心象의 표현을 추구한 것이다. 즉 그림을 통해 사람을 본다는 것이다. 이렇게 화가의 인격과 개성을 반영한다는 문인화의 정점을 보여준 예찬은 후대에 큰 영향을 끼쳐 많은 추종자가 나타났다. 급기야 집집마다 예찬의 작품이 있지만 진작은 백에 하나도 없다는 말이 나돌 정도까지 되었다. 동기창董其昌 1555~1636은 강동江東 사람은 예찬 그림의 소유 여부로 청속淸俗을 나눈다고 했으며, 그 결과 가짜 그림이 많이 나타났다.

작자 미상, 〈예찬 초상〉, 1340년경, 종이에 채색, 28.2×70cm, 타이베이 국립고궁박물원
젊은 시절 예찬의 모습이다. 시종들과 골동서화품에 둘러싸여 유유자적하는 장면이다. 손을 자주 씻을 정도로 결벽증이 심했기에 시녀는 물과 수건을 들고 옆에 대기 중이다. 시동은 먼지털이를 들고 서 있다. 배경의 그림은 예찬의 화풍을 보여준다.

회화의 시대:
지성과 기량

06

중국 문인문화와 일본 무사정권의 예술

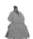

한족이 다시 중국을 통치한 명대와 무사계층이 일본을 다스린 막부시대의 미술은 어떻게 변했을까? 정권과 밀접한 관련을 지니며 발달한 당시의 그림은 막강한 권력을 과시하고 궁궐이나 성을 장식하는 중요한 역할을 했다.

명대 초기부터 궁정을 중심으로 많은 화가가 활약했다. 황세의 위엄을 강조하는 화려한 초상화가 제작되었고, 역사 속의 성군과 충신들을 그려 모범으로 삼았다. 넓은 궁궐을 장식하기 위해서는 화려한 화조화가 제격이었다. 궁중화원들은 송대에 유행하던 사실적인 화풍을 다시 부활시켰다. 정교하고 섬세하면서도 커다란 화면은 명나라의 위세를 효과적으로 드러내주었다.

강남의 항주에서는 대진戴進에 의해 웅장한 북송양식과 서정적인 남송양식을 절충한 절파浙派가 등장했다. 강렬하고 표현적인 필법을 구사한 새로운 산수화는 사람들의 눈길을 끌었다. 한편 소주를 중심으로 원대 문인화풍을 계승하는 화풍이 지속되었다. 오대북송의 동원董源과 거연巨然을 거쳐 원사대가로 이어지는 담백한 그림을 모범으로 삼아 오파吳派를 형성했는데, 심주沈周와 문징명文徵明으로 대표된다. 직업화가인 절파와 문인화가인 오파의 경쟁에 종지부를 찍은 사람이 남북종론을 내세운 동기창이다.

가마쿠라에 막부가 들어서면서 일본은 무사층이 귀족층을 대신하여 권력을 차지하게 되었다. 전쟁을 거듭하면서 정권을 차지한 무사들을 기리는 초상화가 많이 그려졌고, 전투 장면을 장대하게 묘사한 에마키繪卷가 유행했다. 무사층은 이미 일상생활 깊숙이 자리 잡은 불교를 적극 후원하여 자신들의 통치기반을 다졌다. 정토종과 밀교가 유행하면서 다양한 불교회화가 발달했으며 일본의 지역성을 드러내는 새로운 불화도 그려졌다. 뒤를 이은 아시카가足利 막부 역시 권력을 강화하기 위해 회화를 적극적으로 활용했다.

무로마치室町시대에는 선불교의 유행과 더불어 간략한 수묵화가 새롭게 등장했다. 중국 및 한국과 교류를 통해 새롭게 소개된 문인 취향의 격조 높은 산수화가 선종과 결합하여 이상적인 경치를 펼쳐 보인다.

아시아의 역사
WORLD HISTORY

아시아미술의 역사
ART HISTORY

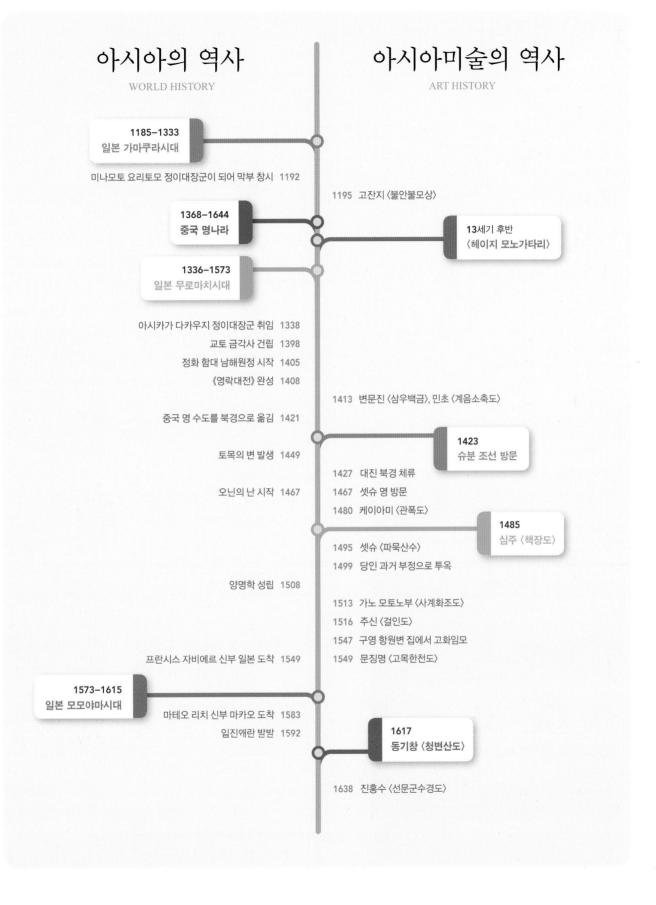

1185–1333
일본 가마쿠라시대

미나모토 요리토모 정이대장군이 되어 막부 창시 1192

1195 고잔지 〈불안불모상〉

1368–1644
중국 명나라

13세기 후반
〈헤이지 모노가타리〉

1336–1573
일본 무로마치시대

아시카가 다카우지 정이대장군 취임 1338
교토 금각사 건립 1398
정화 함대 남해원정 시작 1405
《영락대전》 완성 1408

1413 변문진 〈삼우백금〉, 민초 〈계음소축도〉

중국 명 수도를 북경으로 옮김 1421

1423
슈분 조선 방문

토목의 변 발생 1449

1427 대진 북경 체류
오닌의 난 시작 1467 1467 셋슈 명 방문
1480 케이아미 〈관폭도〉

1485
심주 〈책장도〉

1495 셋슈 〈파묵산수〉
1499 당인 과거 부정으로 투옥

양명학 성립 1508

1513 가노 모토노부 〈사계화조도〉
1516 주신 〈걸인도〉
1547 구영 항원변 집에서 고화임모
프란시스 자비에르 신부 일본 도착 1549 1549 문징명 〈고목한천도〉

1573–1615
일본 모모야마시대

마테오 리치 신부 마카오 도착 1583
임진애란 발발 1592

1617
동기창 〈청변산도〉

1638 진홍수 〈선문군수경도〉

Ⅰ 명:절파와 오파의 성립

원대에 걸쳐 장기간 지속된 한족에 대한 억압은 마침내 농민 봉기로 이어졌다. 떠돌이 승려 출신의 주원장朱元璋 1328-1498은 홍건적의 우두머리가 되어 원을 몰아내고 황제가 되어 명을 세웠다. 명 태조는 처음에는 남경을 수도로 삼았으며 강력한 군주정치를 펼쳤다. 명 초의 황제들은 이전 당송대의 제도를 부활시켜 과거제를 시행했고 관료제도와 군사체제를 정비했다. 명대에는 경제 부흥과 더불어 강소성 남부와 절강성 북부를 중심으로 문인문화가 크게 발달했다. 문인들 사이에서는 원림을 꾸미고 각종 서화를 수집하는 것이 유행했다. 한편 명대의 성리학은 의리와 명분을 앞세우는 예학뿐 아니라 심성을 탐구하는 도학에 대한 관심이 증대했고 주관주의에 기초한 유심주의적 양명학이 등장했다. 그러나 비대해진 황권은 명대 중엽부터 제 기능을 발휘하지 못해 부패와 파벌이 나타나고 왕조는 서서히 쇠퇴의 길로 접어들었다.

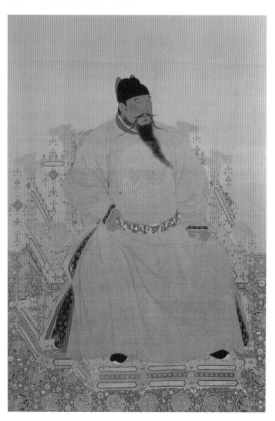

작자 미상, 〈영락제 초상〉, 비단에 채색, 220×150cm, 타이베이 국립고궁박물원
명의 세 번째 황제인 성조(成祖)의 초상화를 송대 양식을 따라 그렸다. 긴 턱수염을 휘날리며 옆으로 앉아 있는 모습인데, 오른손으로는 허리띠를 쥐고 왼손은 무릎에 얹었다. 배경은 생략하여 인물을 더욱 돋보이게 하였으며, 바닥의 양탄자는 원근법을 따르지 않고 수직으로 붙어 있는 것처럼 그려졌다.

복고적 궁정회화와 산수화

명대 초기에는 한족의 왕조가 다시 세워진 만큼 회화에서는 복고적인 경향이 나타났다. 영락제永樂帝, 재위 1402-1424는 1421년 수도를 남경에서 북경으로 옮기면서 대규모로 자금성紫禁城을 건설했다. 이 과정에서 전국 각지의 많은 화가가 북경에 모여들어 궁정회화가 크게 발달했다. 화려한 황실회화 중에서 가장 중시된 것 중 하나가 황제의 초상화였다. 〈영락제 초상〉은 이러한 특징을 잘 보여준다. 명나라 초기에 영토를 넓히고 세력을 확장했던 황제의 모습을 당당하면서도 사실적으로 표현했으며 위엄과 권위를 강조하기 위해 의복, 의자, 카페트 등을 극도로 섬세하게 묘사했다. 이 시기에 궁정에서 활약했던 화가들은 송대의 화풍을 부흥시키고자 했다. 특히 새로운 왕조의 정통성을 강화하고 정치적 안정을 유지하기 위해 교훈적인 이야기가 즐겨 그려졌다. 예를 들어 15세기 전반에 궁정에서 활약한 상희商喜의 〈관우금장도關羽擒將圖〉는 《삼국지연의》의 내용을 묘사한 것으로 용맹한 장수였던 관우關羽가 적장 방덕龐德을 사로잡은 극적 순간을 잘 표현했다. 그 밖에도 현명한 군주와 충성스러운 신하에 대한 내용을 다룬 그림이 많다.

산수화에서는 송대의 웅장한 구도와 과감한 필법이 다시 등장했다. 이

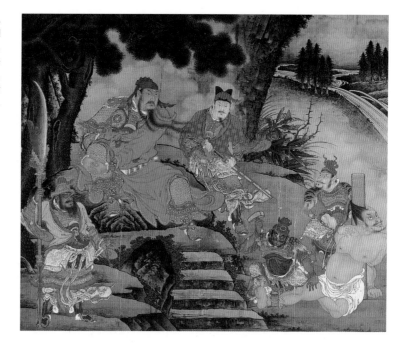

재李在는 복건성 출신으로 15세기 전반에 궁정의 화원이었으며 송대 곽희와
마원의 화풍을 따르면서 산수화를 잘 그렸다. 〈산장고일도山莊高逸圖〉는 후대
에 곽희의 작품으로 잘못 알려질 정도로 장대한 풍경을 그렸다. 웅혼하면서
도 서정적인 산수를 펼쳐 보이는 이 작품은 명대 초기 새로운 시대의 진취적
인 분위기를 나타내는 듯하다.

화조화

명대 초기에 궁중에서 활약한 화가들의 화조화는 장식적인 북송대의 화풍을
되살리는 것을 목표로 했다. 이들은 정확한 묘사를 중시하면서 화려한 미감을
부활시켰다. 변문진邊文進 약 1356-약 1428은 송대 화조화의 전통을 충실하게
되살렸는데, 산수를 배경으로 여러 종류의 새와 나무를 복잡하게 배치했다.
그의 〈삼우백금도三友百禽圖〉에서 보듯 분명한 윤곽선을 사용해 각종 새의 다
양한 동작을 정확히 그렸으며 장식적인 효과가 두드러진다. 수많은 새와 여러
꽃나무의 사실적인 묘사가 눈길을 끌지만 전체적으로는 대자연의 이상적인
조화로움과 상서로움이 강조되었다.

임량林良 약 1416-1480은 처음에는 광동 지방에서 이름이 높았으며 15세기
후반에 궁정에서 활동했는데 화조를 전문적으로 그렸다. 변문진의 양식을 계
승해 화려한 채색화조화에 능했으며 동시에 활달한 필법이 돋보이는 수묵화
조화도 잘 그렸다. 〈추응도秋鷹圖〉에서 윤곽선 없이 새와 나무를 묘사하는 몰
골기법沒骨技法을 잘 구사했다. 마치 초서체와도 같다고 평가받을 정도로 힘
이 넘치는 붓질과 극적인 구성이 뛰어나다.

△ 변문진, 〈삼우백금〉, 1413, 비단에 채색,
151.3×78.1cm, 타이베이 국립고궁박물원

세한삼우(歲寒三友)에 해당하는 소나무, 대나무, 매화를 배경으로
온갖 종류의 새들이 화면 가득하게 배치되었다. 제각각 크기,
색깔, 생김새가 다양하게 생동감 있게 묘사된 새들은 상서로움과
복을 가져온다고 알려진 새들이 많다.

△ ▷ 임량, 〈추응도〉, 15세기, 비단에 먹, 담채,
136.8×74.8cm, 타이베이 국립고궁박물원

혼비백산해 달아나는 작은 새를 낚아채려는 매의 날쌘 모습이 잘
포착되었다. 급박한 분위기를 잘 전달하기 위해 즉흥적이고 빠른
필치를 사용했으며 농담의 변화가 풍부한 수묵법을 잘 구사했다.

△ ▷ ▷ 여기, 〈화조도〉, 15세기 후반, 비단에 채색,
156.7×77cm, 서울 국립중앙박물관

남송의 화조화가 나뭇가지 위에 앉은 새를 많이 묘사한 반면
여기의 작품은 커다란 화면에 어울리는 산수화적인 요소를
적극적으로 포함시켰다. 여기가 즐겨 그렸던 꿩은 전통적으로
문·무·용·인·신(文·武·勇·仁·信)의 다섯 가지 덕목을
갖춘 훌륭한 선비를 상징하기도 한다.

여기呂紀는 절강성 출신으로 임량의 뒤를 이어 15세기 말엽에 궁정에서 활약
한 화조화가였으며 궁정 건물의 장식을 위해 많은 작품을 남겼다. 변문진과
임량의 영향을 받은 그의 화조화는 정확하고 세밀한 윤곽선과 화려한 색채를
사용해 섬세하게 묘사한 것이 특징이다. 이와 더불어 먹을 위주로 과감한 필
치를 보여주는 작품도 있다. 여기는 종종 사계절의 장면에 각각 꽃과 새를 어
우러지게 배치했는데, 〈화조도花鳥圖〉 역시 그중 하나로 겨울 장면을 그렸다.
눈이 내린 계곡 사이로 매화와 동백 같은 이른 봄꽃이 피었고, 꿩 한 쌍이 추
위를 무릅쓰고 바위에 앉아 있는 모습이 실감 나게 그려졌다.

절파

남송 원체화풍의 전통이 강하던 절강성 항주 일대를 중심으로 활약한 화가
들을 일컬어 절파浙派라고 했다. 마원과 하규의 전통적인 형태와 수법을 구
체화 하면서도 느슨함과 자유분방함을 가지는 것이 특징이다. 창시자 대진
의 출생지인 절강성 지역명을 따라 절파라 불린다. 사실주의적인 삶의 모습
을 화폭에 담았으며, 비대칭적 구도, 흑백대비, 평면적 화면, 활달하고 강력
한 필묵구사가 특징이다. 주요 화가로 대진, 오위, 장로 등이 있다.

| 대진 | 절파를 대표하는 대진戴進 1388-1462은 항주 출신으로 남송의 화풍을 계승하고 북경으로 가서 북송화풍도 섭렵했다. 대진은 산수화에서 뛰어난 기교를 보여주었을 뿐만 아니라, 다양한 주제에도 두루 능숙해 종교나 역사 이야기를 다룬 인물화도 즐겨 그렸다. 그의 산수화는 남송 산수화에 비해 구성이 좀 더 복잡하고 북송 산수화보다는 현실감이 두드러진다. 깔끔하게 정돈된 구도에 웅장한 경치를 명료하게 표현했으며, 세부 묘사가 자세하고 필치에서는 힘이 넘친다. 그의 대표작인 〈춘유만귀도春遊晚歸圖〉는 대진의 능숙한 기량을 잘 보여준다. 한 화면 속에서 웅장한 북송의 화풍과 간결한 남송의 화풍을 절충했으며 자신감 있는 필선과 섬세한 묵법이 돋보인다. 이렇게 대진은 안정된 구도로 그림의 서정 어린 주제를 잘 드러내주었다.

| 오위 | 오위吳偉 1459-1508는 대진의 뒤를 이어 활약한 절파의 대표적 화가다. 그는 처음에 남경에서 활약하면서 이름을 떨쳤고 북경으로 가서 궁중화가로 활동했다. 괴팍하고 거칠 것 없는 행동으로 궁정에서 쫓겨났다가 다시 황제의 부름을 받아 '화장원畵壯元'이라는 도장을 하사받기도 했다. 결국 궁궐 생활을 견디지 못하고 남경으로 돌아왔지만 지나친 주벽으로 49세의 이른 나이에 사망했다.

오위의 작품은 활달한 구성과 자유분방한 필치로 유명하다. 신선을 그린 〈주악도奏樂圖〉에서는 오도자의 화풍을 계승해 굵은 필선으로 인물의 윤곽과 옷주름을 빠르게 그어 생동감이 넘친다. 한편 산수화에서도 강렬한 인상을 주는 대담한 필선을 자유분방하게 구사했다. 〈한산적설도寒山積雪圖〉를 보면 불안하게 한쪽으로

대진, 〈춘유만귀도〉, 15세기, 비단에 먹,
167.9×83.1cm, 타이베이 국립고궁박물원
대진은 이 작품에서 화면을 좌우로 구분하는
비대칭적인 구도를 취했다. 멀리 사찰과 정자가
보이는 가운데 집으로 돌아오는 선비가 문을 두드리자
등불을 든 시종이 달려 나온다. 가운데 농부들도
집으로 돌아가고 아녀자는 강가에서 오리를 몰고 간다.

▷ 오위, 〈주악도〉, 15세기 후반, 비단에 먹,
151.3×95.2cm, 서울 국립중앙박물관
작은 신선이라는 뜻의 '소선(小僊)'이라는 호를
사용한 오위는 신선을 즐겨 그렸다. 차분하고
단정한 필치로 정적인 인물을 그리는 것이 아니라,
격렬한 움직임의 한순간을 포착해 동세를
강조했기에 힘과 활력이 화면에 가득하다.
이후 여러 화가가 오위의 인물화를 배웠다.

▷▷ 오위, 〈한산적설도〉, 15세기 후반, 비단에 먹,
242.6×156.4cm, 타이베이 국립고궁박물원
후기 절파를 이끌던 오위의 실험적 화풍이 두드러진다.
눈 내린 경치를 표현하면서도 강한 붓 자국과 강렬한
농담의 대조가 분명하다. 구도를 단순화하고 힘찬
필선을 사용하면서 주제를 잘 부각시켰다.

장로, 〈계산범정도〉, 명, 비단에 담채, 165.8×97.5cm, 상해박물관
오위의 화풍을 추종한 장로의 대담한 작품은 종종 지나치게 거칠다고
평가되기도 했지만 오히려 필묵의 무한한 가능성을 탐구한 참신한
시도라고 할 수 있다.

기울어진 산봉우리를 강조하면서 짙고 거친 먹을 파격적으로 사용했다. 근경에서는 먹을 마치 넓은 면을 칠하듯 사용하면서 땅의 형상을 분명하게 표현했다.

| **광태사학파** | 오위의 과감한 화풍은 계속 유행해 16세기 말엽에 이르면 절파의 최종 단계로 '광태사학파狂態邪學派'가 등장했다. 이들의 그림이 거칠고 규범에 얽매이지 않아 광태하다는 뜻에서 이런 이름이 붙었다. 광태사학파 중 한 사람인 장로張路 1464-1538는 하남성 개봉 출신으로 오도자 풍의 인물화를 익히기 시작해 대진의 산수와 인물을 배우기에 이르렀고, 남경으로 와서는 오위를 배우기 시작하면서 자신의 화풍을 만들었다. 그는 단순하면서도 대담한 화풍으로 명성이 높았다. 〈계산범정도溪山泛艇圖〉를 보면 화면의 오른편을 꽉 채우면서 쏟아져 내릴 것만 같은 커다란 절벽 아래로 선비를 태운 배 한 척이 텅 빈 공간을 향해 나아간다. 세찬 바람에 나부끼는 소나무와 시커멓게 처리한 바위는 화가의 능숙한 기량을 잘 보여준다. 장로는 이렇게 과감한 구도와 강렬한 필치로 울림이 큰 장면을 즐겨 표현했다.

오파

운하가 발달해 상업이 번성하고 경치가 아름다운 소주蘇州 지역을 중심으로 이곳의 옛 이름을 딴 오파吳派가 등장했다. 이들은 문인 취향의 화풍을 형성했으며, 고전작품의 복고주의적 모방이나 단순 모방이 아닌 고인들과의 정신적 교감을 통해 자신의 흥취를 담아서 독창성을 발휘했다. 산수화의 전체적인 구도는 간결하게 표현했으며, 자기표현을 중시해 주관적 감정과 취향을 산수에 투영했다. 심주, 문징명으로 시작된 오파는 말기에 동기창으로 이어진다. 17세기에 유입된 오파의 영향으로 조선 18세기 영·정조 시대 심사정이나 강세황의 문인화가 유행하기도 했다.

| **심주** | 오파의 초창기를 주도했던 심주沈周 1427-1509는 학자 집안에서 태어나 어려서부터 유교 경전을 익혔고 글을 잘 지었다. 평생토록 소주에서 평온하게 살면서 벼슬을 하지 않고 학문과 예술을 즐겼다. 수많은 학자 및 문인들과 사귀었으며 이들과 시문·서화로써 교유했다. 심주가 1485년에 그린 〈책장도策杖圖〉는 학자가 지팡이를 짚고 산속을 거니는 장면을 검은 먹을 위주로 담백하게 묘사했는데, 원대의 문인화가 황공망의 필법과 예찬의 간략한 구도를 따르고 있다. 이 작품을 그렸을 때 심주는 이미 예술적으로 원숙한 경지에 도달했기에 필치와 구성에서 자신만의 개성을 한껏 드러내준다.

| **문징명** | 문징명文徵明 1470-1559은 스승이었던 심주와 함께 오파를 발전시켰다. 그는 북경에서 잠시 관리생활을 하다가 소주로 돌아와 서화에 전념했다. 심주와 달리 문징명은 꼼꼼하고 세밀한 작품을 많이 그렸고 조맹부를 배우고 왕몽을 참고해 번잡하고 조밀한 가운데 우아함을 보여주었다. 이는 자신의 진지한 성격과 성실한 태도에서 나온 것이며 안정된 구도, 세심한 필법, 차분한 채색으로 독특한 작품 세계를 펼쳐 보였다. 〈고복한전도古木寒泉圖〉는 문징명이 80세에 그렸지만 놀라울 정노로 세닐하고 힘찬 필치를 보여준다. 뒤엉킨 나무 뒤로 계곡물이 흐르고 멀리 수직으로 낙하하는 흰 폭포 줄기가 선명하며 그 위로 하늘이 작게 보인다. 그의 아들, 손자, 조카, 제자들도 명대 화단을 주름잡으며 활약했다. 문가文嘉는 문징명의 둘째 아들이었고, 문백인文伯仁은 조카였다.

▷ 심주, 〈책장도〉, 1485년경, 종이에 먹, 159×72cm, 타이베이 국립고궁박물원
심주는 예찬의 구도를 선택한 후 섬세하면서도 탄력이 넘치는 짙고 기다란 필선을 구사한다. 그 결과 예찬 그림의 부드럽고 메마른 느낌보다는 다소 무게감 있고 견고한 인상을 준다. 그림 전체에서 차분한 격조와 서예적 필선의 우아함이 잘 드러난다.

▷▷ 문징명, 〈고목한천도〉, 1549, 비단에 채색, 194.1×59.3cm, 타이베이 국립고궁박물원
문징명은 이렇게 좁고 긴 구도를 좋아했다. 기괴하게 솟은 나무와 바위들이 서로 엇갈리면서 화면을 꽉 채우고 있다. 능숙한 붓질로 소나무와 잣나무의 뒤틀린 모습을 빽빽하게 묘사해 상록수의 꿋꿋함으로 문인정신을 상징적으로 표현했다.

문인화

원대부터 본격적으로 발달한 문인화는 명대에 들어서면서 화단을 주도했다. 특히 문화의 중심지로 발전한 소주에 문인화가들이 모여들고 서화의 수집과 거래가 활발해졌다. 오파의 화가들은 사대부계층에 속하지만 정치에 관여하지 않고 학문을 연마하고 예술을 즐겼다. 이들 문인화가는 그림으로 생계를 유지하는 직업화가와 달리 자신의 교양을 표현하는 취미나 여기餘技로 그림을 그렸다. 기량에서는 철저한 훈련을 받은 직업화가와 비교할 수 없지만 나름대로 서예적인 필묵을 구사하는 사의적인 산수화에 능숙했다. 물론 문인화가들이 자신들의 작품을 통해 경제적인 이득을 전혀 얻지 않은 것은 아니다. 그림에 대한 대가로 관습적인 선물과 사례를 받기도 했다. 그러나 중요한 것은 그림을 생활 방편으로 삼지 않았다는 것이다.

문인화가들은 교육받은 문인들이었으며 집안 배경도 좋았다. 이들에게 그림과 글씨는 사회적 교양의 필수 요소였기에 자신들의 모임을 기념하거나 친밀한 사람들에게 선물하는 용도로 쓰였다. 이로써 자신들의 사회적 유대관계를 더욱 밀접하게 할 수 있었다. 옛것을 숭상하는 태도에 기초했던 문인화는 과거의 회화 전통에 깊이 기대고 있다. 새로운 화법을 창안하기보다는 이전에 높은 수준에 도달한 품격 높은 화풍을 재현하는 것을 중시했다. 하지만 결과적으로 그 속에서 자신의 개성이 드러나게 되어, 뛰어난 화가는 옛 법을 따르면서도 새로운 경지를 선보이는 경우가 많았다.

명대 문인화는 지역적인 특색도 드러난다. 화가가 개인적으로 선호하거나 친숙한 장소를 그림의 소재로 택함으로써 문인들의 산수화에서 지역성이 두드러지는 예가 많다. 심주를 비롯한 오파 화가들은 자신들의 처소나 별서 또는 주변의 명승지와 유적지를 즐겨 그렸다. 또한 문인화의 감상자나 소장자들도 이러한 실경을 반영한 산수화를 선호했다. 이렇게 자율적인 미적 태도를 중시하는 문인화는 문인계층이 향유했던 독자적인 문화의 산물이며 사대부들의 정체성을 표현하는 문화적 상징이 되었다. 은일을 추구하는 복고적인 태도 역시 이들 계층의 보수적인 성향을 대변한다. 이것이 원대에는 몽골족 지배에 대한 저항으로 명대에는 폭압적인 전제정치에 대한 거부와 연결되면서 문인화의 특징으로 굳어졌다.

심주, 〈산수첩〉, 1496, 종이에 먹, 담채, 각 38.7×60.2cm, 넬슨애트킨스미술관
모두 다섯 면으로 이루어진 이 화첩은 심주가 자신의 절친한 친구를 위해 그려준 것이다. 이 장면은 운하를 끼고 있는 집의 뒤편 텃밭에서 문인으로 보이는 두 사람이 쪼그리고 앉아서 이야기하는 것을 그렸다. 그 옆에서는 일꾼이 가래질을 하고 있다. 사립문이 열려 있어서 보는 사람을 초대하는 듯하고, 멀리 나무들은 희미하게 처리했다. 심주를 비롯한 문인화가들은 이렇게 자신의 주변에서 일어나는 일상적인 정경을 잘 표현했다.

심주, 〈산수첩〉, 1496, 종이에 먹, 담채, 각 38.7×60.2cm, 넬슨애트킨스미술관
같은 화첩의 또 다른 장면으로 높은 산봉우리에 올라가서 홀로 서 있는 문인의 모습이다. 그림에 심주 자신의 시를 다음과 같이 직접 적어놓았다.

"흰 구름은 띠처럼 산자락에 걸려 있고,
허공에 걸린 돌다리는 오솔길에 이어지네.
대나무 지팡이에 기대어 하늘을 바라보니,
그대의 피리소리에 답하고 싶어지네."

뛰어난 시인이자 서예가이기도 했던 화가의 마음이 잘 표현되었다.

절충파 화가들

16세기 초 직업화가를 중심으로 한 절파와 문인화가를 위주로 하는 오파는 대립하게 되었다. 이때 두 화파 사이에 위치하는 세 명의 뛰어난 화가가 나타났다. 이들은 높은 수준의 기법과 세련된 표현으로 크게 성공을 거두었다.

| 주신 | 주신周臣 약 1472-1535 활동은 16세기 초기 소주의 직업화가로서 문인화의 경지에 이른 중요한 화가 중 하나다. 그는 자신의 제자인 당인과 구영에 의해 그 이름이 더욱 유명해졌다. 주신의 산수화는 대각선 구도, 소부벽준의 바위, 나무의 세세한 묘사 등에서 남송의 화가 이당의 영향을 알 수 있다. 그런데 주신은 흥미롭게도 불구자, 병자, 걸인, 떠돌이를 그리기도 했다. 〈걸인도乞人圖〉에서는 배경이 없이 뒤틀린 얼굴, 메마른 몸매를 솔직하게 묘사해 처절한 상태에 처한 불행한 사람들을 표현했다. 걸인들은 불교 회화에서 가끔 등장했지만 이처럼 별도의 주제로 다루어지지는 않았다. 기록에 따르면 송대에 심한 기근이 들었을 때 정부에서 화가를 파견해 그 실상을 기록해 보고하도록 했던 적이 있었다. 명대에도 남부 지방에 종종 자연재해로 백성들이 고난에 처했는데 이를 황제에게 보고하도록 한 적이 있다. 당시 헐벗고 굶주린 사람들이 나무껍질을 먹고 심지어 서로를 잡아먹기도 했다고 한다. 따라서 이 그림은 일종의 경고와 교훈의 의미를 지닌다.

▽ 주신, 〈걸인도〉 (부분), 1516, 종이에 먹, 담채, 31.9×244.5cm, 클리블랜드미술관, 호놀룰루미술관
본래는 화첩의 형식으로 24명의 하층민을 묘사하고 있다. 주신은 자신이 거리에서 보았던 불쌍한 인물들을 그려서 보여줌으로써 사람들을 교화하고자 했다. 이것은 당시 번성한 사회의 어두운 측면인 기근과 질병 그리고 사회적 불평등을 솔직하게 기록한 것이다. 뛰어난 시인이자 서예가이기도 했던 화가의 마음이 잘 표현되었다.

▽▷ 당인, 〈왕촉궁기도〉, 16세기, 비단에 채색, 124.7×63.6cm, 베이징 고궁박물원
오대십국의 하나인 전촉(前蜀)의 후궁들을 그렸다. 전촉의 왕이 수많은 후궁을 거느리고 호사스러운 생활을 하다가 나라가 망하게 되었는데, 후대 사람들은 이를 교훈 삼아 경계했다. 이런 배경과는 상관없이 역설적으로 당인의 그림을 보면 궁중 여인들의 매력에 빠지게 된다.

| 당인 | 당인唐寅 1470-1523은 소주 출신으로 부유한 상인의 아들이었는데, 고향의 과거에서 수석을 해 그 재능이 널리 소문이 났으나 북경에서 열린 과거에서는 부정 사건에 연루되어 옥에 갇히고 엄한 형벌을 받게 된다. 이 때문에 그는 평생 과거시험을 볼 수 없게 되었다. 이후 출세를 포기하고 그림을 그리며, 방탕하고 자유로운 삶을 살았다. 처음에는 주신에게서 그림을 배웠고, 문징명과 친했으며, 산수·인물·화훼를 잘 그렸다. 문인 출신으로 직업화가가 된 특이한 예를 보여준다. 당인은 아름다운 여인을 즐겨 그렸는데 〈왕촉궁기도王蜀宮妓圖〉의 인물 표현은 이목구비가 작아서 소녀처럼 앳되어 보이는 얼굴에 단정하게 치장한 자태가 돋보인다. 전통적인 묘사법을 바탕으로 하면서도 유려한 필선을 구사해 자신만의 독특한 미인상을 보여준다.

구영, 〈한궁춘효도〉, 16세기, 비단에 채색,
30.6×574.1cm, 타이베이 국립고궁박물원
쉽게 들여다볼 수 없는 궁궐의 내부를 상세하게 묘사했다.
화려한 건물 속에는 수많은 궁녀가 여러 가지 활동에 몰두하고
있다. 구영은 주방이나 장훤 같은 화가들이 그린 고대의 여러
사녀도의 인물 표현을 빌려 기다란 화면에 재구성했다.

| 구영 | 구영仇英 약 1502-1552은 낮은 신분 출신으로 주신에게서 그림을 배웠다. 뛰어난 실력으로 정교한 세부 묘사에 능했고 화려하고 장식적인 화면을 펼쳐 보였다. 그는 그림의 임모에 능해 수많은 옛 그림을 모사했는데, 그 과정에서 당송 이래의 우수한 회화 전통을 익혔고 민간에서 유행하는 화풍에도 익숙했다. 정교하고 화려한 채색화로 이름을 날렸던 구영의 중요한 고객은 항원변項元卞 1525-1590과 같은 문인 소장가였다. 〈한궁춘효도漢宮春曉圖〉처럼 그가 그린 여인들은 작고 아리따운 얼굴에 몸매가 가냘프고 손이 작다. 이 작품에서는 짙은 색채를 적극적으로 사용해 호화로운 의복과 화려한 배경을 묘사했다.

동기창의 등장

명대 중엽 이후 절파는 과장된 기교에 치중해 서서히 타성에 빠지게 되었다. 오파의 산수화도 보수적이고 구태의연하게 되어 생동감을 상실했을 뿐만 아니라 상업주의의 영향으로 더 이상 문인 취향의 서정성을 유지하지 못하게 되었다. 이러한 상황에서 정통 문인화의 정신을 옹호하고 직업적인 회화를 배격하면서 옛 대가들의 그림을 배울 것을 강조하는 경향이 나타났다. 이러한 복고적인 흐름의 중심인물은 동기창董其昌 1555-1636이다. 그는 과거시험에 합격해 높은 관직에 올랐으며, 동시에 옛 서화작품을 널리 수집·연구하고 스스로 서화를 연마해 마침내 회화·서예 모두에서 대가의 경지에

이르게 되었다.

그는 동원과 원말사대가, 그중에서도 특히 황공망을 모범으로 삼았다. 〈청변산도靑弁山圖〉를 보면 고대 회화를 외형적으로 모방하는 데 그치지 않고 힘차고 역동적인 형태로 재구성했음을 알 수 있다. 복잡하게 뒤엉킨 바위와 봉우리는 비현실적이며, 나무와 안개도 사실적이기보다는 전체 화면을 구성하는 조형 요소로서 의도적으로 배치되었다.

동기창, 〈청변산도〉, 1617, 종이에 먹,
224.5×67.2cm, 클리블랜드미술관
제발에는 동원과 관동의 작품을 따랐다고 했지만 실제로는
왕몽의 〈청변은거도〉를 염두에 두고 그린 것이다. 개혁적인
동림당(東林黨)의 일원이기도 했던 그는 복고에 의한 혁신을
강조했다. 또한 전통의 올바른 계승을 몸소 실천해 고대의
수많은 작품을 모범으로 삼고 이를 열심히 연마해 산수화의
새로운 국면을 개척했다.

동기창과 남종화론

동기창은 풍부한 회화사 지식과 서화감정의 경험을 바탕으로 전통의 올바른 계승을 주장했다. 그는 회화란 필묵으로 정서를 표현하는 것이고 하며, 해 산수화에도 문인의 서권기書卷氣가 담겨 질박하고 평담한 심성이 드러나야 함을 재차 강조했다. 그는 이러한 신념을 이론화하여 중국 회화사를 문인화풍인 남종화南宗畵를 정통으로 하는 남북종론南北宗論을 정립했다. 당대의 왕유에서 시작해 원대 조맹부와 사대가를 거쳐서 명대 오파로 이어지는 남종화의 계보를 정립했다. 정신적인 가치를 추구하는 남종화가 외형의 사실적 묘사를 중시하는 북종화보다 우월하다는 그의 주장은 오파를 절파보다 우위에 놓는 것이기도 했다.

동기창의 화법과 화론은 당시뿐만 아니라 이후의 중국 회화사에 커다란 영향을 끼쳤다. 그러나 후세의 반응을 보면 때로는 중국 회화의 전통을 집대성하고 새로운 시대를 열어준 예림藝林의 거장으로 존경받지만, 때로는 중국 회화의 다양한 전통을 편협하게 관념적인 문인화 중심으로 좁혀버렸다고 비판받기도 해 그에 대한 평가가 엇갈리는 실정이다.

그에게 예술이란 무無에서 나오는 것이 아니라 이전의 전통에 기반하는 것이고, 이과정에서 핵심개념으로 등장하는 것이 바로 "방倣"이다. 그에 따르면 화가에게 개성이란 중요한 것이 아니고 오히려 과거 대가가 핵심을 습득하면, 과거는 현재로 이어지고 자연스럽게 위대한 전통의 일부분이 된다고 강조했다. 이는 지속과 변화, 모방과 혁신의 균형 가운데서 전통을 유지하려는 것이었다.

동기창, 〈산수화첩〉, 1621-24, 종이에 담채,
56.2×35.6cm, 넬슨애트킨스미술관
동기창이 이론에서뿐만 아니라 창작에서도
종합적이면서도 혁신적이었음을 잘 보여주는
작품이다. 주름이 겹쳐지는 듯한 표현은 멀리 당대
왕유의 수묵 산수화풍에서 모티프를 찾았지만
이를 다시 자신만의 방식으로 재구성함으로써
전혀 새로운 산수화를 만들어내었다.

△ 오빈, 〈두학비천〉, 17세기 초, 비단에 먹,
252.7×82.1cm, 타이베이 국립고궁박물원
심하게 뒤틀리고 바로크적인 과장이 특징이며, 별천지와도
같이 높게 솟은 암봉들이 눈길을 끈다. 유럽 판화의 영향을
수용하기도 했던 오빈은 특이하게 과장하고 변형시킨 새로운
양식의 산수화를 창조했다.

△▷ 오빈, 〈화능엄이십오원통불상책(畵楞嚴二十五圓通佛
像冊)〉 중 〈다섯 비구〉, 17세기 초, 비단에 채색,
62.3×35.3cm, 타이베이 국립고궁박물원
나무를 배경으로 다섯 명의 비구가 바위에 앉아 있다.
인물들은 기다란 얼굴에 해학적인 표정을 띠고 있다. 옷주름
표현은 평행선을 적극적으로 사용해 복고적인 인상을 주는데,
바위의 표면 질감도 유사한 방식으로 표현했다.

명대 말기의 변화

명대 말엽의 정치경제적 변동은 사상문화 측면에도 영향을 주어 개인주의와 주관주의를 강조하는 양명학이 등장했다. 정치가 부패해 환관이 전횡을 일삼아 백성들은 고통에 처했다. 이렇게 사회가 동요해 문인의 정체성이 혼란에 처하자 문학에서는 과격하고 기괴한 풍조가 성행했다. 통속소설이 발달해 자유스러운 사회풍자가 유행했지만, 한편으로는 이를 명목으로 《금병매》와 같이 색정을 묘사하는 소설류가 성행하기도 했다. 명대 말기 회화에도 새로운 변화가 나타났다. 그림에서도 술에 탐닉하고 향락에 젖은 인물이 자주 등장했다. 등장인물의 얼굴에는 불안감이 스며 있고 옷주름은 심하게 꺾여 산만함을 가중시킨다. 산수화에서도 뒤틀리는 형태의 산들을 배경으로 하는 기이하고 신비한 경치가 나타났다.

| 오빈 | 명대 후반부터 사회가 동요하자 문인들은 정체성의 혼란을 겪게 되었다. 이런 상황에서 화가들은 정치적 혼란에 휩쓸리고 자신의 불편한 심사를 기이한 화풍으로 표현했다. 기성가치의 붕괴로 말미암아 현실을 도피하려는 열망을 표현한 것이기도 하다. 오빈吳彬 약 1573-1620은 복건 출신으로 문인이었지만 직업화가로 살아갔다. 그는 문징명과 구영의 화법을 배웠고, 오랫동안 잊혔던 북송의 장대한 산수화양식을 부활시켰다. 〈두학비천陡壑飛泉〉에서 볼 수 있듯이 이곽파양식을 변형하여 산과 바위를 특이하게 과장하고 변형함으로써 환상적이고 괴이한 느낌을 주는 경치를 보여준다. 오빈은 또한 도석인물화도 즐겨 그렸는데 역시 형식을 벗어난 개성적인 화풍을 구사했다. 자세와 동작이 저마다 다른 그의 나한들은 엄숙함과 지혜로움이 엿보이는 당송대의 나한과 달리 거의 익살맞기까지 하다. 〈다섯 비구比丘〉에서 나타나는 바위의 굴곡과 소용돌이 무늬는 그가 환상적인 산수를 그릴 때 썼던 방법과 똑같은 방식으로 그렸다.

| 진홍수 | 진홍수陳洪綬 1598-1652는 절강 출신으로 어려서부터 재주가 뛰어났으나 과거에 실패하고 글씨와 그림으로써 자신의 심정을 토로하며 그림을 팔아 생활했다. 그는 인물, 화조, 산수 등에 모두 뛰어났으며 복고적인 양식을 부활시켜 기이한 인물상을 창조했다. 또 고개지와 오도자를 비롯한 역대 인물화의 전통을 토대로 자신만의 독자적이고 개성 강한 인물을 그렸다. 그의 그림에 등장하는 인물은 체구가 크고 표정이 기이하게 과장되어

보는 사람을 불편하게 한다. 이는 때때로 사회현실에 불만을 표출하는 것이기도 하다.

〈선문군수경도宣文君授經圖〉는 선문군의 고사에 대한 것인데 진홍수가 고모의 60회 생일을 축하하기 위해 공들여 그린 작품이다. 선문군은 고전에 밝았던 여성으로 전진의 황제 부견이 학당을 차려주고 생원들이 배우도록 했다. 진홍수는 학식이 뛰어났던 고모를 선문군처럼 그려서 자신의 존경을 나타냈다.

| **증경** | 정밀하고 사실적인 묘사를 중시했던 초상화는 명대부터 얼굴을 묘사할 때 음영법을 적극적으로 사용하고 배경과 더불어 풍속적인 장면을 포함시켰다. 명대 말엽에 활약한 증경曾鯨 1568-1650은 얼굴 묘사에서 명암법에 의한 입체감을 추구했다. 반면 신체와 의복의 표현은 전통적인 선묘를 따랐다. 산수나 매화, 대나무, 소나무를 배경으로 삼아 자연을 감상하고 유유자적하는 초상도 많이 그렸다. 그는 초상화의 새로운 흐름을 주도해 후대에 큰 영향을 끼쳤으며 파신파波臣派를 형성했다.

◁ **진홍수, 〈선문군수경도〉, 1638년, 비단에 채색, 173.7×55.6cm, 클리브랜드미술관**
시녀들은 가냘프고 기다란 몸매에 폭이 넓은 치마를 입고 있으며, 남자들은 넙적하게 과장된 얼굴에 소매가 엄청나게 넓은 옷차림인데 고개지의 인물과 매우 닮았다. 도식적인 구름과 원산의 표현이나 장식적인 색채는 당나라 산수화의 기법을 변형한 것이다. 이렇게 고졸한 기법들을 사용했지만 진홍수의 특유한 해석을 더해 오히려 참신한 느낌을 준다.

▽ **증경, 〈갈일용 초상〉, 17세기, 종이에 채색, 31×78cm, 베이징 고궁박물원**
독서를 즐기는 문인이었던 갈일용이 서책에 팔을 기대고 비스듬히 앉아 있는 모습을 자연스럽게 묘사했다. 배경은 생략해 인물을 부각시켰다. 극도로 사실적인 얼굴 표현과 간략하게 처리한 의복이 대조를 이룬다.

2 막부의 시대:무사와 귀족 문화의 혼융

가마쿠라시대(1185-1333)

다이라平 가문과 경쟁에서 이긴 미나모토源 집안이 가마쿠라에서 막부를 열었기에 이 시기를 가마쿠라시대라 부른다. 이로써 무사계급에 의한 막부정치가 시작되었으며, 교토를 중심으로 한 귀족층의 전통적인 문화와 가마쿠라 무사층의 새로운 문화가 대립하고 공존하는 시대가 되었다. 이 시기에 불교 회화가 계속 성행했으며 중국 송나라와의 교역을 통해 박진감 넘치고 사실적인 송의 인물화가 새롭게 영향을 끼쳤다. 또한 선승의 초상화, 무사의 초상화 등이 발달했다.

| 불화의 지속 | 가마쿠라시대에 선종 불교가 새롭게 유입되었고 아미타 신앙에 기초한 정토종이 발달했다. 정토신앙을 상징하는 아미타내영도를 비롯해 법화경, 밀교 등을 배경으로 하는 불화가 계속해 활발하게 제작되었다. 〈불안불모상佛眼佛母像〉은 중국 화풍을 수용해 밀교 회화를 많이 제작한 다쿠마 쇼가宅磨勝賀의 영향이 엿보이는 작품이다. 뚜렷하게 그은 필선과 선명한 색채를 사용했는데 중국 송대 불화의 영향이 엿보인다. 이 외에도 수묵을 위주로 해 관음이나 달마를 그리는 형식도 중국으로부터 소개되었다.

아미타부처가 극락정토에서 왕생자를 맞으려 내려오는 모습을 표현한 아미타내영도는 대중적인 인기에 힘입어 다양하게 그려졌다. 원래 하늘에서 내려오는 아미타여래를 표현하지만, 가마쿠라시대에는 〈산월아미타도山越阿彌陀圖〉처럼 산 위로 솟아오르는 보름달처럼 금빛으로 아미타불을 묘사한 새로운 도상이 등장했다. 오른편에는 흰 구름 위에 서 있는 관

◁△ **작자 미상, 〈불안불모상〉, 1195-1206,
비단에 채색, 197×127.9cm, 고잔지**
길고 가는 신체에는 무거워 보이는 장신구를 잔뜩
늘어뜨리고 있으며 얼굴은 남성의 특징이 두드러진다.
뚜렷하게 표현한 콧등, 강직한 선묘, 투명한 색감 등에서
송대 불화의 특색을 수용한 것을 알 수 있다.

◁ **작자 미상, 〈산월아미타도〉, 13세기 전반,
비단에 채색, 138×118cm, 젠린지**
원래 작은 내영도는 임종을 맞는 왕생자의 머리맡에
걸어놓는 것이었지만, 이 작품처럼 산수 요소가
더해지면서 감상화로서의 기능도 부가되었다.

△ 작자 미상, 〈묘에쇼닌 초상〉, 13세기 초,
종이에 채색, 145×59cm, 고잔지
고승의 모습을 있는 그대로 자연스럽게 표현했다. 인물과 배경에
모두 부드러운 필선을 구사해 주인공의 개성을 나타내준다.

△▷ 작자 미상, 〈미나모토 요리토모 초상〉, 13세기 초,
비단에 채색, 139.4×111.8cm, 신고지
한껏 부푼 풍성한 의복의 날카롭게 각진 표현이 눈길을 끈다.
뒷배경은 생략했지만 바닥에는 화려한 다다미를 그렸고
옷 사이로 신분을 나타내는 칼집과 흰색의 홀(笏)이 보인다.

음보살이 시주자를 극락정토로 데려가기 위해 연화대좌를 두 손으로 내려주
고, 왼편의 대세지보살은 두 손을 모아 합장하고 있다. 그 위쪽으로 작은 원
안에 범자梵字 '아阿'가 쓰여 있는데, 이는 헤이안시대의 진언종에서 유래한
것이다.

| 초상화의 발달 | 가마쿠라시대 회화의 사실적 경향은 초상화 분야에
서 가장 잘 드러난다. 선종에서 엄격한 조사祖師 숭배를 강조했기에 독특한
초상이 다수 남아 있으며, 귀족들의 뛰어난 초상도 남아 있다. 이들 초상화
는 대개 윤곽선을 위주로 묘사했고 명암법은 별로 사용하지 않았으며 색채
의 사용도 절제했다. 주인공의 성격은 미묘하게 드러나는 인물의 표정을 통
해 표현된다.

가마쿠라시대에 활발하게 제작된 조사들의 초상화 가운데 〈묘에쇼닌明惠上
人 초상〉이 주목된다. 이 작품은 일본 화엄종을 혁신시키는 데 큰 역할을 한
묘에1173-1232의 초상화로 그의 제자이자 유명한 화가였던 조닌成忍이 그
렸다고 한다. 자신의 암자 근처의 깊은 산 속 나무 위에서 명상에 빠져 있는
승려의 모습인데, 마치 일상생활의 한 장면처럼 묘사했다.

한편 〈미나모토 요리토모源賴朝 초상〉 같은 사실적인 귀족의 초상화도 유행
했다. 미나모토 요리토모1147-1199는 사치스러운 생활에 빠져 있던 다이라
가문을 타도하고 권력을 장악한 후, 가마쿠라 시대를 시작한 인물이다. 세밀
하고 정교한 필선으로 사실적으로 묘사한 얼굴은 표정은 없지만 근엄한 인
상을 띠면서 위엄을 드러낸다.

| **두루마리 그림 : 에마키繪卷** | 가마쿠라시대에는 무사계급의 정치적 지위가 상승함에 따라 그들의 위대한 공적을 드러내는 전쟁 장면을 기다란 두루마리 형식으로 묘사했다. 줄거리에 따라 각 장면에 해당하는 사건을 극적으로 펼쳐 보인다. 등장인물을 생생하게 묘사하고 사실적이며 현란한 색채를 적극적으로 사용해 장식적이다. 미나모토와 다이라 가문 사이의 유명한 전쟁을 다룬 〈헤이지 모노가타리平治物語〉는 격렬한 전투 장면을 복잡하면서도 정교하게 그려냈다. 황궁 산조전三條殿이 급습을 당하자 미나모토 측의 군대는 적을 물리치는 와중에 천황을 피신시키는 중이다. 인물과 말의 역동적인 움직임과 육중한 갑옷의 화려함을 세밀한 필치로 잘 묘사했으며 치솟는 붉은 불길의 표현이 매우 인상적이다.

무로마치시대(1334-1573)

1333년 가마쿠라 막부가 무너지고 1336년에 무사계층의 지지를 받은 아시카가 가문이 교토를 점령해 새 정부를 구성했다. 이후로 1573년까지 아시카가 집안의 후손들이 쇼군將軍의 지위를 차지했다. 이들의 궁궐이 있었던 교토의 지명을 따서 무로마치시대라 부른다. 그러나 집권 세력의 권력이 안정적이지 못해 전란이 계속되었다. 이러한 사회적 변동으로 말미암아 무사와 귀족의 문화가 뒤섞이게 되었다. 새롭게 성장한 무사계층의 지도자들은 자신들의 승리를 기념하면서 미술에서는 사치스럽고 화려한 취향을 주도했다. 또한 중국으로부터 새로운 문화를 적극적으로 수용했다.

선종 불교는 이전 시기에 이미 소개되었지만 무로마치시대에 크게 번성했고 14세기에 들어와서 독특한 미적 취향을 발달시켜 종교뿐만 아니라 사상 면에서도 큰 영향을 끼쳤다. 선불교의 교리에 따른 정적이고 간결하며 직설적인 수행태도는 실용적인 것을 중시하는

무사계층으로부터 크게 환영받았다. 선불교는 엄격한 참선을 통해 깨달음에 도달하는 것을 강조했다. 따라서 선을 수양하는 것은 불상의 숭배나 경전의 강독이 아니라 스승의 지도 아래 참선하는 것에 집중했다. 이는 마치 쇼군將軍의 주군과 신하의 관계와도 같이 엄격한 것이었다.

무로마치시대에 선불교가 유행한 것과 마찬가지로 중국에서 전래된 수묵화와 도자기 역시 일본의 예술가와 학자들에게 크게 환영받았다. 또한 산수화가 본격적으로 발달했다.

| 수묵화 : 새로운 양식 | 무로마치 정권은 중국과의 교역을 장려했으며 그 결과 선불교와 관련 있는 새로운 회화양식이 등장했다. 이는 주로 승려화가들에 의해 이루어졌는데, 승려들은 정신수양의 일환으로 수묵화를 즐겨 그렸다. 처음에는 중국의 작품에서 영감을 얻었지만 점차로 일본 특유의 회화적 요소를 더해갔다. 그림의 형식에 있어서도 수묵화는 커다란 병풍이나 미닫이 그림보다 도코노마床間에 걸어 놓는 작은 족자 형태로 많이 그려졌다. 특히 중국 문인화 취향에 한시의 유행과 더불어 선승의 시문에 수묵화를 결합한 시화축詩畵軸이 성행했다. 시화축은 그림 위쪽에 여러 편의 찬시讚詩가 쓰여 시와 그림이 결합된 형식의 족자인데 14세기 말엽부터 등장해 무로마치시대에 널리 유행했다. 이는 선종 교단을 중심으로 수용되었던 중국의 문인취향에 포함된 한시 열풍을 반영한 것이다. 또한 승려들 사이의 독특한 교류 관계에 따른 인가, 송별, 찬미 등을 계기로 많은 작품이 제작되기도 했다.

민초, 〈계음소축도〉, 1413, 종이에 수묵, 101.5×34.5cm, 곤치인

이 시기 일본 화가들은 중국 남송대의 마하파 양식을 적극 수용했으며 이를 기초로 해 무로마치 수묵화 양식을 발달시켰다. 깔끔하게 그려진 나무들은 보는 이의 시선을 깊은 공간 속으로 이끈다. 민초는 뚜렷한 필선을 위주로 웅혼한 화풍을 펼쳐 보여준다.

| 민초 | 민초明兆 1351-1431는 도후쿠지東福寺의 승려화가였는데 나중에는 국사가 되었다. 그는 불교회화와 초상화뿐 아니라 중국에서 전래된 송원대 작품을 바탕으로 해 수묵으로 산수, 화조까지 잘 그렸다. 민초의 〈계음소축도溪陰小築圖〉는 나무 숲 사이로 초가지붕의 집이 한 채 보인다. 이 그림이 그려진 배경은 다음과 같다. 교토 난젠지南禪寺의 순지하쿠純子璞란 승려가 자신의 암자를 짓고 축하하기 위해 지인들을 초대했다. 손님들은 시를 지어 기념했고 족자 윗부분에 이를 적었으며, 중간 부분에는 서문을 쓰고 그 아래에 산수화를 그렸다. 그러나 이 그림은 실제 경치를 그린 것은 아니고 이상적인 문인의 정자를 묘사한 것이다. 소박하

죠세쓰, 〈표점도〉(부분), 15세기 전반, 종이에 색채, 111.5×75.8cm, 다이조인
선불교의 독실한 신자였던 아시카가 쇼군은 죠세쓰로 하여금 선종을 주제로 한 수묵화를 제작하도록 했다. 이 작품이 완성되어 쇼군에게 바쳐졌을 때, 31명의 선승이 시를 짓고 서문을 적었다. 지금도 그림 위쪽에 이것이 남아 있다.

슈분, 〈수색만광도〉(부분), 1445, 종이에 채색, 108×32.7cm, 나라국립박물관
민초의 〈계음소축도〉와 마찬가지로 숲 속의 작은 암자를 그렸지만 슈분은 산수 배경을 좀 더 적극적으로 부각시켰다. 그림 위쪽에 쓰인 세 편의 찬시(讚詩) 가운데 첫 번째 시의 첫 구절이 '수색만광(水色巒光)'이다.

고 작은 한 칸의 암자가 산 속의 개울가에 자리 잡고 있어서 은일사상을 이상화시킨 것이다.

| **죠세쓰** | 죠세쓰如拙 약 1394-1428경 활동는 민초와 같은 시기에 활약한 인물로 쇼코쿠지相國寺의 승려였다. 그의 생애에 대해서는 별로 알려진 것이 없다. 〈표점도瓢鮎圖〉는 쇼군이었던 아시카가 요시모치足利義持를 위해 1413년에 작은 병풍으로 그린 것이다. 그림의 내용은 한 남자가 표주박 호리병으로 메기를 잡으려고 하는 것이다. 화면 가운데에 서 있는 인물은 긴 메기를 어떻게 구멍이 작은 호리병에 넣을 것인지를 곰곰 생각하는 중이다. 이것은 선불교의 화두와 같은 것으로 본성은 깨닫기 어렵다는 것을 암시한다. 나무와 바위, 자욱한 안개에 덮인 산수는 중국의 산수화풍과 유사하지만, 자욱한 안개로 많은 부분이 생략된 구도는 특이하다. 죠세쓰는 일본 수묵화의 융성에 큰 역할을 했으며 그의 제자 슈분도 무로마치 수묵화의 발전에 공헌을 했다.

| **슈분** | 슈분周文 ?-약 1460도 스승이었던 죠세쓰처럼 쇼코쿠지의 승려였는데, 다방면에 재주가 많았으며 쇼군의 어용화가가 되었다. 그는 1423년 사절단의 일원으로 조선을 방문하기도 했으며 당시 조선에서 유행하던 마하파 산수화 및 북송 산수화를 접하게 되었다. 〈수색만광도水色巒光圖〉를 보면 슈분이 먹을 잘 조절해 밝고 어두운 느낌을 잘 표현했으며 부드럽고 강한 필치를 자유자재로 구사했음을 알 수 있다. 멀리 보이는 장대한 산봉우리에서는 북송 산수화처럼 복잡함과 정확함이 자연스럽게 섞여 있으며, 가까이 보이는 경치에서는 가파른 절벽과 심하게 꺾인 나무 표현에서 비대칭적이고 생략적인 마하파양식이 잘 나타난다. 그러나 슈분은 중국 회화나 한국 회화를 단순히 모방한 것이 아니라 이를 일본식으로 변형했다. 그의 작품은 커다란 병풍 형식을 취하기도 했고, 수직적인 구도를 즐겨 채택했다.

| **셋슈** | 일본의 산수화를 완성시킨 무로마치시대 최고의 화가로 평가받는 셋슈雪舟 1420-1506 역시 쇼코쿠지 출신의 승려화가로 슈분에게 그림을 배웠다. 그는 1467년부터 사신단의 일행으로 명나라를 다녀왔다. 셋슈는 산동성 영파寧波에 도착해 북경까지 여행했고, 이때 대진의 작품을 보는 기회도 얻었다. 귀국 후 송원 화풍을 재인식해 견고하고 현장감이 풍부한 개성적인 산수 화풍을 개발했다. 셋슈는 힘차고 짙은 필선을 사용해 바위, 산, 나무 등의 형태를 정확하게 묘사하고 거친 필묵을 구사해 표현적인 질감을 부여했다. 그의 화풍을 잘 나타내주는 〈산수장권山水長卷〉을 보면 짜임새 있는 구성과 현장감이 두드러지는 사실적인 묘사가 특징인데 화면에서 공간감과 계절감

△ 셋슈, 〈산수장권〉(부분), 1486, 종이에 채색,
40×1585cm, 모리박물관

안개가 가득한 가운데 멀리 산봉우리가 살짝 보이고 그 아래에
간략하게 그린 절벽과 깃발이 나부끼는 주막이 있다. 고깃배
한 척이 일을 마치고 돌아오는 중이다. 먹색의 날카롭고 격렬한
대조가 두드러지며, 빠른 붓질의 속도감을 느낄 수 있다.
공간감을 무시한 평면적인 그림이며 직접적이고 즉각적이며
즉흥적인 효과를 중시한다. 이런 면에서 선불교와 상통하기도 한다.

▽ 셋슈, 〈파묵산수도〉(부분), 1495, 종이에 먹,
148×32.7cm, 도쿄국립박물관

모리 다이묘(大名) 집안에 소장되어 있었다. 중국 산수화보다
좀 더 장식적이고 과장되었으며 형식화되었다. 날카롭고
각진 붓질로 그려낸 복잡한 모양의 바위는 단단한 느낌을
주면서 선명하고 강렬한 인상을 전해준다.

▽▷ 셋슈, 〈아마노하시타테도〉, 1501년경, 종이에 먹 담채,
89.5×169.5cm, 교토국립박물관

길게 뻗은 흰 백사장과 소나무 숲이 아름다운 이곳은 여행객들에게는
꼭 들러보아야 할 명소였다. 셋슈는 이전의 힘차고 과장된 필법
대신에 부드러운 필치를 사용해 서정적인 느낌을 강조했고 가파르지
않고 원만하며 부드러운 일본 산천의 특징을 잘 표현했다. 차가운
청색이 도는 먹에 선염을 잘 구사했고 안개 효과도 뛰어나다.

등을 효과적으로 표현했다. 이 작품은 전체적으로 마하파 양식이 두드러지
며 강한 붓질과 능숙한 묵법이 잘 드러나고 있다.

셋슈의 또 다른 대표작으로는 〈파묵산수도破墨山水圖〉가 있다. 그림 위쪽에
있는 셋슈의 글에 따르면 이 그림은 자신의 문하에서 그림을 공부하던 죠스
이 소엔如水宗淵이 고향으로 돌아갈 때 화업을 전수받은 증표로 그려준 것이
다. 이 작품은 윤곽선을 그리지 않고 거친 발묵潑墨이라고 하는 먹을 뿌리는
듯한 화법으로 그렸다. 하지만 자신이 서문에서 '파묵법'이라 언급하고 있어
오래전부터 〈파묵산수도〉라 알려져 왔다.

말년의 셋슈는 1502년과 1506년 사이에 일본의 유명한 명소를 방문해 그림
을 남겼다. 〈아마노하시타테도天橋立圖〉는 부감시법을 사용해 포착한 넓게
펼쳐지는 경치를 통해 선명한 필선으로 세부를 재현했으며 구체적인 지명
까지 적어 놓았다. 둥글고 부드러운 산들과 안개가 자욱한 대기 묘사는 실재
하는 일본의 경치를 그린 실경산수임을 알려준다.

▲ 게이아미, 〈관폭도〉, 1480, 종이에 채색,
106×30.3cm, 네즈미술관
남송대 원체화풍의 명료한 구성과 견고한 필법이
돋보이는 작품이다. 게이아미는 이 작품을 자신의 제자에게
이별의 선물로 주었는데, 제자의 실력을 인정하는 의미이기도 했다.

△▷ 가노 마사노부, 〈주무숙애련도〉, 15세기 후반,
종이에 채색, 84.5×33cm, 규슈국립박물관
주돈이의 자(字)가 무숙(茂叔)이며 관직에서 물러난 후 만년에
염계서당(簾溪書堂)을 지어 제자를 가르쳤기에 염계선생으로 불린다.
그림에서 주돈이는 버드나무 아래 떠 있는 배에 앉아서 연꽃을
바라보고 있다.

| 아미파 | 무로마치시대에 교토에서 활약한 세 명의 유명한 아미파阿彌派 화가가 있었다. 노아미能阿彌 1397-1471, 게이아미藝阿彌 1431-1485, 소아미相阿彌 ?-1525가 그들이다. '아미'라는 호칭은 어느 신분에도 속하지 않는 은둔자라는 의미였다. 이들은 모두 아시카가 쇼군을 위해 일했으며 미술품 감정에 대해 조언하고 소장품 목록을 만들기도 했다. 쇼군이 거주하는 건물의 내부를 화려하게 치장하는 데 큰 역할을 했던 이들의 그림은 셋슈보다는 부드러운 필법을 구사하고, 번지는 먹을 많이 사용해 강렬함이 줄어든 대신 더욱 장식적이다. 게이아미의 〈관폭도觀瀑圖〉를 보면 그림 위쪽에는 짙은 안개가 덮여 있고 그 아래로 네 줄기의 폭포가 시원스럽게 쏟아져내린다. 폭포 안쪽에는 초가집이 보이고 아래쪽에는 다리를 건너 집으로 돌아가는 노승과 동자가 보인다. 날카롭게 각진 절벽과 부드러운 안개 처리가 대조적이다. 화면 가운데를 크게 차지한 폭포는 다소 과장되었지만 그림의 주제를 분명하게 전달해준다.

| 가노파 | 무로마치 시대 중엽에는 전문 화가집단인 가노파狩野派가 등장했다. 이들은 불교 사찰 쇼코쿠지에서 활약하면서 막부의 어용화가로서 입지를 굳혔다. 가노파의 시조인 가노 마사노부狩野正信, 1434-1530는 무사집안 출신이었으며 교토에 가서 쇼군의 어용화사가 되어 가노파의 창시자가 되었다. 그는 처음에는 그동안 승려들의 전유물이었던 선불교의 영향을 받은 수묵화를 그렸으나 점차 이로부터 탈피했다. 또한 전통적으로 다뤄지던 중국 고전과 일본의 역사적인 주제에도 관심을 기울였다. 이로써 화단의 중심 세력이 점차로 승려로부터 무사로 바뀌게 되었다. 그의 〈주무숙애련도周茂叔愛蓮圖〉는 북송대 유학자였던 주돈이周敦頤 1017-1073와 관련된 내용을 그렸다. 성리학의 개조로 추앙받는 주돈이는 〈애련설愛蓮說〉을 지어 연꽃을 군자의 꽃으로 칭송했다. 마사노부는 중국의 고사를 다루면서도 정확한 묘사, 예리한 윤곽선, 짜임새 있는 구도를 통해 현실감이 넘치는 장면을 펼쳐 보였다. 이후 가노파는 장식적이면서도 분위기 있는 수묵화 양식을 유행시켰다.

가노 모토노부狩野元信 1476-1559는 가노 마사노부의 아들로 부친의 뒤를 이어 가노파의 기틀을 마련했다. 〈사계화조도四季花鳥圖〉는 다이센인大仙院에 있던 8폭의 장병화障屏畵인데 미닫이문 형식으로 제작되었다. 건물 내부를 장식하는 그림으로 커다란 화면 전체를 짜임새 있게 구성해 분명한 질

서가 느껴진다. 멋있게 구부러지며 휘어진 소나무 뒤로 마치 얼어붙은 듯한 수직의 폭포가 걸려있다. 정확한 세부 표현과 짙은 윤곽선으로 묘사된 새, 나무, 바위 등이 조화롭고 균형이 잡히도록 잘 어우러져 있다. 이 작품은 화려하고 선명한 무로마치시대 회화의 전형을 보여준다.

가노 모토노부, 〈사계화조도〉 1513, 종이에 채색, 높이 178cm, 교토 다인센인
원래 하나의 장면을 파노라마처럼 보여주는 8쪽의 그림인데, 그중에서 여름 풍경을 나타낸 2폭이다. 짙은 색채로 꽃과 새를 표현하고 산수 배경을 뚜렷하게 묘사해 박진감이 넘치는 가노화파의 특징을 잘 보여준다.

조선과의 회화교류

조선은 일본의 아시카가 막부와 공식적인 외교관계를 수립해 적극적으로 사절단을 교환했다. 세종 때에는 한 해에 만 명이 넘는 일본인이 조선을 방문하기도 했다. 이 시기 일본 사행원으로 조선에 방문한 화가로는 슈분周文과 레이사이靈彩가 있었다. 승려화가였던 슈분은 1423년에 조선에 와서 석 달 정도 머물렀으며, 조선을 다녀간 후에 조선 화풍이 나타나는 작품을 제작하기도 했다.

〈죽재독서도竹齋讀書圖〉처럼 조선 초기에 활약한 안견의 화풍이 엿보이는 경우가 많다. 즉 넓은 공간처리와 간결한 묘사가 특징인데, 조선 전반기에 걸쳐 크게 유행했던 안견파 화풍이 일본에까지 전파되어 무로마치시대의 수묵산수화에 끼친 영향을 확인할 수 있다. 레이사이는 1463년에 조선에 사신으로 와서 〈백의관음白衣觀音〉 그림을 세조에게 진상하기도 했다.

한편 일본에 작품이 전하는 이 시기의 조선 화가로는 수문秀文과 문청文淸이 있다. 수문의 〈묵죽화책墨竹畵冊〉은 1424년 수문이 일본에 가서 그린 것으로 추정된다. 대나무의 잎이 길고 크며 나무 줄기는 가늘어서 조선 초기 대나무 그림의 특징을 잘 보여준다. 당시 일본은 중국과의 외교관계가 중단된 반면 한국과는 밀접한 교류를 계속했다.

▷△ 슈분, 〈죽재독서도〉, 종이에 먹, 134.8×33.3cm, 도쿄국립박물관

▷ 수문, 〈묵죽화책〉, 1424, 종이에 먹, 30.4×44.5cm, 일본 개인 소장

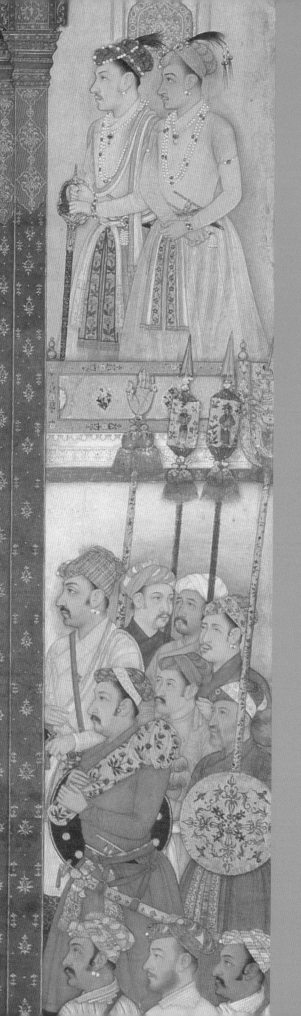

국가의 권력과 미술

국가가 추구하는 가치와 예술

역사상 아시아에서 가장 강력한 왕조는 언제 출현했으며, 이러한 시대의 예술은 어떠한 모습을 보였는가? 16세기 이후 아시아 각 지역은 강력한 군사적 기반을 지닌 새로운 왕조들이 등장하며 사회와 문화, 그리고 예술면에서 많은 변화를 보이기 시작했다. 중국을 정복한 만주족이 세운 청 제국이나 북인도를 중심으로 티무르의 영광을 이어받은 무굴 제국, 그리고 쇼군이라는 무장들이 중심이 되어 새로운 문화를 일군 일본의 막부 치하에서는 이전 시대보다 정치적 안정과 경제적 부흥의 모습을 보였다. 동시에 엄청난 자원과 재화를 지닌 아시아 제국을 찾아 유럽인들이 도래하면서 아시아 각국은 새로운 세계와 조우하며 서로 다른 모습으로 이를 맞아들였다.

중앙아시아 출신으로 티무르의 후손이라는 자부심을 가지고 있던 무굴 제국의 황제들은 300여 년에 걸쳐 세계에서 가장 부유한 제국을 일으켜 세웠다. 무굴 제국의 황제들은 동시대 이란 지역을 다스렸던 사파비 제국 등 이슬람세계의 건축과 회화를 도입하면서도 인도 아대륙의 전통적인 힌두교 사상과 미술을 받아들이는 모습을 보였으며 이는 아대륙 각지에 큰 영향을 끼쳤다. 그리하여 무굴 제국의 권력이 약화된 이후에도 인도의 힌두 왕족들은 각지에서 독립하면서 무굴 제국의 강력한 왕권사상과 통치체제를 시각적으로 구현하기 위해 제국의 건축과 회화 등을 이어받는 모습까지 보였다.

이와 달리 북경을 수도로 삼은 만주족의 청 제국은 웅장한 도시와 궁전건축, 그리고 기록화 등의 회화를 통해 거대하고 일사불란한 제국의 모습을 보이고자 했다. 이상적 취향의 문인화풍을 추구했던 초기 궁전회화는 한족 문화를 적극적으로 받아들여 정통성을 확립했던 반면 청 제국 말기에는 유럽 출신의 화가들을 고용하면서 서양화풍을 도입하기도 했다. 그러나 권력의 중심에서 밀려난 이들을 중심으로 분노와 두려움의 감정들을 다양한 화풍으로 표출하는 지극히 개성적인 회화가 등장했다.

이름뿐인 천황을 보위하는 쇼군들이 정권을 장악하여 막부를 세웠던 일본 역시 모모야마시대를 걸쳐 거대한 성곽의 건축과 이를 장식하는 화려한 장벽화가 제작되었다. 이와 달리 소박하고 정제된 생활을 추구하는 건축과 다도 등 절제된 일본 특유의 미학이 일어났다. 그러나 에도시대 들어 경제적 안정을 누리면서 상인과 서민을 위한 개성적인 문화가 발달했고, 개항과 쇄국을 거듭하며 서양 학문이나 예술과 다양한 관계를 맺게 되었다.

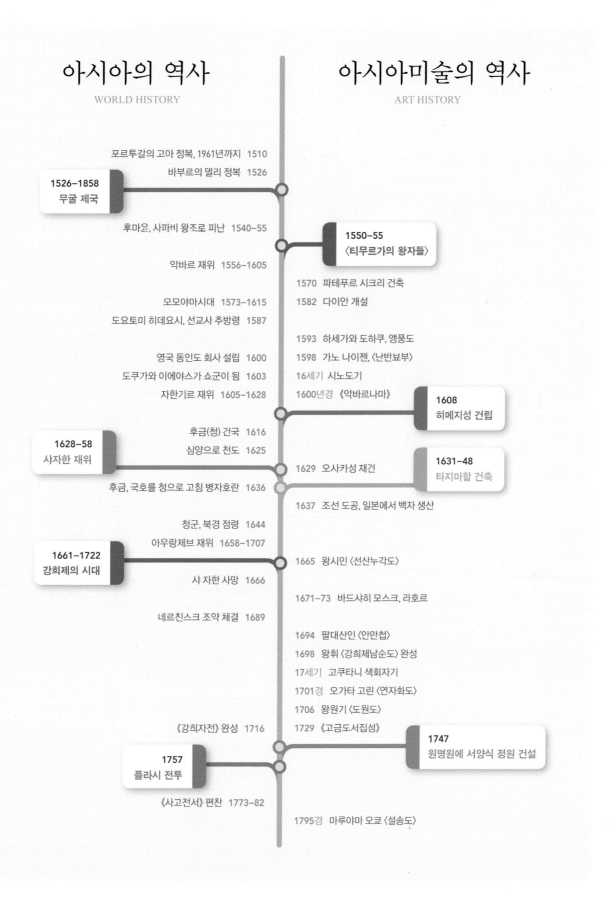

아시아의 역사
WORLD HISTORY

아시아미술의 역사
ART HISTORY

포르투갈의 고아 정복, 1961년까지 1510

바부르의 델리 정복 1526

1526–1858
무굴 제국

후마윤, 사파비 왕조로 피난 1540–55

1550–55
〈티무르가의 왕자들〉

악바르 재위 1556–1605

1570 파테푸르 시크리 건축

모모야마시대 1573–1615

1582 다이안 개설

도요토미 히데요시, 선교사 추방령 1587

1593 하세가와 도하쿠, 앵풍도

영국 동인도 회사 설립 1600

1598 가노 나이젠, 〈난반뵤부〉

도쿠가와 이에야스가 쇼군이 됨 1603

16세기 시노도기

자한기르 재위 1605–1628

1600년경 《악바르나마》

1608
히메지성 건립

후금(청) 건국 1616

심양으로 천도 1625

1628–58
샤자한 재위

1629 오사카성 재건

1631–48
타지마할 건축

후금, 국호를 청으로 고침 병자호란 1636

1637 조선 도공, 일본에서 백자 생산

청군, 북경 점령 1644

아우랑제브 재위 1658–1707

1661–1722
강희제의 시대

1665 왕시민 〈선산누각도〉

샤 자한 사망 1666

1671–73 바드샤히 모스크, 라호르

네르친스크 조약 체결 1689

1694 팔대산인 〈안만첩〉

1698 왕휘 〈강희제남순도〉 완성

17세기 고쿠타니 색회자기

1701경 오가타 고린 〈연자화도〉

1706 왕원기 〈도원도〉

《강희자전》 완성 1716

1729 《고금도서집성》

1747
원명원에 서양식 정원 건설

1757
플라시 전투

《사고전서》 편찬 1773–82

1795경 마루야마 오쿄 〈설송도〉

I 티무르의 후손들

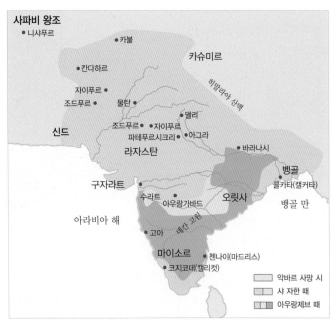

<무굴 제국의 영토>

무굴 제국의 성립과 발전

남아시아에 이슬람이 전파된 이후 일어난 수많은 술탄 왕조는 대부분 강력한 통일 왕조로 성장하지 못하고 짧은 기간에 멸망했다. 다양한 지역 출신으로 서로 언어도 다른 용병들을 기반으로 했던 술탄 왕조들은 대개 결집력이 약했으며 남아시아라는 거대한 아대륙의 지형상 밀림과 습지로 덮인 데칸 고원이나 벵골 지방까지 진출하기에 역부족이었다. 그러나 이러한 어려움을 모두 극복하고 대제국을 이룬 것은 1526년 델리를 정복했던 바부르Zahr al-Din Muhammad Babur 1526-재위 1530의 후손들이었다.

바부르는 우즈베키스탄의 페르가나Ferghana 지역을 다스리는 왕자로 태어났으며 중앙아시아의 위대한 정복자 티무르의 후손이라는 혈통을 매우 자랑스러워했다. 이를 기반으로 사마르칸트를 재차 정복했으나 왕위 계승전 등의 세력 다툼에서 밀려나 아프가니스탄의 카불Kabul로 진출했다. 그리고 마침내 델리를 다스리던 로디 왕조의 마지막 술탄을 물리치고 북인도를 정복했다. 그러나 잦은 전쟁과 열악한 재정으로 건축이나 회화를 널리 후원할 여력은 없었으며 짧은 재위 기간 중 남긴 건축으로는 이슬람 왕조에 꼭 필요한 모스크와 몇 개의 정원만을 찾아볼 수 있다.

| **후마윤** | 페르시아와 중앙아시아의 미술이 무굴 제국에 직접적으로 영향을 끼친 것은 바부르의 뒤를 이어 즉위한 후마윤Humayun 1530-40, 1555-56 재위의 치하에서였다. 즉위한 지 얼마 되지 않아 후마윤은 인도 동부를 다스리던 아프간족 술탄 셰르 샤 수르Sher Shah Sur에게 델리와 북인도 지역을 빼앗기고 이란 중부를 지배하고 있던 사파비 제국Safavid Empire에 몸을 의탁하게 되었다. 당시 사파비 제국은 시아파 황제 샤 타흐마스프Shah Tahmasp 치하에서 정치적·문화적 전성기를 누리고 있었으며, 후마윤은 피난 기간 동안 페르시아의 왕권사상과 문학·건축·회화에 심취했던 것으

로 보인다. 그리고 1555년 셰르 샤 수르 사후 북인도가 혼란해진 틈을 타 델리를 재정복하면서 사파비 제국 출신의 건축가와 화가를 여러 명 동반하여 인도에 돌아왔다고 한다. 당시 사파비 제국에서 가장 유명한 화가였던 미르 사이드 알리Mir Sayyid Ali와 압두스 사마드Abdus Samad도 후마윤과 함께 온 것으로 기록되었는데, 이들이 남긴 회화로 〈티무르가의 왕자들〉이 전해지고 있다. 이는 페르시아양식의 정원 한가운데 있는 정자에 후마윤과 바부르를 티무르와 함께 그림으로써 무굴 제국의 혈통을 강조하고자 했다.

**미르 사이드 알리와 압두스 사마드 추정,
〈티무르가의 왕자들〉,1550년경,
천에 불투명 수채, 108.5×108cm, 런던 영국박물관**
금빛 하늘을 배경으로 꽃과 사이프러스가 우거진 정원 한 가운데
지어진 정자에는 원래 티무르 앞에 바부르와 후마윤을 그렸던 것으로
알려져 있다. 그러나 티무르의 계보를 매우 중시했던 샤 자한 치하에서
그림에 덧칠해 현재는 악바르와 자한기르, 샤 자한이 앉은 모습이다.

《바부르나마》와 바부르의 정원

바부르는 몽골 제국의 첫 황제 칭기즈칸의 후손이자 티무르 제국을 세운 타멀랭(Tamerlane: 절름발이 티무르)의 후손이다. 이와 같은 몽골 출신의 계보 때문에 바부르의 왕조는 '무굴Mughal' 제국으로 불리게 되었다. 바부르는 특히 자신이 티무르의 5대손이라는 사실을 매우 자랑스러워했는데, 심지어 1399년 티무르가 델리를 정복했기 때문에 이를 '되찾겠다'는 의지로 북인도에 진출하기도 했다.

바부르가 남긴 자서전인 《바부르나마Baburnama》는 이슬람 세계 최초의 자서전으로 꼽힌다. 이 책에서 바부르는 모국어인 투르크 어로 자신의 일상과 함께 친구나 부하 그리고 적장들을 평가하면서 담담한 어조로 전투의 진행 상황을 서술하거나, 유명한 도시의 모스크나 마드라사에 대해서도 묘사하고 있다. 또한 힌두스탄의 동식물이나 기후 등을 세밀하게 묘사해 자연에 대해서도 각별한 관심을 가졌음을 알 수 있는데 이는 이후 무굴 제국 황제들에게서 공통으로 찾아볼 수 있는 특징이다.

바부르는 카불에서 생활하는 동안에도 사마르칸트와 헤라트Herat를 그리워했으며 특히 티무르와 그의 후계자들이 조성한 정원과 모스크, 마드라사 건축에 감명 받았다고 기록을 남겼다. 그리고 힌두스탄에 진출한 이후에 이를 재현하고자 노력하며 실제로 정원을 조성하는 데 직접적으로 관여했다. 이러한 정원은 담으로 둘러싸이고 수로를 통해 물이 흐르며 수목이 우거진 모습이었다. 건조하고 뜨거운 아라비아 반도에서 일어난 이슬람에서는 이를 천국 또는 낙원과 동일시하기도 했다. 또한 정원은 아대륙의 기후에 적합한 휴식처를 제공했으며 야영지라는 실용적인 기능도 가지고 있었다. 바부르의 부하에 의하면 바부르는 남아시아 아대륙의 밀림과 습지 등 거친 자연을 길들여 정원을 가꾸면서 이를 잘 정비한 국가에도 비유하기도 했다. 기록에 의하면 수로를 이용해 정원을 구획지은 차르바그('네 개의 정원': 정원의 수로를 가로세로로 설계해 바둑판 모양으로 나뉜 정원)도 조성했다고 하지만 아쉽게도 바부르가 조성한 정원은 대부분 후대에 증축 또는 확장되어 당시의 모습으로 남은 예를 찾아볼 수 없다.

**비쉰다스와 난하,〈정원 조경을 관장하는 바부르〉,
《바부르나마》중, 1590년경, 21.7×14.3cm,
린던 빅토리아 · 앨버트박물관**
《바부르나마》는 후대 무굴 제국 황제들이 귀감서로
여길 정도로 중요한 책이 되었으며, 악바르
재위 기간 중에만 최소한 일곱 번 제작된 것으로
알려졌다. 이 장면에서는 차르바그, 즉 수로로
구획을 나눈 정원을 만드는 것을 감독하는
바부르의 모습을 그리고 있다.

△ 〈후마윤의 영묘 평면도〉
정원을 가로지르는 수로는 영묘 앞에서 마치 영묘
아래로 사라졌다가 반대편에 다시 나타나는 듯한
모습이다. 이는 천국의 궁전 아래에 강물이 흐른다는
코란의 표현을 시각화한 것으로 볼 수 있다.

△▷ 〈후마윤의 영묘〉, 1571, 델리

무굴 전성기의 회화와 건축

무굴 제국의 세 번째 황제 악바르Akbar 1556-1605 재위는 인도사에서 가장
뛰어난 지도자 중 하나로 꼽힌다. 악바르는 정복전쟁과 동맹, 정략결혼 등을
통해 제국을 확장하며 행정 및 조세제도를 정비하고 다양한 종교에 관심을
가지며 이를 기반으로 왕권을 강화하면서 많은 건축과 회화를 후원했다. 악
바르 치하의 건축과 회화는 특히 페르시아양식과 함께 12세기부터 정착한
인도 이슬람양식, 인도 고유의 양식과 서양에서 유입된 새로운 양식 등이 어
우러지는 새로운 모습을 보이기 시작했으며 자한기르 대에 이르러 더욱 정
교하고 화려하게 꽃을 피웠다.

│ **악바르** │ 어린 나이에 왕위를 물려받은 악바르는 즉위 후 상당 기간 궁
정의 암투를 헤쳐나가면서 제국의 기반을 닦고 왕권을 강화하는 데 치중해
야 했다. 따라서 집권 초기에는 아그라Agra나 라호르Lahore 등 전략적인 요충
지에 거대한 요새와 성곽, 궁전을 지으면서 새로운 제국의 위용을 떨치고
자 했다. 특히 악바르는 바부르가 수도로 삼았던 아그라로 천도하며 '벵골
과 구자라트의 건축양식을 따라' 수십 개의 궁전을 지은 것으로 알려져 있
다. 그러나 이러한 기록은 실제로 건축이 다양한 양식으로 지어졌다기보다
는 아대륙 북부를 통일한 제국의 규모와 포용성에 대한 수사학적 표현이라
고 여겨진다.

악바르가 처음으로 후원한 개인적인 건축은 아버지인 후마윤의 영묘로, 후
마윤 사후 15년여가 지나서야 완공되었다. 후마윤의 영묘는 델리에서 가장
높이 추앙받고 있던 수피 성인 니잠 알딘 아울리야Nizam al-Din Auliya의 다르
가dargah: 수피 성인의 영묘이자 성지 옆에 지어졌는데, 이는 성인들이 사후에도

영험한 능력을 지니고 있다는 믿음 때문이었다. 영묘는 바둑판 모양으로 구획된 넓은 차르바그의 한가운데 안치되었다. 차르바그는 수목이 우거진 천국을 상징하는 동시에 후마윤이 일군 왕조를 잘 정비해 제국으로 키운 악바르의 자신감을 반영했다. 영묘는 정방형 건물의 모서리를 깎은 팔각형 평면으로 중앙 묘실을 둘러싸고 여덟 개의 작은 방을 배치한 복잡한 내부구조를 보이고 있다. 이는 이슬람에서 낙원을 상징하는 구조이기도 하며 수피 전통에 따라 영묘를 우요右繞하는 관습을 반영한 것으로도 볼 수 있다. 영묘를 지은 건축가는 헤라트 출신으로 알려졌으며 부하라에서 활동하며 티무르 건축의 영향을 받아 높은 돔과 아치를 반복적으로 배치해 웅장하면서도 조화로운 외관을 만들었다. 붉은색과 흰색 돌을 정교하게 조합해 장식한 모습은 투글루크 왕조 이래로 남아시아 이슬람 건축에서 전형적으로 나타났던 것이며 건축의 곳곳에 작은 돔을 올린 차트리를 배치한 것 역시 남아시아 이슬람 건축의 특징을 받아들인 것이라 할 수 있다.

악바르의 건축으로 가장 유명한 예는 아그라에서 40킬로미터 정도 떨어진 도시에서 찾아볼 수 있다. 1571년 악바르는 첫 아들 살림Salim: 후의 자한기르을 얻은 후 자신이 따르던 수피 성인 살림 취슈티Salim Chishti의 다르가가 있던 곳으로 수도를 옮기고 이를 '승리의 도시', 즉 파테푸르 시크리Fatehpur Sikri라고 이름 붙였다. 수도를 옮기면서 파테푸르 시크리는 순식간에 거대한 모스크와 왕궁, 시장과 세라이serai: 숙소 그리고 귀족들의 저택이 어우러진 도시가 되었다. 그러나 1585년 악바르가 다시 라호르로 천도하면서 황폐화되었다. 현재 파테푸르 시크리에서 가장 큰 건축물은 가장 먼저 지어진 대모스크로, 거대한 이완 모양으로 지어진 정문을 통과하면 회랑으로 둘러싸인 넓은 예배공간을 볼 수 있다. 흰색 대리석으로 마감한 중앙 미흐랍은 높은 이완과 세 개의 흰 돔으로 중요성을 부각했으며 좌우로 크고 작은 차트리를 배열해 건물 전체의 리듬감을 살리고 있다. 대모스크 건축은 이완과 돔 등 중앙아시아 티무르 건축의 영향을 강하게 보여주고 있으나, 대모스크의 예배 공간 북쪽에 지어진 취슈티 성인의 묘에서는 이와 매우 다른 미의식을 찾아볼 수 있다. 영묘 위에 중앙 돔을 올리고 사면에 대리석 잘리jali: 석판을 투조로 만든 창문를 둘러싼 모습인데, 뱀 모양의 까치발로 받친 차자chajja, 처마나 입구의 토라나, 그리고 바닥의 석재 모자이크 등 인도 서북부 구자라트의 목조건축을 연상할 수 있다. 이는 대모스크에서 가장 시선을 끄는 건축물인데, 전체를 흰

▽ 〈대모스크〉, 1571-85, 파테푸르 시크리

▽▽ 〈취슈티 성인의 묘〉, 1580-1581, 파테푸르 시크리
살림 취슈티는 악바르에게 세 아들이 생길 것이라는 예언을 한 후 세상을 떴는데 오늘날도 많은 순례자들이 그의 영묘를 찾아 아들을 낳을 수 있도록 기도하는 것을 볼 수 있다.

△ 〈판츠 마할과 아눕 탈로〉, 파테푸르 시크리
판츠 마할(Panch Mahal: '5층 궁전')은 아마도 내명부가
생활하던 궁전으로 여겨지며 《악바르나마》에 의하면
경사스러운 날에 아눕 탈로(Anup Talao: 연못)에 금화를 넣고
이를 신하들에게 나누어주었다는 기록이 전해진다.

△ ▷ 〈개인접견실 내부〉, 1570-85, 파테푸르 시크리

색 대리석으로 마감해 성스러움을 강조한 점 역시 15세기 말 구자라트의 이슬람 성인 영묘 건축에서 볼 수 있는 모습이다.

파테푸르 시크리의 건축에서는 중앙아시아의 전통적인 건축양식 외에도 인도 이슬람 건축과 힌두 건축의 요소도 찾아볼 수 있는데, 특히 궁전건축은 중정을 둘러싸고 화려한 기둥을 세운 상인방양식으로 지어져 인도 고유 목조건축의 영향을 받은 것으로 평가되고 있다. 현재 대모스크를 제외하고 파테푸르 시크리에 남은 건축의 용도는 대부분 알려지지 않고 있는데, 이는 주거 건축의 경우 침실이나 응접실 등으로 방의 용도를 나누지 않았던 이슬람 문화의 특성에서 기인했다고 할 수 있다. 이 중에서 악바르의 침소로 추정되는 곳과 일직선상에 있는 건물은 매우 독특한 모습으로 눈길을 끈다. 건물의 위치와 모양으로 이는 악바르의 개인 접견실Diwan-i Khass로 추정되고 있다. 네 모서리에 작은 차트리를 얹은 정방형의 건축물 내부에는 커다란 기둥을 세웠으며 기둥을 둘러싸고 여러 겹으로 정교하게 조각한 까치발이 커다란 단상을 받치고 있다. 건물 내부 네 귀퉁이로부터 기둥 위의 단상에 이르는 다리가 놓여 있는데 이를 악바르의 옥좌로 추정하기도 한다. 디완이 카스의 기둥은 세계의 축axis mundi을 상징하는 것으로 악바르는 이러한 기둥 위에 옥좌를 마련해 자신이 제국의 중심임을 보여주고자 했을 것이다. 또한 베다에 따르면 세계 정복왕 또는 전륜성왕chakravartin이 세계의 중심에 기둥을 꽂으며 마치 인드라Indra와 같은 역할을 했다고 한다. 독실한 무슬림이었음에도 힌두교와 인도의 다양한 종교에 대해 포용적인 태도를 보였던 악바르의 정치적인 성향을 반영하는 건축이라고 할 수 있다.

16세기 중반 무굴 제국이 자리를 잡으면서 남아시아 회화는 다양한 전통을

가진 화가들이 모여 여러 주제의 필사본을 제작하면서 '무굴양식'을 정립하기 시작했다. 악바르 재위 초기에 제작된 여러 필사본 중 말하는 앵무새의 이야기를 그린《투티나마Tutinama》나 젊은 모험가의 전설을 14권의 대형 필사본에 담은《함자나마Hamzanama》, 산스크리트어로 전해지는 동물들의 우화를 페르시아어로 번역하고 삽화를 그린《안와르 이 수하일리Anvar-i Suhayli》등에서는 강렬한 원색을 사용하며 인물의 측면을 보여주는 인도 고유의 화풍과 함께, 녹색과 푸른 색조의 자연 경관과 우아한 인물을 섬세하게 그리는 페르시아 화풍 그리고 음영과 투시도법, 북유럽풍의 사실적인 자연의 묘사가 두드러지는 유럽의 화풍 등 복합적인 모습을 보여주었다.

특히 악바르 치하에서 두드러지는 것은 유럽 화풍의 등장이라고 할 수 있다. 실크로드를 통해 남아시아에 이른 여행가들과 상인뿐 아니라 1498년 바스코 다 가마Vasco da Gama가 아프리카 희망봉을 돌아 인도에 도달하는 항로를 발견한 이후 수많은 유럽인이 무굴 제국을 찾았다. 이들 중 선교를 목적으로 진출한 예수회 신부들은 다양한 종교에 관심을 가지고 있던 악바르의 초청

🏛 라자 만 싱의 건축

라자 만 싱Raja Man Singh은 인도 라자스탄의 암베르(Amber: 현재 자이푸르 인근)를 다스리던 라자(raja: 왕)로 힌두 카차와하Kacchawaha 왕조를 이끌고 있었다. 카차와하 왕조는 라자스탄 등 아대륙 서북부를 다스리던 힌두 라즈푸트(Rajput: '왕의 아들') 왕조 중 무굴 제국에 가장 먼저 항복했으며, 라자 만 싱은 악바르와 결혼동맹을 맺으면서 정치적으로 매우 큰 권력을 휘두르게 되었다. 그는 악바르의 총애와 신임을 받으며 암베르와 북인도 각지에 많은 건축을 남겼는데, 특히 아그라 근처에 아버지를 위해 지은 고빈다 데바사원Govinda Deva Temple은 13세기 이후 북인도에 지어진 힌두사원 중 가장 규모가 큰 것으로 꼽힌다. 라자 만 싱이 이 사원을 지을 때 악바르도 후원했는데, 붉은 사암을 이용한 재료나 뾰족한 아치와 반원형 배럴 볼트barrel vault를 이용한 내부 설계, 그리고 높은 상부구조가 부재한 모습은 전통적인 힌두사원과 매우 동떨어져 무굴 제국 건축의 영향을 크게 받았음을 알 수 있다.

라자 만 싱은 또한 동북부 지역 총독으로 파견되어 복무하는 동안 많은 요새와 성곽을 짓기도 했는데, 이 역시 악바르 치하에 지어진 건축의 특성을 보여준다. 악바르의 명으로 비하르 지역을 정복한 후에는 자신이 힌두교도임에도 불구하고 파테푸르 시크리의 대모스크와 매우 유사한 대모스크를 지었다. 또한 동북부 지역의 총독관저를 지으면서 악바르의 궁전 다음으로 거대한 규모로 지었으며 요새 안의 힌두사원은 파테푸르 시크리에 지어진 취슈티 성인의 영묘와 매우 비슷한 모습으로 지었다. 이러한 건축은 아직 무굴 제국의 영향력이 미미했던 동북부 지방 벵골과 비하르에 제국의 존재를 부각시키는 역할을 했다. 악바르 치하 많은 귀족은 라사 만 싱과 같이 황제의 대리인으로 제국 각지에 다양한 건축을 남기면서 무굴 건축의 통일된 미학을 널리 퍼뜨리는 데 기여했다. 이는 단순히 수도의 건축을 반복 재생산하는 것이 아니라 지역과 정치적 상황에 걸맞게 변용하는 모습을 보여주고 있다.

라자 만싱 후원, 〈고빈드 데바 사원〉,
1590년경, 브린다반, 우타르프라데시

작자 미상, 〈처녀와 아이〉, 1590년경,
종이에 불투명 수채, 21.7X13.7cm, 샌디에이고 미술관
무굴 제국의 황제들은 마돈나에 대해 특별한 관심을 보였는데,
이는 처녀로서 잉태하여 몽골족의 선조가 된 세 쌍둥이를
낳은 몽골 공주의 전설과의 유사성 때문이었다.

으로 무굴 황실에도 출입했으며 이들이 들고온 성경이나 판화를 통해 당시 북유럽의 회화양식과 도상 등도 소개된 것으로 보인다. 악바르는 이러한 판화를 서화부Kitabkhana의 화원들에게 모사하도록 명령했는데, 이를 통해 투시도법이나 사실적인 자연의 표현, 옷감을 통해 양감을 표현하는 기술, 인체에 대한 표현 등도 소개되었다.

악바르 치하에서 만들어진 필사본 중에서 가장 방대한 양을 자랑하는 것은 역사적인 사건들을 통해 무굴 황제들의 계보와 왕권의 정당성을 강조한 필사본이었다. 페르시아나 중앙아시아의 필사본들과 달리 악바르 치하에서 만들어진 필사본들은 실제 사건과 현실에 대한 관심을 반영하며 이슬람 세계의 역사화 중 가장 뛰어난 예들로 꼽힌다. 칭기즈 칸의 일생을 다룬 《징기스나마Chengiz Nama》와 티무르의 이야기를 그린 《티무르나마Timurnama》, 이슬람의 역사를 서술한 《타리키 알피Tarikh-i Alfi》외에 바부르의 자서전을 그린 《바부르나마Baburnama》 등을 꼽을 수 있다. 이 중에서 대표적인 예로 악바르의 역사를 그린 《악바르나마Akbarnama》가 있다. 파테푸르 시크리 천도 후 악바르는 자신의 통치 기간까지 포함하는 무굴 제국의 역사를 집필하겠다는 의지로 번역국과 황실기록보관소를 설립하며 황실 어른들의 구술까지 기록하도록 했다. 이를 기반으로 가장 신임하던 역사학자 아불 파즐Abul Fazl에게 세계창조부터 악바르 재위 기간까지 네 권으로 이루어진 《악바르나마》를 저술하도록 명령했다. 아불 파즐은 이 중 두 권과 무굴 제국의 행정조직과 체계를 기록한 부록 《아이니 악바리Ain-i Akbari, 악바르의 조례條例》만을 완성했고 악바르의 후계자 살림에 의해 암살당했다.

《악바르나마》를 그린 필사본 중 황실용으로 제작된 예는 세 책冊 정도로 추

△ 미스키나와 부라, 〈치토르성의 공격〉

△ ▷ 툴시와 마다브, 〈파테푸르 시크리 건축을
점검하는 악바르〉

△ ▷ ▷ 작자미상, 〈코끼리 하와이를 탄 악바르〉,
모두 《악바르나마》, 1590~95, 종이에 불투명 수채,
약 33×19cm, 런던 빅토리아 · 앨버트 미술관
《악바르나마》의 회화는 대개 높은 수평선 아래 대각선 구도를
적절하게 활용해 박력감 넘치는 화면을 만들어내는데,
특히 화면을 뒤덮은 수많은 인물 중 악바르를 중심에 두거나
주변에 빈 공간을 만들어 이러한 소용돌이와는 동떨어진
고결한 모습으로 그리고 있다.

정되는데, 특히 악바르를 위해 제작된 것은 현재 빅토리아 · 앨버트박물관
에 소장되었으며 1585년경부터 작업을 시작한 것으로 여겨진다. 현재 남은
117장의 세밀화는 정복전쟁과 사냥, 정치적인 일화, 건물의 신축이나 종교
적인 일화 등 다양한 소재를 담고 있다. 이를 통해 악바르의 통치를 정당화
하며 그를 천명을 받은 군주로 나타내고 있는데, 승리하는 전장戰將이나 아
버지가 자식을 돌보듯이 백성을 살피는 군주 그리고 신의 도움으로 원하는
바를 이뤄내는 신실한 군주의 모습을 볼 수 있다. 즉 황제는 유일신과 매우
특별한 관계를 지닌 우월한 존재로 묘사되었는데, 이는 여타 이슬람 왕조에
서 군주를 신의 그림자로 간주했던 입장과 상당히 다른 모습을 보여준다.
회화적인 면에서《악바르나마》의 회화는 공동 작업이라는 한계와 많은 필사
본을 동시에 제작했던 서화부의 특성상 완성도가 떨어지는 것으로 평가받
고 있다. 그러나 화려한 색채, 생동감 넘치는 구도와 인물 표현으로 당시 힘
이 넘치던 제국의 분위기를 적절하게 반영했다고 할 수 있다.

| 자한기르 | 악바르의 뒤를 이어 왕위에 오른 자한기르는 통치 기간 중
아버지의 영묘 건축을 제외하고는 카슈미르나 라호르 근처의 별궁이나 정
원 등 주로 개인적인 취향을 반영하는 건축을 남겼다. 악바르의 영묘는 파
테푸르 시크리에서 10여 킬로미터 떨어진 시칸드라Sikandra에 지어졌는데 자
한기르의 자서전에 의하면 건축을 시작한 후 마음에 들지 않아 허물고 다시
짓도록 할 정도로 많은 관심을 기울였다고 한다. 차르바그의 한가운데 지어
진 악바르의 영묘는 중앙아시아 건축의 영향을 크게 받았던 이전 영묘와는

〈악바르의 묘〉, 1608-14, 시칸드라, 우타르프라데시
영묘는 5층으로 이루어졌으며 기단부를 이루는
1층의 정면에 거대한 이완형 입구를 볼 수 있다. 입구의
명문은 '해와 달과 같은 신의 빛이 넘치는 곳에 악바르의
영혼이 안식하기'를 기원하고 있다. 결국 악바르의
영묘는 웅장한 건축에도 불구하고 가장 위층, 지붕을
덮지 않은 옥상에 가묘를 설치하여 '해와 달'의 빛이
아크바르의 영혼을 비추도록 하였다.

매우 다른 모습이다. 즉 높은 돔을 올렸던 후마윤의 영묘와 비교해 악바르의 영묘는 길고 가는 기둥을 연이어 세운 회랑과 작은 돔을 올린 차트리 등이 조화를 이루는 정교한 모습으로, 파테푸르 시크리의 궁전 건축을 연상할 수 있다. 특히 상인방양식으로 지어진 5층 건물 중 마지막 두 층은 흰색 대리석으로 마감되어 수피 성인의 다르가와 유사한 모습이다. 이러한 영묘 건축은 '층층이 높은 궁전'으로 천국을 묘사한 코란의 내용을 시각화한 것으로 볼 수 있다.

자한기르는 왕자 시절부터 뛰어난 관찰력을 지녔으며 역사나 문학, 종교 등에 관심이 많았고 회화에 대한 감식안이 뛰어났다고 한다. 그래서 아버지에게 반역을 일으키고 스스로 왕임을 선포했던 동안에도 자신의 서화부를 운영했을 정도로 회화에 깊은 애착을 가지고 있었다. 공동 작업을 통해 역사서와 같은 대작을 주로 제작했던 악바르시대와 비교해 자한기르시대에는 대부분 화가 한 명이 그림을 처음부터 끝까지 완성시키는 방식으로 작업을 하였다고 알려져 있다. 이는 자한기르가 개인 화가의 솜씨를 구분할 정도로 식견이 높았으며 여러 서예작품과 회화를 주제별 또는 화가별로 모은 화집 muraqqa을 즐겨 본 데서 연유했다. 자한기르는 페르시아 회화부터 유럽회화까지 수집하여 이를 화집으로 묶었으며 중간중간에 동시대 무굴 제국 서예가와 화가들의 작품을 포함했다. 따라서 악바르시대에 만들어진 회화보다 훨씬 정적이며 단순한 구도를 지닌 회화가 주를 이루었으며 활동적인 장면이나 역사적 서술보다 보는 사람의 즐거움에 중점을 둔 모습을 볼 수 있다. 자한기르 역시 바부르와 마찬가지로 자서전을 남겼는데 현재 완전한 모습으로 남은 《자한기르나마Jahangirnama》는 없으나 여기에 포함되었으리라고 생각되는 회화를 여러 점 찾을 수 있다. 이 중에 자한기르의 생애와 관련된 장면 외에 자연이나 동식물을 사실적으로 묘사한 작품을 다수 찾을 수 있다. 다람쥐들을 그린 작품이나 공물로 선사받은 칠면조를 그린 작품 등이 알려

져 있는데, 이를 그린 화가들 역시 정확하면서도 장식적인 화훼화로 이름을 떨쳤다.

재위 말기에 이르러 자한기르는 아편에 중독되어 정치에 무관심한 모습을 보이면서 스스로를 다양한 모습으로 묘사한 초상화를 다수 주문한 것으로 보인다. 이러한 초상화에서 자한기르는 실제나 상상 속의 인물들과 함께 그려졌는데 〈샤 압바스Shah Abbas와 포옹하는 자한기르〉에서는 실제로는 서로 만난 적이 없는 사파비 제국의 황제 샤 압바스와 자한기르가 남아시아 아대륙을 밟고 선 모습을 그리고 있다. 이 외에도 '빈곤'을 피부가 검은 늙은이로 표현하는 등 추상적인 개념을 인물이나 동물로 표현하는 방식은 악바르 치하부터 전래된 유럽 회화의 도상에서 유래한 것으로 보이며, 날개 달린 천사나 사자와 양 등 기독교의 상징적인 회화의 영향을 찾아볼 수 있다.

| **샤 자 한** | 자한기르의 세 번째 아들로 1617년 아버지로부터 '세계의 왕'이라는 칭호를 부여받았던 샤 자한Shah Jahan이 재위했던 기간은 무굴 제국의 전성기로 꼽힌다. 샤 자한은 티무르의 후손이라는 계보를 매우 자랑스러워하며 북으로는 티무르의 본거지였던 발흐Balkh에서 남인도에 이르는 거대한 제국을 이루고자 꿈꾸었다. 기록에 의하면 샤 자한은 회화에 대해 매우 고급스러운 취향을 가지고 있었으나 강력한 왕권을 표출하는 데 집착했다고 한다. 결국 샤 자한대에는 회화보다 강력한 왕권과 권위를 표출할 수 있는 건축이 더 발달했다고 볼 수 있다.

샤 자한은 왕자 시절부터 수많은 정원과 궁전, 수피 성인의 영묘 등을 재건

▷ 만수르, 〈칠면조〉, 1612,
종이에 불투명 수채, 38×26cm,
런던 빅토리아 · 앨버트미술관
만수르는 깃털 하나하나까지 섬세한 필법으로
정교하게 그리면서 배경은 채색하지 않고
단순하게 남긴 화훼화로 이름을 떨쳤다.

▷▷ 아불 하산, 〈샤 압바스와 포옹하는 자한기르〉,
1615년경, 종이에 불투명 수채, 워싱턴DC 프리어갤러리

하고 후원한 것으로 알려졌다. 그러나 샤 자한의 건축 중 가장 유명한 것으로는 무엇보다 타지마할Taj Mahal을 꼽을 수 있다. 이는 샤 자한이 즉위하고 3년 만에 숨진 왕비 뭄타즈 마할Mumtaz Mahal을 위해 지은 영묘로, 당시에는 '빛나는 영묘Rauza-i Munavvara'라는 이름으로 알려져 있었다. 타지마할은 무굴 제국 건축의 정점으로 꼽히는데, 천국의 표현이나 다양한 양식적 요소 등을 보았을 때 일투트미시의 영묘에서부터 발전한 인도 이슬람 건축의 완성작이라고 할 수 있다. 샤 자한은 타지마할의 설계, 부지와 재료 구입, 건설 등에 직접 관여한 것으로 알려져 있는데 실제로 1666년 사후 자신도 이곳에 안장되었다.

타지마할은 다른 무굴 제국의 영묘와 마찬가지로 커다란 입구를 통과하여 바둑판 모양의 수로가 가로지르는 차르바그에 지어졌다. 그러나 차르바그 한가운데에 지어졌던 다른 영묘들과 달리 타지마할은 정원 끝에 지어져 아그라 중심부를 흐르는 야무나 강변에 맞닿아 있다. 최근 발굴 결과에 따르면

🕌 무굴 제국 여성들의 건축 후원

무굴 제국의 왕비나 공주 등 상류층 여성들은 폐쇄적인 환경에도 많은 건축을 후원하며 문화적으로 큰 영향력을 끼쳤다. 특히 잘 알려진 여성 후원자로는 자한기르의 스무 번째 왕비를 들 수 있다. 메헤르 운니싸Mehr-Un-Nisaa는 페르시아 출신의 과부로 아버지, 오빠와 함께 무굴 제국에 이주했다가 1611년 자한기르와 결혼한 후 누르 마할(Nur Mahal: '궁전의 빛')과 누르 자한(Nur Jahan: '세계의 빛')이라는 칭호를 연달아 받으면서 자한기르의 극진한 총애를 받았다. 1622년 이후 누르 자한은 스스로의 이름으로 주화를 찍고 칙령을 반포할 정도로 막강한 권력을 휘둘렀으며 아버지와 오빠 역시 자한기르 치하에서 재상의 지위에 오르기도 하였다.

누르 자한이 후원한 건축으로는 아그라나 라호르의 거대한 세라이나 정원 외에 어머니와 아버지 이티마드 우드 다울라Itimad-ul-Daula를 위해 지은 영묘를 들 수 있다. 아그라 강변의 영묘는 작은 규모이지만 다른 무굴 제국의 영묘와 마찬가지로 차르바그 한가운데 지어졌으며, 네 귀퉁이에 팔각형의 탑이 있는 2층 건물로 악바르의 시칸드라 영묘를 축소한 듯하다. 중앙의 석관이 안치된 방을 둘러싸고 지어진 여덟 개의 방은 천국을 상징하며, 2층은 잘리를 통해 빛이 내부로 쏟아져 들어오게 했음을 볼 수 있다. 외벽이나 바닥 그리고 내벽 아랫 부분에는 대리석에 다양한 색채의 석재나 준보석을 상감해 장식했는데, 피에트라 두라pietra dura라 불리기도 하는 이 기술은 무굴 건축의 대표적인 장식기술이었다. 이티마드 우드 다울라의 영묘는 피에트라 두라 외에도 내부를 화려한 벽화로 장식했는데, 특히 술병이나 꽃, 꽃병, 사이프러스 나무 등은 페르시아 문학에서 쉽게 볼 수 있는 천국의 상징적인 도상이었다.

△▷ 누르 자한 후원,
〈이티마드 우드 다울라의 묘〉, 1626-27, 아그라
▷ 〈이티마드 우드 다울라의 내부 장식〉

〈타지마할〉 (Taj Mahal 또는 빛나는 영묘), 1631-48, 아그라

야무나 강 건너편에 똑같은 크기의 정원이 조성되었음을 알 수 있는데, 야무나 강 양편으로 조성된 정원을 고려한다면 타지마할 역시 다른 영묘와 마찬가지로 차르바그 한 가운데 지어졌음을 알 수 있다. 야무나 강의 범람을 피하기 위해 영묘 아래에도 막대한 규모의 하부공사를 했으며, 정원의 분수와 수로의 용수는 야무나 강의 물을 보급하도록 펌프시설을 설치했다. 영묘의 좌우에는 똑같은 모양의 건축물 두 개가 지어져 있다. 붉은색과 흰색을 조화롭게 섞어 장식한 건축 중 서쪽의 건물은 모스크이며, 동쪽의 건물은 이와 균형을 맞추기 위해 지어진 건물이었다고 한다.

거대한 규모의 영묘는 전체가 흰색 대리석으로 마감되어 햇빛에 반사되는 찬란한 빛이 마치 신의 존재를 알려주는 듯하다. 정방형의 건물은 높은 기단 위에 세워졌으며 기단의 네 귀퉁이에 가느다란 미나렛을 세운 깃이 영묘로서는 매우 특징적이라 할 수 있다. 영묘 사면을 동일하게 만듦으로써 대칭의 미를 살렸으며 높은 돔은 이중으로 올려 건물 내부도 뛰어난 비례를 지키고 있다. 이러한 모습은 마치 최후의 심판이 이뤄지는 날 유일신이 앉아 심판을 내리는 천국의 옥좌를 상상한 모습과 매우 유사하다고 한다.

이 외에도 영묘건축에서 두드러지는 것은 장식적인 요소들이다. 우선, 영묘

〈뭄타즈 마할의 석관〉, 타지마할
다양한 석재를 피에트라 듀라 기법으로 이용한 벽면 장식과
달리 뭄타즈와 샤 자한의 석관은 루비와 청금석, 오닉스 등 보
석으로 장식하였으며 하나의 꽃을 표현하는데 40개에
가까운 보석 조각을 사용하였을 정도로 정교한 모습이다.

외벽과 내벽, 그리고 중앙의 석관까지 뒤덮은 꽃 장식을 꼽을 수 있는데 이
는 부조뿐 아니라 이티마드 우드 다울라의 영묘에서 보았던 피에트라 듀라
의 기법을 활용해 더욱 정교하게 표현했다. 특히 뭄타즈 마할과 샤 자한이
안치된 석관의 상감은 보석을 이용해 정교함의 극치를 보여준다. 외벽을 장
식한 수선화와 장미, 국화 능 다양한 꽃을 조각한 부조들은 장식적인 기능
뿐 아니라 상징성도 지니고 있는 것으로 알려져 있는데, 서로 다른 꽃과 잎
이 한 줄기에서 자라나는 식물의 표현을 통해 천지를 창조한 유일신의 권능
을 표출하고 있다는 것이다.

학자들은 타지마할을 장식한 명문에서도 많은 의미를 찾아내었다. 타지마
할의 입구 및 영묘에 조각된 명문들은 모두 코란에서 발췌된 내용으로, 쉬라
즈 출신의 서예가 압드 알 하크Abd al-Haqq가 쓴 것으로 알려져 있다. 특히 코
란에서도 최후의 심판에 대한 내용은 모두 포함하고 있으며, 믿는 자들을 천
국으로 불러들이는 유일신의 목소리를 강조하고 있다. 이와 같은 명문의 내
용과 장식 그리고 영묘 자체의 색과 모양으로 인해 학자들은 샤 자한이 처음
부터 왕비뿐 아니라 자신을 위해 이를 지었다고 주장하기도 한다. 즉 '천국'
에 있는 유일신 알라의 옥좌에 자신의 마지막 거처를 안치함으로써 신권에
버금가는 왕권의 강력함을 보여주고자 했다는 것이다.

타지마할을 짓는 동안 아그라에 한동안 머물렀던 샤 자한은 1639년 왕실
행사에 적합한 장소가 부족하다는 이유를 들어 텔리에 새 수도를 짓도록
명령하고 1648년에 천도했다. 이전 술탄 왕조나 무굴 제국 초기의 궁전 대
신 샤 자한은 야무나 강변에 새로운 도시를 지었으며 이를 샤자하나바드
Shahjahanabad, 즉 샤 자한의 도시라고 칭했다. 샤자하나바드는 웅장한 성곽으
로 둘러싸였으며 출입을 위해 14개의 성문을 축조했다. 이 도시의 중심부
는 샤 자한의 왕궁인 붉은 성Lal Qila이었으며, 붉은 성에서 샤자하나바드의
대모스크, 즉 자마 마스지드Jama Masjid까지 이어지는 바자르도 함께 조성하
여 의식과 행진 때 이용했다. 현재 이 거리는 텔리에서 가장 번화한 거리 중
하나인 찬드니 촉Chandni Chowk으로, 당시에는 길을 따라 중앙에 운하가 흘렀
으며 길 양편으로 내명부와 귀족들이 많은 모스크와 정원, 대저택을 지었다
고 알려져 있다.

랄 킬라 내에서 샤 자한의 궁전은 모두 야무나 강에 접해 지어졌으며, 현재
까지 남은 건축물 중에는 공식접견실 디완이 암Diwan-i Amm을 꼽을 수 있다.
40개의 붉은 사암 기둥을 세운 공식접견실은 사파비 왕조의 '치힐 수툰Chihil
Sutun: 40개의 기둥이 있는 전당', 즉 세계를 다스리는 황제의 접견실을 무굴 황
제에게 걸맞게 재현한 것이라 할 수 있다. 치힐 수툰의 내부에는 둥근 지붕
을 가진 대리석 옥좌가 있으며, 옥좌 뒤에 오르페우스Orpheus가 류트를 연주
하는 모습이 상감된 이탈리아산 대리석 장식판을 볼 수 있다. 그러나 당시

무굴인들은 오르페우스라는 의미보다 이슬람 세계에서 정의로운 왕으로 모든 동식물마저 이에 복종했다는 솔로몬의 모습으로 이를 이해했던 것 같다. 샤자하나바드의 가장 안쪽에 있는 황제의 거처는 야무나 강과 평행하게 지어졌으며, 처소 전체를 가로질러 '천국의 운하'가 흐르도록 설계되었다. 샤자한의 거처는 모두 흰색 대리석으로 마감했으며 기둥과 천정 등을 금과 은으로 도금하고 귀한 보석으로 상감을 했던 것으로 알려져 있다. 대리석 명문에 의하면 샤 자한은 이곳을 '천국' 그 자체로 여겼다고 한다.

델리에서 오늘날까지 가장 거대한 모스크이자 금요 모스크로 이용되고 있는 자마 마스지드는 1650년에서 56년 사이에 지어진 것으로 알려졌다. 높은 기단 위에 지어진 모스크는 파테푸르 시크리의 대모스크를 연상시키며 세계를 다스리는 왕의 강력한 권위를 보여주고 있다. 세 개의 흰색 대리석 돔과 높은 미나렛, 거대한 이완 그리고 넓은 중정을 둘러싼 회랑 기둥들의 규

△▷ 〈이완이 치힐 수툰〉(Iwan-i Chihil Sutun: 'Hall of 40 Pillars'),
'랄 킬라(Lal Qila: 붉은 성Red Fort)',
샤자하나바드, 1639–48, 델리

▷ 〈샤 자한의 거처〉, 샤자하나바드, 1639–48, 델리

〈자마 마스지드〉, 1650-56, 델리

발찬드, 《파드샤나마》 중 〈왕자의 결혼선물을 받는 샤 자한〉, 1635년경,
종이에 불투명 수채, 34×23.4cm, 영국 원저궁

칙적이고 반복적인 표현은 무굴 제국 모스크 건축의 정점을 보여준다. 특히 붉은색과 흰색을 적절하게 섞어 장식한 모습과 크고 작은 차트리를 배치한 모습에서는 인도 이슬람 건축의 묘미를 찾아볼 수 있다. 많은 모스크를 후원했던 샤 자한은 이를 통해 정통 이슬람의 수호자로서 권위를 찾고자 했다. 그러나 자마 마스지드의 정면 명문은 페르시아어로 모스크의 장엄함과 샤 자한의 업적을 칭송하며 유일신만큼이나 샤 자한의 권위를 부각시키는 역할을 하고 있다. 샤 자한의 후원으로 만들어진 회화 역시 건축과 마찬가지로 위계적이며 권위적인 모습과 신권에 근접한 왕권을 그리고 있다고 볼 수 있다. 당시의 회화는 주로 초상화 중심으로 제작되었으며, 다양한 앨범에 남겨진 작품을 통해 알려져 있다. 이러한 앨범에 그려진 샤 자한의 모습은 항상 측면을 그리면서 늘어서도 주름살 한 점 없는 완벽한 인간으로 표현하고 있다. 자서전이나 사실적인 역사를 남긴 선대들과 달리 샤 자한은 매우 공식적인 전기를 주문하여 황제의 역사라 불리는 《파드샤나마Padshahnama》가 지어졌다. 이는 샤 자한의 일상을 기록하고 있으나 어떤 면에서도 샤 자한의 사적인 모습이나 개인적인 일화를 반영하지 않고 있다. 오히려 공식적인 일정과 의례를 통해 볼 수 있는 황제의 모습으로만 샤 자한을 묘사하고 있으며 위계적이며 권위적인 표현은 공식 접견 장면뿐 아니라 사냥이나 결혼, 순례와 같이 풍경을 배경으로 하는 장면에서도 두드러지는 것을 볼 수 있다. 그리하여 샤 자한 대의 회화는 악바르시대의 생동감이나 자한기르시대의 회화에서 볼 수 있었던 정교함과 사실적인 표현을 잃는 대신 마치 보석처럼 고급스러우며 화려한 모습으로 점차 변화했다.

| 아우랑제브 | 무리한 영토 확장에 따른 국경지대의 혼란과 재정적 문제는 샤 자한 말기부터 무굴 제국에 큰 걸림돌로 작용하기 시작했다. 이때 아버지 샤 자한을 유폐시키고 왕위에 오른 아우랑제브Aurangzeb: 1658-1707 재위는 실질적으로 무굴 제국 최후의 황제였다. 그는 어렸을 때부터 독실한 무슬림으로 왕위에 오른 후에는 음악이나 회화 등 예술에 대한 후원도 끊고 코란을 암송하는 등 정통 이슬람에 몰입했다. 그리하여 요새와 성곽 건축 외에 주로 모스크 건축

〈비비카 막바라〉, 1661년경, 아우랑가바드, 마하라슈트라

을 남겼으며, 현재 남아시아 아대륙에서 가장 큰 모스크인 라호르의 바드샤히 모스크Badshahi Mosque나 샤자하나바드의 왕실 모스크인 모티 마스지드Moti Masjid 등을 지었다.

모스크 외에 아우랑제브의 건축으로 유명한 예는 남인도 정벌을 위해 천도했던 데칸 고원의 도시 아우랑가바드Aurangabad에 남아 있다. 아우랑제브는 왕위에 오른 후 오랜 기간 함께 했던 왕비가 죽자 이를 위한 영묘를 짓도록 명령했다. 왕비의 무덤이라는 의미의 비비카 막바라Bibika Maqbara는 후마윤의 묘에서 악바르의 영묘, 타지마할에 이르기까지 정원에 지은 무굴 제국의 거대 영묘의 전통을 마지막으로 보여주는 예로 꼽힌다. 차르바그의 한가운데 지어진 영묘는 타지마할과 외형상 매우 유사한 모습을 보이는데, 타지마할을 설계했던 건축가의 아들이 설계한 데에서 그 원인을 찾을 수 있을 것이다. 그러나 비비카 막바라는 타지마할 크기의 ½에 불과하며, 전체적인 균형보다 수직성을 강조한 모습이다. 장식의 경우 내부에는 대리석을 사용했으나 외부는 이전보다 저렴한 재료를 사용해 대리석 대신 스터코를 바른 후 광택을 내었으며, 많은 공을 들여야 하는 상감 대신에 조각으로 외벽을 장식했다. 왕비를 위한 영묘를 지은 후 정작 아우랑제브 자신은 선지자 무함마드와 마찬가지로 간소한 무덤에 묻히기를 소망했다. 그래서 아우랑제브는 근처 이슬람 성인의 무덤 곁에 안치되었으며, 작은 석관 위에 흙을 덮어 풀이 자라도록 했다.

아우랑제브가 아우랑가바드로 천도한 이후 델리와 아그라의 화가들은 북인도의 권력 공백을 틈타 성장한 지방 왕조들의 궁전으로 옮겨 활동하게 되었다. 이는 필사본 제작에 대한 황제의 후원이 잦아들고 서화부를 축소하면서 새로운 일자리를 찾기 위해 피할 수 없는 일이었다. 이와 같이 무굴 제국의 약화에 불구하고 많은 화가들이 이동하면서 무굴 회화양식은 오히려 인도 아대륙에 확산되며 근대로 접어들게 되었다.

왕자들의 미술 : 라즈푸트 건축과 회화

라자 만 싱 재건, 〈암베르성〉, 1590년대 이후, 라자스탄

〈하와 마할〉, 1799, 자이푸르

라즈푸트는 '왕의 아들'이라는 의미로, 현재 인도 서북부와 중북부 지역을 다스리던 왕조들을 일컫는다. 라즈푸트 왕조들은 대개 결혼동맹 또는 정복으로 무굴 제국에 복속되었으나 라즈푸트 특유의 건축과 회화 전통을 지키며 새로운 문화의 영향을 흡수하는 모습을 보였다. 대표적인 라즈푸트 왕조로는 암베르Amber와 자이푸르Jaipur를 수도로 삼은 카차와하Kacchawaha 왕조, 치토르Chittor와 우다이푸르Udaipur의 시소디아Sisodia 왕조, 조드푸르Jodhpur의 라토르Rathor 왕조 등을 꼽을 수 있다. 18세기 이후에는 히말라야 산록Pahari의 왕조들도 다수 부상하였는데, 캉그라Kangra나 비카네르Bikaner, 키샨가르Kishangarh, 분디Bundi, 바소흘리Basohli 등이 있다.

인도 서북부의 관광명소로 손꼽히는 라자스탄의 산성山城들은 대개 이러한 왕조들이 지은 요새 겸 궁전이었다. 암베르 성에서 볼 수 있듯이 산꼭대기에 방어적인 성격이 강한 거대한 성곽을 두른 후 높은 첨탑과 정자로 장식한 모습을 볼 수 있다. 내부에는 미로와 같이 복도가 이어지며 방으로 둘러싸인 마당들을 배치하는 것이 일반적인데, 폐쇄적이면서 비밀스러운 구조는 왕조 간 전쟁이 잦았던 배경에서 그 원인을 찾을 수 있다. 그러나 무굴 제국의 지배가 시작된 후, 대부분의 라즈푸트 왕조들은 무굴 건축의 미학을 받아들이면서 붉은 사암과 대리석, 그리고 차자와 차트리 등 인도-이슬람 건축에서 흔히 볼 수 있는 건축적 요소들을 자유롭게 사용한 궁전 건축을 선보였다. 예를 들어 아우랑제브 사후 무굴 제국의 세력이 약화됨에 따라 카차와하 왕조의 사와이 자이 싱Sawai Jai Singh은 암베르에서 10여 킬로미터 떨어진 곳에 새로운 수도를 지어 자신의 이름을 따라 자이푸르Jaipur라 명명하였다. 천문학자로 이름난 자이 싱은 고대의 산스크리트 경전에 기반을 두고 격자형으로 도시를 계획했으며, 붉은 사암을 많이 쓰던 무굴 건축을 연상시키도록 왕궁을 지었다. 이와 함께 자이싱의 근대적 관심을 반영하는 천문 관측소, 그리고 내명부zenana가 모습을 드러내지 않고 축제나 행렬을 구경할 수 있도록 수많은 창문을 열어서 지은 하와 마할Hawa Mahal 등을 꼽을 수 있다.

라즈푸트 회화는 인도 서부의 회화 전통을 이어받아 제작되었다. 대표적인 예로 오랜 기간 무굴 황실에 인질로 지냈던 시소디아 왕조의 자갓 싱이 즉위하여 후원한 《라마야나》이다. 이는 궁전화가 사힙 딘을 중심으로 시소디아 왕실 화원에서 제작한 작품으로, 세로가 긴 무굴 필사본의 형식을 배제하고 가로가 긴 전통적인 인도 서부 양식 회화의 형식을 도입하였다. 특히 얇고 평면적인 배경이나 붉은 색, 검은 색 등의 강렬한 원색, 큰 눈과 잘록한 허리, 화려한 직물 문양이 강조된 인물 등의 모습에서 《차우라판차시카》 등의 전통적 회화를 연상할 수 있다. 또한 《라마야나》의 삽화들은 인도의 전통적인 회화 및 조각에서 사용한 이시동도법을 사용하여 무굴 회화의 표현방식과 뚜렷한 차이를 보였다.

《라마야나》나 《바가바트 푸라나Bhagavat Purana》와 같은 힌두 경전 외에 라즈푸

트 회화의 소재로 널리 제작된 것은 라가말라ragamala였다. 이는 인도 전통음악에 표현되는 감정rasa들을 짧은 산스크리트어 시와 회화로 표현하여 묶은 것으로, 각 감정들을 연인들 사이의 다양한 상황이나 시간, 배경으로 그린 것이었다. 춤추고 노래하는 크리슈나를 통해 봄날의 즐거움을 그린 〈바산타 라기니Vasanta Ragini〉, 새벽녘 연인을 두고 떠나야 하는 이별의 아쉬움을 그린 〈랄리타 라기니Lalita Ragini〉 등 지역과 후원자에 따라 다양한 작품들이 그려진 것을 볼 수 있다.

라즈푸트 회화는 1700년대부터 200여 년간 전성기를 누렸으나, 아직 문헌기록이나 제작지, 작가와 후원자 등에 대한 연구가 충분히 이루어지지 않고 있다. 다만 18세기 중반에 이르러 파하리 회화가 매우 세련된 양식으로 발달하였는데, 캉그라 지방에서 가장 먼저 선보이기 시작한 이 양식은 당시 무굴제국의 필사본 전통과 비교될 정도로 정밀한 자연의 묘사와 아름다운 색채를 자랑한다. 특히 유부녀였던 라다Radha와 크리슈나의 사랑은 극적인 내용으로 인해 많이 그려졌는데, 이 둘의 사랑은 모든 역경을 극복하고 신과의 합일습—을 갈망하는 열정과 동일시되었다. 꽃이 만발하고 냇물이 흐르는 초록 숲에서 사랑을 나누는 두 인물은 유려한 필체와 부드러운 색조로 표현되었으며, 당시 후원자들 중 열렬한 크리슈나 신봉자들이 이와 같은 회화를 주문했던 것으로 여겨진다.

▷ 사힙딘 감독, 자갓 싱후원,
〈인드라의 수레를 받는 라마〉,
《라마야나》의 6권, 1658

▷ 〈바산타 라기니〉, 《라가말라》,
17세기 초, 암베르, 24,9×20cm,
뉴욕 메트로폴리탄 박물관

▷▷ 〈라다와 크리슈나〉, 1785년경,
캉그라, 런던 빅토리아 · 앨버트박물관

2 청 제국의 미술(1644-1912)

누르하치努爾哈赤 1559-1626의 영도하에 만주족은 청나라를 세우고 1644년에는 북경에 진군해 명을 무너뜨린다. 만주 정권은 통치를 공고히 하기 위해 한편으로는 반청 세력을 진압하고, 또 한편으로는 한화정책漢化政策을 추진해 한족을 회유했다. 그 결과 청나라는 18세기로 접어들면서는 사회의 안정과 경제의 부흥에 힘입어 거대한 제국으로서 번영과 태평성대를 구가했다.

제국의 중심 : 북경

북경은 오래전부터 요, 금, 원 등 여러 왕조의 도읍이었다. 그러나 명대에 들어와서야 본격적으로 정치적이며 문화적인 중심지로 자리 잡게 되었다. 원을 멸망시키고 들어선 명은 처음에는 남경을 도읍으로 삼았다. 그러나 세 번째 황제인 영락제가 수도를 북쪽으로 옮기기로 결정했다. 오늘날의 북경은 명대에 황궁을 포함한 도시로서의 윤곽이 잡힌 셈이다. 별자리의 배치를 고려한 천문 지식과 지리적인 길흉을 염두에 둔 풍수를 곁들여 도시를 구획하고 주요 건물을 배치했다. 마치 하늘의 세상을 지상에 재현하려 한 것으로 볼 수 있다.

북경은 남쪽의 외성과 북쪽의 내성으로 나뉜다. 내성으로 둘러싸인 곳에 높은 벽으로 둘러싸인 황궁이 자리 잡고 있다. 황궁은 자금성紫禁城이라고 불리는데 하늘의 명을 받아 세상을 다스리는 천자天子인 황제가 사는 궁궐이다. 자금성은 마치 천제天帝가 거처하는 하늘의 중심에 해당하는 북극성의 자미원紫薇垣과 같으며 황제의 처소를 가리키는 궁금宮禁이라는 뜻과 합쳐진 명칭이다.

〈북경의 도시 구획 평면도〉
청대에 북경은 신분에 따라 주거지가 분리되었다. 내성은 팔기군을 비롯한 만주족이 차지했고, 외성은 한족이 살면서 상업활동을 했다. 내성은 정부가 자리 잡은 곳이기도 했는데, 폭 2미터에 최고 높이 5미터에 달하는 높은 벽으로 둘러싸여 있었으며 전체 둘레는 13킬로미터에 달했다.

황제의 공간 : 자금성

자금성이야말로 북경의 핵심이었다. 20만 평이 넘는 면적을 차지하는 거대한 황궁에는 금빛으로 번쩍이는 기와지붕을 한 수많은 건물과 1만 개 이상의 방이 있었다. 그 속에 황실이 자리 잡

△ 〈위에서 내려다 본 자금성〉
자금성은 세계에서 가장 큰 궁궐인데, 무한한 절대
권력을 시각적으로 과시하는 독특하고 신비한 장소다.
오늘날에는 중국 미술품을 소장하고 전시하는
고궁박물원으로 바뀌었다.

△▷ 〈자금성 전경〉
건물 앞에 펼쳐지는 뜰에는 나무가 없고 바닥은 벽돌로
덮여 있는데 황제를 안전하게 보호하기 위한 것이라고
한다. 또한 높은 담과 좁은 통로는 마치 미로와도 같아서
황제의 거처를 더욱 은밀하게 만들어준다.

고 있었기에 출입이 엄격하게 통제되었다. 도시 속 또 하나의 도시였던 셈
이다. 대칭적인 평면 구성을 하고 있는 자금성은 남북을 가로지는 축을 기준
으로 주요 건물들이 배치되었다. 자금성은 대칭과 균형을 이룬 배치뿐 아니
라 건물의 형태와 색조에서도 일사불란함을 보여주며, 우주의 조화를 관장
하는 천자인 황제의 거처임을 상징했다. 가늠할 수 없는 거대한 규모를 자
랑하는 동시에 지극한 세련됨을 자랑한다. 건물을 구성하는 목재는 물론 기
와 한 장, 벽돌 하나까지 값비싼 재료를 사용했기에 서민문화와는 뚜렷하
게 구분된다.

자금성의 은밀한 내부를 살펴보기 위해 남쪽에서부터 들어가보자. 황성의
입구에 해당하는 천안문天安門은 다섯 개의 대문으로 이루어져 있다. 이후
단문端門을 지나 디근자 모양으로 생긴 오문五門에 도착한다. 이 문이 자금
성의 입구다. 여기를 지나면 넓은 광장이 펼쳐지고 태화문을 한 번 더 지나
면 태화전太和殿을 만난다. 자금성 내에서 가장 크고 화려한 건물인 이곳에
서는 황제의 즉위식이나 혼례식과 같은 중요한 행사가 거행되었다. 그 밖에
도 새해를 축하하거나 과거시험의 급제자 발표, 군대의 출정식 같은 공식 행
사가 이곳에서 성대하게 열렸다.

태화전 뒤로는 황제가 집무를 보는 중화전中和殿과 보화전保和殿이 나오고,
건청문을 지나면 내정內庭에 해당하는 황제와 황족들의 생활공간이 이어진
다. 건청궁乾淸宮에는 황제가 여가시간에 즐길 수 있도록 골동품과 서책을
보관했고, 왕위 계승자의 이름을 적은 문서를 감춰두기도 했다. 황후를 위한
전각으로는 교태전交泰殿이 있다. 이곳에서는 황후가 머물면서 손님들을 만
나고 여러 가지 활동을 벌였다. 웅장하면서도 한편으로는 삭막한 자금성에

△ 〈태화전 내부〉
태화전 내부의 가운데에는 황제를 위한 자리가 마련되어
있는데, 7단의 층계 위에 화려한 용상이 놓이고 천장에는
화려한 닫집을 장식했다.

△ ▷ 〈태화전〉
자금성의 가장 중요한 건물로 중앙을 차지한다. 3단의
흰색 대리석 기단 위에 자리잡은 태화전은 정면 넓이
약 64미터에 높이가 27미터인 거대한 건물이다.

도 어화원御花園이라는 작은 정원을 뒤쪽에 꾸며놓았다. 키 큰 나무와 괴석
을 배치해 자연을 벗하며 휴식을 취할 수 있도록 해준다.

궁중의 정통화파

청나라 초기에는 이상적 취향의 문인화풍이 궁정을 중심으로 발달했다. 이
미 명나라 말엽부터 전통의 흐름에 몸을 맡기고 일상생활에서 일정한 거리
를 유지하려는 남종화가 커다란 호소력을 지니며 유행했다. 이것은 청나라
초기 보수적인 정권의 분위기와도 일치하면서 궁중에서도 크게 상찬되었으
며, 점차 화원화풍의 주류로서 자리를 잡아 갔다. 초창기의 만주 정권에게
고전적 전통의 수용은 자신들의 중국 지배에 대한 문화적 정통성을 부여하
는 것이기도 했다.

특히 동기창의 서예와 남종화론은 청대까지 영향력을 발휘해, 건륭제 같은
황제들은 동기창의 작품을 소중히 여겼다. 이렇게 동기창이 강조했던 남종
화풍이 궁정에서 주된 흐름으로 자리를 잡으면서 정통화파正統畵派를 형성
했다. 이들 정통파는 동기창의 이론을 신봉해 과거 대가들을 본받는 복고주
의에 기반하고 송원화의 고전적 양식을 기초로 해 자신들의 학식과 취향을
표현했다. 특히 산수화에서 동원, 거연을 비롯해 원사대가의 화법을 모범으
로 삼아 이를 집대성하는 데 주력했다.

| **사왕오운** | 청 초 정통화파의 대표적 인물로는 왕시민王時敏, 왕감王鑑,
왕휘王翬, 왕원기王原祁, 운수평惲壽平, 오력吳歷이 있다. 이들 여섯 명을 함께
'사왕오운四王吳惲'이라 부르기도 한다. 이들 중 왕시민과 왕감은 명의 관리
였으며 청조에는 출사하지 않고 은거해 유민화가로서 지낸 반면, 그 아래 세

왕시민, 〈선산누각도〉, 1665, 종이에 먹,
133.2×63.3cm, 베이징 고궁박물원
왕시민이 74세 되던 해에 그린 작품이다. 완만한 곡선으로
산 모습을 그리고 그 안에 동그란 바위를 중첩시킨 것은
황공망의 화풍인데, 근경에 복잡하게 자리 잡은 나무는
왕몽의 요소이기도 하다. 오위업(吳偉業, 1609-1671)이
그림에 적은 글에서도 황공망의 핵심을 담아냈다고 평하고 있다.

대에 속하는 왕휘와 왕원기는 청의 관료가 된 점에서 대조적이다.

이들 사왕오운은 청대 화단에 정통의 지위를 차지했고 후대에 영향이 지대
했다. 그러나 사왕 이후 정통파는 완만한 발전을 거치면서 참신한 독창성보
다는 안전한 전형에 안주했고, 수많은 추종자가 생겨나면서 질적인 저하와
매너리즘에 빠지기도 했다. 특히 《개자원화전芥子園畵傳》의 등장에서 잘 알
수 있듯 후대로 갈수록 외형적 유사함을 기계적으로 따르는 것으로 변질되
어 문인화의 기본 방향에서 벗어나게 되었다.

| **왕시민과 왕감** | 사왕 중 가장 나이가 많아서 수장격인 왕시민1592-
1680은 집안에 수장되어 내려오던 많은 서화를 접하며 그림을 익혔고, 조부
의 친구였던 동기창에게서 예술적 감화를 받아 각고의 노력으로 전통을 따
랐다. 그의 작품으로 전해지는 〈소중현대첩小中現大帖〉은 고대 명화들을 하
나하나씩 그대로 모사하면서 익힌 작품인데 치열했던 수련 과정을 알 수 있
다. 왕시민은 원사대가로부터 많은 영향을 받았는데 특히 양식 면에서는 황
공망의 필법을 따랐다. 그는 능숙한 붓놀림으로 운치 있는 풍경을 펼쳐 보였
는데, 〈선산누각도仙山樓閣圖〉에서는 무르익은 필법이 잘 드러난다. 산봉우
리, 바위, 나무 등 산수를 구성하는 요소들이 빼곡하게 차 있는 구도이며, 화
면 전체를 일정한 색조를 유지하는 부드러운 먹으로 처리해 짜임새 있는 그
림이 되었다. 때로는 젖은 붓질로 때로는 마른 붓질로 적절하게 경물을 묘사
해 차분한 가운데 생동감이 넘친다. 둥글둥글하고 평탄한 산세는 보는 사람
의 마음을 편안하게 해준다.

왕감1598-1677은 명대의 유명한 문인 왕세정王世貞의 손자이며 왕시민과
먼 친척이었다. 두 사람은 자주 만나 그림에 대해서 의견을 나누었다. 왕시
민처럼 왕감 역시 동기창의 훈도를 받았으며 오대의 동원, 거연과 원사대가
중 왕몽을 따랐고 청록산수에도 뛰어났다.

| **왕원기** | 왕원기1642-1715는 왕시민의 손자였으며 과거시험을 치르고
관직에 나아갔다. 그는 왕실에서 일하면서 강희제의 눈에 띄어 궁정 내의 서
화 감정과 《패문재서화보佩文齋書畵譜》를 편찬하는 일을 맡았고, 강희제의
만수무강을 기원하는 〈만수성진도萬壽盛典圖〉의 제작을 지휘했다. 이러한
활약으로 그는 높은 관직에 이르게 되었고 궁정에서 큰 영향력을 행사했다.
그는 상고주의에 입각해 회화 이론을 정리하기도 했다.

왕원기의 산수화는 거칠고 메마른 느낌을 주는 것 같지만 자세히 살펴보면
먹과 색을 교묘하게 조화시켜 담백한 인상을 준다. 〈도원도桃園圖〉를 보면
단단해 보이는 바위가 이리저리 쌓이면서 구릉과 산을 이루고, 그 사이로 흰
구름이 감도는 가운데 넓은 강과 훤칠한 나무가 자리를 잡고 있다. 옅은 먹

▷ 왕원기, 〈도원도〉, 1706, 종이에 색,
82.6×47.7cm, 베이징 고궁박물원
왕원기는 황공망, 예찬 등의 풍을 좋아했다.
이 작품에는 산과 바위의 율동적인 형태와 메마른
붓질이 적극적으로 사용되었다. 자신이 직접
그림에 적은 글에 따르면 당나라 시인 왕유(王維)의
글에서 받은 감흥을 조맹부의 필법을 빌어
표현했다고 한다. 꽉 짜인 구도와 시원한 여백이
효과적으로 대조를 이룬다.

▷▷ 왕휘, 〈구화수색도〉, 1703, 종이에 먹
133.5×57.5cm, 베이징 고궁박물원
당나라 시인 이백(李白)의 〈여산의 오로봉을
바라보며(望廬山五老峰)〉라는 시에서 "구강의
아름다운 곳을 모두 모아 놓았네. 내가 장차 여기서
구름 사이 소나무 있는 곳에 머무르겠네(九江秀色可
攬結 吾將此地巢雲松)."라는 구절을 구화(九華)라는
산으로 살짝 바꾸어 썼다.

을 적극적으로 사용하면서도 갈색과 녹색을 적절하게 칠해서 산뜻한 분위기를 전해준다.

| 왕휘 | 왕휘1632-1717는 직업화가의 집안에서 태어났으며 어려서부터 옛 그림의 임모에 뛰어났는데, 왕감이 그의 재능을 발견해 제자로 삼고 왕시민에게도 소개해주었다. 그는 옛 대가들의 작품을 두루 배웠는데, 산수화에서 북송대의 장대한 구도와 세세한 묘사를 계승했으며 사왕 중에서도 기량이 가장 뛰어났다. 왕시민과 왕감이 세상을 떠난 후, 당대 최고의 화가로 그의 명성은 높아만 갔다. 이러한 성공에 힘입어 60세 때에는 〈강희제남순도康熙帝南巡圖〉의 제작지휘를 위해 궁정으로 초빙된 후, 많은 화사를 주도하는 등 크게 활약하면서, 정통화파를 청대 궁정의 주도적 화풍으로 만드는 데 큰 역할을 했다. 〈구화수색도九華水色圖〉는 풍광이 빼어난 것으로 유명한 안휘 지방의 구화산을 염두에 두고 그린 것이다. 왕몽의 필법을 따랐다고 화가 스스로 밝히고 있듯이 구불구불한 필선을 많이 사용하고 산봉우리가 겹쳐진 복잡한 구도다. 동시에 왕휘 특유의 섬세하고 정교한 필치가 유감없이 발휘되었다.

| 오력과 운수평 | 오력1632-1718은 왕시민과 왕감에게서 그림을 배웠으며 왕휘와 매우 친밀했다. 그는 거듭되는 가정의 불행 후 불가에 입문했다가 말년에는 천주교를 신봉해 선교사가 되어 성직에 봉사했고, 계속해 그림도 그렸다. 그의 화풍은 개종했음에도 서

운수평, 〈춘풍도〉, 17세기, 종이에 색,
26.3×33.4cm, 타이베이 국립고궁박물원
이 그림은 운수평이 옛 그림을 본따 그린 화첩에 들어 있다.
이른 봄날에 곱게 피어나는 복숭아꽃과 파릇파릇 잎이 나오는
버드나무의 특징을 잘 살렸다. 운수평은 이렇게 밑그림을 먼저
그린 후, 옅은 색을 칠해 부드러우면서도 사실적인 표현으로 크게
이름을 날렸다. 왕휘의 도장이 찍혀 있어 그가 이 작품을
소장하고 있었음을 알 수 있다.

양화의 영향은 보이지 않고 전통적인 화풍을 계속 유지했으며, 특히 꽉 짜인 구도와 짙은 채색으로 원대 왕몽의 영향을 보여준다.

운수평1633-1690은 왕휘와 함께 왕시민과 왕감으로부터 그림을 배웠는데, 함께 공부하던 왕휘의 뛰어난 기량을 확인하고 산수화를 포기한 후 화훼에 치중했다. 그는 북송 서희徐熙의 전통을 되살려 윤곽선 없이 바로 수묵과 채색으로 그려내는 몰골기법을 사용했다. 사실적 묘사, 단정한 구도, 화사한 색감으로 '사생정통寫生正統'이라 칭해졌다. 그의 참신한 화풍은 많은 화가에 의해 계승되었다.

운수평은 〈춘풍도春風圖〉에 송대 화가의 그림을 따라서 그린 것이라고 적어 놓았다. 복숭아꽃이 붉게 피고 버드나무가 푸르른 봄날의 한 장면이다. 놀라울 정도의 정확한 묘사로 눈길을 사로잡을 뿐만 아니라 천연 안료를 사용해 은은하면서도 매혹적인 색감을 펼쳐 보인다.

유민화가 : 금릉팔가와 공현

만주족의 중국 지배는 역사상 가장 거대하고 강대한 제국을 탄생시켰다. 그러나 초기에 명 황실에 관련된 사람들에게는 위험스럽기만 한 시기였고 대의명분을 중시하는 학자관료들에게는 치욕스러운 나날이었다. 명말청초 전환기의 많은 문인, 예술가들은 심리적으로 커다란 충격을 받아 그들 사상에 대한 모순과 감정상의 갈등으로 고통을 겪게 되었다. 일부는 적극적으로 명나라를 다시 세우겠다는 복명운동復明運動에 가담했다가 실패 후 자살을 하기도 했고, 일부는 종교 사원으로 피신하거나 향리를 떠돌았다. 이렇게 산림

공현, 〈천암만학도〉, 1679년경, 종이에 먹,
62.4×100.3cm, 취리히 리트베르그미술관

화면을 꽉 채운 구도, 끊임없이 교차하는 흑백의 대조.
화면의 특이한 가로 세로 비례 등에서 서양 회화의 영향을
엿볼 수 있다. 당시 남경에는 서양 선교사들이 활동했고
이들에 의해 동판화가 많이 소개되었다.

에 숨고, 서화에 취하고 세상을 기피하는 태도를 취하는 가운데 재능 있는 화가들은 마음속에 있는 상실감, 분노, 방황 등을 예술로 표현했다. 이들 유민遺民화가의 화풍은 격정적인 감정의 표출과 기발한 풍격으로 이전의 전통적 규범에 구애받지 않고 독창적인 예술세계를 창조했다. 이런 연유로 현대에 들어와서 이들을 개성주의자라 하는 것이다.

남경을 중심으로 활약한 '금릉팔가金陵八家'라는 일군의 유민화가들이 있었다. 명의 첫 번째 도읍지였던 남경은 강소지방 화단의 중심지였는데, 청이 세워진 후 유민들이 모여들어 복잡한 정치문화가 형성되었다.

공현龔賢 1619-1689이 이들 중 대표적 인물이었다. 그는 명의 멸망 후 남경의 청량산에서 가난하게 은거했다. 공현은 동원의 화법을 배웠고 이후 독자적인 화풍을 보여주었다. 그는 습윤하고 비가 많은 강남 지역의 자연을 표현하기 위해서 옅은 먹을 계속해 여러 번 덧칠하는 자신만의 독특한 기법을 개발했다. 그 결과 안개 속에서 아스라이 떠오르는 산수를 즐겨 그렸는데, 때로는 점묘법을 위주로 해 명암이 두드러진다. 〈천암만학도千巖萬壑圖〉는 전체적으로 어두운 화면효과로 스산한 분위기를 띤다. 인물은 전혀 등장하지 않으며 웅장한 자연의 모습이 습하고 고른 붓질로 묘사되어 숭고미를 느끼게 해준다. 공현의 이러한 독특한 양식은 당시 남경에 많이 소개되었던 유럽의 동판화와 관련이 있을 것으로 추정된다.

사승화가

언어, 문자, 복식 등이 달랐던 만주족에 의한 중국 통치가 시작되자 명에 충성하는 유민들은 관직을 포기하고 은자로 살았다. 명 황실에 관련된 화가들은 반청운동에 가담하기도 하면서 자신의 재능을 살리지 못해 유민화가로 격정적인 감정을 표출해 독창적인 예술세계를 창조했다. 이들은 개성주의적인 화풍으로 유명한데 특히 팔대산인八大山人, 석도石濤, 곤잔髡殘, 홍인弘仁 등 네 명의 승려는 사승四僧으로 간주되었다. 이들은 청 초의 화단에서 사왕으로 대표되는 정통파와는 여러 면에서 상반되는 혁신파를 대표한다.

| 팔대산인 | 팔대산인1626-1705은 명 황실의 후예로 본명은 주답朱耷이었는데 명이 망한 후 탄압을 피해 승려가 되었다. 그는 망국의 절망감을 절실하게 느꼈고 이러한 심정을 분출하기 위해 광적인 태도를 취하기도 하며 귀머거리와 벙어리를 가장하는 등 온갖 기행을 펼쳤다. 따라서 그의 굴곡 심한 인생과 격정적 성격이 반영된 시와 그림은 모두 난해하며 상징적이다. 새나 물고기를 그린 경우 팔대산인은 자신의 광기와 분노를 표출하기 위해 전통기법과 완전히 달리 파격적 형상을 과감한 필치로 묘사했다. 〈안만첩安晩

**팔대산인, 〈안만첩〉, 1694, 종이에 먹,
31.7×27.5cm, 센오쿠하코칸**
편안한 만년이라는 의미가 붙은 이 화첩에는 모두
20장의 그림이 들어 있다. 간결하면서도 파격적인
붓놀림을 구사했다. 새들은 그림에서 보통
쌍쌍으로 등장해 부부 간의 금슬을 상징하지만
팔대산인은 마치 '생각하는 새'처럼 한 마리만
강조했다. 물고기 역시 아무 배경도 없이 화면의
한가운데 자리를 잡도록 했다.

帖〉에 등장하는 새들은 종종 가슴을 한껏 부풀리고 목은 움츠린 채 한 발로
서 있고, 물고기는 물속이 아니라 창공에서 노니는 듯하다. 특히 이들은 흰
자위 많은 커다란 눈으로 애매한 시선을 취해 세상을 흘겨보는 듯하다. 비록
간단한 필법을 구사했지만 그 가운데서도 대상의 핵심을 효과적으로 파악
하고 이를 의인화하여 깊은 의미를 담아냈다. 이로써 불행한 삶을 힘겹게 이
어가는 유민의 복잡한 심사를 표현했다.

| **석도** | 석도1642-1707 역시 명 종실의 후손으로 원래 이름은 주약극朱
若極이며 법명은 원제原濟이나 석도라는 호로 널리 알려졌다. 석도는 어린
시절에 명조가 무너지자 불교사찰에 맡겨져서 승려가 되었다. 그는 젊었
을 때부터 자유분방한 묵법과 세련된 담채법으로 도석인물과 산수를 그
려냈고, 황산黃山 등지를 유람하며 실제 승경을 독특한 기법으로 다양하
게 묘사했다. 드라마틱한 구도, 강한 흑백의 대조, 주름이 층층으로 겹쳐
진 산 표면, 짙고 커다란 점의 사용과 산뜻한 담채법이 석도 산수화의 전
형적 특징이다. 그러나 팔대산인과 달리 출사에 뜻이 있어 남순 중이던 강
희제를 알현하고 북경으로 가서 궁정에 진출하려 했다. 하지만 이것이 뜻
대로 되지 않아 좌절한 후, 다시 양주揚州로 돌아와 머물며 그림에 몰두
했다. 그는 화론에도 조예가 깊어 저서 《고과화상화어록苦瓜和尚畵語錄》
에서는 회화예술의 깊은 이해를 바탕으로 유명한 '일획론一劃論'을 설파
하고 있다. 어느 것에도 구애받지 않는 자신의 감정과 사상을 중시했다.

| 곤잔 | 석계石谿라고도 불리는 곤잔1612-1673은 명의 멸망 후 반청투쟁을 하다가 실패 후 승려가 되어 남경을 중심으로 여기저기를 떠돌아다녔다. 유민의식이 투철해 병약한 몸에도 열 번 이상이나 남경과 북경의 명 황릉을 참배했다. 그의 성격은 솔직했고 격정적이었으며 예술에 대해서는 엄격한 태도를 취했다. 원사대가, 특히 황공망과 왕몽의 영향을 많이 받았기 때문에 그의 산수화는 거친 필치로 산봉우리와 나무 등을 복잡하게 화면에 가득 채운 것이 특징이다. 〈보은사도報恩寺圖〉에서처럼 곤잔은 산과 절벽의 표면 질감을 효과적으로 표현하기 위해서 짧고 불규칙한 필선들이 마치 뒤엉키는 것처럼 묘사했다. 메마른 붓질과 짙은 먹을 함께 구사했기에 복잡하면서도 힘찬 느낌을 전해준다. 거칠고 마른 필치의 윤곽선으로 산을 그리고, 그 사이에 선염으로 구름과 안개를 넣고, 수많은 짧은 필선으로 세부를 처리해 전체적으로는 꿈틀거리는 듯한 율동감이 느껴진다. 마치 이민족 지배 아래 살고 있는 자신의 무겁고 어두운 감정을 상징적으로 표현한 것 같다.

| 홍인 | 홍인弘仁 1610-1664은 안휘성 출신으로 원래 이름은 강도江韜, 호는 점강漸江이다. 비록 빈한한 출신이었으나 학문을 열심히 했던 그는 명의 멸망 후 반청운동에 가담했다가 실패했다. 그 후 복건의 무이산으로 가서 승려가 되어 세속과의 관련을 일체 멀리했다. 이렇게 고절한 그의 풍모는 그

◁△ 석도, 〈산수도〉, 17세기 말-18세기 초,
종이에 채색, 28×24.2cm, 개인 소장
석도는 자신의 화론에서 주장한 것과 같이 그림에서도 인위에서 벗어난 자연스러움을 추구했다. 이를 위해 과감한 조형적 변형을 가했고 말년에는 추상화된 형상이 등장하는 그림을 그려내기도 했다.

◁ 곤잔, 〈보은사도〉, 1663, 종이에 채색,
131.8×74.4cm, 센오쿠하코칸
보은사는 남경 교외의 취보산(聚寶山)에 있는 절이다. 곤잔의 스승이 이곳에 있었고 곤잔도 한때 이곳에 머무르며 대장경의 출판을 도왔다. 팔각구층탑이 서 있는 보은사가 그림 가운데 보이고 멀리 펼쳐지는 양자강을 배경으로 취보산이 솟아 있다.

홍인, 〈추경산수〉, 1658-1661년경, 종이에 먹,
122.2×62.9cm, 호놀룰루미술관
예찬과 마찬가지로 사람이 전혀 등장하지 않는 적막한 풍경이다.
그러나 홍인은 바위의 기묘한 형태와 산봉우리의 배열, 사이사이
등장하는 멋들어진 나무로 환상적인 세계를 만들어낸다.

가 흠모하던 원 말의 예찬과도 통하는 것으로 화법 역시 군더더기 없이 깔
끔하고 정제된 예찬풍을 따라 인적이 전혀 없는 탈속의 정경을 주로 그렸다.
〈추경산수秋景山水〉처럼 그의 산수는 예리하고 가는 필선으로 각지게 묘사
된 넓은 백면의 암봉이 자주 등장해 얼음같이 차고 투명한 화면효과를 보여
준다. 그는 일찍이 수차례 황산을 방문하고 이를 즐겨 그렸는데 구성이 간
결하고 명쾌했다.

홍인이 활약하던 안휘지방에는 그 밖에도 다른 일군의 유민화가들이 있어
안휘파라 하는데 소운종蕭雲從, 정수程邃, 사사표査士標, 대본효戴本孝, 매청梅
淸 등이 이에 속한다. 이들 안휘파의 특징은 예찬의 영향을 많이 받았으며,
건필과 마른 먹을 많이 썼고 분위기가 소소하고 쓸쓸한 풍경을 즐겨 그렸다.
또한 인근 황산의 기묘한 풍광이 자주 화제로 등장한다.

궁정회화의 발달

청대의 역대 황제들은 서화를 좋아해 고대 명화를 널리 수집했고, 궁중에 중
요한 행사가 있을 때면 이를 기록하기 위해서 화가들로 하여금 그림을 제작
하게 했다. 특히 강희제, 옹정제, 건륭제가 권좌에 있던 18세기에는 많은 뛰
어난 화가가 궁정에서 활동했고 황제들도 이들을 적극 후원해 청대회화의
황금시대를 구가했다.

청대에는 화원畵院이 설립되었는데, 궁정에서 벌어지는 온갖 공식활동과 일
상생활에 관련된 회화적 기록과 산수, 화조와 같은 전통적인 소재가 모두 궁
정 화가들에 의해 광범위하게 제작되었다. 궁정에서 활동한 저명한 화가들
중에는 높은 관직에 오른 사람도 많았는데 왕원기, 왕휘 이외에도 우지정禹
之鼎 1647-1716, 초병정焦秉貞, 냉매冷枚, 당대唐岱 1673-1751 이후, 낭세녕朗
世寧 1688-1766, 정관붕丁觀鵬, 동방달董邦達 1699-1769 등등이다.

| 대규모 기록화 | 청대의 궁정회화 제작은 대부분 조직적인 창작활동이
었으며 사적인 감상화보다는 공적인 실용화가 중시되었다. 궁정화가들은
황제를 중심으로 한 각종 궁중생활을 그림으로 기록했다. 이러한 작품들은
큰 규모였음에도 매우 정교하게 세부까지 사실적으로 묘사했기 때문에 높
은 예술성뿐만 아니라 역사적 가치도 높다. 강희제와 건륭제처럼 수차에 걸
쳐서 남순을 할 때면 화가들을 동원해 대규모 기록화를 남겨놓았다. 강희제
는 평생 여섯 차례의 남순을 행했는데 두 번째의 남순에서 돌아온 후, 1691
년 왕휘를 초빙해 이를 그리게 했고, 그의 주도하에 다수의 화원이 참여해
7년에 걸쳐서 완성되었다. 〈강희제남순도康熙帝南巡圖〉는 모두 12권으로 비
단에 채색으로 그려졌고 각 권의 전체 길이가 14-26미터에 이르며 총 2만

명의 인물이 등장하는 대작이다. 여기에는 17세기 강남 사회생활의 풍요로운 장면이 다양하게 묘사되어 있다. 성대한 도시의 풍경과 넓게 펼쳐지는 산수를 기다란 화면에 파노라마처럼 담아냈다. 양식상으로는 청록에 두터운 채색을 구사해 왕휘의 다른 작품들과는 다르며, 정통화파의 남종화풍과도 다르다. 따라서 이때 청대 궁정원체화의 초기적 정형이 완성되었다고 볼 수 있다. 건륭제도 여섯 차례의 남순을 실시하고 대규모 기록화를 남겼으며, 이를 밑그림으로 삼아 목판화로 제작하기도 했다.

이 외에도 황실의 공덕과 업적을 기리는 대규모 작품이 많다. 〈제선농단도祭先農壇圖〉는 북경 남쪽에 위치한 선농단에서 옹정제가 제사를 올리는 행사를 그렸다. 황족과 대신들을 이끌고 정성 들여 차려놓은 제단에서 의식을 올

왕휘 등, 〈강희제남순도〉(부분), 17세기 말, 비단에 채색, 67.8×2559.5cm, 베이징 고궁박물원
1689년에 이루어진 두 번째 남순 중에서 구용(句容)을 출발한 황제가 남경에 도착한 장면인데, 사람들이 집집마다 촛불을 켜놓고 황제를 반기는 모습이다. 하지만 이것은 아직 만주정권에 대해서 반감을 가지고 있던 당시 일반 백성들의 참모습이라고 할 수는 없고 태평성대를 강조하기 위해서 이상적으로 미화한 것이다.

리는 장면이다. 황제의 모습은 등장하지 않지만 질서정연하게 도열한 신하
들과 커다란 나무 사이로 흘러드는 상서로운 흰 구름이 경건한 분위기를 잘
드러낸다.

그 밖에 팔기군의 행렬, 전쟁의 승리, 외국 사신의 접견, 황제나 황후의 생일
축하연, 사냥 행사 등을 상세히 묘사했다. 이러한 대규모 기록화를 통해 청
나라의 강성함과 황실의 번영 그리고 만주족의 민족의식을 표현했다.

궁정화원들은 또 한편으로는 황제를 도와 역대 서화의 감정, 연구, 정리를
통해 뛰어난 명화들을 수집하는 데 진력했다. 강희제와 건륭제는 소장품을
목록으로 정리해 책으로 만들어 황실 수장 및 역대 골동품을 계통적으로 정
리했고, 이는 지금까지도 미술사연구의 귀중한 자료가 되고 있다.

| 서양화법의 도입 | 청대 화원의 또 하나의 특징은 서양에서 온 전도사
화가들의 활약이다. 서양의 선교사들은 포교 수단으로 과학과 예술을 중
국에 소개했다. 이들 중 그림에 뛰어났던 이탈리아의 낭세녕郎世寧, Giuseppe
Castiglione, 마국현馬國賢, 반정장潘廷章, 프랑스인 왕치성王致誠, Jean-Denis Attiret,
하청태賀淸泰, Louis de Poirot, 보헤미아인 애계몽艾啓蒙, Ignatius Sichelbarth, 로마인
안덕의安德義, John Damascene 등이 모두 강희제 때에 궁정에서 활동했다. 이들
은 중국의 전통적 재료를 사용하면서도 서양의 원근법과 명암법을 도입해
동서융합의 새로운 양식을 창출했다. 이처럼 서양화가들이 득세하게 된 원
인으로는 청대 초기의 화가들이 문인화풍을 많이 따랐기 때문에 산수, 화조
를 제외한 기록화, 초상화, 계화 등 문인화 전통에서 발달하지 않은 주제에
서는 익숙하지 않았던 점을 들 수 있다. 그 결과 황실에서 필요로 하는 정교
하고 화려한 작품의 다양한 수요를 충족시키지 못했다.

이런 상황에서 강희제와 건륭제가 통치하던 시기에 궁중에 복무한 외국인
전도사들이 구사했던 서양화법은 이전에는 볼 수 없었던 박진감 넘치는 기

록화와 초상화를 탄생하게 했다. 이 외국인 화가들은 궁실에서 아주 높은 대우를 받았는데, 그중 가장 큰 활약을 했던 사람이 1714년 중국에 온 낭세녕 1688-1766이다. 낭세녕은 강희제, 옹정제, 건륭제 시대에 걸쳐 많은 양의 작품을 제작했다. 낭세녕은 서양투시법, 명암법과 인체해부학 등의 외래기법을 적극적으로 사용했지만 동시에 중국화의 재료와 선묘 위주의 기법을 결합했다. 그는 초상화, 정물화, 말 그림에 특히 뛰어난 기량을 보였으며 대작인 〈백준도百駿圖〉, 〈만수원사연도萬樹園賜宴圖〉 등이 모두 그가 주도가 되고 다른 궁정화가들이 합작해 제작한 것이다. 〈숭헌영지도崇獻英芝圖〉는 옹정제의 생일을 축하해 그린 것이다. 상서로움의 상징인 하얀 매, 불로장생을 나타내는 영지버섯, 군자의 덕을 암시하는 소나무가 등장해 황제의 복을 빌어준다. 낭세녕은 사실적인 느낌을 내기 위해서 명암을 강조하고 입체감을 풍부하게 표현했다.

건륭제도 낭세녕의 그림을 매우 좋아해 중국 화가들로 하여금 낭세녕을 배우도록 하고 유화기법을 습득하도록 했다. 이런 연유로 낭세녕의 화풍은 청대 궁정회화의 하나의 새로운 조류가 되었고 많은 영향을 미치게 되었다.

낭세녕, 〈숭헌영지도〉, 1724, 비단에 채색,
242.3×157.1cm, 베이징 고궁박물원
바위에 앉은 매는 고개를 돌려 뒤를 바라보고 있다. 흰 물살이
쏟아지는 옆으로 뾰족하게 솟아오른 바위에는 붉은 영지버섯이
보인다. 소나무에는 등나무 넝쿨이 감아 돌며 보라색 꽃을
피우고 있다. 길상적인 상징이 가득한 동시에 집권 초기였던
옹정제의 권위를 강조하는 그림이다.

🎨 황제의 초상화

궁정화가의 여러 임무 중에서 무엇보다도 중요한 것은 황제, 황후 및 대신을 위한 초상을 그리는 것이었다. 청대 궁중에서 그려진 초상화들은 사진과도 같은 사실적인 얼굴 묘사에 화려한 복식을 특징으로 하며 그 정교한 기법은 놀랄 만한 것이었다. 때로는 황제를 이전의 유명한 그림의 주인공이나 불교, 도교의 신처럼 그리기도 했다.

〈강희제 초상〉의 경우 복장은 만주족 고유의 의상이며 만주족 풍습을 따라 의자를 사용하지 않고 바닥에 앉아 있지만 배경에 책꽂이가 있고 앞에도 책을 펼쳐놓고 있다. 이는 중국 고유의 문화를 존중하며 학문을 즐기는 유가적 군주로서의 모습을 강조했다. 얼굴에는 명암을 강조하는 서양화법을 적극적으로 사용해 입체감을 살렸다.

〈옹정제행락도雍正帝行樂圖〉는 열세 장면으로 이루어진 화첩인데 여기에는 옹정제가 티베트 승려, 도교 신선, 유교 학자, 심지어 서양인 등으로 자신의 모습을 바꾸어 등장하고 있다. 그중 한 장면에서는 송대 서화가인 미불(米芾, 1051~1107)이 바위에 글씨를 쓰는 것으로 변신했다. 기다란 도포를 입고 한 손에 붓을 들고 절벽에 글씨를 써내려가는 순간이다. 역시 학문을 숭상하는 사대부의 모습으로 자신을 나타내는 것이다.

건륭제는 서화골동에 탐닉했고 예술을 적극적으로 후원했으며 다양한 모습으로 자신의 초상화를 남겼다. 낭세녕이 그린 〈건륭제기마상〉은 원래 북경 외곽의 남원南園에 있는 행궁의 벽에 붙어 있던 그림이다. 당시 서몽골의 준가르부를 물리치고 승리를 기념하는 대대적인 행사에서 건륭제가 말을 타고 사열하는 모습을 그린 것이다. 한쪽 발을 들고 서 있는 말의 자세는 서양의 기마상과 비슷하다. 건륭제는 자신을 문수보살이나 만다라의 주존主尊으로 등장시켜 세계를 주관하는 신성한 존재로 상징화하기도 했다.

작자 미상, 〈강희제 초상〉, 청, 비단에 채색, 138×106.5cm, 베이징 고궁박물원

작자 미상, 〈옹정제행락도〉, 청, 비단에 채색, 34.9×31cm, 베이징 고궁박물원

낭세녕, 〈건륭제기마상〉, 1758년경, 비단에 채색, 322.5×232cm, 베이징 고궁박물원

3 막부의 권위와 미술

모모야마시대(1573-1615) : 쇼군의 권세

가마쿠라시대 이후, 일본의 권력은 막부를 정점으로 위계가 형성되었고, 문화 역시 그 영향을 받게 되었다. 형식적으로 천황이 명목상의 실권을 갖고 있는 것처럼 되어 있었지만 실제로 쇼군이 명실상부한 최고 권력을 휘둘렀다. 쇼군-다이묘-사무라이로 이어지는 무장들의 세계였다 해도 과언이 아니다. 무로마치시대 1334-1573의 치열한 권력 쟁탈전을 끝낸 1573년부터 시작된 모모야마시대1573-1615는 조선과의 전쟁으로 나라 안팎이 어수선하기는 했지만, 전국시대의 혼란을 평정한 오다 노부나가織田信長의 뒤를 이어 실질적으로 일본을 통일한 도요토미 히데요시豊臣秀吉의 권위가 미술에서도 잘 드러나는 때다. 이들이 세우고 살았던 각지의 성城도 기념비적인 건축으로 주목되며, 성 내부를 장식하기 위한 그림들도 눈여겨 볼만하다.

| 성곽 건축의 유행 | 오우미近江 지역에 터전을 잡았던 오다 노부나가가 건립한 아즈치安土성은 이 시기 성 건축의 이른 예였지만 노부나가의 몰락과 함께 소실되고 말았다. 현재 알려진 일본의 성 중에서 단연 첫손에 꼽는 것은 효고현의 히메지姬路성이다. 1608년에 세워진 히메지성은 날아다니는 백로처럼 보인

〈히메지성〉, 1608

다 해서 백로성이라고 불릴 만큼 크기가 다른 천수각天守閣이 주성 둘레 곳곳에 세워졌다. 천수각은 원래 방어를 목적으로 세운 구조물이지만 일본에서만 볼 수 있는 특유의 부속건축으로 자리 잡았다. 주로 야트막한 구릉지에 세운 평산성平山城이 많으며, 성주城主의 주거지로 정치·군사·상업의 중심지이며, 권위를 과시하기 위해 웅장하게 세운 경우가 많다. 모모야마시대에 이어진 에도시대에도 성곽 건축은 계속되었다. 이 시기의 유명한 성으로 1606년에 완공된 교토의 니조二條성, 1615년에 소실되어 1629년에 재건된 오사카성을 들 수 있다.

△ 〈니노마루어전 현관〉, 1603, 교토
도쿠가와 이에야스가 세운 서원 형식의 어전이다. 어전은
전반적으로 소박한 목조건물로 이뤄졌지만, 현관과 지붕 등
일부 구조물은 묵중하면서도 화려하게 금박 장식을 하여
막부의 권위를 보여준다.

△▷ 〈니노마루어전의 정원〉, 1626 설계, 교토
교토 3대 지천회유식 정원에 속한다. 지천회유식 정원은 중앙에
연못을 두고 그 둘레를 걸으며 감상하는 형식의 정원을 말하며,
교토 아라시야마의 덴류지 정원에서 시작되었다.

센노 리큐, 〈다이안〉, 1582, 묘키안
아무런 장식이 없이 소박한 초당에서 일본의 정신을
찾기 시작했다. 옹색할 정도로 절제된 다실은
근대 일본의 미학을 보여준다.

특히 도쿠가와 이에야스의 명으로 그가 교토에서 머무르기 위한 처소로 세운 니조성은 서원書院 건축양식을 적용한 어전御殿으로 유명하다. 성과 같은 1603년에 건축된 이 어전은 흔히 니노마루어전二の丸御殿으로 불리며, 어전이 개축되던 1624-1626년이 이 성과 어전의 전성기였다. 담으로 둘러싸인 어전 앞에 회랑回廊, 복도로 연결된 여섯 동의 건물이 있다. 이 건물들 주위에 연못과 부엌 등의 정원과 부속건축이 있다. '하치진노니와八陣の庭'라고 불리는 니노마루어전의 정원도 무로마치시대 이후 계속된 일본식 정원으로 유명하다. 정원은 중앙에 연못을 배치하고, 그 주위를 산보하며 정원 감상을 하는 지천회유식池泉回遊式 정원이다. 연못에는 거북이 모양의 가메시마 섬, 두루미 모양의 쓰루시마 섬, 가장 큰 섬인 호라이蓬萊 섬을 인공적으로 만들었다.

화려하고 장엄한 성이나 어소 건축만이 아니라 소박하고 목가적인 건축물도 지어졌다. 선종의 발달과 함께 소개된 다도가 널리 유행하면서 검소하고 근면한 선종의 정신과 어울리는 다도문화가 많은 사람들의 지지를 받았는데, 여기에는 무인들의 후원도 중요한 역할을 했다. 일본 다도 체계를 정립시킨 것으로 유명한 센노 리큐千利休 1522-1591는 다조茶祖라 불리는 인물이다. 차를 마시는 단순한 행위를 일본 대표 문화로 만든 그는 허례 없는 검소한 다도를 우선으로 쳤다. 그는 조화롭고 청명하며 적막한 마음의 상태를 강조해 와비차侘茶, 草庵の茶 전통을 완성했다. 이를 적절하게 구현하기 위해 리큐는 스스로 작은 족자와 꽃 한 송이 꽂힌 꽃병 이외엔 아무 장식이 없는 작고 수수한 다다미 두 장짜리 다실을 설계했다. 그가 꾸민 다실 가운데 유일하게 남아 있는 초가집 다이안待庵은 원래 도요토미 히데요시를 위해 야마자키山崎에 개설했던 것을 오야마자키大山崎의 묘키안妙喜庵으로 옮긴 것이다. 다다미 두 장 넓이의 좁은 다실 입구는 무릎을 굽히고 몸을 웅크려야 들어갈 수 있을 정도로 옹색하게 만들어졌다. 각지의 성, 성을 장식하는 각

가노 에이토쿠, 〈회도〉(부분), 1590,
종이에 금박, 170×460cm, 도쿄국립박물관
굵은 회나무의 중간을 뚝 잘라 힘차게 뻗치는 가지의 형태를
가깝게 부각시키는 구도를 만들었다. 짙은 남색으로 표현된
골짜기의 물과 바위를 제외하고는 모두 금색으로 처리되어
이차원과 삼차원의 미묘한 갈등이 느껴진다. 특히 큰 나무둥치의
두드러진 입체감은 평면적인 배경과 심한 대조를 이룬다.

종 그림과는 대조적으로 아무런 꾸밈도 없는 다실의 절제된 미학은 일본적
인 문화의 일면을 잘 보여준다.

| **금벽장벽화의 발달** | 각지에서 성 건축이 늘어남에 따라 자연스럽게
성 내부를 꾸미거나 장식을 하기 위한 미술이 발달하기 시작했다. 그중에서
도 두드러진 발전을 보인 것이 장벽화다. 성 내부를 장식하기 위한 장벽화
는 장벽에 그린 그림이나 병풍 그림 등을 말한다. 이들 그림은 건물 내부를
장식하는 것이 목적이지만 무인들의 취향에 맞춰 그들의 위세를 떨치는 듯
한 소재와 화법을 쓴 그림이 주류를 이뤘다. 장벽화 가운데 금박지에 그림
을 그린 금벽장벽화金碧障壁畵는 매우 특징적인 일본화日本畵로 쇼군將軍, 다
이묘大名는 물론 궁정 귀족이나 상업활동으로 경제력을 갖춘 마치슈町衆들
의 애호를 받았다.

장벽화의 대가들

장벽과 병풍에 소용되는 대규모의 장벽화가 유행함에 따라 그림을 그리는
전문 화가 집단의 활동이 두드러졌던 것도 이 시대다. 이들은 막부의 비호
아래 성을 중심으로 활동했으며, 그들의 취향에 따라 선이 굵고 과감한 필
치의 그림을 그렸다. 가장 먼저 세력을 형성한 것이 가노狩野파 화가들이다.

| **에이토쿠와 산라쿠** | 가노파를 대표하는 인물은 가노 에이토쿠狩野永
德 1543-1590다. 가노파를 창시한 가노 마사노부狩野正信 1434-1530의 증손

쇼군
역대 무신정권인 막부의 우두머리, 장군

다이묘
무사 계급의 우두머리로 에도시대에 쇼군에게
충성을 맹세한 지방의 봉건 영주

마치슈
에도시대에 지방을 중심으로 성장한 상공인 계층

자뻴인 에이토쿠는 화가 집안의 아들답게 자신의 재능을 잘 발휘했다. 당시 최고 권력자였던 오다 노부나가와 도요토미 히데요시에게 고용되어 아즈치 성, 오사카성의 내부와 어전 등을 장식할 그림을 그릴 정도로 실력을 인정받 았다. 에이토쿠에 대한 쇼군들의 총애가 워낙 커서 노부나가와 히데요시 밑 에 있던 다른 무장들도 앞다퉈 에이토쿠에게 그림을 그려달라고 청했다. 누 구나 큰 저택이나 건물을 짓게 되면 반드시 에이토쿠에게 장벽화를 그려달 라고 부탁을 해서 그에게는 항상 그림 주문이 많았기 때문에 세밀한 필치로 그림을 그릴 새가 없었다고 한다. 그의 필치가 두껍고 강하고 무겁게 보이 는 것이 나름대로 설명이 된다. 그는 자신의 할아버지인 가노 모토노부狩野 元信, 1476-1559가 발전시킨 일본화, 즉 야마토에大和繪와 중국에서 들어온 수묵화를 결합해 자신의 화풍을 개발했다. 그의 그림은 주로 자연에서 소재 를 얻어 새·동물·나무·꽃·바위 등을 선택하고, 그를 이용해 도안을 단 순하게 만들어 금박 바탕에 적은 수의 밝은 색깔을 써서 강한 느낌을 준다. 또 굵고 무거워 보이는 검은 윤곽선을 써서 그림의 무게감을 더했는데 이는 당시 무장들의 호감을 샀다. 1590년 무렵에 그렸다고 보는 〈회도檜圖〉는 진 한 채색濃繪을 한 전형적인 금벽장벽화다. 화면 가득한 금빛 구름 사이로 진 녹색의 산과 우직해 보이는 굵은 소나무가 보인다. 소나무의 밑둥과 윗부분 을 뚝 잘라 한가운데만을 그리고 중간에서 뻗어나간 줄기를 화면 왼편 끝까 지 끌어냄으로써 마치 창문을 통해 내다본 나무 모습인 것처럼 그려졌다. 오 래된 소나무를 거칠고 강한 필치로 그려 웅혼한 무인의 기상과 권위를 효과 적으로 암시하고 있다. 에이토쿠의 뒤를 이어 가노파를 이끈 것은 그의 아들 이 아니라 제자인 가노 산라쿠狩野山樂 1559-1635였다. 에이토쿠의 양자가 된 산라쿠는 교토를 근거지로 가노파를 통솔했기 때문에 이 시기의 가노파 를 교가노京狩野라고 부르기도 한다. 에이토쿠의 그림에 비하면 산라쿠의 그 림은 훨씬 섬세하고 정적靜的이라는 평가를 받는다.

가노 산라쿠, 〈용호도병풍〉(부분),
17세기 초, 종이에 금박 채색,
177.5×357cm, 교토 묘신지
우측 병풍은 비바람을 몰고 오는 용을,
좌측은 포효하는 호랑이 한 쌍을 그려
용호상박의 장면을 연출했다. 숫호랑이는
줄무늬로 그렸지만, 암컷은 표범처럼
점박이 무늬로 표현했다. 왼편 대나무는
용이 불러일으킨 바람에 나부낀다.

△△ 하세가와 도하쿠, 〈앵풍도〉, 1592,
종이에 금박 채색, 각 172.5×139.5cm, 지샤쿠인
가노파의 장벽화처럼 나무 중간을 화면 한가운데 대각선으로
그리고 가는 가지와 단풍잎은 세밀하게 표현했다.
화면을 분할한 나무와 구도는 무겁고 거친 느낌을 주지만
화려하게 칠한 나뭇잎이 그 무게감을 덜어준다.

△ 하세가와 도하쿠, 〈송림도병풍〉, 16세기 말, 종이에 먹,
156×347cm, 도쿄국립박물관
멀리 눈 덮인 산봉우리가 살짝 비치고 화면 전체에는
짙은 안개가 깔려 있다. 안개 속으로 희미하게 보이는
소나무들은 한없이 깊고 신비한 공간 속으로 보는
사람을 초대하는 것만 같다.

| 하세가와 도하쿠 | 에이토쿠 못지않게 예술적으로나 사회적으로 명망을 얻었던 화가가 하세가와 도하쿠長谷川等伯 1539-1610다. 도하쿠는 젊은 시절에 가노파에 들어가 그 화법을 익혀 장벽화를 그렸고, 나중에는 셋슈雪舟풍의 그림을 그려 스스로 셋슈 오대五代라 불렸던 인물이다. 가노파 풍의 금벽장벽화 중에 1593년 쇼운지祥雲寺에 그린 〈앵풍도櫻楓圖〉가 대표작이다. 쇼운지는 죽은 도요토미 히데요시의 큰 아들을 위해 지은 절이라서 하세가와 역시 최고 권력자들의 비호를 받았음을 알 수 있다. 현재 그림은 지샤쿠인智積院으로 옮겨졌다. 나무의 종류는 바뀌었지만 가노 에이토쿠의 그림에서 볼 수 있었던 것처럼 굵은 단풍나무의 위아래를 잘라 중간 부분만 비스듬하게 화면을 양분하고 가는 가지는 양쪽 끝으로 길게 뻗은 모습을 그렸다. 무거운 나무와 달리 단풍잎은 작고 세밀하게 묘사되어 대조적이다. 화면 아랫 부분에는 작은 꽃들이 섬세하지만 평면적으로 그려져 에이토쿠의 그림보다 장식적으로 보인다. 한편 중국식 수묵화를 일본의 감성에 맞게 독창적으로 발전시킨 그림으로 〈송림도병풍〉을 빼놓을 수 없다. 송·원대의 중

국 수묵화를 일본식으로 발전시킨 무로마치시대의 수묵화를 일본적으로 해석해낸 병풍그림이다. 진한 먹과 흐린 먹을 절묘하게 써서 멀고 가까운 곳에 서 있는 소나무들을 그림으로써 안개가 자욱하게 낀 소나무숲에 있는 듯한 환상적인 분위기를 자아내는 데 성공했다. 이들 그림은 이 시기 일본 회화가 얼마나 성공적으로 '일본색'을 드러냈는지를 잘 말해준다.

나가사키 개항과 난반화南蠻畵

이 시대의 중요한 특징 중 하나는 난반뵤부南蠻屛風로 불리는 서양풍의 그림이다. 1549년 8월 포르투갈의 예수회 선교사 프랜시스코 자비에르Francisco Xavier, 1506-1552 신부가 일본 가고시마에 와서 처음 가톨릭을 전파한 후, 일본은 이들에게 문호를 개방했다. 그는 도요토미 히데요시가 1587년 선교사 추방령을 내리기 전까지 약 40년간 교토와 나가사키에서 선교 활동을 했다. 처음 나가사키 항을 개방한 후 포르투갈에 이어 스페인에서도 이 지역에 진출해 이들을 통해 빠르게 들어온 서양 문물이 근대 일본의 발전을 이끄는 견인차 역할을 했다는 것은 잘 알려졌다. 난반뵤부는 금벽장벽화 형식에 서양화 화법으로 그린 병풍을 말한다. 주로 자비에르 같은 선교사나 서양 사람들의 초상화, 또는 포르투갈과의 교역이 그림의 소재가 되었고, 때로는 일본 항구에 정박해 있는 서양의 배, 이국의 궁전과 거리를 모티프로 삼았다. 유럽의 도시나 세계 지도를 병풍 형식으로 그리기도 했다. 이는 카톨릭과 함께 전해진 서구식 관점에서의 지리와 문물에 대한 관심을 보여주는 것이면서 당시 일본인들의 호기심 어린 시선을 짐작하게 해준다.

가노 나이젠狩野內善 1570-16161이 1598년에 그린 〈난반뵤부〉는 전형적인 일본 항구에 들어온 포르투갈의 배와 그들의 움직임을 그린 풍속화 성격의 그림이다. 돛을 펴거나 내린 서양의 범선과 화려한 건물들 사이로 배에서 내려

▽ 가노 나이젠, 〈난반뵤부〉, 1598,
종이에 금박 채색, 178×366.4cm, 리스본국립고미술관
금색 구름 사이로 서양의 범선이 들어오고
사람들은 교역을 하기 위해 앞다퉈 달려간다.
정밀한 배와 사람들 묘사, 시선을 가로막는 구름이 이채롭다.

▽▷ 〈태서왕후기마도병풍〉, 모모야마시대,
종이에 금지 설채, 338×166cm, 고베시립남만미술관
서구식 초상화를 그대로 본떠서 말을 탄 왕과 제후를 그렸다.
사람과 말을 막 움직이는 듯한 자세로 그려서 역동적으로
보인다. 어색한 음영 표시, 강한 색들을 농담 구분 없이 써서
그림은 오히려 평면적인 느낌을 준다.

일본 관리들을 만나러 행차하는 서양인 모습, 교역하는 모습들이 금벽장벽화 형식으로 그려졌다. 검은 옷을 입은 예수회 선교사들과 코끼리와 말을 탄 사람들이 유화처럼 진한 색으로 그려져 독특한 느낌을 준다. 이보다 이국적인 그림은 〈태서왕후기마도병풍泰西王侯騎馬圖〉이다. 얼핏 보면 마치 서양화처럼 보이는 이 4폭짜리 병풍은 원래 천주교 신자였던 아이즈와카마쓰津若松의 성주 가모오 우지사토蒲生氏卿 다이묘의 소유였다. 당시 다이묘들은 새로운 서양 문물에 대한 호기심을 가지고 있었을 뿐만 아니라 교화 수단으로도 난만화를 그리게 했던 것으로 알려졌다. 당시 유행한 금벽화 형식에 서양에서 쓰던 템페라 기법으로 그린 그림은 강렬한 색채를 사용하고 입체감을 주기 위해 음영법陰影法을 썼음에도 일본 그림답게 평면적으로 보인다. 원래 이 그림은 네덜란드의 화가 지오바니 스트라다노Giovanni Stradano, 1523-1605가 그린 〈로마황제도〉에 기초해 제작된 앤트워프Antwerp 출신 판화가 애드리안 콜래어Adrian Collaert 1560-1618의 동판화를 보고 그대로 그린 것이라 한다.

에도시대(1603-1867) : 서민문화와 다양한 미술의 번영

도쿠가와 이에야스가 쇼군의 자리에 오른 1603년부터 막부 정권이 천황에게로 다시 넘어가는 메이지明治유신 직전 해인 1867년까지를 에도시대江戶時代라 하며, 이전까지 명목상 정치의 중심이었던 교토 대신 에도, 즉 지금의 도쿄가 수도가 되었다. 에도로 자리를 옮긴 도쿠가와 막부는 문치文治를 표방하고 쇄국정책을 써서 정치적 안정과 경제적 번영을 이뤘다. 문화의 중심이 교토에서 에도로 옮겨졌고, 국내적으로 평화로운 발전을 지속함에 따라 전국 각지에서 다양한 성격의 미술이 활발하게 제작됐다. 상공업이 발달하면서, 신흥 서민인 조닌町人 계급이 성장했는데 이들에 의해 가부키歌舞伎, 우키요에浮世繪와 같은 서민문화가 발전했다.

가노 단유, 〈설중매죽유금도〉, 1634,
종이에 담채 금니인, 165×192cm, 나고야성 본환어전
가노파의 장벽화와 달리 비교적 밑동에서부터 매화를 그렸다. 우측 하단에서 좌측 상단으로 뻗친 매화가지에 흰 눈이 가득 덮여있다. 강한 흑백 대조가 매화의 절개를 더욱 부각시키고 있다.

다와라야 소타쓰, 〈풍신뇌신도〉, 17세기 전반,
종이에 금지 설채, 154.5×169.8cm, 교토국립박물관
네 폭 병풍 양 끝에 풍신과 뇌신을 그렸고,
중간은 비워두어 일정한 거리를 두었다.
서역을 거쳐 중국에 들어온 풍신과 뇌신의
도상을 일본화시켰다.

| 장벽화 전통과 가노 단유 | 이 시대 미술에서 단연 돋보이는 것은 회화다. 에도 시대 초기에는 이전 시대의 영향으로 여전히 가노파 화가들이 그린 대형 장벽화가 만들어졌으나 모모야마시대의 호방한 필치와 웅장한 기개는 점차 사라지게 된다. 대신 점차로 경제력을 갖춘 서민들의 욕구와 미의식을 반영하는 그림과 공예품이 늘어난다. 에도시대 가노파 화가 중에서는 가노 단유狩野探幽 1602-1674의 활동이 주목된다. 1617년 어용화가가 된 단유는 가노파 화풍을 기초로 다양한 화면에, 다양한 소재의 그림을 그렸다. 나고야성의 후스마에 그림인 〈설중매죽유금도雪中梅竹遊禽圖〉는 그의 기교를 잘 보여준다. 주로 진한 먹을 써서 흑백대비를 명확히 함으로써 눈에 덮인 매화와 대나무를 묘사한 그림이다. 한쪽에 치우친 나무의 위치, 심하게 구부려져 과장된 나뭇가지 표현과 나무등걸의 강한 음영대비는 명과 조선 중기의 절파화풍을 연상시킨다. 그러나 에도시대의 가노파는 선대의 화풍을 답습하고 창의성을 잃어버렸다는 평가를 받았다.

| 야마토에 전통의 계승과 소타쓰 | 전통적인 일본 취향의 그림인 야마토에가 다시 근세적 부흥을 이룬 것도 에도시대다. 에도시대 야마토에를 대표하는 것은 다와라야 소타쓰俵屋宗達 ?-1640로 시작된 린파琳派다. 이들은 야마토에大和繪의 전통을 기반으로 이를 더욱 일본적으로 디자인하는 데 성공했다. 다양한 크기와 모양의 부채, 마키에蒔繪, 병풍은 물론 도자기에 이르기까지 장르를 가리지 않고 여러 분야에 이를 적용했다. 당시 중국식 직물을 생산해 인기가 높았던 교토의 다와라야 공방을 운영하는 유복한 상인의 집에서 태어난 소타쓰는 색종이나 부채 등의 도안적인 성격이 강한 미술 생산에 관여했다. 특히 다채롭고 장식적인 야마토에 전통에 입각해 화려한 다와라야 부채의 장식 도안을 했다. 대조적인 색깔, 강렬한 금박과 은박을 석설하게 구사했으며 장벽화처럼 농채濃彩를 쓰거나 구도와 필치면에서 과감하고 섬세한 필치를 보여주기도 했다. 또 장식적인 일본 회화 외에 수묵화나 단색 그림을 그리기도 했으며, 부채형 선면扇面에 일본 전통 시詩인 와카和歌를 쓰고 그림을 그렸고 금은 장식을 한 와카마키和歌卷와 같이 혼아미 고에쓰本阿弥光悅와 함께 공동작업을 한 작품들도 여러 점 남아 있다. 불교의 소재인 천둥신과 바람신을 그린 〈풍신뇌신도風神雷神圖〉는

전傳 다와라야 소타쓰, 〈사슴도권〉(부분),
혼아미 코에츠의 글씨, 종이에 금은니수묵,
높이 34cm, 세계구세교
일본의 시인 와카와 사슴을 묵선만으로 그려넣은
와카마키의 일종이다. 글씨와 그림을 각기 다른 사람이
담당한 공동 작업은 중국에도 있었지만 이 그림은 시를
쓰는 방식이니 시슴의 표현 모두 일본식으로 재해석되어
고유의 미의식을 잘 드러낸다.

그의 대표작 가운데 하나다. 중국의 남북조시대부터 나오는 도상을 충실히 따라서 천둥의 신은 천둥을 상징하는 작은 북을 광배처럼 신 둘레에 한 바퀴 돌렸고, 바람의 신은 바람주머니를 어깨 위에 두르고 있는 모습으로 그렸다. 그러나 불교적 맥락이 아니라 두 신만을 주제로 삼아 그들의 괴기스러운 표정과 신체를 과장되게 나타내고, 아무런 배경이 없이 3-4개의 색만으로 간결하게 묘사함으로써 일본색을 잘 드러냈다.

| **오가타 고린과 린파** | 소타쓰에서 시작된 린파는 고린에 의해 새로운 발전을 이룩했다. 소타쓰에게서 가르침을 받은 오가타 고린尾形光琳 1658-1716은 장식적인 성격을 더욱 강조해 도안화圖案化된 그림을 그렸다. 일본의 화파들은 대부분 혈연으로 연결되거나 양자 혹은 사제관계로 계승되는 데 비해 린파는 간접적으로 연결되었다. 이들은 소타쓰에 이어 혼아미 고에쓰, 오가타 고린 등으로 이어지면서 에도 전기에 크게 흥성했다. 병풍 등의 그림 외에도 도자기, 칠기 등을 다량 제작했다. 이들의 미술은 이 시기의 정치적 안정과 경제적 번영의 산물이며 당시 새롭게 대두된 귀족과 무사, 서민들의 호사스러운 취향을 반영하고 있다. 또한 헤이안시대 이래 면면히 흘러온 야마토에 전통을 19세기 이후의 미술로 연결해주는 역할을 했다는 평가를 받는다.

오가타 고린의 대표작으로는 〈연자화도燕子花圖〉1701 추정와 〈홍백매도紅白梅圖〉를 들 수 있다. 〈연자화도〉는 금벽화 방식으로 보랏빛 제비꽃을 그린 것이다. 특별한 배경이나 장식을 배제하고 화면에 M자형으로 비스듬하게 제비꽃을 배치함으로써 리듬감과 공간의 깊이감을 준다. 보라색과 초록색, 금색의 제한된 색으로 마치 평면 디자인을 보는 듯한 느낌을 준다. 〈홍백매도〉역시 메마른 매화나무에서 가늘게 뻗어 올라간 가지 사이사이로 희고 붉은 매

오가타 고린, 〈연자화도〉(부분),
18세기 전반, 종이에 금지 설채,
150.9×338.8cm, 도쿄 네즈미술관
보라색, 초록색, 금색의 세 가지 색만으로
연자화가 늘어서 있는 모습을 그렸다.
화조화로는 쓰이지 않았던 연자화라는
소재를 일본식 감각으로 소화해냈다.

오가타 고린, 〈홍백매도〉, 18세기 전반,
종이에 금지 설채, 172×156.6cm, 도쿄 MOA미술관
화면 한가운데를 흐르는 물줄기에 구불구불한 물결을 그려
도안적인 느낌이 강하다. 비스듬한 화면 분할과 가늘게 치솟은
매화가지가 대조적인 색상과 함께 강한 일본색을 드러낸다.

화꽃이 피어 있는 모습을 그렸다. 병풍의 화면 중앙에 짙은 색으로 마치 냇물이 흘러가는 것 같이 그려 화면을 대각선으로 분할하고 그 좌우 끝에 매화나무 두 그루를 배치한 수직적 구도로 강한 인상을 준다. 고린의 이 그림들은 색의 사용을 최소한으로 제한하고 나무와 냇물을 간결하게 그림으로써 평면 디자인 같은 에도시대 일본 회화의 진면목을 보여주는 것으로 고린의 동생이자 제자인 일본식 도자 공예의 대가 오가타 겐잔尾形乾山 1663- 1743의 활동도 주목할 만하다.

| 남화 : 일본식 남종화 | 에도 막부幕府의 문치주의로 인해 유교적 소양과 감성이 중시되고, 나가사키를 통해 들어온 명·청대의 중국 회화로부터 영향을 받아 이 시기에는 남화南畵가 유행하게 된다. 귀족들에 비해 문화적 교양이 부족하다고 여겨졌던 무사들 사이에서 중국 취미가 일어나면서 중국 문인화 정신에 입각한 남종화가 널리 성행하게 된다. 중국에서의 북종화, 남종화 구분은 사실상 직업화가냐 문인화가냐에 따라 결정되는 것이지만 일본에서의 남화는 화법과 그림 양식에 따라 구분되는 개념이라 해도 과언이 아니다. 따라서 중국의 남종화는 문인으로서의 소양을 닦아야 하고 사의寫意, 화가의 뜻을 옮겨 그리는 표현주의적 태도를 중시했지만 일본은 사정이 달랐다. 에도시대 남화의 선구자로 여겨지는 기온 난카이祇園南海 1676- 1751도 중국의 화보집인 《개자원화보》일본에서 1748년 출판를 통해 중국식 남종화를 익혔다. 그의 뒤를 이어 일본 남화를 완성한 것은 이케노 다이가池大雅 1723-1776였다. 옅은 담채와 묵으로 그린 그의 〈산수인물도山水人物圖〉는 담백하고 간결한 일본 남화의 특징을 잘 보여준다. 중국 산수화를 독학한 것으로 알려진 요사 부손與謝蕪村 1716-1783은 하이쿠5.7.6음절로 짓는 짧은

마루야마 오쿄, 〈설송도〉, 1795년경,
종이에 수묵담채, 71.7×153cm, 도쿄국립박물관
나무등걸을 뚝 잘라 확대한 것처럼 만든 화면은 장벽화의
전통을 따른 것이다. 먹의 농담을 조절하여 입체감을
드러낸 것은 수묵화법에서 왔다.

일본시를 잘 짓는 시인으로 유명하며 일본적으로 소화된 남화의 발전에 기여
한 인물이다. 부손은 하이쿠와 같은 분위기를 보여주는 새로운 형식의 그림
인 하이카俳畵를 창조한 것으로 알려졌다. 그는 간략한 붓질로 중국식 선종
화와 같은 느낌을 주는 하이카에 하이쿠를 써넣기도 했다.

| **마루야마 오쿄** | 상공업의 발달로 경제력을 갖게 된 조닌町人들의 후원
이 늘어나자, 그들의 기호에 맞는 개성이 강한 그림을 그리는 화가들이 점
차 늘어났다. 교토와 오사카를 무대로 활동한 마루야마 오쿄円山應擧 1733-
1795는 서양화법과 일본 전통화법을 결합한 그림을 그렸다. 그는 네덜란드
에서 들어온 메가네에眼鏡繪 제작을 통해 서양식 원근법·투시도법·사생
법을 익혔고, 서양식 화법에서 나온 정밀한 사생을 기반으로 수묵화법과 결
합했다. 1795년경에 그린 도쿄국립박물관 소장의 〈설송도雪松圖〉는 굵은 소
나무의 위아래를 빼고 가운데 등걸만을 그렸다는 점에서 모모야마시대의
금벽장벽화의 소나무를 계승했다고 볼 수 있다. 한편 강한 흑백의 대비를
준 수묵화를 통해 거칠고 딱딱한 소나무의 껍질을 사실적으로 묘사한 그
림이다.

| **이토 자쿠추** | 에도시대 일본 회화의 이색적인 화풍을 보여주는 화가로
이토 자쿠추伊藤若沖 1716-1800를 빼놓을 수 없다. 선명하고 진한 채색과 개
성이 강한 필치로 꽃·물고기·새와 같은 전형적인 화조화를 잘 그렸고, 특
히 닭을 좋아해서 즐겨 그린 것으로 유명하다. 자쿠추는 가노파 화가에게 그
림을 배웠고, 오가타 고린의 작품을 통해 장식적 필치를 가미했으며, 중국
화가들의 작품을 모사하기도 했다. 그의 작품은 그리고자 하는 대상을 면밀

**이토 자쿠추, 〈동식채회삼십폭〉(부분), 1758,
비단에 채색, 142×80cm, 궁내청**
세밀하고 섬세한 닭의 묘사는 직접 보고 관찰하지 않으면
나오기 어렵다. 보색에 가까운 강렬한 색의 대비,
원색의 사용은 자쿠추 그림의 특징이다.

하게 관찰해서 세밀하게 그렸으므로 사실주의적이라고 평가받는다. 그러나 명도와
채도의 변화가 없는 색의 사용, 평면적인 화면 구성은 장식적인 디자인처럼 보인다.
강렬한 인상의 박진감 넘치는 화조화로 쇼코쿠지相國寺를 위해 그린 〈동식채회삼십
폭動植綵繪三十幅〉을 들 수 있다. 묘사된 새들의 깃털을 보면 그가 얼마나 꼼꼼하게 관
찰하고 그렸는지를 알 수 있다. 꽃과 나무, 새는 각각 사실적이며 이들을 같이 그리
는 방식은 전통적인 중국화조화의 구성을 그대로 따른 것이다.

🐦 메가네에와 서양화법

마루야마 오쿄가 그린 메가네에는 만화경, 요지경 등의 렌즈를 통해 보는 그림을 말한다.
유럽 상류층의 호사가적 취미가 중국으로 전해져 중국에서 만든 기구와 그림이 1750년
대 처음 일본으로 전해졌다. 서양에서 기원한 메가네에는 투시원근법을 응용한 공간표
현, 사물의 양감과 입체감을 표현하기 위한 음영 처리 등 서양화법을 수용한 것이 특징이
다. 메가네에는 18~19세기 일본인들이 얼마나 적극적으로 서양의 문물을 받아들여 자기
화하려고 했는지를 잘 보여주는 예이다. 이 시기 네덜란드와 중국에서 유입된 메가네에
는 대상을 직접 보고 관찰하는 사생을 발전시켰으며, 각종 《식물도감》, 《동물도감》, 《해
부도》류가 화가들에게 교본이 되었다. 이를 통해 일본화가들은 사실적 표현을 소화하고
해부학 서적, 삽화를 학습하여 근대회화 발전의 토대를 쌓았다.

기술과 자본의 꽃, 도자기

08

불과 물
그리고
흙의 연금술

서양미술과 비교하여 아시아미술의 두드러진 특징은 무엇일까? 바로 도자기라 할 수 있다. 중국에서는 고대부터 토기를 만들던 기술을 바탕으로 하여 새로운 도전을 거듭한 후에 마침내 도자기를 만들어냈다. 처음에는 화려한 청자로 시작하여 마침내 신소재라고 할 수 있는 백자의 제작에 성공했다. 이후 중국의 도자기와 제작기술은 한국, 일본을 거쳐 서양으로 전파되었다.

도자기는 일상생활에서 사용하는 물건이므로 경제적인 측면, 즉 산업으로서 성공할 수 있는 조건이 갖추어져야 한다. 고도로 정교한 제작기술을 보유해야 하고, 대량생산을 뒷받침할 수 있도록 재료의 공급과 제품의 유통이 필수적이다. 따라서 경제가 높은 수준에 이르렀던 송대에 도자기 산업이 크게 성행한 것이다. 옥기를 방불하는 아름다운 색을 지닌 청자는 이전의 토기나 목기는 물론이고 금은기보다도 우수하고 편리한 그릇이었다. 어느 정도 기술력이 확보된 후에는 지역마다 독특한 도자기가 등장했다. 같은 청자라도 요에 따라 유약의 색, 형태, 장식기법에서 차이가 났다. 균요나 건요에서는 실험적이고 파격적인 도자기를 생산하고 외국으로 수출하기도 했다.

원대에 도자기의 생산은 새로운 단계로 접어들었다. 품질 면에서 크게 다른 고품질의 백자가 등장했다. 흰 바탕에 푸른 코발트 안료로 무늬를 그린 청화백자는 전 세계에 명성이 자자했다. 이후 명·청대는 백자를 기본으로 삼아 화려함의 극치를 보여주는 다채자기를 생산했다.

일본의 도자기는 중국이나 한국보다는 늦게 발달했다. 그러나 일본에서 선종의 영향으로 다도가 성행하면서 비정형의 다완茶碗에 열광했다. 임진왜란 때 조선 도공을 통해 백자 제조기술을 받아들여 높은 품질의 도자기를 생산하기 시작했고, 유럽으로 수출했다. 에도시대 일본 도자기는 중국 다채자기의 영향을 받으면서도 일본적인 공예 문양을 표현했다.

아시아의 역사
WORLD HISTORY

아시아미술의 역사
ART HISTORY

중국 당 618–907

육우 《다경》 등장 750경

중국 오대 907–960

960–1126
중국 북송

중국 남송 1127–1279

일본 가마쿠라시대 1185–1333

중국 원 1279–1368

일본 무로마치시대 1333–1573

1368–1644
중국 명

일본 모모야마시대 1573–1615

중국 청 1644–1911

헤이안시대: 스에키

당삼채 발달

오대 월주요 발달

송대: 정요, 요주요, 균요, 가요, 길주요

송대
여요

원대: 용천요, 경덕진요

1323 신안선 침몰

명대: 두채, 오채

1616 조선 도공 이삼평 일본 규슈 아리타에서 백자 생산 성공

에도
이마리

에도시대: 고쿠타니, 가키에몬

청대: 분채

1640경 이로에 자기 시작

I 중국의 도자기

〈청자연판문융이항아리〉,
남북조시대, 월주요, 높이 24cm, 도쿄국립박물관
흰색을 띠는 바탕흙 위에 옅은 황록색의 유약이 두껍게
덮였다. 둥글고 풍만한 몸체는 연꽃 모양으로 장식되어
있다. 어깨 부분에는 네모난 작은 손잡이가 달려 있다.
뚜껑도 연꽃 모양으로 만들었다.

〈청자팔각병〉, 당, 월주요, 높이 21.4cm, 법문사박물관
짙은 녹색을 띠는 청자로 주름진 몸통에 날렵하고 긴 목을 붙였다.
법문사(法門寺)에서 사리장엄구 등과 함께 출토되었다.

토기에서 도자기로

신석기시대부터 토기를 만드는 기술은 꾸준히 발달해왔다. 한대에 이르러 표면에 유약을 씌워 높은 온도에서 구워낸 도자기가 등장했고, 이후 남북조시대에 본격적으로 다양한 도자기가 발달했다. 흙으로 빚은 그릇의 거친 표면에 유약을 입혀 소성하면 유리질의 얇은 막이 형성된다. 그 결과 토기와는 달리 단단하고 매끄러우면서 광택이 나게 되어 물이 스며들지도 않고 아름다운 색깔을 띠게 된다. 이러한 도자기는 높은 온도에서도 잘 견딜 수 있으며, 사용한 후에 씻기도 쉬우므로 일상생활의 그릇으로 아주 적합하다. 중국의 다채로운 도자기는 튼튼하면서 보기에도 좋은 그릇을 만들려는 끊임없는 노력과 실험의 결실이었다.

여러 가지 유약의 제조기술이 발달하면서 도자기의 색채도 중요하게 여겨졌다. 중국의 도공들은 유약에 포함된 광물질의 성분과 비율에 따라 색깔이 다르게 나타나는 점에 주목했다. 처음에는 유약에 포함된 철분에 의해 푸른색이 나는 청자靑磁가 발달했다. 청자는 7세기부터 14세기 중반까지 약 7백 년 동안 도자기의 중심을 차지하다가, 품질이 더 좋은 백자白磁에 자리를 넘겨주었다. 세계 도자기의 역사는 토기에서 청자로, 청자에서 다시 백자로 바뀐 것이라고 할 수 있다.

도자기는 물레를 사용해 만들기 때문에 대개 좌우대칭으로 균형이 잡힌 생김새인데 그릇 자체에서 드러나는 우아한 모양의 아름다움을 중시했다. 간결한 형태와 섬세한 색채의 미를 추구하면서 중국의 도자기는 기술적인 측면에서뿐만 아니라 조형적인 측면에서도 뛰어난 미술품으로 자리 잡았다. 도자기는 일상생활에 없어서는 안 되는 그릇으로서뿐만 아니라 눈으로 보고 손으로 만지는 소중한 물건으로 여겨졌다.

| 월주요 청자의 등장 |
도자기 역사의 흐름을 살펴보면 청자가 먼저 발달했다. 후한대에 이미 청록색을 띠는 초기 단계의 청자가 만들어지기 시작해 남북조시대에는 양자강 하류인 절강성을 중심으로 청자가 활발히 제작되었다. 이러한 도자기가 생산된 지역의 이름을 따서 월주요越州窯 청자라 한다. 이후 당 말엽부터 오대五代인 9-10세기경에 절강성 자계慈溪 상림호上林湖의 공요貢窯 일대를 중심으로 짙은 녹색을 띠는 고품질의 청자가 발달했다. 월주요 청자의 아름다운 빛깔을 비취翡翠나 옥에 비유하기도 했으

〈백자〉, 당, 형요, 높이 22.3cm, 서안시 문물보호고고소
당나라 수도였던 서안시의 대명궁 유적지에서 출토되었다.
바닥에 '한림(翰林)'이라는 명문이 새겨져 있어 한림원
주변에서 사용되었을 것으로 생각된다.

며 신비하고 오묘한 색조를 띠어 비색청자秘色靑磁라고 부르기도 했다. 도자기의 품질도 향상되고 매우 단단해져서 그릇을 두드리면 경쾌한 금속 소리가 날 정도였다. 처음에는 금기나 은기 등과 같은 금속제품의 형태를 도자기로 만든 것이 많았지만 점차로 도자기의 특성을 살린 연꽃이나 해바라기 모양의 접시와 사발이 새롭게 등장했다. 장식 기법은 표면에 문양을 새기고, 긋고, 찍고, 붙이는 방법이 사용되었으며 문양의 소재로는 연꽃, 꽃잎, 인동초 등이 많았다.

| 형요 백자 | 당대 북방에서 발달한 형요邢窯의 백자는 백토 위에 투명한 유약을 씌운 것으로 남방의 월주요 청자와 함께 대표적 노자기였다. 형요 백자의 생산지는 하북성 내구內邱와 임성臨城이 중심지였다. 부드럽고 우아한 곡선미를 강조한 풍만한 형태와 순결한 백색은 장식적이며 푸른색이 도는 월주요와 대비되어 높은 인기를 누렸다. 당나라 시인 육우陸羽는 형요 백자의 빛나는 흰색이 은이나 눈과 같다고 칭송했고, 오늘날에는 월주요의 청자와 형요의 백자를 손꼽아 남청북백南靑北白이라 부르기도 한다.

당삼채-채색 도자기의 등장

당대의 대표적인 도자기는 당삼채唐三彩다. 백색의 진흙을 빚어 그릇을 만들고 초벌구이를 한 후에 표면에 동, 철, 마그네슘, 코발트 등이 함유된 유약을 발라 다시 800도 정도로 구워낸 것이다. 주로 황색, 녹색, 청색이 많이 나타나서 삼채라고 하는데 그 외에도 굽는 과정에서 유약이 흘러내리고 서로 섞이면서 여러 색깔이 등장한다.

당삼채로 만든 그릇은 화려하고 다양한 모양이 특징이며 서역 페르시아 계통의 형태까지 등장한다. 또한 당삼채로 사람이나 동물을 조각처럼 표현하기도 했다. 도공들은 세부 형태를 효과적으로 조합해 복잡한 모양을 구성하면서 입체감을 잘 나타냈다. 흥미롭게도 당나라의 국제적 생활양식을 반영해 낙타를 타거나 악기를 연주하는 중앙아시아 사람들이 자주 등장한다. 상류층에서는 당삼채로 도용陶俑을 커다랗게 만들어 죽은 이의 무덤에 함께 넣기도 했다.

▷ **〈삼채용이병(三彩龍耳瓶)〉, 당,
높이 47.4cm, 도쿄국립박물관**
용 모양의 손잡이가 양쪽에 붙어 있고
몸체에는 꽃무늬 장식이 부착되어 있다.

▷▷ **〈삼채여인상〉, 당, 높이 45.2cm, 섬서역사박물관**
당나라 귀부인의 아름다운 자태를 보여준다.
달덩이처럼 둥근 얼굴과 풍만한 몸체를 강조해
당시 건강한 여인을 미인으로 여겼던 풍속을 반영하고 있다.

▷▷▷ **〈낙타를 탄 상인〉, 당,
높이 66.5cm, 베이징 중국국가박물관**
생동감 넘치는 사실적인 표현이 두드러진다.
밝은 색채와 어울려 강렬하면서도 흥거운 분위기를 전해준다.

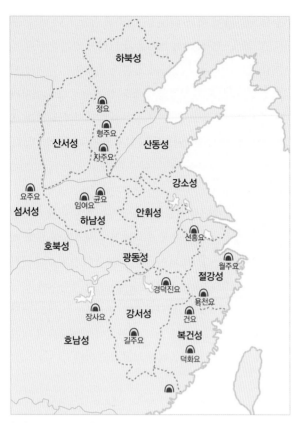

〈송원대 가마터 분포도〉

송의 도자기 : 실용적 기능과 우아한 형태

송대에는 경제가 부흥하고 차를 마시는 풍속이 널리 유행하면서 도자기가 많이 생산되었고 높은 수준에 도달했다. 심지어 상류층에서는 도자기를 서화 못지않은 미술품으로 애호하고 감상했다. 그 결과 중국 각지에서 품질이 좋은 도자기를 생산하는 가마들이 많이 등장했고 기술의 발달과 더불어 다양한 모양의 도자기들이 대량으로 제작되었다. 송대의 도자기는 실용적인 기능과 우아한 형태미를 추구했다. 동시에 유약 색깔의 은은한 아름다움과 정교하고 세련된 문양장식을 함께 조화시켰다. 그 결과 형태, 색채, 장식의 측면에서 고전적인 아름다움을 갖추게 되었다. 간결하면서도 균형이 잡힌 형태는 유려한 곡선의 윤곽선으로 돋보인다. 때로는 복잡한 형태를 취하기도 하는데 능숙한 제작기술로 각각의 부분을 서로 부드럽게 연결했다. 송대의 도자기는 한국의 고려청자에 영향을 끼치기도 했다.

1) 북송의 도자기

북송시대는 도자기 산업이 비약적으로 발전했다. 황궁을 중심으로 차를 마시는 다기茶器와 일상생활의 식기食器로 도자기를 널리 사용했다. 송대의 도자기는 균형을 잘 갖춘 모양과 청아한 유약의 색깔로 유명하다. 여러 곳에 위치한 가마에서는 각각의 특징이 두드러지는 도자기를 만들어 냈다. 여요汝窯, 관요官窯, 가요哥窯, 정요定窯, 균요鈞窯 등은 북방의 오대명요五大名窯로 손꼽히며 궁정의 수요를 충족시켰다. 동시에 여러 지방 가마에서는 일반 백성을 위한 도자기를 생산했다.

| 정요 백자 | 하북성의 곡양현曲陽縣을 중심으로 한 정요에서는 당시 북송 궁정에서 최고로 치던 백자를 생산했다. 상아색에 가까운 온화하고 따뜻한 흰색이 특징이며 넓게 벌어진 그릇은 뒤틀림을 방지하기 위

〈백자대접〉, 북송, 정요, 지름 21.7cm, 오사카 시립동양도자미술관
유약이 묻지않은 테두리는 동을 입혔고, 그릇 안쪽에 틀로 찍어 문양을 표현했다. 연꽃, 수초, 물고기 등 풍요를 상징하는 소재가 등장한다. 중심 문양은 큰 날개를 펼치고 있는 새 두 마리다. 그 주위로 꽃과 이파리가 빽빽하게 공간을 채우고 있다.

〈청자연꽃모양잔〉, 북송, 여요, 높이 16.2cm, 타이베이 국립고궁박물원

마치 하늘을 향해 활짝 피어오르는 연꽃처럼 주름진 모양을 만들었다. 옅은 청회색 유약에 가는 빙렬이 가득하다. 세련된 형태와 은은한 빛깔에서 송대 도자기의 간결하고 우아한 고전적인 아름다움을 엿볼 수 있다.

〈청자화조문주전자〉, 북송, 요주요, 높이 21cm, 뉴욕 메트로폴리탄미술관

대담하고 추상적으로 당초문을 표현했는데 그릇의 표면을 깊게 깎아 우묵하게 들어간 부분에는 유약이 두껍게 고여 짙은 녹색을 띤다. 풀잎을 물고 날아가는 봉황새를 크게 배치했다.

〈청자잔〉, 북송, 균요, 높이 8.7cm, 타이베이 국립고궁박물원

가벼운 하늘색을 바탕으로 진한 붉은색이 번지는 것처럼 강렬하게 표현했다.

해서 가마에서 거꾸로 엎어놓고 굽는 경우가 많았다. 이때 테두리가 바닥에 달라붙는 것을 방지하기 위해 유약을 바르지 않는데, 이에 따라 테두리 부분이 거칠게 남아 있게 되므로 이를 금속인 금·은이나 동으로 씌워 마감처리를 하기도 했다. 나중에는 그릇 표면의 복잡한 무늬를 일일이 손으로 새기지 않고 틀을 사용해 간편하게 찍어서 표현하기도 했다. 그릇을 빚은 후 마르기 전에 틀을 이용해 안쪽에 무늬를 눌러 찍는 기법이다. 그 결과 능숙한 솜씨로 표현된 봉황, 연꽃, 물고기, 용, 어린이 등이 촘촘하게 그릇 안쪽을 장식한다.

| 여요 청자 | 오대명요의 첫 번째로 꼽히는 하남성 보풍寶豊에 위치한 여요에서는 뛰어난 품질의 청자를 생산했으며 황실에서 필요로 하는 도자기를 공급하기도 했다. 현재 전해지고 있는 여요 청자는 매우 희귀해 남아 있는 것이 1백 점도 되지 않는다. 여요 도자기의 특징은 바탕 흙이 회백색이고 매우 치밀하다. 부드러운 광택을 띤 옅은 유약은 하늘색이어서 '천청天靑'이라고 하는데 푸르고 매끄러우며 그윽하고 고요한 인상을 준다. 휘종 황제는 이 청자의 신비한 색깔을 '비가 그친 후의 맑은 하늘의 색雨過天靑'이라고 칭찬했다. 가마에서 그릇을 구울 때는 그릇에 못대가리처럼 생긴 작은 받침을 사용했기 때문에 바닥 부분에 작은 빚음눈 자국이 황토색으로 남아 있다. 여요에서는 청동기를 모방한 형태의 청자도 많이 만들었다.

| 요주요 청자 | 요주요耀州窯는 당나라 수도였던 서안에서 가까운 섬서성 황보진黃堡鎭에 있으며, 원래 당삼채로 유명했는데 송대에 들어서면서 기술 혁신을 통해 짙고 어두운 녹색을 띠는 우수한 청자를 만들었다. 원래는 월주요 청자의 비색秘色을 모방하려 했지만 두꺼운 유약에 의해 깊은 느낌이 나는 녹색을 구현했다. 요주요 청자는 표면을 깎아 문양을 도드라지게 표현하는 기법을 즐겨 사용했다. 접시는 정요처럼 틀을 이용해 복잡한 문양을 만들기도 했다.

| 균요 청자 | 하남성의 균요에서는 짙은 자주색이나 붉은색을 내는 도자기를 생산했다. 유약에 포함된 산화철 성분과 가마의 온도 조절에 의해 하늘색, 흰색, 보라색, 분홍색 등 색깔의 다양한 변화를 추구했다. 나중에는 산화동을 사용해 화학변화에 따른 보라색의 반점이 현란하게 나타나도록 했다. 사람들은 "폭포가 떨어질 때 생기는 물 아지랑이 같고, 해질 녘에 석양에 비치는 비취와도 같다."고 오묘한 아름다움을 묘사했다.

| 가요 청자 | 가요의 정확한 위치는 알려지지 않고 있지만 우수한 작품이

〈청자병〉, 남송, 가요, 높이 20.1cm,
타이베이 국립고궁박물원
넓고 둥글며 납작한 몸체에 기다란 목이 달려
있어 안정감을 주는 모양이다. 무엇보다도
다른 장식 없이 표면을 온통 덮고 있는 검은
빙렬이 강한 인상을 준다.

〈백유주전자〉, 북송, 자주요, 높이 20.4cm,
도쿄국립박물관
철분이 많이 포함되어 짙은 갈색을 띠는
바탕흙 위에 백토를 두껍게 덮은 후, 다시
이것을 부분적으로 깎아내어 문양을 나타냈다.
과감하고 대범한 표현이 두드러진다.

전해져 내려오고 있다. 가요의 청자는 미황색이나 회청색 유약에 일부러 균열이 생기도록 해 굵고 검은 선이 두드러진다. 간혹 검은색과 노란색의 빙렬氷裂이 마치 그물처럼 교차되어 있는 경우 '금실과 철사'라는 별명으로 불리기도 했다.

| **자주요 도자기** | 하북성의 자주요磁州窯는 다양한 장식기법을 사용해 민간용 도자기를 생산했다. 도자기 표면을 백색 분장토로 얇게 덮은 후에 이를 깎거나 그 위에 문양을 그려 대담하게 장식했다. 짙은 흰색으로 덮인 부분이 장식하는 문양의 배경이 되는데 그 위를 투명한 유약으로 덮었다. 표면을 긁어낸 경우 아래의 짙은 갈색 바탕이 그대로 노출되어 강한 대비효과를 준다. 무늬 부분을 깊이 깎아내고 색깔이 나는 흙으로 채우는 상감기법이 적용되기도 했다. 이렇게 새기고 깎고 채워 넣는 다양한 기법을 함께 사용하고 대담한 구성을 취하면서 민간에서 유행한 소재를 즐겨 표현했다.

2) 남송의 남방요

여진족이 세운 금에 의해 개봉에서 쫓겨난 송 황실이 남쪽의 항주로 천도하면서 남송시대의 도자기 발달이 본격적으로 시작되었다. 절강지방에서 월주요 전통이 지속되었고, 여러 가마가 번성했다. 강서성 남쪽의 길주요, 복건성의 건요 등과 같이 지역적인 가마에서는 이질적인 도자기를 생산했다.

빙렬
도자기 표면에 균열이 생겨 가는 금이 나타나는 것은 가마에서 그릇을 구울 때 바탕흙인 태토와 유약이 서로 다른 비율로 팽창했다가 수축하는 과정에서 발생하는 것이다. 마치 얼음에 금이 가는 것과도 같은 모양이라고 해 빙렬이라고 부른다. 빙렬은 원래 질이 나쁜 도자기에서 보이는 것이지만 점차로 잔금의 아름다운 효과에 주목해 일부러 많이 나타나도록 만들기도 했다.

| **남송관요 청자** | 남송의 수도였던 항주 인근에 위치해 궁정에 필요한 청자를 만들었다. 아주 고운 바탕흙을 사용했으며 그릇의 두께는 매우 얇다. 여주요의 청자와 비슷하게 맑고 투명한 청록색을 띤다. 특히 제기로 사용하기 위해 청동기나 옥기의 형태를 모방한 청자를 생산했다.

△ 〈청자세발향로〉, 남송, 남송관요,
높이 6.1cm, 타이베이 국립고궁박물원
고대 청동기를 모방해 만든 청자이다. 고전적인 형태를 통해 안정적인 비례감과 간결한 인상을 강조했다.

| **용천요 청자** | 절강성의 용천요龍泉窯에서는 맑은 청색이 특징인 청자를 만들었다. 월주요가 점차로 쇠퇴하면서 용천요의 청자가 절정기를 맞이했다. 곱게 걸러진 바탕흙은 높은 온도에서 구워지면 흰색이나 적갈색을 띤다. 그 위를 고르게 덮은 유약에서 나타나는 산뜻한 푸른색은 용천요 청자의 명성을 높였다.

△▷ 〈청자병〉, 남송, 용천요,
높이 25.7cm, 서울 국립중앙박물관
주둥이는 나팔처럼 넓게 벌어졌고 기다란 목이 수직으로 내려온다. 어깨는 비스듬히 기울어져 내려와 원통형 몸통으로 이어진다. 푸른색의 유약이 두텁게 덮여 있다. 목 양쪽에 용 머리에 물고기 몸을 갖춘 어룡형 귀가 붙어 있다. 용천요의 대표적인 청자 형태다.

| **건요 흑유자** | 송대에는 흑유黑釉를 이용한 도자기도 크게 발달했다. 복건성에 있는 건요建窯에서는 검은색의 유약을 두껍게 바른 도자기를 생산했다. 바탕흙은 매우 단단하며 짙은 갈색이나 검은색을 띤다. 철분이 많이 섞인 유약은 높은 온도에서 녹았다가 식는 과정에서 결정이 생겨나서 표면이 얼룩지는 모양을 나타낸다. 이러한 반응을 의도적으로 이용해 마치 토끼털 같은 줄무늬나 은색 별 또는 기름방울 같은 특이한 모양이 나타나도록 했다. 당시 유행하던 투차鬪茶, 즉 차 맛을 겨루는 시합에서 찻잔으로 즐겨 사용되었다. 일본에서 특히 건요 도자기를 좋아해 천목天目, 덴모쿠이라고 부르며 높이 평가했다.

〈천목잔〉, 남송, 12-13세기, 건요,
높이 6.7-7cm 넓이 11.4cm, 오사카 시립동양도자미술관
테두리에는 금테가 둘러졌다. 전체에 담흑색 유약이
두껍게 칠해졌고 아래쪽 굽 부분에는 검은 바탕흙이
드러난다. 은갈색의 얼룩무늬가 거의 틈새 없이
골고루 나타난다. 기름방울 모양은 원형에 가깝고
은색으로 빛나면서 푸르스름한 빛을 띤다.

**〈흑유접시〉, 송, 길주요, 높이 5.2cm,
오사카 시립동양도자미술관**
검은색 유약이 두껍게 덮인 접시다. 안쪽에
나뭇잎 하나가 붙어 있는 듯하다. 실제로 나뭇잎을 사용해
유약이 완전히 덮이지 않도록 한 후, 가마에서 구웠기
때문에 그 흔적이 그대로 남아 있다.

| 길주요吉州窯 흑유자 | 강서성에 있는 길주요에서는 짙은 흑색이나 갈색의 유약을 바른 접시를 많이 만들었다. 여러 가지 장식기법을 사용했는데 그중에서도 나뭇잎이나 종이를 이용한 것이 유명하다. 나뭇잎을 그릇 안쪽에 붙이고 그 위에 유약을 바르고 가마에서 굽는다. 이때 잎은 높은 온도에서 타서 없어지고 그 흔적만 옅은 황갈색으로 나타난다. 종이를 이용하면 전지剪紙기법으로 만든 문양이 타서 없어지면서 검은색으로 나타난다.

원의 도자기 : 혁신과 기술적 실험

중국 도자사에서 원대는 매우 중요한 발전과 혁신이 이뤄진 시기다. 원대를 거치면서 점차로 청자의 비중이 줄어들고 백자가 우위를 차지하게 되었고, 도자기 산업의 중심지가 강남으로 이동했다. 용천요의 청자와 더불어 14세기부터는 강서성의 경덕진景德鎭을 중심으로 백자가 발달했다.

이 시기에는 도자기 생산 과정의 혁신과 기술적 실험이 두드러진다. 예를 들어 틀을 사용하는 압형 성형이나 별도로 장식을 만들어 붙이는 부조기법이 복잡하게 발달했고, 분업에 의한 대량생산이 이뤄졌다. 또한 새로운 안료를 개발해 유약층 아래에서 붉은색이나 청색을 내는 기법이 나타났다. 즉 산화동을 사용하는 붉은 유리홍釉裏紅이 등장하고, 코발트를 이용한 푸른 청화백자青華白磁가 만들어지면서 도자기는 새로운 단계로 접어들었다. 이렇게 제작방식이 산업화되고 상업 자본이 진출하면서 해외무역을 통해 막대한 수량의 도자기 수출이 이뤄지기도 했다.

| 용천요 청자 | 원대의 청자는 새로운 장식 기법을 발달시켰다. 깊고 짙은 청색을 띠면서 풍만한 형태를 보여주는 청자가 계속해 생산되었다. 그릇의 크기는 더 커지고 무거워졌다. 새로운 첩화기법과 반점장식이 등장했다. 첩화貼花는 그릇의 표면에 다시 얇게 장식 모양을 붙여서 제작하는 것이고 철반문鐵斑文은 철 성분이 많은 유약을 부분적으로 사용해 군데군데 검은 반점이 생기도록 하는 것이다. 특히 첩화는 유약을 부분적으로 바르지 않거나 점토를 그대로 덧붙여서 장식을 한 후에 소성해 그 부분이 갈색으로 거칠게 남게 했다. 청자 유약이 고르게 덮여 매끈한 가운데 거친 첩화는 나머지 부분과 색깔이나 질감에서 강한 대비효과를 보여준다.

**〈청자대야〉, 원, 용천요,
지름 43.2cm, 퍼시벌 데이비드컬렉션**
그릇 가운데 용과 그 주변의 구름 그리고
테두리의 꽃 장식은 별도의 장식으로 만들어 붙이고,
유약을 바르지 않았다. 그 결과 마치 비스킷처럼
황색의 거친 질감을 나타낸다.

🔵 도자기 제작 과정

도자기 제작은 당시로서는 최첨단의 신소재 산업이기도 했다. 뛰어난 도자기 한 점을 만드는 데 일흔두 번의 공정이 필요하다고 했다. 효율적인 경영관리에 의해 생산이 전문화되었고 실력 있는 도공들은 자기의 품질을 향상시키는 데 주력했다. 명대에는 매년 수만 점 씩을 경덕진에서 생산했는데, 한 점당 약 백은白銀 한 냥 정도의 생산 비용이 들어갔다고 한다.

청화백자를 만드는 중요한 과정은 다음과 같다. 우선 장석 계통의 자석磁石을 곱게 부순 후 수비水飛 과정을 통해 포함된 불순물을 걸러낸다. 여기에 고령토를 섞어서 반죽한 후, 물레를 이용해 원하는 그릇의 형태를 만든다. 완성된 그릇은 그늘에서 건조시킨 후 코발트 등의 안료를 이용해 표면에 그림을 그린다. 다시 유약을 칠한 후 가마에 넣고 1350도 이상의 높은 온도로 구워낸다.

《경덕진도자보책》,
청, 43.4×39.5cm,
타이베이 국립고궁박물원

🔵 유럽으로 간 중국 도자기

고품질의 도자기를 제작하지 못했던 유럽에서는 중국의 도자기를 매우 소중하게 여겼다. 유럽의 왕족이나 귀족 같은 상류층은 자신의 저택에 별도의 도자기 방을 만들어 중국의 도자기를 전시하기도 했다. 그리고 지오바니 벨리니 같은 르네상스 시기의 이탈리아 화가는 고대 신화를 그리면서 청화백자를 포함시키기도 했다.

◁◁ 〈독일 베를린 샤로튼버그 도자기 방〉, 18세기
유럽의 왕족과 귀족들은 막대한 부를 이용해 값비싼 중국 도자기를 많이 사들였다. 일상생활에 사용하기도 했지만, 때로는 부를 과시하는 전시용으로 저택을 장식하기도 했다.

◁ 지오바니 벨리니,
〈신들의 축제The Feast of the Gods〉, 1514
그리스로마 신화의 한 장면을 묘사한 것이지만, 등장인물은 르네상스 시기의 의복을 입고 있다. 흥미롭게도 가운데 있는 남자와 여자가 청화백자를 들고 있다.

**〈청백자매병〉, 원, 경덕진, 높이 26.3cm,
도쿄 이데미츠미술관**
청백자는 흰 바탕흙에 철분이 조금 포함된
유약을 입혀 경쾌한 물색이 나타난다. 가운데에는
파도 사이로 날아오르는 용의 모습을 새겼다.

| 경덕진요景德鎮窯의 청백자 | 강서성의 경덕진에서는 근방에 백자의 원료인 고령토가 대량으로 분포하고 숲이 많아 땔감이 풍부해 가마가 크게 발달했다. 송대부터 맑고 투명한 청색을 나타내는 청백자靑白磁로 이름을 날렸다. 빛이 통할 정도로 얇고 두께가 일정하며 새하얀 바탕에 푸른 그림자가 비치는 듯해 청백사 또는 영청影靑이라고 불렸다. 원대의 경덕진 백자는 짙고 우윳빛이 도는 백색으로 유명하다.

경덕진에서는 특히 유약층 아래에서 색채를 표현하는 혁신적인 기법이 본격적으로 시작되었다. 코발트 안료를 사용해 선명한 푸른색을 구현하는 청화백자靑華白磁가 그것이다. 근동에서는 코발트가 도기장식에 오랫동안 사용되어왔다. 특히 페르시아에서는 타일에 널리 사용되었다. 이 새로운 안료를 중국 원대에 고도로 발달된 도자기기술에 접목하여 흰 바탕에 짙은 푸른색으로 자유자재로 문양을 그려낼 수 있게 되었다.

사실 이전까지의 도자기 장식기법은 작은 문양을 별도로 만들어 붙이거나 음각과 양각기법을 사용하고 산화철 안료로 검게 문양을 그리는 정도였다. 하지만 청화백자는 특정한 형태로 빚은 그릇 표면에 코발트 안료를 사용해 원하는 그림을 그렸다. 그 위에 유약을 바른 후 1300도 이상의 고온에서 구워내면 투명한 유약 아래에서 선명한 푸른색이 나타난다. 이 기법으로 인해 중국 도자기는 새로운 전기를 맞이하게 되었다. 청자는 물론 백자나 다른 종류의 도자기를 제치고 가장 우수한 도자기의 자리를 차지했다. 더 나아가 산

🔵 신안 해저 보물선

1975년 전라남도 신안 앞바다에서 어부가 청자를 건저 올리면서 알려지게 된 해저 보물선은 중국 원대의 무역선이었다. 이 배는 중국에서 도자기, 금속기, 약재, 건축 재료 등을 가득 싣고 일본으로 항해하던 중에 난파되어 침몰했다. 여기에서 인양된 도자기는 총 2만여 점으로, 그 가운데 약 60퍼센트가 용천요 청자였다.

〈인양 당시 도자 모습〉

**〈청자주름문호〉 원, 용천요,
높이 24.2cm, 국립중앙박물관**
맑은 청자 유약이 두껍게 덮인 몸체는
가는 주름이 많이 잡혀 있다. 역시 주름이
표현된 뚜껑은 연꽃 이파리 모양이다.
전체적으로 풍만한 모양새를 보여준다.

화동을 사용하는 유리홍, 즉 진사기법까지 등장했다. 14세기에 경덕진 백자는 다양한 제품으로 동남아와 중동에까지 널리 수출되었다. 경덕진의 명성은 세계에 알려지게 되었다. 한편 새로운 기술의 발달에 힘입어 추부백자樞府白磁라고 부르는 태토가 치밀하고 완전히 유리질화된 백자가 등장해 크게 유명해졌다. 원래 추밀원樞密院이라는 관청에 납품하기 위해서 생산한 고품질의 백자였다. 수준 높은 도공, 발전된 가마, 재정적 안정으로 경덕진은 이후 중국 도자 산업의 중심지가 되었다.

명의 도자기 : 다양한 색의 도입

명대에는 궁정에서 주문 제작한 높은 수준의 도자기가 발달했다. 경덕진에는 국가에서 관리하는 관요가 설치되어 황실 소용의 도자기를 계속해서 만들었다. 우수한 도공과 좋은 원료를 이곳에 집중시켜 궁정에서 사용하는 최상품 도자기를 대량으로 생산했다. 황제마다 도자기에 대한 취향이 달라서 도공들은 계속해서 새로운 기술을 개발하고 우수한 도자기를 경쟁적으로 만들어냈다. 원대에 시작된 청화백자는 더욱 높은 수준에 도달해 황금시대를 맞이했다. 산화동을 이용해 붉은색이 나는 유리홍 백자도 본격적으로 발달했다.

도자기의 표면에 문양을 장식하는 방식은 첫째 표면을 깎거나 그 위에 장식을 붙이는 방법이고, 두 번째는 틀을 사용해 모양을 찍어내는 방법이며, 세 번째는 당삼채처럼 색깔이 있는 유약을 사용하는 방법, 네 번째는 청화백자처럼 직접 그림을 그리는 것이다. 명대부터 본격적으로 개발된 새로운 방법은 투명한 유약을 바르고 초벌로 구운 후에 그 위에 다시 색깔이 나는 유약으로 그림을 그려 다시 소성하는 것이다.

| 두채와 오채 | 유약 위에 다양한 색깔을 칠하는 두채豆彩, 오채五彩 기법이 사용되었다. 마치 당삼채처럼 녹색, 노란색, 보라색 등을 사용했는데 안료가 더는 흘러내리지 않도록 조절할 수 있었다. 청화기법으로 유약 아래에 코발트로 윤곽선을 그린 후, 유약을 발라 소성한 다음 다시 그 위에 여러 색채를 칠하고 또 한 번 소성했다. 그 결과 매우 복잡한 회화적인 문양까지 자유롭게 표현할 수 있었다.

**〈두채나비문양항아리〉, 명, 성화연간,
높이 10.5cm, 입지름 9.1cm, 베이징 고궁박물원**
유약층 아래 푸른 청화로 표현한 필선이 두드러진다.
그 위로 산, 바위, 풀, 나비, 꽃무늬를 여러 색깔을 사용해
촘촘하게 채워 넣었다. 그릇의 바닥에는 '대명성화년제
(大明成化年制)'라는 글자가 청화로 쓰여 있다.

**〈오채어조문항아리〉, 명, 가정연간,
높이 33.8cm, 후쿠오카시미술관**
명대 가정연간(1522–1566)에 제작된 것으로 물속에서
수초 사이로 헤엄치는 금붕어를 사실적으로 묘사했다.

두채는 청화로 윤곽선을 그리고 유약을 씌워 구운 후에 다시 붉은색, 노란색, 초록색, 보라색 등을 유약 위에 바르고 낮은 온도에서 다시 구워낸 것이다. 백자의 표면장식은 이제 그림 못지않게 화려해졌다. 명대 후기부터는 좀더 다양한 색채를 사용하는 오채기법이 널리 유행했다.

청의 도자기 : 회화적 색채와 문양

청대에도 계속해 경덕진을 중심으로 도자기 예술이 발달했다. 황실에서는 경덕진 가마를 관리하는 데 힘을 기울였고 궁중의 취향에 따른 화려한 도자기를 만들도록 했다. 한때는 경덕진에서 일하는 도공과 인부가 십여만 명에 달했다고 한다. 궁중화가들의 세련된 그림을 기초로 높은 수준의 회화문양이 도자기 표면을 장식했다.

강희제 때는 오채의 일종인 분채粉彩기법이 등장했다. 법랑채琺瑯彩라고도 불리는 이 기법은 다양한 색채와 섬세한 필치로 상세한 묘사를 가능하게 했다. 이제 도자기는 현란한 색채로 뒤덮여 형태나 유색보다는 회화적 효과를 위주로 했다. 마치 유화와도 같은 다양하고 기발한 장식기법이 계속 발달하면서 유럽 상류층에서 크게 환영받았다. 심지어 도자기를 '차이나China'라고 부르기도 했다.

강희제 때 유상남채釉上藍彩, 즉 유약 위에 청화로 그림을 그리는 기법이 발명되어 유행했다. 옹정제는 도자기를 무척 좋아해 크게 발달시켰으며, 당영唐英이 쓴 〈도성기사陶成紀事〉에 따르면 과거의 훌륭한 도자기를 모방해 다시 만들도록 했다고 한다.

▷ **〈분채모란문접시〉, 청, 옹정연간, 지름 15cm,
타이베이 국립고궁박물원**
섬세하고 화려한 문양은 마치 당시 궁정에서 유행했던
공필 채색 화조화를 보는 듯하다. 흰 도자기
표면을 종이나 비단 같은 바탕으로 삼아 능숙한
솜씨로 정교하게 그림을 장식했다.

▷▷ **〈분채인물화병〉, 높이 21.2cm,
일본 에이세이문고미술관**
수출용 도자기도 본격적으로 제작되었다. 중국의
도자기는 유럽에서 크게 환영받았으며 심지어는
현지에서 원하는 형태나 문양을 주문하기도 했다.

2 일본의 도자기

중세의 도기

일본에서는 지역이나 가마별로 특색 있는 도자기를 만들었기 때문에 고려청자나 조선 백자 같은 시대별 분류가 어렵다. 일본 도자사에서는 헤이안 말기부터 가마쿠라·무로마치시대까지를 중세로 본다. 이 시기에 일본에서는 고대의 도기 생산에 새로운 요업체제가 확립되어 스에키須惠器 계통의 도기와 자기瓷器의 두 종류 도자기가 생산되었다.

| 스에키 | 스에키 도기에는 헤이안시대 이래 이어져온 스에키기술을 기반으로 환원 소성에 의해 회흑색灰黑色을 띠는 도기와 산화 소성으로 색깔이 붉은 빛을 띠는 적갈색 도기가 있다. 회흑색의 도기 생산지는 이시카와현石川県의 스즈요珠洲窯와 오카야마현岡山県 가메야마요亀山窯가 있다. 적갈색의 도기를 생산한 곳은 오카야마현 비젠야키備前燒가 잘 알려졌다. 양쪽 다 항아리·독 등 일상용기를 만들었다. 빗살무늬나 두드려 만든 타날문打捺文 등의 무늬를 새기기도 했으며 대개 고화도에서 유약 없이 구워진 스에키의 특징을 가지고 있다. 자기로 분류되는 그릇은 야마자완요山茶碗窯 계통의 도기와 야키지메燒締 계통이 유명한데 이들은 자기라고는 하지만 유약을 바르지 않고 구운 것들이다. 어느 쪽이든지 주로 일본의 동부지역에서 동북부에 걸쳐 생산지가 분포되었고 사발, 접시, 항아리 등 일상적으로 사용되는 용기들을 대량 생산했다. 야키지메 중에는 의도하지 않은 자연유가 눈에 띄는 것도 있어서 자연유에 의한 장식 효과에 주목했던 것으로 보인다. 한편 중세 요업의 중심지 중 하나인 세토瀬戸·미노美濃에서는 중세에 유일하게 시유도기를 생산한 곳으로 중시되었다. 세토에서는 대체로 12세기경에 도기가 생산되기 시작했다. 원래부터 이 지역에서는 철분이 많은 철유와 갈유褐釉를 사용하고, 양각이나 음각 혹은 첩화문貼花文의 장식기법을 써서 북송에서 원·명대에 이르는 중국 도자의 모조품을 만들어 부유

〈세토 도기항아리〉, 14세기, 높이 27.3cm, 가쿠엔지
뚜껑이 달린 세토 도기항아리다. 한국이나 중국의 청자에서도 볼 수 있는 기형을 모방해 그릇을 만들고, 음각을 한 후, 옅은 담녹색의 유약을 발랐다. 유약의 점성이 약해 그릇 하단부로 주르륵 흘러내린 흔적이 보이며, 유약이 고인 부분은 진한 색이 난다.

층의 수요에 맞췄다. 또 가마쿠라 시대 후기부터 무로마치시대에 걸쳐서 다도가 유행하고 가라모노唐物라고 불렸던 중국 제품을 선호하는 취미가 일어나자 14세기부터는 중국 찻잔을 모방한 덴모쿠자완天目茶碗과 각종 다기용 그릇도 만들었다.

다도의 융성과 근세의 도자기

다도의 발전은 송에서 선종이 발달하자, 그 영향을 받은 일본에서도 선종문화가 빠르게 퍼진 데 유래가 있다. 선종문화는 선승들이 그리는 선종화나 차 문화가 대표적이다. 차를 만들고 마시는 것을 의례화한 다도는 필연적으로 질 좋은 차 못지않게 차 주전자와 찻잔의 수요를 증가시키는 역할을 했다. 일본에서도 고려와 남송의 차 그릇을 모델로 찻잔을 만들기 시작했지만 중국의 도자기와 달리 일본의 찻잔은 오랫동안 도기 수준에 머물러 있었다. 임진왜란 이후 조선에서 데려간 도공과 그 후손들에 의해 고령토를 비롯한 도자기 생산 여건이 갖춰진 후에야 비로소 자기를 만들게 되었다. 무로마치와 모모야마 시대는 모두 무장이 사회 지도층을 이룬 시대였음에도 다도가 널리 유행해 일본의 다완 수요도 늘어났다. 다도를 애호하는 일본의 취향이 덴모쿠라 불리던 남송의 흑유 자기에서 조선 다완으로 집중되면서 그와 비슷한 다완을 만들었다는 것은 잘 알려졌다.

| **세토쿠로와 키세토** | 무로마치시대 후기부터 기존의 중국 도자 모방품과는 전혀 다른 그릇이 미노에서 만들어지기 시작했는데 그 대표적인 예가 세토쿠로瀬戸黒와 기세토黃瀬戸다. 세토쿠로는 반원통半圓筒 모양의 다완으로 칠흑같이 검은 유색을 띤 것이며, 기세토는 황유黃釉와 녹유綠釉를 쓴 독특한 감촉과 단정한 조형을 가진 것이다. 이렇게 새로운 제품이 생겨난 배경에는 다도에서 종래의 중국 물건을 선호하던 취향이 〈와비스키佗び数寄〉로 불리는 가치관에 따라 일본산 도기를 지칭하는 와모노和物를 선호하는 것으로 바뀌었기 때문이다. 이에 따라 일본풍의 와모노를 생산하는 곳이 융성하고, 더불어 〈고려다완高麗茶碗〉을 비롯한 조선의 도자기도 크게 유행했다. 항아리 · 독 · 스리바치摺鉢: 질그릇으로 된 양념절구 3종류를 주로 생산한 중세 이후의 야키지메도기는 다도가 센노 리큐가 내세운 와비차佗び茶, 간소하고 절제된 미의식을 바탕으로 하는 일본식 다도의 유행과 함께 각광을 받게 되었다. 세토쿠로 · 기세토와 더불어 장석유長石釉에 의한 일본 최초의 백색도기에 철화로 그림을 그린 시노志野도 등장하고, 다완을 중심으로 여러 종류의 새로운 식기에 이르기까지 생산이 확대되었으며 모모야마도기桃山陶器의 주요 생산지가 되었다. 다완은 아니지만 일본 동부 미노美濃에서 만든 시노志野

〈시노도기〉, 다완, 미노, 높이 8.2cm, 지름 13.1cm
거칠고 갈색이 도는 태토 위에 분청사기처럼
백토를 바르고, 간략한 붓선으로 초화문을 그렸다.
다듬어지지 않은 듯 자유분방한 그릇의 형태와
군데군데 자연스럽게 드러나는 태토가 꾸미지 않은
소탈한 아름다움을 보여준다.

**〈시노도기〉, 접시, 16세기,
높이 28.3cm, 지름 7.3cm, 개인 소장**
거친 태토를 감추기 위해 백토분장을 하고
활달한 필치로 초화문을 음각했다. 푸른빛이 도는
흑회색 바탕에 단선으로 테두리를 돌리고
그릇 내부에는 자유롭게 무늬를 표현해서 기교를
부리지 않은 듯한 분방함이 있다.

도기는 조선의 분청사기처럼 갈색이나 회색 태토에 백토 분장을 하고 문양을 낸 뒤에 투명한 유약을 발라 구운 것이다. 그릇 가장자리에 단순한 줄무늬로 문양대를 돌린 것이나 활달하고 자유로운 필치로 초화문을 그린 것은 분청사기의 분방한 멋과 일맥상통한다. 유약을 바르지 않은 야키지메도기 중에 시가라키信樂와 비젠備前의 도기도 와모노도기로 일찍부터 일본 다도에 쓰였다. 처음에는 일상용기로 사용된 것을 다완으로 쓰다가 점차 본격적인 다기로 제작하게 되었다. 시가라에서는 오니오케鬼桶라고 불리던 민간용 도구가 물항아리로 이용되었고, 비젠에서는 물항아리와 꽃병이 유명했는데, 붉은 기가 도는 바탕에 중후한 미감이 도는 조형이 특징이다.

일본 백자의 생산과 유럽 수출

일본에서 처음 백자가 생산된 것은 조선에서 끌려온 도공 이삼평李參平에 의해서였다. 그는 아리타有田에서 조선식 가마를 이용해 회유도기와 백자를 함께 구워냈다. 조선의 도공이 주축이 되어 조선식으로 구운 이 자기를 이마리야키伊万里燒라고 불렀다. 1637년부터는 조선의 도공들이 백자를 대량생산하게 되고, 1640년대부터 약 백 년간 유럽으로 일본 도자기를 수출하게 된다. 1640년대부터 50년대 무렵 아리타에서는 중국의 요업기술을 기초로 한 대규모 요업체제로 전환되었다. 이는 중국의 명·청 교체기에 중국 남부지방에서 요업기술이 유출된 결과로 추정된다. 1661년 중국에 내린 천계령遷界令으로 경덕진에서 만든 자기 수출이 일시 정지되었기 때문에 경덕진을 대체할 가마로 아리타가 주목받게 된 것이다. 이미 중국의 최신 기술에다가 계속 기술혁신을 통해 발달한 아리타의 요업은 1659년에 네덜란드 동인도회사로부터 대량의 주문을 받기에 이르렀다. 그뿐 아니라 명 말의 도자를 모방해 청화

🔵 이로에 자기의 탄생

아리타의 자기는 원래 푸른색 안료로 그림을 그리는 중국의 청화백자를 지향해 만들어졌지만 1640년대에 이르러 일본에 온 중국인의 기술을 배워 이로에色繪 자기를 번조할 수 있게 된다. 유약 위에 안료로 다채로운 색의 그림을 그리는 이로에 자기를 생산하게 된 것은 당시 중국에서 대량 수입되었던 경덕진 일대 민간 가마 제품의 영향을 받아 가능했다. 중국에서는 이 시기에 오채·두채기법으로 문양을 그린 자기들이 대량으로 만들어지고, 이것이 일본에 유입된 데서 자극을 받아 이로에 자기가 탄생했다. 아리타에서는 고쿠타니古九谷·가키에몬柿右衛門·고이마리古伊万里·나베시마鍋島양식으로 분류되는 화려하고 호사스러운 다채자기가 융성하게 되었다. 이전의 투박하고 소탈한 일본 자기와 달리 정련된 태도와 높은 온도 소성, 세련된 그림의 이로에 자기 특성이 근대 일본 자기로 이어졌다.

닌세, 〈매화문양이항아리〉, 17세기 후반
대표적인 이로에 교자기를 완성한 닌세의
작품이다. 이로에이면서 중국 자기를 모방한
것들과 달리 평면적인 문양의 구성, 강렬한 채색,
금채 등에서 독특한 일본적 감각이 엿보인다.

백자대접시를 생산한 히젠肥前 자기와 이로에 자기도 유럽을 중심으로 해외로 수출해 인기를 모았다.

| **이마리** | 1684년에 천계령이 해제되어 중국의 자기가 수출을 재개하자 히젠 사기의 수출은 줄어들고, 일본 국내의 내수용 청화백자가 제작되어 일상용 그릇으로 도자기 생산의 전환이 이뤄졌다. 이로써 도자기의 가격이 내려가고, 기술이 간편해져 제품은 획일화되었지만, 일반 서민층에까지 자기가 보급되었다.

이마리 자기는 조선의 백자처럼 소박하면서 검소한 느낌을 주는 것이 특징이다. 그중에서도 고이마리古伊万里 자기로 불리는 것은 1690년경부터 생산된 중국 경덕진의 오채 자기와 금란수金襴手를 모방해 화려하게 문양을 그린 자기다. 이 무렵 아리타에서는 수출이 금지되었던 중국의 경덕진 자기를 대신할 수 있는 동남아시아와 유럽 수출용 자기의 대량주문을 받았다. 이에 아리타에서는 명의 오채와 당시 유럽에서 유행하던 후기 바로크 취미를 받아들여 금란수처럼 장식성이 강한 소메니시키데染錦手를 완성하여 인기 있는 수출 자기로 유럽의 수요에 부응했다.

| **고쿠타니** | 아리타의 또 다른 가마인 고쿠타니古九谷 자기는 백자에 기하학적인 문양을 과감하게 그려 넣은 것으로 색회자기色繪磁器로 분류된다. 고쿠타니라는 이름은 원래 구타니 가마九谷窯에서 생산됐다고 생각되었던 것에 유래가 있다. 그러나 최근의 고고학적 발굴에 의해 고쿠타니는 히젠·아리타의 초기 이로에 자기라고 알려지게 되었다. 이 단계의 백자는 아직 태토가 정련되지 않았지만, 대담하며 호쾌한 조형과 참신한 그림이 사람들의 눈길을 끌 만한 것이었다. 연회에 사용하기 위한 큰 접시를 많이 만들었고, 한점도 같은 디자인이 없는 것이 특징이라서 한정품이라는 가치가 일본 국내 부유층의 수요를 충분히 만족시켰을 것으로 보고 있다. 근래 동남아시아에서 고쿠타니 그릇이 출토되어 수출 가능성도 이야기된다. 17세기에 제작된 이 색회자기는 사각형을 반복적으로 배치하고 그 사이를 초록색, 파란색, 붉은 고동색 등 각기 다른 색으로 칠했으며 색마다 각기 다른 무늬를 넣어 중국이나 조선의 도자기에서는 볼 수 없는 독창적인 문양을 만들었다. 이질적인 듯하며 묘하게 조화를 이루는 색감과 규칙적으로 배치된 크고 작은 사각형 문양이 매우 현대적인 느낌을 준다. 이처럼 일본의 도자기는 찻잔이나 항아리, 병, 접시 등으로 그릇의 형태는 새삼스러운 것이 없지만 특이한 문양을 통해 일본 특유의 미감을 잘 드러냈다. 고쿠타니 외에도 얀베타山邊田, 사루가와猿川 등에서 색회자기를 만들었다.

〈색회자기 접시〉, 고쿠타니 제품, 17세기, 지름 35.8cm
그릇 전체를 마름모꼴로 구획하고 그 안에 다시 마름모를 배치하는 식으로 기하학적인 문양을 만들어 푸른색, 녹색, 붉은 갈색의 안료로 면마다 무늬를 채워 넣었다. 그 위에 초화문과 무늬를 그린 표주박을 겹쳐서 표현했다. 차가운 느낌의 색을 주로 써서 기하학적이면서 모던한 느낌을 더해준다.

〈색회자기항아리〉, 가키에몬 제품, 17세기,
높이 40.4×폭 31cm, 워싱턴DC 프리어갤러리
17세기 대표적인 고품질의 수출용 이로에 자기다.
중국의 오채 자기를 모방해 유약을 바른 뒤에
여러 가지 색의 안료로 정교하고 화려하게 그림을
그린 것이다. 그릇의 바닥 부분, 몸체, 어깨, 입구 부분을
각기 다른 문양대로 구획하여 각 구획대의 위치에 맞게
그림을 그렸는데 그림의 소재와 방식은
중국 경덕진 자기 제품과 상당히 유사하다.

| 가키에몬 | 문양의 종류는 다르지만 아리타의 가키에몬柿右衛門 자기 역시 유럽에 수출된 자기로 빼놓을 수 없다. 가키에몬 자기는 일반적으로 대표적인 무역 도자기 중 하나로 아리타에서 수출용으로 만들어진 고품질의 이로에 자기를 가리킨다. 원래 고쿠타니 자기를 모태로 발전되었다고 하기도 하지만 중국 경덕진 가마의 자기를 모델로 해 이를 대체하기 위한 국외 수요에 맞게 제작되었기 때문에 국내 수요를 충족시키기 위한 고쿠타니양식의 자기와는 상당히 다른 특징을 보여준다. 이로에 자기가 발전함에 따라 1670년대경에는 종래의 백자 태토가 니고시데濁手라고 불리는 독특한 유백색을 띠게 된다. 주로 그릇의 기본 형태를 물레로 성형해 섬세한 조형을 만들어내고, 여기에 밝은 색조의 아카에赤繪로 화훼문과 동물문을 섬세하면서 우아한 필치로 그린 것을 가키에몬양식의 완성이라고 말한다. 따라서 가키에몬 자기는 백색 태토에 초록색과 붉은색 안료로 화려하게 그림을 그린 것이 특징이다. 이처럼 중국 도자기에서 썼던 상회유上繪釉 기법을 개발한 사람들이 가키에몬 일가였기 때문에 가키에몬 자기라고 불렸다. 당시 일본과 유럽의 교역을 담당했던 네덜란드인들이 가키에몬 자기를 많이 수출해서 유럽의 초기 도자기 중에 그 영향을 받은 예들이 있다. 네덜란드 동인도회사를 통해 유럽으로 건너간 가키에몬 자기는 1710년경에 유럽에서 최초로 자기 번조에 성공한 독일의 마이센 가마를 시작으로, 프랑스의 세이블 가마, 영국의 첼시 가마 등 각지에서 그 모방품이 만들어졌다.

🥣 교자기와 오가타 겐잔

17세기에 이르면 교토에서도 양질의 도자기가 제작되는데 이를 교자기라 부른다. 노노무라 닌세野野村仁清가 닌나지仁和寺 앞에 가마를 만들어 화려한 도자기를 만든 것이 초기 교자기의 발전에 중요한 역할을 했다. 그는 '닌세'라는 이름을 자기 작품에 날인함으로써 스스로 장인 정신을 내보인 것으로 유명하다. 처음에 한국과 중국, 세토 자기를 모방하는 것에서 시작해서 섬세한 이로에 기법의 교자기를 완성한 인물로 평가받는다. 그의 제자인 오가타 겐잔尾形乾山 1663-1743은 1699년 교토 북쪽에 가마를 열고, 스스로 '겐잔乾山'이라고 불렀다. 겐잔은 유명한 화가이자 공예가인 린파 오가타 고린尾形光林 1658-1716의 동생으로 형의 영향을 많이 받았고 때로는 둘이 공동작업을 하기도 했다. 그는 분청사기처럼 백토분장을 하고, 유약 밑에 안료로 그림을 그려 번조하는 유카이로에釉下色繪기법으로 회화성이 강한 도자기를 만들었다. 겐잔도 닌세처럼 그릇에 자신의 이름을 먹으로 써서 마치 독자적인 브랜드인 것처럼 만들었다. 그의 도자기는 교토의 화려하고 귀족적인 분위기를 반영한 문양을 그려 넣은 것이 특징인데, 코린의 그림이나 공예에서 볼 수 있듯이 상당히 평면적이면서 도안적인 성격이 강한 일본적인 작풍을 지닌다.

▷ 겐잔, 〈길경문 접시〉, 18세기
오가타 고린의 연자화 병풍을 연상시키는 길경문이 그려진
접시다. 청보랏빛과 밝은 녹색의 꽃무늬를 안료의 농도에
따라 깊이 있게 표현했고, 도안적으로 그려졌지만 꽃들의
높낮이를 달리 해서 공간의 깊이감을 살리고, 단조로움을 깼다.

동아시아 도자기의 흐름

자기 제작은 동아시아 미술의 중요한 성취다. 선사시대 토기로부터 점차 유약으로 덮은 석기를 만들고, 유약의 성분을 조절하여 청자를 완성했다. 납이나 철 성분을 사용하여 당삼채, 흑자 등을 만들기도 했다. 청자로부터 백자로의 전환은 새로운 도자

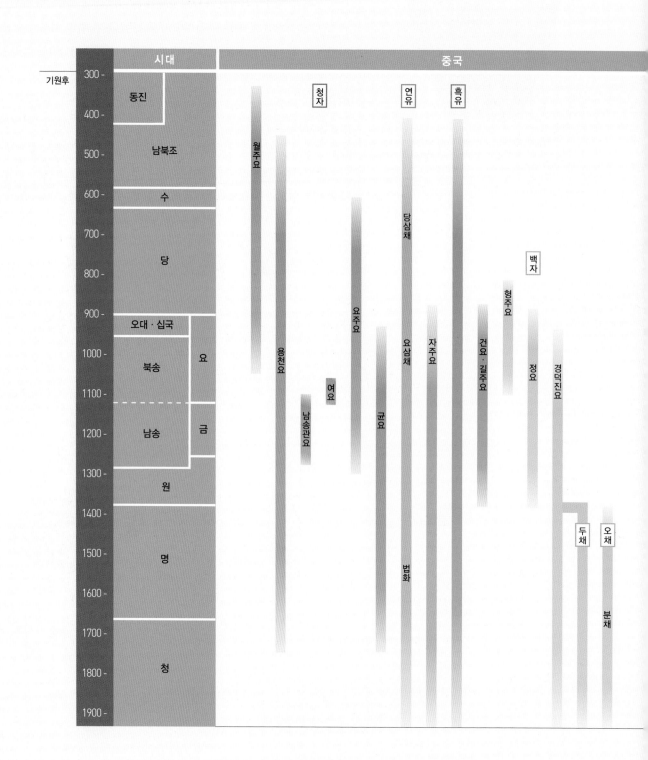

기 생산으로의 혁신이었다. 중국을 이어 한국, 일본 역시 백자 생산에 성공하여 당시로서는 세계에서 최고 수준의 도자기를 만들었다. 이후 유약 밑층이나 위층에 안료를 이용해 여러 가지 색깔을 표현하는 기술이 발달했다.

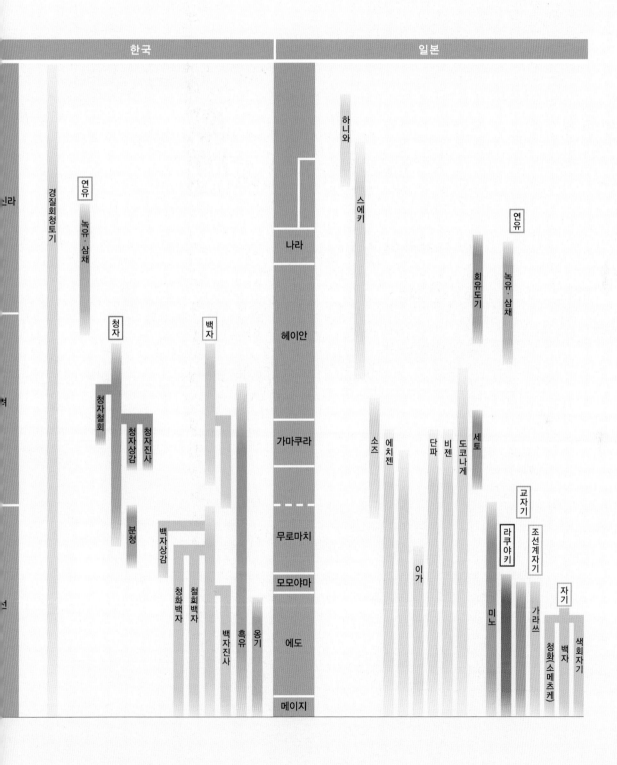

09

미술과 대중:
전통과 근대의 교차

상업미술과 새로운 매체의 발달

왕조시대의 엄격한 신분제도가 근대에 들어와 흔들리면서 상류층이 주도하던 미술에는 어떤 변화가 나타나게 되었을까? 경제활동을 통해 부를 축적한 상인계층과 이들을 추종하는 평민들은 새로운 미술에서 다른 미감을 추구했다.

중국 명대부터 서민들의 미술로 크게 환영받은 것은 목판화다. 통속문학의 유행과 더불어 책에 포함된 삽화는 흥미진진한 내용을 직설적인 표현으로 그려낸 것이었다. 출판시장의 확대에 따라 목판화는 계속 발달했고 수준이 높아졌으며, 유명한 화가들이 밑그림을 그리는 경우도 많았다. 삽화로서의 목판화의 커다란 성공은 그림이 중심이 되는 화보, 지도, 기록화 등의 제작으로 이어졌으며, 민간판화인 채색연화彩色年畵가 크게 유행했다.

청대 중기에 가장 상업적으로 번성한 도시였던 양주揚州에는 많은 미술가가 모여들었고 부유한 상인들을 위해 문인화의 소재를 참신한 화풍으로 그려낸 작품들이 인기를 끌었다. 서양에 문호를 개방한 후 국제도시로 성장한 상해上海에도 비슷한 상황이 전개되었다.

오랜 전쟁을 마감하고 평화와 번영을 구가한 에도시대에 상업이 발달하고 서민층이 성장했다. 직물이나 공예품에 사용되는 도안을 응용하여 커다란 병풍 그림을 제작하는 린파가 주목할 만하다. 그러나 에도시대 대중미술을 대표하는 것은 채색목판화인 우키요에다. 경제적 풍요와 더불어 자유분방하고 세속적인 즐거움을 추구하는 서민들은 게이샤, 스모 선수, 가부키 배우를 커다랗게 표현하는 우키요에를 좋아했다. 화가들은 다양한 기법과 숙련된 솜씨로 풍경화, 역사화로까지 주제를 확대시켰다.

인도는 영국을 비롯한 서구열강이 진출하면서 많은 변화가 나타났다. 이질적인 유럽의 건축·회화·사진술이 소개되면서 갈등도 있었지만, 바르마 같은 화가는 서양의 미술양식으로 전통적인 역사화와 종교화를 제작하였다. 바르마의 작품은 과거의 인도를 현대적으로 재해석했다고 평가받으며 대중적 호응을 얻어냈다. 반면 타고르는 무굴시대 세밀화의 전통을 계승하고 동양의 정신적 가치를 나타내는 화풍을 추구하기도 했다.

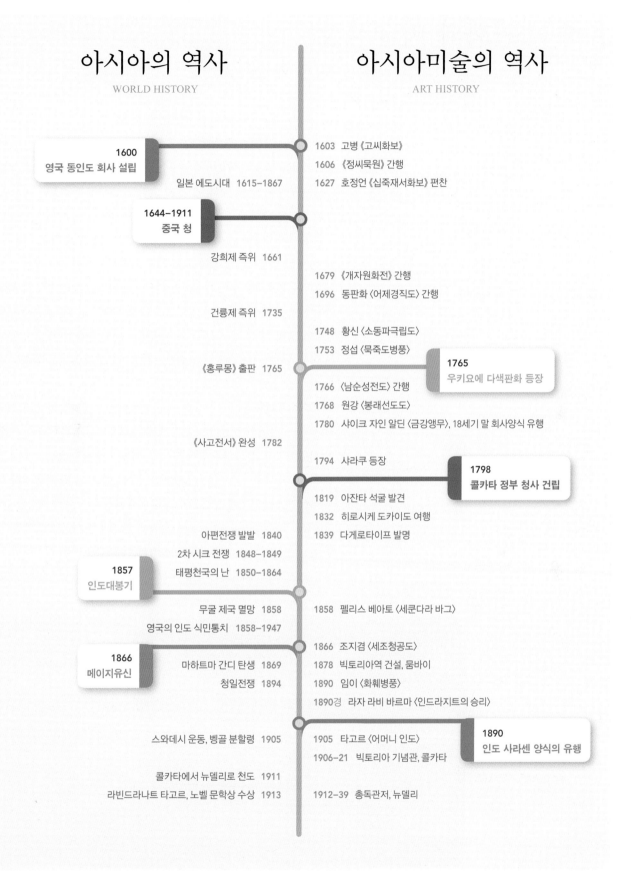

아시아의 역사
WORLD HISTORY

아시아미술의 역사
ART HISTORY

1600
영국 동인도 회사 설립

일본 에도시대 1615–1867

1603 고병 《고씨화보》
1606 《정씨묵원》 간행
1627 호정언 《십죽재서화보》 편찬

1644–1911
중국 청

강희제 즉위 1661

건륭제 즉위 1735

1679 《개자원화전》 간행
1696 동판화 〈어제경직도〉 간행

1748 황신 〈소동파극립도〉
1753 정섭 〈묵죽도병풍〉

《홍루몽》 출판 1765

1765
우키요에 다색판화 등장

1766 〈남순성전도〉 간행
1768 원강 〈봉래선도도〉
1780 샤이크 자인 알딘 〈금강앵무〉, 18세기 말 회사양식 유행

《사고전서》 완성 1782

1794 샤라쿠 등장

1798
콜카타 정부 청사 건립

1819 아잔타 석굴 발견
1832 히로시케 도카이도 여행
아편전쟁 발발 1840 1839 다게로타이프 발명
2차 시크 전쟁 1848–1849
태평천국의 난 1850–1864

1857
인도대봉기

무굴 제국 멸망 1858 1858 펠리스 베아토 〈세쿤다라 바그〉
영국의 인도 식민통치 1858–1947

1866
메이지유신

마하트마 간디 탄생 1869 1866 조지겸 〈세조청공도〉
청일전쟁 1894 1878 빅토리아역 건설, 뭄바이
1890 임이 〈화훼병풍〉
1890경 라자 라비 바르마 〈인드라지트의 승리〉

스와데시 운동, 벵골 분할령 1905 1905 타고르 〈어머니 인도〉

1890
인도 사라센 양식의 유행

1906–21 빅토리아 기념관, 콜카타

콜카타에서 뉴델리로 천도 1911
라빈드라나트 타고르, 노벨 문학상 수상 1913 1912–39 총독관저, 뉴델리

Ⅰ 중국 판화와 미술시장

목판화의 기원 : 고대부터 송대까지

중국에서는 목판 인쇄술이 발달하면서 목판화도 함께 발전했다. 목판화에서는 붓으로 그린 부드러운 선과 달리 칼로 깎은 날카로운 선으로 독특한 효과를 낸다. 무엇보다도 한 장씩 그려내던 그림과 달리 한꺼번에 수백 장까지 대량으로 찍어낼 수 있어서 많은 사람이 쉽게 소유할 수 있었다. 중국의 목판화는 당나라 때부터 불교 경전에 불보살 같은 종교적 도상이나 설법하는 장면을 삽화로 함께 포함시켰다. 돈황 막고굴에서 발견된 불교 목판화는 종교에 기대어 소망이 이뤄지길 기원하는 신도들이 불법이 널리 퍼지기를 염원하며 사원에 보시한 것들이다. 하지만 이때는 대개 경전에 곁들여지는 그림이었기에 목판화가 독립된 예술로 발달한 것은 아니었다.

송대부터 목판화는 기술적으로 높은 완성도를 보이면서 용도가 다양해졌다. 유교 경전의 해설이나 기술서 같은 실용도서에 목판화 삽화가 많이 사용되었고, 문학이나 역사를 다룬 이야기 책에도 정밀하게 표현된 판화가 포함되었다. 그 결과 송대의 목판화는 뛰어난 판각 솜씨와 회화적 아름다움을 동시에 보여준다. 북송대에 태종의 명으로 제작된 〈어제비장전산수도御製秘藏詮山水圖〉는 불교의 도량을 묘사하지만 배경이 되는 산수가 세련되게 표현되었다. 설법이 이뤄지는 장면과 그 주변을 감싸고 있는 산과 물의 표현이 잘 어우러진다.

작자 미상, 〈어제비장전산수도〉, 1108 판본, 30×53.2cm, 보스턴 하버드대학박물관
원래 송 태종대(976-997)에 초판이 출간되었다. 높게 솟아오르고 복잡하게 겹쳐지는 산수의 표현은 북송대 양식과 통한다. 섬세하게 목판을 깎아서 인물, 나무, 물결무늬 등을 표현함으로써 회화적인 효과를 잘 내준다.

△ 〈고당몽〉, 목판화, 18.8×13.3cm, 상해도서관
책을 펼친 양쪽에 있는 그림이 좌우로 이어지도록 했다.
건물 안의 탁자에서 잠든 인물과 그의 꿈속에서 벌어지는
장면이 함께 그려졌다. 꿈속 장면은 마치 만화의
말풍선처럼 처리했다.

△▷ 작자 미상, 〈북서상기〉, 목판화,
20.3×13.2cm, 안휘성박물관
《서상기》는 과거시험에 합격하려는 장군서(張君瑞)와
재상의 딸 최앵앵(崔鶯鶯)이 겪는 우여곡절의 사랑 이야기인데,
60여 종의 판본이 출판될 정도로 대유행을 보였다.

목판화의 발달 : 명대 통속문학의 유행

명대에 들어서면서 목판화는 비약적으로 발달했다. 이는 통속문학의 상업적
출판이 크게 성공한 것과 밀접한 관련이 있다. 이전의 목판화가 불교 경전을
내용으로 삼아 발달했다면 명대의 목판화는 대중적인 통속문학을 기반으로
했다. 구어체 문장을 사용한 장편소설이 큰 인기를 얻으면서《삼국지연의》,
《수호전》,《서유기》 등이 널리 읽혔다. 희곡《고당몽高唐夢》은 옛날 초楚나라
의 회왕懷王이 고당에서 노닐던 중 낮잠을 자다가 꿈을 꾸었는데 꿈속에서 만
난 여인과 사랑을 나눴다는 내용이다. 이러한 희곡에는 대개 이야기의 내용
을 함축적으로 알려주는 그림이 함께 실려 있어 독자들을 유혹했다.

목판화가 성행하면서 밑그림을 전문적으로 그리는 화가들도 나타났다. 일
반 회화와 달리 문학작품의 삽화라는 목판화의 특성을 잘 살려서 책의 내용
을 효과적으로 전달하는 그림이 이들에 의해 시도되었다. 통속문학뿐만 아
니라 교훈적인 내용을 담은 유교 관련 서적에도 삽화가 수록되었고, 지리지
에는 실경 산수가 판화로 제작되어 포함되었다.

목판화 출판업자들은 유명 화가를 밑그림을 그린 작가로 내세우기도 했다.
소설이나 희곡에 등장하는 인물을 삽화로 그릴 때 자주 거론된 것이 아름다
운 여인을 잘 그려서 인기가 높았던 당인과 구영이었다. 실제로는 이들이 직
접 참여한 것이 아니라 그들의 그림을 본떠서 삽화를 제작한 것이 대부분이
었는데, 이는 유명 화가의 이름을 빌려 독자들의 관심을 끌기 위한 것이었
다. 인물화뿐만 아니라 산수화도 심주나 문징명처럼 명대 문인화를 대표하
는 화가들의 화풍을 반영했다.

목판화가 성공을 거두면서 지역마다 다른 특색을 보여주기도 했다. 금릉과
휘주 등이 목판인쇄술의 중심지였으며, 그중에서 휘주지역 판화를 대표했
던 왕경汪耕은 황씨 각공刻工과 협업을 통해 수준 높은 정교한 작품을 남겼
다. 그가 참여한《북서상기北西廂記》는 황응악黃應岳이라는 뛰어난 각공의 손
에 의해 만들어져 세밀하고 정교함을 자랑한다. 휘주 목판화는 키가 크고 늘

▷ 정운붕, 〈정씨묵원〉, 1606, 24.4×14.5cm
길상적인 상징을 위주로 해 각종 그림이 등장하는데,
심지어 서양 선교사들을 통해 알려진 기독교
관련 도상도 포함되어 있었다.

▷▷ 진홍수, 〈수호엽자〉, 목판화, 18×9.4cm
《수호지》에 등장하는 인물을 한 사람씩 그려서
패를 만들어 놀이를 하는 데 쓰는 것이다.

씬한 인물상이 특징이다. 한편 소주에서 활약한 왕문형王文衡의《모란정환혼기牡丹亭還魂記》나《서상기》를 보면 휘주 지역의 판화에 비해 화면에서 인물의 비중이 줄어들고 배경의 산수가 좀 더 적극적으로 묘사되었다.

| **정운붕** | 목판화에서 선구적으로 활약했던 정운붕丁雲鵬 1547-1628은 안휘 출신으로 도석인물화와 산수화 방면에서 개성적인 작품을 그렸다. 그가 참여한 여러 판화 중에서 유명한 것으로는《방씨묵보方氏墨譜》와《정씨묵원程氏墨苑》이 있다. 여기에는 먹을 만들 때 표면을 장식하는 각종 도안을 모아놓았다. 산수, 인물, 화조 등의 다양한 소재로 문방사보의 하나인 먹을 아름답게 만들 수 있도록 다양한 밑그림을 제공한다.

| **진홍수** | 정운붕의 뒤를 이어 목판화를 위한 삽화를 적극적으로 그린 화가로는 진홍수가 있다. 그는 고대 인물화를 변형한 개성적인 화풍으로 유명했는데, 이를 목판화에도 적용해 새로운 유행을 만들어내었다. 그는 선으로만 인물을 그리는 백묘화白描畵 전통을 따라 강건한 선묘를 위주로 기괴한 모습의 인물상을 창안했다. 이렇게 개성이 두드러진 진홍수의 복고적인 인물화는 목판화로 보급되면서 널리 호응을 얻었다. 그가 참여한 목판화는《구가도九歌圖》,《수호전》,《서상기》등 고전과 희곡 작품을 비롯해 일종의 놀이패인 주패酒牌에 이르기까지 광범위했다. 1639년에 간행된《장심지선생북서상비본張深之先生北西廂秘本》은 당시 판화 출판계를 주도하던 민제급閔齊伋이 야심차게 추진한 것이었다. 참신한 구도와 탁월한 인물 묘사로 목판화의 새로운 면모를 유감없이 보여주었기에 수많은 독자가 열광했다.

| **소운종** | 소운종蕭雲從 1591-1668은 홍인과 함께 안휘파를 대표하는 화가 중 한 사람이다. 그는 산수화와 인물화에 능했으며, 특히 목판화 중 산수판화에서 중요한 성과를 남겼다. 1648년에 간행된 〈태평산수도太平山水圖〉는

전문적인 산수화가가 참여한 산수화 목판화의 첫 사례에 해당한다. 소운종
은 각각의 경치를 그릴 때마다 왕유, 곽희, 마원, 황공망, 심주 등등 역대 유
명 화가의 화법에 의거해 산수를 표현했다고 밝혔다. 즉 이전의 전통을 계
승해 마치 명화집과도 같이 실경을 그렸다. 그러면서도 자신의 개성을 분명
하게 반영했기에, 날카롭게 각지고 얼음과도 같은 안휘파 산수화풍이 곳곳
에 나타난다.

화보 : 서민층의 그림 감상

명나라 말엽에는 문학작품의 보조 역할을 하는 삽화 못지않게 그림 자체에
대한 정보를 제공하는 화보畫譜가 성행했다. 역대 명화들을 목판화로 복제
하거나 그림을 그리는 교본 역할을 하는 화보는 회화의 감상과 수집이 활발
해지는 것과도 흐름을 같이했다. 즉 그림을 품평하고 감정하면서 참고할 만
한 시각 자료가 필요해지고, 직업화가들도 전통에 근거하는 복고적인 화풍
을 추구하면서 이러한 종류의 목판화가 나타난 것이다. 덕분에 상류층의 전
유물이던 회화의 이해와 감상이 판화를 통해 서민층에게까지 확산될 수 있
었다.

| **고씨화보** | 1603년에 출판된《고씨화보顧氏畫譜》는 고대 여러 유명 화
가의 작품을 모은 것이다. 궁정화가로 활약했던 고병顧炳이 밑그림을 그려
서 목판화로 제작한 것이기에 이런 제목이 붙었다.《고씨화보》는 인물, 산
수, 화조 등을 다루면서 고개지로부터 명나라에 이르는 유명화가 106명의
작품을 한 점씩 수록했다. 그러나 일부 화가의 작품은 당시 이미 진품이 희
귀했기 때문에 진작에 기초해 충실하게 제작한 것은 아니었다. 왕유, 곽희,

《십죽재서화보》, 1644, 다색목판화, 21×14cm, 상해박물관
이 목판화는 다색인쇄라는 점에서 눈길을 끈다. 종이에 물감이
살짝 번지도록 하는 수인기법(水印技法)을 적극적으로 사용했다.
심지어는 입체감이 나도록 하는 압인(壓印) 기법을 구사했다.
그 결과 섬세하고 아름다운 효과가 두드러진다.

황공망 등의 작품이 포함되어 있지만 이름만 따랐을 뿐 화풍이 다른 경우
가 종종 있다.

| **십죽재서화보** | 1627년에 출판된《십죽재서화보十竹齋書畫譜》는 여러 색
판을 사용한 다색판화다. 편저자인 호정언胡正言 1564-1674은 서화골동을
많이 수집했는데 자신의 서재인 십죽재의 이름을 따서 이 책을 편찬했다. 화
조와 죽석竹石으로 이뤄진《십죽재서화보》는 고대 유명화가의 그림이 아니
라 30여 명의 명대 화가 그림으로 구성되었다. 붉은색, 푸른색, 노란색, 갈
색, 녹색 등 산뜻한 색채를 사용하면서 농담의 미묘한 변화까지 구사했다.

청대 판화

청대의 판화는 이전 전통을 계승해 발전시키면서 또 한편으로는 서양화법
을 도입하고 동판화를 이용하기도 했다. 세련되고 정교한 궁중판화에서부
터 자유분방한 민간판화까지 다양한 면모를 보여주었다.

| **궁중판화** | 궁중판화로는 강희제 때인 1696년에 서양의 동판화를 참조
해 제작한《어제경직도御製耕織圖》가 있다. 농사를 짓는 장면 23면과 피륙을
짜는 장면 23면으로 이뤄져 있다. 궁정에서 주도한 판화는 건륭제시대에 정
점에 이른다. 건륭제 80세를 기념해 제작한《팔순만수성전도八旬萬壽盛典圖》
는 성대하게 개최되는 행사와 번화한 시가지의 모습을 상세하게 표현한 작
품이다. 또한 건륭제의 남순을 목판화로 제작한《남순성전도南巡盛典圖》도
대규모 작품이다. 그 밖에도《삼재도회》의 뒤를 이어 대규모 백과사전으로
편찬된《고금도서집성도찬古今圖書集成圖纂》과 대형 동판화인《대만정벌도

《남순성전도》, 1766, 목판화, 22×16cm, 상해인민미술출판사
전체 120권으로 이뤄져 있는데 삽화는 150폭이다.
이 장면은 북경 인근 노구교(盧溝橋)를 묘사했다.

권》이 눈길을 끈다.

| **연화** | 정교하고 대규모로 제작된 궁중판화와 대조적으로 민간에서 유행한 연화年畵가 있다. 대개 새해에 한 해의 복을 비는 길상吉祥의 상징을 주된 소재로 삼아 화려한 채색을 가했다. 〈재신도財神圖〉처럼 신년을 맞아 대문이나 집안에 붙여 복을 비는 용도로 널리 사용되었다. 저렴한 가격으로 쉽게 구입할 수 있었기 때문에 민간에서 벽이나 문에 붙여 일회용으로 사용했다. 그 밖에도 악귀와 재앙을 쫓는 문신門神이나 종규鍾頎가 유행했다. 연화의 생산지로는 소주의 도화오桃花塢와 천진의 양류청楊柳靑, 산동성의 유방濰坊, 사천성의 면죽綿竹이 유명하다.

작자 미상, 〈재신도〉, 청대, 목판화에 색, 48×30cm, 개인 소장
집안에 재물을 가져다주는 신을 정면의 모습으로 묘사했다.
분명한 도상과 화려한 색채로 눈길을 끌도록 했다.

《개자원화전》

1679년에 간행된 《개자원화전芥子園畵傳》은 본격적인 산수화보로 폭발적인 인기를 얻었다. 개자원은 남경이 있던 심심우沈心友의 정원 이름이다. 문인이었던 심심우는 화가 왕개王槪 등으로 하여금 밑그림을 그리게 해 종합적인 화보를 제작했다. 우선 산수화 이론을 집대성하고 나무, 바위, 인물, 가옥 등 산수화를 구성하는 개별 요소들을 역대 화가의 작품에서 발췌해 수록했다. 산수화를 그릴 때 필요한 사항을 일목요연하게 정리한 것이다. 이후 산수의 뒤를 이어 사군자, 초충, 영모, 화훼 등을 포괄하는 후속편 화보가 연이어 출간되었다.
《개자원화전》은 중판이 100만 부를 돌파하는 경이적 성공을 거두었다. 이 화보에 수록된 대부분의 작품이 남종화풍을 위주로 하고 있는데, 이것은 당시 정통파의 권위가 얼마나 높았는지를 알려주며, 동시에 이를 따르려는 화가들이 많았음을 보여준다. 문인화가들뿐만 아니라 직업화가들도 이제는 남종화를 그리려고 했고, 이런 상황에서 《개자원화전》은 좋은 지침서가 되었던 것이다.
이 책에서는 중국 산수화의 기본요소이며 오랜 전통으로부터 형성된 친숙한 소재들인 산, 강, 폭포, 나무, 바위, 사찰, 정자, 가옥, 다리, 배, 인물 등을 남종화풍으로 도해하여 초보자도 배우기 쉽도록 해준다. 인물을 보더라도 앉아 있는 사람, 서 있는 사람, 이야기하는 사람, 낚시하는 사람 등의 모습을 구체적으로 나열해 그림에 적합한 인물을 쉽게 골라 사용할 수 있게 해준다.
당시의 황제들이 전국의 좋은 그림을 독점하다시피 모아 20만여 점의 거대한 궁중소장품으로 만들어버린 탓에 대부분의 화가는 고대의 좋은 명화를 쉽게 볼 기회가 없었다. 이런 상황에서 명화에 대한 풍부한 정보를 제공해주는 참고서였던 《개자원화전》은 수많은 화가에게 압도적인 인기를 누릴 수 있었다.

왕개, 《개자원화전》, 1679, 22.4×14.5cm

왕개, 《개자원화전》, 1679, 22.4×14.5cm

양주화파와 미술시장

청대의 미술시장은 도시에 집중되었는데 강희제 때는 남경, 건륭제 때는 양주 그리고 그 후에는 상해가 중심지가 되었다. 이 중 양주는 양자강과 대운하가 교차하는 지점에 있어 이전부터 남북교통의 요충지였다. 양주가 소금의 집산지로서 염상의 활동이 두드러졌고, 이들은 강남 주요지역의 광대한 판로를 독점해 많은 이익을 남겼다.

청대 중기인 18세기로 접어들면서 양주는 중국의 가장 부유한 도시가 되어 전국으로부터 상인들뿐만 아니라 예술가들도 모여들었다. 이는 염상들이 막대한 부를 축적한 후, 자신들의 사회적 지위 향상을 위해 자제교육에 힘쓰고 문예의 발전을 적극 후원한 덕이었다. 이들은 경쟁적으로 대규모의 가옥과 정원을 조영하고 여기에 학자, 시인, 화가를 초빙하는 등 문예진흥을 도모했다. 이런 상황에서 양주화가들은 더 이상 그림을 교양으로만 여길 수는 없었고 쉽게 전업작가가 되어 그림을 팔며 후원자 집에 머무르는 경우가 많았다.

회화의 거래가 활발해지면서 상업적인 성격이 강해졌고, 문인화풍을 구사하는 직업화가와 직업화가가 된 문인화가들이 양주에서 활약했다. 대나무를 즐겨 그렸던 정섭鄭燮 같은 경우는 다음과 같이 작품가격을 미리 정해놓기도 했다.

"큰 그림은 여섯 냥, 중간 크기의 것은 네 냥, 작은 것은 두 냥. 서예 대련은 한 냥. 선면화나 편화는 다섯 전. 대금은 나에게 소용없는 선물이나 음식물보다는 은銀이 좋음. 선금으로 지급할 경우 흥을 돋우어 그림의 품질이 좋아

정섭, 〈묵죽도병풍〉, 1753, 종이에 먹, 119.5×236cm, 도쿄국립박물관
정섭은 이 그림에 자신의 대나무 그림은 따로 배운 것이 아니라고 밝히고 있다. 이전 화가의 화풍을 따른 것이 아니라 자신의 뜻에 의해 그린 것임을 알 수 있다.

원강, 〈봉래선도도〉, 1768, 비단에 채색, 160.4×96.8cm, 베이징 고궁박물원
정교한 필법과 화려한 채색에 신비한 분위기로 양주 상인들의 거처를 장식하기 알맞은 커다란 병풍이다.

질 것이나, 선물은 성가실 뿐이고 외상은 사절함. 나는 늙어 쉽게 지치므로 손님들과 실랑이할 기력이 없어 이렇게 글로 밝혀놓음."

양주에서는 예술의 후원자인 염상들이 나름대로 확실한 취향을 가지고 자신들의 미감에 맞는 그림을 추구했다. 그 결과로 조용한 은거생활을 강조하는 이상적인 산수화보다는 화려한 원림과 별장이 등장하는 계화界畵, 실용적이고 감상하기 쉬운 인물화와 화조화 등이 인기를 끌었다. 전통을 따르기보다는 개성이 두드러지고 장식성이 강한 회화가 유행한 것이다.

양주의 화단은 북종 계열의 웅장한 산수에 자연주의적 수법의 계화를 결합한 원강袁江 1680-1740 활동, 원요袁耀 1720-1780 활동 등의 원파袁派와 초상화에 전문이었던 우지정禹之鼎 1647-1716이 크게 활약했다. 이 중 원파의 장식적 회화는 재산이 많은 염상들의 호사스러운 가옥이나 별장을 장식하기 위해서 그린 것이 많다. 원강의 〈봉래선도도蓬萊仙島圖〉는 고대 전설에 나오는 바다 위의 신비한 봉래산을 그린 것이다. 장식적 화풍으로 그린 대작으로 양주의 부유한 상인들의 수요에 따른 것이다.

양주팔괴

금농, 〈묵매화첩〉, 청, 종이에 먹, 24.4×30.5cm, 서울 홍익대학교박물관

이선, 〈파초와 대나무〉, 1743, 종이에 채색,
195.8×104.7cm, 베이징 고궁박물원

무엇보다도 청대 중기 양주화단의 가장 중요한 사건은 양주팔괴揚州八怪의 출현이었다. 양주팔괴는 일반적으로 왕사신(汪士愼 1686–1759), 황신(黃愼 1687–1766 이후), 금농(金農 1687–1764), 이선(李鱓 1688–1762 이후), 정섭(鄭燮 1693–1765), 이방응(李方膺 1695–1754), 고상(高翔 1688–1753), 나빙(羅聘 1733–1799) 그리고 화암(華嵒 1682–1756), 민정(閔貞 1730–?), 고봉한(高鳳翰 1683–약 1748), 변수민(邊壽民 1684–1725) 등을 이야기한다. 따라서 팔괴는 정확히 여덟 명을 말하는 것이 아니고 양주에서만 활동한 화가도 아니며 18세기에 양주를 중심으로 활동하던 여러 화가를 포괄한 것이다. 이들 화가는 세 부류로 구분될 수 있는데 첫째 화암, 황신 같이 빈한한 출신으로 나중에 문화적 소양을 닦아 직업화가가 된 부류, 둘째 금농, 왕사신, 고상처럼 문인 출신의 화가, 셋째로 정섭, 이선, 이방응처럼 관료 출신이 있었다. 이들의 화풍에는 뚜렷한 양식상의 공통점이 있지는 않다. 단지 전통적인 기법을 따르지 않고 새롭고 기이한 것에 착상해 자유분방하고 호방한 화풍으로 강렬한 예술적 개성을 드러내는 점이 같다고 할 수 있다.

양주의 새로운 화풍은 일찍이 정통파의 누습을 탈피해 개성적인 면모를 보여주었던 유민화가들의 영향을 수용하면서 더 나아가 혁신적이면서도 자유분방한 문인사의화의 정신을 추구한 것이었다. 일부 화가는 이러한 문인적 화풍에 민간에서 유행하는 요소를 결합했다. 따라서 상류층의 고급문화와 민간의 서민문화가 결합된 독특한 양상을 보여준다.

양주팔괴를 대표하는 금농은 시인이자 서예가로 유명했으며 금석문 감정에도 일가견이 있었다. 또한 자화상을 비롯한 인물화에서 신기한 착상과 독특한 구도를 취하면서도 소박한 필치로 문인정신을 담아내었다. 그는 처음에는 대나무를 즐겨 그리다가 정섭이 양주로 와서 묵죽화로 인기를 얻자 매화를 많이 그렸다. 격식에 얽매이지 않는 과감한 구도에 자신의 독특한 글씨를 곁들였다.

황신은 구불거리는 선묘를 사용해 빠른 필치로 기이한 인물상을 묘사했다. 〈소동파극립도蘇東坡展笠圖〉는 귀양 갔던 소식이 나막신에 삿갓을 쓰고 비바람을 맞고 서 있는 모습이다. 출신 배경이 낮았던 황신은 민간에서 유행하는 연극, 소설, 설화의 내용을 소재로 삼았다. 이러한 인물화의 수요층 역시 문화적 소양이 높지 않은 신흥 부유층이 주를 이루었다.

그리고 화가마다 집중적으로 그리는 분야가 있었는데 이러한 소재의 전문

황신, 〈소동파극립도〉, 1748, 종이에 채색,
28.3×194.5cm, 서울 삼성미술관 리움

화는 시장을 염두에 둔 현상이었다. 양주의 화가들은 수요에 부응하기 위해 그림을 빨리 많이 그렸으며, 그 결과 같은 소재와 구도가 반복되었다. 그러면서도 후원자를 얻기 위해 화가들은 서로 경쟁했으며 이런 과정에서 특정한 소재로 이름이 나도록 노력했다. 예를 들어 정섭은 난초와 대나무로, 왕사신은 매화로, 금농은 대나무와 매화로, 황신은 인물로, 이선은 파초로, 화암은 화조와 인물로 그리고 나빙은 귀신으로 특화되었다.

결론적으로 양주화가들은 개인 감수성의 표현을 중시하며 개성의 자유로운 발휘로 그들만의 독특한 화풍을 이루었다. 이는 청 초 개성주의 화파의 전통을 정착시킨 것이며, 동시에 이후 청 말 근대화단의 발전에 중요한 밑거름이 되었다.

임웅, 〈자화상〉, 청, 종이에 채색,
177.5×78.8cm, 베이징 고궁박물원

상해화파 : 근대로의 길

1839년에 발발한 아편전쟁에서 패배한 청은 상해를 개항하게 되었다. 이후 상해가 신흥 상업도시로 급속도로 성장함에 따라 중국의 경제 중심이 양주에서 상해로 이동했다. 화가들도 상해의 새로운 분위기와 왕성한 서화 수요에 이끌려 각지로부터 모여들었고, 태평천국의 난1850-1865 때는 전란을 피해 이곳으로 모여들기도 했다. 이로써 상해의 화가들은 19세기 중후반에는 세력화되어 상해파上海派를 형성하게 된다. 상해파는 신흥도시의 분위기에 맞게 생기발랄하며 기존 규범을 따르지 않고 과감하게 새로운 화풍을 추구했기에 뛰어난 화가를 많이 배출했다. 상해파 화가들도 양주화파처럼 철저히 상업적이어서 후원자와 수요자의 기호를 충족시키기 위해 산수보다는 인물, 화조를 주로 그렸다. 화려한 색채를 구사하고 대담한 구도를 사용해 장식적인 효과가 뛰어난 이러한 그림들은 당시 상해에서 생일이나 결혼 등의 경사스러운 일에 축하용 선물로 널리 쓰였다.

| 임웅 | 상해파의 초기 화가 중 임웅任熊 1823-1857은 화조와 인물에서 새로운 혁신을 이뤘는데, 꽉찬 구도에 화려한 색채로 화훼, 영모를 그렸고 사실적 얼굴 묘사에 과장된 옷주름인 의습衣褶을 결합한 인물초상을 발달시켰다. 그는 34세의 짧은 생애를 살았지만 여러 종류의 그림에 두루 능했고 새로운 화풍을 펼쳐 보였다. 임웅은 자신의 자화상을 그리기도 했는데, 그림에는 사실적인 얼굴과 과장된 의복이 대조를 이루고 있으며, 당당히 버티고 선 자세와 커다란 두 발에서 확고한 자아의식을 엿볼 수 있다.

| 임이 | 임웅의 제자인 임이任頤1840-1895는 임백년任伯年으로 더 잘 알려졌는데 기량이 특출해 매우 활달하고 자유로운 필치로 극적인 순간을 포착한 화조를 그려 유명하다. 그의 인물화는 사실적 묘사와 전통적 양식을 조화시켜 고사 인물이나 사녀도 같은 전통적 소재를 새로운 방식으로 바꿔놓았고 상해 시민들의 초상도 많이 남겼다. 〈화훼병풍〉은 구태의연한 문인화풍에서 탈피해 상인계층을 중심으로 하는 일반 대중의 취미에 보다 접근한 것이다. 임백년은 이렇게 여러 전통을 융합하고 기법적 혁신을 이뤄 전통적 공필화와 사의화의 경계를 초월하는 현대적 화풍을 창조함으로써 상해파의 절정을 보여주었다고 평가된다.

| 조지겸 | 한편 금농의 금석가로서의 성취는 조지겸趙之謙 1829-1884에게 이어졌다. 조지겸은 전서와 전각에 뛰어났으며 〈세조청공도歲朝清供圖〉에서 보듯이 서예적 필법을 회화에 적용하여 중후한 필치를 구사했다. 이는 활달하고 즉흥적이면서도 오랜 서예적 숙련에서 나오는 절제된 필선에 의한 것

임이, 〈화훼병풍〉, 1890, 비단에 채색,
각 폭 195×47.5cm, 베이징 고궁박물원
임이의 작품은 붓에 힘이 넘치고 변화무쌍하며 이전
화조화의 연약함에서 벗어나 활기찬 분위기를 펼쳐
보인다. 특히 선명한 색채를 적극적으로 구사했다.

이었다. 그의 화풍은 다시 오창석吳昌碩 1844-1927에게 이어진다. 오창석은 젊어서 잠시 임백년에게 배웠지만 거의 독학으로 자신의 예술세계를 이뤄 내었다. 전각에도 일가견이 있던 그는 기본적으로 조지겸처럼 강건한 필치를 구사해 화훼, 기명절지 등을 근대적 미감에 맞게 발전시켰다. 제백석齊白石 1863-1957은 상해보다 북경에서 많이 활동했지만 상해파, 특히 오창석의 영향을 많이 받은 화가였다. 그 역시 전통적 문인화 정신을 근대적 미감에 맞게 새롭게 해석한 화풍을 전개해 현대 중국화와의 가교 역할을 했다.

19세기 후반과 20세기 초반에 왕성한 활동을 보인 상해파 화가들은 양 시대의 교차점에 위치하면서 근대사회의 새로운 수요에 적응하고 전통의 기초위에 대담한 화풍을 개척해 근대 중국 회화의 신기원을 이뤘다. 이는 또한 현대 중국 회화의 탄생에 큰 영향을 미쳐 오늘날까지 그 발전이 계속되고 있다.

조지겸, 〈세조청공도〉, 1866, 종이에 채색,
27.5×114cm, 서울 국립중앙박물관
새해 아침을 맞아 장수를 기원하는 그림으로 글씨를
쓰는 듯한 활달하고 빠른 필치를 사용해 그릇을 그렸다.

2 에도시대의 우키요에

우키요에의 출현

전통적으로 천황과 황실의 거주지이자 문화의 중심지였던 교토가 품위 있고 점잖은 도시적 세련미가 넘쳤다면, 에도는 자유분방하고 세속적인 즐거움으로 떠들썩하고 활력이 넘쳤다. 미술에도 교토의 화가들이 낙천적이고 긍정적인 세상의 모습을 표현했다면 에도의 화가들은 더 나아가 풍자와 유머를 적극적으로 구사했다. 도회지의 일상생활에 대한 관심이 증대하고 미술시장이 발달하면서 예술가들은 점차로 주변의 아름다운 여인, 가부키의 유명 배우, 스모 선수의 초상을 많이 제작했다. 이러한 회화적 수요를 손쉽게 충당하기 위해 목판화 기법이 널리 채택되었다. 중국을 비롯한 한국과 일본에서 오랫동안 목판화는 불경이나 소설의 삽화로 사용되어왔다. 그러나 에도시대의 목판화는 우키요에라고 불리며 새로운 국면에 접어들었다. 비록 당대의 생활상을 사실적으로 그린 풍속화가 있었지만 판화처럼 널리 보급되지는 않았다. 결국 우키요에는 대량생산과 질적 도약을 이루면서 에도시대에 정점에 도달했다.

우키요에는 '덧없는 뜬 세상의 그림'이라는 뜻으로 극장, 환락가, 상인들의 시시콜콜한 일상생활을 묘사했다. 원래는 불교적 의미로서 만물이 부질없으며 인간 세상이 덧없음을 의미했다. 그러나 에도시대에는 감각적인 쾌락과 변화무쌍한 세상을 뜻하는 것으로 바뀌었다. 에도의 서민들은 현실에 충실하고 향락적인 문화에 심취했기에 뜬 세상은 더 이상 부정적인 것이 아니라 즐기고 찬미할 긍정적인 것으로 바뀌었다.

전쟁에서 해방된 에도시대에는 현세긍정적인 분위기가 지배하면서 사람들은 즐거운 유희의 찰나적인 쾌락을 탐닉했고 자유분방한 향락적 감정을 미술로도 분출했다. 그 결과 가부키歌舞伎 그림, 유락도遊樂圖, 미인도美人圖 등의 풍속화가 발달했다. 다량의 작품을 손쉽게 복제할 수 있는 목판화기법으로 서민들의 일상을 솔직하게 담아내는 우키요에는 당시 경제적으로 성장했던 조닌계층의 정서에 맞아 떨어졌다. 사무라이 계층과 달리 조닌들은 통속적인 문학과 미술 활동에 적극적인 후견인이 되었으며 극장과 유곽遊廓의 후원자이기도 했다. 우키요에는 이러한 에도시대 신흥 부유층의 취향을 적극적으로 수용하면서 크게 발달했다.

| **모로노부** | 우키요에의 출현은 17세기 후반 히시카와 모로노부菱川師宣

?-1694에서 비롯된다. 그는 직물에 장식하는 자수 문양을 제작하는 집안 출신이었다. 그도 의복의 무늬를 그리는 일을 시작했다가 점차로 그림을 배웠고 목판화 제작에 뛰어들었다. 마침내 모로노부는 복잡한 인물 군상을 화면 속의 공간에 능숙하게 그려 넣는 실력을 널리 인정받아 판화가로서 성공했다. 당시 에도시대에는 출판이 활성화되면서 책에 삽화가 많이 등장했다. 이때 삽화를 그리는 화가의 이름은 밝혀지지 않는 것이 일반적이었다. 이러한 무명 삽화가 중에서 두각을 나타낸 것이 바로 모로노부였다. 그는 판화 속에 당당히 자신의 이름을 밝혔을 뿐만 아니라 이전처럼 판화가 책의 삽화로만 머무르게 한 것이 아니라, 단독의 그림으로까지 제작했다. 이제 그림은 더 이상 글을 위한 부속물이 아니었다. 또한 기법적 혁신에 힘입어 모로노부는 손으로 그리는 육필화肉筆畵에 뒤지지 않는 고품질의 판화를 제작했다. 모로노부는 길거리 장면, 찻집의 연회 등을 생생하게 재현해 널리 명성을 떨쳤다. 그리고 요시와라吉原의 유곽에서 게이샤들과 함께 진수성찬과 음주가무를 즐기는 사람들의 모습을 사실적으로 묘사했다. 1618년 쇼군 정부는 날로 확산되는 매춘을 통제하기 위해 요시와라 지역에 찻집, 식당, 유곽을 집중시켜 매춘을 허용했다. 밤이 없는 도시인 이곳에서는 나름대로 규율이 생겨나서 유곽과 게이샤들은 등급이 매겨졌다. 당시 가부키 극장과 더불어 요시와라 같은 유곽은 에도 서민문화의 중요한 원천이었다. 실제로 유곽은 매춘을 위한 장소만이 아니었으며 시, 회화, 음악 등 다양한 문화적 활동이 이뤄지는 곳이었다. 우키요에 판화는 이상화된 인형 같은 미인들을 화려한 의상과 함께 묘사했으며 판화 속의 인물들은 의상, 머리치장, 자세 등에서 첨단 유행을 신속하게 반영했다. 모로노부의 〈연인〉은 판화를 찍은 후 손으로 색을 다시 칠한 것이다. 모로노부가 발달시킨 초기의 우키요에는 대개 먹만을 사용해 단순하고 정갈한 특징을 보인다.

히시카와 모로노부, 〈연인〉, 26.4×35.4cm
여인의 소매 속에 손을 집어넣은 남자는 성기를 암시하는 기다란 칼을 차고 있는데, 두 남녀 사이에 흐르는 뜨거운 애정의 교감을 풍성한 의복의 유려한 곡선으로 강조했다.

도리이 기요노부, 〈새와 여인〉
서양미술에서 여성의 아름다운 이미지는 종종 나체로
표현되지만 우키요에 화가들은 기모노, 머리치장, 화장, 자태
등의 아름다움에 주목했다. 풍성한 치마 아래로 살짝 내비치는
작은 발도 성적인 매력의 상징이었다.

가부키와 우키요에

도리이파鳥居派는 도리이 기요모토鳥居清元 1654-1702를 시조로 하며 가부키 극장과 관련된 그림을 많이 제작했다. 모로노부의 초기 양식으로부터 점차 발달시켜 표현적인 선묘와 유형화된 인물 묘사에 치중했다. 특히 가부키 배우들의 초상을 많이 그렸는데 화려한 의복의 출렁거리는 모양새를 입체감 있게 잘 묘사했다. 기요모토는 원래 가부키 배우였으며 여장을 하고 여성 역할을 했다. 후에 극장의 간판 그림을 그리면서 화가로서 활동했다. 그의 아들인 도리이 기요노부鳥居清信 1664-1729 역시 가업을 이어 우키요에 화가로 활약했다. 기요노부는 〈새와 여인〉에서 게이샤의 단독상을 배경이 생략된 채로 부각시켰으며, 우아한 필선과 정교한 의복의 문양이 돋보인다. 목판의 질감이 느껴지는 날카롭고 짙은 필선과 최소한으로만 더해진 색상은 그림 속의 여인이 마치 춤추며 움직이는 듯한 인상을 준다.

막부의 사치금지령에도 에도시대의 부유한 조닌들은 화려한 의상과 왕성한 소비활동을 즐겼다. 이들에게 비단옷은 금지되었지만, 이들은 다른 종류의 직물로 만들어진 값비싸고 눈부신 의상을 걸쳤다. 발달된 염직기술로 한껏 치장한 기모노를 입은 미인들이 우키요에 판화에 자주 등장하는데, 호사스러운 눈요깃 거리에 집착하는 조닌문화를 반영한 것이다.

가부키 연극의 유행에 따라 대규모 극장이 세워졌고 이곳에서 남녀 관객들은 몇 시간씩 계속되는 공연을 즐겼다. 가부키의 성공에 따라 유명한 배우 가문이 등장했고 극적인 과장을 강조하는 연기가 인기를 끌었다. 역동적인 움직임을 속도감 있게 펼쳐 보이다가 중요한 순간에 동작을 멈추고 사팔뜨기 눈을 하는 것과 같은 장면이 우키요에 작품에서도 자주 나타난다. 도리이 기요마스鳥居清倍는 가부키 배우들이 보여주는 신체와 의복의 아름다움을 우아한 곡선으로 표현했다. 〈대나무를 뽑는 고로〉는 다케누키 고로竹抜き伍朗의 역할을 하는 이치카와 단주로市川團十朗를 그린 것이다. 당시 가부키 배우들은 높은 인기를 누렸는데 특히 이치카와 단주로의 역할을 맡았던 배우는 선망의 대상이었다. 1741년에는 두 가지 색을 사용하는 우키요에 판화가 소개되었는데, 이 작품에서 사용된 짙은 주홍색은 보는 이의 눈길을 끈다.

새로운 것에 열광하는 에도의 서민들은 서양의 미술 기법인 원근법이나 명암법이 사용된 우키요에를 쉽게 수용했다. 오쿠무라 마사노부娛村政信 1686-1764는 가부키 극장의 실내 장면, 찻집, 윤락가 등 대중에게 친숙한 장소를 대각선을 사용해 공간적 착시효과를 강조하는 방식으로 표현했다. 그가 그린 가부키 극장을 보면 서양화의 원근법이 적극적으로 구사되었다. 가부키 극장은 처음에는 여성 무희들이 공연하는 곳으로 발달했으나 1629년 도덕적으로 해롭다는 이유로 정부에 의해 금지되자 여장한 남자 배우가 등장했다. 가부키 극장과 인근의 찻집 및 유흥가는 에도 도시문화의 번성한

△ 도리이 기요마스, 〈대나무를 뽑는 고로〉, 1697, 38.1×23.2cm, 도쿄국립박물관
단주로는 거칠고 과장된 가부키 연기를 처음 시도한 배우였다. 기요마스는 이 작품에서 과격하고 역동적인 연기를 펼치는 배우를 잘 포착했고, 불끈 솟아오른 근육을 서예적 필선으로 잘 묘사했다.

△ ▶ 가쓰카와 슌쇼, 〈스모 선수〉, 1782, 38.2×25.6cm, 보스턴미술관
나이든 선수와 젊은 선수를 대조시키면서 함께 묘사했다. 선수들의 거대한 체구를 강조하기 위해서 화면에 꽉차는 구도를 취했다.

중심지가 되었고, 이곳이 바로 '뜬 세상'이었다. 이곳에서 인기 있는 배우들의 의상과 태도는 즉시 목판화의 소재가 되었다. 대략 ⅓에서 절반 정도의 에도 목판화가 가부키 배우를 그리고 있다. 그 밖에 미인화라고 불리는 배경 없이 게이샤를 단독으로 등장시키는 판화도 있었는데, 환락가에서 고객들의 값비싼 기념품으로 만들어졌다.

마사노부는 단색의 흑백판화에서 분홍이나 초록색 또는 황색을 추가로 사용하는 이색판화로 전환하는 과도기에 속한다. 이색판화는 광물성 안료를 사용해 중후한 붉은색을 위주로 색칠하는 단에丹繪, 꽃에서 추출한 섬세한 빨간색을 사용하는 베니에紅繪, 아교를 섞은 먹으로 광택이 나도록 하는 우루시에漆繪 등으로 발달했다.

우키요에에서 또 한 가지 흥미로운 표현 방식은 미타테에見立繪다. 미타테에는 비유적인 그림인데 널리 알려진 고전적인 내용을 에도 당시의 현대적인 모습으로 바꾸어 은유적으로 표현하는 것이다. 예를 들어 불교의 불보살, 유교의 성인군자, 귀족, 무사 등이 아름다운 젊은 여인으로 재현되기도 한다.

가쓰카와 슌쇼勝川春章 1726-1792는 사무라이 집안 출신으로 가부키 배우를 많이 그렸다. 그는 무대에서 연기하는 배우의 모습뿐만 아니라 무대 뒤편, 심지어는 배우들 사생활 장면까지 생생하게 묘사했다. 좀 더 절제되고 사실적인 묘사가 특징이었으며, 당시 인기가 높았던 스모 선수도 많이 그렸다.

우키요에의 황금시대

에도시대 중반에 막부의 쇄국정책은 계속되었고 국내에서는 평화가 정착되었다. 상품경제의 발달과 함께 도시의 번영은 꾸준히 지속되었다. 이러한 사회적 안정을 디딤돌 삼아 우키요에는 괄목할 만한 발전을 이뤘다.

1765년은 우키요에 판화에서 중요한 사건이 일어난 해로 여러 가지 색을 사용하는 다색판화가 나타났다. 이는 우키요에의 전환기라고도 할 수 있는데, 여덟 가지에서 열두 가지 사이의 색을 사용하는 본격적 다색목판화가 등장해 신속하게 보편화되었다. 다색목판화는 섬세하고 정교한 색상의 조화가 중요하다. 다색판화의 성공에 힘입어 우키요에는 등장인물의 성격과 감정을 좀 더 사실적으로 표현할 수 있게 되었다. 이러한 다색판화는 각각의 색

을 위해 한 장씩의 판이 별도로 필요했다. 여러 색판을 정확하게 맞춰 인쇄하는 고도의 기술이 발달하면서 새로운 형식의 우키요에 출현이 가능하게 해주었다. 그 결과 정부의 주기적인 검열에도 우키요에 판화는 18세기에 절정에 도달했다.

이렇게 우키요에가 커다란 성공을 거둔 배경이 다색판화인 니시키에錦繪의 등장인데, 다색판화의 발달은 달력 인쇄와 관련이 있다. 하이쿠俳句를 즐기는 사람들을 중심으로 연초에 그림이 들어 있는 달력을 교환하고 품평하는 것이 크게 유행했고, 이는 다색판화의 본격적인 제작을 촉진했다.

| **하루노부** | 스즈키 하루노부鈴木春信 1725-1770는 기술적으로 주제 면에서 그리고 양식 면에서 다색판화의 혁신을 주도했다. 하루노부는 〈신사神社로 가는 여인〉에서 보듯이 다색판화를 본격적으로 시도했으며 새로운 유형의 미인을 형상화하는데 성공했다. 그림을 살펴보면 날아갈 듯 가냘픈 몸매의 여인이 비바람이 부는 밤에 신사의 문을 들어선다. 하루노부는 젊고 호리호리한 여인을 즐겨 묘사했지만 인물의 개성을 부각하지는 않았다. 이상화한 우아한 자세와 매력적인 얼굴에 초점을 맞추었다.

하루노부는 소재 면에서도 우키요에의 영역을 넓혔다. 그의 작품은 고전문학이나 노能 가무극의 소재를 취하기도 했으며 저잣거리의 일상생활을 그대로 담아내기도 했다. 불교적 주제와 인기 있는 젊은이의 모습을 결합하기도 했고, 고대 아름다운 시인 고마치의 일화를 게이샤에 빗대어 표현하기도 했다.

한편 정부의 검열과 금지에도 색정을 노골적으로 표현하는 낯 뜨거운 춘화春畵가 암암리에 많이 제작되었다. 대개는 작가의 서명이 없는데, 하루노부나 그의 제자들 작품도 다수 있었다. 사실 춘화는 이미 모로노부에 의해서도 제작되었다.

다색판화는 제작 공정이 복잡해졌기 때문에 효율적 생산과 예술적 완성도를 높이기 위해서 제작과 인쇄 과정에서 정교한 분업 방식이 채택되었다. 출판인이자 제작자인 한모토版元, 밑그림을 담당하는 에시繪師, 목판에 그림을 새기는 호리시彫師, 이를 종이에 인쇄하는 스리시摺師로 작업이 분담되었다.

판화의 제작은 상업적 이윤을 추구하는 출판인이 주도했다. 출판인이 화가를 선택하면 화가는 밑그림을 그려서 출판인과 상의한다. 출판인은 판각과 인쇄 과정에도 관여한다. 완성된 판화는 소매상에 넘겨져 상점에서 일반 고객을 상대로 팔려나간다. 판화의 크기는 나무판의 크기에 좌우되었는데, 오반大版 37.5×24cm이 가장 널리 사용된 크기다. 18세기에는 대개 한 판으로 2백 장을 찍었는데, 19세기에는 1천 장 이상을 찍기도 했다. 19세기에 낱장

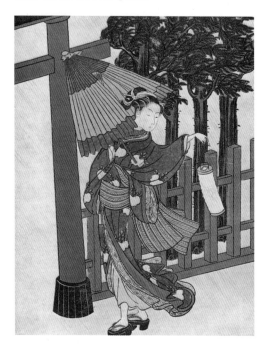

스즈키 하루노부, 〈신사로 가는 여인〉, 18세기, 27.3×20.6cm, 도쿄국립박물관
여인의 허리는 오비로 가늘게 동여맸고 높은 나막신을 신은 채 손에는 우산과 등을 들었다. 얼굴에는 표정이 없지만 격한 바람으로 우산은 망가졌다.

**기타가와 우타마로, 〈부인상학십체〉,
1792년경, 35x24.7cm, 런던 영국박물관**
그의 미인도는 참신한 해석으로 자신만의 독특한 양식을
보여주는데 기다란 얼굴이 눈길을 끈다. 작은 눈과 입에
기다란 코로 이우러진 이목구비가 우타마로 특유의
미인 얼굴을 나타낸다.

판화의 가격은 당시 한 끼 식사에 해당하던 국수 한 그릇의 가격과 비슷했다고 한다.

춘화를 제외하고 대부분의 판화에는 작가의 서명이 표시된다. 목판에 함께 새겨져서 인쇄되는 것이다. 작가의 서명은 판화의 왼편 아래쪽에 많이 나타나고, 출판인 표시도 작가의 서명 근처에 배치된다. 또한 검열필 도장도 함께 인쇄되는데, 1790년 이후 인쇄용 상업 판화들은 반드시 검열관의 손을 거쳐야만 했다. 이렇게 정치적인 주제나 적나라한 춘화 등을 엄격하게 금지했지만, 비공식적으로 상당량이 유통되었다.

| **우타마로** | 기타가와 우타마로喜多川歌麿 1753-1806는 젊어서 기요나가의 경쟁자가 될 만큼 탁월한 실력을 발휘했다. 처음에는 기요나가의 영향을 받았지만 점차로 자신의 독창적인 예술세계를 구축했다. 우타마로는 실제로 요시와라에서 많은 시간을 보내면서 게이샤의 특징을 포착했다고 한다. 그의 작품에 등장하는 게이샤들은 화려한 의상을 걸치고 상투적인 자세를 취하지만은 않는다. 목욕을 마치고 몸을 말리거나, 손톱을 다듬거나, 긴 머리를 늘어뜨린 모습에 맨발로 돌아다니거나 게다를 신고 등장하기도 한다.

우타마로는 판화제작자 쓰타야 주자부로蔦屋重三朗 1750-1797와 함께 〈부인상학십체婦人相學十體〉와 같은 연작을 성공시켰다. 착실한 기본기를 바탕으로 화면을 가득채운 커다란 크기로 여인의 상반신 초상을 우아하게 그렸다. 여기서 보이는 것은 이상화된 여인이 아니라 실재하는 여인의 모습이다. 그는 인물의 외형뿐만 아니라 개성과 분위기도 드러냈다. 개개인의 특징을 강조하기 위해서 우타마로는 상반신을 즐겨 그렸고 얼굴에는 표정을 실었다. 이렇게 얼굴과 가슴까지를 크게 그린 것을 오쿠비大首繪라고 부른다. 방금 목욕을 마쳤는지 어깨와 가슴이 살짝 관능적으로 드러나고 있다. 그림 속의 여인은 저속한 매춘부의 모습이 아니라 고상한 귀부인과도 같이 변신했다.

구체적이고 사실적으로 묘사한 우타마로의 미인도에는 유명한 여인의 이름이 종종 포함되었다. 그리고 화면 속 여성의 키를 크게 보이게 하기 위해 수직선의 줄무늬가 있거나 끝단에 문양이 많은 옷을 사용했다. 사방으로 뻗치는 머리 장식과 비녀 등도 한몫을 하는데, 실제로 1775년경부터 머리를 뒤로 빗어 초승달 모양의 빗으로 고정하고 장신구를 많이 사용하는 스타일이 유행했다고 한다. 〈우울한 사랑〉 같은 작품에서는 애정에 대한 고전 시가를 차용한다. 사랑의 미묘하고 변덕스러운 측면을 부드러운 색조와 심리적 표현을 드러내어 전달하려고 했는데, 윤곽선을 가늘게 사용하고 색을 위주로 표현했다.

도슈사이 샤라쿠, 〈가부키 배우〉, 1794, 도쿄국립박물관
판화에 묘사된 배우들은 샤라쿠의 그림이 자신들을 조롱하는
것으로 간주하기도 했다. 이렇게 솔직하게 표현하는 샤라쿠의 판화는
당시 대중적으로 인기를 크게 얻지는 못한 경우도 있었다.

| **샤라쿠** | 우타마로와 더불어 우키요에 인물화의 또 다른 면모를 보여준
도슈사이 샤라쿠東州齋寫樂는 가부키 배우였던 것으로 알려져 있다. 그는 우
키요에 분야에서 가장 유명했지만 그의 행적은 잘 알려지지 않았다. 1794년
에 갑자기 나타나서 150여 종의 가부키 배우 판화를 그려내고는 이듬해 홀
연히 사라졌다. 〈가부키 배우〉에서 보듯이 그는 배우들의 특징을 잘 포착해
인상적인 초상을 만들었다. 극적인 장면을 연출하며 화려한 의상과 짙은 화
장 뒤에 숨어 있는 배우의 개성까지 표출했다. 초승달 같은 눈, 긴 매부리코,
길게 벌어진 입 등으로 거칠고 격한 이미지를 가감 없이 전달한다. 배경은
운모雲母를 사용해 반들거리면서도 어둡게 처리해 인물을 더욱 부각시킨다.

풍경의 재현

19세기 초에는 산수를 소재로 한 우키요에가 발달했다. 가부키 배우와 요시
와라 게이샤가 주로 등장하던 우키요에 판화에 새로운 풍경 소재를 정착시
킨 것에는 가쓰시카 호쿠사이葛飾北齋 1760-1849와 우타가와 히로시게歌川
廣重 1797-1858 같은 대표적 작가의 역할이 컸다.

| **호쿠사이** | 호쿠사이는 에도 동쪽 외곽의 농촌 출신이었다. 그는 쇼군의
공방에 들어가 판화를 배우고 동시에 가노파와 네덜란드 판화를 익혔다. 36
장면으로 이뤄진 후지산 연작富嶽三十六景이 유명하다. 평범한 사람들의 생
활에 배경으로 등장하는 영산으로서의 후지산은 인상적이다. 〈가나가와의
큰 파도神奈川沖浪裏〉에서는 집채만 한 파도에 맞서 싸우는 작은 어선이 대
조적이다. 멀리 파도 사이로 눈 덮인 후지산이 작게 보인다. 연작의 또 다른
장면에서는 머리띠를 동여맨 일꾼이 커다란 나무통을 만들고 있는데, 그 뒤
로 바둑판 같은 논이 펼쳐지고 저 멀리 작은 후지산이 솟아 있다. 서양화법
의 영향을 받아서 낮은 지평선을 사용한 구도이며, 자연과 어우러지는 인
간 세상이다.

| **히로시게** | 히로시게는 무사 집안 출신이었다. 판화 공방에 들어가서 그
림을 배웠으며 1832년 다이묘의 수행원의 일원으로 에도와 교토를 연결하
는 간선도로인 도카이도東海道를 따라 여행했다. 에도시대에는 다이묘들의
반란과 소요를 방지하기 위해 실시한 산킨코타이參勤交代 제도에 따라 지방
의 모든 다이묘와 대규모 수행원들이 정기적으로 에도와 자신의 영지를 왕
래했다. 이들의 왕래를 위해 발달한 도로망 중 하나가 도카이도인데 점차로
일반 서민과 상인 및 여행자들도 많이 이용하게 되었다. 두 도시를 연결하는
도카이도는 아름다운 풍치로 유명하다. 히로시게는 이때 여러 풍경을 그렸

▷ **우타가와 히로시게, 〈다리 위의 소나기〉, 1857,
35.9×24.8cm, 영국 위트워스미술관**
히로시게는 항상 자연과 이에 어우러지는 사람들을
정감 있게 보여준다. 이 그림은 인상파 화가 반 고흐가
1887년에 유화로 모사한 것이 남아 있다.

▽ **가쓰시카 호쿠사이, 〈가나가와의 큰 파도〉, 1831,
25×37.5cm, 런던 빅토리아·앨버트미술관**
호쿠사이는 교묘한 구성, 극적인 빛과 대기의 표현,
독특한 장소의 선택에서 탁월했다. 특히 이 작품은
드뷔시의 교향시 〈바다〉의 작곡에 영향을 주기도 했다.

는데 도카이도에 있는 53개의 숙소宿驛를 소재로 삼은 것이 유명하다. 히로시게는 자신의 작품 속에서 서정적인 농가의 사계절 풍경과 흥미로운 향토적 풍물을 잘 조화시켰다.

히로시게는 만년에 〈에도의 명소 백 군데名所江戶百景〉를 제작했다. 세로로 긴 구도가 특징으로 〈다리 위의 소나기〉에서도 보라색으로 분위기를 강조한다. 근경을 특히 크게 처리했고, 지역마다의 특색을 잘 드러내며 명소의 특징을 정확하게 포착했다. 인위적인 구도지만 눈길을 끌며 정교한 기법으로 이를 돋보이게 한다. 그러나 우키요에 풍경화는 두 거장의 죽음과 함께 점차 쇠퇴했다.

| **설화와 역사** | 역사적이고 신화적인 주제는 종종 정치적인 내용을 비유하기 때문에 에도 정부에서는 이들 판화에 민감하게 반응했다. 실제로 우타가와 구니요시歌川國芳 1797-1861는 사무라이를 잘 그렸는데, 쇼군을 우화적으로 표현했다고 몇 차례 구속되기도 했다. 〈마녀와 백골귀신: 소마의 옛 궁궐相馬の古內裏〉은 10세기 일본을 배경으로 한다. 다이라노 마사카도平將門의 딸 다키야사 히메瀧夜叉姬가 돌아가신 아버지의 원수를 갚으려는 오야 다로 미쓰쿠니大宅太郎光國 앞에 망령을 거대한 백골의 형태로 나타낸다. 이 내용은 가부키 극장에서 공연되기도 했다. 1842년에 쇼군 정부가 배우와 게이샤들을 소재로 한 판화를 금지하고 교양과 도덕을 내용으로 하는 판화를 촉구하면서, 이렇게 중국과 일본의 역사적인 영웅들을 소재로 한 판화가 대중적인 인기를 얻게 되었다.

우타가와 구니요시, 〈마녀와 백골귀신〉, 1845년경, 34.9×70.5cm, 런던 빅토리아 · 앨버트미술관
이 내용은 가부키 극장에서 공연되기도 했다. 1830년대와 40년대의 많은 판화가 사이에서 유럽에서 수입된 합성 안료인 프러시안 블루 계통의 파란색이 크게 유행했다.

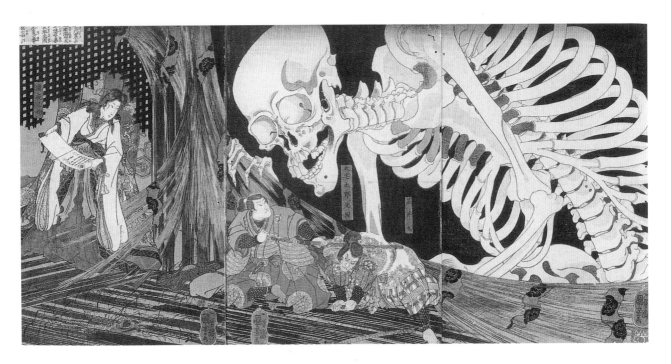

서양의 일본취향과 우키요에

우키요에는 한 번에 여러 장을 찍는 판화이기 때문에 정통 화가들로부터는 낮게 취급되었다. 심지어는 소모품 정도로 간주되기도 했다. 일본에서는 단지 서민들 사이에서 폭넓은 인기를 누렸을 뿐이고 상류층에게까지 수용되지는 못했다. 그러나 유럽에 소개된 우키요에는 후기인상주의 화가들의 취향에 맞아떨어지면서 높게 평가되었고, 모네·마네·드가·반 고흐 등 여러 유명한 예술가들에게 창작의 영감을 불러일으키면서 새로운 예술적 자양분을 제공했다. 일본에서는 메이지유신 이후 사회 개혁 및 서구화와 더불어 우키요에를 발달시켰던 사회적 환경이 변모했다. 20세기로 들어오면서 우키요에는 쇠퇴했지만, 서양에서는 오히려 큰 영향을 끼치고 일본취향을 더욱 유행시켰다.

3 인도의 근대화와 식민지미술

찰스 와야트, 〈정부 청사〉, 1798-1803, 콜카타

서구 열강의 진출과 유럽 건축

알렉산드로스 대왕 이후에도 수많은 이들이 부와 명성을 찾아 인도에 이르는 길을 찾아 나섰다. 그리하여 중앙아시아나 서아시아를 통한 교역이 꾸준히 이뤄졌으며 이는 기원 전후 인도 동남부 타밀 나두 지역과 로마 사이의 해상교역을 증명해주는 유물의 발굴로도 확인되었다. 그러나 이와 같은 직접적인 교역은 드문 편이었고 16세기에 접어들어서야 인적 · 물적 교류가 보다 활발히 이뤄지기 시작했다. 비자야나가라나 무굴 제국의 수도를 찾아 방문한 대사들과 상인, 선교사, 용병 등 다양한 직종의 유럽인들이 새로운 기술이나 무기, 서적과 회화 등을 전하며 무역뿐 아니라 문화적 교류 역시 이루어졌다. 또한 보다 적극적으로 무역을 행하기 위해 17세기부터 네덜란드와 영국 등 유럽 각국은 동인도회사를 설립하면서 새로 점령한 지역이나 인도 군주들로부터 허가받은 지역에 요새와 교회 등을 지었으며 회화와 조각의 새로운 후원자로 등장하기도 했다. 이런 과정을 통해 유럽의 건축과 회화가 남아시아에 본격적으로 소개되기 시작했다.

남아시아에 유럽인들이 진출하던 초기에 중심이 된 도시들은 당시 북인도를 장악하고 있던 무굴 제국의 변방에 위치한 항구들이었다. 특히 영국 동인도회사는 수라트Surat와 첸나이, 뭄바이, 콜카타에 상관factory을 설립하면서 상품의 보관과 교역을 위해 인도인들의 주거지역과는 떨어진 곳에 방어적 성격이 강한 요새를 지었다. 영국인들을 위한 주거나 관공서 외에 지어진 건축으로는 교회를 꼽을 수 있는데 당시 영국 교회 건축양식을 그대로 모방해 지음으로써 이국 땅에서 자신들의 종교적 정체성을 지키고자 한 모습을 볼 수 있다.

영국 동인도회사는 1757년 플라시 전투로 인도 동북부 지역의 조세권을 차지한 이후에도 유럽 양식에서 크게 벗어나지 않는 건축을 주로 남겼다. 18세기 이후 영국에서 큰 인

기를 끌고 있던 신고전주의 양식Neo-Classical Style이 주요 도시에서 유행했으며 특히 첸나이나 콜카타의 유럽인들뿐 아니라 이들과 거래하는 인도인 거상들도 해변을 따라 이러한 양식으로 거대한 저택들을 지었다. 이들 중에서도 단연코 규모가 큰 것은 1798년에 지어진 콜카타 정부 청사Government House 1798-1803였다. 3층 청사는 그리스 신전의 파사드façade와 로마 건축의 개선문이나 돔을 조합한 모습으로 사방으로 펼쳐진 거대한 공원 한 가운데 지어졌다. 이는 당시 영국에서 큰 반향을 일으키고 있던 케델스턴 홀Kedleston Hall 1759과 같은 전원 저택을 모방해 지어졌으며 본국의 익숙한 건축을 낯선 땅에 재현하며 이성과 논리의 통치라는 명분을 살리고자 한 영국 식민지배의 속내를 반영했다고 할 수 있다.

🔺 예수회의 선교와 인도의 유럽, 고아

영국이나 네덜란드와 달리 가톨릭 세력이 강력했으며 오랜 기간 유럽에서 이슬람과 대치했던 스페인과 포르투갈은 아시아 진출에서도 선교를 중시하는 모습을 보였다. 바스코 다 가마 역시 포르투갈 왕의 후원을 받고 유럽인으로서는 최초로 아프리카 희망봉을 돌아 인도 서남부 캘리컷에 도착했을 때에 '기독교인들과 향료'를 찾아왔다고 한 기록이 전해지고 있다. 이후 인도에 진출한 선교사 중 큰 영향을 끼친 이들로는 1540년 창시된 예수회의 선교사들을 꼽을 수 있다. 이들은 금욕과 청빈, 순종을 신조로 삼으며 무엇보다도 선교 대상 지역의 문화와 생활방식에 개방적인 태도를 지녀야 한다고 믿었으며 인도 각지의 언어를 습득해 선교 활동을 펼치기도 했다. 이들은 무굴 황실에 진출해 악바르의 종교 토론에 참여하기도 했으며 당시 유럽에서 출판된 성경이나 회화를 전달하는 데 중요한 역할을 하기도 했다. 또한 예수회는 선교에서 시각적 이미지의 역할을 중시해 거대한 규모의 교회 건축이나 기독교적 소재를 판화, 회화, 조각 등으로 화려하게 표현하면서 인도 전통에 이를 맞춰 변용하기도 했다. 예수회 선교의 중요한 거점으로 450여 년간 포르투갈의 식민지 수도였던 고아Goa에도 많은 교회가 지어졌다. 당시 스페인과 포르투갈에서 유행하던 화려한 바로크양식이 주류를 이뤘는데 교회 내부도 성자들의 일생에 대한 회화나 금박 장식으로 장식해 선교 효과를 노렸다.

고아에 본거지를 두었던 포르투갈은 17세기에 들어 네덜란드와 영국이 세력을 확장하면서 급속도로 영향력을 잃기 시작했으나 고아는 여전히 교회 건축이나 조각 후원의 중심지로 남았다. 특히 17세기 이후 고아에서 나무나 상아로 만든 기독교 성상들은 남미까지 수출되기도 했는데 유럽의 영향보다는 남아시아 조각의 영향이 보인다. 즉 어린 예수를 조각한 선한 목자Good Shepard는 그 얼굴 모습이나 자세, 도상에서 어린 목동 크리슈나Krishna나 불상 조각과 매우 유사한 모습이다.

◁ 〈봄 헤수스 성당〉, 1605, 벨라고아

▷△ **작자 미상, 〈선한 목자상〉, 17세기, 상아, 샌프란시스코 아시아미술관**
이러한 상아 조각은 유럽 세계에서는 선례를 찾을 수 없었으며 남아시아 포르투갈령에서만 만들어진 독특한 조각이었다. 손으로 얼굴을 괴고 명상에 잠긴 자세나 암석으로 둘러싸인 산에 조각된 양떼가 남아시아의 도상을 연상시키며 석굴에 누운 모습으로 조각된 마리아 막달레나 역시 크리슈나에게 몸을 바쳐 헌신하는 라다와 같이 힌두교의 박티신앙에 기반을 두었다고 할 수 있다.

샤이크 자인 알딘, 〈금강앵무Green-winged Macaw〉,
《임피 앨범Impey Album》 추정, 1780년경, 샌디에이고미술관
콜카타 대법원장으로 임명받은 임피 경의 부인은 인도 고유의
화훼와 동물에 많은 관심을 가졌으며 이를 인도 화가들에게
그리도록 주문한 것으로 유명하다. 파트나 출신의 샤이크 자인
알딘은 무굴 제국 세밀화 전통과 함께 새로운 재료와
접근방식을 접합해 이와 같이 세밀한 화훼도를 남겼다.

회사양식 회화와 사진술의 전파

무굴 제국이 몰락하면서 많은 화가들이 델리나 아그라를 떠나 지방 군주들의 후원을 받거나 유럽인들을 위해 작업하기 시작했다. 이들은 영국인 상인이나 건축가, 엔지니어들을 위해 광고나 도면, 지도 등을 제작하기도 했으며 인도에서 활동하는 유럽인 화가의 조수로 고용되기도 했다. 영국인 후원자들은 인도 여행이나 체류에 대한 기념품으로 인도의 이국적인 모습을 그린 회화를 주문하는 경우가 많았는데, 이러한 수요를 충족하기 위해 인도인 화가들은 투시도법과 음영 처리 등 자연주의적인 유럽 회화기법을 적극적으로 받아들였다. 이와 같은 회화는 당시 동인도회사의 직원으로 파견된 이들을 위해 많이 제작되었기 때문에 회사양식 회화Company Style paintings라고 불리기도 한다.

회사양식 회화는 인도 남부 탄자부르Thanjavur와 첸나이, 동북부의 무르시다바드Murshidabad와 콜카타, 파트나 등 전통적인 회화 중심지 중 유럽인들의 활동이 잦은 지역에서 주로 제작되었다. 동인도회사의 영향력이 무굴 제국의 심장부인 북인도에 미치기 시작하면서 19세기 초반 이후부터 델리와 아그라에서도 제작되었다. 사실적인 묘사에 치중하는 회사양식 회화는 정밀하고 섬세한 화훼와 초상을 그린 무굴 세밀화에서 그 뿌리를 찾을 수 있다. 그러나 구아슈gouache와 같은 불투명 물감을 사용했던 무굴 세밀화와 달리 회사양식 회화는 연필과 수채 등 새로운 재료를 받아들였을 뿐 아니라 소재나 색상 또한 당시 영국인들의 미의식에 부합하는 모습으로 변화했다. 인도인의 초상과 화훼, 건축과 풍경이나 축제와 관습 등 유럽인들에게 이국적인 소재가 중심을 이뤘는데, 초상이나 화훼는 배경을 생략한 채 간결한 구도를 이용해 소재의 특성을 부각했다. 즉 의복과 도구를 통해 직업이나 카스트를 구분할 수 있도록 강조한 인물화나 꽃과 잎, 씨앗, 뿌리 모양을 같이 그린 식물 등은 마치 백과사전과 같이 인도의 모습을 이해하기 위한 도구로서 이용되었다고 할 수 있다. 그러나 이렇듯 정밀한 회화양식 역시 19세기 이후 사진술의 등장과 함께 사양길로 접어들었다.

유럽에서 다게르가 새로운 사진 인화기술을 개발한 지 3년 만에 남아시아에서도 카메라 광고가 등장했으며 상업적 사진관이 운영되기 시작했다. 남아시아의 초기 사진가들은 회사양식 회화의 후원자들과 마찬가지로 동인도회사나 후대 식민정부에 고용된 영국인들이 대부분이었다. 이들이 남긴 사진들은 대부분 정치적인 목적이나 인류학적 관심사를 반영하며 '사실 그대로'의 모습으로 인도를 보여주는 수단으로 이용되었다. 초기의 사진 중에는 전쟁이나 유적을 기록하기 위한 사진이 많이 남았는데, 이는 당시 식민지에 대한 관심이 크게 고조되던 영국의 상황을 반영하기도 한다. 존 매코시John McCosh 1805-1885나 펠리스 베아토Felice Beato 같은 참전 작가들은 2차 시크 전

△ 리니어스 트라이프, 〈대사원의 동문The East Gopuram of the Great Pagoda〉, 《마두라의 절경Photographic Views of Madura》, 1858

△ ▷ 펠리스 베아토, 〈세쿤다라 바그Secundara Bagh〉, 1858
1857년 반영운동의 일환으로 대봉기가 일어나면서 본국에서는 인도에서 일어나는 전투의 참상을 담은 사진들이 일간지 등에 전해지기 시작했다. 당시 참전 사진작가로 명성을 떨쳤던 베아토는 격전지를 다니면서 이를 기록해 큰 반향을 일으켰다.

쟁1848-49이나 1857년의 대봉기Great Uprising 등 대영제국의 식민지에서 일어난 전쟁을 사진으로 기록해 본국에 빠른 속도로 전달하며 명성을 끌었다. 특히 대봉기 이후 인도의 역사와 건축에 대한 관심이 한층 고조되면서 이를 기록한 사진 역시 수없이 제작되었다. 트라이프Linnaeus Tripe 1822-1902는 첸나이 총독부 소속 사진가로 첸나이미술학교에서 교편을 잡으면서 주변 지역의 건축과 유적 등을 찍었는데 인도의 습하고 더운 기후에 적합한 인화방식을 개발해 이름을 남기기도 했다.

인도에서 활동한 사진작가 중 가장 유명한 이로 새뮤얼 본Samuel Bourne, 1834-1912을 꼽을 수 있다. 기록에 의하면 본은 풍경과 유적을 찍기 위해 수십 명의 하인을 거느리고 인도 각지를 여행했으며 이러한 사진들은 은연 중 대영제국의 위용과 치밀함을 드러낸다는 평을 받기도 한다. 즉 높은 곳에서 내려다보면서 마치 그림과 같은 인도의 풍광을 기록함으로써 지배자적인 시각을 보여주고 있으며, 또한 제국의 눈길이 미치지 않는 곳은 어디에도 없다는 사실을 단적으로 보여주었던 것이다. 본은 인도의 풍경 및 유적을 찍은 사진 3천여 장을 모아《인도에 대한 영구기록A Permanent Record of India》을 남겼는데 이후 콜카타와 뭄바이 등지에 자신의 이름을 건 사진관을 열면서 초상사진 작가로도 이름을 떨쳤다.

기록적인 성향이 강하게 보이는 초상사진들은 대개 영국인들이나 인도 상류층을 소재로 삼았는데, 이는 당시 유행했던 민족지학적ethnographical 기록사진과 비교되기도 한다. 즉 이름과 소속, 계급까지 정확하게 기록한 영국 군인들의 초상사진과 달리 '원주민'을 찍은 사진들은 '첸나이의 남자' 등 구체적인 기록은 전혀 남기지 않고 전형성을 강조한 것을 볼 수 있다. 인도의 '원주민'들을 찍은 초상사진은 당시 인류학 및 민족지학의 발전과 궤도를 같

이했는데 총독부의 명령에 따라 지역 부족들을 찍어 기록으로 남긴 예들도 수없이 찾아볼 수 있다.

바르마와 타고르 : 서구와 인도

인도 근대회화에 가장 큰 영향을 끼친 이들은 서양 회화의 도입에 대해 상이한 접근방식을 보여준 라자 라비 바르마Raja Ravi Varma 1848-1906와 아바닌드라나트 타고르Abanindranath Tagore 1871-1951였다.

라자 라비 바르마는 남인도의 왕족 출신으로 어렸을 때부터 유럽 화가들과의 작업을 보면서 유화 기술을 습득했다고 한다. 초기에는 왕족이나 귀족들의 초상화로 큰 인기를 끌었으며 이후 인도 역사나 신화 장면들을 아카데미풍으로 그리면서 인도의 대표적인 화가로 꼽히게 되었다. 산스크리트 경전에 기반을 둔 전통적인 소재들을 빅토리아시대 살롱화의 양식 및 도상을 이용해 그린 작품들은 과거 인도의 모습을 현대적으로 해석해 존엄하게 만든 것으로 칭송받으면서 인도의 정수를 표현했다는 평가도 받게 되었다.

이러한 역사화와 성화聖畵가 많은 인기를 끌게 되자 바르마는 1892년 뭄바이, 당시 봄베이에 석판화Oleograph 제작 공장을 설립해 자신의 대표작들을 대량제작해 판매하기 시작했다. 신들의 모습과 경전의 내용 등을 그린 서구식 판화는 당시 중

△△ 새뮤얼 본, 〈보팔의 샤 자한 베검Shah Jahan Begum of Bhopal〉, 1877

△ 후튼과 태너,
〈아프간의 카쿠르족A Kakur, Afghan〉, 《인도의 종족들 The People of India》, 1868년경, 프리어갤러리

△ 라자 라비 바르마,
〈인드라지트의 승리Victory of Indrajit〉, 1890년대, 유화
바르마는 아카데미 역사화에서 볼 수 있는 소재와 자세, 도상 등을
변용해 인도 신화나 역사 장면을 이와 같이 표현했다.

▷▷ 바르마, 〈락슈미Lakshmi〉, 1899 이후, 석판화, 35×25cm

산층에게 지위의 상징으로 여겨졌으며, 오늘날까지 수많은 달력 및 성화 도상의 근원이 되고 있다.

그러나 바르마의 회화가 큰 인기를 끌고 있었을 때 이미 인도 화단에는 이에 대한 비판과 함께 여러 가지 변화가 일어나고 있었다. 1896년 콜카타미술학교 교장으로 부임한 하벨Earnest Binfield Havell은 아카데미풍의 사실적인 회화를 비판하며 인도 회화만의 특성을 찾아 되살리고자 했다. 이를 위해 무굴 세밀화 등을 수집하며 여러 출판물을 통해 인도 회화의 '정신성'을 부각하기 시작했다. 하벨의 시도는 서구 유화기술의 습득을 원했던 미술학교 학생들에게 큰 반감을 불러일으켰으나 이후 벵골 지식인계층의 후원을 받으면서 점차 받아들여지기 시작했다.

하벨의 동료이자 후원자로서 인도 회화의 큰 변화를 가져온 이는 바로 아바닌드라나트 타고르였다. 타고르는 벵골 거상 집안 출신으로 많은 문인을 배출한 환경에서 자랐으며 노벨문학상을 받은 라빈드라나트 타고르의 조카이기도 했다. 1905년 벵골을 중심으로 반영 스와데시Swadeshi, 국산품 애용 운동이 일어나면서 바르마의 회화와 같은 아카데미풍 서양화를 저급한 회화로 비판하는 움직임도 일어났다. 대신 인도의 정신성을 부각하는 회화를 찾고자 했던 이들은 타고르의 회화에서 대안을 발견했으며, 당시 반영 감정이 고조되면서 민족주의 운동의 일환으로 새로운 양식으로 각광받게 되었다.

타고르의 초기 회화는 유화와 아카데미풍의 자연주의를 배격하면서 대신 무굴 세밀화에 나타나는 섬세한 미학을 추구했다. 이러한 초기 회화는 역사적 내용이나 신화를 담고 있다는 데서 바르마의 회화와 유사하다고 할 수 있었다. 그러나 타고르의 회화는 1900년 일본의 미술비평가 오카쿠라 덴신岡倉天心을 만나면서 새로운 방향으로 변화하기 시작했다. 오카쿠라의 '범아시아주의'에 대한 논의를 받아들이면서 타고르는 유럽의 물질문명과 대비되는 아시아의 가치로서 정신성을 꼽기 시작했으며 이를 표현하기 위해서 일

🏛 **남아시아의 근대미술학교**

19세기 들어 영국 총독부는 인도 공예와 전통 미술을 부흥시키기 위해 뭄바이, 첸나이, 콜카타, 라호르 등지에 미술학교를 설립했다. 그러나 원래의 설립의도와 달리 인도의 상류층 자제들이 다수 입학하면서 학교들은 전통 공예의 부흥보다 초상이나 풍경화, 역사화 등 아카데미풍의 서양식 유화가 확산되는 데 결정적인 역할을 했다. 이는 당시 인도 상류층의 취향이 서구화되고 있던 것을 감안하면 피할 수 없는 경향이었다. 특히 콜카타의 미술학교 학생들은 순수미술에 대한 관심이 높았으며 결과적으로 '작가'로서 화가의 입지를 높이는 데도 기여했다.

아바닌드라나트 타고르, 〈샤 자한의 최후The Passing of
Shah Jahan〉, 1890년대

본화Nihonga 기법을 배우기도 했다. 또한 아잔타 벽화의 모사화와 라즈푸트
회화, 중국과 일본 회화, 아르데코와 전前라파엘화파의 회화까지 섭렵하면
서 인도뿐 아니라 동양의 정신적인 가치를 시각적으로 표현하고자 했다. 이
후 타고르가 남긴 회화들은 간결한 선과 옅은 수묵, 평면적인 색상 등을 사
용하며 초월적이며 탈속적인 이미지를 추구했다. 또한 타고르의 회화에서
볼 수 있는 여성상은 바르마의 관능적이고 육감적인 여성상 대신 신실함과
전통, 진정한 인도를 반영하는 정숙한 존재로 그려졌다. 타고르와 하벨의 영
향을 받은 이들을 벵골화파라고 부를 수 있는데, 이들의 회화는 1914년 이
후 서구 비평가들에게도 호평을 받으며 인도의 정신성과 민족주의적 뿌리
를 반영하는 회화로 인정받기에 이르렀다. 그러나 당시 반영 독립운동과 마
찬가지로 벵골화파의 회화는 인도문화의 정수를 '힌두' 문화로 간주하며 소
수 종교 및 하위계층을 배제했다는 큰 한계를 지니고 있었으며, 후대에는 시
간이 갈수록 소재와 양식을 답습한다는 비판을 받게 되었다.

식민통치하의 건축(19세기 초-1922 뉴델리까지)

1857년 이후 영국 식민정부는 인도 고고학회를 설립하며 인도의 건축 및 유
적 조사에 박차를 가하기 시작했다. 이러한 관심은 건축이 문명을 반영한다
는 당시 유럽인들의 믿음에서 기인한 것이었다. 19세기 유럽인들은 미술이
나 건축이 시대를 반영한다고 생각하였으며 특히 건축은 한 민족이나 문화,
세대를 둘러싸는 껍데기라고도 하였다. 그러므로 인도 식민통치를 위해 필
요했던 영국 관공서의 건축 역시 제국의 위대함을 반영하는 새로운 양식으
로 지어야 한다는 목소리도 높았다. 그리하여 서구 건축양식을 기반으로 인
도 고유의 불교, 힌두 및 무슬림 양식을 접합한 새로운 양식이 탄생했는데
이는 후대 인도-사라센양식Indo-Saracenic Style으로 불리게 되었다. 이러한 혼종
적인 양식을 통해 영국 총독부는 영국인들만이 인도인들조차 잃어버린 과
거의 전통을 되살리며 힌두와 무슬림으로 분열된 인도 아대륙을 하나로 통
일할 능력을 지닌 존재로 부각했던 것이다. 특히 돔이나 작은 정자 등 무굴

타고르, 〈어머니 인도Bharat Mata〉, 1905
타고르가 자신의 딸을 모델로 해 그렸다는 이야기가
전해진다. 여성은 네 개의 손에 면과 묵주, 경전과 밀임을
들어 인도인들의 물질과 정신세계를 반영했다고 한다.
연꽃과 후광 등을 보아 신성한 존재라고 여길 수도 있으나
간소한 사리를 입은 모습에서 당시 벵골 상류층의 교육받은
여성을 그렸음을 알 수 있다. 이는 서구 문물을 받아들이면서도
본연의 종교적인 신실함과 정숙함을 잃지 않은 여성을
통해 독립을 추구했던 인도인들의 이상을 표현한 것이었다.

제국의 건축적 요소들을 신고전주의적 건축이나 고딕 건축에 접목한 건축을 많이 볼 수 있는데 이는 무굴 제국의 건축을 인도 건축 중 가장 완벽한 것으로 평가한 영국인들의 미적 기준을 반영하는 동시에, 인도 전역을 다스렸던 무굴 제국의 계보를 이어받았다고 주장한 영국 식민정부의 입장을 대변하는 것이었다.

| **인도-사라센양식** | 인도-사라센양식으로 지어진 건축물은 대부분 영국 식민통치에 필요한 관공서나 은행, 기차역, 학교 등이었다. 이 중에서 최초의 인도-사라센양식 건축으로 꼽히는 것은 첸나이의 재정청 건물Revenue Building 1873이나 북인도 아즈메르Ajmer에 지어진 마요대학Mayo College 1875이다. 마요대학은 영국 총독이 인도의 왕족 자제들을 위해 설립한 학교로, 당시 이들이 지낼 기숙학교를 어떤 양식으로 지을 것인가에 대한 논란을 불러일으키기도 했다. 학생들이 그리스와 로마의 이성적인 사고와 정신을 직접 체험할 수 있도록 신고전주의적양식으로 지어야 한다는 주장도 있었으나, 결국 인도의 상류층에게 친숙한 이미지로 지어야 한다는 주장이 이겼다. 인도-사라센양식으로 지어진 건축은 식민지의 피지배인들을 마치 어린아이처럼 여겼던 영국인들의 권위적인 태도를 반영한다고 볼 수 있다. 이와 같은 건축물의 평면도와 완성도, 판화, 사진 등은《건축가The Builder》나《영국 건축사학Journal of the Society of Architectural Historians》등 건축 관련 정기간행물에 출판되면서 남아시아 전역뿐 아니라 동남아시아와 다른 지역까지 큰 영향을 끼쳤다.

인도-사라센양식의 특징은 크게 세 가지를 꼽을 수 있다. 첫째는 무굴 제국 건축에서 볼 수 있는 건축적 요소가 단연코 많다는 점이다. 무굴 건축에서 볼 수 있는 요소들 중 끝이 뾰족하거나 꽃잎 모양으로 파인 아치, 양파 모양의 돔, 처마와 같은 역할을 하는 차자나 작은 정자인 차트리 등은 인도-사라센양식의 건축에서 빠지지 않는 요소였다. 둥근 방글라다르양식의 지붕은 무굴 궁전에서 황제의 거처에만 사용할 수 있는 특유의 양식이었으나 인도-사라센양식 건축에서는 자유롭게 사용되었다. 그러나 19세기에 지어진 인도-사라센양식의 건축에서는 북인도의 이슬람 건축에서 볼 수 있는 요소 외에도 다양한 요소를 볼 수 있었는데 심지어 힌두사원이나 자이나사원의 상부구조에서 볼 수 있는 지붕양식이나, 구자라트 목조건축의 모습도 찾아볼 수 있었다. 이 외에 스페인 코르도바Cordoba의 대모스크나 그라나다Granada의 알함브라Alhambra 궁전, 북아프리카 카이로

찰스 만트 소령, 〈마요대학〉, 1875-85, 아즈메르
당시 총독 마요 경은 영국의 이튼칼리지를 본따 인도의 라즈푸트 왕족 자제들을 교육할 학교를 창립하고자 했으며 신고전주의적인 건축을 선호했다. 그러나 마요대학 외 수많은 인도-사라센양식 건축을 남긴 찰스 만트는 이를 설계하면서 무굴 제국의 아치와 돔, 차트리 등을 재해석해 배치했으며 중앙에 시계탑을 세움으로써 정확하고 변화하지 않는 근대적인 보편성을 가르치는 곳임을 표현하고자 했다.

Cairo의 맘루크Mamluk 칼리프들이 지은 모스크나 카이로완Kairowan 대모스크 등 다양한 지역의 이슬람 건축에서 볼 수 있는 요소를 자유롭게 사용했다. 즉 붉은색과 흰색 돌을 번갈아 사용해 아치를 만드는 방식이나, 직각기둥 모양의 미나렛과 첨탑, 열쇠구멍 모양의 아치 또는 폭포처럼 떨어지는 무하르나스 muqarnas: 돔을 올리기 위해 세우는 구조적 요소를 화려한 장식으로 변용한 것 등을 차용한 것은 이슬람 세계에서도 유럽에 비교적 가까웠던 스페인이나 북아프리카의 건축과 미술을 상대적으로 많이 반영했기 때문이었다. 마지막으로 인도-사라센 양식의 건축에서 빠지지 않는 요소는 시계탑이었다. 시

🏛 식민 치하 인도인들의 건축 후원

19세기 이후 인도-사라센양식이 널리 인기를 끌면서 인도 전역에 많은 건축이 이와 같은 양식으로 지어졌다. 영국인들이 남아시아의 식민통치를 위해 남긴 건축도 많았으나 이와 함께 인도인들이 후원한 건축도 수없이 찾아볼 수 있다. 콜카타나 뭄바이, 첸나이 등 대도시에서는 유럽인들과 거래하는 인도 상인들의 대저택이 지어졌으며, 이들이 후원한 공공건축으로는 뭄바이대학의 대강당Convocation Hall과 라자바이 시계탑Rajabai Clock Tower, 1874-78 등을 들 수 있다.

그러나 이 시기 인도인들이 후원한 건축으로 가장 유명한 예는 당시 인도 왕족들이 지은 궁전 건축을 꼽을 수 있다. 영국 식민통치하에서 왕족들은 군사 및 외교권을 제외하고 독립적인 왕국을 유지했으며 바로다Baroda: 현 바로다라나 마이소르Mysore, 인도르Indore 등 거대한 규모의 왕국도 여러 개 존재했다. 이러한 왕국의 궁전들은 후원자의 성향에 따라 신고전주의양식이나 로코코양식 등 다양한 양식으로 지어졌으나, 영국 총독부의 영향력이 큰 경우 인도-사라센양식으로 지어지는 경우가 많았다. 인도 북서부에서 가장 큰 왕조를 유지했던 바로다의 락슈미 빌라스 궁전Lakshmi Vilas Palace, 1890 역시 어린 왕이 통치하는 동안 영국인 섭정이 지었는데 마요대학을 설계했던 만트에게 설계를 맡긴 것으로 알려져 있다. 락슈미 빌라스 궁전은 당시 최신 기술이었던 승강기나 방화용 철들보, 콘크리트 등을 사용하여 지어졌으며 유럽에서 인력과 장식도 다양하게 수입되었다. 락슈미 빌라스 궁전은 인도인 군주를 위해 지어졌으나 전통 궁전 건축과 여러 가지 다른 점을 볼 수 있다. 첫

째는 건물의 위치와 구성 방식으로, 산성이나 외벽 등 방어적인 기능이 전혀 없었으며 한 건물 안에 집건실과 마하라사의 거처, 여인들의 제나나zenana까지 연이어 배치한 것 역시 인도 궁전 건축으로서는 이질적이었다고 할 수 있다. 개별적인 용도가 따로 존재하지 않았던 전통적인 거주공간과 비교해 구체적인 기능을 지닌 공간을 구비한 이유로는 유럽식 교육을 받은 어린 왕뿐 아니라 왕국을 방문하거나 체류 중인 유럽인들을 접대하기 위한 공간이 필요했기 때문이었다. 락슈미 빌라스 궁전의 장식적인 요소 역시 무굴 건축과 라즈푸트 건축에서 볼 수 있는 방글라다르양식의 지붕이나 돔을 얹은 작은 정자인 차트리 등 낯익은 요소를 찾을 수 있으나 이러한 요소가 배치된 맥락은 이전과 매우 다른 모습이다. 즉 샤자하나바드나 아그라 성에서 황제의 거처 공간에서만 볼 수 있던 방글라다르양식의 지붕은 락슈미 빌라스 궁전의 곳곳에서 찾을 수 있으며 차트리 역시 장식적인 요소로서 중앙 돔을 받치는 모습으로 변용되었다.

**찰스 만트와 로버트 치좀,
〈락슈미 빌라스 궁전〉, 1890, 바로다라**
락슈미 빌라스 궁전의 공식 접견실 장식을 위해 힌두교의 신들과 영웅을 묘사한 수입 스테인드글라스 창문을 독일에서 주문했으며, 중정 분수와 대리석 조각, 모자이크 바닥 등은 당시 베네치아나 영국으로부터 장인을 불러 제작했다. 이 외에 공식 접견실에 걸기 위해 라비 바르마가 그린 인도 신화 연작 12점을 주문했으며 이는 오늘날 바로다 미술관에 남아 있다.

프레데릭 스티븐, 〈빅토리아 역사Victoria Terminus;
현 Chhatrapati Shivaji Terminus〉, 1878-87, 뭄바이

계는 근대적인 발전을 상징했으며 보편적인 가치를 따르는 시대정신을 나타낸다고 믿어졌기 때문이었다.

포르투갈령이었던 봄베이현 뭄바이는 1661년 카타리나 공주가 영국의 찰스 2세와 결혼하면서 영국령이 되었으며 항구로 적합지 않은 자연환경임에도 1869년 수에즈 운하가 개통된 이후 인도 서부에서 가장 중요한 도시로 성장했다. 도시가 성장하면서 영국인이나 유럽인 외에도 인도 각지의 상인들이 정착하였으며 이로 인해 매우 상업적이고 국제적인 성격을 띠게 되었다. 그래서 인도-사라센양식이 주류를 이뤘던 다른 지역의 건축과 달리 뭄바이는 유럽 건축 중에서도 이탈리아나 프랑스의 고딕양식을 기반으로 하는 양식을 발전시켰다. 가장 유명한 예는 빅토리아 여왕 즉위 50주년을 기념해 지어진 빅토리아 역사驛舍다. 이는 당시 근대화와 영국 통치의 상징으로 꼽히던 대인도 철도청 본부로 베니스 고딕양식에 다양한 무슬림 건축적 요소를 혼종적으로 접합한 건물이었다. 철도역이었으나 고딕 성당의 구조를 응용해 지음으로써 거대한 위용을 자랑했으며, 철제 구조물 등을 영국에서 수입한 반면 인도인 석공들을 고용해 장식 등의 표현에서는 인도인들에게 익숙한 동식물의 모습도 볼 수 있다.

| 총독부의 제국주의 건축 | 20세기 들어 인도 민족주의가 성장하고 반영 운동이 거세지면서 영국 총독부는 제국의 통치를 과시할 수 있는 거대한 규모의 건축을 많이 남기기 시작했는데 콜카타의 빅토리아 기념관Victoria Memorial Hall 1906-21을 대표적인 예로 꼽을 수 있다. 빅토리아 기념관을 비롯해 이 시기에 지어진 건축들은 이전 인도-사라센양식 건축과 비교해 정제된 장식과 간결한 선을 강조했는데, 이는 당시 영국 총독부의 제국주의적

윌리엄 에머슨, 〈빅토리아 기념관〉, 1906-1921, 콜카타

성격을 반영한 결과였다고 할 수 있다. 즉 '인도'라는 지역에 한정되지 않은 제국의 위용과 업적을 기리기 위해 보다 보편적으로 받아들일 수 있는 양식을 선호했던 것이다. 당시 영국 총독부의 수도였던 콜카타에 지어졌던 빅토리아 기념관은 타지마할의 건축 재료와 같은 대리석을 사용했으며 무굴 제국 몰락 이후 인도사를 보여주는 박물관으로 기획되었다. 그러나 거대한 돔 아래에는 빅토리아 여왕의 동상과 일생을 그린 벽화가 장식되었으며 결과적으로 대영제국의 식민통치를 정당화하고 인도에 대한 통치권을 확인하는 상징적인 건축이 되었다.

독립운동의 물결이 거세지면서 영국 총독부는 마침내 여러 가지 문제로 점철되었던 콜카타와 벵골을 떠나기로 했다. 그리고 대신 오랜 기간 북인도의 중심 도시로써 이슬람 술탄 왕조 및 무굴 제국에서 중요한 역할을 했던 델리로 천도함으로써 영국 식민통치의 힘과 정통성을 확인하고자 했다. 당시 총독이었던 하딩 남작은 델리에서도 샤 자한이나 투글루크의 궁전에서 벗어나 서쪽 라이즈나 언덕Raisina Hills에 새로운 수도의 터를 잡았으며 동양과 서양의 건축이 혼합된 양식의 건축을 주문했다. 이때 총감독으로 임명된 에드윈 러트엔스는 대영제국에 걸맞은 수도를 짓기 위해 거대한 축의 중심에 총독관저를 두고 수많은 로터리와 공원이 있는 계획도시를 꿈꾸며, 남아프리카에서 많은 관공서를 지은 경력을 가진 허버트 베이커Herbert Baker를 영입했다. 이들은 각자 총독관저와 행정청 건물들을 나눠 설계했으며, '인도도, 영국도, 로마도 아닌, 제국의 수도'로서 뉴델리를 건설하게 되었다.

러트엔스는 뉴델리에서 가장 중심이 되는 총독관저를 설계하면서 인도적인 요소는 가능한 한 유럽양식에 종속적인 것으로 만들고자 했으며, 결과적

에드윈 러트엔스, 〈총독관저Viceroy's House; 현 대통령궁 Rashtrapati Bhavan〉, 1912-29, 뉴델리

으로 웅장하면서도 균형과 비례를 중시한 건물을 완성하기에 이르렀다. 총독관저는 차트리나 차자 등 인도 이슬람 왕조들과 무굴 제국의 건축적 요소를 도입하여 적색과 황색 사암으로 지어졌으며 거대한 무굴식 정원을 뒤에 조성했다. 또한 산치의 대스투파를 연상시키는 돔을 중앙에 배치하여 고대 인도의 전통까지 포괄하는 위용을 자랑했다. 절제된 신고전주의양식을 강조했던 러트엔스의 총독관저와 달리 베이커의 행정부 건물은 인도-사라센양식의 영향을 많이 받았는데, 장식성이 강조된 건축적 요소들과 인도 석공 및 화가들의 작업을 반영한 내부 장식에서도 제국과 식민지 간의 교류를 이상화하고자 한 모습을 볼 수 있다. 새 수도는 1931년 완공되었으나 불과 20여 년 이후 남아시아가 영국으로부터 독립하면서 새로운 상징적인 의미를 가지게 되었다.

세계화시대의
아시아미술

세계로 열리는 아시아의 눈과 미술

아시아 현대 미술은 어떤 점에서 '아시아'적이라고 할 수 있을까? 20세기 들어 아시아의 주요 국가들은 정치 · 경제 · 사회적으로 크나큰 변화를 맞이하면서, '아시아'적인 정체성에 대해 고민하기 시작했다. 메이지 유신을 통해 막부시대를 청산한 일본은 도쿄를 수도로 삼고 적극적인 유럽식 근대화 정책을 추구하였으며, 강력한 제국을 이루었던 청이 몰락하면서 중국 대륙은 중화민국과 새로 일어난 공산당의 갈등으로 정치적 혼란에 빠지게 되었다. 무굴 제국의 약화로 인해 200여 년간 영국의 식민 통치를 받고 있던 인도 아대륙도 반영독립운동과 근대화라는 두 마리 토끼를 쫓기 시작했다.

이와 같은 시기에 서구의 미술사조와 교육, 비평이 본격적으로 유입되면서 아시아의 건축과 회화, 조각 등 다양한 분야에 영향을 끼쳤다. 특히 일본과 중국, 인도는 새로운 후원자 계층인 중산층의 성장과 함께 근대적인 미술교육이나 미술관, 박람회 등을 기반으로 한 새로운 문화가 빠르게 확산되었으며, 20세기 초 민족주의의 성장과 함께 전통미술이나 민족적 정체성을 시각적으로 표출하는 작업도 활발히 진행되었다.

서구 미술사조의 유입과 함께 소개된 모더니즘은 아시아미술에 새로운 전기를 마련하는 데 큰 역할을 했다. 유럽 각국 또는 미국에 유학을 다녀온 작가들은 국가와 민족보다 감정이나 이념, 형식을 표현하기 시작하였다. 그리고 2차 세계대전 종전과 함께 일본과 중국, 인도 삼국은 현대 국가로서 정치 사회적 혼란을 겪으며 나름대로의 경제발전을 이루고 세계적 작가들을 배출하는 모습을 보이기 시작했다. 오늘날 아시아의 작가들은 이와 같이 기나긴 역사와 다양한 전통을 기반으로 하여 무엇을 어떤 방식으로 추구해야 하는지 새로운 문제에 당면하고 있다.

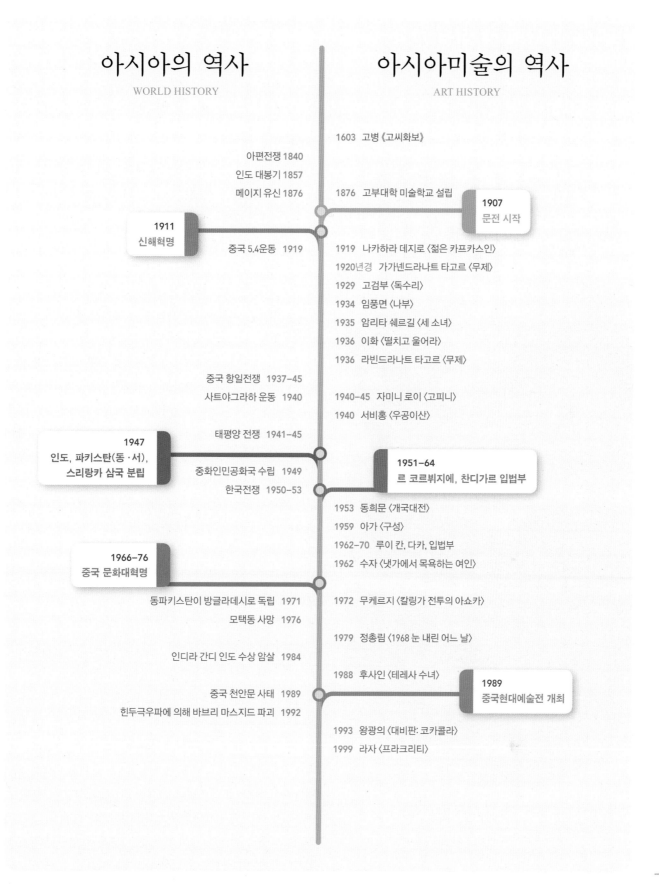

아시아의 역사
WORLD HISTORY

아시아미술의 역사
ART HISTORY

1603 고병 《고씨화보》

아편전쟁 1840
인도 대봉기 1857
메이지 유신 1876

1876 고부대학 미술학교 설립

1907
문전 시작

1911
신해혁명

중국 5.4운동 1919

1919 나카하라 데지로 〈젊은 카프카스인〉

1920년경 가가넨드라나트 타고르 〈무제〉

1929 고검부 〈독수리〉

1934 임풍면 〈나부〉

1935 암리타 쉐르길 〈세 소녀〉

1936 이화 〈떨치고 울어라〉

1936 라빈드라나트 타고르 〈무제〉

중국 항일전쟁 1937–45
사트야그라하 운동 1940

1940–45 자미니 로이 〈고피니〉

1940 서비홍 〈우공이산〉

태평양 전쟁 1941–45

1947
인도, 파키스탄(동·서),
스리랑카 삼국 분립

중화인민공화국 수립 1949
한국전쟁 1950–53

1951–64
르 코르뷔지에, 찬디가르 입법부

1953 동희문 〈개국대전〉

1959 아가 〈구성〉

1962–70 루이 칸, 다카, 입법부

1962 수자 〈냇가에서 목욕하는 여인〉

1966–76
중국 문화대혁명

동파키스탄이 방글라데시로 독립 1971
모택동 사망 1976

1972 무케르지 〈칼링가 전투의 아쇼카〉

인디라 간디 인도 수상 암살 1984

1979 정총림 〈1968 눈 내린 어느 날〉

1988 후사인 〈테레사 수녀〉

1989
중국현대예술전 개최

중국 천안문 사태 1989
힌두극우파에 의해 바브리 마스지드 파괴 1992

1993 왕광의 〈대비판: 코카콜라〉

1999 라자 〈프라크리티〉

I 중국의 현대미술

황빈홍, 〈산수〉, 1952, 종이에 색, 96.3×44.4cm, 절강성박물관
황빈홍의 작품은 짙은 먹을 위주로 하는 것이 특징이다. 전통적인
관점에서 본다면 지나치게 검은 풍경이지만 사실적인 묘사가 아니라
먹이 지니고 있는 고유한 조형적 특징을 강조해 추상적인 아름다움을
동시에 추구했다.

20세기의 격변

20세 벽두부터 혼란의 소용돌이에 빠져들었던 중국에서는 마침
내 1911년 혁명에 의해 청나라가 무너졌다. 2천 년 넘게 이어져
온 왕조시대가 종말을 고하고, 손문孫文 1866-1925이 이끄는 혁
명 세력이 중화민국을 세웠다. 이로부터 중국의 정치구조는 완
전히 변했으며 전통 문화에 대한 비판이 시작되었다. 사회 전체
가 추구하는 서구화·현대화의 길에서 중국 고유의 전통은 걸
림돌이 되었고, 오래된 가치관과 외래 사상은 격심하게 충돌하
기 시작했다.

1919년의 5·4운동은 오래된 봉건제도를 타파하려고 시도했고
문화 면에서도 새로움을 추구했다. 이것은 민주주의와 합리적인
과학기술을 사회 전반에 정착시키려는 발걸음이기도 했다. 서구
분화의 전파와 더불어 경제적으로도 산업화가 진행된 것이 20세
기 중국에서의 큰 변화였다. 이로써 도시의 중산층이 성장했고
대중문화가 발달하기도 했다.

일본 제국주의 침략에 맞서서 1937년부터 1945년까지는 항일
전쟁이 벌어졌다. 동시에 장개석蔣介石 1887-1975이 이끄는 국
민당과 모택동毛澤東 1893-1976을 따르는 공산당 사이에서 내전
이 발발했다. 그리고 1949년에는 공산당이 승리해 중화인민공화
국이 세워졌다.

| 중국화의 전통 | 전통적인 매체인 붓과 먹을 사용하는 수묵
화는 북경과 상해가 중심지였다. 상해파가 활약했던 상해는 상
업미술의 중심지 역할을 했다. 새롭게 성장한 부유층 후원자들은
20세기 들어와서도 화려하면서 이해하기 쉬운 미술을 선호했다.
참신한 해석을 통해 전통회화를 바꿔나갔던 조지겸과 그를 따라
배운 오창석이 거칠고 힘찬 서예적 필치로 근대적 취향을 드러
내는 수묵채색화를 그려냈다. 북경을 중심으로 활약한 제백석은
꽃, 새, 게, 새우 같은 일상적인 소재를 잘 그렸으며 대중으로부터
폭넓은 호응을 받았다. 특히 제백석은 모택동과 같은 지역 출신
이기도 했으며 나중에는 인민화가로 칭송받았다.

황빈홍黃賓虹 1864-1955은 일생을 상해와 북경에서 그림을 그리고 가르치며 보냈다. 문인 출신이었던 그는 이상적인 풍경을 그렸고 정신적인 가치를 중시했다. 그는 당시 중국 미술을 정체시켰다고 비난받았던 남종화를 혁신하려고 노력했는데, 〈산수〉에서 볼 수 있듯이 미묘한 먹의 변화를 위주로 해 참신한 산수화를 그려냈다. 소재, 구도, 필법 면에서 기본적으로 문인화의 정신을 따르고 있지만 그의 고향에 있는 황산을 염두에 두고 새로운 산수화를 추구했다. 그는 미술사에도 해박한 지식을 가지고 있었으며《미술총서》같은 중요한 이론서를 편집해 출판하기도 했다.

| 영남화파 | 중국 남쪽 광동지방을 중심으로 새로운 회화를 모색한 영남화파嶺南畵派는 국민당과 밀접한 관련을 갖고 있었다. 국민당이 중국의 개혁을 모색했듯이 영남화파는 전통회화의 혁신을 주장했다. 중국이 청일전쟁에서 패배한 후, 중국 지식인들은 일본을 다시 보기 시작했으며 근대화에 성공한 모델로 삼기도 했다. 일부 화가는 새로운 일본화양식에 관심을 기울였

고검부, 〈독수리〉, 1929, 종이에 담채, 167×83cm, 홍콩중문대학
속도감 있는 붓질로 역동적인 분위기를 자아낸다. 영남화파 화가들은 동물의 순간적인 동작을 포착해 다소 과장된 몸짓으로 표현하는 경우가 많은데 근대 일본화의 영향을 엿볼 수 있다.

다. 당시 일본화는 서양미술을 참조하면서 변화를 모색하는 중이었다. 내용적으로 전통과 혁신이 공존하는 가운데 기법적으로는 사실주의와 수묵양식을 결합했다. 또한 자연으로부터 직접 소묘를 하는 것도 새로운 방식이었다. 이러한 일본화의 변신이 당시 영남화파의 눈길을 끌었다.

영남화파의 지도자였던 고검부高劍父 1879-1951는 광주 출신으로 일본에서 공부했고 1911년 신해혁명에도 적극 참여했다. 나중에는 상해로 가서 미술 잡지를 발간하고 표지화를 직접 그렸다. 그는 자신의 산수화 속에 자동차, 탱크, 비행기와 같은 근대의 산물을 포함시켰다. 또한 새로운 공화국의 힘찬 투쟁을 상징하는 사자, 독수리, 말 역시 인기 높은 소재였다. 〈독수리〉에서는 새를 단순히 자연 속의 맹금이 아니라 영웅적인 모습의 용맹한 전사로 표현했다. 전통시대의 화조화에서 강조하는 길상적 의미는 사라지고 의인화된 동물이 사실적인 모습으로 등장한다. 고검부의 다섯째 동생인 고기봉高奇峰 1889-1935 역시 일본에서 공부한 후 윤곽선 없이 먹이 번지는 기법으로 사실적인 동물화를 잘 그렸다. 이들과 더불어 산뜻한 색채감으로 풍경을 잘 그렸던 진수인陳樹人 1884-1948은 소위 영남삼걸로 활약하면서 중국 회화의 혁신을 도모했다. 이들의 절충주의적 화풍은 동양과 서양의 특징을 결합하여 새로운 면모를 보여주었지만, 당시로써는 대중에게 큰 호응을 얻지 못했다.

| 유화의 도입 | 한편 새롭게 소개된 서양의 유화에도 관심을 기울이는 화가들이 나타났다. 대표적인 인물인 서비홍徐悲鴻 1895-1953은 화가 집안에서 태어났으며, 중국 정부의 국비장학생으로 선발되어 프랑스에서 9년간 공부했다. 그곳에서 서비홍은 아카데미양식과 살롱화풍으로 고전적인 유화를 배웠다. 1927년 중국으로 돌아와서 유화를 소개하면서 주로 커다란 역사화를 그렸다. 그는 중국 고대의 고사에 기초한 내용을 서양의 사실주의기법을 위주로 한 유화로 그렸다. 서비홍은 전통 수묵화도 계속해서 그렸는데 동기

서비홍, 〈우공이산〉, 1940, 종이에 담채, 144×421cm, 서비홍기념관
중국 고대의 유명한 고사를 묘사한 것이다. 우공은 자신의 집 앞에 있는 산을 옮기기로 결심하지만 주변에서는 그를 비웃었다. 우공은 가족과 함께 묵묵히 일했고 마침내 하늘까지 감동해 산을 옮겨 주었다고 한다. 서비홍은 이 고사를 당시 일본의 침략에 대한 저항으로 비유해 형상화했다.

임풍면, 〈나부〉, 1934, 캔버스에 유채, 80.7×63.2cm, 개인 소장
나체의 여인을 신체 비례는 무시한 채 유연한 몸매를 강조해 그렸다.
비사실적인 색채를 과감하게 사용해 평면적인 화면 효과를 냈다.

창을 비판하고 실제 관찰에 기초한 소묘를 강조했다. 이렇게 전통 매체와 사실주의를 동시에 추구한 서비홍의 태도는 〈우공이산愚公移山〉에서 잘 드러난다. 이 그림을 구상할 당시 서비홍은 시인 타고르를 만나러 인도를 방문했고, 그때 인도인들을 스케치해 이 그림에 사용했다. 따라서 중국인이 아닌 인도인들이 그림의 주인공으로 등장하고 있다. 정확한 묘사와 명암법이 구사되었다.

서비홍이 고전전인 서양화를 배워 왔다면 임풍면林風眠 1900-1991은 프랑스와 독일에서 공부하면서 반아카데미즘의 영향을 받아 모더니스트가 되었다. 그는 마티스와 모딜리아니의 작품을 연구했으며 서비홍과 달리 사회현실이나 정치에 많은 관심을 기울이지 않았다. 〈나부〉에서처럼 누드나 정물을 인상주의, 입체주의, 야수주의 등의 화풍으로 그렸다. 그는 회화의 구조와 양식, 형식적 요소에 치중해 작업했고 자신의 주관적 감정을 중시했다. 이러한 임풍면의 태도와 그의 작품은 당시에는 크게 인기를 끌지 못했으나, 다음 세대 작가들에게는 깊은 영향을 끼쳤다.

| **목판화운동** | 20세기 전반 중국의 목판화운동은 눈앞에 펼쳐지는 처참한 중국의 현실에 가슴을 졸이면서 항일전쟁과 국공내전에 깊이 관련한 미술운동이었다. 목판화는 값싸고 쉽게 제작할 수 있는 매체였기에 정치적 목적에 적극적으로 활용되었다. 여기에는 유명한 문학가였던 노신魯迅 1881-1936의 영향력이 컸다. 노신은 일본을 통해서 입수한 유럽의 목판화를 젊은 화가들에게 소개했는데, 특히 독일 표현주의화풍이 큰 영향을 끼쳤다. 그와 함께 청년들은 사회의 현실을 고발하고 잘못된 정치를 비판하는 작품을 제작한 후 이를 목판화 잡지를 통해 널리 보급했다. 국민당의 탄압을 받은 일부 화가는 공산당의 근거지인 연안으로 가서 활동하기도 했다.

이때 제작된 목판화들은 종종 기법에서는 완성도가 떨어지기도 하지만, 이화李樺, 1907-1994의 〈떨치고 울어라〉 같은 작품은 내용 면에서나 형식 면에서나 목판화의 특성을 잘 살려서 주제를 분명하게 드러냈다. 일부 목판화가는 민간연화의 양식을 차용해 대중적인 작업을 모색하기도 했다.

이화, 〈떨치고 울어라〉, 1936, 목판화,
23×16.6cm, 상해 노신기념관
벌거벗은 인물이 눈을 가린 채 기둥에 묶여 울부짖고
있다. 한 손으로 땅에 떨어진 칼을 잡아 금방이라도
밧줄을 끊어내고 일어날 것만 같다. 흑백선묘를 위주로
간결한 형태를 강조해 주제를 선명하게 드러낸다.

중화인민공화국의 성립

1949년 중화인민공화국이 수립된 이래로 20세기 후반에도 중국 미술은 여러 면에서 거대한 격변에 휩싸였다. 공산주의 정권 아래서 미술의 정의, 기능, 제도, 관객이 모두 바뀌었다. 전통 서예와 회화는 계속 중요한 지위를 유지했지만 동시에 유화를 비롯한 판화, 만화, 조각, 공예 등이 크게 부상했다. 예술의 범주가 확장된 것이며, 기능 면에서는 사회적이고 정치적인 요소가 중시되었다. 이전 시대처럼 문인정신을 표현하는 것은 더 이상 주도적인 미술이 아니었다. 미술교육도 공산당의 주도하에 진행되었다. 처음에는 소련의 미술을 추종해 사회주의 사실주의를 목표로 삼았다. 상업적 미술활동과 유통구조는 중단되고, 예술가에 대한 사적인 후원이나 자유분방한 창작 태도 역시 사라졌다.

1966년부터 10년간 벌어진 문화대혁명은 정치뿐 아니라 예술에서도 극단적인 측면을 띠었다. 하지만 문화대혁명 시기에 풍미했던 선전선동 미술은 다음 시기에는 상업적인 미술에 자리를 내주게 되었다. 1980년대와 90년대의 개혁개방은 결국 중국 미술도 세계를 휩쓰는 전지구화와 발걸음을 같이 하게 했다.

| 유화 : 새로운 세상의 새로운 그림 | 새로 수립된 중국은 소련과 밀접한 정치적 관계를 유지했고, 이에 따라 소련에서 발달한 사회주의 사실주의 미술이 적극적으로 소개되었다. 막시모프 같은 소련의 화가들이 중국에 파견되어 젊은 미술가들을 가르쳤고, 중국 학생들이 소련으로 유학을 가기도 했다. 동희문董希文 1914-1973이 그린 〈개국대전開國大典〉은 1949년 공산혁명에 성공한 후 천안문 광장에서 모택동이 중화인민공화국의 성립을 선포하는 순간을 대규모로 제작했다. 이는 새롭게 유행한 양식인 역사화의 대표작으로 사실적인 묘사와 고전적인 화풍이 잘 나타나고 있다. 그러나 1969년 중소국경분쟁 이후 양국의 관계가 멀어지면서 점차 중국적 특징이 드러나

동희문, 〈개국대전〉, 1967,
캔버스에 유채, 230×405cm, 중국국가박물관
처음 제작한 후, 정치격변에 따라 등장인물을
바꿔 그리기도 했다. 1953년 원작과 비교해 1967년
수정본에서는 유소기, 임표가 사라졌다.

부포석 · 관산월, 〈아름다운 강산〉, 1959, 종이에 채색, 550×900cm, 인민대회당
부포석은 독학으로 그림을 배웠으며 일본에 유학했고, 관산월은 영남화파 고검부의 제자였다. 그림에는 중국 산천의 아름다움을 애국적으로 찬양하는 모택동의 시구 (詩句)를 적어놓았다.

유문서, 〈연안의 새봄〉, 1972, 종이에 담채, 243×178.5cm, 중국대외예술전람중심
큰 화면에 밝은색을 위주로 해 극적인 자세를 과장해 그렸다. 장대한 구도로 영웅적인 모습을 강조하고 간단하고 명확한 표현을 위주로 하는 민간회화양식까지 결합했다.

는 유화를 추구하기 시작했다.

| **국화 : 전통의 변모** | 전통적인 수묵채색화를 시대의 요구에 맞게 변화시킨 것이 국화國畵다. 붓과 먹이 지니고 있는 장점과 중국의 고유한 전통이라는 점을 활용하면서도 새로운 시대에 걸맞은 주제와 기법을 개발했다. 인물화에서는 사회주의 사실주의에 입각해 노동자와 농민의 건강한 모습을 화면에 크게 등장시켰고, 산수화에서는 전통적인 양식을 유지하면서도 현대적인 소재를 덧붙였다. 예를 들면 장대한 산수 풍경에 새로 놓인 콘크리트 다리가 등장하고 그 위에 트럭이 달리는 모습을 첨가하는 것이다. 실제로 미술가들은 정부의 지원으로 전국 각지를 돌아다니며 사회주의 조국 건설의 현장을 체험하고 이를 그림으로 남겼다.

새로운 건물에 장식할 거대한 기념화 역시 유화뿐 아니라 국화로도 제작했다. 부포석傅抱石 1904-1965과 관산월關山月 1912-2000이 합작한 〈아름다운 강산江山如此多嬌〉은 가로 9미터의 대작이었다. 넓게 펼쳐진 산봉우리 너머로 붉은 해가 떠오르는 장면을 장대하게 묘사했다. 이 작품은 정부의 주요 관청 중 하나인 인민대회당에 걸렸는데 중요한 정치적 회합이나 국가 행사 때 이 작품을 배경으로 기념사진을 많이 찍었다.

그 밖에 이가렴李可染 1907-1989은 원래는 유화를 그리다가 국화로 바꿨는데, 중국 각지를 여행하며 사생해 새로운 산수화를 창안했다. 그는 명암대비 효과를 잘 적용해 실경을 참신하게 그렸다. 반천수潘天壽 1898-1971도 문인화를 재해석하고 자연을 관찰하면서 수묵화로서 유화에 버금가는 대담한 표현력을 구사했다. 그러나 이가렴과 반천수의 실험적 화풍은 문화대혁명 기간 중에는 서구적이고 추상적이라고 혹독한 비판을 받았다.

격변의 시대와 새로운 미술

1966년부터 10년간 벌어진 문화대혁명은 정치적으로 극단적인 측면을 띠었다. 미술도 이에 휩쓸려 정치도구화되었다. 1976년 문화대혁명이 끝난 후, 아픈 상처를 어루만지는 미술이 조심스럽게 등장했다.

1980년대 개혁개방 정책으로 중국의 미술은 점차 외부와 다시 소통하게 되었으며, 미술가들은 자신과 사회에 대한 다양한 목소리를 작품으로 시각화했다. 중국의 현대미술은 오랜 전통과 격동의 근현대 경험을 바탕으로 하여 다시금 새로운 면모를 보여주고 있다.

주수교, 〈봄바람의 버드나무〉, 1974,
캔버스에 채색, 122×190cm, 베이징 중국미술관
여학생들의 얼굴은 희망과 보람으로 충만해서 상기되어
있다. 벽에 걸린 지도에는 이들이 활동할 지역이
표시되어 있다. 그러나 현실은 이와는 정반대로 매우
비참해 굶주림과 질병으로 수많은 젊은이가 희생되었다.

문화대혁명과 선전선동 미술 | 특히 1966년부터 10년간 벌어진 문화

대혁명은 정치적으로 극단적인 측면을 띠었다. 문화대혁명은 거의 동란에
가까운 혼란기로 수많은 문화재가 파괴되었고, 엄격한 사상통제 아래 모택
동을 찬양하는 작품 일색으로 바뀌었다. 그림에서는 소재와 주제의 선택이
자유롭지 못했고, 조금이라도 홍위병의 눈에 거슬리면 반혁명적이라고 낙
인찍혔다. 급진적인 정치운동에 미술의 자유는 부정되었다.

특히 1971년 모택동의 부인 강청江靑을 비롯한 사인방四人幇이 실권을 잡
으면서 더욱 급진적인 정치노선이 채택되었다. 미술에서는 이들의 취향이
강하게 반영되어 '홍광량紅光亮', 즉 붉고 빛나고 밝게 표현하는 것이 이후
1976년까지 지배적 양식이 되었다. 유문서劉文西 1933- 의 〈연안延安의 새
봄〉은 국민당에 쫓긴 공산당이 연안에 새로운 근거지를 마련해 힘을 기르던
시절의 어느 설날을 수묵채색화로 그린 것이다. 여러 인물에 둘러싸인 모택
동을 중심으로 어려운 환경에서도 희망을 잃지 않고 명절의 기쁨을 만끽하
는 장면이다. 모든 인물의 얼굴에 웃음이 넘치고 활기찬 분위기가 화면에 가

득하다. 마치 연극의 한 장면을 보는 것과도 같이
과장된 장면이다.

문화대혁명 기간 중에는 학교가 대부분 문을 닫
고 젊은이들은 정치 모임과 토론으로 시간을 보
냈다. 도시의 학생들은 시골로 내려가 혁명 이념
을 전파하고 자신을 새롭게 변모시키려고 했다.
주수교周樹橋 1938- 의 〈봄바람의 버드나무春風楊
柳〉는 가슴에 커다랗고 붉은 꽃장식을 단 어린 학
생들이 멀리 남부지역의 농촌에 도착해 앞으로
의 활동에 들떠 있는 장면이다. 유화기법을 사용
해 사실적으로 묘사한 그림인데, 환하게 빛나는

정총림, 〈1968 눈 내린 날〉, 1979,
캔버스에 채색, 202×300cm, 베이징 중국미술관
홍위병 사이에 벌어진 참혹한 비극을 담담하게
묘사했다. 사실적인 묘사에 기초하고 있지만
전체적으로 어두운 분위기이며, 인물들의 복잡한
심리상태가 미묘하게 표현되었다.

나중립, 〈아버지〉, 1980,
캔버스에 유채, 227×154cm, 베이징 중국미술관
이 작품은 당시 국가가 주최하는 미술전시회에 출품되어
많은 논란 끝에 최우수상을 받았다. 특히 노인의 귀에 꽂혀
있는 볼펜의 의미에 대해서 의견이 분분했다.

창밖으로 이들을 반기는 마을 사람들이 보인다. 모두들 얼굴에 환한 미소를 가득 머금고 있다.

| **상흔미술** | 1976년 주은래와 모택동 사망 후 사인방이 체포되면서 많은 사람을 고통 속으로 몰아넣었던 문화대혁명은 끝났다. 이에 대해 사람들은 아픈 기억을 가지고 있었고 그 상처에 대해서 이야기하는 상흔미술傷痕美術이 등장했다. 처음에는 문학에서 시작된 이러한 흐름은 당시 정치적 자유가 조금씩 허용되는 분위기에서 나타난 것이었다. 정총림程叢林 1954-의 〈1968년 눈 내린 날1968年X月X日雪〉은 홍위병들 사이에서 벌어졌던 비극적인 사건을 기초로 그렸다. 문화대혁명 중에는 홍위병들 간 입장 차이로 인해 갈등이 폭발하기도 했는데 심지어는 서로를 해치는 일까지 있었다. 이 작품에서도 체육관에서 심한 다툼을 벌인 젊은이들이 공포에 싸인 얼굴로 부상당한 몸을 이끌고 주변을 살피며 나오는 중이다. 더 이상 기쁨에 넘치는 모습이 아니며, 문화대혁명의 숨겨진 진실을 알려준다.

문화대혁명 기간에 거의 절대적으로 신격화되었던 모택동이 죽은 후, 그에 대한 개인숭배도 수그러들었다. 나중립羅中立 1948-의 〈아버지父親〉란 작품은 오랜 농사일로 햇빛에 검게 그을린 얼굴에 깊은 주름이 파인 농부의 얼굴을 화면 가득하게 그렸다. 이것은 모택동 일변도의 영웅적인 모습을 평범한 농부로 바꿔버린 것이다. 노동자와 농민 같은 평범한 인물이야말로 새로운 사회의 주인공이라고 암시하는 듯하다. 힘든 농사일 중간에 잠시 휴식을 취하고 차를 마시는 장면인데 극사실기법으로 표현했다. 얼굴뿐만 아니라 허름한 머릿수건과 윗도리, 상처 난 손, 지저분한 찻잔까지 과장하지 않고 그대로 묘사했다.

| **자유화와 상업화** | 자유화의 물결을 타고 새롭게 전개되던 미술운동은 1989년 2월 중국미술관에서 〈중국현대미술전〉이 개최되면서 절정에 이르렀다. 이 전시는 개막 직후 당국에 의해 폐쇄되었지만 그동안 쌓였던 새로운 미술에 대한 열망이 한자리에 모인 것이며, 이후에 펼쳐질 다양한 미술의 서막을 알리는 것이었다. 이 전시가 있은 후 얼마 되지 않아 천안문사태가 발생해 자유와 민주를 추구하던 움직임이 주춤하게 되었고, 새로운 미술을 꿈꾸던 예술가들은 당국의 탄압을 피해 지하로 숨거나 국외로 피신했다. 정치적 개혁과 경제적 개방으로 인해 중국의 미술계도 확장일로에 접어들었다. 결국 선전선동 미술은 점차로 상업적인 미술에 자리를 내주게 되었다. 또한 1980년대와 90년대의 개혁개방은 전 지구화와 추세를 같이했다. 20세기에 중국은 전통과 현대의 교차, 동양과 서양의 만남 등을 경험했고 현대미술은 이전과는 매우 다른 모습으로 바뀌었다. 특히 중국의 미술가들은 사회

△ 왕광의, 〈대비판: 코카콜라〉, 1993,
200×200cm, 개인 소장
서양 자본주의 상징인 코카콜라, 말보로 담배 심지어는,
삼성, LG 같은 한국 대기업의 로고를 사용해 한편으로는
소비문화를 비판하고 또 한편으로는 중국의 억압적
현실을 동시에 풍자한다.

△ ▷ 방력균, 〈제이조 No 2〉, 1992, 캔버스에 채색,
200×230cm, 쾰른 루드비히미술관
한 번 보면 잊히지 않을 정도로 개성이 두드러진
인물의 모습이다. 해학적이기까지 한 내용과는 달리
형식 면에서는 매우 세련된 사실적인 기법을 사용한다.

정치적인 격동기와 변혁의 시대를 거치면서 다양한 실험을 통해 쉬지 않고 자기변신을 추구했다. 그 결과 참신하고 기발한 상상력, 극도로 세련된 기법, 관객을 압도하는 규모, 당당한 문화적 자신감을 기초로 세계 현대미술의 새로운 방향을 제시하고 있다.

왕광의王廣義 1957- 는 '대비판大批判' 시리즈를 통해서 중국에 밀려드는 서방 소비문화를 풍자한다. 그는 문화대혁명 시기에 집단적으로 제작했던 선전선동화의 미술형식을 빌려왔다. 명확한 내용과 분명한 형상을 밝은 색채를 사용해서 그려내는데, 마치 서양의 팝아트와도 비슷하다고 하여 '정치적 팝아트Political Pop'라고 불리기도 한다.

방력균方力鈞 1963- 은 민머리의 어리숙한 인물이 지루함을 못 참고 하품하는 장면을 즐겨 그린다. 경제적으로는 성장을 거듭하지만 정치적으로는 아직 민주주의가 정착하지 못한 중국의 복잡한 현실을 우회적으로 비판한다. 문화대혁명의 미술처럼 과거에 대한 찬양이나 미래에 대한 희망은 찾아볼 수 없지만 그렇다고 상흔미술처럼 비관적인 어둠이 깔려 있지도 않다. 방력균과 더불어 악민군岳敏君 1962- 처럼 무기력한 일상과 가식적인 현실을 풍자적이고 냉소적으로 바라보는 태도가 두드러지는 미술을 '냉소적 사실주의Cynical Realism'로 분류하기도 한다.

2 일본, 미술의 '발견'과 제도화

메이지시대

일본의 근대는 메이지유신과 함께 시작되었다. 1868년 도쿠가와 막부로부터 정권을 넘겨받은 메이지 정부는 이제껏 유명무실했던 천황을 권력의 중심에 두는 새로운 정치체제를 확립한다. 막부가 있던 에도를 도쿄라는 이름으로 바꾸고 수도로 삼았으며 연호를 메이지로 정했다. 천황제와 동시에 의회제도를 도입함으로써 왕정과 의회정치를 동시에 시행한 유럽식 근대적 국가제도를 지향해 새로운 제도들을 정비했다. 그러므로 이 시대는 현대 일본 체제의 근간을 형성한 때이며, 근대적인 서양학문 체계를 수립함과 동시에 서양미술 또한 본격적으로 유입되었다.

| 미술 개념의 도입과 문화재 조사 | 이 시기에 비로소 미술에 대한 새로운 서구식 개념들이 유입되고 일본식으로 정의가 내려진다. 그 이전까지 서화書畫, 골동품 정도로 일컬어진 사람들의 창조물에 미술이라는 이름이 붙여진 것이다. 한편으로 메이지 정부는 '미술의 모범'을 찾기 위해 과거 문화유산들을 일제히 조사해 등급을 매겼다. 일제조사는 메이지 정부가 일본 고유 종교인 신도를 국교로 정하는 〈신도국교화정책〉을 펼치면서 자연스럽게 외래종교인 불교에서 민족종교인 신도를 분리하는 신불분리령神佛分離令을 내린 일에서 시작된다. 이에 따라 전국적으로 신사 안에 세워져 있던 신궁사神宮寺처럼 불교인지 신도교인지 정체가 모호한 건축물과 불상이 파괴되었다. 이를 폐불훼석이라 하는데 이후 일본의 문화재 일제조사가 이뤄진다. 조사된 문화재들은 '개인이나 사찰 소유의 문화재를 국가가 관리한다'는 새로운 아이디어의 도입과 함께 관련 제도를 정비함으로써 근대적 시스템에 편입된다. 당시 각지의 문화재 조사를 담당했던 인물이 어네스트 페놀로사와 오카쿠라 덴신岡倉天心 1862-1913이다. 페놀로사는 1878년 일본 정부가 초청한 외국인 교사로 동경대학에 부임했던 인물이며, 제자인 덴신과 함께 현대 일본 미술의 한 방향을 제시했다.

| 메이지 정부와 만국박람회 | 근대화를 위해 산업진흥정책을 택한 메이지 정부는 먼저 1873년 빈 박람회에 공예품을 출품한 것을 시작으로 전 세계에서 개최된 만국박람회에 적극적으로 참여한다. 만국박람회 참가의 경험을 바탕으로 일본에서 생산된 공예품을 전 세계에 판매하기 위해 기립

미야가와 고잔, 〈매화문화병〉, 1894
기형이나 문양이 모두 중국 화병을 보는 듯한 느낌을 준다.
특히 안료와 유약을 두껍게 발라 기벽이 보이지 않는
청대 법랑채처럼 만들었지만 자잘한 꽃이 가느다란 가지에
연결된 매화무늬에서 일본 특유의 미의식을 볼 수 있다.

공상회사起立工商會社를 설립한다. 이 회사의 지점을 뉴욕과 파리에 세워 당시 만든 공예품을 수출하기 위한 전초기지로 삼았고, 이로써 일본 공예가 현대에도 발전할 수 있는 기틀을 마련하게 되었다. 그러나 다이쇼大正시대가 되면 국가 주도 산업의 성격을 가지고 있던 메이지시대의 공예가 개인의 미의식을 반영한 개별적인 예술품으로 바뀐다.

메이지시대에 일본 도자기가 수출된 것은 당시 유럽에서 유행했던 '중국 취미'의 영향이 크다. 일본의 도자기가 중국에서 있었던 도자기 수출 금지령 때문에 중국 자기 대체용으로 수출이 활발해졌다는 것은 앞에서 거론한 바 있다. 이 시기에도 역시 청대 도자기를 모델로 만든 수출 도자기 제작이 성행한 것은 마찬가지다. 화려한 세공기술로 문양을 넣어 유럽에서 선풍적인 인기를 끌었던 자포니즘Japonism을 형성하는 기초를 마련했다. 19세기 말에 유럽에서 유행했던 아르누보Art Nouveau 예술의 영향을 받아 유약 위에 문양을 그리는 상회上繪기법에서 유약 아래에 문양을 그리는 하회下繪기법에 이르기까지 다양한 기법의 도자기를 생산했다. 마치 중국 도자기를 보는 듯한 기형에 그릇 가득히 푸른 청화안료를 칠한 미야가와 고잔宮川香山의 〈매화문화병〉이 좋은 예다.

다이쇼시대에 들어서면 개인의 미의식을 중요하게 여기는 공예가들이 등장하고 이들이 단체로 활동하면서 세키도샤赤土社, 무케이无型와 같은 단체를 만든다. 이러한 새로운 움직임에는 야나기 무네요시柳宗悅 1889-1961의 영향이 컸다. 잡지《시라카바白樺》창간 당시부터 중심인물로 활동했던 그는 조선의 도자기에 심취해 문예운동을 이끌었으며 일본의 근대 도예가들에게 중요한 영향을 미쳤다. 1910년에 창간된《시라카바》에는 세잔이나 고흐 등 후기인상파, 포비즘 등이 소개되어 서양화에 대한 관심을 더욱 높여주는 역할을 했다. 도자기 외의 근대공예로 일본에서 오랜 전통을 지닌 칠기를 들 수 있다. 도쿄미술학교 마키에蒔繪과 출신인 롯카쿠 시스이六角紫水 1867-1950는 당시 식민지 조선에서 발굴된 낙랑 칠기를 좋아해 그 기법을 연구하고 자신의 작품에 반영한 것으로 유명하다.

| **일본화의 재발견** | 이 무렵 화단은 지나친 서구화정책을 경계하고 반성하는 분위기에 따라 일본의 전통을 되찾으려는 움직임이 일어나면서 일본 회화에 다시 주목하게 된다. 메이지시대의 가장 큰 특징은 일본화와 서양화의 분류에 있다. 일본화라는 명칭은 메이지 10년대에 확립되었는데 이는 서양화가 회화의 한 영역으로 확립된 때, 서양미술의 영향을 받은 양화와 구별되는 국화로 분류하면서 생겼다. 그중에서 전통적인 일본 회화에 대한 당시 평가에는 페놀로사의 역할이 중요했다. 페놀로사와 덴신은 일본화 분야에서 기존의 가노파나 무로마치시대의 수묵화 같은 일본 전통미술을 높

이 평가하고, 일본화의 발전에 힘을 기울였다. 이들은 일본 전통회화의 계승과 발전을 목표로 감화회鑑畫會라는 단체를 만들었고, 다양한 화풍을 개발하고 화가들을 교육시키고자 했다.《동양의 이상》,《차의 책》등의 저자인 오카쿠라 덴신은 문화사상가이자 미술행정가로서 미술계는 물론이고 근대일본사상에도 큰 영향을 미쳤다. 페놀로사와 함께 일본화 개혁운동을 이끌었던 그는 29세에 도쿄미술학교현 도쿄예술대학교의 교장이 되어 전근대적인 미술교육을 제도권으로 끌어들이려 했으나 1898년의 오카쿠라 배척운동으로 파직되었다. 이후 그는 하시모토 가호橋本雅邦 1835-1908, 요코야마 다이칸橫山大觀, 1868-1958 등과 함께 관학에 대항하는 일본미술원日本美術院을 창립했다. 서양화가 주로 유럽에서 수학하고 돌아온 유학파들의 주도로 전개된 것에 반해 일본화는 이 일본미술원에서 주도한 신일본화운동을 중심으로 전개되었다.

다이쇼 이후의 일본

1911년부터 다이쇼시대에 접어든 일본은 1914년 제1차 세계대전이 발발하자 연합국으로 참전했다. 다이쇼 데모크라시시대1911-25라 불리는 이 시기에 일본은 아시아의 강대국으로 인식되면서 세계적으로 급부상했고 국내적으로는 경제호황을 누렸다. 일본의 자본주의가 비약적으로 발전함과 동시에 전쟁으로 얻게 된 이권으로 경제적 이익을 누렸다. 각종 미술활동도 더욱 개성적이며 자유롭게 전개되었다. 그러나 세계 대공황이 가까워질수록 경제적 불황과 정치적 혼란에 시달리는 가운데 1930년부터 군부 중심으로 제국주의가 본격화되었고, 1931년에는 만주사변을 일으켜 중국 침략을 가속화했다. 이어진 중일전쟁과 제2차 세계대전으로 일본은 피폐해졌다. 종전 후 미국을 중심으로 한 연합군의 점령통치로 민주화가 추진되었고, 주권재민 · 평화주의 · 인권보장을 골자로 하는 헌법이 제정되어 일본은 민주주의 국가로 재출발했다. 1950년에 일어난 한국전쟁으로 일본이 미국의 병참기지가 되면서 반사이익을 누리며 전쟁 이전의 경제력을 회복했다. 계속되는 정치적 불안정으로 인해 미술가들의 자유로운 활동이 어려웠던 시기가 지나고, 1960년대부터는 젊은 미술가들을 중심으로 현대미술이 발전하기 시작했다.

| **근대적 제도의 도입과 미술교육** | 근대적인 미술교육은 메이지 정부가 1876년에 고부工部대학 미술학교를 세우면서 시작됐다고 할 수 있다. 이 학교에서는 이탈리아에서 빈첸초 라구사Vincenzo Ragusa를 초빙해 소조법과 석고형 뜨기, 대리석 조각법과 같은 서구식 조각기법을 가르치게 했고 안

**요코야마 다이칸, 〈굴원〉, 1898, 비단에 채색,
132.7×289.7cm, 히로시마 이쓰쿠시마진자**
가는 붓으로 윤곽선을 그리고 가볍게 채색을 해서 동양화의
요소와 서양화의 요소를 모두 보여준다. 애매한 공간 처리,
안개가 피어나는 대기의 모습이 몽환적인 분위기를 자아낸다.

토니오 폰타네시Antonio Fontanesi는 서양화를 가르치게 했다. 그러나 사생을 중시하고 서양 조각기법을 중심으로 한 교육에 반발이 일어 1882년에 폐교되었다. 그 뒤를 이어 1887년에는 고부대학미술학교보다 상급 교육기관에 해당하는 도쿄미술학교를 설립하고 회화·조각·도안·건축과를 둠으로써 미술교육이 제도권으로 편입되는 토대가 마련되었다. 이로써 미술교육이 개별 미술가 문하에서 개인적으로 배우는 도제체제에서 학교교육체제로 이전되는 계기를 제공했다. 초대 도쿄미술학교 교장이었던 오카쿠라 덴신은 해임된 후 정규 교육체계의 관학官學에 대항해 일본미술원을 세웠다. 일본미술원은 서양풍의 그림, 전통적인 일본화, 독창적인 일본화를 표방하며 낭만적 이상주의 운동을 전개했다. 요코야마 다이칸과 같은 일본미술원 소속 화가가 개발한 몽롱체朦朧體 화법은 윤곽선을 생략하고 서양식으로 채색한 실험적인 화법으로 주목을 받았다. 〈굴원〉은 서양화처럼 화면 전체에 채색하면서 가늘고 섬세한 필법이 굴원의 알 수 없는 슬픔을 대변해주는 듯한 그림이다.

20세기 들어 일본은 서구식의 제도를 본떠 미술대회를 개최하기 시작했다. 제일 먼저 개최된 것은 1907년 문부성에서 주최한 문부성 미술전람회로, '문전文展'이라고 줄여서 부르기도 한다. 문전에서는 일본화, 양화, 조각 분야가 각기 나뉘어 개최됐는데 특히 일본화 분야에서는 모든 계통의 화가가 참여하여 성황을 이루었다. 제1회 문전에서는 백마회白馬會, 태평양화회太平洋畵會 화가들이 중심이 되어 일종의 아카데미즘을 형성했다. 백마회가 해산된 이듬해인 1912년에는 관전 쪽의 화가들이 광풍회光風會를 조직했다. 오래지

**구로다 세이키, 〈독서〉, 1890-91,
캔버스에 유채, 99×80.2cm, 도쿄국립박물관**
밝고 화사한 색채로 여인들의 모습을 그린 구로다의
대표작 중 하나다. 온화하고 부드럽게 보이는 여인이
독서에 열중하고 있는 모습이 창으로 스며드는 은은한
햇살 아래 더욱 빛을 발한다.

않아 문전은 입선 작가와 작품이 논란에 휩싸이면서 사회적으로 비난을 받게 됐다. 이에 문부성은 문전을 폐지하고 제국미술원을 설립해 제국미술전람회帝國美術展覽會, 약칭 '帝展'를 1919년에 개최했다.

| **서양화의 발달** | 메이지 이후 유럽으로 유학을 갔던 화가들이 잇따라 귀국해 아사이 추淺井忠 1856-1907와 함께 1889년 메이지미술회를 결성했다. 이들은 일본에서 최초로 결성된 서양화 그룹으로, 역사적 사건이나 풍속을 소재로 어두운 색조의 그림을 그려서 야니파脂派 또는 구파舊派라 불렸다. 반면 이보다 약간 늦은 1893년에 귀국한 구로다 세이키黑田淸輝 1866-1924 등이 결성한 그룹은 신파新派라고 불렸다. 일본 근대 서양화의 발달에서 빼놓을 수 없는 중요한 인물인 구로다는 프랑스에서 인상파와 아카데미즘을 절충한 그림을 그렸던 라파엘 콜랭Louis Joseph Raphael Collin 1850-1916에게서 그림을 배웠다. 그의 작품들은 당시 서양화단에서 보기 드문 새로운 양식이었기 때문에 상당한 반향을 불러일으켰고, 일본 근대 서양화는 그 영향 아래 본격적으로 발전하게 되었다. 콜랭처럼 구로다가 그린 그림들은 인상파를 절충한 듯한 양식을 보여준다. 청신한 그의 화풍은 당시 어두운 사회적 분위기에서 우울했던 사람들에게 위안이 되었고, 귀족들의 저택 건축 붐과 맞물려 늘어난 서양화 수요에 따라 대중의 관심을 끌기에 충분했다. 태양광선을 중요하게 여기고 이를 그림에 도입했다고 해서 외광파外光派라고 불렸다. 한편으로는 그림자를 그릴 때 검정색보다 자색을 주로 썼다고 해서 자파紫派라고 불리기도 했다. 구로다는 1896년 도쿄미술학교에 서양화과가 새로 개설되어 교수로 임용되었으며, 그가 활동한 백마회나 외광파와 관련된 그림이 일본의 서양화 아카데미즘의 정통파가 되었다. 그러나 점차 백마회 및 메이지미술회가 대립하면서 서양화단은 양분되었고, 유럽에서 역사화를 습득하고 새로 귀국한 나카무라 후세쓰 등에 의해 태평양화회가 설립되었다.

| **이과회의 결성과 그 영향** | 1914년에 개최된 문전에서 신진 서양화가 15명이 탈락하면서 문전에 대한 발발이 본격화되었다. 신진화가들의 탈락 사태는 아카데미즘이 만연한 문전에 대항하는 이과회二科會를 결성하는 계기를 제공했다. 이과회二科會는 문전에 대항하는 재야의 유력한 서양화 단체로 성장해 일본에서 새로운 서양화운동이 일어나는 데 모태가 되어 일본 서양화단에 큰 발자취를 남겼다. 1923년 이후 유럽에서 일어난 포비즘, 입체파, 미래파, 다다이즘, 표현주의와 같은 새로운 미술의 다양한 움직임이 지속적으로 일본 화단에 유입되었다. 이 무렵에 다시 프랑스에서 귀국한 젊은 화가들은 새로운 서양 미술사조들을 배워 와 구로다 이래 전개되었던 기존의 자연주의와는 전혀 다른 화풍을 보여주었다. 귀국 후 활발한 활동을 벌

인 이들은 주로 이과회에 출품하기도 했지만, 사토미 가쓰조里見勝藏 1895-1981, 하야시 다케시林武 1896-1975 등은 1930년에 독립미술협회를 결성하고 신시대미술의 확립을 선언했다. 그러나 얼마 지나지 않은 1937년에 추상주의 계열 화가들이 자유미술가협회를 창립했고, 1939년에는 독립미술가협회에 소속되어 있던 초현실주의 계열 화가들이 따로 미술가협회를 조직했다. 이처럼 20세기 전반기 일본의 서양화단은 새로 유입된 서구 미술사조를 적극적으로 수용하면서 다양한 그룹을 만들어 이합집산을 거듭하면서 활동을 이어갔다.

| **일본의 근대조각** | 프랑스로 유학을 간 일본인 미술가들이 많았기 때문에 일본에서는 일찍부터 로댕Rodin, 부르델Bourdell의 조각에 대한 관심이 높았다. 1907년경부터 로댕의 조각에 영향을 받은 유학파 조각가들이 늘어나면서 일본 근대조각의 큰 줄기가 성립되었다. 로댕의 영향을 받은 유학파 조각가로는 오기와라 모리에荻原守衛 1879-1910와 다카무라 고운高村光雲 1852-1934의 아들 다카무라 고타로高村光太郎 1883-1956를 들 수 있다. 모리에를 계승한 나카하라 데지로 역시 로댕 식의 근대적 조각 정신을 이어받아 조각의 내적인 생명력을 표현하려고 했다.

말할 것도 없이 로댕의 조각이 서양 근대조각사에서 차지하는 비중이 매우 높았던 것은 분명하다. 그러나 일본에서는 서양조각사에서 로댕의 위상 이상 중요한 의미를 지녔고, 그만큼 크게 영향을 미쳤다. 또 부르델에게 배운 시미즈 다카시青水多嘉示 1897-1992 등도 이과회, 태평양화회 등의 그룹에서 사실적이면서도 강건한 느낌을 주는 부르델 식의 조각을 선보였다. 근대 리얼리즘에 근거한 로댕의 조각과 유사한 예들이 1907년부터 개최된 문부성미술전람회에 출품한 조각의 주류를 형성했고, 이러한 경향은 우리나라의 근대조각에도 이어졌다. 폐불훼석 이후 급속도로 줄어든 불교 조각작품은 더 이상 전통을 계승하거나, 재창조하는 방향으로 바뀌지도 않았다. 그런데 나라奈良 주변의 옛 사찰들을 소개한 《고사순례古寺巡禮》가 선풍적인 인기를 끌면서 1919년에 열린 제국미술전람회에는 불상이나 신상 출품 예가 늘어났다.

나카하라 데지로, 〈젊은 카프카스인〉, 1919
윤곽이 뚜렷한 카프카스인의 개성적인 모습에서 일본의 초기 서양 조각이 추구하는 바를 엿볼 수 있다. 강인해 보이는 얼굴의 골격에서 로댕이 추구하는 것과 같은 내면의 힘을 느끼게 한다. 반면 목과 머리의 거친 마무리에서 부르델의 영향이 보인다.

3 남아시아 현대미술

민족 정체성과 모더니즘

| **벵골화파에 대한 저항** | 20세기 들어 남아시아 미술계에 나타난 새로운 움직임으로는 민족주의와 반영독립운동이라는 정신적인 기반에서 성장했던 벵골화파를 비판하며 국제적 모더니즘의 영향을 받은 작가들이 등장한 것을 꼽을 수 있다. 그러나 모더니즘은 반영 독립이라는 대명제를 위해 '인도'라는 지역적·국가적 정체성을 구축하고자 했던 이들에게 많은 고민을 안겨주었다. 자본주의와 산업혁명의 영향으로 급변하는 서구의 모더니즘은 근대화·산업화된 세계에서 공동체의 붕괴와 작가 개인의 소외를 표출하며 국민국가주의에 대해 모호한 입장을 취하고 있었기 때문이다. 그래서 남아시아의 작가들은 서구의 다양한 미술사조를 받아들이며 자신만의 방식으로 인도의 전통 및 이를 뛰어넘는 화가 개인의 정체성에 대한 질문을 제기하기 시작했다.

아바닌드라나트 타고르의 형인 가가넨드라나트Gaganendranath Tagore 1867-1938는 20세기 초, 당시 벵골사회에 대한 신랄한 풍자화로 이름을 떨치다가 1920년대 입체파 회화와 표현주의에 매료되면서 다양한 색채와 명암을 강조하는 회화를 남기기 시작했다. 이와 같이 전통과 민족을 벗어난 소재가 등장할 수 있었던 것은 1922년 당시 콜카타에서 최초로 열렸던 현대회화 전시회의 영향으로 보는 것이 일반적이다. 독일 바우하우스 작가들뿐 아니라 폴 클레Paul Klee와 바실리 칸딘스키Wassily Kandinsky 등의 작품이 남아시아에서는 최초로 전시되었는데 이는 가가넨드라나트와 아바닌드라나트의 삼촌이면서 당시 노벨문학상을 받았던 라빈드라나트 타고르의 중재로 이뤄졌다고 한다. 라빈드라나트는 이후 67세라는 늦은 나이에 그림을 새로이 그리기 시작하면서 표현주의적 드로잉과 수채화를 통해 모더니즘을 받아들이는 모습을 보여주었다. 그의 회화는 벵골어 글자들을 연결하고 지워나가면서 문양을 만드는 스케치에서 시작해 점차 새나 동식물, 인물 등을 어두운 색조로 표현하는 잉크와 수채화로 변화했다. 벵골화파의 회화가 갈수록 진부한 소재와 편협한 양상을 띠는 것을 비판하면서, 라빈드라나트는 시와 문학, 연극에서 영감을 찾아 개인적이면서도 보편성을 지닌 회화를 그리고자 했다. 어둡고 폭력적인 필치로 작가 개인의 감정을 표출했던 라빈드라나트의 회화는 당시 반영운동뿐 아니라 종교 갈등으로 소용돌이치

가가넨드라나트 타고르, 〈무제〉, 1920-25, 종이에 수채, 14.3×9.5cm, 런던 빅토리아·앨버트박물관

라빈드라나트 타고르, 〈무제〉, 1936, 종이에 잉크와
포스터물감, 33.5×19.8cm, 콜카타 라빈드라 바반

자미니 로이, 〈고피니(Gopini: 소치는 목동)〉,
1940–45, 종이에 구아슈, 56×43cm, 런던 소더비

는 남아시아의 정치·사회적 혼란 그리고 이에 대한 영향력을 상실해가는
화가 자신의 사회에 대한 괴리감을 표현했다고 할 수 있다.

| 원시주의와 모더니즘 | 입체파나 표현주의 등 당대 서양 현대미술 사조
만큼이나 남아시아 현대미술에 큰 영향력을 끼친 것은 20세기 이후 유럽에
서 일어난 원시주의 미술Primitivism에 대한 관심이었다. 아프리카 및 아시아
고대미술과 민속공예의 단순함과 추상적 표현에서 영감을 받은 유럽 작가
들의 작품을 원시주의라는 틀로 묶을 수 있었다면, 남아시아의 '원시주의'는
당시 반영운동 및 민족 정체성에 대한 탐색에서 비롯되었다고 할 수 있다.
즉 마하트마 간디의 사트야 그라하 운동이 일어나면서 남아시아인들은 자
신들의 정체성을 남아시아의 과거 역사와 문화뿐 아니라 아직도 인구 대부
분이 생활하고 있는 현재의 농촌 마을에서 찾게 되었다. 이를 통해 민속 회
화 및 조각에 대한 관심이 일어나면서, 농민들이나 부족민 등을 '고귀한 야
만인the noble savage'으로 그린 다양한 회화를 볼 수 있게 되었다.

콜카타미술학교에서 유화를 익힌 자미니 로이Jamini Roy, 1887-1972는 졸업
후 남아시아의 전통을 살린 미술을 찾기 위해 다양한 양식과 재질을 사용
한 회화를 시도했다. 결국 동벵골의 농촌에서 볼 수 있는 민화pat의 기법과
재질을 응용한 작품들로 20세기 초 남아시아의 대표적인 '원시주의 화가'
로 이름을 떨치게 되었다. 로이의 회화는 주로 힌두교 소재를 평면적인 원색
과 역동적인 구도로 표현했으며 짙은 윤곽선을 이용해 당시 농촌사회의 민
화를 연상시켰다. 그러나 단순히 농민이나 서민들의 회화를 재현하는 데 그
치지 않고 로이는 인도 회화의 고유한 재료를 되살리기 위해 소똥이나 야자
수 잎 등 다양한 재료를 이용하는 실험적인 작품을 남기기도 했다. 결국 로
이의 작업은 1920년대 벵골 중산층의 입맛에 가장 부합하는 회화라는 평가
를 받으며 엄청난 인기를 끌었다. 그러나 로이는 보다 많은 이들이 쉽게 접
할 수 있도록 작품을 대량생산하면서 이후 회화에 서명을 남길 것을 거부
하거나 공동 작업임을 명시해 서양 근대회화에서 볼 수 있는 작가의 아우라
를 제거하고자 했다.

암리타 쉐르길Amrita Sher-Gil 1913-41은 헝가리인 음악가 출신 어머니와 인
도 펀잡 지주 집안의 시크교도 아버지 사이에서 태어났다. 유럽에서 어린 시
절을 보낸 후 파리의 에콜 데 보자르École des Beaux-Arts에서 회화를 공부하고
20대 초반에야 인도로 돌아왔다. 쉐르길은 인도 최초의 여성직업화가로 꼽
히기도 하는데, 유럽의 모더니즘 사조를 인도에 소개하면서 여성이라는 소
재를 새롭게 해석한 것으로 평가받고 있다. 즉 바르마나 타고르의 회화에서
보았던 여신이나 신화의 주인공 또는 상류층 여성을 배제하고 농촌 마을의
가난한 하층민 여성과 아이들을 회화의 소재로 삼음으로써 인도 본연의 모

암리타 쉐르길, 〈세 소녀Group of Three Girls〉, 1935,
캔버스에 유화, 92.8×66.5cm, 뉴델리 국립현대미술관

습을 애정 어린 필치로 그린 것이다. 쉐르길은 벵골화파의 작품에 대해서 낭
만만을 추구하는 그림이라는 혹독한 비판을 하며 대신 회화 고유의 구성과
색채, 질감을 중요시했다. 또한 아잔타나 남인도 벽화에서 인도 회화의 전통
적인 색채와 인물 표현을 찾고자 했으며, 최후의 작품으로 추상화에 가까운
극적인 구도의 유화를 남기기도 했다. 이국적인 태생과 개방적이며 활달한
성격으로 쉐르길은 인도 화단에 큰 풍파를 일으켰다. 또한 젊은 나이에 요절
한 여성작가로서 인도의 정체성, 문화적 순혈주의, 여성의 역할과 근대적인
화가상에 대한 인식 등 많은 의문을 제기한 작가로 꼽히고 있다.

모더니즘 건축 : 새로운 국가 정체성

남아시아 지역은 1947년 영국으로부터 독립을 쟁취하였으나 종교에 따라
세 개의 국가로 분립되는 뼈아픈 값을 치러야 했다. 즉 힌두교도가 인구의

대부분을 차지하는 인도와 무슬림들이 중심이 되었던 동·서 파키스탄Pakistan: 당시 서파키스탄은 오늘의 파키스탄이며, 동파키스탄은 1971년 방글라데시로 독립했다 그리고 불교를 국교로 삼는 스리랑카로 나뉘면서 남아시아 아대륙은 독립과 새로운 국가의 수립이라는 중차대한 과제와 함께 종교 갈등에 따른 내부적 분열도 감수해야 했다. 이러한 정치적 상황에서 남아시아의 건축은 현대화와 서구화, 전통의 추구라는 다양한 명제를 소화하기 위해 다방면의 시도를 했다.

독립 후 인도와 파키스탄은 제3세계를 이끄는 대표적인 신생국가로 부각되기 시작했다. 특히 초대 수상 자와할랄 네루Jawaharlal Nehru의 신념에 따라 세속국가임을 표방했던 인도는 정치·경제·사회 다방면에 국가가 직접적으로 개입하는 국가개발정책을 시행하면서 예술 분야에서도 국립박물관, 국립현대미술관, 랄릿 칼라 아카데미Lalit Kala Akademi 등을 설립하고 새로운 국가이념과 정체성을 구현하는 데 일조하도록 했다. 분립 이후 새로운 행정중심지를 여러 곳에 지을 필요성이 생기면서 네루는 당시 구미 각국에서 큰 영향을 끼치고 있었던 모더니즘 건축의 선두주자들을 영입해 이를 설계하도록 했다. 서구의 모더니즘을 표방하는 건축가들은 인도뿐 아니라 남아시아 각국에 많은 건축을 남기면서 당시의 진보적이면서도 국제적인 국가의 이상을 표출했다.

현대화와 서구화의 일환으로 네루는 모더니즘 건축의 대가 르 코르뷔지에를 초청해 인도 북부 펀잡 주의 새로운 주도州都 찬디가르를 설계하도록 주문했다. 당시 르 코르뷔지에는 유럽에서 '녹색 도시'의 건설을 표방하며 새로운 유형의 계획도시에 대한 글을 다수 남겼는데, 실제로 찬디가르에서 이를 실현할 수 있는 기회를 얻었다고 할 수 있다. 이후 르 코르뷔지에는 주거와 노동, 여가활동을 위한 자족적인 공간을 마련하면서 삼권 분립의 원칙에 따라 행정부, 사법부, 입법부를 따로 배치한 계획도시를 설계했다. 르 코르뷔지에는 도시 전체의 설계와 함께 주요 건축의 설계를 맡았으며 이 외의 건축은 스위스와 인도의 젊은 건축가들이 담당했다. 당시 스위스 건축가 피에르 자느레Pierre Jeanneret 1896-1967 외에도 많은 인도 건축가가 참여했는데 이들은 이후 인도 각지에서 도시 계획이나 건축, 교육을 통해 인도 모더니즘 건축의 확산을 가져왔다고 할 수 있다. 모더니즘 건축은 역동적이고 양감이 풍부하면서 장식성보다는 재료를 있는 그대로 보여주고자 하는데, 르 코르뷔지에의 대표적인 건축으로 꼽히는 찬디가르의 입법부 건물 역시 이러한 성격을 반영하고 있다.

르 코르뷔지에와 함께 모더니즘 건축의 대가로 꼽히는 루이 칸도 인도 아대륙에 많은 건축물을 남겼다. 대표적인 예로 현재 방글라데시의 입법부로 사용되는 국회의사당Jatiyo Sangsad Bhaban 1962-1970을 수도 다카Dhaka에 지으면서 중심의 의사당 주변에 부속적 건물을 원형으로 배치해 마치 벽돌과 콘크리트로 지은 요새와도 같은 모습으로 설계했다. 루이 칸은 독립 이후 성장한 기업들을 위한 건축도 다수 남겼는데, 인도의 맨체스터로 불리며 섬유 산업의 중심지였던 아흐마다바드

△ 르 코르뷔지에, 〈입법부〉, 1951-64, 찬디가르,
(Chandigarh: 펀잡 주의 주도)

△▷ 루이 칸, 〈입법부〉, 1962-70, 다카, 방글라데시

Ahmadabad에도 여러 개의 건축물을 남겼다. 이러한 모더니즘 건축은 서구화를 현대화와 동일시했다는 한계를 지니고 있으나 콘크리트나 유리, 철근 등 현대 재료를 이용한 건축방식을 확산시켰으며, 전통에 대한 해석방식을 새로이 재고하는 데 큰 도움을 주었다. 이후 르 코르뷔지에와 작업했던 발크리슈나 도시Balkrishna Doshi, 미국에서 공부하고 귀국한 찰스 코레아Charles Correa, 조각과 건축 등 다방면에서 작업한 사티시 구즈랄Satish Gujral 등은 이와 같은 모더니즘 건축에서 영감을 받으며 남아시아 고유의 생활방식, 건축양식과 모티프를 소화한 새로운 건축을 지을 수 있었다.

남아시아의 현대회화와 조각

전 세계적으로 1950년대 이후의 미술계는 냉전시대의 도래와 함께 구미 자본주의 국가들의 형식주의Formalism와 추상미술이 공산권 국가의 구상주의 미술과 양립하는 모습을 보여주었다. 남아시아 미술은 사회주의적인 성향이 강했으며 다양한 양식이 공존하는 가운데에서도 인물에 대해 꾸준한 관심을 보여주었다. 특히 콜카타나 뭄바이, 뉴델리 등 대도시를 중심으로 진보적인 화단이 결성되면서 이전의 민족주의적 회화를 배격하며 역사화 중심의 벵골화파와 그 아류작들을 비판했다. 이들은 라빈드라나트 타고르와 자미니 로이, 암리타 쉐르길을 이상적인 화가상으로 삼으며 사회주의적 이념에 따라 사회정의 및 평등을 미술로 구현하고자 했다. 이 중 가장 큰 영향력을 끼친 이들은 화가저항운동Artists' Protest Movement이나 봄베이 진보화파Bombay Progressive Artists Group 1948 결성에 참여했던 작가들로, 많은 참여 작가가 구미 각국에서 활동하면서 유럽의 다양한 현대미술사조를 소화하는 모습을 볼 수 있었다. 이들은 회화의 색채와 질감을 강조하며 풍경과 인물 등 다양한 양식의 작품들을 남겼는데 사회적 불공정이나 현대인의 소외 등 새로운 소재들을 제시하기 시작했다.

△ 후사인, 〈테레사수녀〉, 1988, 캔버스에 유화,
128×233cm, 뉴델리 국립현대미술관

△▷ 라자, 〈프라크리티Prakrit〉, 1999, 캔버스에 아크릴,
149.8×149.8cm

프랜시스 뉴튼 수자, 〈냇가에서 목욕하는 여인〉,
1962, 마분지에 펜과 잉크, 33×21cm
이 작품은 렘브란트의 동명 작품(1654년경)을 다시
그린 것으로 간결한 선으로 표현하면서도 여성의
성적 특징을 부각하는 해학적인 모습을 보이고 있다.

마크불 후사인Maqbool Fida Husain 1915-2011은 힌디 영화간판을 그리다가 봄베이 진보화파의 일원으로 회화와 조각, 영화 등 다양한 작품 활동을 통해 독립 후 인도의 대표적인 작가로 부상했다. 후사인의 초기 회화는 피카소나 마티스의 영향을 받았으나 곧 이러한 굴레를 떨쳐버리고 파편적인 이미지와 강렬한 선을 이용해 여신이나 영화배우, 테레사 수녀 등 유명인들을 소재로 삼은 작품을 다수 남겼다. 뭄바이 미술학교에서 퇴학당한 후 봄베이 진보화파에 참여했던 수자Francis Newton Souza 1924-는 고아Goa의 가톨릭교도 출신으로 런던에서 공부하면서 봄베이 진보화파에서 가장 명료한 글과 작품을 남긴 것으로 알려졌다. 인공적인 조명과 잡지 사진의 이미지를 이용해 기독교적 도상과 힌두 조각의 에로틱한 면을 조합한 작품들은 어두우면서도 천진난만한 섹슈얼리티를 보여준다는 평가를 받았다. 역시 봄베이 진보화파의 대표적인 화가로 꼽히는 라자Sayed Haider Raza 1922-는 독일 표현주의의 영향을 받아 숲과 도시를 그리면서 남아시아 현대회화에서 보기 드문 풍경화를 남겼다. 파리에서 공부한 후 아시아인으로서는 최초로 파리 비평가상Prix de la Critique을 받았으며, 1980년대 이후에는 탄트라와 우파니샤드 철학의 영향을 받아 원을 소재로 하는 작품을 남기기 시작했다. 리자의 작품에서 볼 수 있는 원과 점은 명상의 초점이 되는 동시에 세계와 실재實在의 근원을 표현한 것으로, 인도 서북부 라자스탄에서 볼 수 있는 화려한 색채를 통해 인도 고유의 철학과 예술을 접목한 것이었다.

남아시아의 조각은 전통적으로 큰 비중을 차지했던 데 비해 현대 미술에서는 큰 관심을 받지 못하고 있다. 이는 아마도 이슬람의 도래 이후 많은 조각이 파괴되기도 하였으며 또한 힌두사원이나 자이나사원의 종교 조각들이 진부한 도상과 기계적인 표현으로 인해 그 생명력을 잃어가면서 일어난 현상이었던 것으로 보인다. 그러나 남인도에서는 조각양식을 현대적으로 재해석하고자 한 조각가들을 찾아볼 수 있는데, 마말라푸람의 조각학교를 설립한 가나파티 스타파티Ganapati Sthapati는 인도 고유 경전의 해석을 통해 현

미라 무케르지, 〈칼링가 전투의 아쇼카Ashoka〉,
1972, 353×165cm, 뉴델리 마우리아 쉐라톤 호텔

대적 감성에 맞는 종교 조각 및 건축을 만들어내고자 했다. 또한 미라 무케르지Meera Mukherjee도 실랍법 등 인도 중부의 부족민들이 사용한 전통적인 기법과 도상을 이용해 청동상을 제작했는데 거대한 규모의 조각들은 인도의 영웅에서부터 농민에 이르기까지 극히 표현주의적인 모습을 보여주었다.

인도와 달리 이슬람 국가임을 표방하면서 독립한 파키스탄에서는 조각보다는 다양한 양식의 현대회화가 발전하는 모습을 볼 수 있었다. 라호르의 마요 미술학교Mayo School of Arts; 현 국립미술대학교에서 훈련받은 학생들이 주축이 되어 모더니즘 회화를 받아들이기 시작했으며, 이슬람 국가라는 특성상 인물을 소재로 하는 회화만큼이나 이슬람의 전통적 서예를 응용한 회화나 추상화로 이름을 떨친 작가들을 다수 찾을 수 있다. 파키스탄 최초의 모더니즘 화가로 불리는 주베이다 아가Zubeida Agha는 파키스탄에 추상주의를 널리 소개하는 데 기여했으며 서예가 집안 출신으로 파리에서 공부한 사데카인 나크비Sadequain Naqvi는 무굴 필사본 세밀화와 서예를 연상시키는 소품부터 거대한 작품까지 쿠파체Kufic의 아랍어 서예를 통해 현실의 고통을 표현한 것으로 평가받고 있다.

주베이다 아가, 〈구성Composition〉,
1959, 캔버스에 유화

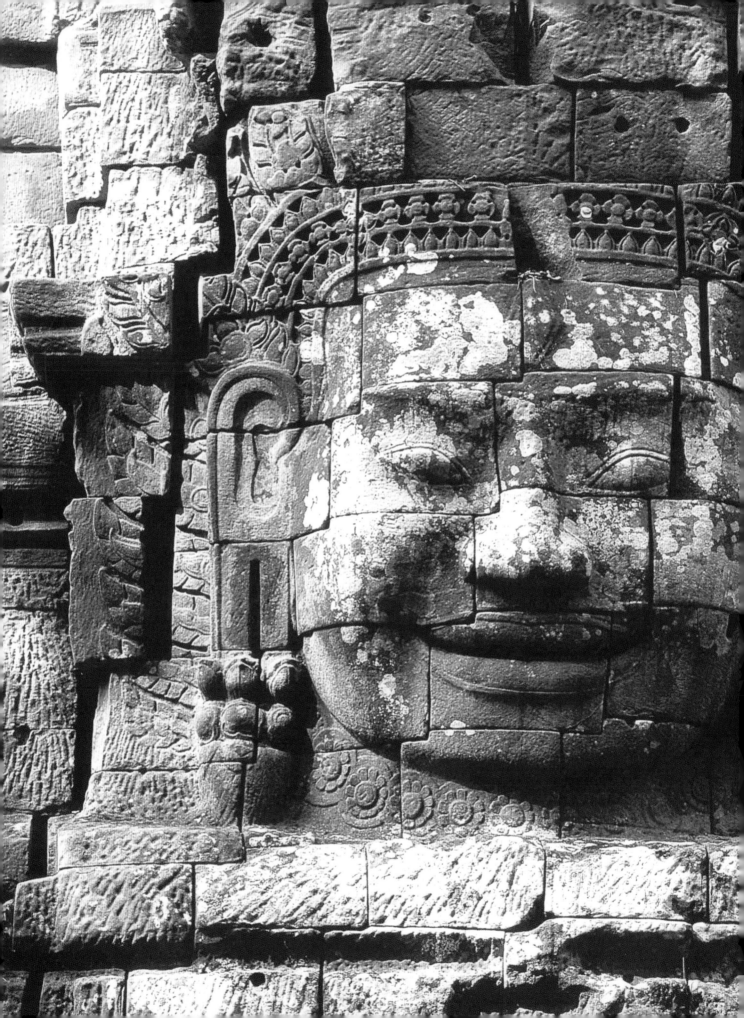

부록

참고문헌
찾아보기

참고문헌

*국내출판 도서는 저자이름 가나다순으로, 국외출판 도서는 출판년도 순으로 정리했습니다.

중국미술

가오밍루, 이주현 역,《중국현대미술사》, 미진사, 2009

낭소군, 김상철 역,《중국 근현대 미술》, 시공사, 2005

디트리히 제켈, 이주형 역,《불교미술》, 예경, 2002.

뤼펑, 이보연 역,《20세기 중국미술사》, 한길아트, 2013

리숭 외, 안영길 외 역,《중국미술사》(1-4), 다른생각, 2011

마이클 설리반, 한정희 외 역,《중국미술사》, 예경, 1999

북경 중앙미술학원 중국미술사교연실 편, 박은화 역,《간추린 중국 미술의 역사》, 시공사, 1996

제임스 캐힐 외, 김홍대 역,《중국미술사연구 입문》, 한국학술정보, 2013

크레그 클루나스, 임영애 외 역,《새롭게 읽는 중국의 미술》, 시공사, 2007

한정희 외,《동양미술사》(상권 · 중국), 미진사, 2007

《世界美術大全集: 東洋編》1-18, 東京: 小學館, 1997-2001

曾布川寬, 出川哲朗 監修,《中國☆美の十字路展》, 大阪: 大廣, 2005

中國美術全集編輯委員會 編,《中國美術全集》1-60, 北京: 人民美術出版社, 2006

Lee, Sherman, ed, *China, 5000 Years: Innovation and Transformation in the Arts*, New York: Solomon R, Guggenheim Museum, 1998

Thorp, Robert L., and Richard Ellis Vinograd, *Chinese Art and Culture*, New York: Harry N. Abrams, 2001

Watt, James C.Y., et al., *China: Dawn of a Golden Age, 200-750 AD*, New York: Metropolitan Museum of Art, 2004

중국회화

갈로, 강관식 역,《중국회화이론사》, 돌베개, 2010

국립중앙박물관,《명청회화》, 국립중앙박물관, 2010

국립중앙박물관,《중국 고대회화의 탄생》, 국립중앙박물관, 2008

김종태 외 편,《동양의 명화》3-5, 삼성출판사, 1985

로타 레더로제, 정현숙 역,《미술과 중국 서예의 고전》, 미술문화, 2013

리차드 에드워즈, 한정희 역,《中國 山水畵의 世界》, 예경, 1992

마이클 설리반, 김기주 역,《중국의 산수화》, 문예출판사, 1992

마이클 설리번, 문정희 역,《최상의 중국 예술: 시서화 삼절》, 한국미술연구소, 2015

무홍 외, 정형민 역,《중국회화사 삼천년》, 학고재, 1999

박은화,《중국회화감상》, 예경, 2001

수잔 부시, 김기주 역,《중국의 문인화》, 학연문화사, 2008

왕야오팅, 오영삼 역,《중국회화산책》, 아름나무, 2007

제임스 캐힐, 조선미 역,《중국회화사》, 열화당, 2002

천촨시, 김병식 역,《중국산수화사》(1, 2), 심포니, 2014

한정희,《중국화 감상법》, 대원사, 1994

허영환,《중국화론》, 서문당, 1990

中國古代書畵鑑定組 編,《中國繪畵全集》1-30, 北京: 文物出版社, 1999-2005

Cahill, James, *The Compelling Image: Nature and Style in Seventeenth-Century Chinese Painting*, Cambridge, MA: Harvard University Press, 1982

Ho, Wai-Kam, ed, *The Century of Tung Ch'i-ch'ang. 2 vols*, Kansas City: Nelson-Atkins Museum of Art, 1992

Barnhart, Richard M, *Painters of the Great Ming: The Imperial Court and the Zhe School*, Dallas: Dallas Museum of Art, 1993

Fong, Wen, and James C.Y. Watt, *Possessing the Past: Treasures from the National Palace Museum, Taipei*, New York: The Metropolitan Museum of Art, 1996

Clunas, Craig, *Pictures and Visuality in Early Modern China*, Princeton: Princeton University Press, 1997

Andrews, Julia F, *Painters and Politics in the People's Republic of China, 1949-1979*, Berkeley: University of California Press, 1994

Kim, Hongnam, *The Live of a Patron: Zhou Lianggong(1612-1672) and the Painters of Seventeenth-Century China*, New York: China Institute Gallery, 1996

Sullivan, Michael, *Art and Artists of Twentieth-Century China*, Berkeley: University of California Press, 1996

Park, J.P, *Art by the Book: Painting Manuals and the Leisure Life in Late Ming China*, Seattle: University of Washington Press, 2012

중국공예, 건축

국립중앙박물관,《신안선과 도자기 길》, 국립중앙박물관, 2005

국립중앙박물관,《중국도자》, 예경, 2008

김인규,《월주요 청자와 한국 초기청자》, 일지사, 2007

리쉐친, 심재훈 역,《중국 청동기의 신비》, 학고재, 2005

마가렛 메들리, 김영원 역,《중국도자사》, 열화당, 1986

방병선,《중국도자사 연구》, 경인문화사, 2012

성기인,《고대 과학과 예술의 절정 중국도자기》, 한울, 2013

우훙, 김병준 역,《순간과 영원》, 아카넷, 2001

이용욱,《중국도자사》, 미진사, 1993

장광직, 하영삼 역,《중국 청동기시대》(상, 하), 학고방, 2013

중국미술연구소,《중국고대동경전》, 북촌미술관, 2013

질 베갱 외, 김주경 역,《자금성》, 창해, 2001

코린 드벤 프랑포리, 김주경 역,《고대 중국의 재발견》, 시공사, 2000

座右寶刊行會 編,《世界陶磁全集》10-15, 東京 : 小學館, 1979

Yang, Xiaoneng, ed, *The Golden Age of Chinese Archaeology: Celebrated Discoveries from the People's Republic of China*, New Haven: Yale University Press, 1999

중국조각

강희정,《동아시아 불교미술 연구의 새로운 모색》, 학연문화사, 2011

곽동석,《금동불》, 예경, 2000

구노 미키, 최성은 역,《중국의 불교미술-후한시대에서 원시대까지》, 시공사, 2001

로드릭 위트필드, 권영필 역,《돈황》, 예경, 1995

배진달,《당대불교조각》, 일지사, 2003

_____,《중국의 불상》, 일지사, 2005

서울대박물관,《불상, 지혜와 자비의 몸》, 서울대학교 박물관, 2007

정예경,《중국 북제 북주 불상 연구》, 혜안, 1998

長廣敏雄 水野清一,《雲岡石窟》, 京都大學 人文科學研究所, 1951-1956

松原三郎,《增訂中國佛教彫刻史研究》, 東京: 吉川弘文館, 1966

甘肅省博物館 編,《炳靈寺石窟》, 北京: 文物出版社, 1982

吉村怜,《中國佛教圖像の研究》, 東方書店, 1983

楊伯達, 松原三郎 譯,《埋もれた中國石窟の研究》, 東京美術, 1985

敦煌文物研究所,《中國石窟 敦煌莫高窟》, 北京: 文物出版社, 1982-1987

龍門石窟研究所,《中國石窟 龍門石窟》, 東京: 平凡社, 1987

宮治昭,《涅槃と彌勒の圖像學-インドから中央アジアへ-》, 東京: 吉川弘文館, 1992

天水麥積山石窟藝術研究所,《中國石窟 麥積山石窟》, 北京: 文物出版社, 1998

宮大中,《龍門石窟藝術》, 上海: 上海人民出版社, 1981; 北京: 人民美術出版社, 2002

Rhie, M.M., *Early Buddhist art of China and Central Asia: Later Han, Three Kingdoms, and Western Chin in China and Bactria to Shan-shan in Central Asia*, Leiden: Brill, 1999

_____, *Early Buddhist art of China and Central Asia: The eastern Chin and sixteen kingdoms period in China and Tumshuk, Kucha, and Karashahr in Central Asia*, Leiden: Brill, 2002

Abe, Stanley K., *Ordinary Images*, Chicago : University Of Chicago Press, 2002

Wong, Dorothy C., *Chinese Steles: Pre-Buddhist and Buddhist Use of a Symbolic Form*, Honolulu: University of Hawaii Press, 2004

石松日奈子,《北魏佛教造像史の研究》, 東京: Brücke, 2005

McNair, Amy, *Donors of Longmen: Faith, Politics and Patronage in Medieval Chinese Buddhist Sculpture*, Honolulu: University of Hawaii Press, 2007

Lee, Sonya, *Surviving Nirvana: Death of the Buddha in Chinese Visual Culture*, Hong Kong: Hong Kong University Press, 2010

일본미술

구야건 외, 진홍섭 역,《일본미술사》, 열화당, 1978

이중희,《일본근현대미술사》, 예경, 2010

쓰지 노부오, 이원혜 역,《일본 미술 이해의 길잡이》, 시공사, 1994

크리스틴 구스, 강병직 역,《에도시대의 일본미술》, 예경, 2004

矢代幸雄,《日本美術の特質》, 岩波書店, 1965

石田尙豊 等 監修,《日本美術史事典》, 平凡社, 1987

《日本美術全集》1-25, 東京: 講談社, 1990-94

《新編 名寶日本の美術》1-33, 東京: 小學館, 1990-94

汁惟雄 監修,《カラ―版 日本美術史》, 美術出版社, 1991

秋山光和,《奈郎の寺》, 岩波書店, 1994

靑柳正規 等 編集,《日本美術館》, 東京: 小學館, 1997

《國寶, 重要文化財大全》1-12, 東京: 每日新聞社, 1997-2000

水野敬三郎 監修,《カラ―版 日本佛像史》, 美術出版社, 2001

汁惟雄,《日本美術の歷史》, 東京大學出版會, 2005

山下裕二, 高岸輝 監修,《日本美術史》, 東京: 美術出版社, 2014

Hickman, Money et al. *Japan's Golden Age: Momoyama*, New Haven: Yale University Press, 1996

Singert, Robert T. and John T. Carpenter. *Edo, Art in Japan 1615-1868*, Washington D.C.: National Gallery of Art, 1998

Stanley-Baker, Joan. *Japanese Art*, New York: Thames and Hudson, 2000

Mason, Penelope, *History of Japanese Art*, Upper Saddle River, NJ: Pearson/Prentice Hall, 2005

일본회화

아키야마 데루카즈, 이성미 역,《일본회화사》, 소와당, 2010

山根有三,《日本繪畫史圖典》, 東京: 福武書店, 1987

Screech, Timon, *Sex and the Floating World: Erotic Images in Japan 1700-1820*, New York: Reaktion Books, 2008

일본도자공예

座右寶刊行會 編,《世界陶磁全集》1-9, 東京: 小學館, 1979

《日本やきもの史》, 美術出版社, 1999

《日本國寶展》, 讀賣新聞社, 2000

인도미술

벤자민 로울랜드, 이주형 역,《인도미술사: 굽타시대까지》, 예경, 1996

왕용, 이재연 역,《인도미술사: 인더스 문명부터 19세기 무갈 왕조까지》, 다른 생각, 2014

이미림 외,《동양미술사》(하권), 미진사, 2007

이주형 책임편집,《인도의 불교미술》, 사회평론, 2006

이주형,《간다라미술》, 사계절출판사, 2003

中村元, 김지견 역,《불타의 세계》, 김영사, 1990

Welch, Stuart C., *Imperial Mughal Painting*, New York: George Braziller, 1978

Huntington, Susan, with John Huntington, *The Art of Ancient India*, New York: Weatherhill, 1985

Harle, James, *The Art and Architecture of the Indian Subcontinent*, Middlesex: Penguin, 1986

Beach, Milo C., *Mughal and Rajput Painting*, Cambridge: Cambridge University Press, 1992

Fisher, Robert E., *Buddhist Art and Architecture*, London: Thames & Hudson, 1993

Mitter, Partha, *Art and Nationalism in Colonial India 1850-1922*, Cambridge: Cambridge University Press, 1994

Sharma, R.C., *Buddhist Art: Mathura School*, New Delhi: Wiley Eastern Ltd., 1995

Dehejia, Vidya, *Indian Art*, London: Phaidon Press, 1997

Dalmia, Yashodhara, *The Making of Modern Indian Art: The Progressives*, New Delhi: Oxford University Press, 2001

Koch, Ebba, *Mughal Art and Imperial Ideology*, Delhi: Oxford Univer-

sity Press, 2001

Mitter, Partha, *The Triumph of Modernism: India's Artists and the avant-garde 1922-1947*, London: Reaktion Books Ltd, 2007

Proser, Adriana, eds., *Pilgrimage and Buddhist Art*, New Haven: Yale University Press, 2010

인도건축

안영배,《인도 건축 기행》, 다른세상, 2005

윤장섭,《인도의 건축》, 서울대학교 출판부, 2002

조지 미셸 저, 심재관 역,《힌두사원: 그 의미와 형태에 대한 입문서》, 대숲바람, 2010

Asher, Catherine B., *Architecture of Mughal India*, New York: Cambridge University Press, 1992

Metcalf, Thomas R., *An Imperial Vision: Indian Architecture and Britain's Raj*, Berkeley: University of California Press, 1989

Tillotson, G.H.R., *The Tradition of Indian Architecture*, New Haven: Yale University Press, 1989

Desai, Vishakha and Darielle Mason, eds., *Gods, Guardians, and Lovers: Temple Sculptures from North India, A.D. 700-1200*, New York: Asia Society Galleries, 1993

Lang, Jon, Madhavi Desai, and Miki Desai, *Architecture and Independence: The Search for Identity India 1880 to 1980*, Delhi: Oxford University Press, 1997

동남아시아미술

Fontein, Jan, *The Sculpture of Indonesia*, Washington D.C.: National Gallery of Art, 1990

Rawson, Phillip S., *The Art of Southeast Asia: Cambodia, Vietnam, Thailand, Laos, Burma, Java, Bali*, London: Thames & Hudson, 1990

Chihara, Daigoro, *Hindu-Buddhist Architecture of Southeast Asia*, New York: E.J. Brill, 1996

Jessup, Helen and Thierry Zephir, *Sculpture of Angkor and Ancient Cambodia: Millenium of Glory*, Washington D.C.: National Gallery of Art, 1997

Girard-Geslan, Maud et. al., *Art of Southeast Asia*, New York: Harry N. Abrams Inc, 1998

Kerlogue, Fiona, *Arts of Southeast Asia*, London: Thames & Hudson Ltd, 2004

Miksic, John N. et. al. eds., *Borobudur: Majestic Mysterious Magnificent*, Yogyakarta: The Government of the Republic of Indonesia, 2010

Guy, John, *Lost Kingdoms: Hindu-Buddhist Sculpture of Early Southeast Asia*, New York: Metropolitan Museum of Art, 2014

찾아보기

*찾아보기는 주요 인명, 작품, 개념 등을 중심으로 정리했으며,
도판캡션, 연표, 지도에 기재된 것은 포함하지 않았습니다.

클릭, 아시아미술사
선사토기에서 현대미술까지

지은이 l 강희정, 구하원, 조인수
펴낸이 l 한병화
펴낸곳 l 도서출판 예경
책임편집 l 김지은
편집 l 이태희
디자인 l 마가림

초판 1쇄 인쇄 l 2015년 9월 01일
초판 4쇄 발행 l 2023년 11월 30일

등록 l 1980년 1월 30일(제300-1980-3호)
주소 l 경기도 고양시 덕양구 동송로 70 힐스테이트 103-2804
전화 l 396-3040~2, 팩스 l 396-3044
전자우편 l webmaster@yekyong.com
홈페이지 l www.yekyong.com

값 28,000원
ISBN 978-89-7084-532-6 (03600)

이 도서의 국립중앙도서관 출판시도서목록(CIP)은 e-CIP 홈페이지(http://www.nl.go.kr/eip)와
국가자료공동목록시스템(http://www.nl.go.kr/kolisnet)에서 이용하실 수 있습니다.
(CIP제어번호: CIP2015020162)